四川美术学院学术出版基金资助

中国艺术遗产论纲

彭兆荣 / 著

北京大学出版社
PEKING UNIVERSITY PRESS

图书在版编目 (CIP) 数据

中国艺术遗产论纲 / 彭兆荣著 . —北京：北京大学出版社，2017.11
（文化艺术遗产研究丛书）
ISBN 978-7-301-28889-4

Ⅰ.①中… Ⅱ.①彭… Ⅲ.①艺术—文化遗产—研究—中国 Ⅳ.① J12

中国版本图书馆 CIP 数据核字 (2017) 第 256073 号

书　名	中国艺术遗产论纲 ZHONGGUO YISHU YICHAN LUNGANG
著作责任者	彭兆荣　著
责 任 编 辑	初艳红
标 准 书 号	ISBN 978-7-301-28889-4
出 版 发 行	北京大学出版社
地　　　址	北京市海淀区成府路 205 号　100871
网　　　址	http://www.pup.cn　新浪微博：@北京大学出版社
电 子 信 箱	alicechu2008@126.com
电　　　话	邮购部 62752015　发行部 62750672　编辑部 62759634
印 刷 者	北京中科印刷有限公司
经 销 者	新华书店
	720 毫米 ×1020 毫米　16 开本　29 印张　551 千字 2017 年 11 月第 1 版　2017 年 11 月第 1 次印刷
定　　　价	88.00 元

未经许可，不得以任何方式复制或抄袭本书之部分或全部内容。
版权所有，侵权必究
举报电话：010-62752024　电子信箱：fd@pup.pku.edu.cn
图书如有印装质量问题，请与出版部联系，电话：010-62756370

导言:从高更的一幅画说起

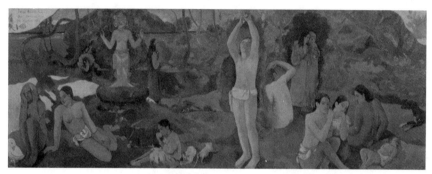

高更的《我们从哪里来?我们是谁?我们到哪里去?》

 高更的这幅画曾经被许多艺术家、艺术理论家所提及、论及,人皆尽言却总难以言尽个中奥秘。形成共识的见解大致有:1.这是一幅探索人类生命起源,即人类学家、生物学家、历史学家所要回答的部分问题的图画——"我们从哪里来?"2.这是一幅关注人类当世情状,即社会学家、政治学家、哲学学家所要回答的部分问题的绘画——"我们是谁?"3.这是一幅追索人类未来,即宗教学家、传播学家、未来学家所要回答的部分问题的构图——"我们到哪里去?"4.当然,这也是一幅供所有受众根据自己的经验、知识、文化背景阐释和破译的画作,即阐释学家、现象学家、符号学家解释的构图——"图像语义是什么?"如果我们认可绘画与任何艺术创作一样,都是画家思想的呈现、反映和折射的话,那么,高更在这幅画里所关心的是人类的整个演化史。只是,他把人类最为理想的蓝图置于"原始"而非"现代"。

 人们虽然对于这幅画所表现出来的意思,特别是所具有的寓意有着不同的理解,但人们对其所包含的"象征性"认识却是一致的;正如鲁迅所译的日本《近代美术史潮论》中所说,《我们从哪里来?我们是谁?我们到哪里去?》这幅画可以称为"象征底"。① 换言之,绘画具有深刻的象征意义,是为大家所认可的。接下来的问题是,高更在他的作品中寓于什么样的思想,他是如何借助象征手法来表现这些思想的。或许了解高更的作画场景和背景,有助于人们了解其象征的基本语义。

 这幅画与他最具风格的作品一致,以南太平洋岛屿塔希提人民的生活为背景。

① [日]坂垣鹰穗:《近代美术史潮论》,鲁迅译,北京:中国摄影出版社,2001年版,第143页。

高更的作品具有强烈的"人类学性",包括他的认知、他的生活、他的创作。或许也继承了卢梭的思想风格。在画家眼里,塔希提是充满原始生命力的土地,是人类的"乐园"(伊甸园),虽然当初人类因为"犯错"被逐出伊甸园——最美好的家园:"自然家园"。现代人类的奢靡生活却是对"自然"的背弃和"自我放逐"。画家在宗教与现代性的讨论中,选择了塔希提和原住民。画面呈现的那些人肤色黝黑,体格健壮,充满着自然的野性美。他们善良淳朴,他们不仅是"高贵的野蛮人",而且是"高贵于文明人"的典范。这幅印象派的典型作品充满了象征主义的色彩,也包含强烈的道德隐喻,对象是整个人类!

画中的婴儿意指人类诞生,中间摘果是暗示亚当采摘智慧果寓于人类生存和发展,而后是老人。整个形象群意示人类从生到死的命运的"通过礼仪"[①];只是此间的"人"为大写,即不刻意于人类个体的生命过程,而表明人类的演化史;曲折地表达了画家本人的宗教人类学旨趣。这幅画被公认为高更最好的作品,具有"墓志铭"的意义,无论是他自己对这幅画的评价还是评论家们的评论都相当一致。

高更的画为我们提出了艺术遗产中至为重要的问题:艺术的人类(学)性。"艺术"作为人类的创造和创作,包含着对人类自身全部历史的形象表述。从这个意义上说,一个真正的艺术家,同时也应该是思想家。艺术家的创造必然羼入了"我"(作为艺术家本人)与"人"(作为人类自身认知)的全部关系和意义,只不过,艺术家选用的是艺术特有的表现形式。但是,高更的作品也留下了需要填补的空白,即尽管他选择了塔希提及当地土著为表现对象,那只是对象的借用,他所关注的是"人"的命运,在他心目中是以西方社会的价值伦理和基督教为背景的"人观"、世界观,而没有观照不同文化传统中人的价值。以我们的眼光看,中国传统意义上的"人"与人观,是"天人合一"的榜样,不是西方历史之模培制出来的,不是基督教传统熏陶出来的,因此,高更这幅画中所表现的不是全部"我们的价值"。

如果说,艺术遗产之所以**遗存**,是历史性选择的**遗留**,并成为不同群体的**遗续**,进而成为人类共享的**遗产**,都要符合"人"(既关怀人的普世价值,又体现人的文化多样性)的原则,否则就不能成为艺术遗产。

① Van Gennep, A. *The Rites of Passage*. Translated by Monika B. Vizedom and Gagrielle L. Caffee. Chicago: The University of Chicago Press, 1960.

目 录

第一部分　历史体性

证实辨虚（正名辨析） ……………………………………………… 3
　　正名与分类 …………………………………………………… 3
　　艺术遗产的社会史 …………………………………………… 16
　　艺术遗产之"美/用" ………………………………………… 24

天圆地方（思维形制） ……………………………………………… 33
　　中国艺术遗产的崇高性 ……………………………………… 33
　　传统文化的时空观 …………………………………………… 41
　　圆形剧场的空间形制 ………………………………………… 46

原生形态（野蛮文明） ……………………………………………… 55
　　人类学与艺术发生学 ………………………………………… 55
　　高贵的野蛮人 ………………………………………………… 62
　　重新发现的"原生形态" …………………………………… 69

类分名合（分类） …………………………………………………… 80
　　人类学与分类 ………………………………………………… 80
　　中国知识体制的分类 ………………………………………… 87
　　音声的"分类"遭遇 ………………………………………… 94

潮起潮落（社会变迁） ……………………………………………… 102
　　艺术即生活 …………………………………………………… 102
　　表述与被表述 ………………………………………………… 107
　　艺术传承中的"负遗产" …………………………………… 112

原住现在（族群认同） 119
　　认同的遗产 119
　　"第四世界"的艺术遗产 124
　　"吉则"抑或"艺术"？这是个问题 128

第二部分　社会功能

房前屋后（自然环境） 137
　　认知自然 137
　　人化自然 148
　　艺术遗产的生命"整体性" 152

土生土长（地方特色） 160
　　家园遗产 160
　　地方、地方知识与地方感 169
　　泉州南音与文化空间 172

寓内化外（社会教化） 182
　　从一本书说起 182
　　中西方的手工艺简谱 185
　　"大国工匠" 190

技言无声（技术魅力） 195
　　工艺社会化 195
　　技术人类学简谱 200
　　规矩方圆 205

吾国吾城（营造智慧） 210
　　静止的乡土与移动的城市 210
　　传统的城郭形制 217
　　建筑智慧与营造宅技 223

无形有价（市场效应） 229
"清香"与"铜臭" 229
杠杆之撬 234
无价之宝 238

第三部分　艺术本位

美人自美（审美伦理） 245
艺术的"美味" 245
艺术的"品味" 248
美声与声美 252

仰高俯低（艺术理论） 259
被误解的"理论" 259
专业知识之"树" 262
阐释无理 267

面具凹凸（面具表现） 273
面具之道 273
傩："里外都是人" 278
屯堡地戏之"傩" 282

时隐时现（形象隐喻） 286
像与"象"否？ 286
皮格马利翁之诉 289
艺术遗产的特色 292

体无完肤（物与博物） 296
艺术与博物馆 296
"法"之窘境 302
艺术的展示 306

科艺两端？(表述方法) ·············· 317
科艺相拥 ·············· 317
主客相融 ·············· 321
虚实相兼 ·············· 324

第四部分　个体际遇

纵横捭阖(表现风格) ·············· 331
诠释风格 ·············· 331
音乐的构造 ·············· 336
权重的工具 ·············· 347

画里画外(主位客位) ·············· 353
造型之"型(形)" ·············· 353
视觉与凝视 ·············· 356
"感观"与"观感" ·············· 361

生以身为(身体表达) ·············· 365
身体的表达 ·············· 365
身体的表演 ·············· 371
身体的感受 ·············· 375

患得患失(情感经历) ·············· 380
吾情吾作 ·············· 380
艺术与旅行 ·············· 384
美人之美 ·············· 391

深入浅出(教育机制) ·············· 395
艺术成就于教育 ·············· 395
艺术教育中的"附遗产现象" ·············· 400
艺术教育的社会化 ·············· 405

碑上地下（丧葬艺术） ································ 412
 死事若生事 ································ 412
 树碑立传的视觉性 ································ 421
 发生在泉州的故事 ································ 425

参考文献 ································ 432
后　记 ································ 452

第一部分 历史体性

证实辨虚(正名辨析)

正名与分类

以"艺术遗产"为题进行讨论,首先需要回答的问题是:什么是"艺术"？什么是"艺术遗产"？

"艺术"注定是一个没有边界的概念,一是因为它的范围、类型、理念和技术都在不断地发生变化;二是因为不同的族群(人群)、不同的地方(环境)有不同的认知和实践;三是因为艺术本质上都是"手工"(手的工作),这是终极的定义,但这样的定义等于没有定义。不过,没有不变的、共识的认知,不等于没有辨析和证明的必要,恰恰相反,即便我们并不指望通过辨析找到"艺术"的共识性,但至少通过证明和分析,有助于扩大人们的视野,启发人们的思想,帮助人们采借不同的方法。"百花齐放"不求统一,但求繁荣。这是艺术所遵循的原则。

我们今天通用的"艺术"(art)是一个西来概念。我国有"艺"(藝)、有"术"(術),却无西方的艺术概念。造成这种情形的原因之一在于,"无论中国还是西方,在20世纪早期这两种文化遭逢之时,'艺术'这一术语的范围变得越来越窄。在欧洲,'艺术家'这一概念曾用来描述任何有一技之长的人。到了16和17世纪,根据古希腊的宇宙观,'七艺'指的是得到古希腊创造女神(缪斯)掌管并称扬的技艺:历史、诗歌、喜剧、悲剧、音乐、舞蹈和天文学。和中国不同的是,当代西方艺术人类学经常将表演艺术排除在外。"[①]这说明艺术这一概念无论是在西方还是在中国,一直存在着"漂移"的状态。因此,要准确地把握艺术是一件困难的事情。

总体上说,就现在学术界所使用的"艺术"来看,是以西方的学科形制为依据,艺术学的学理依据也是西式的。一个学科的诞生总要有其学理依据,比如像人类学,作为学科,其学理依据是"进化论",其知识体系与博物学密切相关,方法论以实验科学为基础。然而,由于"艺术"的边界非常宽广,几乎无所不在,它甚至与"文明"相互交错,在人文学中熠熠发光。换言之,艺术的背景依据是以文明为线索的

[①] [英]罗伯特·莱顿:《国外艺术人类学读本》(李修建编选)"序",北京:中国文联出版社,2016年版,第4—5页。

整个人文科学。贡布里希曾经在一次题为"艺术与人文科学的交汇"的演讲中这样开场:

> 女士们,先生们:你们手中的日程表上的文字是经过希腊人、罗马人和卡洛林时代的书籍抄写员改造过的腓尼基语,卡洛林时代抄写员使用的字体在意大利文艺复兴时期曾一度盛行;日程表上的数字是由古印度经阿拉伯人传到我们这儿的;印日程表所用的纸是中国人发明的,公元八世纪被阿拉伯人俘虏的中国人把造纸艺术教给了阿拉伯人之后,纸张才得以进入西方……在古代,Humanities 这个词泛指一切可以与兽区分开来的东西,相当于我们所谓的"文明价值"。①

也就是说,"艺术"的终极表述理由是"文明"。就学科而言——出于同样的理由,学者们将艺术学置于"人文学"(the humanities)范畴:

> 人文学这一术语的含义现在必定还在进一步扩大。因为我们所有人都隶属于人类,因此我们应该希望尽可能充分地了解全世界的人所做的创造性贡献。倘若将人文主义传统限制在主要是古典和西欧世界的**男性**做出的贡献,这种做法如今似乎显然是有局限的。在柏拉图、米开朗基罗、莎士比亚应该继续得到我们的仰慕并会对我们的研究给予回报之时,想一想全世界古往今来的所有人,**男性和女性**,他们创造了无以计数的歌曲、故事、赞歌、美术以及那些令人兴奋的、召唤我们去欣赏的思想。正是在这种精神之中,今日的人文学才会欣然接受世界上所有文化所取得的创造性成就。②

以"人文学"作为艺术的认知背景和依据完全可以接受,因为在宽泛的意义上,所有可以称得上"艺术"者,都包含着"人的因素"——或是渗透了人的观念,或是符合人类价值,或是以人为主体审美的,或是由人工创作、制作的,或是人类诠释附会的……;总之,若没有"人的参与",艺术便不存在。"虽然艺术包含着丰富的主题,但是最基本的主题还是人类,而且'人'在不同的社会里含义也不同。"③然而,"宽泛"的判断时常令人摸不着边际;我们也可以以同样的框架对所有人类的事业进行言说。美国学者理查德·加纳罗和特尔玛·阿特休勒合著的《艺术:让人成为人》一书,以其再版 8 次的巨大影响力告诉我们,人不只作为动物的人,更是作为人文

① [英]贡布里希(E. H. Gombrich):《艺术与人文科学:贡布里希文选》,范景中编译,杭州:浙江摄影出版社,1988 年版,第 1—2 页。
② [美]理查德·加纳罗 特尔玛·阿特休勒:《艺术让人成为人》,舒予等译,北京:北京大学出版社,2014 年版,第 3—4 页。
③ [美]约翰·基西克:《理解艺术:5000 年艺术大历史》,海口:海南出版社,2003 年版,第 27 页。

的人,有文化的人。那么,什么可使人成为有文化的人呢?"人文学"之艺术的提法有一个好处,就是告诉人们,艺术的知识来源于整个人文学。

同时,在宽泛的"人文学"范畴来界定、判定艺术,出现了令人摸不着边际的困惑:如果"艺术"是有边界的,那么像"神话""文学""小说""诗歌"等,——诗歌中又有抒情诗、十四行诗、俳句、宗教诗、现代诗等——它们都在艺术范畴之列:"文学是让人成为人的艺术的一部分,然而文学也是一项产业。"①如是说,谁都不能言其误,我们也常称说"文学艺术","文学是言语的艺术"之类。但那似乎并不是我们所说的艺术,就像在综合性大学里,文学系和艺术系的分设有着明确的界线和理由。狭义地说,"艺术"是指艺术系里的,不是其他。这是一个具有策略性的言说,即我们说艺术系的艺术是"艺术",却不说文学系、历史系、哲学系、建筑系等不是"艺术"。所以西方有的学者,如斯莱德②认为,美的艺术(fine art)实际上构成了一个受人尊重的独立学科。③ 此外还有诸如烹饪、园林,人们也常以"烹饪艺术"饰之,以"园林艺术"述之。这必定不能说错,但如果说我们每个家庭中的主厨都是在操演"艺术",那"艺术"还有边界吗?

这里还有一个问题值得讨论,如果"人文"作为艺术的背景依据,西方的"人文"与我国的"人文"完全迥异,于是"艺术"也就迥异。考其谱系,西方的"人文主义"(humanity)交织着人类(human)、人道(humane)、人道主义(humanism)、人道主义者(humanist)、人本主义(humanitarian)、人权(human right)等不同语义和意思,其共同的词根是拉丁文 *humanus*,核心价值即"人本(以人为本)"。自古希腊到文艺复兴,到启蒙运动,进而全球化,人文主义成为西方一贯遵循的圭臬。"以人为本"演变为一种普世价值。古希腊诡辩派哲学家卜洛泰哥拉氏(Protagoras,前480-前410)有一名言:"人为万事的尺度",不啻为古典人文主义的注疏。今天人们所使用的"人文主义"成型于"文艺复兴",在历史的延续中彰显西方社会"个体性"的主体价值,最好的注疏是"人是宇宙的精华,万物的灵长"(莎士比亚《哈姆雷特》中的著名词句)。"以人为本"在不同的语境中累叠交错着复合语义,形成了"人文学科"(studia humanitatis)。

然而,"人文学"本身一直处于演变之中。对于这一西方"共同的词根",维柯在《新科学》里有一个经典的知识考古:

① [美]理查德·加纳罗 特尔玛·阿特休勒:《艺术让人成为人》,舒予等译,北京:北京大学出版社,2014年版,第106页。
② 斯莱德(Felix Joseph Slade)(1788—1868),律师、文物收藏家、慈善家,在牛津大学、剑桥大学和伦敦大学学院捐助了三个斯莱德艺术教职,还捐建了伦敦斯莱德艺术学院(1871)。——原译者注
③ [英]雷蒙德·弗思:《艺术与人类学》,载李修建编选:《国外艺术人类学读本》,北京:中国文联出版社,2016年版,第126页。

跟着这种神的时代来的是一种英雄的时代,由于"英雄的"和"人的"这两种几乎相反的本性的区别也复归了。所以在封建制的术语里,乡村中的佃户们就叫做 homines(men,人们),这曾引起霍特曼(Hotman)的惊讶。"人们"这个词一定是 hominium 和 homagium 这两个带有封建意义的词的来源。Hominium 是代表 hominis dominium 即地主对他的"人"或"佃户"的所有权。据库雅斯(Cujas)说,赫尔慕狄乌斯(Helmodius)认为 homines(人们)这个词比起第二个词 homagium 较文雅,这第二个词代表 hominis agium 即地主有权带领他的佃户随便到哪里去的权利。封建法方面的渊博学者们把这后一个野蛮词译成典雅的拉丁词 obsequium,实际上还是一个准确的同义词,因为它的本义就是人(佃户)随时准备好由英雄(地主)领到哪里就到哪里去耕地主的土地。这个拉丁词着重佃户对地主所承担的效忠,所以拉丁人用 obsequium 这个词时就立即指佃户在受封时要发誓对地主所承担的效忠义务。①

维柯这一段对"人"的知识考古,引入了一个关键词,即财产。财产政治学从一开始便羼入了"人"的历史范畴。所以,文化遗产(cultural property)概念中的"遗产"原本就指"财产"。我们可以认定,遗产的第一款"财产"是人自身。因此,人本主义"财产性"首先取决于诸方所属关系;其次表现为人自身的发展演化;再次是人的具身形式(embodiment)——"体现",即身体实践和呈现。

人的"装饰体现"(彭兆荣摄)

① [意]维柯:《新科学》,朱光潜译,北京:人民文学出版社,1987年版,第542页。

根据以上"人文主义"的知识形貌,西方的人文主义大抵包含以下内容:1."英雄"和"人"的时代是继"神的时代"演进的历史产物;2.以人类经验为核心和主体,藉此形成认知体制;3.物质世界与人类知识、技能化为利益纽带;4.凸显人的尊严;5.形塑成解决实际问题的智慧和能力;6.人类的认知处在变化中,并保持与真实性的互证;7.人类个体作为践行社会道德的主体;8.具有反思能力和乐观态度;9.历史上的"英雄"在不同代际中具有教化作用;10.人的思想解放和自由表达具有人权方面的重要意义;等等。概而言之,以"人本主义"为核心的人文学只是西方历史延伸出来的一种价值观。

我国的"人文"则完全是另一个景观,其核心价值为"天人合一"。"文"的本义与纹饰有涉,甲骨文作✕,象形,指人胸前有刺画的花纹形,亦即古人的文身。《说文·文部》:"文,错画也,象交文。"可知"文"指身体修饰,交错文象所引申。这是"人文化"的一种解释。"文"之要者为"人文"。"人文"非独立之象,它参照于自然诸象,"天文"即注疏。许慎在《说文解字》卷十五"叙"中说,在文字出现之前,人们曾经历过一个"观法取象"的阶段。天文即"从天文现象中寻找表达世界存在之事物的象征符号(象)"。① 在对"天文"的观察中,人们发现了"人文"精神。或者说,"人文"与"天文"在意象上一致。"天象"是人类观察附会于人类社会的照相,反之亦然。《周易·贲》曰:"观乎天文,以察时变。观乎人文,以化成天下。"这便是最具"道理"的中国传统知识形制。依据这样的形制逻辑,"天文""地文""水文"等诸自然之象无不在"人文"中集结反馈。质言之,"人文"是无法独立存在的,需要与"天文""地文""水文"等相协、相谐。在中华文明的表述中,世间的许多信息来自于对"天象"观察、认识和配合,它可以左右人们的行动。《周易·剥》:"顺而止之,观象也。君子尚消息盈虚,天行也。"说明古代人们通过观察天象的变化规律,并将这种变化规律作为指导人们生活的一个基本内容。中国的许多认知性经验知识也都滥觞于此。

中国既有自己的人文学,那么"人文"与"艺术"二者相互表达,也自然呈现不同的文化形貌。我国的"人文－天文－地文"同构,"三材"(亦作"三才",即天地人)不仅为先祖认知世界万物的原始,也铸造出中国古代哲学思想最重要的整体表达形貌。"人文"的特别之处在于,从来没有脱离"天地人"的整体而形成独立的"以人为本"格局,因此,我们没有"以人为本"的传统——既无认知传统、伦理传统,亦无表述传统;这是中西方人文价值中最根本的差别。以"天地人"为本的"人文"还形成了一整套独特的技术系统,"文字－文书"不失为垂范。

① 王铭铭:《心与物游》,桂林:广西师范大学出版社,2006年版,第94页。

"天地人"之最为简约的表述为"中和",它是至高精神,"和谐"为至上原则。"中和"原为中庸之道的核心价值,《礼记·中庸》:"喜怒哀乐之未发谓之中,发而皆中节谓之和;中也者,天下之大本也,和也者,天下之达道也。致中和,天地位焉,万物育焉。"故天地人之"和谐"乃至上原则、至高境界。所以,我国艺术的追求亦以其为圭臬和规范。孔子认识到音乐作为社会道德力量的价值,强调音乐"正思维,起和谐"的辅助手段。①

我国的艺术表现形式以"自然中和"为准则,并在此基础上形成一整套技艺方式。牛津大学院士苏立文在《中国艺术史》中说:

> 和谐感是中国思想的基础……历史上最崇高的理想往往是发现万物的秩序并与之相和谐……中国艺术家和工匠所创造的形式乃是"自然"的形式——借助艺术家的手表达对自然韵律的本质回应。②

即使是具体的艺术,也强调"和"为至理。我国明代的徐上瀛在《溪山琴况》中开章如是说:

> 稽古至圣,心通造化,德协神人,理一身之性情,以理天下人之性情,于是制之为琴。其所首重者,和也。和之始,先以正调品弦,循徽叶声,辩之在指,审之在听,此所谓和感,以和应也。和也者,其众之窾会,而优柔平中之橐籥乎?③

作者对此的总结是:

> 吾复求其所以和者三,曰:弦与指合,指与音合,音与意合。而和至矣。④

音乐如此,书法亦然,我国的所有艺术皆以为圭臬。比如书法艺术,项穆说:

> 圆而且方,方而复圆,正能含奇,奇不失正,会于中和,斯为美善。中也者,无过不及是也;和也者,无乖无戾是也。然中固不可废和,和亦不可离中。如礼节乐和,本然之体也。⑤

① [英]迈克尔·苏立文:《中国艺术史》,徐坚译,上海:上海人民出版社,2014年版,第60页。
② 同上书,第3—4页。
③ 参考译文:稽古那些古代圣人,其心与自然相通,其德使神与人相和洽,他们为了陶冶自己的性情,进而陶冶天下人的性情,于是创造了琴。对于琴来说,最为重要的就是"和"。而作为"和"的开始,则先要正调调弦,根据徽位来调节各弦的音高,使各弦的声音相互和谐,在指下分辨各种音高,并用耳朵作出区分,这就是所谓的"和"感于心而应于手,"和"应当就是各种声音的关窍枢要,以及温厚平和之气的本源吧。见[明]徐上瀛著,徐樑编著:《溪山琴况》,北京:中华书局,2013年版,第16—17页。
④ 同上书,第19页。
⑤ [明]项穆著,李永忠编著:《书法雅言》,北京:中华书局,2012年版,第157页。

在艺术之阈,"中和"乃天文、地文、人文之化成,也是艺术追求的至高理想。这不仅反映在艺术的造诣、审美等方面,也落实在艺术的法式、技巧上,形成规矩。所谓"且穹壤之间,莫不有规矩;人心之良,皆好乎中和。宫室,材木之相称也;烹炙,滋味之相调也;笙箫,音律之相协也。人皆悦之。"①

以上简单的知识考古使我们明白,如果我们认可艺术体制的知识背景为人文学,那么就不仅需要分清艺术在其中的位置;同时也要厘清中西方的"人文学"的异同。这从一开始就决定了中国的艺术遗产有着自己完整的一套传统的知识体系和形制。当人们大致了解中西方对"人文(学)"的价值差异后,二者在艺术遗产的特质和差异都将获得结构性凸显:比如为什么在中国的艺术传统中,山水画得以弘扬;以人体肉身为艺术表现主题的相对缺乏,特别是人的欲望不能直接在艺术中加以表达;而其他几个代表性的古代文明不仅可以表达,甚至达到张扬的地步。再比如为什么"神"在西方传统艺术的表现中如此倚重,而中国则在墓葬中遗留下了大量艺术遗产,等等。这些都可以在不同的"人文学"中找到答案。

吴哥窟浮雕的性爱主题(彭兆荣摄)

接下来我们似乎更需要对"艺术"的基本规定性加以言说——即"就艺术说艺术"。显然,艺术是被用得最"滥"的一个词,人们很难对其下定义,因为几乎到了只要开口就出问题的地步。为了对付这样的难题,不少学者用广义－狭义、宽泛－狭窄、抽象－具象,以及不同的分类(类型学)方式加以处理。对此,黑格尔的解说堪为经典,他认为艺术之所以有这么多的类型,是因为艺术作为美,即作为"绝对理念的感性显现",其内容(绝对理念)和形式(感性显现或形象外观)之间存在着内在矛盾;而且这一矛盾在历史变迁中显得更为复杂。不过,这种矛盾性的历史变化至少

① [明]项穆著,李永忠编著:《书法雅言》,北京:中华书局,2012年版,第113页。

在"类型学"为人们留下了艺术遗产。黑格尔从历史的发展阶段入手,将艺术分为"象征型艺术",其代表是建筑;"古典型艺术",其主要类型是雕塑;"浪漫型艺术",其主要类型是绘画、音乐和诗。① 易中天在对黑格尔分类辨析后,也从历史的纵向线索将艺术划分为"环境艺术""人体艺术"和"心象艺术"——"从环境艺术到人本艺术再到心象艺术,也就是从**自然**到**人体**再到**心灵**,其总体精神是从特质到精神、从客体到主体、从外部世界到内心世界,这不仅是艺术发展的逻辑,也是人类社会发展的逻辑,与人从自然向人生成的历程正相一致。"②类似的划分,即"线性"的辨析,照顾了历史的纵向,却很难周延,无论是黑格尔的历史逻辑,还是摩尔根的线性进化论,都是如此,因为这样的划分经不起大量艺术史事实的检验:在历史的某一个特定阶段中,上述的各种类型的艺术都同时显现:建筑中有雕塑、有绘画,绘画中有音乐和诗歌。就西方艺术史而论,在中世纪将艺术分为构造艺术(mechanical art)和人文艺术(liberal art)两种,前者包含绘画、雕塑和建筑,后者指诗与音乐,这一传统分类延续了很长时间。③

虽然我们对上述诸如"历时性"纵向的分类学构架提出质疑,但这并不意味着我们要放弃历时性视野,否则就没有艺术史了。不过,作为策略性的表述,有学者有意识地淡化历史线性的分析,侧重从类型上进行划分:艺术是可以触摸的、可以看见的或者可以听见的作品和产品。它可以是传统的美术(fine arts)、流行艺术(popular arts)、民间艺术(folk arts)等不同的分类。但这样的划分又面临着一个窘境:任何分类学都是历史阶段的产物。"实际上,用抽象的词汇定义'艺术'根本就是不可行的。因为'艺术是什么'(即使是广义的),是由社会界定的,这意味着它必将受到多种相互冲突的因素的影响。比如,为什么芭蕾舞是艺术,而世界摔跤联盟(world federation wrestling)的摔跤却不是?"再比如,就教学的分类来看,可以将艺术与"流派"置于一畴,比如"抽象艺术"(abstract art)、"波普艺术"(pop art)、"高度写实主义艺术"(hyperrealism art)、"概念艺术"(concept art)、"后现代主义艺术"(postmodernism art)等。各自有理。④ 随着技术与观念的革新,出现了诸多新异的艺术呈现形式,诸如影视艺术、新媒体艺术、数字艺术,还有大地艺术(earth art)、极简艺术(minimal art)、装置艺术(installation art)、行为艺术(performance art)、观念艺术(concept art)等。⑤

① 参见[德]黑格尔:《美学》,第一卷,朱光潜译,北京:商务印书馆,1984年版,第94—103页。
② 易中天:《艺术人类学》,上海:上海文艺出版社,1992年版,第261—264页。
③ 参见王先胜、曲枫:《纹饰》,载彭兆荣主编:《文化遗产关键词》第四辑,贵阳:贵州人民出版社,2017年版。
④ [美]温尼·海德·米奈:《艺术史的历史》,李建君等译,上海:上海人民出版社,2007年版,第37页。
⑤ 李修建编选:《国外艺术人类学读本》"编者导言",北京:中国文联出版社,2016年版,第22页。

也有人采用不同领域中的对象进行界定,这比较简单,诸如绘画艺术、雕塑艺术、书法艺术、音乐艺术、戏剧艺术、建筑艺术、诗歌艺术、烹饪艺术;也可以从时间的维度加以界定,比如"古典艺术""现代艺术";也可以将艺术分为"高雅艺术""通俗艺术";还可以将艺术归属于不同的形态,比如"隐性文化"(implicit culture)、"显性文化"(explicit culture)。① 有些时候,人们也有笼统地以不同的行为和表述方式来描述"艺术",如表现艺术、传媒艺术、论辩艺术。有的学者着重将人的情感表达作为"艺术"定义的因素,比如法国艺术评论家阿拉斯,在拉斐尔的绘画艺术中,将虔诚(la piété)定义为"一种劳作的方式,一种爱的艺术。在其中,爱的灵魂应该尽心尽力,尝试一切方式,努力寻求与它所爱者结合。"② 这是用一种抽象的"爱"去定义艺术的方式。生活中,"艺术"也是一个使用宽泛的概念,常常用于形容某种人、气质,甚至形象,比如说某人有"艺术气质"。在很多情况下,特定的艺术可以由不同的文化传统来确定,比如中国书法艺术,它只能发生于中国传统的知识表述的语境和形态之中。

还有一种区分,即以"作品"(产品)的社会功效反过来对其创作者、制造者加以分析,而这些"作品"(产品)往往又与职业联系在一起。"在西方社会,我们长久以来对各种职业进行划分,这些职业涉及对最终的'产品'或服务进行处理的不同媒介。通常的划分包括'美术家'(fine artist)、'商业艺术家'及'手工艺人'等。在很大程度上,对这些个人创作的作品的美和功用的判断,决定了从业人员的身份。"③ 这样的视角事先已经对艺术品和手工制品有了一个逻辑前提,即艺术与美早已被领域、范畴和职业所规定,而且连带着对人也做出了社会阶层的定性判断。

由此来看,"艺术"被定义成什么似乎并不重要,重要的是界定"艺术"的语境和理由。换言之,相对稳妥的选择是,将它们置于特定的语境(context)才显示出意义。"语境是艺术定义中最重要的因素。"④ 无怪乎社会学家霍华德·贝克认为,语境是艺术定义中最重要的因素。对于绝大多数艺术对象而言,如果以一个概念化的定义去界定它,常常出现与概念不吻合、反常,或者只有部分而不是全部都符合概念,只有将其置于特定的情境中才能真实准确地言说。⑤ 贝克的"语境",主要指情况、场景、场合、背景等具体而特定的情形,而如果将"艺术"置于更为广大的背景,比如将其置于中国传统的历史和文化之中,将艺术置于不同的民族、族群的文

① [英]维多利亚·D. 亚历山大:《艺术社会学》,章浩等译,南京:江苏美术出版社,2009年版,第1、4页。
② [法]达尼埃尔·阿拉斯《拉斐尔的异象灵见》,李军译,北京:北京大学出版社,2014年版,第38页。
③ [美]哈里·R. 西尔弗:《民族艺术》,载李修建编选:《国外艺术人类学读本》,北京:中国文联出版社,2016年版,第91页。
④ [英]维多利亚·D. 亚历山大:《艺术社会学》,章浩等译,南京:江苏美术出版社,2009年版,第2页。
⑤ Becker, Howard S. *Art World*. Berkeley: University of California Press, 1982, p.138.

化多样性中去看待和认识,"艺术"的语义也将更为丰富。

或许因为对于艺术定义庞杂和边界混乱的苦恼,有的学者转而对"艺术"持怀疑态度,笔者所见因此做出骇人听闻的说法者,是卡里尔在其著作的中文版"鸣谢"中,引用了保罗·巴罗尔斯泰的一段话作为开场白:"艺术(ars),意思是'欺骗'……如果为了令人信以为真,艺术家(悬置怀疑)参与自身的幻觉。他必定骗了自己。"①其实,某种意义上说,艺术的所谓"欺骗性"并不来自艺术创作和艺术品本身,而是由于艺术范畴和涉及的边界范围的变动,特别是身处不同语境之中的人和快速变迁的观念附加在艺术创作和艺术品之上的情形。

墨菲对此有过阐述:"近来,在艺术史和人类学研究中有一种质疑'艺术'(art)范围的倾向,并用诸如'视觉文化'(visual culture)或'图像'(image)等更为宽泛的术语取而代之,尽管是以同样的物质文化对象作为研究主题……我很偶然地关注许多民族日常用语中的'艺术品'(art object)范畴②,我逐渐相信艺术概念的实用性,相信艺术实践是人们进行认知与行为的独特方式。我将坚决拥护'艺术'的概念,不过我也认识到它的复杂性,作为一个概念,'艺术'的边界是含混不清的。"③这一段表述,不仅是一位艺术人类学家个人际遇的具体体现,也表明了艺术在不同语境中范畴变化的情形,以及艺术作为观念、行为变迁的多样性和复杂性。

总而言之,"就艺术的传统定义而言,西方人和中国人的见解原本相去甚远,而随着时间的推移,这种定义在两者的文化中已经发生了变化。在古罗马,建筑被认为是'艺术之母',而在中国,建筑却属于土木工程的领域。在西方,雕塑也有着很高的地位,是古典文化的另一份遗产,但是在中国,雕塑是匠人的营生。不过,书法在中国享有最高的艺术地位,而在西方人的眼中,书法只不过是一种边缘性的专门技能。"④这是世界著名的东方学专家、艺术史学家,德国人雷德侯的描述,主旨大抵是不错的。那么,西方的"艺术"与中国的"艺术"在很长的历史道路上,各自留下了不同的轨迹,形成了不同的"艺术遗产"。

"艺术遗产"当然首先属于遗产范畴。"遗产"的字面意思就是指祖先留下来的财产。它与人们常说的"传统"有相似的意思。那么,什么是艺术传统呢?石守谦

① 参见[美]大卫·卡里尔:《博物馆怀疑论:公共美术馆中的艺术展览史》,"鸣谢",丁宁译,南京:江苏美术出版社,2009年版,第9页。

② Morphy, H. *The Anthropology of Art*. In T. Ingold ed. *Companion Encyclopaedia to Anthropology*. London: Routledge, 1994, pp. 648—685.

③ [澳]霍华德·墨菲:《艺术即行为,艺术即证据》,载李修建编选:《国外艺术人类学读本》,北京:中国文联出版社,2016年版,第213页。

④ [德]雷德侯:《万物:中国艺术中的模件化和规模化生产》,张总等译,北京:三联书店,2005年版,第249页。

先生有一段解说,颇有代表性:

> 在中国艺术的发展历史中,"传统"的存在扮演着极其重要的角色。如果更仔细一点说,整个中国的艺术历史根本是由各种门类中的一些"传统",如书法中的二王传统,绘画中的顾恺之传统等等组成,这可一点也不为过。它们的存在系以一种于时间轴上不断重复出现的某一"形象"为表征,不过,这个重复出现的"形象"却在实质内容上永远与前一次出现的有所不同,因此,"变化"遂被视为某一种传统之得以长时间维系于不坠的关键。①

这是一个值得重视的解说。虽然人们对"传统"的言说几乎到了"任意"的程度,但是传统究竟是什么却没有人太关心,特别在传统的"落地"问题上,遗产是可以帮助做到的:这就是从祖先那儿传承下来的、有用的、经由特定的历史时期改造后,既保持着原来本色,又产生适用于新时期新的特点,然后一直往后传下去的"财产"。

由此,人们可以很笼统地说,"艺术遗产"是指艺术作为遗产的一种社会历史存在和表述。既然在联合国教科文组织(UNESCO)的遗产分类中有"文化遗产""自然遗产""非物质文化遗产"等,人们也还说"物质遗产""精神遗产","有形遗产""无形遗产","工业遗产""农业遗产"……,当然也可以有"艺术遗产"。艺术遗产首先是一种**遗产类型**,即一个**专门的领域**。总体上说,它归属于"文化遗产"范畴。人们也可以从另外一个角度说:凡是文化遗产,都属于"人类遗产"——即由人类选择、认定、创造、审美,被人类赋予价值的事物和对象,都包含着艺术、美学的内在品质。所以,文化遗产中已然包括了艺术的认知、意义、审美、表述、符号等。

艺术遗产是一种**特殊的表述**。在联合国教科文组织1972年11月16日通过的世界第一个《保护世界文化和自然遗产公约》中对"文化遗产"的三类规定中,都涉及艺术与审美:

> 在本公约中,以下各项为"文化遗产":
> 文物:从历史、艺术或科学角度看具有突出的普遍价值的建筑物、碑雕和碑画、具有考古性质成分或结构、铭文、窟洞以及联合体;
> 建筑群:从历史、艺术或科学的角度看,在建筑式样、分布均匀或与环境景色结合方面,具有突出的普遍价值的单立或连接的建筑群;
> 遗址:从历史、审美、人种学或人类学角度看具有突出的普遍价值的人类工程或自然与人联合工程以及考古地址等地方。②

① 石守谦:《洛神赋图:一个传统的形象与发展》,《台湾大学美术史研究集刊》2007(23),第51—52页。转引自邢义田:《画为心声:画像石、画像砖与壁画》,北京:中华书局,2011年版,第67页。
② 文化部外联局编:《联合国教科文组织保护世界文化公约选编》,北京:法律出版社,2006年版,第36页。

在这里,"遗产"被确认并强调其特性中包括"艺术""审美""历史""人类学""人种学""考古学"等具有"突出的普遍价值";这些词藻、因素和学科被作为一个具有宣传广告意义的定义。不过,笔者更想强调的是,人们为什么愿意在今天把那些"有价值"的东西和对象定义为"遗产"?这是因为遗产有价。那么,又是什么因素使之"有价"?以上所列者,其中必有"艺术"与"审美"。在这里,"艺术"不仅属于遗产范畴,它同时还是"遗产资质"的一种权威认定。这或许是更需要回答的。

看起来,"艺术遗产"显然更是一个理论化的问题,要回答这一问题,首先要对遗产所包含的艺术从内涵到外延有一个大致的认识,即什么因素、什么事件、什么条件决定了"遗产"与否;无论如何,其中需要一个"功能性的机制"的作用。所谓"功能性机制"包括在一个特定的文化传统中,社会赋予"艺术"既定和特殊的价值,并配合于相应的、具有仪式形制的社会"代表"(representation)。美国艺术理论家丹托以尼采对悲剧起源的讨论,引出了如下的辨析:

> 尼采认为,悲剧起源于狄奥尼索斯秘仪。我们知道,如果某种被断定是宗教的,至少就与日常现实划清了界限——圣水尽管尝上去和普通的水没有差别,却绝不仅仅是水——从逻辑上来说,被正式认可为艺术的领域,和某些神圣领域(如狄奥尼索斯林地)存在着某种可比之处……我们应该首先想起,狄奥尼索斯秘仪是癫狂放荡的,借助酩酊大醉和性的游戏,徒众们在一种疯狂的状态中与狄奥尼索斯相通……简而言之,就是要冲破理性和道德的禁锢,打破人我之间的界限,直至在一个巅峰时刻,神现身在他的信徒面前——他们相信,神真的是在"出场"(present)的字面意义上现身在场,而这正构成了再现的第一重意义:再次—出场(re-presentation)。不知过了多少年,这一秘仪被它自身的象征性表演所取代,于是便有了悲剧。信徒们——这时已变成了歌队——比参与仪式更热衷于摹仿舞蹈以及诸如此类的东西,就象跳起芭蕾。一如从前,在仪式的高潮时刻,代表着(representation)狄奥尼索斯的人不仅将狄奥尼索斯带到了现场,悲剧的主角正是从早期的招神附体者中演化出来。这便构成了再现的第二重意义:所谓再现,就是一物站在另一物的位置上,就象议会中的代表们(representatives)代表着我们。①

根据丹托的解说,"艺术品"与"寻常物"之间需要经过一个历史性社会机制的催化,

① [美]阿瑟·丹托:《寻常物的嬗变——一种关于艺术的哲学》,陈岸瑛译,南京:江苏人民出版社,2012年版,第23—24页。

就像狄奥尼索斯的秘仪使其变成了"悲剧"。① 这一历史性社会化机制作为魔方式的"神奇功能",将"神圣/世俗"②相隔绝,使特定物成为"艺术品"。"在近代理论中,再现只是被再现物的代表,而在更为古老的理论上中,再现却是被再现物的具身(embody)",即我们通常所说的"体现"(embodiment)。

尼采选择了两个对立的术语是因为阿波罗是希腊的太阳神(光明和真理之神),所以,人格中的那些理智、受过训练的分析、理性及趋同思维所主宰的那一部分,便是"日神型的"(Apollonian);而狄奥尼索斯是酒、春天、自发性以及复苏(大地之勃勃生机)之神。表现为人格中的情感、直觉、超越限制之自由所主宰的那一部分,则属于"酒神型的"(Dionysian)。③ 而在艺术创作、表现以及人们欣赏的时候,总能感受到二者的存在,无论是日神的,还是酒神的。简言之,"功能性机制"需要与特定的社会历史价值体系相联系,以"体现"其特殊的价值。

需要特别强调的是,在不同的社会历史中,"功能性机制"有时需要与"术业"(其中有不少在今天成为"行业")配合言说。笔者认为,今日学术界对"艺术"的认知和界定要么过于专业、过于狭窄;要么过于宽泛、过于笼统。就中国的传统眼光,"术业"无妨为一个重要视角,它可以是古代"百工—百业"范畴;包括所谓的"画工""乐工"等。中国没有像悲剧起源于狄奥尼索斯这样的神话仪式历史,却有着各自系"英雄祖先"之名传承下来的"百工"术业,并形成了自己独特的艺术话语。

既是"遗产",就要具备遗产的特性。逻辑性地,"艺术遗产"就必须具备相应的特性和个性。遗产专家认为:"遗产是一种从当下延伸到过往的、新的文化生产方式。"④它包含着相关属的五个命题:1. 遗产是一个文化生产方式;2. 遗产是一个具有创造"附加值"的产业;3. 遗产具有将地方产品出口外销的功能;4. 遗产的质检是解除和排除那些可能"有问题"的事物的质量保证;5. 对于遗产而言,最关键的在于遗产本身所具有的质性和原真,无论它在现场还是缺席。⑤ 如果所列的这些特点可以成立,则艺术遗产也具备相应的特点。

如果说,人们在强调艺术遗产具有某种共性,以及在当下的社会语境中,遗产成为新的文化生产方式,并具有普遍的理论意义的话,那么,对于不同的社会以及

① 有关狄奥尼索斯与悲剧的起源的艺术发生学原理,可参见彭兆荣:《文学与仪式:文学人类学的一个文化视野——酒神及其祭祀仪式的发生学原理》,北京:北京大学出版社,2004年版。

② 有关"神圣/世俗"的分类,可参见 E. 杜尔凯姆(又译为"涂尔干"):《宗教生活的基本形式》,史宗主编:《20世纪西方宗教人类学文选》(上卷),上海:上海三联书店,1995年版,第61页。

③ [美]理查德·加纳罗 特尔玛·阿特休勒:《艺术让人成为人》,舒予等译,北京:北京大学出版社,2014年版,第15页。

④ Kirshenblatt-Gimblett, B. *Theorizing Heritage*. In *Ethnomusicology*. Vol. 39, No. 3(Autumn, 1995), p. 369.

⑤ Ibid., pp. 367—380.

社会现象,理论上自然需要有不同的对待方式和方法。对此,涂尔干(一译杜尔凯姆)早就有过强调,认为社会学所建立的首要目标是确立所谓的"社会事实"以及对其的解释。按照涂氏的阐释,社会事实包含着不同方式的思维、感受以及行为。所以,我们在理论上也需要对其有不同的理论。① 当今,不同的社会科学都有自己独特的思考、感受和行为方式,因此,除了强调理论的不同原则之外,我们还需要有不同的理论对待。② 也就是说,艺术理论不仅要探索艺术内部的规律性,即共性外,还需要研究艺术作为不同的思维、感受和行为方式的特性。

艺术,从宽广的意义上,可以理解为一种类型的工作。在不同的社会里,社会阶层和阶级常常与其所从事的工作相联系。因此需要有不同的对待原则、阐释理论和对待方式;尤其在中国,今日社会中广泛使用的"艺术"——可以说是一个迄今未有完整定义的"舶来品"。我们既没有完整地对这一"社会事实"进行深入的了解,同时又没有将中国自古传下来的"藝術"吃透,并发扬光大。因此,我们提倡理论上对艺术遗产的反思原则和创新原则。

艺术遗产的社会史

一个有趣的现象:艺术总给人带来分享、激动、快乐、同情;仿佛听一首好歌,触景生情,顿时头皮发麻、骤起鸡皮疙瘩的感觉。艺术带来热闹。不过,有些"艺术"种类却是格外的冷清和冷静。研究方面也是这样,对于艺术史的关注,相对于其他领域却是"门庭冷落"。为此,英国学者伯克作此评说:"文人们把注意力投向文学史研究,这一点毫不出奇,因为艺术并不是历史学家主要的研究对象,即便是在文艺复兴时期也不例外。学富五车之士不总把艺术家当一回事,而艺术家一般来说又缺乏历史研究必备条件。"③

即便是在艺术史范畴,也会出现类似的情形,以英国为例,绘画一直乏善可陈。1762年,贺拉斯·沃波尔在其《绘画逸事》一书中抱怨道,英国所能促成的民族荣耀通常鼓励'更为平和的艺术'的发展。绘画是雅典、罗马和佛罗伦萨的骄傲,而这一时代,英国的骄傲是其平和的艺术,特别是诗歌和园林。④ 即使在绘画艺术的范

① See Durkheim, E. *The Rule of Sociological Method*. Trans. by S. Solvay and J. Mueller. New York: Free Press, 1964.
② Swedberg, R. *The Art of Social Theory*. Princeton and Oxford: Princeton University Press, 2014, pp. 22—23.
③ [英]彼得·伯克(Peter Burke):《文化史的风景》,丰华琴等译,北京:北京大学出版社,2013年版,第6页。
④ [英]马尔科姆·安德鲁斯:《寻找如画美:英国的风景美学与旅游,1760—1800》,张箭飞等译,南京:译林出版社,2014年版,第33页。

畴中,不同"种类"的绘画,其历史和社会地位以及待遇也完全不同。按照新古典主义绘画等级划分,风景画与事件画、人物画难以匹配,风景画的地位卑下。"历史题材的绘画,犹如史诗,乃艺术最高尚的产物。"在18世纪的大部分时间里,画作的委托人主要对肖像画和历史题材的画有兴趣,而风景画只是这两类画的一个背景陪衬而已。地形画,特别是庄园地形画(estate portraiture)还可以有一些订单。①

所以,在讨论艺术遗产的社会史之前,我们需要首先建立语境观。也就是说,需要非常清晰地了解到,我们今天所做的任何艺术理解、阐释,都不过是一个短暂语境中的表述;我们只在今天的语境下做出"我们今天"的解释。为此,我们需要强调每一个语境下人们"理解艺术"的权利:或许"今天被称为艺术的东西,昨天不一定是,今后也许也不会是。"②总的来说,艺术遗产具有"变数"和"变相",其逻辑依据要回到其自身的社会演化史之中,尤其是创造、制造、认同、选择其作为"艺术遗产",并进行传承的特定族群。

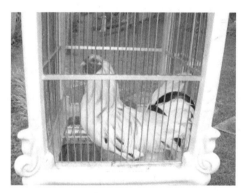

巴厘岛的斗鸡是"艺术"吗?(彭兆荣摄)③

"艺术"最本真的特征和表象是"手工"——"手的工作"。人的劳动和作业都离不开双手和身体活动,哪怕是"脑力劳动"。通常任何一个艺术创造、创作都可以视为"脑体协同"的作业。"手的工作"首先属于身体行为,在不同的社会语境里,不同的社会赋予身体行为不同的意义和意思;因此,任何对"手工"、手工业者,以及手工

① [英]马尔科姆·安德鲁斯:《寻找如画美:英国的风景美学与旅游,1760—1800》,张箭飞等译,南京:译林出版社,2014年版,第34页。
② [美]约翰·基西克:《理解艺术:5000年艺术大历史》,海口:海南出版社,2003年版,第35页。
③ 在巴厘社会中,人们在家里饲养公鸡参加斗鸡活动。人类学家格尔兹以巴厘岛的"斗鸡"为研究对象,写下了著名的《深层游戏:关于巴厘岛斗鸡的记述》。在巴厘岛,斗鸡是非法的、被禁止的;它被视为原始的、倒退的事情。表面上看,斗鸡游戏是一种赌博,但这只是外来者的观感;巴厘岛人自己在斗鸡中赋予了特别的历史价值。格尔兹的"解释"是:公鸡是主人的人格代理,斗鸡体现了社会包括村落组织、亲属关系、水利系统、寺庙团体的行为活动,并由此论证了斗鸡深层游戏(deep play)的戏剧化过程和社会秩序,是巴厘岛人民留给自己的历史遗产。

创造与制作的社会评价和认定都是特定语境化的、人为的,甚至是政治性的,需要我们认真地梳理、比较与辨析。手工是人类最为原始和基本的行为活动。这也与我们如何看待艺术的起源,如何定义"艺术的发生"有直接的关联。比如,如何看待中国"画"的起源,一种观点认为甘肃秦安大地湾的地图是绘画。①

人类远祖用手制作工具以获取所需要的生活和生计来源,形成了文明形态的表述,诸如采集、狩猎、驯化、栽培等。考古学上通用的概念"旧石器""新石器"等皆由手工开始。因此,由"手的工作"所延伸出来的关系、结果以及由此产生不同的认知、知识、经验、专业、技艺都构成了文化遗产发生学意义上的内容,也成为艺术遗产中认同与继承最为基本和重要的部分。在历史的发展过程中,"手被替代"是一个重大的历史区隔,特别是机器的出现。难怪法国画家雷诺阿认为:"毫无疑问,工人和工艺美术家的最大的敌人是'机器'。"②因为,如果机器代替了手工,那么手工艺术的最基本、最基础的价值、情感、风格、技能等都将失去传统的认知与认定。19世纪末至20世纪初发生在英国乃至欧洲的"工艺美术运动"(Arts and Crafts Movement)虽然有着复杂的背景,但工业替代手工却是一个重要的因素,正如莫里斯誓言那样:"我们必须将这片土地由冰冷的工厂改造为花园。"③

至于"艺术的发生",一直是艺术史讨论绕不过的问题,也成为西方的美学史中最为重要的问题。"摹仿说"是对这一问题最有代表性的解答,柏拉图无疑是始作俑者。他认为艺术来源于"模仿",并成为西方艺术史的"学术原点",也是西方艺术政治学的渊薮。最著名的要数在他《理想国》中的"影子说":谓神造的桌子、画家笔下的桌子和木匠制作的桌子,木匠、画家因摹仿神造而与真理隔三层。④虽然西方艺术在后来的发展过程中,不少学者对"艺术起源于摹仿"持不同的态度,但却认可摹仿说所包含的"媒介"的作用:

> 亚里士多德和柏拉图均认为音乐是摹仿型艺术,还有一些人认为,即使不能说音乐仅仅是在表现情绪,也可以说音乐是在某种程度上摹仿情绪。然而,音乐并不被普遍认为是一种摹仿型艺术。不过,若从媒介的角度看——媒介是联系题材与观众的中介物,是从题材通往观众的道路——音乐与绘画、雕塑和戏剧在不少关键性质上倒是相通的。⑤

① 有关情形可参见参见邢义田:《画为心声:画像石、画像砖与壁画》,北京:中华书局,2011年版,第1—3页。
② [法]让·雷诺:《父亲雷诺阿》,载贾晓伟:《美术二十讲》,天津:天津人民出版社,2009年版,第167页。
③ 参见高兵强等:《工艺美术运动》,上海:上海辞书出版社,2011年版,第1页。另参见彭兆荣、Nelson H. Graburn、李春霞:《艺术、手工艺和非物质文化遗产:动态中操行的体系》,载《贵州社会科学》2012年第9期。
④ [希]柏拉图:《文艺对话集》,朱光潜译,北京:人民文学出版社,1980年版,第69—71页。
⑤ [美]阿瑟·丹托:《寻常物的嬗变——一种关于艺术的哲学》,陈岸瑛译,南京:江苏人民出版社,2012年版,第188页。

柏拉图的"摹仿说"的确立还有一个更为重要的社会分层价值观,即"动脑"的哲学家是传达真理的化身,处于最高端,而"动手"的工匠处于卑贱的最低端。这也成为后来"艺术区分"的理论来源,即这种自古而来对哲学家和手工艺人(工匠)社会身份的偏见成为"脑/体"区分的社会价值和传统习惯;比如把现代的脑力和体力工作区别的"自由"技艺和"奴性"技艺。质言之,所谓"自由技艺"与"奴性技艺"的标志并非来自"智力"的程度,也不是"自由艺术家"用脑和"卑贱技工"用手工作之间的差异,真正原因是社会化分工的政治性理由。

柏氏的弟子亚里士多德虽然在许多方面与其师不同,但他认可艺术来源于摹仿,并在将"艺术"分属于不同层级的观点上与老师保持一致。在《尼各马可伦理学》中,亚里士多德认为各种艺术方式间创建了一种等级关系,并清楚地界定了艺校的地位。他确定了三种方式:理论的或思索的(即抽象思维)、实践的(行动型的)和生产的(或称事实的、与制作有关的)。哲学属于第一类,即最高一类,而艺术属于最后和最低一类。① 虽然,后来者有不少背离了柏拉图,比如普罗提诺,他把高贵的艺术置于美学范畴,但他仍然没有挣脱出艺术表现方式的政治学分类,认为那些足以与哲学、神学相媲美的方式,比如通过建造神庙和雕塑等方式可以演绎对神的力量,显现古代圣人的智慧。② 换言之,虽然西方的艺术史、艺术哲学和艺术美学充斥了各种各样的理论、观点,但都没有根本性地离开艺术的社会分工和阶层"分类/排斥"的艺术政治学范畴。贺拉斯的《诗艺》在基调上继承了这一主调,并一路贯彻于具体的分类艺术的形制之中。

在社会的实用性分类方面,历史也是贯彻着这样的分类原则。欧洲的中世纪出现了一本《艺术之书》(也称《手工艺人手册》),作者是佛罗伦萨的画家塞尼诺·切尼尼(Cennino Cennini),其中表达了这样的观点:

> 人类从事了许多有用的、互不相同的职业,有些职业从那时到现在都比其他的职业具有哲学性;既然哲学理论(theoria)是最具价值的,那么这些职业不可能彼此相同。与这(哲学)相接近的,人们从事的一些职业,与要求这(哲学)基础的东西相关,还要加上手的技能,这种职业就是绘画,它要求想象力和手的技能,从而发现那些不可见的、将自身藏匿在自然事物阴影之下的事物,并用手将它固定下来,将实际上不存在的事物呈现给普通的视觉。

尽管作者大胆地将"绘画"与"哲学"同置一畴,对于传统,这已经是一种"背叛"了。

① 参见[美]罗伯特·威廉姆斯:《艺术理论:从荷马到鲍德里亚》(第2版),许春阳等译,北京:北京大学出版社,2009年版,第18页。

② 同上书,第28—30页。

或许这与他本人是画家的身份有关。但在他的论述中,仍然没有摒弃"高贵/低贱"的价值认知。①

欧洲古代的区分标准还与政治家的德性——具有明智判断能力的职业,以及有公共效用的专门职业,如建筑、医药和农业——有关②,它们都属于自由职业,而所有技工,不管是抄写员还是木匠,都是"卑贱的",他们甚至不适合成为完整意义上的公民。悖论的是,最卑贱的正是那些我们认为对生活最有用的人,例如鱼贩、屠夫、厨师、禽贩和渔民。③ 这样的区分置换了不同的社会语境。④ 不过,维柯所做的"知识考古"却为我们展现出另外一幅图景:从"本土出生的人"这个词派生出来的"土人"的最初本义是贵族的,或高贵的,因此"高贵的艺术"(artes ingenuae)——"美术"一词就由此派生,只是后来变成带有"自由艺术"(artes liberales)的意义,而"自由的艺术"还保留"高贵的艺术"的意思。⑤ 这似乎说明所谓的"美术"原本就是"土人"的原始技艺,而"美术"的语义变化,不过是一个历史性政治共谋。

中国的情况也有相似的特征,即不同的"手艺"也有明确的区分,同时随着历史价值的演变而产生变化。但是,与西方不同的是,我国传统在进行区隔时,没有一个所谓的"哲学家"的阶层和身份人,"手工"同样的神圣;也没有西方宗教化的"神"。我国任何与"天"的神圣性同化者,是"王"。有意思的是,我国传统的"王"都是"能工巧匠",大多数"工业"的创始人都是圣王。这也是我国行业和手艺起源的"圣源说"惯例。中国的所有"术业"都需要有一个正统的英雄王者为"祖先",名正言顺也! 以图画说,《世本》:"史皇作图(宋忠曰:史皇,黄帝臣也;图,谓画物象也。)"⑥。又以琴为例,《琴史》曰:

> 夫琴者,法之一也。当《大章》之作也,琴声固已和矣。旧传尧有《神人畅》,古之琴曲。和乐而作者命之曰"畅",达则兼济天下之谓也;忧愁而作者命之曰"操",穷则独善其身之谓也。夫圣而不可知之谓神,非尧孰能当之?

意思是说,古琴也是天下法度之一,当尧作《大章》时,琴声已达到和谐境界。传说

① 参见[美]罗伯特·威廉姆斯:《艺术理论:从荷马到鲍德里亚》(第2版),许春阳等译,北京:北京大学出版社,2009年版,第52—53页。
② 把农业归于自由技艺是典型的罗马式的,原因不是像我们所理解的,在于农耕的任何用途,而与父权观念有关,根据父权观念,不仅罗马城,而且罗马土地都属于公共领域的范畴。——原注。[美]汉娜·阿伦特:《人的境况》,王寅丽译,上海:上海人民出版社,2009年版。
③ 与自由技艺相反,那些粗俗的有用的职业工作都属于卑贱的职业。——原注。[美]汉娜·阿伦特:《人的境况》,王寅丽译,上海:上海人民出版社,2009年版。
④ 同上书,第67页。
⑤ [意]维柯:《新科学》,朱光潜译,北京:人民文学出版社,1987年版,第157—158页。
⑥ 参见邢义田:《画为心声:画像石、画像砖与壁画》,北京:中华书局,2011年版,第1页。

帝尧制有《神人畅》,就是古代的琴曲。将表达和乐的琴曲命名为"畅",其有兼济天下之能;将表达忧愁的琴曲命名为"操",含有不得志时独善其身的意思。"圣"则到达为可知之境,称为"神",惟尧者当也。① 由是可知,像这样的古典"艺术"不仅具有和美之声,还可以兼济天下。

中国的"工业"有一特点,即实践型——身体力行,即具有身体表达的传统。比如神农与中药,《淮南子》载:"神农尝百草之滋味,一日而七十毒。"故有司马贞的《史记索隐·三皇本纪》神农"始尝百草,始有医药"之说。我国中药元典为《神农本草经》,虽然在中医药起源上的"圣源说"中,除神农外还有"伏羲说""黄帝－岐伯说"等。② 如果说黄帝是中医学的"正名"的话③,那么,中药学的"正名"则是神农。

换言之,我国传统各种"工业"都有"正宗",虽然"后世"大都发生了变化,但从业阶层的身份变化完全沿着自己的路线发展:一方面,"匠"可以与"王"同侪,《考工记》中有"惟王建国"和"惟匠建国"之说,虽然那里的"国"实指城郭。迄今为止,"匠"在表述中仍然可指特殊的才俊和才华、高超的艺术造诣,诸如匠心、巨匠、匠思等。另一方面,可以指社会低贱的工人。黄苗子在评述张彦远《历代名画记》时说:"在封建社会严格的等级制度之下,没有把大官和工匠同等待遇之理。实际上在封建社会里,画家、诗人、医生……都是统治者的寄食阶层。"④此说虽大抵不错,却混淆了历史的变迁和语境。"工匠"除了在历史不同时段的社会待遇和评价外,我国的"百工之业"(即"工业")早就形成规模(详后),"工业"成为我国最重要的寄存和传承的社会化依据。"自食其力"才是根本。虽然,官僚科层制的发展会导致"脑/体"的分化,但在中国并没有达到西方那样从一开始就有绝对的差异。

像"阶级"这样的概念,它既是历史演变中社会化的客观存在,诸如"贵族/平民"等,都有客观事实(诸如世袭、财富、名望、权力等)的客观差异;同时也有另一种"存在",即一个特定时期,阶级在"被评价"过程中的主观性扩大。回顾一下近半个世纪,曾几何时,"阶级斗争"成了整个社会的主旋律,所有的人都按照"阶级"框架的座位被对号入座,被赋予相对的政治身份和社会地位。曾几何时,社会风向突然转向,"阶级斗争"仿佛一夜之间"消失"。"知识分子"立即就有了"劳动者"的身份。回顾从"文革"到今天社会史的演变,相信会认可这样的评价。至于艺术遗产的社会史,"客观差异"与"主观扩大"同时存在,"阶级"往往是一个区隔的手段。在我国社

① [宋]朱长文:《琴史》,林晨编著,北京:中华书局,2010 年版,第 2—4 页。
② 我国医学的起源大致有"动物本能说""圣人所创说"(即"圣源说")、"巫术起源说"和"劳动起源说"等。"圣源说"除神农说外,还有"伏羲说""黄帝－岐伯说"等。
③ 中医的原典《黄帝内经》之"素问"开篇即以黄帝与天师岐伯的问答以教天下,是为发凡。见《黄帝内经·素问》之"上古天真论篇第一",昆明:云南人民出版社,第 1 页。
④ 黄苗子:《艺林一枝:古美术文编》,北京:三联书店,2011 年版,第 196 页。

会演变史中,"民众/贵族"就是这样,区隔的分水岭是"知识",即"通过'我们',鉴定'民众'"①——由我们这些"知识分子"以自己的特长和权力进行社会"阶级"的划分。这很像福柯的"话语权力"的社会生产和制作过程。

顾颉刚据此分析,贵族的护身符是"圣贤文化",其主要包含有三,即圣道、王功和经典。这三种东西,对民众来说没有多大关系,但对"圣贤文化"的崇拜者来说,却是神圣不可侵犯的天经地义。"古代的知识阶级并没有崇高的地位,他们只是一班贵族的寄生虫":

> 贵族要祭祀行礼,于是有祝宗。贵族要听音乐,于是有师工。贵族要占卜,要书写公牍,于是有巫史。有了这一班人,就有了六经:《诗》与《乐》由师工来,《书》与《春秋》由史来,《礼》由祝宗来,《易》由巫来……由此看来,圣贤文化的中心,并不是真的羲农、尧、舜、禹、汤、文、武,也不是真孔子,只是秦汉以来儒粉积累而成的几件假史实的圣道王功,假的圣人的经典!②

这样的评说简洁清晰,痛快淋漓,但很像革命者的演说。包含着我国"新文化运动"之后激进的社会思潮的主流方向,却也明显地表明了"制造阶级差异"的意识形态的恣肆扩张。这样的表述,本身就包含着顾颉刚本人的主观"想象"和"制造"的成分。甚至可能包含着"演说语体"中现场造势效果的刻意。毫无疑问,我国的"百工之业"当然是传统的艺术遗产至为重要的一个分类和透视视野,但并不像顾氏所说的如此简单、激昂。如上所述,"工匠"属于哪个阶级?难以言表,一定要将其置于历史语境中方可表明。封建时代的"戏子"今天成为了"表演艺术家"。

"艺术遗产"虽然在不同的历史语境和社会价值赋予特定艺术遗产不同的分类和意义,也影响在艺术表现上的差异。但在不同的阶段,情状大不相同,尤其在艺术发生学方面,像"阶级"这样令人生厌的话题是可以不用讨论的;比如在人类原始时期,从可知的考古和民族志资料看,生产和生殖几乎是超越所有族群、阶级的共同主题。若从美学意义上看,艺术的起源有各种不同的理论,对它的讨论常与人类起源同置一畴,其逻辑依据是:仅因为只有人类才有艺术,人类在何时产生、究竟为什么要生产艺术,这也自然而然地将人类的起源和艺术的起源放在一起来讨论。③这也就与人类学讨论人类的起源殊途同归。有关研究极为丰富,各种理论汗牛充

① 参见徐新建:《民歌与国学:民国早期"歌谣运动"的回顾与思考》,新北(台湾):花木兰文化出版社,2014年版,第22页。
② 顾颉刚:《圣贤文化与民众文化》,钟敬文记录整理,《民俗》第5期,1929年4月17号,广州中山大学历史语言研究所。见顾颉刚著,钱小柏编:《史迹俗辨》,上海:上海文艺出版社,1997年版,第224—226页。
③ 参见朱狄:《艺术的起源》,北京:中国社会科学出版社,1982年版,第2页。

栋,此不赘述。① 不过,艺术的起源总是绕不开"人"的起源问题,生产和生殖是一个永恒的母题(motif),中国也不例外。② 有学者猜测,威伦道夫的维纳斯可能是迄今发现最古老的人体雕塑。③ 而女性的生殖功能在人体形态上被恣意地扩大,这一现象几乎在全世界都可以找到相同的原型。

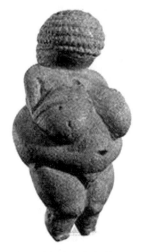

"威伦道夫的维纳斯"

(前 30000—前 25000 年)

土耳其 ARKEOLOJI VE SANAT MUZESI 雕塑④

(彭兆荣摄)

我们相信,艺术遗产在起源上存在共同的母题,在艺术的认知范畴方面,也存在着逻辑上的一致性。比如艺术的产生(社会化生产)与艺术家(创作的主体)、艺术作品(客体化过程)相互关联。对此,德国哲学家海德格尔有一个"循环链理论",引人入胜。在《艺术作品的起源》中,他说:"事物的起源也是它的性质的本源。因此,追问艺术作品的起源,即追问艺术作品的性质的本源。"⑤一般认为,艺术的两个支撑是艺术和艺术作品。艺术品的产生依赖于艺术家的活动,艺术家之所以能够以艺术家的身份出现靠的是艺术品的创造,二者相辅相成,缺一不可。然而,在艺术家与艺术品之间,任何一方也不是另一方的全部根据,无论是就它们自身还是就它们之间的关系来说,它们都依赖于一个先于它们的第三者的存在,这第三者就是"艺术"。它给予艺术家和艺术品命名,因而它"同时是艺术家和艺术品的本源"。

① 可参见郑元者:《艺术之根——艺术起源学引论》,长沙:湖南教育出版社,1998 年版。
② 参见郑重:《中国古代文明探源》,北京:中国出版集团 东方出版中心,2016 年版,第 220—222 页。
③ [美]约翰·基西克:《理解艺术:5000 年艺术大历史》,海口:海南出版社,2003 年版,第 39 页。
④ 这座考古博物馆 1997 年被授予年度欧洲最佳博物馆称号。
⑤ Heidegger, M. *The Origin of the Work of Art*. In *Philosophies of Art and Beauty: Selected Reading in Aesthetics from Plato to Heidegger*. A. Hofstadter and R. Kuhns eds. Chicago: The University of Chicago Press, 1976, p. 650.

"艺术"的成立有赖其在"艺术品中现身。"而艺术品又是艺术家创造出来的。这就形成了一个循环论证(moving in a circle)。虽然他深知这违反了逻辑,却是思想的勇气。① 其实这是最朴素的道理,也是思想行进的路线:没有"艺术",哪里来"艺术家",连名都没有,有什么其他可言?"艺术家"除了有"艺术"之名外,还要有"实",是什么?"艺术品",否则凭什么称之为"艺术家"?反过来,如果没有"艺术家"和"艺术品","艺术"靠什么撑起一扇门面?三者缺一不可。

艺术遗产之"美/用"

艺术的功能一直是艺术遗产研究中观照的重要内容,哪怕是"为艺术而艺术",也具有"功能性";这句口号本身说明的是"艺术"为"艺术"而为。西方艺术史在这方面有一个经久贯穿的价值,即直接或间接地将"艺术"中的"美/用"二元对峙地截然两分,并成为经久性贯彻的理由。依据西方"艺术/手工"的形制,"美/用"的分野其实一直贯彻着柏拉图的原型设计,哈登说:"从广义上说,艺术可被定义为'智力的创造性发挥,顾及实用性或观赏性的制作'。事实上,目前的'艺术'这一名称逐渐局限于指称美术(Fine Arts),以示与实用艺术(Useful Arts)之间的区别。"②雷蒙德·威廉姆斯在《关键词》的"艺术"条目中将"有用的"与"审美的"区分开来;前者主要指"工艺",后者则指"艺术"。③ 这样的区分呈现出一个巨大的误区:"有用的""不美","美的"则"无用",二者不好兼容。按照西方学者的观点,"美术"这一术语出现在18世纪中叶,指的是非功利的视觉艺术,包括绘画、雕塑与建筑等。④

然而,"功能"一旦被置于历史的语境,困境便显现出来,原因在于将"美/用"相互割裂开来,特别在如何看待和对待所谓"原始艺术"时,这个困境更无法化解。美国人类学家哈维兰为此专门澄清原始艺术与今天艺术的不同,称原始艺术中的雕塑是"造型艺术"(plastic art),它们本身是为了实用而非审美,甚至它们在当时根本就不是"艺术"。现在我们发掘出来的岩画、上古雕塑、堆雕和其他手工制作的物品在当时是日历、教材、宗教记录、法律告示,甚至是部落生活的百科全书。原始社会的人们并不认为这些是"艺术",正如我们并不认为今天使用的

① 参见郑元者:《艺术之根——艺术起源学引论》,长沙:湖南教育出版社,1998年版,第256—258页。
② [英]阿尔弗雷德·C.哈登:《艺术的进化——图案的生命史解析》,阿嘎佐诗译,桂林:广西师范大学出版社,2010年版,第1页。
③ Williams, R. *Keywords: A Vocabulary of Culture and Society*. New York: Oxford University Press, 1985, p.42.
④ 参见贾晓伟:《美术二十讲》,"编者序",天津:天津人民出版社,2009年版,第1页。

电话簿、我们的法学教材是艺术一样。① 原始艺术其实是生活的映照,它们全部来自生活的"功用"。但我们却不能因此认为它们不具有审美性。

戈德沃特在《现代艺术中的原始主义》一书中说,原始艺术一般被描述成具有功能的、表现社会实用的,特别是仪式事件的一种方式被加以强调。的确,"功能的"作用将原始艺术与其他社会的艺术加以区分,且将其作为确定因素而常常被特别强调,且被作为与具有"美学性的艺术"相区分的标准。这也成为学术界所讨论的首要问题之一,即是否被称作"为艺术而艺术"——都被表现为对艺术家和公众而言的一种分享的兴趣。由于这个阶段到现在为止已经具有专心于"艺术"的自我陶醉的意义,脱离社会一切其他事物。然而,事实是:几乎一切例子和答案都与定义相反。②

造成对"艺术"内涵和外延难以有共同的认可边界的情状,对此,"美"(审美、美学)是一个"元凶"——这不是"美"本身的错,而是由于它无法定义、言人人殊、见仁见智所造成的,仿佛张三认为某某"美"的终极理由是"他这么认为"。问题是,甚至连"他这么认为"都不保险,因为时隔不久,他已经"见异思迁",原来的已经"不再美"。事实上,"美"在艺术实践中的"错误意义"早已被人注意到。这里有两个方面的指示:1."美"这一词汇与其希腊语中的本义已经丧失殆尽。③ 2."美"的庸俗化加剧了"美学"的悖论性:一方面美学无论作为一种理念或知识范畴,都希望建立一种带有学理逻辑、学术依据和学科性质的认知原则,就像我们在大学里所听到、读到和讨论到的"美学",即学科的神圣性。另一方面,它又最大限度地"俗化"——世俗化、庸俗化、低俗化和媚俗化。那些林林总总的化装、修饰、美容、整容、商品、住宅甚至暴力也都汇入其中,人们已经很难在"为艺术而艺术"的追求中定位"美"。

中国的情势又有所不同。虽然,我们认为,审美的"介入",即将"美/用"相区分,给我国近代的艺术思想史造成了巨大的混乱,这种混乱的罪魁祸首却是西方舶来的美学思潮。艺术家孙良在谈论"当代艺术"时有一段激烈的谈话:"当代艺术本来就是西方的骗局。当我们说所谓当代的时候,你的祖宗就被掘掉了,这对一个古老民族有点可惜,甚至可怖。古老不一定都是好的,但古老民族带来的精神性的东西,应该还是要保留。中国的艺术应该就是自己。"④这话说得虽重,基本判断倒是

① Harviland, William A. *Cultural Anthropology*. Sixth edition, Holt, Rinechart and Winston, Inc., 1990, pp. 386, 399—404. 参见王海龙:《视觉人类学新编》,上海:上海文艺出版社,2016年版,第27页。

② [美]罗伯特·戈德沃特:《现代艺术中的原始主义》,殷泓译,南京:江苏美术出版社,1993年版,第265页。

③ 同上书,第267页。

④ 《孙良谈中国当代艺术之殇》,载上海书评选萃《画可以怨》,南京:译林出版社,2013年版,第68页。

对的。近代以降,从西方"进口"的东西没有经过"安检",今天需要重新的"质洋"。①

总体上看,由于我们未能充分地在接受西方的美学学科时进行理智的评估,而以西方的观念看待自己的过去,特别在看待过去的艺术行为时,许多人都陷入了"美/用"所制造的陷阱。比如邓福星在《艺术的发生》一书中评述"原始艺术"时认为:"说它是艺术,因为它包括着审美的性质以及文明人艺术的因素";"说它不是艺术,因为它的创造目的以及功能几乎都不排除直接的实用性"②。类似的观点充斥着艺术思想领域。我们且不论是否真的"美/用"不能兼容,只要有一些中国传统文化常识的人都知道,"美"在中国传统语义中必含"用",可以这么说,无用即无美。这是中国传统艺术的基本要理。

礼器中的"鼎"大抵是一个具有说服力的例证。古代的一些礼器有"礼藏于器"之说。最早的训诂典经《尔雅》中"释宫""释器""释乐"多与传统"礼仪"密不可分;"鼎"等礼器就成了国家和帝王最重要的祭祀仪式中的权力象征。迄今为止在考古发现中最大的礼器鼎叫"司母戊大鼎"。《尔雅正义》引《毛传》云:"大鼎谓之鼐,是绝大的鼎,特王有之也。"③所谓"商曰祀,周曰年,唐虞曰载"都与物的祭祀有关。④《左传》:"国之大事,在祀与戎。"⑤郑玄注《礼记·礼器》:"大事,祭祀也。"⑥如果缺失了对物的功能的认识和使用,"礼仪之邦"便无从谈起。鼎在古代为烹煮用的器物,一般三足(或四足)两耳,也用于祭祀;对此,倒是艺术史家基西克在讲到商代艺术时说过一句相当准确的话:商王就像古代埃及法老一样,是上天指定的君主,国家的一切事务都由他操纵,在这样以祭祀为主的神权政治里,"哪里有祭祀,哪里就有艺术。"⑦青铜器中的代表鼎遂被视为立国的重器,为政权的象征,如"鼎彝""九鼎""问鼎",借指王位、帝业,如定鼎。一件最世俗的饮食器具转化为国家权力最神圣的象征,成为古代铸造艺术中的精工作品,其"美/用"如何区分?

乐器作为礼器较为特殊:一则作为仪式中的"声乐"以彰气氛,以示和谐,以功沟通。二则乐器本身也是不可缺少的器物。即使是主张"无用"者也会强调器物之形而上与形而下的和谐关系。《学记》就有:"鼓无当于五声,五声勿得不和;水无当于五色,五色勿得不章。"说的就是这个道理。这涉及乐律,《吕氏春秋·仲夏纪·大乐》:"万物所出,造于太一,化于阴阳,萌芽始震,凝寒以形,形体有处,莫不有声。

① 参见彭兆荣:《文化遗产之"人纲":疑古与质洋》,载《徐州工程学院学报》2015年第4期。
② 邓福星《艺术的发生》,北京:三联书店,2010年版,第111页。
③ [清]邵晋涵:《尔雅正义》,卷7,清乾隆五十三年面水层轩刻本。
④ 王云五主编:《尔雅义疏》,卷三,台北:商务印书馆,1965年版,第46页。
⑤ 见杨伯俊编著:《春秋左传注》,北京:中华书局,1981年版,第861页。
⑥ [汉]郑玄注,[唐]贾公彦疏:《礼记正义》,北京:中华书局,1980年版,第1243页。
⑦ [美]约翰·基西克:《理解艺术:5000年艺术大历史》,海口:海南出版社,2003年版,第66页。

声出于和,和出于适。和适先王定乐,由此而生。"《淮南子·天文训》:"道(曰规)始于一,一而不生,故分而为阴阳,阴阳合而万物生……以三参物,三三如九,故黄钟之律九寸而宫音调……黄者土德之色,钟者气之所种也。日冬至,德气为土。土色黄,故曰黄钟。律之数六,分为雌雄,故曰十二钟,以副十二月,十二各以三成,故置一而十一三之,为积分七十万千一百四十七,黄钟大数立焉。凡十二律,黄钟为宫,太蔟为商,姑洗为角,林钟为徵,南吕为羽。物以三成,音以五立,三与五如八……徵生宫,宫生商,商生羽,羽生角,角生姑洗,姑洗生应钟,比于正音,故为和……"无论是作为饮食品、乐器或兵器的"礼器"皆体现"美在用中"的原则。

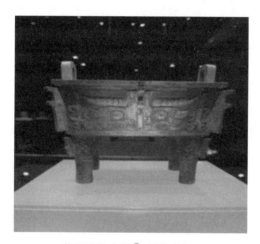

兽面纹铜方鼎①(彭兆荣摄)

还有一些特别和特殊的需要辨析的领域和范畴,它们都是日常生活中的组成部分,如果按照西方的"美术原则",则必不在艺术范畴;如果依据"美在用中"的原则,则艺术必将覆盖之。问题是,今天的学科分制、艺术教育都完全排斥其作为艺术表现和表达的"申诉权利"。比如美容是否在艺术范畴。若以西方的艺术形制,似乎不在其列;若以中国的"藝術"形制,似乎应在其列。事实上我国古代积累了一套完整的女性美容技艺,《香奁润色》即为代表。光就面部的养颜美容就包括"杨妃令面上生光方""又方令面手如玉""洗面妙方""涂面药方""玉容方""容颜不老方""好颜色""益容颜"等等。②

道理上说,美容养颜术与"美术"应不悖,然而美术家多摇头否认。但如果有人问:女性日日使出各种手段、用各种化妆品、花大时间于梳妆台前不是美化美术工

① 此方鼎为西周时期的文物,1977年洛阳北窑庞家沟西周墓出土,现收藏于洛阳博物馆。兽面纹方鼎铸造精工,纹样流畅,为难得的珍品。

② [明]胡文焕编撰,朱毓梅等编著:《香奁润色》,北京:中华书局,2012年版,第45—62页。

作,那是什么？难道只有用颜料到画布上涂抹才是美术,涂描在脸上便不是？这是难以回答的提问,原因大抵是:1.美容养颜属于阴柔本色,批评多了,有轻视妇女之嫌。这与上述礼器不同,是为男尊女卑的遗毒。最策略的方式是:保持沉默,因此不敢说。2.美容养颜的边界含混不清,且属于日常俗事,难登大雅。因此不好说。3.中国传统的女性养颜美术与中医药无法区分。其中所使用的"方"即"处方"。这是中国文化对生命、身体特别的对待态度:有病治病,无病养身。在美容方面所秉持的原则是:有瑕去之,无疵养颜。一切皆在"用"中。但由于我们鲜见有人去继承,因此不善说。4.对于类似的"技艺",作者并非要为其叫屈,也不是要确认其是否在"艺术"范畴之阈,其实,在人们的心里早就有了答案:"爱什么是什么"。只是,当我们的观念和知识不认可其为"艺术"时,便会影响到人们对其遗产价值的认知,从而放弃继承。在笔者看来,许多所谓"濒危"的文化遗产,更多的还不是缺乏继承人,而是不认为它们是遗产,值得继承。现在社会上的许多养颜美容行业、技术、商品,要么从国外引入,要么包含着各类化学成分,其中不乏有害物质;罕见有人到像《香奁润色》中去重新发现和继承,人们不认为那是文化艺术遗产。因此不屑说。

"专业"是一种话语,专业话语主要由"专家"把握,而专业和专家的话语把控主要由正统、官方的"学科"制度所制定和决定。因此,要为类似的"专业""行业"正名有难度,因为在现在我国艺术的学科分制中,"美"与"用"被区隔。造成这一混乱的原因与近代以降,"西学东渐"后中国在很长一段历史时期的文化心态卑微有关。就整个近代艺术史而言,"美术"是一个无法回避,需要彻底反思、反省的概念。"美术"其实是译词,将 Fine Arts 译成"美术"是否妥当,需要谨慎对待。以最通常的方式,比如到百度去查查:"美术"这一名词始见于欧洲 17 世纪,也有人认为正式出现于 18 世纪中叶。中国古汉语里本来没有"美术"二字,是从日语里面借过来的。1785 年,日本参加万国博览会时展示他们维新以来的成就,当时日本根据 art 一词第一次在日语中使用"美术"这个词。但是当时的美术主要是用来指工艺技术,例如产品设计等。1896 年时日本兴起传统主义运动,岗苍天新提出应当复兴日本的传统文化,将日本传统艺术也纳入"美术"的范围,美术的范畴开始变得广泛。

中国第一个将美术这个词引进的人是吕凤子。他到日本东京美术学校留学回来后,回国创办了中华美术学校——中国最早的现代美术学院。(在此之前晚清时期李瑞清创办的两江师范学堂有图画科,但其功用主要是教地方女子如何做女工,如绣花等。不能算是真正的美术学院。)此后刘海粟创办了上海美术专科学堂(也就是今天的南京艺术学院)。吕澂,上海美专教务长,也是位佛学家,在与陈独秀辩论《美术革命》时提出首先应当确定"美术"是什么,第一次在中国提出"美术"的范畴:即建筑、雕塑、绘画(其中还包含书法,这是中国与西方不同的地方)。虽然对于

"美术"的认识,包括对美术的范围、范畴、性质、边界还没有充分讨论,但它已经作为一种具有正面的寓教形式被人们所推崇。鲁迅在1913年发表的《拟播布拳术意见书》中说:"美术可以表现文化,凡是美术,皆足以征表一时及一族之思维,故亦即国魂之现象;若精神递变,美术辄从之以转移。"此外,蔡元培力荐美术在中国的发展。① 这个结果令人们明白,"美术"是近时由西洋转东洋而来的"洋货"。我们未及辨析,就如火如荼地风靡全国,甚至进入了教育青年学生的大学学堂,成为"美育教育"所重者。对此,笔者颇感诧异:对于这一外来之物,我们鲜见质疑,宛若西装,无论如何,横竖穿在了中国人的身上。

如果从具体的"西洋"艺术类别传入中国的情形看,则有不同的契机和情境,甚至与个人有关,特别是近代以降西方传教士来到中国,他们不仅传来"福音",也带来了"艺术"。比如"西洋油画传入中国,始于明末。据历史记载:明万历年间利玛窦来中国,而后中国之天主教始根基,西洋学术因之传入。西洋美术之入中土,盖亦自利玛窦始也。万历二十八年(1600)利玛窦上神宗表文,有云:'谨以天主像一幅,天主母像二幅……奉献御前。'油画传入中国后,在宫廷中受到重视,清朝康熙、雍正、乾隆之朝,有不少西洋画家被聘入宫中作画。为了掌握西洋油画技法,乾隆帝还指定中国画家丁观鹏、张为邦等学习意大利画家郎世宁(1688—1766)的技艺。至今故宫博物院的藏品中依然能见到西洋画家和中国画家合作的作品。②

以客观而论,"美术"只是艺术中的一类。今日之"艺术",若以泛指说,几乎无法言说,因为相当盘缠、混杂,几乎涉及生活中的所有行业、领域、技术、事物都可以使用之。比如我们可以说"装饰艺术""说话艺术""烹饪艺术"等等。我国近代作家林语堂曾经出版过一部名为《生活的艺术》著作,我们只要了解一下其部分目录,便能诧异"艺术"一词的包容性:

 人生之研究、以放浪者为理想的人、关于人类的观念、与尘世结不解缘、灵与肉、一个生物学的观念、我们的动物性遗产、猴子的故事、论肚子、论强壮的肌肉、论灵心、论近人情、论人类的尊严、论梦想、论任性与不可捉摸、生命的享受、快乐问题、运气是什么……③

这本书原为英文出版,在国外广为流行,据说印了几十版,许多外国人都以本书作

① 参见饶宗颐、池田大作、孙立川:《文化艺术之旅——鼎谈集》,桂林:广西师范大学出版社,2009年版,第145页。
② 龚产兴:《美术史话》,北京:社会科学文献出版社,2012年版,第50页。
③ 参见林语堂:《生活的艺术》,越裔汉译,西安:陕西师范大学出版社,2006年版。

为了解东方文化,特别是中国传统文化的"入门书"。① 在这里,"生活的艺术"其实是指人生哲理和生活实践。其实,这是林先生在接受中西方文化后的自我认知和处理方式,人们可以不同意他对"艺术"的滥用,但在生活中人们确实是这样任性使用的。

回观汉文化传统,"艺术"一定根植于自己的土壤。"艺"(藝)在汉字中归入"草族",从草。甲骨文有多种图形②,均作"埶"。其中𡴥(生),表示幼苗生长;𡎜(执)表示一个人张开双手在劳作。造字本义为种植草木。金文𡎜将"生"𡈼写成"中"𡴥,表示种植草本花卉。有的金文𡎜将"中"𡴥写成"木"𣎴,并加"土"𡈼强调培土的种植关键。篆文𦬼承续金文𡎜字形。当"埶"的"种植"本义消失后,隶书藝再加"艹"(艹,植物)、加"云"(云:说,传授)另造"藝"代替,强调在古代园丁的经验靠一代代口口相传。对早期的农业社会来说,种植是极其重要的技能,因此"艺"代表"技"。白川静释:藝,会意。"藝"之声符为"埶"。古文字表示双手捧持苗木,表示栽植苗木,或加入"土",更明确地表示将苗木栽入土中。"藝"亦义指技巧、技艺。③《说文解字》:"艺,种也。字形采用坴、丮。会意,像手持种苗而急于种植。"《诗·齐风·南山》:"艺麻之如何?衡从其亩。"《孟子·滕文公上》:"后稷教民稼穑,树艺五谷,五谷熟而民人育。"其中"树艺五谷"指教会人民种植庄稼的本领。"艺(藝)"从形态到意思都表示种植、培育草木庄稼的方法,并由此延伸到手艺、技艺、术业等范畴。赵诚将"藝"类归在"祭祀"中,认为这个字形既有象人种植之形,为树艺的本字。卜辞用作祭名,为借音字,但不清楚这种祭祀的方法和内容。④ 以"巫—舞—藝"于祭祀之判断当不意外。换言之,中国的农本性质决定了"艺(术)"的农作特质。

从这个意义上说,我国传统以"社稷"代替"国家"是一件值得探讨的"藝術"。"社"即崇拜和祭祀土地神;"稷"即粮食(谷神)。当人们看到,即使在今天,中共中央的第一号文件都与"农业"有关时,便清醒地意识到,中国是一个以农为本的国家,所以最为重要的思维、认知、经验、知识、技艺皆不能离开这一根本。"藝"亦以为证。故中国的"藝術"必在以农为本的基础上向外延伸,建立一个更为广阔的社会、历史、宗教以及文化的"关系网络"。

① 参见饶宗颐、池田大作、孙立川:《文化艺术之旅——鼎谈集》,桂林:广西师范大学出版社,2009年版,第4页。
② 王心怡编:《商周图形文字编》,北京:文物出版社,2007年版,第40页。
③ 参见白川静:《常用字解》,苏冰译,北京:九州出版社,2010年版,第107页。
④ 参见赵诚:《甲骨文简明词典——卜辞分类读本》,北京:中华书局,2009年版,第235页。

云南西盟瓦族祭祀（彭兆荣摄）

"社稷"的至上之务是祭祀，所谓"国之大事，在祀与戎"（《左传·成公十三年》）。"祀"，即祭祀。商代非常注重祭祀，周代商后继续坚持国之形制。从目前可知的殷墟卜辞中，大量与祭祀粮食、丰收乃至国家的内容。陈梦家发现，卜辞中的"受年"与"受禾"，以及"年"与"黍""秬"（应为稻）、鬯（既是黑黍，也是古代祭祀用的酒）等常连用，说明国家重要的祭祀是为了五谷丰登。另由于农业与水的关系密切，所以卜辞中也有大量与祭雨、求雨有关的内容。而所有这些都与我国的"藝術"渊源建立起了艺术发生学上的关联，包括田作、农具、时令、节气等。① 而后来在国家的重要礼品中，与粮食作物、饮食等都存在着转换的关系。

至于"术"者，"手族"之属。《形象字典》释：本字"术"，甲骨文𣎳（又，抓），造字本义为从植物茎上剥下青皮，绞绳或编篮。金文𣎳（又，抓），𣎳（中，剥皮的植物）。会意主题相同。楷书术严重变形。古人称利用竹木支撑搭屋为"技"，称剥离植物青皮绞绳编篮为"术"。② 合并字术而"術"，既是声旁也是形旁，表示用植物编织。術，篆文𧗸之𧗟（行，通道，小径）加𣎳（术，用植物编织），本义：园圃中用竹木交错筑成篱栅的通道。如《汉书·刑法志》："园圃術路。"在汉字体系中，术、術、秫意思有相通之处。《说文解字》释"秫"："稷之黏者。从禾，术。象形。术，秫或省禾。"《说文解字》释"術"："邑中道也。从行，术声。"术的引申义为技能、技艺、专业、术士、术

① 参见陈梦家：《殷墟卜辞综述》第十六章"农业及其他"，北京：中华书局，1988年版。
② "术"合并了"術"之后，"术"不读它原有读音zhú，而转读被合并字"術"的读音shù，这是合并简化过程发生的"变读"现象。

数、术业等。比如韩愈《师说》中有:"闻道有先后,术业有专攻,如是而已。"在这些语义中,"艺术"亦在其列。

总而言之,我们将"藝術"置于中国传统的语境中,二者最初的根植土壤是"农本";中国的艺术是在传统的农业伦理中生根、开花、结果。

天圆地方(思维形制)

中国艺术遗产的崇高性

任何艺术表达、表述和表现都是特定的宇宙观、世界观的产物,是思维的结晶。所以,通过特殊的艺术遗产体系可以体察特定的宇宙观、世界观。在我国,"宇宙观"的主旨就是时空观,即所谓"上下四方曰宇,往古来今曰宙"(《尸子》)。"宇"的意思是无限的空间,"宙"的意思是无限时间。而"世界观"的构造形制则是"天圆地方"。也可以说,艺术遗产是特定的"时观—空观—人观"结合体。我国传统书法艺术即为生动的例子,其曰:

> 圆为规以象天,方为矩以象地。方圆互用,犹阴阳互藏。所以用笔贵圆,字形贵方;即曰规矩,又曰之至。是圆乃神圆,不可滞也;方乃通方,不可执也。①

意思是说,圆规象征天,方矩象征地。方圆相互,如阴阳互动。这些道理反映在书法用笔讲究上是,用笔圆融为贵,字形以方正为尚,才符合规矩。书法的规矩表现为方圆的极致。而书法中天圆地方的规矩,原为圣人制作,不可以违背:"天圆地方,群类象形,圣人作则,制为规矩。故曰规矩方圆之至,范围不过,曲成不遗者也。"②我国的艺术创作将思维形态之"无形"化为规矩章法之"有形"。这是我国艺术的一大特色。西人大抵是无法了解和领会这样的书法艺术的。

由此我们也可以如是说:任何艺术遗产必遵循宇宙观、世界观,对于人类而言,宇宙观、世界观在同一个生物种类中无疑具有相同性,这也是艺术遗产作为文化遗产具有"全人类世界遗产"③的价值,可以为人类所共享。同时,艺术遗产的生成具有特定思维形态、特定的文化语法(cultural grammer)、特定的表现形态等,即艺术遗产型塑于、成就于不同社会、历史、文化的价值系统。这是一个"不

① [明]项穆著,李永忠编著:《书法雅言》,北京:中华书局,2012年版,第120页。
② 同上书,第105页。
③ 北京大学世界遗产研究中心编:《世界遗产相关文件选编》,北京:北京大学出版社,2004年版,第3页。

悖之悖":不悖者,人类的共性是超越不同的群体、社会、价值而具有"人类共同性"。人们经常用经典音乐来说明其超越时间、国家、群体界线的情形。从这个意义上说,人类的文化遗产、艺术遗产可以成为"全人类遗产";悖者,不同的人群、族群、家族甚至个人所创造、创作的艺术,仿佛每一个人手上的指纹,具有独特性。人们经常用某种特殊的艺术形式来说明其只属于某个民族、家族和个人。徐悲鸿的"马"就是徐悲鸿的,不能是其他人的;这是艺术最终归属性的依据。当然,中国的传统艺术只属于这个传统,是中华民族思维的产物,也具有中华民族的"DNA"。

我国的艺术遗产所呈现出的一个突出的思维性特征是"崇高性"。这与近期艺术、遗产领域时尚的所谓"纪念碑性"形成鲜明的对照。西方的文化艺术遗产讲究所谓的"纪念碑性"——纪念碑指纪念碑的一种特殊的属性。纪念碑(Monuments),源自拉丁语"monumentum",直译为纪念的,纪念性建筑和文件。韦氏英英词典指:(老式用法)有拱顶的坟墓,同义词 Sepulchre;法律文件或记录;纪念物、名人、纪念人或事件的碑或建筑;(古代用法)符号、征兆、证据;(老式用法)雕像;边界或位置标识;颂文。总之包含纪念性雕塑、碑碣、坟墓、边界、标识等建筑物,也包括纪念性文字等其他物品。法国作家、学者,也是文化遗产保护者梅里美登记的 historical monuments 主要是建筑,当然也包括使得该建筑保持其特殊风格的一些收藏品,如家具等物品。因此本书对"monument"的翻译依据语境而定。在讲到法国"Monument historique"时翻译为"历史建筑",在其他地方涉及多种门类文化遗产时,大都翻译成"文化纪念物",涉及古董一类时翻译成"文物",涉及不可移动的古建筑、考古遗址、历史名胜时翻译成"古迹"等,依具体语境而定。而最重要的纪念碑的代表类型和形式无疑是"凯旋门"一类的建筑物。

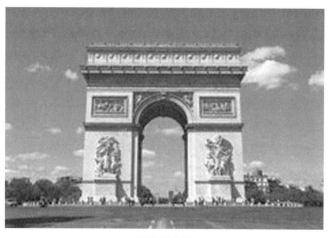

巴黎凯旋门

我国的文化遗产、艺术遗产所遵循的原则为"崇高性"①,而非西方艺术的所谓"纪念碑性"。"艺术"既可视为创作、表现、展演、审美、技巧等的综合形式,也是思维认知的特殊方式。不少西方学者、艺术史家对我国艺术遗产的批评和看法之所以隔靴搔痒,一个重要的原因便来自于思维形态的隔膜。我国传统的文化特性表现为"崇高性",以凸显"天人合一"的价值观。这也形成了视觉形象和造型的特点。考古遗址中出土不少的器物符号都与之有涉,如河姆渡遗址、良渚遗址出土的一些文物中的骨器、牙器上刻有"日月山"的符号,学者译之为"炅山","炅"是太阳的光芒,"炅山"是太阳升起的地方。② 山代表着高大,甲骨文 以三个"峰"形意其高。高山与"天"有着密切而神秘的关联,这虽可归入原始思维范畴③,却由此将山高"载天"转化为崇高价值和意识。山被认为是神仙栖息之处,云雾缭绕,所以我国有些工艺制作也以此为幻想模型,比如"博山炉"——一种香熏炉,用于燃香,使之香烟缭绕,生活上可以香熏住屋和衣物;宗教上与仙山相契合,云雾缥缈,颇有仙境氛围,设计上将香炉的炉盖制作成仙山的形状,称作"博山炉"。④

　　"崇高"从"山"。《说文》:"崇,嵬高也,从山,宗声。""嵬"指高山耸立,原指高山。"丘"即"山"的特指形态。"丘"有以下基本意思:首先,山岳的自然形态。其次,"丘陵"的祭祀形态。《礼记·祭法》:"山林川谷丘陵,能出云,为风雨,见怪物,皆曰神。"有学者认为它特指河川两旁的台地形。⑤ 另外,"丘"还有一种解释:"丘,空也。"(《广雅》)巫鸿认为:"我们可以说丘的两种含义——建筑物遗址和空虚(emptiness)的状态——一起建构起一种中国本土的废墟概念。"⑥将"丘"解释为"建筑遗址"和"空虚"或不错,却有必要进一步言说。丘作为高地,有两种形态,即自然与人为;后者以前者为基础,且常常融为一体。所以"丘"在形制上有坟墓之意,中山刻上即有"守丘"字样,即指陵墓、坟墓。⑦ 建筑学家汉宝德说:"对比于西方的古建筑之美,中国除了高大的坟山之外,留下了什么呢?由于缺乏永恒的纪念性,中国古人只有'立德、立言、立功'去努力,以便留名于后世。这一点,自文化的

① 彭兆荣:《"祖先在上":我国传统文化遗续中的"崇高性"》,载《思想战线》2014年第1期。《"以德配天":复înent我国传统文化遗续的崇高性》,载《思想战线》2015年第1期。
② 参见李学勤:《新出青铜器研究》,北京:文物出版社,1990年版,第6页。
③ 在西方人类学史和思想史中,"原始思维"(列维-布留尔),有学者称为"野性思维",如列维-斯特劳斯;有的学者称为"神话思维",如卡西尔;还有"前逻辑思维"等,名称不同,所指则基本一致。
④ 见夏明澄编著:《中国工艺美术史》,杭州:浙江人民美术出版社,2016年版,第60—61页。
⑤ 许进雄:《中国古代社会:文字与人类学的透视》,北京:中国人民大学出版社,2008年版,第342页。
⑥ [美]巫鸿:《废墟的故事:中国美术和视觉文化中的"在场"与"缺场"》,肖铁译,北京:三联书店,2012年版,第21页。
⑦ "中山刻"即河北省平山县所发现的战国时期中山国墓葬石刻。参见李学勤:《文物中的古文明》,北京:商务印书馆,2013年版,第338—339页。

观点看,是超越西方的。"①

"空"原来是一个具象词,时间上有一个从具象到抽象的衍化过程;空间上有一个从具象到抽象的叠化过程。从字义的演变线索看,空,金文 ⋂,⋂(穴,洞)加上"工",指人工的、人造的洞穴。石窟为"穴";居穴为"空"。"空"更附会了诸如"空宇""空虚""空灵"等意义和意思。在我国传统的文化中,无论是从山的崇高具象到天的崇高抽象,还是以"坟山"之型对接"升天"之幻,或是在绘画艺术中——特别是山水画,以山水的实体形象反映空灵虚无、高远莫测的意境,无不表明这一特点。所以,"空"实为"形体—形象"的视觉和意象的重叠:实体在前,虚空在后。在这一点上,西文中的"emptiness"不能满足中文语境中"空"的原型意义和形象造型。至于在"废墟"形态中有"空古"之说,我以为较为勉强,至多只是从时间现象而言,真正的"实体性废墟"更多只是残败感,而没有崇高感。虽然,在中文语境中也有所谓的"空虚""空无",但这一概念最具代表性的表述是在西来佛语中。

巫鸿先生考据了英语 ruin,法语 ruine,德语 ruine,丹麦语 ruinere,皆源于一种"下落"(falling),并总与"落石"(falling stone)有关。因此,"我们必须注意到欧洲废墟的这两方面——它的废墟化及持久存在——都建立在一个简单的事实之上,即这些古典或中世纪的建筑及其遗存都是石质的。正是因为这个原因,欧洲的废墟才得以具备一种特殊的纪念碑性(monumentality)……对石质废墟的这两种观察——一种关注整体形象,一种聚焦于细部——共同把半毁的建筑(或其复制品)定义为浪漫主义艺术与文学里的审美客体。同时,这种观赏也暗示了木质结构由于其物质结构的短命无常,永远无法变成可以与石质相提并论的审美客体。"他进一步以古代的《哀郢》为例,认为:"古代中国对废墟的理解与欧洲视觉传统里的上述两种废墟观点不同,是建立在'取消'(erasure)这个观念之上的。废墟所指的常常是消失了的木质结构所留下的'空无'(void),正是这种'空无'引发了对往昔的哀伤。"②《哀郢》表达的是屈子哀悼楚国郢都③被秦国攻陷,楚怀王受辱于秦,百姓流离失所,诗人被放逐不能回朝效力祖国的痛苦和悲伤,很难得出我国古代的废墟因木质结构的消失遗留下的"空无"而引发对往昔的哀伤的结论。这样,结论也自然而出:中国"表现建筑废墟的写实的'废墟建筑'(ruin architecture),几乎不存在,所存在的是一种对保护和描绘废墟的不言而喻的禁忌:虽然文学作品中常有对于

① 汉宝德:《东西方建筑十讲》,北京:三联书店,2016 年版,第 34 页。
② [美]巫鸿:《废墟的故事:中国美术和视觉文化中的"在场"与"缺场"》,"前言",肖铁译,北京:三联书店,2012 年版,第 19—21 页。
③ 郢,古地名。春秋战国时期楚国国都。楚人有将都城命名为郢的习惯。楚国在历史上曾几迁都邑,其所迁的都邑之多、迁都之频繁,是其他周初诸侯所难以比拟的。

弃城废宫的哀悼,但如果真去用画笔描绘它们,则不吉利,违反常规的事情"①。

特洛伊废墟遗址(彭兆荣摄)

 如此评说,如果置于西方的建筑艺术尚可接受,但置于雕刻艺术就需加注。石头作为建筑或造型艺术的材料,尤其是大理石作为雕刻艺术的材料,历史上有不同的评说和待遇,特别到了文艺复兴时期的巴洛克建筑和造型艺术中②,"大理石雕刻标志着消失了几个世纪的这种艺术在文化复兴的欧洲艺术中复活。中世纪艺术家主要采用灰色石灰石、花岗岩、页岩和水泥作为教堂和建筑的辅助材料。"③置于我国情势也需加注,我国的山石是同构的,中国的艺术形制中的"崇高性"是将自然视为一体。至于城市和建筑的废墟,也值得一说。废(廢),篆文𢈰即广(广,简易建筑)加上𤼩(发,投枪发箭,代指战争),造字本义:战争杀戮,摧毁房舍。《说文解字》:"废,屋顿也。从广,发声。"意即房屋倒塌。《淮南子》:"往古之时,四极废,九州裂。"显见,在我国文化和艺术遗产中,实体废墟所反映的是一种败落和残破的景象,所谓的"废墟感"更多是表现在心理体验上的因崇高被毁而产生的摧残感。中国的绘画艺术中少见以废墟为题材的作品,诗歌、文学、戏剧常有,视觉上具有某种"超现实"的形象——在"实(体)"山丘、废墟的背后,映出的是"虚(空)"的缺失感。

 这样,一个问题也就自然被提出来:是否在中国古代的建筑艺术中存在像欧洲那样以英雄凯旋为典范的石质建筑的"纪念碑"?④ 我国确有将事件铸造、铭刻于

① [美]巫鸿:《废墟的故事:中国美术和视觉文化中的"在场"与"缺场"》,"前言",肖铁译,北京:三联书店出版社,2012年版,第89页。
② 巴洛克的语义起源迄今未能确知。在意大利语(barocco)中的意思是"复杂的问题",葡萄牙语(barroco)的意思是"形状不规则的珍珠",用在装饰上指"复杂的结构"。见[美]约翰·基西克:《理解艺术:5000年艺术大历史》,海口:海南出版社,2003年版,第240页。
③ 同上书,第256页。
④ "纪念碑性"是以欧洲的凯旋门等石质建筑的"纪念碑"这个原型所提出。[美]巫鸿:《中国古代艺术与建筑中的"纪念碑性"》,李清泉等译,上海:上海人民出版社,2009年版,第3页。

金属物或石材上的传统,即所谓"铭之于金石"。秦始皇一生曾在峄山、泰山、之罘、琅邪、碣石、会稽等地都有石刻铭记,以铭其功德,树碑立传。① 历史不少帝王都有镌刻于石的习惯,以留功名于后世。比如深刻于石上的"籀文"——石鼓就是一种纪念碑。② 但我们缺少西方那样的"纪念碑性",建构出与欧洲迥异的"崇高性",形制同样也表现出"崇高性"意象。

仓颉庙碑:纪念碑性抑或崇高性?③ (彭兆荣摄)

要回答这些问题,首先要对我国的建筑艺术做一个大致的陈述。近代以降,西学东渐,许多艺术种类都在西学的阴影中"被重新言说"。这与那个时代民族的文化自卑有关。具体而言,将西方的艺术作为话语进行比照。郑昶《中国美术史》绪论,一开始便引述了英国雷特(Herbert Read)所著的《艺术之意义》(*The Meaning of Art*)中有关中国艺术的论述,其中有这样一段:

> 世界上艺术活动之丰富畅茂,无有过于中国,而艺术上的成就,亦无有出于中国之右者。不过,中国艺术却因种种关系有着它的限度,从未能造就宏大

① 陕西省博物馆 李域铮等编著:《西安碑林书法艺术》,西安:陕西人民美术出版社,1997年版,第3页。
② 郑昶:《中国美术史》,上海:上海古籍出版社,2015年版,第13页。
③ 仓颉庙碑,刻于东汉熹平六年(公元177年),为东汉衙县(今陕西白水县)县令孙羡奉刘明府之命为颂扬仓颉而立。碑原在陕西白水县史官村,1970年移到西安碑林。碑首呈玉圭状(圭祭北,璜祭南),与日轨同,也就是说碑开始也作为计时工具(功能从计时到记事)。璧祭天,琮祭地。在汉以前,碑的形制多样,有尖的,有圆的,有方的。

瑰玮的气度;但此限于建筑一端而言,盖吾人从未见有任何中国建筑,足以与希腊或峨特式建筑相媲美。然除建筑而外的一切艺术,尤其是绘画和雕塑,已能臻吾人理想中的完善境地。①

英人无论对我国艺术的溢美之词,还是对建筑的判断,都不客观、不公允。雷特所提到的中国建筑艺术,是与希腊的神庙和哥特式建筑相比况,用西式的建筑作为典范权威。这自然无法接受。

我国在建筑艺术上,特别是皇家建筑必定与"天"密不可分,才能够配合"天子帝王"。北京城就是一个典型的例子。北京城以紫禁城为中心,呈方形,含天圆地方之意。古天文学家将天体恒星分为三垣,中垣包括紫微十五星,天帝居于垣中,故帝王所居便是紫宫、紫庭、紫禁等。紫禁一词,便由此衍生而出,以表示天子居中。② 紫禁城的总体设计,源于天圆地方思想。地方,决定了紫禁城整座宫殿群的分布和走向。中轴线,左右对称,封闭式院落皆由此而来。③ 考古研究人员在山西襄汾陶寺遗址中发现大量有关"观象授时"的信息,与《尧典》中所记"乃命羲和钦若昊天,历象日月星辰,敬授民时。分命羲仲,宅嵎夷,曰旸谷。寅宾出日,平秩东作。日中,星鸟,以殷仲春。厥民析,鸟兽孳尾。申命羲叔,宅南交,曰明都。平秩南讹,敬致。日永,星火,以正仲夏。厥民因,鸟兽希革。分命和仲,宅西,曰昧谷。寅饯纳日,平秩西成。宵中,星虚,以殷仲秋。厥民夷,鸟兽毛毨。申命和叔,宅朔方,曰幽都。平在朔易。日短,星昴,以正仲冬。厥民隩,鸟兽氄毛。帝曰:咨!汝羲暨和。期三百有六旬有六日,以闰月定四时,成岁。允厘百工,庶绩咸熙"的空间概念相吻。④

"坛""台"等,如丘、墟一般皆秉承"崇高性"。"坛"的用处很多,意义也大不相同。在众多的坛中,天坛至为重要,它是帝王与天神交流的地方。我国现在的文化遗产天坛占地4000多亩,为紫禁城的三倍。天坛的圜丘坛是皇帝举行祭天大礼的地方,为三层圆形平台,圆形象征天,三层象征天地人。建筑中包含大量"天数"。⑤ 天坛内墙北呈半圆形,南呈方形,以象征"天像盖笠,地法覆盘"之说。天坛的建筑特征之一即多圆形建筑。⑥ "坛"原指用土堆垒的土台,《说文》:"坛,祭场也,从土。"而"坎坛"常并用,《礼记·祭法》载:"埋少牢于泰昭,祭时也,相近于坎坛,祭寒暑也……四坎坛,祭四方也。"郑注:"祭山川丘陵于坛,川谷于坎,每方各为坎为

① 引自郑昶:《中国美术史》,上海:上海古籍出版社,2015年版,第5页。
② 参见单国强主编:《中国美术史:明清至近代》,北京:中国人民大学出版社,2014年版,第3—4页。
③ 同上书,第10页。
④ 参见李学勤:《陶寺特殊建筑基址与〈尧典〉的空间观念》,载《文物中的古文明》,北京:商务印书馆,2013年版,第54—57页。
⑤ 古代把奇数看作阳数、天数;偶数为阴数、地数。天坛为祭天之地,故使用大量天数。
⑥ 单国强主编:《中国美术史:明清至近代》,北京:中国人民大学出版社,2014年版,第13页。

坛。""四坎坛"实为祭四方之神。《周官·小宗伯》:"兆山川丘陵坟衍各因其方"即坎坛,亦合《周礼》中春官大司乐所谓"咸池之舞,夏日至,于泽中之方丘奏之"。此祭为"社稷之壝"。"壝",指围绕祭坛四周的矮土墙。简之,"以社祭方"。

历史上以"台""坛"等具有凸显和突出特性的建筑很多,诸如在皇家宫殿的建筑园林中,"台"是主要的建筑物,传说帝纣建造亭台楼阁,其中有"摘星台",形容"台"之高,伸手可以摘下天上的星斗。① 另一方面,不同的地方需考虑因地制宜的环境以及材料,比如大木等建筑材料的限制、缺乏和节省有关,夯土成了我国重要的建筑方式。② "台"被认为是我国最早的祭祀建筑形制,近代考古材料说明,我国古代的官方建筑物之高于平地,在殷墟即已有例证,如石璋如先生按柱孔复原的宗庙,即在土筑高台上。③ 按照人类学的说法,当与天柱天极观念有颇深的血缘关系。④ 古人认为掌管人间事务的诸神居住于高山之巅、层云之上,为了接近神灵,求得庇护,便建台。⑤

河南登封观星台(彭兆荣摄)

另一方面,"台"的建制与古代园囿有关,古之时,"帝王盛游猎之风,故喜园囿,其中最常见之建筑物厥为台。台多方形,以土筑垒,其上或有亭榭之类,可以登临远眺。台之记录,史籍中可稽者甚多。"⑥ "诸殿均基台崇伟,仍承战国嬴秦之范,因山岗之势,居高临下,上起观宇,互相连属。其苑囿之中,或作池沼以行舟观鱼,或作楼台以登临远眺。充满理想,欲近神仙。"⑦ 事实上,诸如台、坛、宫之类的高凸建

① 雷从云、陈绍棣、林秀贞:《中国宫殿史》,天津:百花文艺出版社,2008年版,第26页。
② 参见胡厚宣、胡振宇:《殷商史》,上海:上海人民出版社,2008年版,第322—327页。
③ 石璋如:《小屯殷代建筑遗迹》,载"中央研究院"历史语言研究所集刊》第二十六本,第160—161页。
④ 许倬云:《求古编》,北京:商务印书馆,2014年版,第171页。
⑤ 参见储兆文:《中国园林史》,上海:东方出版中心,2008年版,第4页。
⑥ 梁思成:《中国建筑史》北京:三联书店,2011年版,第19页。
⑦ 同上书,第21—22页。

筑也成了后来祭台、祭坛、祭祀"神圣的崇高"交织融汇了巡猎游乐以及军事设施等"现实的功用"。

传统文化的时空观

有道是"天不变,道亦不变"。对于这样的哲学命题,可与"每一天都是新的"另一命题相对应。其实,道理不悖:不变的"天道"只能体现、呈现、显现于瞬息万变的寻常生活之中。"天道"之于艺术,仿佛"不变"与"变"。这里关涉到一种特殊的时空形制。任何所谓的"传统"都暗合着"时间"的规则。古代的农业传统非常讲究时节。《尚书·尧典》:帝"乃命羲和,钦若昊天;历象日月星辰,敬授人时"。"时"与"日"有关,诸如旦、早、晨、旭、晓、朝、暮、晚、昏、明、暗等涉及时间的文字必以"日"表示。甲骨文，表示太阳运行,本义为太阳运行的节奏、季节。四季为"时",一天为"日"。《说文解字》:"时,四时也。从日寺声。"《管子·山权数》:"时者,所以记岁也。"农耕文明的根本就在于与四季(四时)节气相配合,即围绕天时而进行各种农事活动。

"周公测景台"①观星台里的日晷(彭兆荣摄)

"历史"其实也是就"时间"言说的。古代的时间以日的移动为观测根据,"日历"为我国最早记录时间的历法。"历"的古用有两种:歷、曆。歷者,指经过,甲骨文，《说文》:"歷,过也。"曆者,从日,可知其与日有关。与**"歷"合并,厤**,既是声旁

① 周公测景台地处河南登封嵩山世界文化遗产之观星台中,观星台是世界上最早的天文台,是我国古代立八尺表土圭"测景(影)"的遗制,也就是通过测量太阳的影像确定"日中"和"时间"。这些天文仪器有高表、正方案、窥玑、仰仪、日晷等。

也是形旁,是"歷"的省略。曆,金文曆(厤,"歷"的省略,穿越、经过)加日(日、时光、岁月),表示经过一段时间。本义为时光流逝穿越。《说文解字》释曆:"历象。"《史记》中"曆"与"歷"通用。"历"作名词解释的本义指"纪时法"。历本、历法、历书、历史等皆指。《易·革》:"君子以治历明时。"农耕田作不仅遵守天时之历,也与城郭建设存在关联,其中包括修建的时间规定。比如《月令》中有关于城郭和宫室修建时间的记述如下:"孟春之月"①,"毋置城郭";"仲春之月","毋作大事,以妨农之事";"季春之月","周视原野,修利堤防,道达沟渎,开通道路,毋有障塞"。这些规矩原本只是根据"天时"而进行时节和农事的活动安排。

"细考人类文明史,世界上几乎所有的文明都在人类的童年时代产生了其天文学和知识信仰,并由之产生了更复杂的体系。"②农耕文明中的"天道"之理也成为艺术遗产之所依者。有学者认为,我国早期的山水图式脱胎于天文图式有踪迹。是"基于多维图式的山水画"③。尤其在墓葬绘制画像,更是普遍。山东的武梁祠墓葬图画就有大量的天象造型图,比如"北斗"之形象一直是古代绘画的造型的"对象"。北斗帝车石刻画像,便直接以北斗为帝车造型,这种图像中可以看出绘画造型的天象本源,尤其是帝王形象。因为北斗历来就是天帝的象征,天帝与地王化一,为基本的意象。更有学者从文字造型的角度,确信"龙"形象就是根据天象"北斗"造型而来。④ 再如长沙马王堆帛书《天文气象杂占》中的彗星图形态各异。⑤

重要的是,观象、占星相(象)术等原本就是艺术和技术。这是我国在艺术定位上与西方的重大差别:神圣与世俗可以化解通融。古代的相关术数中的"卦"便很难以通常的概念对应之。有学者根据战国简(古代诸遗址发掘)的所谓"数字卦"其实不是数字,而是卦画,这里涉及对筮数的不同看法。⑥ 我们可以确定的是,古代"天象"与"人事"同置于一畴。然而,似乎以不同的语境变化去看待过往的文化现象和文物中的符号,或用今天概念常识,特别是以近代以降西方引入的"科学技术"一整套工具概念去套用我国古代独特的表述,确实会经常犯错误。

以中国的建筑艺术论,天象学知识与建筑融为一体。《宅经》云:"二十四路者,随宅大小中院分四面,作二十四路。十干、十二支、乾艮坤巽共为二十四路是也。"

① 农历年分十二月份,即正月、二月、三月、四月、五月、六月、七月、八月、九月、十月、冬月、腊月。一年分四季,春、夏、秋、冬。每三个月为一季,三个月是孟月、仲月、季月。所以,孟春即指正月,依此类推。
② 王海龙:《视觉人类学新编》,上海:上海文艺出版社,2016年版,第238页。
③ 见秦祥洲:《仰观垂象:山水画的观念与结构研究》,第六章"基于多维图式的山水画",北京:中华书局,2011年版。
④ 同上,第69页。另见冯时:《中国天文考古学》,北京:中国社会科学出版社,2001年版,第306页。
⑤ 参见王胜利:《帛书〈天文气象杂占〉中的彗星图占新考》,载湖南省博馆编:《马王堆汉墓研究文集》,长沙:湖南出版社,1994年版。
⑥ 参见李学勤:《文物中的古文明》,北京:商务印书馆,2013年版,第381—386页。

所谓"二十四路",指二十四方位。所谓"十干",即天十干。十二支,即地支。传说上古天皇制定干支,用于纪年。在这里,天干地支相互配合,阴阳时空搭配。① 具体而言,先民建筑民宅,有三进、五进、七进的区别,就像几个院子串联在一起。在宅居的建筑理念中,有"吉凶"之别。术士用九星加以解释:根据坐方与九星,可知住宅属于后天八卦的哪一个卦,有乾宅、坎宅等。术士把星名与地理相联系,把九星分别置于九宫。九星是贪狼、巨门、武曲、文曲、禄存、破军、廉贞、左辅、右弼。左辅右弼常常合称为辅弼,作为一个星。② 九星中有吉有凶,阴宫阳宫,各有命数,关联配合,极为复杂。至于相宅之术,"龙脉"观念是首先的。在具体的建筑艺术上,"天象"也时常成为装饰的形象和部件。比如北京紫禁城的太和殿的垂脊③上饰有仙人及小兽,最前面的是骑在鸡上的仙人,其后依次为:龙、凤、狮、天马、海马、狻猊、押鱼、獬豸、斗牛、行什。其中就有天上的星座人,比如斗牛为天上星座二十八宿中北方的斗宿和牛宿。④

人的生命常被比作"气",这是古代认知。今日仍然活跃于中医和养生术之中。甲骨文"气"作"三"⑤,于省吾先生采用"以形为主",对照其他的方法,特别是从西周到东周的古字形演变,确认"气"与"三"的关系。⑥ "气"也因此成为我国绘画的表现形态,并往往与"仙"互说。在汉代以前,"气"大致被理解成宇宙及人体内在生命力的一种抽象哲学概念。"气"若云雾,幻化为各种具体的自然现象和生命形式。"其中流动着的云、山、植物、人兽等无限形象。"⑦至于各类的"云气图",更是将"气"与生命和"再生"化通。马王堆就是这类《云气图》。⑧ 与之相关联,中国的绘画艺术也讲究"气韵":"中国绘画中最重要者为气韵,气韵之说,虽未十分显著,实在使绘画能精神活泼,出神入妙,有生命表现。"⑨在这里,"气"既是自然形态的运动形式,也被引之为生命的表象。人之"生气"成为生命运动经验性的认知,"气绝"则直接言诉"身亡"。而生命之"气"在于"天"。古代的"天命"说不独可鉴,而且表现为"天人合一"生命观的经久原型。

在传统艺术遗产的特定领域,"体物"是一个具有"巫术"含义的概念。古代巫

① 王玉德、王锐编著:《宅经》,北京:中华书局,2013年版,第33—38页。
② 同上书,第48—52页。
③ "垂脊"为中式建筑中的专业术语,相对于"正脊"而言。——笔者
④ 参见楼庆西:《装饰之道》,北京:清华大学出版社,2011年版,第42—43页。
⑤ 于省吾:《甲骨文字释林》,北京:商务印书馆,2010年版,第79—82页。
⑥ 于省吾:《甲骨文字释林》,林沄:"《甲骨文字释林》述介",北京:商务印书馆,2010年版,第501页。
⑦ [美]巫鸿:《时空中的美术》,梅枚等译,北京:三联书店,2009年版,第137页。
⑧ 参见泰祥洲:《仰观垂象:山水画的观念与结构研究》,第六章"基于多维图式的山水画",北京:中华书局,2011年版,第76页。
⑨ [美]巫鸿:《时空中的美术》,梅枚等译,北京:三联书店,2009年版,第151页。

觋专门负责沟通天地人的关系,他们让地上的"体物"通神,分别代表神和人"协商"。巫觋的活动以他们对"体物"的操演,并通过这种操演对于受众的感官刺激,实现其政治调控。在商代,为举行政治性占卜活动,首先要准备甲骨,一半是牛的肩胛骨,一半是龟的腹骨。"甲骨稀缺,大概提高了他们作为天地交通手段的价值。甲骨使用前均作过细致的处理,要刮削平整,甚至浸泡风干,最后施以钻、凿。占卜时,用火烧窝槽底部,甲骨正面就会出现游丝般的裂纹。对裂纹的解释,便是向祖先提问的回答。商王有时亲自向卜官发问,但一般是通过一个做中介的"贞人"提问,裂纹显示的卜兆则由"占人"来解释,这个角色可由卜官代替,但也常常由商王亲任。① 一般而言,卜辞的内容分为叙事、命辞、占辞、占验四个部分。② 将占辞刻凿于甲骨上,便是甲骨文。以安阳出土的甲骨数量,兽骨(牛、羊、鹿、猪等)占十分之九,龟甲仅占十分之一。其中,龟的腹甲居多。③

中国的时空观测虽可视为一门技术和观测方法,但蕴含了远比技术和方法多得多的内涵。所以,即使是近代西方的天文学"科学"亦不足以"证谬"传统的宇宙观。康有为认为:"地自转成昼夜今以一昼一夜为一转旧以日为纪宜改。"因"古之人不知地自转也,误以为日之绕地也,遂以日为纪,古用干支纪日,今既知地自转矣,宜行其实,以地转为名,故今定纪日,曰某转。"④"干支纪日"的方法易改,天人合一的宇宙观则不变。《淮南子·原道训》所云:"纮宇宙而章三光。"三维合一:

1. 时间(观天)。历法来自于对天象,尤以对"日"的观测。《尔雅》:"四时和谓之景风。"地之四时实为天象之光景(影)的运动变化,《尔雅·释天》:"四时和谓之宝烛。"注:"道光照也。"古代的时间制度与"天"的神圣性密不可分,凡是重要的事务都须由天来决定,日月星辰无疑是先民观察天象最为直接的对象。⑤ "天时"以及对其记录也就极其重要。《淮南子·天文》载:"四时者,天之吏也。""吏"惟"史纪者"。

2. 空间(观地)。时间与方位总是结合在一起,《广雅》:"南方景风"。按,犹日光风也。"方位"同样由天象确定。古代用于测时的仪器还有圭表,"表"指直立于地面,用以测日影的标杆。"表"通"标",引申为"表率""标榜"等。《礼记·表记》:"仁者,天下之表也。"古之时,确定时间和方向(方位)属于同一形制,时间移动于四方,"四时"即"四方"之义(《释名》:"四时,四方各一时,时,期也。"这就是中国的宇

① [美]张光直:《美术、神话与祭祀》,郭净译,北京:民族出版社,1999年版,第39页。
② 陈文和:《中国古代易占》,北京:九州出版社,2008年版,第4页。
③ 同上书,第2—3页。
④ 康有为著,楼宇烈整理:《诸天讲》,北京:中华书局,1990年版,第192页。
⑤ 我国古代的占星术与天文学交错在一起。

宙观。它可以分而观之,亦可复而观之,仿佛"宇宙""时空"。

3. 这样,"天圆地方"便完整地体现了中式宇宙观。中式的建筑最为鲜明地将这一认知形制加以表现。明堂不啻为榜样。东汉蔡邕的《明堂月令论》总结了这一建筑的三个要点:"明堂作为对古典礼仪结构的综合,明堂作为宇宙的象征以及明堂作为统治的指南。"① 明堂建筑既然是宇宙的象征表现,必然要将"天象"反映其中。明堂为天子所居之所,即所谓"天子明堂",其为"布政之室,上圆下方,在国正阳。"((汉)李尤《明堂铭》)。明堂的建筑形制作为"礼制",反映了宇宙模式。② 至于"天子明堂"如何实践宇宙观,古代的一些文献对此有过论述:"昔者,五帝三王之莅政施教,必用参五。何谓参五?仰取象于天,俯取度于地,中取法于人,乃立明堂之朝,行明堂之令,以调阴阳之气,以和四时之节。"③ 换言之,"观取天象"是明堂建设之至上者。

4. 认知(人观)。"天时地利人和"既是哲学上的本体论,又是认识论,也是方法论。它涉及我国古代文化遗产的知识体制的问题,比如"四象"(东－青龙、西－白虎、南－朱雀、北－玄武)皆为天象星图形态构造,这在我国许多重要的考古遗址和文物中大量出现。湖北战国时期曾侯乙墓漆箱盖天文图象、湖南长沙西汉轪侯家庭墓中的天文图和帛书《天文气象杂占》,陕西西安汉墓四象二十八宿星图、山西平陆东汉墓天象图,不胜枚举。④ 人的许多重要活动都离不开"四象",比如宫殿在立基时中轴和方位确定,以及古代城郭建制中重要的祭祀位置等都需要根据天象进行测定。以"观象"之特别而成就特殊的"人观"。

我国的艺术还有一个重要的特点,即直接与政治统治联系在一起。而政治统治之道讲求"和"者。"礼乐"就是一个最典型的例证。《史记·乐书》:"大乐与天地同和,大礼与天地同节。和,故百物不失;节,故祀天祭地。明则有礼乐,幽则有鬼神。"《淮面子·天文训》:"道(曰规)始于一,一而不生,故分而为阴阳,阴阳合而万物生……以三参物,三三如九,故黄钟之律九寸而宫音调……黄者土德之色,钟者气之所种也。日冬至,德气为土。土色黄,故曰黄钟。律之数六,分为雌雄,故曰十二钟,以副十二月,十二各以三成,故置一而十一三之,为积分七十万千一百四十七,黄钟大数立焉。凡十二律,黄钟为宫,太蔟为商,姑洗为角,林钟为徵,南吕为羽。物以三成,音以五立,三与五如八……微生宫,宫生商,商生羽,羽生角,角生姑

① [美]巫鸿:《中国古代艺术与建筑中的"纪念碑性"》,李清泉等译,北京:三联书店,2009年版,第232页。
② 参见叶舒宪:《中国神话哲学》之第五章"天子明堂",北京:中国社会科学出版社,1992年版。
③ 参见[美]巫鸿:《中国古代艺术与建筑中的"纪念碑性"》,李清泉等译,北京:三联书店,2009年版,第239页。
④ 参见潘鼐编著:《中国古天文图录》,上海:上海科技教育出版社,2009年版,第5—17页。

洗,姑洗生应钟,比于正音,故为和……"(八音和)《吕氏春秋·仲夏纪·大乐》:"万物所出,造于太一,化于阴阳,萌芽始震,凝寒以形,形体有处,莫不有声。声出于和,和出于适。和适先王定乐,由此而生。"

圆形剧场的空间形制

西方的时空制度在艺术遗产中有鲜明的体现,以戏剧为例,它属于特殊的空间表演艺术,剧场则是实现这一艺术的空间形式和制度。古希腊的戏剧与剧场是一个共同体表现的特定的、有明确界限的空间体制。集中表现为信仰空间、政治空间和世俗空间的关系整体。三个层次既各自独立,又彼此关联。

原始剧场空间的神圣性:古希腊的戏剧剧场是一个政治地理学空间形制中的有机部分;这个空间形制包括**神圣信仰**、**城邦政治**和**世俗表达**的结构整体,戏剧主题基本上贯彻了三者合一的明确线索。换言之,古希腊戏剧艺术与剧场的空间格局形成了一条纽带。古希腊戏剧中的"神"是一个无形的"在场角色"。因此,剧场的神圣空间首先表现为对神的信仰,众所周知的"神谱"不啻为当时父系制社会的神话图谱。希腊悲剧的一条主线就为命运主线——抗拒和反叛神谕的悲剧。这组成了剧场空间形制中第一个空间关系,即对神的信仰空间制度。

古希腊社会属于典型的父系制社会;宙斯为"众神之父"。赫西俄德的《农作与日子》传递了希腊神谱的一些线索:一些人是由宙斯创造的,另一些人则由比宙斯更早的神,即克洛罗斯(Chronos)时代的神创造的。这些"角色"都是男性,他们无不占据着神圣空间。在原始的亲属制度中,父系制占据共同空间并被加以神话化,在世界民族志中基本上属于通则。更有意思的是,像宙斯这样的神原本是一个超越了简单地理空间的产物,是一个不同地域和族群交流的"希腊化"神圣符号。宙斯这个词根与印欧语根有关系,拉丁文 dies-deus、梵文 dyeus 同样有印欧语根;与印度的特尤斯天父(Dyaus Pita)、罗马主神朱庇特(Jupiter)一样,Zeus Pater,即宙斯天父(Zeus Pere),直接继承的是上天伟大的印欧神。[1] 这种父系制度的神圣化和拟人化成了剧场的信仰空间制度的历史背景和社会基础。

于是,在剧场空间形制中,神圣的空间表达便有了"话语"性质,成为古希腊戏剧的一个主控叙事(master narrative)。它经常将神的意志(神谕)与人的生命(命运)演变为一个并置却不可调和的剧情冲突,以展现悲剧的效果。这一寓于强烈的

[1] [法]让-皮埃尔·韦尔南:《古希腊的宗教与神话》,杜小真译,北京:三联书店,2001年版,第28页。

话语叙事奠基了戏剧和剧场的空间秩序和制度。福柯在《知识考古学》中对话语秩序的两个主题做过这样的解说：

> 第一个主题认为在话语秩序里，要确定一个真正事件的介入是永远不可能的；并认为在所有表面的起始之外，还有一个秘密的起源，它如此神秘，如此独特以至无法完全在其自身把握住它。以至人们就注定通过朴实无华的编年学，被引导到一个无限遥远的起点，一个从未出现在任何一部历史中的起点；而那个起点本身可能是自己的一个空无。①

神圣空间的"无形"（空无）在原始剧场中是以"有形"来实现的。以神为"中心"的空间认知早在人类远古时代就已形成，并在原始剧场的空间形制中打上了烙印。根据古希腊的神话传说，"世界中心"的希腊语为"欧姆发罗斯"（Omphalos），意为"脐石"（navel-stone）。围绕它有一个古老的创世神话：天神由浑沌创世，浑沌为"元"，为"空无"；既无秩序，亦无中心。为了确定"天下的中心"，天神遂派两位天使向两极相反的方向飞行寻找，最后在底尔菲（Delphi）会合，那个会合点即"天下中心"——世界的中心有了空间上的立基点。上帝就在那个点上打造了一块"脐石"（navel-stone），即现陈列在希腊底尔菲博物馆内有一块饰以网状织物的蜂窝状石头。它代表着宇宙中心——神的空间，也因此被人们认定为最具有感召力的神谕者。并非巧合，那里的太阳神阿波罗和酒神狄奥尼索斯的两个祭祀遗址连在一起，形成了戏剧发生意义上的空间表述。

这种神圣关系反映在剧场空间的形制在古希腊很具有代表性，我们以雅典卫城的空间制度为例加以说明。古希腊的原始城邦大都有一个制高点，也就是"中心"。这种以城市为核心所建立的国家政治体制，先确立神位和信仰中心，进而是权力中心、地域中心、结构中心。现存的雅典卫城遗址 Acropolis 不失为西方古代国家形态"城市国家"的标准模型。"Acro"意为地理上的"高点"，延伸意义为神性、信仰、崇高和权力。这样的模型首先彰显出宗教的崇高性、神圣性，其次是在神面前的公共性和民主性。

从雅典卫城的空间形制的遗址考察，人们可以清晰地看到原始的剧场与神圣的信仰和酒神祭祀连在一起。事实上，原始戏剧和剧场就是神祭仪式的演化。我们在雅典卫城遗址中看到三个不同意义和隐喻的空间制度：

神圣空间——政治空间——世俗空间

神圣空间为著名的帕特农神殿，它坐落在雅典卫城最高处，也是整个雅典城的制

① ［法］米歇尔·福柯：《知识考古学》，谢强、马月译，北京：三联书店，1998年版，第28—29页。

高点。政治空间表现为城邦民主共和的雏形,它的空间范围是神殿外、台阶下的一个公共空地,后演变为议事场所。世俗空间则地处山地的底层,酒神圆形剧场遗址便在那里。学者们根据大量历史材料和剧场实景,描绘出戏剧和戏剧的空间体制。①

我们可以从这个空间形制中清楚地看到,对神的崇拜信仰、城邦政治、民主意识、戏剧表演、城市建筑等从建筑上形成了一个空间整体。雅典卫城的空间格局存在着一个谜结,即雅典的守护神为雅典娜,可雅典娜神殿并不在雅典卫城最高点,却在低于卫城不远的小山坡上。何以如此?柏拉图在他的"理想国"模型中为人们提供了解释这一谜结的根据。柏拉图"理想国"的空间秩序完全系波赛冬式的而非雅典娜式的。因为作为雅典的庇护神,雅典娜神圣的政治权力中心按照几何空间的区位划分与波赛冬的不一致,其空间方向也不一致。② 换言之,雅典娜所代表的信仰空间属于更早的、过时的母系制;而雅典卫城这样的空间建制强调的是神圣的父系制社会空间。有学者通过对"神圣"的拉丁语词的溯源,发现神以及与之相符的品性从一开始就由父系制空间来界定:即"神/神圣/全知全能"系由确定的"殿宇/方位/仪式"的空间制度加以表述。③ 在剧场形制中,父系制社会空间转换为神圣的殿堂空间,与古希腊戏剧相对应,主导人物命运"神谕"的根本正是"神圣"的父系制转化性表述。

剧场的政治空间体制:实现"神圣空间"的空间层次是政治空间。它通过与神圣空间的连接,托起了政治性公共制度的规矩与惯习。"波里斯"(polis)既是古希腊城邦制的原始形貌,也是政治学(politics)的词源,而"波里斯"首先是空间概念,它将自然空间和城邦空间融为一体。古希腊城邦的建制有一个特点,即选择所属范围内自然高地作为城邦"首脑"来建设。所以,作为"波里斯"的一部分,在原始剧场的空间形制中,"在神的面前"讨论、商议各种重大公共事务,便有了正统性和公正性。城邦的"中心""中间"也有"公共"的延伸意味;比如希腊语说:某些决议或某些重要决定应该"放在中间(中心)"。国王原有的特权,甚至执政权也应该"置于中间","置于中心";这种权力关系还必须展现和展示在"公共场域"之内。

① Wiles, D. *Tragedy in Athens: Performance Space and Theatrical Meaning*. Cambridge: Cambridge University Press, 1997, p. 57.

② Ibid. p. 2.

③ Colpe, C. *The Sacred and the Profane in Encyclopedia of Religion*. Vol. II, Micea Eliade ed. New York: Mac Millan Publishing Co., 1987, pp. 511−513.

帕特农神庙坐落在雅典的最高处,即 Acropolis 的微缩(彭兆荣摄)

近来有学者在对希腊古典学进行研究时发现,柏拉图的"理想国"是按照"波里斯"的原型设计的;旨在描绘人类在失去神性之前的那个黄金时代理想城邦的蓝图。他所构拟的理想"波里斯"是人体的缩影,由两个部分、两种性质所构成:头为人的灵魂居所,因而处于政治权力的中心位置,另一部分则处于从属位置和地位。他甚至认为,所谓的"共和"(The Republic)其实就是提供一个空间来容纳诸神所发表的意见。依据他的世界空间格局的模型,神只负责"头脑"和"灵魂"部分,处于权力的中心控制枢纽。神圣的祭祀行为也要符合这样的双重对应关系。因此,在这个意义上,宗教与政治从一开始便具有了转化的社会效力。也就是说,古希腊剧场的政治空间与城邦国家的民主政治从一开始就密不可分。

"共和"的原始意思指的正是在公共空间(议事场所),以及其中具有的"公正""公开""公平"属性,以强调"公民""公众""公权",借用公共空间来表达早期国家的边界范围和人群共同体的认同意识。这种原始的中心价值甚至还被运用于城市的规划、设计与建筑。比如在防御工事环绕的王宫周围形成了城市的中心,它是"公众集会广场",是公共空间,是安放"公共之火"(Hestia Koine)的地方,也是讨论大家共同关心的事务的场所。城市本身反倒被城墙围了起来,保护并限定组成它的全体市民。在过去耸立着国王城堡(即享有特权的私人住宅)的地方建起了为公共祭祀而开放的神庙……城市一旦以公众集会广场为中心,它就已经成为了严格意义上的"城邦"。[①]

作为一种特殊的空间表演艺术,剧场的建设必须首先确立地理方位上的空间位置。从古希腊戏剧的空间形制和连带因素来分析,它与希腊城邦制度建立时的城市格局有着密切的关系;也与城邦政治与市民兴趣相辅相成。因此,戏剧的原型

① [法]韦尔南,让-皮埃尔:《希腊的思想起源》,秦海鹰译,北京:三联书店,1996年版,第33—34页。

与早期的希腊城区格局互动与滥觞,包括我们所说的悲剧、喜剧和酒神颂歌。需要特别强调,剧场的原始空间代表了乡土性、民间性和世俗性。根据考证,早先的城区和戏剧并置一畴、融于一体的称作"城剧"(deme theatres)①,有不少考古材料和历史遗址支持这个论断。② 我们设想当时那些观众就坐在城墙上观看城剧。也就是说,戏剧从一开始就具备"公共空间"的人群集体活动形式。无怪乎,有学者从另外一个角度来诠释戏剧的发生学原理,认为希腊戏剧其实与"广场"(agora)的原始指称有关。③

大量历史证据和考古资料为我们理解古代希腊戏剧提供了基本思路:首先,**剧场的广场空间指喻**。古希腊的广场首先是政治集会,其次才是商贸中心。它讲述这样一个事实:戏剧从一开始并非纯粹的艺术,它是一种实现民主政治的民间活动。戏剧雏形和剧场的原型中不仅渗透着政治的空间指喻,而且成为其表现手段之一。任何政治派系、显要人物在发表他们的政治观点时,都必须借助戏剧场所,也或多或少地使自己的言行"戏剧化":比如政治演讲、雄辩、论争、招揽观众和听众等都变得不可缺少。今天西方的许多政要的"政治演说"也与戏剧的渊源背景有关。

戏剧的原型是祭祀仪式。④ 它更接近于民间宗教行为,表现出了多重复杂和交织的力量。从这个意义上说,希腊戏剧的原初性式徽与"城邦-国家民主政治"相统一。此外,广场的基本功能之一是用于民众的货物交换。广场可以容纳各式各样的人物和货物。人们利用这样的空间接受演出的可能性相对较大。在中国,"社戏"的原生形态与此有着异曲同工之妙。而城市的出现必定会应其需求产生或培养出一批专务于商业贸易的商业阶层,同时也产生出以城市居民为主的市民阶层,戏剧的发展和演变与市民意识建立了密切关系。希腊的"城剧"说明了这一点。这与中国的戏剧产生有相似之处。

其次,**公共空间的仪式功能**。由于仪式性的"戏剧表演"成为凸显政治权势、荣耀感的实现形式;并通过时间、空间、程式、人物、器具等加以实现。仪式和戏剧一样,都可以成为政治权力、观念价值等建构政治空间的伦理秩序,进而操控权力和资源配置。仪式叙事和戏剧情节在这方面非常相似,即预先设计出时间、地点、气氛、主次等的差别;在一个特别的社会公共场合里面,某一个"位置"、某一段时间、

① deme,暗指古希腊 Attica 的市区,系希腊城邦制度下的一个特殊的行政区划。
② Pouilloux, J. *La Forteresse de Rhamnonte*. Paris. See Wiles, D. 1997. *Tragedy in Athens: Performance Space and Theatrical Meaning*. Cambridge: Cambridge University Press, 1954, pp. 72–78.
③ Wycherley, R. E. *How the Greeks Built Their Cities*. London. See Wiles, D. 1997. *Tragedy in Athens: Performance Space and Theatrical Meaning*. Cambridge: Cambridge University Press, 1962, p. 163.
④ [希]亚里斯多德:《诗学》,罗念生译,北京:人民文学出版社,1982年版,第3页。

某一种道具在某一个空间领域被提示出来,表现出来,凭附其上的便可能是一个公众认可的伟人、一种公众认同的崇高、一桩公众认识的事件,确立相应的空间范畴。

第三,**原始戏剧空间的边缘形态**。古希腊的戏剧与酒神狄奥尼索斯祭祀仪式有着不解之缘,在现存的希腊悲剧中,大部分都是为雅典的狄奥尼索斯埃洛色勒斯(Eleutherus)而写。① 酒神在神谱中的地位非常奇特,他事实上是一个"民间代表",以一种草根形象和方式参与民主政治,具有明显的"边缘性":1. 从地理空间和位置来判断,许多考古发掘的资料表明和推断,现在所发现的狄奥尼索斯祭祷仪式和希腊的"圆形剧场"遗墟都不在城市的中心位置。笔者曾经专为此问题亲赴希腊进行过考察,证明所有的酒神剧场的遗址或地处城市的郊区,或卫城的边缘,或祭祀遗墟的角落。2. 以酒神狄奥尼索斯同名典出的历史上被称作"乡村的狄奥尼西亚"(rural Dionysia),明白无误地告诉了历史事实,而且它一直作为一个专属性指谓。3. 从"城邦国家"的政治体制和与之发生关系的酒神祭祀活动的组成形式来看,戏剧表演并非头等重要的事情。在与广场相伴的系列活动中,"戏剧"的位置是殿后的。即使在"乡村的狄奥尼西亚"广场活动里面,戏剧表演亦为附加节目。②

酒神仪式的乡土空间制度:希腊戏剧既与酒神祭仪有缘生关系,则剧场的空间关系必与之有涉。酒神具有"乡土""草根""民间"社会代表的鲜明品格和个性,并透露出"民主"的原初意象和意义。狄奥尼索斯有一个别名叫德莫特里斯(Demoteles),意即"民主""公众";德莫索伊斯(Demosios)意即"公民",与"民主"(Democracy)同根。酒神甚至还是艾西姆内特斯(Aisymnetes)——"公正之神"之异称。他的无羁性格和浪迹生世,遂为移民的"领导者",卡色吉蒙(Kathegemon),酒神的另一个称谓便是这方面的专谓。无论狄奥尼索斯有多少别名、异名,不论他有多少鲜为人知的特点集合于一身,他皆属于民间代表。这一点在奥林匹亚神谱中极其罕见。

在这层意义之中,酒神所要表达的事实上是古希腊社会制度和民主道德的理想。我们从这一特殊的双面体中可以洞悉古代希腊城邦制度的民主基型、社会秩序和空间形制。古希腊的社会结构和社会秩序展示出的社会模式大致以一个确定的"城市(城邦)"为基础。每一个独立的城市各自享受着同一个地域共同体的民主。所以,从地理空间的角度看,每一个城邦都根据自然形貌形成了各自的空间格局。每一个独立的"地方城邦"仿佛社会有机体的细胞:各自独立却又彼此相关。

① Robertson, N. *Festivals and Legends: the Formation of Greek Cities in the Light of Public Ritual*. Toronto: University of Toronto Press, 1992, p.12.

② Whitehead, D. *The Demes of Attica 510—250 BC*. Princeton: Princeton University Press, 1986, p.213.

有意思的是,狄奥尼索斯还有一个他称,叫作卡利多尼奥斯(Kalydonios),意即"地方城邦"。更有甚者,今天这个以他的别号冠名的城市仍然实行着祭祀仪式活动。这种特殊的"独立—联合"的地理空间形制也表现为一个社会制度和公民价值;戏剧和剧场的空间关系也如实贯彻了这种体制。

古希腊戏剧来自对酒神祭祀仪式的模仿,对此,戏剧界早有共识。因此,作为学理,仪式/戏剧的空间制度问题遂成重要问题;戏剧实际上可以被理解为一种"空间的实践"(spatial practices);其原始形态契合着自然的时序节律和地理形成的空间关系。因此,仪式也可以被理解为人群共同体特殊的"空间实践",而戏剧也就演化成了"空间的艺术"。底尔菲的阿波罗和狄奥尼索斯祭祀遗址迄今为止仍然是人们复原和考索人类早期文明类型、宗教信仰和原始剧场的一个不可多得的实物模型。

根据底尔菲地方的祭祀仪式行为的解释,阿波罗主持着"夏季"六个月时段(实指春、夏两季),而狄奥尼索斯主管冬天时节(实指秋、冬两季)。两个神祇共同完成一年四季的完整轮回。而酒神所主持的冬季时节被称作"乡村的狄奥尼西亚时间"(the time of the rural Dionysia)[①]。他所掌管的社会空间被认为属于民间大众的范畴。酒神的身份给我们一个非常明确的认识:他与太阳神并置为一个完整的象征体系和空间制度。在这个空间关系中,太阳神和酒神形成了一个冲突性的空间对立:阿波罗神殿是长方形的,代表着理性、冷静、规矩、界限和秩序;狄奥尼索斯神殿是圆形的,代表着野性、狂欢、化解、超界和无序。[②]

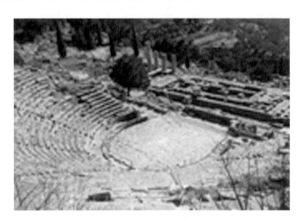

底尔菲遗址中的圆形剧场[③](彭兆荣摄)

① Farnell, L. R. *The Cults of the Greek States*. (5 Vols.) New York: Oxford University Press, 1909, p. 106.
② [美]迈克尔·波伦:《植物的欲望》,王毅译,上海人民出版社,2005年版,第53—54页。
③ 底尔菲遗址:狄奥尼索斯圆形剧场位于阿波罗祭殿遗址的最高位置,下面长方形遗墟为太阳神祭祀的正殿。

从公元前7世纪起,酒神的祭祀仪式便流行于地中海周围的许多城乡,剧场原始形态与酒神祭礼分不开。在举行祭献和附带的神秘仪式之际,参祭者往往在靠着祭坛的附近山坡上环立,排成圆剧场的原始形态。这就是希腊剧场的起源。圆剧场一直保留传袭至今。从空间上看,希腊剧场的历史始终是圆剧场,倚山坡而筑,露天,没有屋顶,没有台幕,是一片自由宽阔的场所,作半圆形(所以有"圆剧场"之称)。其空间原则是不为屏障的设备所局限,以便容纳大量的民众。例如,雅典的狄奥尼索斯剧场可以容纳至三万观众,但是这一大剧场还不是我们所知道的古希腊剧场中的最大者。后来,在希腊文化传播时期(希腊主义时代)建筑的剧场,大的可以容纳五万、十万甚至十万以上的观众。剧场的主要部分:(1)观众场;(2)歌队场,初时还是演员所在的地方;(3)前台,悬挂剧场装饰的地方,后来是演员上演的地方。装饰富丽的酒神狄奥尼索斯的祭坛,设有歌队场院的中央。演员只出现在祭祀酒神狄奥尼索斯的节日,初时只是祭仪的附属品。后来剧场才逐渐取得社会意义,成为政治的论坛、休息与娱乐之地。[1]

在众多的古希腊圆形剧场的遗址中,人们今天仍然可以看到的,最为完整和壮观的当推埃庇多罗斯剧场(Epidauros)。它虽然并非为酒神设置的祭祀场所,却与酒神精神一脉相承。它建于公元320—330年[2],无数的现代人都将它作为古典希腊戏剧的象征和可视性范例,特别是在剧场建筑成就方面,它可以被视为一个迄今为止都后无来者的奇迹。剧场可以容纳多达14000个观众。其建筑空间的格局以及在自然空旷中的剧场规模,特别是演出的自然音响效果等方面都为人们津津乐道,有些原理迄今尚未被人类破译,比如它的共鸣和声响效果等原理。实验表明:把一个硬币掉落到剧场的中心,从地面上所发出的声音在顶上的最后一排观众都可以听得一清二楚。[3] 但是,与其他酒神戏剧遗址所不同的是,埃庇多罗斯剧场坐落在阿斯克勒庇勒斯(Asclepius)——希腊神话中是医生始祖的祭祀地[4],他与酒神祭祀仪式有着隐约的历史关系。

从埃庇多罗斯剧场遗址的实际考察看,它完全与酒神狄奥尼剧场一脉相承并使圆形剧场的建筑工艺达到空前。我们相信,在同一条古代迈锡尼文明的范围和

[1] [苏]塞尔格叶夫:《古希腊史》,北京:高等教育出版社,1957年版,第316—319页。
[2] 根据《雅典英国学派年鉴》(*Annual of the British School at Athens*)1966(61)。
[3] Willett, D. etc. *Greece*. Lonely Planet Publication. 1998, pp.246—247.
[4] 根据希腊传说,阿斯克勒庇勒斯是太阳神阿波罗和克洛尼斯(Coronis)的儿子。克洛尼斯在生产的时候遭遇雷击而死。阿波罗遂带他的儿子阿斯克勒庇勒斯到皮里昂山(Mt Pelion),在那里师从医圣锡伦(Chiron)学习医疗艺术。早在迈锡尼和古典时代,阿波罗是埃庇多罗斯地区的主要崇拜神。然而,到了公元前4世纪的时候,这种崇拜就被他的儿子阿斯克勒庇勒斯所替代;而埃庇多罗斯成了医神的出生地。从此,在埃庇多罗斯地区举行阿斯克勒庇勒斯的祭祀仪式,并以此为中心向四周扩散。

类型的历史纽带中,希腊戏剧的酒神型原始关系没有任何断裂的迹象。阿斯克勒庇勒斯的祭仪也与狄奥尼索斯祭仪及悲剧有着可以稽查的历史线索。有资料表明,公元 5 世纪(准确地说是公元 5 世纪 20 年代),雅典的戏剧里面就有阿斯克勒庇勒斯祭仪的痕迹,因为医神的圣祠就建在酒神剧场的旁边。由此可证,医神和酒神祭祀仪式不仅在空间上,而且在时间的延续上都互相关联。① 这似也表明,古代的戏剧具有某种"治疗"作用。②

古希腊戏剧与当时的社会形态为人们提供了一个双向互为对象的"模仿"关系和行为,剧场则是实现这一实践的空间形式。传统的宗教仪式游行、祭祀、祈祷在剧场中揭开戏剧的序幕,然后是一系列事先选好的表演。戏剧的程序化和剧场的空间制度将当时各种复杂的社会关系结合在一起。尼采用诗句这样概括:"希腊剧场的构造使人想起一个寂静的山谷,舞台建筑有如一片灿烂的云景,聚集在山上的酒神顶礼者从高处俯视它,宛如绚丽的框架,酒神的形象就在其中向他们显现。"③ 它为后人提供了一个从更为广阔的空间视角去看待、诠释和研究戏剧、剧场的范例。

① 参见彭兆荣:《文学与仪式——酒神及其祭祀仪式的发生学原理》,北京:北京大学出版社,2004 年版,第 4 章。

② 参见彭兆荣:《一个表演的版本:酒神祭仪中迷狂的"治疗"作用》,载叶舒宪主编:《文学与治疗》,北京:社会科学文献出版社,1999 年版。

③ [德]尼采:《悲剧的诞生》,周国平译,北京:三联书店,1986 年版,第 31 页。

原生形态(野蛮文明)

人类学与艺术发生学

 人类学与"原始艺术"的缘分从学科诞生就开始了。"现代艺术的发展和'原始'形象之间的密切联系清楚地揭示了艺术与人类学的这种关系。"[①]人类学在研究上有一个与其他学科完全不同的价值取向:"原始主义"。这里有一个极其重要的特质,即人类学是建立在"进化"的理念之上;即便在今天,人们对这一理念仍有不少的质疑,但在做实际判断的时候,通常依然遵循这一理念。

 进化涉及"时间"关系的价值观,比如说"进步-落后""文明-野蛮""高文化-低文化",甚至当世人们所说的"发展"等。然而,对艺术的审美和判断却无法照搬"进化"的模式,甚至不能套用其相关的意义。"评论家会质疑公元前2世纪生活在西欧的凯尔特艺术家在描绘动物方面比公元前2万年的马格德林文化的艺术家们更为出色。在审美观点看我们会说没有进步。"[②]具体而言,人们相信有许多东西是在进化、在进步,比如有些物种、技术、手段、工具等,却不能说,现在的艺术比原始艺术"更进步"。这一特质对艺术人类学来说尤其重要;这也是我们评述艺术遗产的基调。"原始艺术"足以在时间变故中让人们感受"永恒"和"不朽"。在这个意义上,"原始"背叛了时间的物理性。

 在人类学家眼里,对于那些史前形态和无文字族群而言,"原始艺术"是人类学家藉以了解对象社会最重要的存在。人类学家在面对每一个具体的作品时,需要处理一个特别的纠结和纠缠——哲学家擅长抽象"普世价值"和艺术家创造每一个具体的"艺术品"却都是"典型"——人类学家却要兼顾二者。结构主义人类学家列维-斯特劳斯写过一些论著,讨论美洲印第安人的艺术,其中包括加拿大的钦西安人(the Tsimshian)的艺术,并专门论述了"双重化现象",即画像的一边画上一种动

 [①] [美]乔治·E.马尔库斯、弗雷德·R.迈尔斯:《文化交流:重塑艺术和人类学》,阿嘎佐诗等译,桂林:广西师范大学出版社,2010年版,第19页。
 [②] [英]戈登·柴尔德:《历史的重建:考古材料的阐释》,方辉等译,上海:上海三联书店,2012年版,第125页。

物,另一边画上另一种动物,互为镜像。① 一边抽象、一边具象,一边普世、一边个案,人类学发现了人类认知上"悖论不悖"的情状。原始艺术竟有如此特质。他在《面具之道》的开章为人们描绘了这样一幅图景:

 这里就是美国自然史博物馆,每天从早上10点到下午5点,人们络绎不绝前来参观。宽敞的一楼展厅是专门为阿拉斯加到英属哥伦比亚的太平洋北部海岸的印第安部落而设立的。

 也许用不了多久,来自这些地区的展品就会从种族志博物馆迁入美术馆,同古埃及或古波斯的艺术品和中世纪欧洲的藏品一样占据一席之地。因为,即使跟最伟大的艺术相比,这种艺术也毫不逊色,而且在我们对它有所了解的一个半世纪中,它呈现出的多样性比前者更丰富,表现出一种不断更新的天赋。②

 其实,原始艺术作品被放到博物馆里,原本是一种对现代艺术的反叛。很久以来,人们都将那些艺术制作与创作者一起置于"野蛮"的范畴。"野蛮"的面目通常都是凶猛的,因为它们或是代表着神圣的庄严,或是代表着自然的禁忌,或是代表着邪恶的力量,或是代表人类的卑微。"差不多所有的面具都是一些真率而生猛的机制。""这些同样伟大、同样真实的传统技艺,只能在市场上的店铺和教堂里见到一些残留物,它们在这里却保留了全部原始的完整性。这种恣意抒发的融汇综合的天赋,这种把别人以为相异之物视为相同的绝妙的资质,无疑显示着英属哥伦比亚一区的艺术的独步天下的特点。"③

 我们接下来的讨论从两个方面进行:首先,在西方历史上,"原始文化"是"原始主义"(primitivism)的具体。时间上,它针对"现代主义";从关系上看,它是一个"对话性分类"(a dialogical category)。④ 但这种分类在福柯的"话语理论",即"权力—知识—交流"的框架里,浸透了"权力"性质。具体而言,相对"原始",时间被赋予强烈的政治色彩,实指那些"未发展的""部落的""史前的""非西方的""小规模的""无文字的""静止的""落后的""异民族的""野蛮的"社会形态。"'原始'这个词通常指那些相对简单、欠发达的人和事,而这些特点是基于比较而言的。"⑤在人类

① [英]彼得·伯克:《图像证史》,杨豫译,北京:北京大学出版社,2008年版,第246页。
② [法]克洛德·列维-斯特劳斯:《面具之道》,张建祖译,北京:中国人民大学出版社,2009年版,第3—4页。
③ 同上书,第5—7页。
④ Myers, F. "*Primitivism*", Anthropology, and the Category of "*Primitive Art*", in Tilley, C., Keane, S., Rowlands, M., and Spyer, P. eds. *Handbook of Material Culture*. London: SAGE Publications, 2006, p. 268.
⑤ Rhodes, C. *Primitivism and Modern Art*. New York: Thames & Hudson, 1995, p. 13.

学批评家眼里,"'原始'是'他性'(otherness)的标志,文化批评的对象也正是从中得来。'原始'曾经位于人类学身份认同和学术地位的中心领域,它也成了现代艺术实践的中心内容。"①

其次,鉴于人类学学科性质,决定了"原始文化"成为"民族志的"(ethnographic)一种商标性的表述范式。我们可以在此基础上提出:"人类究竟需要什么样的社会形态和表述方式"这样的问题。对此,需要借助"主位—客位"的方法(emic and etic approach),即人类学在田野过程中的"民族志方法"。emic 指当地人如何认为,如果对象是一件物,则视其在特定文化的认知系统中是如何认知、如何分类的;而 etic 则指民族志者如何看待、认识、解释和判断,包含着明显的"主观性"。② 我们对待任何艺术遗产,都需要将解释的视角尽可能地回归到"作品"的本身、本位,比如人类的祖先为什么要画画?这就需要站在基本的"原始立场"去看待,否则就可能出现与当时情形不符的情形。③ 虽然,总体上说,人类在当世已经越来越清楚地发现,"原始文化"的许多特点、品质正是人类不断求索的"自然""和谐"的形态和状态。未来的"过去时"可能是人类在不断的追求中所始料未及。但是,这依然需要我们具备更加符合当时情形的 emic 视角。所以,"原始文化"不仅是今天艺术表述中的"时髦",更是人类回观本位的"借镜"。

当"原始"成为一种历史标签、族群标识的时候,事实上它已经不再是客观的,而是在某种特定的历史语境中被制造出来的社会价值。它的对立面是"现代"。西方的"现代"代表"文明",以外的其他便属于"原始"和"野蛮"。毫不讳言,人类学这一学科也"参与"了那一个特定时代的价值制造工程。然而,困难的是,当我们使用"原始"这一概念时,却在现代社会和文化中看到其身影,特别是在艺术形态和形式中。④我们相信,所有的文化都是以人为主体的认知性产物;文化所以不同,在于思维和表述的差异:共性是思维性认知;差异是多样性表述。缘此,人类学家常常使用诸如"野性的思维""原始思维""神话思维""前逻辑思维""原逻辑思维"等术语加以表述;其中必包含二者之要。博厄斯在《原始艺术》中开宗明义:

> 我们以两条原则为依据——笔者认为研究原始民族生活的各个方面都应该以这两条原则为指导:一条是在所有民族中以及现代一切文化形式中,人们

① [美]乔治·E. 马尔库斯、弗雷德·R. 迈尔斯:《文化交流:重塑艺术和人类学》,阿嘎佐诗等译,桂林:广西师范大学出版社,2010 年版,第 19 页。
② Kottak, C. *Mirror for Humanity*. New York: McGraw-Hill, 2006, p. 47.
③ 王海龙:《视觉人类学新编》,上海:上海文艺出版社,第 109—111 页。
④ Layton, R. *The Anthropology of Art*. New York: Columbia University Press, 1981, p. 1.

的思维过程是基本相同的;一条是一切文化现象都是历史发展的结果。①

然而,思维的同质性是有限度和限制的,特别是在跨越时间链条的"断裂"时需要特别谨慎。这一点在西方学者那里常显悖论而无法突围,根本原因在于死抱着"欧洲中心"不放,将自己置于"现代"(包含着"文明""进步"等语义),而将非西方的"他者"——按照萨义德的"他者说",东方他者是被欧洲人凭空制造出来的,东方他者原是一种思维方式②——一并置于"原始"(包含"野蛮""落后"等语义)范畴,并配合以"社会进化论"要旨。这样的设计在凸显权力的同时,又将自己推到了矛盾深渊,不能自拔。西方不仅成为历史的"弑父者",也是自我遗续的"否定者"。

这便是"西方悖论"。纵使是列维-布留尔——《原始思维》的作者,晚年也已倾向于放弃自己的原始思维说,无奈他的这个"孩子"(即"原始思维")已经长大和独立,他已无法控制。所以,他在为《原始思维》俄文版补作的序中有这样的文字:

> "原始"一语纯粹是个有条件的术语,对它不应当从字面上来理解。我们是把澳大利亚土著居民、非吉人(Fuegians)、安达曼群岛的土著居民等等这样一些民族叫做原始民族。当白种人开始和这些民族接触的时候,他们不知道金属,他们的文明相当于石器时代的社会制度。因此,欧洲人所见到的这些人,与其说是我们的同时代人,还不如说是我们的新石器时代甚或旧石器时代的祖先的同时代人。他们之所以被叫作原始民族,其原因也就在这里。但是,"原始"之意是极为相对的。如果考虑到地球上人类的悠久,那么,石器时代的人就根本不比我们原始多少。严格说来,关于原始人,我们几乎是一无所知。③

类似"原始思维"这样的语用与其说是语言逻辑问题,还不如说是"欧洲中心"自我制造的话语麻烦——既认可人类祖先具有共同的属性和特征,又要在"人类"中区隔"我者/他者"(非简单的物理时间关系,而是具有政治话语的分类)。所以,在今日反思的趋势下,其命运可想而知④——正被历史发展逐渐抛弃。

① [美]弗朗兹·博厄斯:《原始艺术》,金辉译,贵阳:贵州人民出版社,2004年版,"前言",第1页。
② [美]爱德华·W.萨义德:《东方学》,王宇根译,北京:三联书店,1999年版,第1—2页。
③ [法]列维-布留尔:《原始思维》,丁由译,北京:商务印书馆,1981年版,第1页。
④ 参见叶舒宪:《文学与人类学——知识全球化时代的文学研究》,北京:社会科学文献出版社,2003年版,第50—51页。

正是因为这种无法克服的矛盾,不仅致使在判断上的失误,甚至在这一概念的使用上都显得越来越气短。比如人类学家在很长时期内也一直认为印第安人的文化不具有内在协调性,因为它们"太原始"了。这一悖论和矛盾事实上早就引起人类学家们的注意和警惕,他们意识到,"原始社会"有许多地方,特别是所谓的"艺术形态"并不逊于现代社会。因此,选择使用"原始的"很可能是一种不幸的选择,只是它现在已经成为一个技术性术语(technical term)被广为接受,以至于难以避免。① 有的学者鉴于"原始"这一概念中羼入了许多模糊不清的意义,尤其是在艺术之阈更是如此,因此建议废止使用这一概念。

导致这种混乱有两个重要原因:1.将所谓的"原始文化"与"野蛮文化"同眸,这种政治话语"固执",成为难以逾越的樊篱。症结在于,对于西方而言,只有保持政治上的固执,才能保持"话语"的制定权,也才能够保持"中心/边缘""文明/野蛮"的基本规训。2.将"原始艺术"置于凝固的状态。其实,任何社会都有过"原始阶段",也会留下各种原始艺术;当然,它们也都在变化,特别是艺术的转型。比如北美西北海岸的原住民艺术,到了19世纪末,已经发生了转型,这不仅包括外来移民的进入,出现了大量非原住艺术,即使是原住民艺术也因此产生变化。②

美国人类学的代表人物弗朗兹·博厄斯曾对北美西北海岸(Northwest Coast)部落的各种艺术风格、工具、装饰等进行过专门的研究。他不仅研究当地原住民的"原始艺术"(Primitive Art)③,留下了大量艺术遗产方面的著述,还监督美国自然史(Natural History)④博物馆中大量相关原始艺术作品的遴选、收集和收藏工作。⑤ 他无疑是20世纪最重要的、最具影响力的美国人类学家。通过像博厄斯这样的人类学家们对"原始艺术"的观察、分析和判断,以及对"原始性"——原始社会、原始的思维、原始生活的原始表述,使不同的原始艺术成为人类学家认知社会的重要依据,即通过观察特定的艺术风格去了解和判断对象的性质。比如在印第安人的艺术表现上,"羽饰"是一件常有的事情,除了头饰外,更是图腾的象征、亲族的标志、思维的表达、美饰的方式,其叙事可以是:"我在故我思"。

① Evans-Pritchard, E. E. *Social Anthropology and Other Essays*. New York: The Free Press of Glencoe, 1962, p.7.
② Jonaitis, A. *Art of the Northwest Coast*. Seattle and London: University of Washington Press, 2006, p.xvii.
③ See Boas, F. *Primitive Art*. Cambridge, MA: Harvard University Press, 1927.
④ Natural History 亦译作博物学,而博物学与人类学具有学科上的"亲属关系"。——笔者
⑤ Jonaitis, A. *Art of the Northwest Coast*. Seattle and London: University of Washington Press, 2006, p.xiv.

北美印第安酋长的头饰(彭兆荣摄)

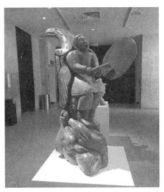
印第安人的艺术①

我们不妨这么说,博厄斯所开创的美国"历史学派"的一个重要路径从这里拓展:"原始"成为不断被发现、被发明的"传统"。

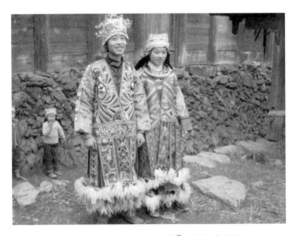

贵州苗族身着"百鸟衣"②(彭兆荣摄)

就时间制度而论,"原始"与"现代"可指不同的历史形态。社会学与人类学这一对孪生学科,在诞生的时候就已经有明确的分工,社会学负责研究大型的(large)、城市的(urban)工业化社会(industrial society),而人类学则研究小规模的(small-scale)、乡土的(rural)"原始社会"(primitive society)。困难的是,当我们使用"原始"这一概念时,却在现代社会和文化中看到其身影,特别是在艺术形态和形式中。③ 这样,现代社会的"艺术遗产"也因此成为艺术人类学的一个基本问题。

① 加拿大温宁伯艺术馆(Winnipeg Art Gallery)代表性艺术,人与鹰以及一些特别的生物是一个具有亲属关系、共生关系的生命共同体。
② 贵州省黔东南州榕江县兴华乡摆贝村的苗族姑娘身着盛装"百鸟衣",极其华丽。
③ Layton, R. *The Anthropology of Art*. New York: Columbia University Press, 1981, p.1.

艺术人类学家雷顿在他的《艺术人类学》中开宗明义,对传统的"原始艺术"概念提出了质疑,他认为这一概念在当代的使用出现了很大的困难和困惑,原因之一在于:"那些小规模社会中所包含的艺术起源以及早期发展元素在现代文化中仍可以看到。"①其中暗含着两种批评的指向:1. 人类社会的发展有一个自在的过程,任何一个历史时段都是建立在其原始的发生原理之上。就像社会人类学在研究社会时会很自觉地把社会、人群、世系(lineage)置于一个"原生纽带"(primordial ties)之上——比如族谱和家谱,去看待社会群体的起源与发展过程。2. 如果说"原始艺术"的概念还仅仅表现为对历史和时间的"割裂"的话,问题或许还没有那么严重;可事实上,"原始艺术"的概念中还包含着对艺术形象相反的指喻②,具体地说,就是将其视为"野性的东西"(the savage),属于"野蛮人"(barbarian)的产物,并对非西方社会和族群进行排斥性的"污名化"过程。这也是当代绝大多数人类学家拒绝使用这一概念的原因。

斐济岛原住民舞蹈(彭兆荣摄)

既然"原始"有一个主体,那么"原始文化"当然也就有一个群体,即所谓"原始民族"。格罗塞在《艺术的起源》一书中对此有过特别的关注:

> 我们如果说"原始民族"这个名词是全部文化科学中最不一致最模糊的概念之一,虽然象是过火了一点,但也并不算太过火。欧洲以外的其他民族除了亚洲的几个文化古国以外,少有不曾有时被称为"原始民族"的。③ 人种学中很通用的"自然民族"这个名词,也和上一个名词一样可以随人自由使用……

① Layton, R. *The Anthropology of Art*. New York: Columbia University Press, 1981, p.1.
② Ibid., p.3.
③ 年轻的科学社会学最危险的弱点,也许就藏伏在这基本概念不完全的定义中,而且那些较为成熟的科学代表,对于它结论的不信任,也就因此得了一个借口。——原注

那么什么叫做原始民族呢？或者换一句话说，什么民族是有比较地最低级的和最接近原始形式的文化的呢？我们这就遇到一个要把历史和人种学所昭告我们的种种文化形式来排成一个发展程度高低的层次问题……一个民族的"原始性"分量的轻重问题，是该民族文化程度的高低问题，是同样重要的。①

格罗塞接着就在解释上引向"生产方式"："我们可以相当肯定地说，生产方式是最基本的的文化现象，和它比较起来，一切其他文化现象都只是派生的、次要的。"②"所谓原始民族，就是具有原始生活方式的部落。他们生产的最原始的方式，就是狩猎和采集植物。一切较高等的民族，都曾有过一个时期采用这种生产方式；而且还有好些大大小小的社会集群，至今还未超脱这种原始的生产方式。我们必须很注意这一些社会集群以便认识那些可以找到的最原始的艺术形式。但是，我们还得先撇开一种当前的反对论调。我们可以因为狩猎部落所有的是一种低级文化，就此断定它一定就是一种原来的原始文化吗？这些部落也许不是本来野蛮，而是在后来他们方才变野蛮的。"③逻辑性地，那些"低文化"的民族就是"原始民族"，他们所创造的艺术，也就自然而然地归入"原始艺术"的范围和范畴。虽然这种观点在今天看来已经过时，人们也已经不再对民族进行"高低"的评价和比较。但格氏的见解还是具有相当的完整性。

高贵的野蛮人

法国画家让·雷诺阿在记述他的父亲时曾经有一个惊世骇俗的观点，将原始的、原著的、民间的艺术称为"皇上的艺术"：

> 描写雷诺阿在意大利旅行的著作已经出版的就有不少，其中有些著作史料丰富。我从和我的父亲的交谈中得到如下的印象：他最初出发去意大利研究意大利文艺复兴时代艺术的热情逐渐冷却了下来。然而随着他对意大利人民的加深了解，他对他们更加崇敬了。他说："意大利人在贫穷中显得高贵，他们善于用皇上般的动作耕田！"通过"皇上"，他深入地、完整地了解了表现"皇上"的艺术——原始艺术，如乡村教堂里一幅来自无名氏的壁画——契马布埃或乔托的先驱，12世纪的柱廊，圣弗朗索瓦某个弟子住过的简陋的修道院。④

① [德]格罗塞：《艺术的起源》，蔡慕晖译，北京：商务印书馆，1984年版，第25—28页。
② 同上书，第29页。
③ 同上书，第31页。
④ [法]让·雷诺：《父亲雷诺阿》，载贾晓伟：《美术二十讲》，天津：天津人民出版社，2009年版，第156—157页。

在这里,"原始艺术"指的是民间智慧以及表现形式,以及这些民间艺术的丰沛滋养是所有艺术家成长的土壤,也是那些不朽作品创作灵感的源泉。

原始的土著艺术作为"他者话语"在艺术史中是变化最为剧烈的一种话语。这里有以下几个值得分析的层面:1.原始的土著艺术从发生学的角度看,并不是作为"艺术多样性"出现和存在的,而是作为西方现代艺术的对立,即"他者"出现和存在,是作为西方"我者"的陪衬而出现的。2.原始的土著艺术的独立性却并不因为"他者身份"而使自我的艺术价值消失。土著艺术具有自我的价值逻辑,就像特殊的植物在特殊的环境和土壤中自我生长。本土话语成为土著文化生产的一种传统方式。3.西方的政治话语在当代的反思和反省中,出现了明显的对"我者"的批判意识,从而将土著的"野蛮文化"抬高到"高贵"甚至"皇上"的地位。如此的"转变"在政治上无疑是虚伪的,但在艺术范畴,正面和积极的因素显然更多,至少原著艺术被置于更为公平和公正的地位。4.西方的艺术传统在多元化的发展变革中,也会被原住艺术的鲜明特色所吸引,自觉或不自觉地采借、采纳原著艺术的形式、符号和元素,充实了现代艺术。"现代主义艺术的叙事不必暗示土著绘画只是西方绘画的等价物。批判的话语,不管是不是现代主义的,都不会这么头脑简单。"①土著艺术深刻地影响现代艺术却是一个不争的事实。5.影响从来都是双方的。原始、原著性的艺术在这样的互动中,自我传统也存在被撕裂的危险。"皇上的艺术"作为一个比喻——如果排除雷诺阿个人的见解或理由,它是一个具有"双刃剑"的功效。原著艺术的"被打杀"和"被棒杀",危险系数一样大。

艺术遗产的一个本质特性,即艺术本身是一个具有时空关系的连续性过程,虽然每一个艺术家在特定的时代、时段所呈现出的艺术创作具有鲜明的个性,却同时构成了特定群体认同和时代的继承与发展。从这个意义上说,原始的(具有时间特征)、地缘的(具有空间特征)和族群性(具有认同特征)的艺术品和艺术创作,都具有遗产性质。这样,以往的"原始土著"等带有"污名化"的指称,也就有了重新定义和反省的可能。在这样的反思原则之下,原始艺术中的"美"也就有了新的解释:"美感是大多数人天生就具有的,和我们的智识高低无关。这点我们可以从原始人的艺术创作中清楚地看到。""最近这些年,有许多和这个主题相关的研究正在进行。我们现在也已经对人类学家所知最原始的人类(西元前3万到1万年前)的一些艺术创作,具有相当明确的知识。在旧石器时代的史前艺术中,现存的一些例子,可以被划为三个地理区域:法国的坎塔布里恩区(Franco-Cantabrian)、西班牙

① [美]乔治·E.马尔库斯、弗雷德·R.迈尔斯:《文化交流:重塑艺术和人类学》,阿嘎佐诗等译,桂林:广西师范大学出版社,2010年版,第88页。

东部和北非,其中位于西班牙阿尔塔米拉(Altamira)的岩洞动物素描最为著名。"①从艺术遗产的角度看,且莫说当代世界的艺术创作中出现的原始艺术的采借之风,即便是完全看不到受原始艺术影响"痕迹"的创作,也都不可能是传统的"断裂性"产物。因为,人类的认知和知识是连续性的。就此,"皇上的艺术"也因此有了新的品质:艺术遗产的"原始性"发生学原理。

无论是"高贵的野蛮人"还是"皇上的艺术",都与特定的时代背景有关,具体地说,是一种时代的"制造"。"原始主义"的制造与欧洲殖民主义发展几乎是并行的。因此,这种被制造的价值本身就存在着悖论,特别是当它附会到具体的事务上时更是纰漏迭出。比如在艺术领域对"原始主义"主导和主张就是这样。一方面,现代艺术需要原始艺术来帮衬、装点,以体现"古";如果这只是一个时间的线性关系,那就简单得多;就像我们的今天也将成为未来人们的"过去"一样,"原始"只是指某种事情的"原来开始"。可是,"我者"制造的"他者"的主要目的并不是建立历史时间表中的序列关系,而是制造一种高低、等级,特别是在权力表述上,具有政治意义的"排斥关系"。另一方面,现代艺术中大量借用原始主义的东西——价值、理念、风格、符号、手段、技法等等。所以,"原始主义以原始为先决条件,深入艺术的原始主义,我们就可以发现艺术'原始的'作品的核心。在我们划分的浪漫的、情感的和理性的或形式的几种情况下,都有艺术作品被现代艺术家认为是原始的,并因此被欣赏,产生影响。"②从这个意义上说,"原始艺术"具有超越时间、地域、风格等的特性和特点,成为一种具有表述上的"范式"价值。

"原始主义"的这种悖论集中体现在所谓"高贵的野蛮人"(英语:Noble savage,法语:Bon sauvage)这样一个表述上。这是一个西方制造的历史神话,这一神话的发明者卢梭(Jean-Jacques Rousseau)尽管已经去世两个多世纪,但他那种对当世社会和价值观的叛逆,某种程度上成为时代变革前夜的"预言家"。在他的散文中,"高贵的野蛮人"这一神话的拟人化表述,以对"野蛮生活"浪漫的歌颂,用于表达对自然纯美的描述和向往。③ 此后,对"高贵的野蛮人"神话的批评也成为西方学界,特别是人类学研究的一个重要的、持续性传统,因为人类学原本的研究对象就是"高贵的野蛮人"。不少人类学家都参与了不同角度的阐释和批评。马文·哈里斯说:

① Herbert Read:《艺术的意义:美学思考的关键问题》(第二版),梁锦鋆译,台北:远流出版事业股份有限公司,2015年版,第104页。

② [美]罗伯特·戈德沃特:《现代艺术的原始主义》,殷泓译,南京:江苏美术出版社,1993年版,第223页。

③ Rousseau, Jean-Jacques *A Discourse upon the Origin and Foundation of the Inequality among Mankind*. By John James Rousseau, Citizen of Geneva. London: R. and J. Dodsley, 1761[1755].

虽然人类学家对诸如原始形态中的特性和特点的表述存在着明显的差异,特别是对像从霍布斯的"war of all against all"①到对卢梭的"Noble savage"——找到人们如何已经从结束了自然状态,到达了他们现在的身着制服的完美时尚的解释。②

无论西方的学术界对这一表述的理解、阐释存在着多大的差异,但都有一个共识:即"高贵的野蛮人"是18世纪法国哲学家卢梭的一种理想,藉以表示"自然纯洁的状态"——它高贵、智慧,以作为与现代文明腐蚀和堕落形成对比。③ 其实,"高贵的野蛮人"与他的"返回自然"的主张一脉相承。无论"高贵的野蛮人"如何带有想象性,无论卢梭本人是如何地美化原始状态,在两百多年的演化中,这一概念不断地被"过度阐释",其语义也随之扩大。

就西方制造这一概念的历史语境而言,"高贵的野蛮人"是一个带有强烈的殖民主义色彩的描述。在欧洲人的观念中,"野蛮"来自于文艺复兴时期西方人对外国人的"观察"而做的带有旅行民族志式的描述,也是早期人类学研究中常用的一个术语。那个时代正是殖民主义向世界扩张的时期。④ 因此,"野蛮人"作为"他者"是一个具有政治旨意,同时也是充满歧义的概念。"文化史学家开始对'他者'这个概念发生兴趣,只是较近的事情。'他者'(Other)首写字母为'O',或者是'A',因为法国理论家在'他者'(l'Autre)的讨论中领先一步。用多元方式思考与自己不同的人,而不要把他们当作无差别的'他者'来对待。"⑤一方面,"高贵的野蛮人"这一句式本身就是矛盾的,"野蛮人"作为他者,本身就是西方"文明人"我者的反面、对立面。在艺术处理的方式上,把诸如印第安人与古代的蛮族人等同起来,并将"他者"形象视为"怪物族类"来对待和描述。⑥ 另一方面,野蛮人作为历史演化的一种"自我的过去"——"我者"就是这样走过来的——具有某些史前文明时代的淳朴、善良和自然之子的特点。

在一些文学艺术作品中,"高贵的野蛮人"也常常作为"伪善的文明人"的反面、对立面。在英语世界里面,"高贵的野蛮人"作为关键词,出现在约翰·德莱顿的英雄诗剧(Heroic drama)《征服格拉纳达》(*The Conquest of Granada*,1672)中,剧

① "war of all against all"出自西方近代哲学家霍布斯的名著《利维坦》,表示一切人反对一切人的战争,对此的翻译和解释多种多样。——笔者
② Harrison, M. *The Rise of Anthropological Theory*. New York: Thomas Y. Crowell Co. 1968, pp.38—39.
③ Ellingson, T. *The Myth of the Noble Savage*. Berkeley:University of California, 2001, pp.1—2.
④ Ibid., p.11.
⑤ [英]彼得·伯克:《图像证史》,杨豫译,北京:北京大学出版社,2008年版,第169页。
⑥ 同上书,第170—189页。

中,一名伪装为西班牙穆斯林的基督教亲王,自称为高贵野蛮人。1851年后,这个词成为了修辞手法中的矛盾语。在文学表现中,这一语句也表现为一方面的"感伤主义"的怀旧情调,成为18世纪工业革命对旧时代的一种反映;其基调又与卢梭等"返回自然",即将物质贫乏但仍保持淳朴的生活方式和自然状态的主张相契合。这样的社会价值的运行轨迹也很自然地会反映到艺术家的观念导向并以艺术的方式加以呈现,出现了大量这一主题的艺术表现,比如高更的《塔希提岛》就是一个例子,那里到处是自然情调,那里没有工业革命带给人民的精神压力,那里没有为了物欲所进行的生死搏斗。

这一旋律在19世纪弥漫在欧洲的浪漫主义思潮中有着集体性的反映,此时的原始主义一方面与进化论的理论以及由此所带动的社会进化论的思潮相联系,人类学在这一时期起到了推波助澜的作用。但是,这一时期的人类学视域中的"野蛮人"并不具有"高贵"的品性,以配合殖民主义的推进。反而在文学艺术领域中,还仍然保持着延续18世纪的主题。英国作家查尔斯·狄更斯曾经写过一篇以"高贵野蛮人"为题的杂文。到了20世纪,"高贵的野蛮人"越来越多地成为西方人对西方文明进行反思和反省的典型语句。具有代表性的是美国作家J. D. 塞林格的小说《麦田里的守望者》,自1951年问世以来,深受读者和评论界的追捧。这是一部以"原始主义"为语调的小说,主人公霍尔顿·考尔菲德崇尚原始文化,渴望返回童年和自然,他厌恶现代生活、成人世界和文明教化,他有着浓厚的原始主义思想,是当代的"高贵的野蛮人"。

与此同时,人类学在20世纪中叶以后,出现了对传统"他者"的全新视角,从学科角度进行了反思,不少人类学家从历史主义的角度,重新发现了"原始社会"中那些以往不为人知的特点和优势。比如美国人类学家萨林斯1972年出版的《石器时代经济学》的第一章就是"原初丰裕社会"中揭示了人们对原始社会"野蛮人"的误会和误解,以及人们对他们生活状态和环境的无知。他们不仅生活在快乐中,而且"他们生活在物质丰富之中"①。非洲丛林的布须曼昆人(Kung)即为代表。

"高贵的野蛮人"也一直成为艺术界热衷的题材。代表性的电影作品即《上帝也疯狂》(*The Gods Must Be Crazy*),20世纪80年代上演以来,社会反响巨大。电影讲述了现代文明与原始社会的"野蛮人"的文明冲突。那些穿戴高贵的现代"文明人"与几乎赤裸的"野蛮人"在无意中遭遇(一个可口可乐瓶子)从飞机上落到了非洲卡拉哈里丛林地区,这一现代"罪恶"的种子从此在原本自由祥和的人群中生长,原来那个与世无争、生活单纯而快乐的部落因此发生了改变。那天,基(布须曼

① [美]马歇尔·萨林斯:《石器时代经济学》,张经纬等译,北京:三联书店,2009年版,第12页。

首领)走在打猎回来的路上,恰好将落在他面前的可乐瓶拿回部落,从此,自私、争抢、矛盾出现了。基决定把这个将原本平静的生活变得不安的东西还给上帝,于是他带着瓶子上路了。一路上,基经历了种种奇遇,也引发了无穷的乐趣。值得特别一提的是,影片的主人翁就是以人类学研究中"野蛮人"的典型——布须曼昆人为原型。"高贵的野蛮人"是西方人制造出来的一面用于反省自我的镜子。

在中国,所有读过书的人都知道"进化论",也知道马克思主义历史唯物主义其实是"进化论"的社会适用,即任何一个社会形态都是社会进化中的一个序列时段。显然,马克思、恩格斯等的这些主张深受人类学进化论的影响。达尔文的《物种起源》告诉人们一个道理:所在生物物种都要面对"生存斗争"[①],都要面临着"自然选择"[②],都会发生"变异"[③]。也就是人们所总结的那样:"适者生存,物竞天择。"这也是在极少数社会理论中影响最大、迄今尚未被颠覆的理论之一。人类学这一学科的产生正是以进化论为学理依据。换言之,如果没有进化论,就没有人类学学科的诞生。在"进化学派"中,摩尔根对政治思想界,尤其是马克思主义影响最大。摩尔根在他的《古代社会》中,一开始就确立了这样的基调:

> 最近关于人类早期状况的研究,倾向于得出正面的结论,即:人类是从发展阶梯的底层开始迈步,通过经验知识的缓慢积累,才从蒙昧社会上升到文明社会。人类有一部分生活在蒙昧状态中,有一部分生活在野蛮状态中,还有一部分生活在文明的前进顺序彼此衔接起来,这同样也是无可否认的。
>
> ……
>
> 如果我们沿着这几种进步的路径上溯到人类的原始时代,又如果我们一方面将各种发明和发现,另一方面将各种制度按照其出现的顺序上逆推,我们就会看出:发明和发现总是一个累进发展的过程,而各种制度则是不断扩展的过程。[④]

摩尔根的进化理论不仅为人们提供了一个线路发展的图式,更有具体的发明和发现的客观指标,比如在"野蛮社会"阶段,人类经历过"低级阶段"(标志为制陶术的发明)、"中级阶段"(标志:东、西半球出现的作物的栽培和动物的驯化,冶铁术的发明)和"高级阶段"(标志:标音字母的出现和使用文字的开始)。[⑤] 今天看来,

① [英]达尔文:《物种起源》,苗德岁译,南京:译林出版社,2013年版,第50页。
② 同上书,第65页。
③ 同上书,第105页。
④ [美]路易斯·亨利·摩尔根:《古代社会》(新译本),上册,杨东莼等译,北京:商务印书馆,1977年版,第3—4页。
⑤ 同上书,第10—11页。

这些历史上的发明和发现,以及材料的搜集在摩尔根那里所试图"证明"人类社会的"线性"进化阶段,不少已被质疑,甚至有些被证明是错误的。我们在马克思、恩格斯的经典著述中也时而看到类似的观点。著名的例子是恩格斯《家庭、私有制和国家的起源》的第一段就说:

> 摩尔根是第一个具有专门知识而想给人类的史前史建立一个确定的系统的人;他所提出的分期法,在没有大量增加的资料认为需要改变以前,无疑依旧是有效的。①

很显然,恩格斯在这一篇重要的文章中,除了引用了大量早期人类学的材料外,其基本思路深受摩尔根及早期人类学进化学派的影响,包括诸如"原始""野蛮"等词汇,虽然他赋予了"野蛮(人)"特别的含义——积极的、革命性的因素,比如:

> 凡德意志人给罗马世界注入的一切有生命力的和带来生命的东西,都是野蛮时代的东西。的确,只有野蛮人才能使一个在垂死的文明中挣扎的世界年轻起来。而德意志人在民族大迁徙之前所努力达到并已经达到的野蛮时代的高级阶段,对于这一过程恰好最为适宜。这就说明了一切。②

有意思的是,恩格斯事实上认可"罗马中心"的文明论,而把德意志置于外围的"野蛮人"的范畴,只不过,带有"无产阶级"革命精神的意味。另一方面,我们也清晰地看到,作为"进化线路"阶序中的社会主义阶段,其实都没有离开进化论的主干道。

同时,人们误以为后殖民主义的"东方主义"学说是当代社会精英反思和反叛的杰出成就,殊不知,其思想理论早有雏形。在恩格斯那里,"我/他""文明/野蛮"早有型塑。这一历史事实性的"我者/他者"的建构曾经在很长的历史时间里形成的价值观。当代学术界将它简化为"西方/东方"。于是才有了后殖民主义理论中的"东方主义"。萨义德在《东方学》③中开宗明义:

> 东方几乎是被欧洲人凭空创造出来的地方,自古以来就代表着罗曼司、异国情调、美丽的风景、难忘的回忆、非凡的经历。现在,它正在一天一天的消失;在某种意义上说,它已经消失,它的时代已经结束。也许,东方人自身在此过程中所面临的生死攸关的抉择……东方不仅与欧洲毗邻;它是欧洲最强大、最富裕、最古老的殖民地,是欧洲文明和语言之源,是欧洲文化的竞争者,

① [德]恩格斯:《家庭、私有制和国家的起源》,见《马克思恩格斯选集》,第四卷,北京:人民出版社,1972年版,第17页。
② 同上书,第153页。
③ 即"东方主义"(Orientalism)。

是欧洲最深奥、最常出现的他者(the Other)形象之一。此外,东方也有助于欧洲(或西方)将自己界定为与东方相对照的形象、观念、人性和经验。①

值得特别提醒的是,中国传统的文化在许多西方学者的表述中,也被归于"原始思维"的范畴。这里出现了值得认真对待的问题:思维以认知为基础,认知以分类为基本,西方的认知分类为二元对峙论,即排中律式"非白即黑"的表述恰恰不合于我国传统的思维形态和文化表述。

"被制造的价值"不仅只是殖民政治伎俩,同时也在制造艺术品。极具悖论性的争论是:艺术作品却作为"他者"被高调地请进了博物馆、艺术展览馆;那些"东方国家"的古代艺术品在法律上不受限制地进入西方国家和收藏者的密室里。以美国为例,美国是世界上主要的艺术品进口的国家。在这方面,美国的法律秉持对文化财产和艺术品以不干涉财产拥有者对私人财产进行处置的原则。因此,美国可能也是世界上唯一对艺术品出口不加限制的国家。总体上说,美国的法律除对那些在政治上受限制和危险的物种、物品外,几乎没有任何法律限制艺术品和文化财产的进口。与此同时,美国的法律也绝对不会同情那些外国政府宣称其归还被盗古董的权益。② 这大抵是"高贵的野蛮人"和"野蛮的高贵人"的最大悖论:即当那些自诩为"高贵"的西方人,在制造东方主义的"野蛮人"的时候,却无意中也"制造"出那些东方艺术品和文化遗产的"高贵价值"。而当那些西方的"文明人"在他们所标榜的公正法律面对东方艺术品和文化财产时,是绝对不会接受**返还**自己和他们殖民先辈们的"野蛮行径"——掠夺、霸占、偷盗、欺骗来的艺术品和艺术财产的**公正判决**,将东方"野蛮人"的"高贵"艺术品占为己有的正是那些西方"文明人"最"野蛮"的行径。

重新发现的"原生形态"

有意思的是,当世的人们有鉴于全球化的社会现实所带动的潮流,这股潮流又极大地损害了仍处于相对封闭地区的族群文化时,就像那些生物物种在现代化的进程中,其生活境遇遭到了灭顶之灾,生存难以为继,于是,保护生物多样性,进而保护文化多样性也在全球化、现代化的轰轰声响中发出嘤嘤细语;于是,"原始"又

① [美]爱德华·W.萨义德:《东方学》,王宇根译,北京:三联书店,1999年版,第1—2页。
② Barnara T. Hoffman *International Art Transactions and the Resolution of Art and Cultural Property Disputes: A United States Perspective*. In *Art and Cultural Heritage: Law, Policy and Practice*. Barnara T. Hoffman ed. Cambridge: Cambridge University Press, 2006, p.159.

在不同程度上转换面目,改装上台,诸如"原生态"等表述再次登上"语义场。"① 这种"静静的革命",在原本已在反思甚至批判的"原始"意义上注入了新的语义。更有甚者,西方学术界试图在超现实主义的主张中,重新释用"原始",将"原始主义"作为"现代主义"批判的工具。② 那些原属于"原始文化"范畴的用语、法术、魔幻等重新被派上用场,充斥在电影、美术、绘画、美学、技艺等诸领域。

时下"原生态"很时髦,并在艺术领域"发难"。它首次使用是在 2006 年中央电视台举办的"青歌赛",此次活动取消了以往专业和业余组的区别,并在美声、民族和通俗三个组别的基础上增加了原生态和组合演唱两个组别。此后,"原生态"很快成为一个社会和媒体中最热的词汇之一。原生态走热大体有以下三个方面的特点:1.肇端于声乐,继而迅速在表演艺术、表现艺术等领域蹿红。2.与现代传媒结合,成为带有媒体色彩的特殊社会语汇。3.商业动作和市场化转换的一个专用符号和指喻。在当代表演艺术中,"原生态"成为一种艺术时尚的追求出现在艺术表演中。其中之一是侗族大歌。

侗族大歌曾经引起了音乐界的关注。1952 年,新中国成立以来第一届全国性民族民间文艺汇演在首都举行,贵州侗族民歌队首次在北京演出了他们的"大歌",未能引起音乐界的足够重视。1956 年,我国著名音乐家郑律成先生下乡考察民族音乐,从广东、广西进入贵州,到达黔东南州的黎平、榕江、从江等县,恰遇南侗(南部侗族地区)三县举行文艺汇演,当他听到侗族大歌时,被强烈地震撼了。会后,他对当地领导说:"侗族大歌是一种音乐水平很高的歌唱艺术,一定要好好发扬光大。了不起呀!侗族大歌的存在,打破了资产阶级音乐家和学者的谎言,填补了中国无和声的历史空白。看来,要重新改写大学的音乐史教材。"遗憾的是,一个音乐家的力量远不及政治运动的力量,郑先生所期待改写的、具有中国特色的民族音乐教材没有出现。

但是,郑先生的大声疾呼却引起了法国著名民族音乐学家路易·当德莱尔的重视,他急切表达了要到贵州侗乡做调查的愿望。由于当时中国对外关闭,三十年来他一直没能如愿,直至改革开放后的 1985 年,他才第一次踏上了大歌的原生地贵州。当他反复调查、观看了三县的侗族大歌以后,决定邀请大歌队参加次年在巴黎举行的国际艺术节。

1986 年 9 月 28 日至 10 月 12 日,由九位地道的侗族姑娘组成的侗族大歌合唱团在巴黎著名的夏尔宫剧院演出,获得巨大成功。艺术节执行主席马格尔维特称

① 参见彭兆荣:《原生态的原始形貌》,载《读书》2010 年第 2 期。
② 参见叶舒宪:《文学与人类学——知识全球化时代的文学研究》,北京:社会科学文献出版社,2003 年版,第 51 页。

赞说:"在亚洲一个仅百余万人口的民族,能够创造和保存这样古老而纯正、如此闪光的民间合唱艺术,在世界上实在少见。"担任艺术节顾问的当德莱尔先生专门为侗族大歌和侗家姑娘们的成功演出在法国的《解放报》上撰文:"侗族音乐——这是对一个长期没有使用文字的民族在发展自己民族文化时所作的补偿。侗族音乐是民族的……侗族大歌无疑应享有世界音乐之声誉。"法国民族音乐学家李拉德·孔德先生也在《世界报》上撰文,认为侗族大歌是本次国际艺术节的"重要发现和重要成就之一"。

1988年7—9月间,侗族大歌队和苗族舞蹈队组成民族艺术团,应联合国教科文组织之邀再次出席由90多个国家参加的世界民间艺术文化大会。并在欧洲八个国家演出了41场侗族大歌,观众达167 000之多;所到之处都受到了极高的褒扬。此后,大歌队在国内也频频受邀,北京、香港、深圳等地的舞台上都能够见到他们的身影。①

这一历史事件和现象引出以下三个问题:民族音乐的类型与样式、民族的族性认同和民族音乐的滥觞与发生。传统的音乐史认为,音乐中的"和声"现象,或类型上的"多声部复调音乐"源于西洋。在欧洲的专业音乐中,多声部音乐肇端于9至10世纪的教会歌唱,经过几个世纪的创作实践和选择,由低级走向高级,逐渐形成了较为严格的声乐复调的创作和演唱。大约从17世纪开始,乐器制造业的发展和歌剧的出现,给音乐带进了节奏、速度、音色、音区等方面的巨大变革,歌舞中带伴奏的单旋律歌声推动了和声构思的变迁,形成了主调音乐,以及由变音的使用确立了大、小调体系的形成。属七和弦(V_T)的广泛应用又促使了调性功能体系理论的确立;而十二平均律被引进音乐领域,大大丰富了和声的表现能力。

和声作为音乐创作和表现手段之一,在其发展过程中逐渐确立了三个方面的作用,即多声部音乐的组织作用,形成曲式的结构作用和音乐形象的表现作用。②从此可知,欧洲无论在和声理论还是实践上都很发达,取得了这一领域的执牛耳的地位。多少年来,多声部音乐仿佛约定俗成为一种欧洲音乐,和声学也就成了欧洲的和声学。至于"在中国传统音乐中是否存在多声部形式的问题,长期以来,国内外均持否定态度"。③

尽管有些学者并不以为然,他们引经据典,根据史籍中乐器配乐有和声的记录,如《诗经》里有:"鼓瑟吹笙"和《仪礼》中的"三笙一和而成声"等,认为笙是一种

① 参见傅安辉(侗族):《侗族大歌被发现的经过》,载《苗侗文坛》1995年第2期;彭兆荣等:《传统音乐的消解与重构——中国南方少数民族音乐提示》,载《东方丛刊》1984年第1期。
② 参见湖北艺术学院和声学术报告会办公室编:《和声学学术报告论文汇编》,1979年版,第249页。
③ 参见樊祖荫:《多声部民歌研究四十年》,载《中国音乐》1993年第1期。

能吹奏双音和和声的乐器,而古代笙类所采用的五度、八度音程配置的和声方法便是古代和声的原始形态。另外,在汉民族民间合唱中,声部重叠和多声部形式被认为是一种最基本的多声形式,而"劳动号子是汉族民间合唱的主要组成形式之一"。① 情感上,作为中国学者,我们很希望听到汉民族音乐传统中有和声类型和样式;但若以古笙和汉族劳动号子为例作证,我们很难在理性上确认这一点,就像我们不能像说"劳动号子不是和声"那样说"劳动号子就是和声"。

其中关节或许与"和声"的概念界定、理解有关。"和"原本指和谐、和顺之声,即多种声音调和所产生的一种和谐效果。《说文解字》释之为"相应的,从口,禾声。"在音乐上,"和声"指两个以上的音按一定规律同时发响。西方学者把它定义为"把几个音结合成为和音以及这些和音的连续序进"。② 和声之所以成为音乐学中的一门学问,根据的正是人类声音的这种和谐现象与规则(包括声音的物理现象、生理现象、心理现象及人类感受声音的审美现象等)上升为具有科学意义上的陈述和学科意义上的规则。

其实,现行的任何"学科",从根本上说乃是依据一定的规则对现象进行分类,并把现象类型化。中国古籍对音乐上的和声现象确曾有过不少审美性记述,如《书·舜典》曰:"声依永,律和声。"疏:"声依永者,谓五声依附长言而为之,其声未和,乃用此律吕调和其五声,使应于节奏也。"《左传》昭二一年:"故和声入于耳,而藏于心。"这与西文 harmony 之精髓如出一辙,是由"物品"而"心品"的音乐类型。③ 依此来看,无论是笙抑或是劳动号子所呈现的"和声"都只能满足了类型化的能指(发声的物质、生理指示)部分,却未能到达其所指(延伸出概念规定的周圆性)的全面要求。

侗族大歌满足了类型化、样式化的要求,因此被认定为"和声""复调"音乐。对于它的生成,就有人认为"大歌多声部的形成与西方音乐的传入有关",是"西方音乐传到侗族地区以后才有的"。④ 持此观点的依据大致有二:其一,认为中国主体民族汉民族的音乐历史中并无此类型。其二,与此相关,复调音乐原系西方"舶来",携带者正是西方传教士。对此,我们要予以反驳的是:一、侗族的历史证明,侗族大歌至少早在三百年前就已形成,而西方传教士进入侗族地区则是在清代同治

① 见苏夏:《和声的技巧》"继承与发展"部分,上海:上海文艺出版社,1984 年版。
② [苏]伊·杜波夫斯基、斯·叶甫谢耶夫等:《和声学教程》,北京:人民音乐出版社,1981 年版,第 1 页。
③ 参见彭兆荣:《结构·解构·重构:中国传统音乐现代化的必然选择》,载《中国音乐学》1995 年第 2 期。
④ 参见贵州省艺术研究室、贵州民族音乐研究会合编:《贵州艺术研究文丛(贵州民族音乐文集)》第五期,1989 年版,第 170—171、174—175 页。

年(1862)以后的事情。二、西方传教士进入中国,并非局限于侗族地区,汉族地区(特别是边陲地带)、西南少数民族地区都有他们的踪迹,何以其他地区没能"传播"出复调音乐,唯独侗族部分地区有了那么特别的大歌?三、侗族的传统文化虽受到其他民族,尤其是汉民族文化的交融和影响,但这种交流和影响并非简单的"复制"。汉民族没有的东西,少数民族可以有,个中道理极为浅显。四、侗族大歌虽在音乐类型上可以归入复调音乐,却与西洋复调音乐有着明显的差异。调式上侗族多声部和声基本上以羽调式为主,多以领唱、合唱形式出现。在和声的运用上常采用大、小三度和大二度音程结构,与通行的纯五度、纯四度为主的和声音乐不同。侗族大歌的另一个特点是它的主旋律常常在下方,高声部却是它的派生,它区别了和声音乐中声部主旋律在上方的习惯和格式。再者,侗族大歌的"纵向"音程关系是靠民间约定俗成的感受产生的,却不是计算出来的,其规律表现在"基本音域"中的五个音上去建立其音程关系。这样,我们便可以看出侗族大歌声部结合的自在规律:除同度关系外,以大、小三度音程为主,纯四、五及大二度音程为辅,小七度少见,大六度(在下方徵上构成)罕见。这是它采用五声羽调式及基本音域(主音羽——七度音徵)所决定的。① 难怪法国音乐家彼雷说:"侗族大歌的多声音乐织体与一般的合唱不同,它个性独特。"② 至于诸如在西洋和声音乐中被认为是"不和谐音"的使用、假嗓的演唱技巧、拖音等等都直言不讳地告诉人们,大歌是侗族人民自己的音乐。

其实,这里的归类或许已经滑入一种知识价值体系的预设"圈套"中去了;换言之,任何样式的归类都无一例外地产生"削足适履"现象。用"和声""复调音乐"等类型化样式之"履"去规范侗族大歌,多少存在着这样的尴尬。侗族的大歌样式完全为音乐的原生型自在之物,它与"和声""复调音乐"有着音乐品质上的一些可比性,却并不意味着必须以西方音乐样式作为绝对的圭臬。我甚至认为"大歌"一词都可以不用,而直接用"嘎老"。因为"大歌"原本为一种不得已的意译。侗语称作"嘎老"(Gal laot)或"嘎玛"(Galmax),其基本特征为多声部演唱。所谓"大歌",独取其于仪式性场合的外在形式,与音乐本体并无内在关联。③ 道理很简单:"嘎老"是侗族的多声部音乐样式,它既不是汉族的,也有别于西洋的多声部和声音乐。

我们当然可以将侗族的"嘎老"置于"原生态"范畴。此类例子很多。然而,一个简单的问题很自然地被提出:这些"原生态"的艺术表现和形式原本一直存在,并

① 参见贵州省艺术研究室、贵州民族音乐研究会合编:《贵州艺术研究文丛(贵州民族音乐文集)》第五期,1989年版,第170—171、174—175页。
② 参见1986年11月5日《黔东南报》一版。
③ 参见潘年英:《民族·民俗·同间》,贵阳:贵州民族出版社,1994年版,第253、257页。

传承于特定的民族和族群,何以到了 21 世纪初才井喷式地涌现？大体上说,全球化和现代性的到来,使人们感到了切身的危险：全球化(比如"标准性"的推行)使得原本具有的地方、族群性文化物种面临萎缩甚至消亡的危险,"保护文化多样性"藉此引起了历史上从未有过的关注。现代性的快节奏,"时间"仿佛挣脱了自然节律的束缚,不停地加速、提速,进而异化成为压迫人类生存和生活的恶魔,一改人们的身心惯习。某种意义上说,"原生态"是一种文化的回归。

在人类学的研究视野里,与"原生态"相关、接近、包容或交错的概念、语汇、范式主要有：

1. **原始的**(primitive)。"原始"有几种指喻：A. 时间上的远古和所指对象的源起。但"原始"在时间上并不具有物理的计量意义,它不是历史时段上的"实时间",而是"虚时间"。人们在事件起源的叙述上,比如神话、传说和族源的"故事"中,它往往成为遥不可及的开始和开端。依据文化人类学的传统观点,原始社会处于一种"万物有灵"(animism)阶段和状态,这一词语源于拉丁语 anima,指一切事物和自然现象中存在的一种神秘属性,即神灵。在泰勒的《原始文化》里,神话起源的解释正是万物有灵论。B. 形态上指远祖开基、历史事件、宗教信仰、神话传说等的原初形态,人们在追溯族群的祖先、事物的起源、风俗的由来等都会在源头上寻找根据,最终在"英雄—祖先—神灵"交织中定位、加以攀附。C. 性质上与现代形成一个二元关系,并以此作为区隔的圭臬,虽然它有背于物理时间的一维性原理,却成了文化表述的关键词。"原始性"强调时间维度的原初性。

2. **原本的**(original)。说明事物、事件的开始和肇端,强调事物的原初性,侧重于事物生成的客观、自然属性。"原生态"在字面上可以演绎为生态关系。按照一般的阐释和理解,生态首先与地理、环境、自然等客观元素、因素构造发生关系,也与文化、人群、遗产的自然因素相辅相成。在人类学的历史上,自然(nature)/文化(culture)是无法须臾分开的。早期的人类学进化学派、传播学派都带有强烈的自然、环境和生态的意义。泰勒在定义和分析文化的构成时使用了"环境、时代和种族"的三要素。新进化论判断文化的出发点也是自然环境,而文化生态学正是这样的产物,突出物质环境在人类事务中发挥着"原动力"的作用。① 生态学一词由德国生物学家 E. 黑克尔首创,原指动物在自然环境中的谋生方式和手段。② 真正将文化系统与生态环境结合在一起,并形成学科的当数人类学家斯图尔德,他在《文化变迁论》中以自然环境和生态解释文化的类型和文化变迁的原因,将环境、生态与人、文化间的关系

① [美]唐纳德·L. 哈迪斯蒂：《生态人类学》,郭凡等译,北京：文物出版社,2002 年版,第 1—2 页。
② 同上书,第 6 页。

视为重要的因素。① 无论是生态学还是文化生态学,都将原生态中的环境和生态视为基本的、基础的、原本的和原动的。"原本性"强调事物发生的客观性。

因纽特艺术中心工程②

3. **原生的**(primordial)。原生性与原本性具有意义上的相似,但指示上各有侧重,原生性主要指原始发生与后来、后续发展之间的逻辑性与关联性;刻意强调事情、事件与原初理由之间的关系。任何历史的人群、关系、事件都有一个原初的、可根据的(无论是器物性根据,比如实物、遗产等实物材料;还是叙事性材料,比如神话、传说中与祖源、祖先有关的文字和口述材料,抑或是风俗材料,即那些已经化为日常生活的部分)传承与传袭,认可与认同。在人类学的认同理论中,所谓"根基论"(也称"原生论")的核心就是指特定的民族、族群、人群等以文化传承中的文化为根据,包括血缘、语言、器物、风俗、服装、符号、仪式等确定所属的"边界",以区分"我群"与"他群"的差异,进而达到族群的认同。那些认同的文化部分,被认为他们的"原生纽带"。在族群认同的理论中,强调主观和强调客观是一个基本的视野,虽然所谓的"主观/客观"并不容易进行泾渭分明的划分,但大致的分野还是很清楚的;它强调一个族群在进行自我认同时,"既定遗续"(givens)是族群和文化认同的根本依据。**"原生性"强调历史变迁的关联性。**

4. **原思的**(pre-thought)。原思性主要指学者们所概括的"前逻辑思维""原逻

① Stewart, J. H. *Theory of Cultural Change*. Urbana: University of Illinois Press, 1955.
② 加拿大温宁伯艺术馆(the Winnipeg Art Gallery)拥有世界上最大宗因纽特现代艺术的作品,经过 60 年的收藏,现已达到 13000 件,包括雕塑、绘画以及新媒体艺术。

辑思维""神话思维""野性思维"等,它与所谓的"史前"(prehistoric)具有逻辑关联①;换言之,它是"原始""史前"的一种思维形态。当现代人面对祖先遗留下来的遗产时,会习惯性地、不由自主地以现代人的思维方式去理解、阐释。另一方面,我们必须认识到,原始文化属于原始思维的特殊产物,其思维形态属于"生命一体化"(solidarity of life),即具有完整的同一体和统一性,这种"统一性是原始思维最强烈最深刻的推动力之一"。②那么,原始人的思维习惯和类型——"原思维"与现代思维有什么差异呢？列维-布留尔在《原始思维》中认为,由于"万物有灵"的作用,原始人以"集体表象"的方式贯彻着"互渗律"的"原逻辑思维"(prélogique)。"原逻辑思维"并不是逻辑思维的前阶段,不是反逻辑的,也不是非逻辑的,而是"原始逻辑"。③原始思维与逻辑思维有着本质的不同。列维-斯特劳斯不同意这种说法,他通过语言、分类等具体事物强调原始思维的结构——通过使用事件的存余物和碎屑,把事件和经验加以排列寻找其意义。④在列维-斯特劳斯那里,思维形态的差异是"象"的差异,"脉"(结构)却是一致的。博厄斯也使用了"原始"的概念,却认为"根本不存在什么'原始的头脑',什么'不可思论议'或'没有逻辑的、思维方式"。⑤在后殖民理论中,"东方"也成了有一种特别的指喻,即思维方式。⑥尽管不同学者对原始思维的看法不一致,却都认定其存在。"原思性"强调原始思维的逻辑性。

5. **原型的**(archy-type)。原型理论家弗莱认为,原型是联合的群体,是可交流的,在特定的文化系统中人们很熟悉它。⑦弗莱继承了荣格原型理论的旨意,将原型视为无数个人相似的经验中的共通部分,包括人类共通的潜意识部分,它影响了每个个人的经验。荣格曾就"原"作过原则性的注释:"Archaic 这个词的意思是原始的,根本的……并不只有原始人的心灵运行程序才能称为古代的,今天的文明人也同样有这种特性。而且,这些特性的出现也不仅仅是间歇性的'返祖现象'。相反,每个文明人仍然保持着古代人的特性。"⑧原型还包含一种特殊的主题叙事和程式。原型作为一种文化传承、积淀、表述的类型,成为跨文化研究重要的范式,也

① [美]约翰·基西克:《理解艺术:5000 年艺术大历史》,海口:海南出版社,2003 年版,第 45 页。
② [德]恩斯特·卡西尔:《人论》,甘阳译,上海:上海译文出版社,1985 年版,第 104—105 页。
③ 参见[法]列维-布留尔:《原始思维》丁由译,北京:商务印书馆,1985 年版。
④ [法]列维-斯特劳斯:《野性的思维》第一章"具体的科学",李幼蒸译,北京:商务印书馆,1987 年版。
⑤ [美]弗朗兹·博厄斯:《原始艺术》,金辉译,贵阳:贵州人民出版社 2004 年版,第 2 页。
⑥ [美]爱德华·W.萨义德:《东方学》,王宇根译,北京:三联书店,1999 年版,第 3 页。
⑦ [加]诺思罗普·弗莱:《批评的剖析》,天津:百花文艺出版社,1998 年版,第 104 页。
⑧ [奥]荣格:《探索心灵奥秘的现代人》,黄奇铭译,北京:社会科学文献出版社,1987 年版,第 118—119 页。

成为标准的人类学民族志研究范式,并"获得了原型人类学的'田野'"。① 那些具有族源的性纪念和祭祀仪式都包含着强烈的原型叙事特征,在同一个族源谱系的变化和发展中,原型会在重要的场合和场景中不断闪现,因而被认为具有原型性的"社会结构"。概而言之,原型包含着一种人类在集体无意识中存续并在各种表述和表达中表现出来的、具有类型性的共通性和共同性。在特定文化中,它可以表达一种文化特性;在不同文化中,它可以表达一种文化共性。"原型性"强调文化类型的共同性。

佛教艺术中"象"的原型(彭兆荣摄于斯里兰卡)

6. **原真的**(authentic)。我们就此提问:在原生态文化中究竟有多少的"原真性"(authenticity)。人类学为此做出自己的解答:传统民族志对田野调查客观、忠实的描述,实验民族志对客观的"解释",即在对表层的客观事实(符码)与深层意义(结构)所引发的民族志反思,就像格尔兹旗帜鲜明地提出:"民族志就是深描。"② 如果说传统民族志侧重于对"客观事实"(fact)的现实的(real)关注,强调对"真理"(truth)的寻找和把握,而民族志学家对现实社会"真实体"(entity)的认知,以及民族志演变为人类学家理解和反映文化的一种实践:"写文化、反写文化与介于文化

① 参见[美]古塔、弗格森:《人类学定位:田野科学的界限与基础》,骆建建等译,北京:华夏出版社,2005年版,第13,33页。
② Geertz, C. *The Interpretation of Culture*. New York: Basic Books, 1973, pp. 9-10.

的写作"①,从而使民族志事实上成为一种"部分真实"(partial truth)的话语形式②,使"原真性"出现了新的样态。③ 概而言之,"原真性"包括了"原有的",即具有发生意义的客观事实、事情和事件的部分;包括"应有的",即经过人们通过记忆、选择的、带有主观的部分;"确认的",即在特定范围内被特定人群认定和认同的、具有边界性质的部分;"公认的",即具有权威性质的(authenticity 与 authority(权威)同根)、被接受的部分。"原真性"强调文化构造的多样性。

7. **原住的**(indigenous)。"原住的"最主要指喻是强调某一个地方空间最早的主人,也可称为"土著"(native),强调某一个地方与那些人与生俱来的渊源关系,即土生土长的人。随着世界范围内的迁徙性、移动性的加速和加剧,原始人群的封闭格局被打破,特别是"地球村"出现,传统的"家园"地理边界、空间边界虽然存在,但是各种文化、人群、资本、传媒等的进入,使原住民文化相对独立的自我表达已经淡化。许多地方为了满足城市以及各种公共建设项目的发展需要,"原住民"的土地已经转让、出售,原生态文化已经加入大量的"添加剂"。因此,我们需在"原生态"中加注、设限,特别对于创造、享有、认同、传承的所属民族、族群和人群来说,他们对自己文化的所谓"三权"(创造权、享有权和接触权)事实上已经和正在旁落、丧失,或部分旁落和丧失。鉴于历史上曾经出现过其他国家、民族、人群、宗教对原住人们的侵犯、占据、殖民等历史事实,联合国于 2007 年 9 月 13 日第 107 次全体会议上讨论《联合国原住民权利宣言》,特别强调原住人民的平等、文化独立性的各种权利和权益。原住文化作为文化多样性的一种应该给予特别的关注。"原住性"强调土著权利的合法性。

8. **原创性**(creative)。在"原生态文化"的表述中,"原创性"使人联想到与某一个民族、地方的艺术创造和创作的关系。在原始文化的分类中,艺术是一个重要的部分。从西方的文化史考察,"艺术""艺术家"一词来源于拉丁文 *ars*,*artem*,*artis*("技艺",skill)。随着时间的演进,它的意思在不断地发生着变化,逐渐演变成技术和社会现实的一种反映。在英语中,艺术经常与"手工艺"联系在一起,文艺复兴以后,它又与手工技术以及劳动阶级联系到了一起,而与宗教贵族特有的知识,诸如数学、修辞、逻辑、语法等形成两种知识的分野。④ 在欧洲中世纪时期,大学里的七种知识被视为七种艺术("七艺"),它们是:语法学、逻辑

① Clifford, J. & G. E. Marcus ed. *Writing Culture: The Poetics and Politics of Ethnography*. Berkeley: University. of California Press, 1986, p.3.

② Ibid., p.1.

③ 彭兆荣:《民族志视野中"真实性"的多种样态》,载《中国社会科学》2006 年第 2 期。

④ Graburn, N. H. *Learning to Consume: What Is Heritage and When Is It Tradition?* In ALSayyad, N. ed. *Consuming Tradition, Manufacturing Heritage*. New York: Routledge, 2001, p.764.

学、修辞学、算术、几何学、音乐和天文学。"艺术家则主要指在这些领域从事研究的,具有技艺的人士。"①概念随着时间的推移,其指涉范围越来越宽广,包含了许多具有美学意义的实践和作品,如民间歌舞、建筑样式、绘画风格、手工艺品、园艺技术、烹饪技艺等,它们来自民间,属于民族和地方性知识。这也是联合国教科文组织近些年对保护无形文化强调的一个重要原则。"原创性"强调艺术创造的特殊性。

如何认识和理解时下的"原生态现象",学术界、艺术界、媒体已有许多讨论。它是一个限度性的概念,也是一个语境性的话语——供人言说的话题,因此,它具有时段性。我们可以赋予其意义,却很难保证长时间赋予其活力和生气。它与"原始主义"不同,它没有被赋予公认的时代价值和文化内涵,注定只是热闹一阵后就会慢慢地冷却。

① Williams, R. *Key Words*. New York: Oxford University Press, 1976, p.41.

类分名合(分类)

人类学与分类

要对"艺术"进行分类,实在是勉为其难。所谓艺术的"无疆之界"即是对这一难题的客观描述。这里有几个基本的视点:1.艺术原本即是生活和生命的映照,要对生活和生命进行划分,可以,却未尽然。比如,早上起床"打坐"是什么?晨练?信徒功课?身体表达?技巧?体育中有"艺术体操",有没有人把拳击当作"艺术"?舞蹈是一门艺术,比如芭蕾,那么"街舞"呢?不好说。生活和生命原本是一体,难以分割,但观察、研究、学习总要把它分开来——分而析(习)之。"盲人摸象"说明人不能万全、万能。2.任何"艺术"都是相关联的,有时难以拆析,比如中国的"礼器""书画""医药""诗歌"等。言此必有彼在,反之亦然。3.所有"艺术"都有原始创造,除自然造化的奇观,以及在自然环境中人们"认为"的艺术审美价值外,都是由人所创造、制作。人有群体的归属,"艺术"通常是那些特定民族、族群、地缘群、宗教群、阶层、行业群、性别群等的创作。在西方,对"艺术""艺术家"的分类多种多样。西方有学者将艺术家分为所谓的"主流艺术家""独立艺术家""民间艺术家"和"素人艺术家"(naive artists)。[①] 无论何种分类,都遵循特定的社会价值体系原则。4.人们似乎都有一个共识,现在对艺术的各种分类只是暂时性的,未来还有什么艺术类型出现,人们不得而知,却是绝对相信有新的艺术形式、门类会在未来某一个时期出现,这也意味着某些艺术形式会在未来的某一个时期消失。然而,"经典"会消失吗?

不过,分类永远是人类认知事物的标尺。分类不仅是人类学对对象研究最为重要的进入路径,即从认知分类入手,体察特定对象的社会知识体系的发生学原理,同时也是对象社会的经验与知识体系的表述方式。在"前人类学"的博物学时代,世间万物的复杂,经由分类而变得有了条理。布封在《自然史》中将人类排列在大自然中的第一位。将动物排在第二位,将植物排在第三位,把矿物排在最后一

① [英]维多利亚·D.亚历山大:《艺术社会学》,章浩等译,南京:江苏美术出版社,2009年版,第167页。

位。① 其实,我们平常所说的"人",都是自然万物中的一种分类性言说,即所谓"人类"(Man-kind)——人作为分类的存在。同样,在人类社会历史范畴,分类也是人们认识事物的基本工具。换言之,人类社会所形成的世界以及所形成的特殊的经验知识都脱离不了最为基本的分类。"分类就是将人、事物、概念、关系、力量等按照不同的类别进行区分。"人类之独特,在于将自己的分类用于周围环境中的各种物质世界。人类通过分类认识世界。② 换言之,分类将人类所有与其他存在的事物,以及与人类自己的相关事务加以区分。自然万物是分类,地形地貌是分类,"上帝造物"也是分类。

大漠雪景(彭兆荣摄)

人类学对分类的重视早在1903年出版的涂尔干和莫斯合作的《原始分类》中就已展现出来。他们认为,对于一个精致和精细的社会,分类不啻是其表达的依据。③ 由此,涂尔干和莫斯为人类学建立了这样一个基调,这就是将社会视为一个逻辑分类的范本,使人类学家在对对象的观察和分析中,找到了一个很有效果的进入渠道。诚如尼德汉姆所说:"分类作为人类学的首要任务,使得人类学对社会文化秩序的洞察和理解得以实现。"④虽然,自涂尔干、莫斯之后,一些人类学家也对他们将分类体系置于社会制度和功能体系中产生质疑,包括尼德汉姆;进而促使人类学从不同的角度对分类进行了更多的讨论

① [法]布封:《自然史》,陈筱卿译,南京:译林出版社,2013年版,第13页。
② Rapport, N. and J. Overing. *Social and Cultural Anthropology: The Key Concepts*. London and New York: Routledge, 2000, p.32.
③ Durkheim, E. and Mauss, M. *Primitive Calssification*. London: Routledge, 1970(1903), p.85.
④ Needham, R. "Introduction", in Durkheim, E. and Mauss, M. *Primitive Calssification*. London: Routledge, 1970(1903), p.40.

和分析,格鲁克曼、道格拉斯、列维-斯特劳斯、本杰明、特纳、格尔兹等都对分类作了新的阐释。① 无论不同的学者对分类存在着什么样的看法,都不妨碍分类作为认知事物的基本途径:作为思维构造的组成部分;作为语言组织体系中的对应关系;作为表述层面的组成部分;作为一种具有效益性的方法,即方法论层面上的使用手段等。

如果仅仅是概念上的繁复可能还不会出现严重问题,至多人们在看待、对待艺术品的尺度掌握上有所不同,或者矛盾而已。现在的问题在于,每一个民族或族群都会在"他们的艺术品"中羼入强烈的族群认同和审美价值;更为重要的是,那些被视为"艺术品"的东西又具有超越某一特定民族和族群的"人类价值",这是人类学在艺术遗产研究方面需要特别对待的。关于这一点,博厄斯在他的《原始艺术》中讲得很清楚:"艺术的普世性"(the universality of arts)是建立在某一个特定的美学价值体系中的创造。他补充强调,艺术相互作用的来源,一方面建立在单一的形式之上,另一方面艺术的思想又与形式紧密地结合。② 这就给艺术人类学研究提出了一个挑战,即如何把"艺术品的独特认同"与"艺术品的普世价值"放在一起来讨论。这里出现了两种视角:一种以所谓的"科学"的角度追求对"普世性"的把持;另一种是以"艺术"的角度以追求对"独特性"的把握。人们常常将二者置于对立状态来看待,前者仿佛在寻找共性,后者好像在追求个性。而人类学的特色之一正是在具体的对象中寻找超越具体对象的价值。

其实,事情并不像人们"设计"和"预想"的那么简单,因为真正在面对不同体系的艺术分类时,许多问题便凸显;比如对于类似于艺术和手工艺之间的差异和相同等问题。学术界试图最大限度地在这些不同的领域中排除各自的障碍,趋向于以多学科比较性的调查来加以呈现。在这种情况下,"地方性知识"成为一个重要的角色被引入学科的研究之中。它的前提是:要了解一个人类群体——原住民群体的特征,以往的那些诸如以各种数据和图表来呈现和反映其心理的、社会的等差异已经显得完全的爱莫能助,要深刻地了解他们的境遇,只有深入他们的生活中去,进入他们的知识体系中去,才能真正地做到。人们相信,任何艺术的创作和艺术品的制作,都是特定的对象在特定的知识体系中的表达,对于那些原住民,他们的艺术更是他们自己知识、经验和价值观的特殊表达,如果我们不了解他们的知识体制,不了解当地的社会现实,要完整和充分地了解艺术的价值是困难的。当然,那些表现在艺术创造和艺术品

① Rapport, N. and J. Overing. *Social and Cultural Anthropology: The Key Concepts*. London and New York: Routledge, 2000, pp. 32—40.

② Boas, F. *Primitive Art*. New York: Dover, 1955[1927], p.13.

中的技术创新和应用,也需要回到创作者群体的地方知识背景之中去寻求答案。① 而要做到这一点,最为擅长的工作方法便是人类学家所做的田野作业(fieldwork)。

在具体的对象研究上,工具性的分类概念也会出现差异;比如在对具体艺术进行分类(门类)时,丹纳以西方艺术分类传统为依据,即诗歌、雕塑、绘画、建筑和音乐五大类艺术。其中后两种解释比较困难,前三种多多少少是"模仿的"艺术。② 然而,分类所遵循的原则有时会将分类本身带入完全不同的方向上去。特别明显的是,西方在进行具体的类型划分时,"神圣/世俗"一直在作祟。在"表现惯习"时也未脱离这一历史上"僵尸般"的阴影,即使在人类学家涂尔干那里,原创性的概念"神圣/世俗"也是以此为出发点:世上的一切事物全都在信仰中分为两类,它们都用两个相互区别的术语来标志:神圣与世俗。③ 逻辑性地,建筑艺术也因此不同,神庙的建筑与人类住宅营造完全不能同日而语。尽管本质上它们都在空间创造艺术方面具有同质性,但前者是"神圣的",后者是"世俗的"。李格尔说:

> 人类文明之初,除了简单的路标以外,每一**建筑**(Baukunst)及一切**建筑**都以空间创造为指向,这种提法难道不对吗?建筑当然是一种功能性艺术,它的功能确已创造了人们可以在其中自由活动的有边界的空间。然而这一定义已表明,建筑的任务有两个,一是创造一种(封闭的)空间,一是为空间创造边界。这两个任务预先就决定了是要相互补充、相互作用的。同理,两者也会以特殊的方式相互冲突。因此,从一开始,人类的**艺术意志**就要作出选择,单方面追求一种可能性就须以丧失另一种可能性为代价。④

我们似乎难以理解,"神圣"与"世俗"为何如此泾渭分明,相对应的关系是:神圣的是"美的",而世俗的则是"有用的",二者难以逾越。它一直延续到了中国的译词"美术"。这一原则对于中国传统的艺术分类而言,委实难以适用。中国的艺术传统在面对西方艺术话语时,永远要质疑一个问题:"有用"何以"不美"?

① Hester du Plessis. *Culture, Science, and Indigehous Technology*. In *Art and Cultural Heritage: Law, Policy and Practice*. (ed. by Barnara T. Hoffman) Cambridge:Cambridge University Press, 2006, pp. 363—369.
② [法]丹纳:《艺术哲学》,傅雷译,天津:天津社会科学出版社,2004年版,第14页。
③ 参见[法]E. 杜尔凯姆:《宗教生活的基本形式》,载史宗主编:《20世纪西方宗教人类学文选》(上卷),上海:上海三联书店,1995年版,第61页。
④ [奥]李格尔:《罗马晚期的工艺美术》,陈平译,北京:北京大学出版社,2010年版,第16页。

斯里兰卡佛牙寺中的建筑样式(彭兆荣摄)①

中国艺术史的情形是,所有"世俗"的艺术,都是"圣人"创造的,"圣(聖)",口耳之王,他们就是最能干(常常是干粗活)的人;所有现实中离生活最近的、有用的技艺都是"圣王"创造并教给人民的。所遵循的原则是:"有用的"才是"美的"——"有用即美"。这才是中国传统的务实性在文化个性中的体现。我们不妨以建筑为例,梁思成在《中国建筑史》中谈及中国建筑时有这样一段话,用于解释我国的文化遗产"个性"时可互为映照:

> 中国建筑乃一独立之结构系统,历史悠久,散布区域辽阔。在军事、政治及思想方面,中国虽常与他族接触,但建筑之基本结构及布置之原则,仅有和缓之变迁,顺序之进展,直至最近半世纪,未受其他建筑之影响。数千年来无遽变之迹,掺杂之象,一贯以其独特纯粹之木构系统,随我民族足迹所至,树立文化表志,都会边疆,无论其为一郡之雄,或一村之僻,其大小建置,或为我国人民居处之所托,或为我政治、宗教、国防、经济之所系,上自文化精神之重,下至服饰、车马、工艺、器用之细,无不与之息息相关。中国建筑之个性乃即我民族之性格,即我艺术及思想特殊之一部,非但在其结构本身之材质方法而已。②

我国的各种事业也遵循此道。以汉字为例子,许慎说:"仓颉之初作书,盖依类象形,故谓之文。其后形声相益,即谓之字。字者,言孳乳而浸多也。"(《说文解字·序》)由是可知,汉字亦遵照分类法则而创造。日本的池田大作认为:

> 许慎的《说文解字》,将数量庞大的文字以部首来分类。在他的分类中,以

① 佛牙寺是斯里兰卡古都和宗教圣地康提(Kandy)著名的历史建筑物,也是佛教徒的朝圣之地。康提建立于公元14世纪,位于斯里兰卡南部中央,历史上是行政和宗教中心,是辛哈拉国王统治时期的最后一个首都,在1815年被英国人征服之前,曾享有2500多年的文化繁荣,1998年进入世界遗产名录。
② 梁思成:《中国建筑史》,北京:三联书店,2011年版,第1页。

"一"为开始,按照笔画多少渐次分类。在"一"这个部首,有"元"、"天"等字,这可使人感到许慎由"一"字发展出世界的森罗万象的心意。在《说文》有"惟初太始,道立于一,造分天地,化成万物"。①

以此而论,分类触及我国宇宙万物创世的"道理"。就我国的"艺术"而论,如上所述,中国传统之艺术与农本之存有着密切的关联。本质上说,中国是以农业为本、以农为正、以农为政的国家,"社稷"之指喻即可证之。所以,"藝術"本来就是一个关键词,它会充斥在我国传统的认知和知识分类的体系之中。要厘清中国的"藝術",有必要对传统的知识分类进行一个大致的了解,以察其踪迹。其中三条线索可以为我们提供依据:1.具体的艺术行为和实践;2.传统经学中在知识分类上的概貌。在"行为科学"上,我国的"工业"蔚为大观。同时,在知识谱系上也形成了自己的特色。3.分类其实也在进行序列编排,比如书法艺术:"就书而论其等,擅长殊技,略有五焉:一曰正宗,二曰大家,三曰名家,四曰正源,五曰傍流。并列精鉴,优劣定矣。"②至于五等名下,各有规定评说。③ 且在时间的推移中创新。

我国的分类体制与西方思维、认知存在重大差异的事实,本不足为奇。就像中国人长得与西方人不一样,中国人吃中餐,西方人吃西餐,不必大惊小怪。然而,当不同的思维反映在不同的分类之中,有时会产生令人意想不到的后果,法国大学者福柯的《词与物——人文科学考古学》这部伟大著作的"灵感",正是受到"中国某部百科全书"目录分类的启发和影响而作的。他说:

> 在这个令人惊奇的分类中,我们突然间理解的东西,通过寓言向我们表明为另一种思维具有异乎寻常魅力的东西,就是我们自己的思想的限度,即我们完全不可能那样思考。那么,不可能思考的东西是什么呢?我们在这里涉及哪种不可能性呢?每一个这样特殊的标题都能被指定一个明确的意义和可表明的内容;某些标题确实包含稀奇古怪的东西(传说中的动物或鳗鲡),但是,恰恰是因为把这些东西置入它们各自的位置之内,这部中国百科全书才能把它们的传染力局限于某地;它谨小慎微地把十分真实的动物(那些发疯的动物,或刚打破水罐的动物)与那些只存在于想象中的动物区分开来……我们熟悉两个极端不同的事物一旦接近会产生的令人窘困的结果,或者直说,我们都熟知几个互不相干的事物突然靠近会产生的困惑;把这些事物碰撞在一起的

① 饶宗颐、池田大作、孙立川:《文化艺术之旅——鼎谈集》,桂林:广西师范大学出版社,2009年版,第81—82页。
② [明]项穆著,李永忠编著:《书法雅言》,北京:中华书局,2012年版,第59页。
③ 参见同上书,第69页。

这个纯粹的列举活动独独具有它自己的魅力……①

这个例子很有意思:1.福柯所引述的博尔赫斯(Borges)提到的"中国某部百科全书"属于博尔赫斯这个诗人、小说家在"中国经历"的个人想象,既不是中国百科全书的目录分类,也不是中国传统的动物分类。2.对于这样的"百科全书"的分类,莫说福柯感到惊奇,中国人也感到惊奇,完全是一个"天方夜谭"之类的东西,因为中国历史上的"百科全书"从来没有这样的分类目录。3.其实,受到启发和启示未必一定与所谓的"正确"相对应,误传、误读与误解总是伴随着历史的延续,误传、误读与误解并非只是以讹传讹的历史错误,也可能正好是这样的误传、误读和误解成就了新的伟大思想、发明和创造。《词与物》就是一个例子。历史上的许多科学发明都缘于各种各样的"误"。4.我们认可福柯的判断,即分类反映了某种特殊的思维和认知,也是知识谱系的体系化架构的首先和首要的依据,否则,我们连将事物归属何处都不知道。

这个典型的例子告诉我们,从思维认知,到经验积累,到知识总结,分类都是我们的可依据者。那么,我国的"艺术"除了有自己的专门分类外(大多都有专著)②,其原则、思想等都贯彻在了中国传统的经典著述中。而在总汇方面,我国传统的经典素来是以经、史、子、集,即"四部"分类法,这也成为我国知识和教育所贯彻的。但"四部"分类法虽然与近代西方学科分类不同,如果我们将"四部分类"作为我国正统的知识体系、形制的榜样的话,我们发现,"四部分类"其实只是知识体例上的分类,而真正的认知分类窃以为以"象—法—文—物"为依据,其直接的依据来自于《系辞下》:

> 古者包牺氏之王天下也,仰则观象于天,俯则观法于地,观鸟兽之文与地之宜,近取诸身,远取诸物,于是始作八卦,以通神明之德,以类万物之情。

是说虽源说八卦,却表明了最重要的法则:1.圣者确立分类制度;2.以天地万物为对象;3.事天地人沟通。具体地说,以宇宙规律的"道理"为统,以宗法人世为观,以自然环境为文,以物理生业为用。而西方的分类则以"性质"为原则,衍生出相应的分析式的学科。

而当西方的分类体例与我国传统的"四部分类"遭遇时,就会出现像现在我国

① [法]米歇尔·福柯:《词与物——人文科学考古学》,"前言",莫伟民译,上海:上海三联书店,2001年版,第1—2页。

② 我国在传统的专门技艺的研究、分析和总结方面各有其著述,也各有其分类。比如我国传统关于人与建筑、环境的经典《宅经》,主要是关于阴宅和阳宅的建制,而又以《黄帝宅经》命名流传,一直是我国传统的建筑形制。参见王玉德等编著:《宅经》,北京:中华书局,2011年版。

大学科制中"艺术学科"这样的分类表述,将我国传统的分类撇到了一边。在这里,我们犯了一个不必要、不自然的错误,即无原则地捧西式的分类为圭臬,而将自己的分类丢失;或不去做将二者或融汇、或交叉、或分制的努力。错在近代以降国势衰微,中国的知识界受西式为"先进"的社会进化论传染,五四以来的各种"打孔"便是说明。而今天的形势,"国学"骤然升温,却鲜有人顾及中西方的学问知识在分类上的本质差别,乃至于无所适从。

中国知识体制的分类

追溯中西方分类学的遭遇,线索大致如是:19世纪中期以后,西方"格致学"①书籍被陆续翻译到中国。按照近代分科观念及分类原则,以"学科"为分类标准,对中西典籍进行统一划分,将中国知识系统进行重新配置与整合,逐步创建出一套近代意义上之新知识系统。"近时图书"依其性质分为六部:一是政部:内务类、外交类、财政类、陆海军类、司法类、教育类、农工商类、交通类;二是事部:历史类、舆地类、人事类;三是学部:伦理学类、哲学类、宗教类、数学类、格致类、医学类、教科书类;四是文部:近人著集类、小说类、字典文典类、图画类、国文书类;五是报章部:杂志类、日报类;六是金石书画部:法书类、名画类。每类根据需要再分若干类目。②毫无疑义,这样的分类符合现代科学"分析式"知识构造,也适合现代教育学科化的形制,但却不必然成为放弃自己已经成为正统知识体系和分类谱系的理由。

重新检视我国传统的知识分类问题。所谓"四部",即《四库全书总目》类分典籍之经、史、子、集;所谓"学",非指作为学术门类之"学科",而是指含义更广的"学问"或"知识";所谓"四部之学",不是指经、史、子、集四门专门学科,更不是特指"经学""史学""诸子学"和"文学"等,而是指经、史、子、集四部范围内的学问,是指由经、史、子、集四部为框架建构的一套包括众多知识门类,具有内在逻辑关系之"树"状知识系统。故四部法依经、史、子、集之次第先后排列,亦即表明全部知识之体系。③这套知识系统,发端于秦汉,形成于隋唐,完善于明清,并以《四库全书总目提要》之分类形式得到最后确定。如果以近代学科分类来衡量"四部"分类体系下的典籍,便会清楚地发现:经部的《书》本是一部古史,《诗》本是文学,《春秋》也是历史,《三礼》等书是社会科学,《论》《孟》也可以说是哲学;若严格按性质分类,似乎不

① 我国近代曾经将西方的 physics 译为"格致学",后改作"物理学"。
② 参见《民国四年无锡县图书馆油印本》,见长泽规矩也著,梅宪华等译:《中国版本目录学书籍题解》,北京:书目文献出版社,1990年版,第83—84页。
③ 参见刘简:《中文古籍整理分类研究》,台北:文史哲出版社,1978年版,第77页。

能归入一类。然而,这"似乎不能的归类"已经成形、成就于中国两千多年。

典籍分类法,不仅是图书典籍之分类,而且也是学问之分类,更是整个知识系统之分类。对此,清末民初许多学者或深或浅均有所识。王云五说:"图书分类法无异全知识之分类,而据以分类的图书即可揭示属于全知识之何部门。因此,要想知道应读什么书,首先要对全知识的类别作鸟瞰的观察,然后就自己所需求的知识类别,或针对取求,或触类旁通。"①当时欧美各国的图书分类法,其形式分为三类:一是用字母作符号的,二是用字母和数目作符号的,三是完全用数目作符号的。最先传入中国并广为采用者,便是完全用数字作符号之图书分类法,即美国学者杜威之十进分类法。1909年,杜威十进分类法由顾实从日文翻译之《图书馆小识》首先介绍到中国来,但当时并没有引起学界注意。这是西方十进分类法最初在中国应用时之真实情景。中国学者在使用十进分类法时,对西方图书馆之性质及分类精神并不了解。"依样画葫芦",是当时中国图书馆学界之普遍状况。

我国一些学者在"杜氏分类"的基础上进行了一些整合,如杜定友之《世界图书分类法》、王云五之《中外图书统一分类法》、刘国钧之《中国图书分类法》和皮高品之《中国十进分类法》较为流行,影响也较大。其中王云五编印《中外图书统一分类法》,维持杜威十进分类表,但加用"十、土、廿"等符号,代表中国典籍之类目,排在原表各标号之前。这显然是一种既以杜威十进法为依据,而又不局限于杜威十进法的新分类法。对于该分类法之特点,蔡元培论曰:"王云五先生博览深思,认为杜威的分类法,比较地适用于中国,而又加以扩充,创出新的号码,如'十''廿''土'之类,多方活用。换句话说,就是:一方面维持杜威的原有号码,毫不裁减;一方面却添出新创的类号,来补救前人的缺点。这样一来,分类统一的困难,便可以完全消除了。"②

综观中国传统典籍分类法融入近代西方图书分类法的过程,其实就是知识分类演化的过程,其特征是:打破传统之经、史、子、集"四部"分类体系,用西方以学科为分类标准之新图书分类法,统摄群籍、重新建构新的分类体系及知识系统的过程。表面上是图书分类法的改变,实际上是学术体系之转轨,是知识系统之重建。因为分类是认知性思维的表述,也是知识体制的重要依据。如果传统的分类损毁,认知之根便难以留住,知识之体亦容易失守。对我国传统以及近代知识分类的情形做一个大致的了解,不外乎阐明:"艺术"作为其中之组成部分,其分类也存在着同样的情形。以目前我国的艺术体制和形貌来看,既丢失了我国传统"藝術"之本,

① 参见关鸿等主编:《旧学新探——王云五论学文选》,上海:学林出版社,1997年版,第176页。
② 见王云五:《中外图书统一分类法·序》,上海:商务印书馆,1928年版。

也没有很好地消化西方的"arts"的本义和衍义,导致大学的艺术系分科是"中不中、西不西"。因此,有必要对我国传统典籍中所涉及的"藝術"范畴进行大致的了解。

中国古籍分类体系中所涉及的艺术分类范畴,是我们进入中国艺术遗产体系的重要入口,也是我们反思和透视的视角。兹举例试析之。

经书类例说:

《尚书》:《虞书·尧典》《虞书·舜典》《虞书·大禹谟》《虞书·皋陶谟》《虞书·益稷》《夏书·禹贡》《夏书·甘誓》《夏书·五子之歌》《夏书·胤征》《商书·汤誓》《商书·仲虺之诰》《商书·汤诰》《商书·伊训》《商书·太甲上》《商书·太甲中》《商书·太甲下》《商书·咸有一德》《商书·盘庚上》《商书·盘庚中》《商书·盘庚下》《商书·说命上》《商书·说命中》《商书·说命下》《商书·高宗肜日》《商书·西伯戡黎》《商书·微子》《周书·泰誓上》《周书·牧誓》《周书·武成》《周书·洪范》《周书·旅獒》《周书·金縢》《周书·大诰》《周书·微子之命》《周书·康诰》《周书·酒诰》《周书·梓材》《周书·召诰》《周书·洛诰》《周书·多士》《周书·无逸》《周书·君奭》《周书·蔡仲之命》《周书·多方》《周书·立政》《周书·周官》《周书·君陈》《周书·顾命》《周书·康王之诰》《周书·毕命》《周书·君牙》《周书·冏命》《周书·吕刑》《周书·文侯之命》《周书·费誓》《周书·秦誓》。

以开篇《尧典》论:

> 曰若稽古帝尧,曰放勋。钦,明,文,思,安安。允恭克让,光被四表,格于上下。克明俊德;以亲九族,九族既睦;平章百姓,百姓昭明;协和万邦,黎民于变时雍。
>
> 乃命羲和:钦若昊天,历象日月星辰,敬授人时。分命羲仲,宅嵎夷,曰阳谷。寅宾出日,平秩东作;日中、星鸟,以殷仲春。厥民析;鸟兽孳尾。申命羲叔,宅南交。平秩南讹;敬致。日永、星火,以正仲夏。厥民因;鸟兽希革。分命和仲,宅西,曰昧谷。寅饯纳日,平秩西成;宵中、星虚,以殷仲秋。厥民夷;鸟兽毛毨。申命和叔,宅朔方,曰幽都。平在朔易;日短、星昴,以正促冬。厥民隩;鸟兽氄毛。帝曰:"咨!汝羲暨和,期三百有六旬有六日,以闰月定四时成岁。"允厘百工,庶绩咸熙。

其实,这才是中国"藝術"之真正的发生学原理,即天帝承自然,按时节,取法天时与地利,遂予百业兴盛。"百业"包括古代"工业"、行业、艺术、技术之全貌,实为"藝術"立基之于"三才"的协和。由此可知,从艺术的发生学原理看,中国艺术的发生与"天人合一"的宇宙观相契合。

《诗经》中的风、雅、颂,原是根据乐调所进行的分类。《风》又称《国风》,共15

组,原指不同地区的地方乐曲的统称,包括周南、召南、邶、鄘、卫、王、郑、桧、齐、魏、唐、秦、豳、陈、曹的乐歌,共160篇。内容上大多数是民歌。雅是周王朝直辖地区的音乐,即所谓正声雅乐。① 《雅》诗是宫廷宴享或朝会时的乐歌,按音乐的不同又分为《大雅》31篇,《小雅》74篇,共105篇。颂是宗庙祭祀的舞曲歌词以及祭祀鬼神、赞美治者功德的乐曲,演奏时多配以舞蹈。《颂》诗又分为《周颂》31篇,《鲁颂》4篇,《商颂》5篇,共40篇。风、雅、颂、赋、比、兴合称为"六义",《周礼·春官·大师》总结:"教六诗,曰风,曰赋,曰比,曰兴,曰雅,曰颂。以六德为之本,以六律为之音"。

我国古代并无今日"艺术"之分类,而是建立在法术、技艺的基础上,以具体的活动(特别是祭祀活动)作为主要行为方式。《诗经》中除了"风"中民间情歌等外,还包括了祭祀活动中的"告",即"祈""叫"等等意思。《释诂》释祈为"告",又训"叫",即祭祀中用大声呼叫的方式向神明请求福祐的礼仪。所谓"叫""呼""告"等都可特指祈祭时的表达方式。② 这种还停留在"法术思维"层面的行为③,虽然尚未到达精细的技艺分类的阶段和层次,比如"诗歌"在发生阶段和发生学意义上与西方的 poem(诗、韵文)的差异迥异;与今日的语言艺术"诗歌"差异甚大④;但却是同一土壤里成长出来的品种,其中"诗"与"歌"的组合就具有中国特色。

至于在发生学原理上,传统的礼仪形制所创造、产生和沿革的祭祀,什么属于仪式范畴,什么属于巫法范畴,什么属于技术范畴,什么属于艺术范畴,并没有明确的泾渭界限,也没有明显地将"美"和"用"区分的艺术类型,我国神话中甚至没有"美"的抽象神,都围绕着一个(件)具体事物、事情、事件而产生的神。

中国是一个传统的礼制社会,"艺术"大量散播在许多专门与礼有关的典籍之中,在传统的所谓"三礼"——《周礼》《仪礼》和《礼记》中,记录下了社会许多重要方面的规律、规矩和规范,是传统典章制度的百科全书,被称为古代社会礼仪制度和礼仪理论的总汇。这些正统的典章制度除了规定礼制社会的道德规范以外,大凡在后来得到发展的艺术、技艺、工业等与今天所有"艺术"有关的门类、科制、技术等都有或多或少的涉及。《周礼》就是一个例子。几乎我们在后来所见到的或后来发展出来的所有与艺术有关的类别,在《周礼》中都可以找到其分类和原型。

至于其他礼仪的形制和规定,包括《礼记》:《礼记·曲礼》《礼记·檀弓》《礼

① 对"雅"的认识,学术界有不同的观点。此不一一。
② 参见叶舒宪:《诗经的文化阐释——中国诗歌的发生研究》,武汉:湖北人民出版社,1994年版,第48页。
③ 同上书,第30页。
④ 参见叶舒宪:《诗经的文化阐释——中国诗歌的发生研究》,第三章,武汉:湖北人民出版社,1994年版。

记·王制》《礼记·月令》《礼记·曾子问》《礼记·文王世子》《礼记·礼运》《礼记·礼器》《礼记·郊特牲》《礼记·内则》《礼记·玉藻》《礼记·明堂位》《礼记·丧服小记》《礼记·大传》《礼记·少仪》《礼记·学记》《礼记·乐记》《礼记·杂记》《礼记·丧大记》《礼记·丧服大记》《礼记·祭法》《礼记·祭义》《礼记·祭统》《礼记·经解》《礼记·哀公问》《礼记·仲尼燕居》《礼记·孔子闲居》《礼记·坊记》《礼记·中庸》《礼记·表记》《礼记·缁衣》《礼记·奔丧》《礼记·问丧》《礼记·服问》《礼记·间传》《礼记·三年问》《礼记·深衣》《礼记·投壶》《礼记·儒行》《礼记·大学》《礼记·冠义》《礼记·昏义》《礼记·乡饮酒义》《礼记·射义》《礼记·燕义》《礼记·聘义》《礼记·丧服四制》以及《礼仪》《士冠礼第一》《士昏礼第二》《士相见礼第三》《乡饮酒礼第四》《乡射礼第五》《燕礼第六》《大射仪第七》《聘礼第八》《公食大夫礼第九》《觐礼第十》《丧服第十一》《士丧礼第十二》《既夕礼第十三》《士虞礼第十四》《特牲馈食礼第十五》《少牢馈食礼第十六》《有司第十七》。

子书类例说：

在子书类中，各种思想百家争鸣，各自形成了政治理念，即"道理"之下的类证分析。比如《抱朴子》，卷一《畅玄》、卷二《论仙》、卷三《对俗》、卷四《金丹》、卷五《至理》、卷六《微旨》、卷七《塞难》、卷八《释滞》、卷九《道意》、卷十《明本》、卷十一《仙药》、卷十二《辨问》、卷十三《极言》、卷十四《勤求》、卷十五《杂应》、卷十六《黄白》、卷十七《登涉》、卷十八《地真》、卷十九《遐览》、卷二十《祛惑》《抱朴子内篇佚文》《抱朴子内篇序》《抱朴子外篇自叙》《抱朴子内篇目录》《校刊抱朴子内篇序》。葛洪的著述与中国的道教思想存在密切的关联，其中除了道家思想的表述外，很重要的一个就是对中国的"百艺"有一个杂混杂性糅合，《晋书·葛洪列传》中有这样一段评述："其余所著者碑、诔、诗、赋百卷，移檄、章表三十卷，神仙、良吏、隐逸、集异等传各十卷，又抄《五经》、《汉》、百家之言、方技杂事三百一十卷，《金匮药方》一百卷，《肘后要急方》四卷。"而在《抱朴子外篇·自叙》中的记载稍有不同："碑、颂、诗、赋百卷，军书、檄移、章表、笺记三十卷，又撰俗所为列者为《神仙传》十卷，又撰高尚不仕者为《隐逸传》十卷，又抄五经、七史汉、百家之言、兵事、方伎、短杂、奇要三百一十卷，别有《目录》。"虽然所列举者大多佚失，保留下来的计有：《抱朴子内篇》二十卷，《抱朴子外篇》五十卷，《神仙传》十卷，《肘后要急方》四卷。[①] 以葛洪自述与"他述"概要可知，除了表明葛洪是一个旷世奇才——所涉猎的领域唯"百科全书"可以谓之，同时也表明，我国传统的知识覆盖以及分类情形并不拘于正统的经史子集。还有许多类别可容编列。比如饮服之事，政治分类乎？农业分类乎？物种分类乎？行业分类乎？管理分类乎？技艺分类

① 参见张松辉译注：《抱朴子内篇》，"前言"，北京：中华书局，2011年版，第4—5页。

乎？药食分类乎？养身分类乎？成仙之道乎？抑或分要而概全？实不可言尽。

《淮南子》也具有子书分类很独特:卷一《原道训》卷二《俶真训》卷三《天文训》卷四《坠形训》卷五《时则训》卷六《览冥训》卷七《精神训》卷八《本经训》卷九《主术训》卷十《缪称训》卷十一《齐俗训》卷十二《道应训》卷十三《氾论训》卷十四《诠言训》卷十五《兵略训》卷十六《说山训》卷十七《说林训》卷十八《人间训》卷十九《修务训》卷二十《泰族训》卷二十一《要略》。

《淮南子》的分类表面上各有所依,但皆以"道理"为先,以"治理"为纲。比如在《齐俗训》中①,任何礼俗制度都必须依从"道理"——在《淮南子》中特指"道家之理"——礼俗政治学的道家样本。也因此,所有的"艺"与"术"也都从属于这一礼俗政治学的分类,所谓:

> 故尧之治天下也,舜为司徒,契为司马,禹为司空,后稷为大田师,奚仲为工。其导万民也,水处者渔,出处者木,谷处者牧,陆处者农。地宜其事,事宜其械,械宜其用,用宜其人。泽皋织网,陵坂耕田,得以所有易所无,以所工易所拙,是故离叛者寡,而听从者众。譬若播棋丸于地,员者走泽,方者处高,各从其所安,夫有何上下焉! 若风之遇箫,忽然感之,各以清浊应矣。

大致意思是,古代明君典范尧在治理天下时,官负其责,民安乐业,自然秩序,万物井然,社会和谐,歌舞升平,五谷丰登,百业兴旺。在这幅恬然有序的景象中,各就各位,各守其事,各司其职,各据所长。这也反映出我国古代知识分子以其政治抱负为上的分类原则,其余的人事、物理、民俗、技术等都依附之。

博物类例说:

我国的分类还有一个特点,即在正统的"四部"所不能包容者大都置于《博物志》体例中。《博物志》的目次如下:卷一 地理略 地 山 水 山水总论 五方人民 物产 卷二 外国 异人 异俗 异产 卷三 异兽 异鸟 异虫 异鱼 异草木 卷四 物性 物理 物类 药物 药论 食忌 药术 戏术 卷五 方士 服食 辨方士 卷六 人名考 文籍考 地理考 典礼考 乐考 服饰考 器名考 物名考 卷七 异闻 卷八 史补 卷九 杂说上 卷十 杂说下。

北宋沈括的《梦溪笔谈》值得一说:史称沈括"博物洽闻,贯乎幽深,措诸政事,又极开敏"②。其中一些古制今仍有艺术遗产类,有未列者,包括:1. 仪礼:郊礼。"上亲郊庙,册文皆曰:'恭荐岁事。'先景灵宫,谓之'朝献';次太庙,谓之'朝飨'末乃有事于南郊。"(《梦溪笔谈·卷一·郊庙册文》)2. 服饰:"中国衣冠,自北齐以来,

① 此训之"齐,一也。四宇之风,世之众理,皆混其俗,令为一道也。故曰《齐俗》。"见《淮南子》(上),陈广忠译注,北京:中华书局,2012年版,第564页。

② 沈括:《梦溪笔谈》,"前言",张富祥译注,北京:中华书局,2011年版。

乃全用胡服……(细节描述略——笔者注)开元之后,虽仍旧俗,而稍褒博矣。然带钩尚穿带本为孔,本朝加顺折,茂人文也。"①3.文书名类及收藏制度。4.宫廷颁制。《梦溪笔谈·卷一·宣头》("宣"为朝延颁发的文件类型)。5.藏书辟蠹法:"古人藏书,辟蠹用芸。芸,香草也,今人谓之七里香是也。"(《梦溪笔谈·卷三·藏书辟蠹用芸》)6.表彰。"赐'功臣'号,始于唐德宗奉天之役,自后藩镇下至从军,资深者例赐'功劳'。"(《梦溪笔谈·卷二·赐"功臣"号》)②7.乐律。《梦溪笔谈·卷五、六·乐律》。其他经典如《吕氏春秋·仲夏纪·大乐》:"万物所出,造于太一,化于阴阳,萌芽始震,凝寒以形,形体有处,莫不有声。声出于和,和出于适。和适先王定乐,由此而生。"《淮面子·天文训》:"道(曰规)始于一,一而不生,故分而为阴阳,阴阳合而万物生……以三参物,三三如九,故黄钟之律九寸而宫音调……黄者土德之色,钟者气之所种也。日冬至,德气为土。土色黄,故曰黄钟。律之数六,分为雌雄,故曰十二钟,以副十二月,十二各以三成,故置一而十一三之,为积分七十万千一百四十七,

造像碑③(彭兆荣摄)

① [宋]沈括:《梦溪笔谈》,张富详译注,北京:中华书局,2011年版,第8—9页。

② 可与 NELSON 的观点作比较,即国家"奖励"(Awards)的历史。他认为,现代遗产运动中最具有表现力的行为是以国家或联合国教科文组织这样的"世界体系"所颁发的"奖励",这一活动的源头可追溯到1802年拿破仑设立的法国荣誉军团勋章(继承了法国骑士奖励传统基础上的创新),历史上首个现代意义上以国家名义颁授的奖励,表彰的对象囊括了在各个领域中做出杰出贡献的人,也包括了文化领域。参见 Graburn, Nelson. "Whose Authenticity: A Flexible Concept in Search of Authority [Intangible Heritage]." "Numero Special: Diversidad Cultural y Turismo." *Cultura y Desarrollo* [Havana: UNESCO] 4: 17—26 [2005].

③ "造像碑"是造像与碑刻的结合,流行于北朝至隋唐时期,宋以后衰弱。造像碑大多上端开龛造像,下端铭刻先父遗愿原由、供养人姓名、籍贯、官职等文字题记,也有刻供养人像。亦有佛、道造像合刻于一碑。此碑藏于咸阳博物馆。

黄钟大数立焉。凡十二律,黄钟为宫,太蔟为商,姑洗为角,林钟为徵,南吕为羽。物以三成,音以五立,三与五如八……徵生宫,宫生商,商生羽,羽生角,角生姑洗,姑洗生应钟,比于正音,故为和……"(故曰八音和)8.墓志铭:《梦溪笔谈·海陵王墓铭》。9.鉴赏:《梦溪笔谈·耳鉴与揣骨听声》《梦溪笔谈·书画之妙》。10.技艺:木制建筑,《梦溪笔谈·喻皓〈木经〉》。

医药类例说:

医书:《黄帝内经》所引的古文献大约有 50 余种,其中既有书名而内容又基本保留者有《逆顺五体》《禁服》《脉度》《本藏》《外揣》《五色》《玉机》《九针之论》《热论》《诊经》《终始》《经脉》《天元纪》《气交变》《天元正纪》《针经》等 16 种;仅保存零星佚文者,有《刺法》《本病》《明堂》《上经》《下经》《大要》《脉法》《脉要》等 8 种;仅有书名者,有《揆度》《奇恒》《奇恒之势》《比类》《金匮》《从容》《五中》《五过》《四德》《上下经》《六十首》《脉变》《经脉上下篇》《上下篇》《针论》《阴阳》《阴阳传》《阴阳之论》《阴阳十二官相使》《太始天元册》《天元册》等 29 种。至于用"经言""经论""论言"或"故曰……""所谓……"等方式引用古文献而无法知其书名者亦复不少。

药书:《本草纲目》五十二卷。李时珍用了近三十年时间编成,收载药物 1892 种,附药图 1000 余幅,阐发药物的性味、主治、用药法则、产地、形态、采集、炮制、方剂配伍等,并载附方 10000 余。本书有韩、日、英、法、德等多种文字的全译本或节译本,集我国 16 世纪之前药学成就之大成,被国外学者誉为中国之百科全书。

浏览了一些我国的典籍类书分类后,我们回过头来重新阅读福柯的《词与物》开篇中对"中国某部百科全书"的分类感到"惊奇",并由此启发而著大作的故事,似乎多少有所感悟:人类是同类,这里所说的"类"即分类。我们的文化之所以独特,乃认知性思维、知识性类型和表述性分类之独特。当我们明白这些道理后,我们急需做的一件事情是:通过分析中国传统认知性分类体制和特点,知事物其然,亦知所以然。

音声的"分类"遭遇

说话与唱歌之间有着不言而喻的差异,最突出者在于:说话是依据不同的词汇、语言法则和声调来传达意思;唱歌则必须根据一定的旋律、曲调等将一些符码和意义串联起来。二者最外在的差异就是旋律、音调、声调之间的关系。但是,不论二者有多么大的外在形式上的区分,有一点却是共同的:叙事,即都必须要"就什

么说点什么"(saying something of something)。① 其实,就语言和音乐的"缘生纽带"的发生学原理来看,二者的一个最为重要的功能便是"叙事"(narrative)。记录(包括音乐的记谱形式)都是后续的。仿佛"历史"(history)的概念,其原初性诠注应为"他(说)的故事"——his-story。这就是说,任何历史"记录都不能成为单一的历史部分,即真正发生的遗留物"②。这样,叙事成了语言与音乐不可缺少的功能要件。在我们的先祖那里,"讲叙"时的声调、语音、节奏等尚未达到现代人那样将"说话"与"唱歌"相分离的技术水平。或者,"讲述"与"歌唱"原本就是被先验驳离的结果。

对现代人而言,什么为语言,什么是歌咏无疑已经被概念范畴规定得泾渭分明。人们在什么时候选择言语,在什么时候选择歌唱似乎已经约定俗成。即使是叙述的类型也完全门阈分庭:音乐有音乐的叙事,语言有语言的叙事,间或以语言诠释音乐,音乐疏解语言者亦各据其学科"边界"(boundaries),不可任意跨越雷池。换言之,人类文明在其不断发展的过程中,将不同的表述方式和类型借用"学科"的规范和"域界更新"(frontier innovation)③共同筑起学科的樊篱;甚至连操作性工具(比如解释性概念)也都充满着不可逾越的障碍。这可以理解,因为知识必须借分类才符合人类的逻辑思维。事实上,今天的那些林林总总的所谓"学科"都是知识分类的产物。分类越是精致,分析越是深入,音乐的缘生性品质就越加淡化,艺术的乡土性亦愈是消弭。问题的关键在于:民族音乐自身有一个发生、发展的自为、自在的过程;借助人类理性的概念去观照民族音乐的原生形态,借用现代技术手段去分解传统民间音乐的表述整体,就好像将一部机器拆解后对其中某些"零件"格外夸饰,而对其他"零件"弃之不顾。更有甚者,对"机器的完备效益"漠然置之。

分类的优点在于将不同类型的知识依照一个共同的原则进行划分。但它可能因此破坏了跨越历时性文化表述在时态上的关联。就"诗歌"的原生形态而论,语言、韵律、节奏、声调、曲式、歌诵、祭祀、娱乐等并没有被严格区分。"诗"与"歌"在叙事上也没有明确的分类。"诗在早年不过民间歌谣,等诸今时之《山歌》《五更》。或者古时王者以为民意之所表现,因巡狩之便,向四方侯国征集;其善者,歌于朝

① [美]克利福德·格尔兹:《文化的解释》,"译序",纳日碧力戈等译,上海:上海人民出版社,1999年版,第10页。

② Ohnuki-Tierney, E. *Culture Through Time: Anthropological Approaches*. Califonia: Stanford University Press, 1990, p.4.

③ Hill, S. & Turpin, T. "Culture in Collision: The Emergence of a New Localism in Academic Research", ed. by M. Strathern *Shifting Contexts: Transformation in Anthropological Knowledge*, London and New York: Routledge, 1995, pp.146—147.

庙,舞于乡国,于娱乐之外稍寓劝惩之意。"① 如果说,随着文化表述的细致化,所有的表述形态和门类都将时态"进化"到相对标准和刻板,那么,分析化的学科分类便有了为之"正名"的理由。它与中国古代"夔乐"被界说为"乐正"的典故颇有几分类似的道理。"夔"原为灵怪,在朝祭仪式中舞乐翩翩,一足鼎立,被奉为"乐正"。它既是官名,又是"乐祖",还兼备"图腾"意象。② 其实,若以此神怪形象看,认其为"舞先""祭祖"不是也勉强可以吗?同理,知识分类的学科化有时正好破坏了艺术发生时态的总体形貌。叙事的被分析有时恰好是以解构原初性结构为代价。

按照规则,叙述的时态既有时间上的限定,也有空间上的要求,更有族性上的关系。民族间的文化差别迥殊,族性呈示亦各具特色,表现在民族音乐的叙事也就不同。比如迁徙民族的音乐叙事在时态上经常出现叙事学上所说的"历史现在时"③,即用现在的时态讲述过去的事情,却没有明显过去时态的分类表述。这种叙述的时态通常被视为原始思维的时空制度。如果我们对一些迁徙民族(如苗族、瑶族、畲族等)或者封闭、无文字的民族音乐进行调查,就会发现一种极具代表性的表述:"祖先这么唱,我们就这么唱;祖先这么说,我们也就这么说。"这经常成为对民族、民间音乐询问的一个终极回答。很明显,那样的叙事时态在于抗拒时间维度,打破空间界限。笔者曾经参加过一个瑶族的丧葬仪式,其中的"送行歌"非常有意思,师公作此唱叙:"××(亡魂)你大胆往前走,翻山越岭,过河涉水。××时辰,你会见到阴关坝,过了阴门坝就是阳关坝,再过××路程,你就到了祖先老家……"曲调婉转,娓娓吟诵。或许它还不具备完整意义的音乐类型,我们却不能因此认为它与音乐无涉。更不能说他不在唱歌。在那里,亡灵的时间律与参加悼念的亲朋的时间律搅在一起:前者被认定为祖先的时间(过去时),后者无疑为"在世"的时间(现在时)。亡魂的"运动空间"表述也别具一格(表现为"回故乡"——瑶人认为,无论他们现在栖居何处,死后他们的灵魂必须返回到"东方故里"),维度也是复合的。歌诵打乱了现代意义上的时空制度却并不为人们所拒绝,它甚至成了某些无文字民族传袭的特殊文本。

民族音乐可以视为一种族性(ethnicity)叙事。在很长的时间里,由于族群的命名和族性的界定都与政治性权力话语联系在一起。对于一个具体的民族或族群而言,这种带有政治化的民族确定(被动行为)和族性认同(主动行为)都在一定程度上冲淡了作为传统表述上的本体价值。人们经常会习惯性地以政治命名的连带

① 顾颉刚:《史迹俗辨》,钱小柏编,上海:上海文艺出版社1997年版,第18页。
② 修海林:《古乐的沉浮》,济南:山东文艺出版社,1989年版,第5页。
③ 参见[美]华莱士·马丁:《当代叙事学》,伍晓明译,北京:北京大学出版社,1990年版,第167—168页。

来看待一个特定民族,特别是弱小、无文字民族的文化表述,以主体民族的叙事原则和习惯去对待、诠释少数民族的叙事;犯了一个民族学族群理论最为忌讳的诟病:以己度他。早在 20 世纪 50 年代,人类学家就注意到了这个问题。英国人类学家利奇(Leach)在 1954 年对缅甸高地的克钦(Kachin)族进行研究,他认为民族及其民族所属的文化表述应该从该社会性族群的内部结构功能的角度来确定。① 在这方面,说得最为明了、透彻也最有影响力者当属巴斯(Barth),他认为一个民族的族性认同的终极依据应当是当事人自己。换言之,应当是某一族群里的人们根据自己的族源和背景自己来进行确认。"族性认同的最重要的价值是与族群内部相关的活动维系在一起⋯⋯另一方面,复合的多族群系统,其价值体系也是建立在多种不同的社会活动之上。"②

　　建立一个族性认同的族群自我规定、规范、规矩的原则所以重要,在于它可以帮助认识民族音乐文化的叙事特性;即在看待任何一个民族音乐的时候,都要自觉地将该民族的族性考虑进去。否则,民族音乐就没有真正的族群边界。没有"边界"便无所谓"领土":那么,连"民族"一词都无以附丽,还奢谈什么"民族音乐"呢?③ 厘清民族音乐的叙事其实不过是民族性的一种展演,有助于我们对民族音乐的根本认识。以民歌为例,在许多民族文化的传统之中,它都成了传承和记事的文本。在无文字的民族中更是如此。民族叙歌的口传性大致有三方面的内容:一、指叙歌口头传唱的集体行为,更多地表现为某种物理特点。在结构人类学那里,偏向于指涉所谓的"能指"(signifier)方面。二、指其传承手段,即民族叙事音乐系一种特殊群体的动态传递方式;它与我们习惯的靠谱、调、律,在科学发达的今天甚至通过声像、数码等加以录制、传播的手段完全不同。在民族音乐学中,它超出了纯粹的技术范畴。在结构人类学那里,偏向于指示"不稳定能指"。④ 三、民族或民间音乐依靠这种口耳相传的保存途径,又使之拥有另外一个品质:每一个人都是音乐的传播者,同时又是音乐的实践者和创造者。变化着音乐方式、变迁着的诠释意义、变动着的价值结构使之成为音乐中最为基本、最为丰富、最为生动的部分。在结构人类学那里,偏向于指涉所谓的"所指"(signified)。

　　以往有人认为,那些无文字民族音乐的口头传承所造成的变异是因为民间歌手不会识谱和记谱的缘故。这实在是一个本末倒置的谬误。从历史发展的线索来

　　① Leach, E. *Political Systems of Highland Burma*. Cambridge, Mass: Harvard University Press, 1954.
　　② Barth, F. *Ethnic Groups and Boundaries*. Edited by Fredrik Barth. Boston: Little, Brown and Company, 1969, p.19.
　　③ 彭兆荣:《族性的认同与音乐的发生》,《中国音乐学》1999 年第 3 期。
　　④ Levi-Strauss, C. *La Pensée Sauvage*. Paris: Librairie Plon, 1962, p.174.

看,口头的民歌在时间上比靠乐谱记录音乐的历史久远得多。口传音乐系人类先民的特殊叙述。它是生活的存在。后来的采集者用乐谱的方式记录它们,原本是面对浩如烟海的民间音乐望尘莫及的不得已行为。一方面它使得民间音乐在一个共同的乐谱规则下得以传继;另一方面,它对极其丰富的原创性民族民间音乐却是一个"削足适履"。随着采录者与民族民间歌手之间由于有了谱例(定式)和无谱例(不定式)的分离,有谱例的"定式"遂成为一种圭臬。鲁迅先生在《门外文谈》中曾有过精辟的分析:"有史以前的人们,虽然唱歌,求爱也唱歌,他却并不起草,或者留稿子,因为他做梦也想不到卖诗稿、编全集……"①以笔者对瑶族音乐文化的调查经历和田野体会,迄今仍有很多靠乐谱无法记录、处理的音乐表述和唱法。就音乐叙事而言,口传的民族民间音乐当为音乐发生学意义上的"原型"。

迁徙民族的叙歌不独多姿多彩,而且在表述体裁上各有不同。比如瑶族的文书形式多种多样,有"过山文书"(通称"过山榜"或"评王卷牒",据说是瑶族最为古老的记事文书,用于记录瑶人的族源、族性、迁徙路线和经历);有族谱、家书、碑文、律令等。这成为其传承的主要内容。传承则多伴有唱诵。笔者在留学法国时,曾对法国图卢兹(Toulouse)的勉瑶(Mien)做过调查,不少年长的瑶人在特定的时间(如仪式)以其独有的"叙歌"方式传达着自己的族源和祖先的业绩。那种方式很难界定,界乎于叙述与歌唱之间。姑命以"叙歌"。瑶族的"叙歌"多种多样。值得一提的是"信歌",即以叙歌的方式来寻找亲人。信歌虽名曰为"信",但往往无具体姓名,更多的意义是通过这种唱叙来传达感情。由于瑶族迁徙时间久,迁徙路线长,分布地域广,遭受压迫深,为了"寻亲",为了团结,便产生了这样一种独特的歌叙方式。这也就是为什么所谓的"信歌"多无具体人名、地名,而是糅民族、宗族、家族于一体。赵廷光先生曾译过一段"信歌";与其说那是"信",不如说是一段民族迁徙的历史故事:

> 茶油灯下忆旧苦/心酸痛楚流泪珠/笔上白纸写信书/寄上四方查宗祖/……先说宗亲名和姓/扬传天下都知情/上祖太公盘十五/道宝应元是他生/……如今好比鱼离水/单飞孤雁叹哀鸣/年老不知何日去/子孙后代再见亲/我有祖宗名和姓/留给后代好查亲/……②

当人们聆听这样的信歌时,便会发现,那是瑶族族性的"我群"(myself-group)的叙事,是一种族群的自我观照,也是一种族性的自我"再认识"。③

① 《鲁迅全集》卷6,北京:人民文学出版社,1973年版。
② 赵廷光:《论瑶族传统文化》,昆明:云南人民出版社,1990年版,第180—215页。
③ Inglis, F. *Cultural Studies*. Oxford, UK: Blackwell Publishers, 1993, p.166.

当代的音乐样本已经根深蒂固地羼入了这样一种认知模式:音乐是作曲者、演唱(奏)者和欣赏者三者共同创作、诠释和叙述的产物。音乐叙事学的成就之一在于将传统的"作者"(有名有姓,或写在乐谱文本封面上的名字)与"叙事者"(承担讲述者,此指表演、欣赏过程中的音乐叙事)相分离。换言之,将有名有姓的"作者"历史延伸到超越某一个单位个体而进入某一事件叙事的更广阔空间;并造就出音乐艺术在不同时空制度下共叙的可能性。作曲者、演唱(奏)者、欣赏者拥有了更为广阔的诠释的多维度自由。这是现代音乐叙事中最具革命意义的部分。毋庸讳言,过分膨胀的个性体验和个体单位的独立表述在一定程度上降低了以族性为依据、以族群为单位的"共同体叙事"的价值。尽管当代人类学对"想象共同体"作为现代性(modernity)特征以及贯彻在"民族—国家"的基本表述单位和权力话语有着深刻的批判,却从不妨碍对它的另一类实体性叙事单位的肯定。吴文藻在费孝通、王同惠《花篮瑶社会组织》的导言中这样解释:"简单说,社会是描述集合生活的抽象概念,是一切复杂的社会关系全部体系之总称;而社区(community)乃一地人民实际生活的具体表述,有实质的基础,自然容量加以观察和叙述……社区的三要素为:一、人民;二、人民所居住的地域;三、人民的生活方式,或文化。"①在这个意义上,共同体叙事不啻成了族群的缘发性音乐叙事。

民族音乐学家对共同体叙事的研究之所以显得重要,在于他们对待和处理民族民间音乐的"原材料"与一般的音乐作品并不一样。当那些民族音乐学家在进行田野调查的时候,那些口耳相传的民间叙事和民族歌咏往往没有"作者",却无例外地都有叙事者。对民族音乐学家而言,"在陌生的共同体中,分散的个人是无足轻重的,这毫不奇怪,那样,人们更容易把共同体看成超个人的单位,致使该共同的存在或多或少独立于个人,或至少在某种程度上决定着个人的行为规范。"②所以,民族音乐学家在处理共同体叙事时至少表现出以下几个方面的独特性:(1)确立作者与叙事者的分格。瑶族的古老叙歌没有姓名作者,却有叙事者——可视为族群的人格化表述。(2)民族音乐学家不会将注意力集中到那些无法寻找的"无名氏"身上,甚至不特别在意某一种叙述方式(音乐上可以表现为某一曲式);而在意叙述内容以及与族群的结构—功能的相互间关系。(3)民族音乐家在处理音乐叙事活动时的视角不同,他们至少要处理一个叙述内容的一系列变体和转换。总之,"共同体被看成一个自我确认、自我包容的'体系',而民歌就成了它'活着的产品'。"③瑶

① 费孝通、王同惠:《花篮瑶社会组织》,《费孝通文集》第1卷,北京:群言出版社,1999年版,第485页。
② [法]米盖尔·杜夫海纳:《美学文艺学方法论》,朱立元等译,北京:中国文联出版公司,1992年版,第121页。
③ [美]苏独玉:《民歌与意识形态的关系·导论》,《中国音乐》1992年第1期。

族的民间音乐中有许多唱法和表现很难以学院的调式、旋律、谱乐去套用,比如信歌中低回转的拖音,山歌中抖动的颤音,情歌开头的起音,农事节日中与自然神灵"和对"时用的变嗓音,迁徙途中用于招呼或起调的假音,祭祀仪典师公叙述族源的调式,盘王仪式中妇女们歌颂盘王时用的旋律……都是瑶族在其漫长的迁徙过程中,在刀耕火种的生产方式中,在山地居落的自然生态中,在与其他民族的文化交往中形成的族性共同体叙事特质。

既然唱咏的叙述手段是一个民族文化的传承抉择,则该民族就会因之产生独特的叙事活动。正因如此,瑶族生活中的重大事项和表述庄严或带强烈情绪色彩者都少不了歌。祭祀祖先用歌,盘王还愿用歌,表达情爱用歌,抒发友情用歌,诉说离异之苦用歌,"有朋自远方来"用歌,记录历史用歌,寻亲访友用歌,孩子出世用歌,姑娘出嫁用歌,亲人辞世用歌,农事活动用歌……歌咏叙述成了瑶族一切重大事件的表露、传递和交流的基本手段。甚至有些支系的瑶族到了不会唱歌便难以生存的地步。笔者在近十年间曾经三度到贵州省荔波县茂兰区瑶麓乡对那里的青裤瑶进行过长时间的调查。过去,那里的孩子在三四岁就开始学歌。歌咏仿佛成了一种生存条件。尤其是年轻人在婚前一段时间内必须以歌谋求伴侣。世界上罕见的"凿壁谈婚"习俗即发生在那里。所谓"谈婚"完全在深夜里由唱歌来完成。小伙子在屋外,姑娘在户内,中间隔着一层板,通过一个小洞对唱,黑灯瞎火,直达三更。[①] 不能歌者,甚至连朋友都交不到,姑娘更是无"本钱"出嫁。唱歌曾经是他们生活、生计、生存的"个体/群体"价值表述。

共同体叙事并不限制每一个歌者在歌唱实践中的创造性。比如瑶人在许多庄严场合的歌咏,一方面表达了瑶族子民对祖先和族性的忠诚;另一方面,由于口传和口占方式的随意性,使得每一位歌者在歌唱时都拥有相对的个性发挥、诠释、创造空间。同时,"叙歌"的亦叙亦歌的品性,使得陈述与歌咏在声调上出现更丰富的变化,这些变化展示着人际间、语境间、场合间的意义和距离关系。音乐人类学家珀内尔教授曾对瑶族的语言和语音的关系进行研究,发现了瑶族歌咏中声调的距离与意义的距离关系。由于瑶族历史上并无文字系统,其文书借用汉字并附带一些瑶族自己创造的土俗字,带有明显的汉字规律。同一个音素如 buo,如果发音时带一个中高音调,其意为"三";带升降音调,意义为"烧";带低音长降调,意义为"手"。其间便产生了语义距离系统,它类似于汉语中的"四声调"系统。但是,瑶族

[①] 彭兆荣:《文化特例:黔南瑶麓社区的人类学研究》,贵阳:贵州人民出版社,1997年版,第156—169页。彭兆荣:《寂静与躁动:一个深山里的族群》,杭州:浙江人民出版社,2000年版,第125—141页。

的陈述经常伴随着歌咏,陈述系统和歌咏系统之间的声调和音调距离更大,情感距离也就更大。① 很自然,表述空间也就相对较大。这一切事实上都与瑶族的族性规定和叙事传统有关。

民族音乐的叙事特征还可以有许多阐发角度,远非笔者可以言尽。尤其从民族音乐学的角度对民族的(ethnic)、民间的(folk)、区域的(regional)、地方的(local)、日常的(daily life)音乐表述形态和样式进行调查和研究的时候,族性、族群与音乐叙事之间往往不能须臾拆析。它是音乐叙事研究的一个重要领域。它对当代音乐的研究、创作、表演、传播、欣赏等有着重要的借鉴和互动作用。

① [美]珀内乐(H. C. Purnoll):《论优勉瑶婚礼歌中的声调与音调》,彭兆荣译,第三届国际瑶学研讨会论文。(1990,法国·图鲁兹)

潮起潮落（社会变迁）

艺术即生活

社会变迁宛若潮汐的起落，任何一种价值的被认可和受重视，都伴随着时代的潮流，时高时低。艺术不仅可以，而且需要去记录和反映特定时代与社会的变迁。唐代张彦远之《历代名画记》中如是说："详辨古今之物，商较风土之宜，指事绘形，可验时代。"说明反映时代风貌原本就是艺术之所以为艺术的最重要的根据。人们在今天仍然可以了解过去，文字当然是人们藉以了解的一种媒介，除文字外，各种艺术、技艺形式为后人提供了更为丰富的实物（如文物）、器具（如工具）、建筑（如庭院）、摹拟（如绘画）、材质（如青铜）、色彩（如漆器）等等。历史的演化在不同时代的艺术中多维度、多方式地被呈现出来。值得重视的是，西方学者通过中国古代的制作技艺体系——模件体系，使中华文明在生产和制作方面"发明了以标准化零件组装物品的生产体系"的优异制件模型，汉字书法、青铜铸造、工艺技术、建筑构件等无不如此。[①]

不同的文明有不同的技艺体系，不同族群有不同文化构造。特定的艺术通常是呈现特定社会、族群、历史风貌的媒介，就像我们今天所看到的，在表现少数民族地区、省区的文化风貌时，媒体大都通过或借用特别的服饰、装饰、色彩、音乐、舞蹈等加以表现和表达，因为那些"艺术性装饰"是最为直观的展现对象特色的媒介。因此，艺术的元素也引起了人类学家的高度重视。法国人类学家列维-斯特劳斯采用结构主义的方法对艺术的意义进行分析，他认为元素和物的意义是破解结构关系的重要因素。而这些元素又是人类学家观察、看待和分析艺术内在结构的依据，因为这些最为基本的元素是构成事物分类以及分类系统的基本和基础。[②] 另一位重要的人类学家利奇在研究"禁忌"时认为，原始艺术的功能是以越界的方式（transgressing society's boundaries）展示精神的原则。艺术可以超越模糊不清的

① 参见［德］雷德侯：《万物》，"导言"，张总等译，北京：三联书店，2005年版。
② See Lévi-Strauss, C. *The Way of the Masks*. (*La Voie des Masques*, Geneva, 1975) Seattle: University of Washington Press，1982.

文化边界,"所言未必属实"才是真正的生活,那才是禁忌。① 人类学对原始艺术的研究,也是他们从对象中获得特定社会信息的重要渠道。②

艺术人类学研究为人们提供了更多解释的空间。民族志研究不仅将那些从事具体物品制作的人作为个体研究对象,而且将他们与特定的文化相对应。总体上说,艺术家这个概念是指社会中至为重要的人。从艺术发生学的意义上看,艺术家通常是能够通过他们的工作表达自己的思想③,从而折射出所属社会的面貌。传统的人类学研究对象主要为"无文字社会",因此,那些生活中的手工制作和生活器物等,被称作"原始艺术"很自然地成为人类学家关照的对象,并通过它们了解对象社会。博厄斯在《原始艺术》中开宗明义:

> 本书的目的是对原始艺术的若干基本特性进行分析研究。我们以两条原则为依据——笔者认为研究原始民族生活的各个方面都应该以这两条原则为指导:一条是在所有民族中以及现代一切文化形式中,人们的思维过程是基本相同的;一条是一切文化现象都是历史发展的结果。④

以北美西北海岸的原住民典型艺术图腾柱为例,这一土著的艺术形式也有一条清晰的历史变迁线索:对于原住民而言,图腾柱不仅是一个地方性活的形态,更是亲属群体,整个部族将过去、现在和将来艺术化的生命体现。⑤ 当然,这种生命的表现形式也会随着时代的变化,结合现代艺术的元素,将传统的图腾柱改造成为一种符合现代艺术的表达,即在保持其基本形式的基础上,成为一种更具现代色彩的艺术形式。换言之,对图腾柱的研究可以窥见其背后的社会和历史情状,以及外在因素对其所产生的影响和作用。特别是原生的图腾柱主要是表现一种特定的"图腾制"——一种与原始的亲属制度有关的表现形式,而今却超越了这一狭窄、简单的形制,向着更加具有艺术表现形式的方向发展。

① See Leach, E. *Levels of Communication and Problems of Taboo in Appreciation of Primitive Art*. In J. A. Forge ed. *Primitive Art and Society*. London: Cambridge University Press, 1973, pp. 221—234.

② See Barfield, T. ed. *The Dictionary of Anthropology*. Malden, MA: Blackwell Ltd., 1997, pp. 29—30.

③ See Layton, R. *The Anthropology of Art*. New York: Columbia University Press, 1981, pp. 10—11.

④ [美]弗朗兹·博厄斯:《原始艺术》,金辉译,贵阳:贵州人民出版社,2004年版,"前言",第1页。

⑤ Jonaitis, A. *Art of the Northwest Coast*. Seattle and London: University of Washington Press, 2006, p. 7.

海达斯基德革特村落① 图腾柱,作者 Nathan Jackson②

艺术人类学的主张与西方艺术史上的代表性观点并不一致,其中明确的一点在于对社会变迁关注上的差异:艺术史更多地关注对象的本体;而艺术人类学侧重关注特定的语境(尤其是特定族群背景),以及变化的情形。在西方艺术史上,艺术是与哲学、现实相对的表现形式。艺术可以理解为表现,尽管"为表现而表现与作为艺术品的表现内涵是不同的"。其中差异主要在于,艺术家的作品是"为表现而表现";以生活而创造、制作的艺术品,只是为了体现某种目的"表现手段"。③ 其中涉及西方艺术史中纠缠不清的讨论:一件艺术品,是如何交织"功能/美感",这也成为艺术史讨论的"原点"。④ 在针对具体艺术对象的讨论中,也绕不过这样的"二元对峙"矛盾,即要么"有用",要么"美好"。哈登似乎致力于二者的调和:"人的某些需求似乎促使他追求艺术,这些需求可被简略地划分为艺术(art)、信息(information)、财富(wealth)和宗教(religion)四种形式。艺术—美学(aesthetics)

① 这幅照片摄于1878年,摄影者 George M. Dawson,地点:Haida Skidegate village。照片显示,每一户人家前都有一个图腾柱,图腾柱面对大海,任何造访者来到这里,首先看到的是图腾柱,它们就像是整个部族的"守护者"。见 Jonaitis, A. *Art of the Northwest Coast*. Seattle and London: University of Washington Press, 2006, p.6.

② 见哈佛大学皮博迪博物馆(Peabody Museum),Jonaitis, A. *Art of the Northwest Coast*. Seattle and London: University of Washington Press, 2006, p.291.

③ [美]弗朗兹·博厄斯:《原始艺术》,金辉译,贵阳:贵州人民出版社,2004年版,"前言",第42页。

④ [英]阿尔弗雷德·C.哈登:《艺术的进化——图案的生命史解析》,阿嘎佐诗译,桂林:广西师范大学出版社,2010年版,第1页。

是为艺术而艺术的研究或实践。"①这种带有明显"功能主义"的解释,无法"化解""美"与"用"之间的矛盾。

在很多情况下,艺术遗产是根据历史的需要创生和消解的。一些部落的"原始艺术"的表现形式现在已经不多见了,比如以兽皮和羽毛为遮体和美饰的形式,今天越来越少。我们相信,这种方式最终会消亡,因为它是建立在猎杀动物,尤其是大型野生动物的基础上,这与当今人类保护野生动物的主旨不符。当然,有些远古的野生动物已经灭绝,或濒临灭绝。有些将某种动物作为图腾的部落也因为特定动物的灭绝,而不再使用其造型、装饰、符号、图像等的艺术表现形式。相反,一些新兴的"艺术"形式随着历史的变迁,特别是新技术的应用,比如摄影艺术、广告艺术等大量出现。这些后续的、新兴的艺术形式仿佛仪式理论中"通过"的阈限,进入社会之中。② 社会的变迁以及变迁的不同时段,会产生"新功能主义"需求,这种需求本身成为一种"筛选"机制,将不合时宜的某些艺术表现形式剔除,选择一些人们喜欢的、新的艺术表现形式。

这里还涉及一个至为重要的问题,即艺术与道德的问题。在言及艺术道德之前,我们有必要先就"霸权"(hegemony)概念做一个表述。葛兰西提出的"霸权",指一种文化统治的形式。具体而言,是统治精英强加给社会的规范、价值和世界观。③ 在这里,艺术道德的理想是所在艺术形式在自由的土壤中生长。然而,这种乌托邦的理想在历史上从来没有发生过。因为,各种权力和霸权总在实现中实施着强权政治,甚至包括所谓的"保护原住民艺术"的口号中都已经烙上了权力的印记,因为"由谁来保护"的问题含混不清。

然而,任何艺术都要受到时间的最后检验,时间于是成了话语权力最终的裁决。从艺术史的角度看,时间也常常成为定义艺术的常量,比如原始艺术、古典艺术、中世纪艺术、文艺复兴艺术等等,当然,也有"现代艺术"。它是从何时开始,又是什么重要历史事件、时尚促使一种新的艺术表现形式的出现? 时间仿佛成为真正的"魔方"。以现代艺术而言,艺术世界中新的骚动出现在 20 世纪初的欧洲,就像文艺复兴的情形一样,起源于意大利的佛罗伦萨,之后传播到其他地方。而现代艺术进入美国是在所谓镀金时代进入尾声之际。"镀金时代"这个名字指的是 19 世纪最后 20 年,一些在铁路、煤炭、钢铁、黄金、股票以及在大规模的现代农业发展中发了财的美国人开始强烈关注艺术。这是一个兴建豪宅的时代,其中很多宅第在纽约、波士顿、旧金山、芝

① [英]阿尔弗雷德·C.哈登:《艺术的进化——图案的生命史解析》,阿嘎佐诗译,桂林:广西师范大学出版社,2010 年版,第 3 页。
② [英]维多利亚·D.亚历山大:《艺术社会学》,章浩等译,南京:江苏美术出版社,2009 年版,第 28 页。
③ 同上书,第 57 页。

加哥等地至今仍可看到。这是一个搜集宝贵艺术收藏品的时代。而1913年,69号军械库成为欧洲艺术家新作的展览地点,此次展出被认为是美国历史上举办的最重要的艺术展览,而且军械库展览也成为现代艺术的一个创举,展览把欧洲的各种现代艺术引入美国,比如梵高的印象派作品,立体主义的毕加索等。①

"犹大之吻"②(彭兆荣摄)

时至20世纪末、21世纪初,这种方式也移植到了中国。北京的798便是一个典型的例子。在这个时期,一批艺术家利用工厂的废墟,特别是在城乡结合部建立自己的画室、工作室,成为中国当代美术的一个重要现象。2001年,美国人罗伯特·伯纳尔(Robert Bernall)把798厂原来的穆斯林餐厅改造成一家艺术书店,随着几年的发展,798"转化为当代北京的一个真正的汉代艺术区"。③ 这是一道非常有特色的中国"拆"文化的缩影——"拆迁"逐渐成为中国当代艺术里的一个惯用题材。④ "拆"的概念早已突破了简单的工程建设的范畴,成为这一时代特殊的历史背景。它宣告在这个历史时段里,人们以崇尚"喜新厌旧"的巨大心理冲击,逐渐向"平衡新旧"转换。在这样的历史观念的作用下,所有的社会行为、创造都将附会之。艺术当然不能例外,而且经常充当先锋的角色。

现代艺术是一个驳杂的概念,很难准确地定义。大致来说,西方现代艺术由各种不同类型的视觉形象和形态组合而成。从思想依据上看,西方现代艺术是以科学和理性为基础,也是西方数百年来的社会价值符合逻辑的发展。具体而言,现代艺术是

① [美]理查德·加纳罗、特尔玛·阿特休勒:《艺术让人成为人》,舒予等译,北京:北京大学出版社,2014年版,第183—185页。

② 现代艺术作品"犹大之吻"展于澳大利亚新南威尔士艺术馆(2016年2月)。

③ [美]巫鸿:《废墟的故事:中国美术和视觉文化中的"在场"与"缺场"》,肖铁译,北京:三联书店,2012年版,第247—248页。

④ 同上书,第235页。

指 20 世纪以来,区别于传统的,带有前卫和先锋色彩的各种艺术思潮和流派的总称。现代艺术包含形形色色的"主义",诸如立体主义、表现主义、超现实主义等。现代艺术创作的一个显著特色,是与科学思想和技术创新相互借鉴,同时受到时代思潮的直接影响。比如 20 世纪产生于美国画坛上的抽象表现主义,标志着西方现代艺术中心从巴黎转移到了纽约,实际上是欧洲现代艺术的美国延伸。此后在美国所产生的种种绘画流派,则可以说完全是因美国人自己的创造,比如"波普艺术"(Pop Art)最早起源于 20 世纪 50 年代的英国,之后因 Andy Warhol 为代表的一批明星级艺术家的影响力而在美国得到巨大发展。让波普出现在了时装、AC-DC、香烟、胶纸、摇滚唱片等任何东西上。将身边的物品,如漫画、电影海报、明星、高跟鞋、任何消费品图像通过解构、拼贴、重复的手法进行艺术创作,都可成为波普艺术的创作主题。50 年代中后期,原则是"把商业艺术的题材用于绘画"。其特点是:取材通俗,视觉图像简单直接,带有高度类型化的气息。在波普艺术家眼中,"艺术就是生活,生活就是艺术"。它可以直接以现实生活中的物品为题材,而生活中的物品也可以直接作为波普艺术作品。在表现形式上,波普艺术曾受到连环画、电影、电视、广告等的影响。

今天,要评判"现代艺术"的历史地位为时尚早;但一个客观的评价是,"现代艺术"确实发生过,并且还在发生。如果"艺术即生活"可以成立,那么就需要附加一点:艺术即(反映)变化的生活。

表述与被表述

艺术是表述,大抵没有人反对。但表述是语境的和意愿的,当然也有被动和无意识的。然而,当我们将这样的判断回放远古的时候,如是说似乎又出了问题。法国人类史学家雷阿-古鲁安这样说:

> 从人的角出发,如果我们不考察那些与人类有意识的审美活动有关的因素,就只是三个方面可供我们以现代人的意识下一个美学定义:自然界里花朵和结晶体以及人体外形的完美和平衡;动物通过其外形所表现出的某种原始冲动,如鸟的漂亮羽毛、公牛的雄性野蛮、猫科动物的凶猛所表现出的美;在人类技术的某些创造中应用外形的完善,如:飞机流线学说和刀身细微的弧形变化。这些美学范畴确实是我们唯一能寄予希望来解决人们尚未有自觉审美表现之前的艺术问题。[①]

① [法]A. 雷阿-古鲁安:《艺术的起源》,彭梅译,载周宪等编:《当代西方艺术文化学》,北京:北京大学出版社,1988 年版,第 466 页。

问题出现了:如果我们认为艺术是人类具有意愿的表述行为和表现活动的话,原始人类的许多所谓的"原始艺术"范畴和类型都值得商榷。因为,许多动物也有对此的"表述",比如野兽、鸟类时常在打理它们的皮毛和羽毛,求偶时会做出各种"跳舞"姿态和动作,发出各种"唱歌"的声音。这是"表述"吗?其动机是"意愿"还是生物本能很难说清楚。

表述与被表述存在着一个时间体制,时间常常将"自己"的表述"被表述化"。比如人类原始艺术,作为人类的祖先,原本就是我们自己历史的延续过程。可以说,在很长的历史阶段里,我们一方面将它们作为"童年"的自然时间序列来看待,另一方面又将它们视为"野蛮人"看待。所谓"野蛮人",意味着"居住在森林里的人,即被赶到偏远地带的落后的人们","包含所有那些由于接触强壮的人们而产生的坏品质"。① 这样的评价今天看起来显然不可接受,因为这意味着我们否定了自己的"过去"。但是,在历史上,特别是"欧洲中心"的漫长历史中,这样的表述成为主旋律,而且一直回旋到今天。

这里需要澄清和批判两个悖论:1."继承/断裂"。既然"原始人"是我们的祖先,我们是他们的子嗣,"抹黑"和"污名"自己的祖先比"弑父"更不可接受。毕竟"弑父"在很大程度上属于氏族、部落的传承方式。② 而以"欧洲中心"为"我者"对"野蛮人"为"他者"的区隔,本身就不道德。2.世系纽带。在艺术表述层面,人们把所认知的所谓"艺术"作为创造性的工作和创作性的劳动,无论观念、行为、形制还是作品。它们似乎可以作为独立的"结构"来加以表述。这其实是一个巨大的"虚拟表象"。任何"被认为"的艺术,都是世系,即世代的传承。氏族是这样,家族是这样,行业是这样,学科也是这样。世界上没有任何一种艺术是凭空生成的。有的只是表面上的事件和行为的"被误解"。否则,世界上就没有"艺术史"可言。

不言而喻,表述的意义复杂,方式也很多,类型不同,表述的方式亦不同。若以文学艺术的"小说"为例,我国古代在文类上有"小说"。"小说"之名起于汉。《西京赋》云:"小说九百,本自于虞初。"《汉书·艺文志》:"有虞、初周,说九百四十四篇。"至"宋之小说,则不以著述为事,而以讲演为事。灌园耐得翁《都城纪胜》,谓说话有四种:一小说,一说经,一说参请,一说史书。"③"说"必然有"讲述"之意。我国最有代表性的"论语"语体颇见特色。首先,"论语"语体的表述属中国文化史上的大事

① [美]道格拉斯·弗雷塞:《原始艺术的发现》,徐志啸译,载周宪等编:《当代西方艺术文化学》,北京:北京大学出版社,1988年版,第449页。

② Frazer, J. G. *The Golden Bough: A Study in Magic and Religion.* New York: The Macmillan Company, 1947, pp.499—517.

③ 王国维:《宋元戏剧史》,北京:东方出版社,1996年版,第28页。

件。对此,太史公作如是说:

> 是以孔子明王道,干七十余君,莫能用,故西观周室,论史记旧闻,兴于鲁而次《春秋》,上记隐,下至哀之获麟,约其辞文,去其烦重,以制义法,王道备,人事浃。
>
> 七十子之徒口受其传指,为有所刺讥褒讳挹损之文辞不可以书见也。鲁君子左丘明惧弟子人人异端,失其真,故因孔子史记具论其语,成《左氏春秋》。①

孔子的"论语"(《论语》)作为一种表述形式,在中国历史上有以下几个值得注意的价值:1.口述首先是一个非常重要的记录和记忆能力,功能上它无法为文字所取代。在孔夫子那里它不仅未受歧视,反而成就了一种伟大的"论语"语体。孔子在表述形式上的成就体现在"口受"与"文传"并置,两翼齐飞。2.口述与文字的功效并不相同,它可以"人人异端",也可以"百家争鸣",建构出一个叙事、理解、诠释上的巨大空间。孔子深谙"口述/书写"的各自道理。而《左氏春秋》不过是"左氏"的理解和解释,亦"异端"也。3.口述在表述上同时表现出其独特的品质,诸如表演性、圆滑性、现场性、交流性和感召力,为"雄辩"提供了一个形式依据。也构成人类知识和智慧的一个有机部分。西方的"逻辑"与"辩术"密不可分便是一个例证。然而,随着文字获得了"合法性",历史的叙述便出现了"厚文字而薄口述",这成了我们今天反思的一面镜子。人们不禁要问:难道孔子时代真的有必要如此担心和惧怕"文字狱"吗?难道他真的对"口说无凭"的"非法性"做过现代思考?问题最终回到了一个基本的症结点上:文字为什么能够获得历史的合法"凭照"。

有意思的是,我国的"表"即与之相吻:表,甲骨文为 ,象形字,像兽毛朝外的皮衣,像衣服()外部披着兽毛()。籀文 加 (衣)为 ,鹿——动物毛皮,表示用鹿皮制作高级的"表"。由此可知,"表"的造字本义,即用动物毛皮制成的外衣。《说文解字》释:"表,上衣也。从衣,从毛。古者衣裘,以毛為表。"引申为外表,以及各种表奏等方式。因此,"表述"之"表",可以语言表为主的各类"说"(小说)、"表"的身体表达也是一种重要的方式,"戏剧表演"无疑是最具有外在特色的一种表述形式,比如京剧脸谱就是一种非常独特的"表述"。

就我国的戏剧发生与发展的线索看,原始的巫术可以在宽泛的意义上被视为戏剧之祖。王国维在《宋元戏剧史》的第一章第一句这样说:"歌舞之兴,其始于古之巫乎?巫之兴也,盖在上古之世。"② 不过他接着说:"巫觋之兴,虽在上皇之世,

① [汉]司马迁:《史记·十二诸侯年表第二》,北京:中华书局,2013年版。
② 王国维:《宋元戏剧史》,北京:东方出版社,1996年版,第1页。

然俳优则远在其后。"①换言之,宽泛的"戏剧"渊源于巫术,而专门和具有专业性、行业性的戏剧——即王氏所述"俳优",则远在巫术之后。"俳优",指我国古代以乐舞谐戏杂耍为业的艺人。《说文解字》释:"俳,戏也。""优,饶也。一曰倡也。"段玉裁注:"以其言戏之,谓之俳;以其音乐言之,谓之倡,亦谓之优;其实一物也。"表述上,"俳优侏儒"常连用,《韩非子·难三》:"俳优侏儒,固人主之所与燕也。"《荀子·正论》:"今俳优、侏儒、狎徒,詈侮而不鬪者,是岂钜知见侮之为不辱者!"如是说,"俳优"大体上是供人作乐逗笑的表演和表演者。

京剧脸谱

至于戏剧的真正形成始于何时,学术界见仁见智。周贻白认为:"中国戏剧的历史,从西汉时代的百戏中已有故事算起(前140—前24)发展到今天,已经有两千年左右了。其所经过的程途,在世界的戏剧史上,仅次于古希腊的戏剧。但因历史背景和社会生活的不同,中国戏剧上自具来源,而有其独特的民族风格。"②此说与王氏判断有谋合之处:"知我国戏剧,汉魏以来,与百戏合;至唐而分为歌舞戏及滑稽戏二种;宋时滑稽戏尤盛,又渐借歌舞以缘饰故事;于是向之歌舞戏、不以歌舞为主,而以故事为主。至元杂剧出而体制遂定。"③由此可知,尽管方家对"戏剧"的定义不同,但几乎都认可一个因素:故事性和表演性。

如果说"表述"主要呈现主体"言说"方式的话,那么,"被表述"就是人家对你的称说,包括"CHINA"(中国)的被表述。它与"瓷器""茶""丝绸"等存在密切关系。在绝大多数人们的认识里,CHINA 的称谓来自西方对陶瓷(China)的别称、指代和转义,理由是陶瓷为中国的"原乡"——发明最早且最有代表性。其实此说并不周圆,感觉似是而非。如果我们键入搜索器查询,会发现 CHINA(中国)的来源并非如此简单,方家诸说见仁见智,意见大不一致。大体来说,主要来源有三:经典诗文方面,有印度史诗《摩诃婆罗多》和《罗摩衍那》说,古印度乔胝厘耶的《政事论》说,《旧约全书》说,等等;器、物名方面有:"瓷器说""茶叶说""丝绸说"等;国名与族语方面有:"秦说""苗语说"等,不一而足。其中,"茶叶说"不啻为代表性的一种,实堪为中国之重要物化外交形象。

英国学者莫克塞姆写过一本《茶:嗜好、开拓与帝国》书,其中有这样的文字:

茶在中国成为普遍的饮料之后又过了许多世纪才被传到欧洲。据我们所

① 王国维:《宋元戏剧史》,北京:东方出版社,1996年版,第3页。
② 周贻白:《中国戏剧史讲座》,北京:中国戏剧出版社,1981年版,第1页。
③ 王国维:《宋元戏剧史》,北京:东方出版社,1996年版,第133页。

知,在欧洲最早提到茶这种饮料是 1559 年在威尼斯出版的一本名叫《航海与旅行》(*Navigatione et Viaggi*)的书。该书的作者奇安姆巴提斯塔·拉缪西欧(Giambattista Ramusio)叙述一位波斯人告诉他的有关"Chai catai"(中国茶)的故事:他们拿出那种草本植物——它们有的是干的,有的是新鲜的——放在水中煮透。在空腹的时候喝一两杯这种汁水,能够立即消除伤寒、头疼、腰疼以及关节疼等毛病。这种东西在喝的时候越烫越好,以不超出你的承受能力为限。

在 16 世纪的后几十年中,其他几次对茶叶的简要提及出自从东方回来的欧洲人,其中多数是在东方从事贸易和传教的葡萄牙人。一位名叫扬·胡伊根·范林斯索顿(Jan Huygen van Linschoten)的荷兰人最早激发了人们将茶叶运输到欧洲的想法。他在 1595 年出版了《旅行杂谈》(*Discourse of Voyages*)一书,并在三年后出版了该书的英译本。在书中他描述了位于东方的一个辽阔的葡萄牙殖民地帝国,提供了详细的地图,并介绍了那里的各种使人惊叹的东西。荷兰人和其他国家的人也跟着葡萄牙人来到了东方。在范林斯索顿提到的物品中,有一种在中国和日本称为"朝那"(chaona)的东西:"他们饮用一种放在壶中用热水冲泡的饮料,不管在冬天还是夏天,他们都喝这种滚烫的饮料。"①

这显然又是诸多"中国"版本中的一版,"朝那"(chaona),可以加入语言佐证的例子。还有,在为数不多的中国事物西语音译的例证中,茶即为其中之一范。根据方言学家的观点,英文 Tea,法语 Thé,德语 Tee 等在读音上与闽南方言中茶(Dé)的读音相似,而福建闽南沿海,特别是泉州、漳州、厦门自宋、元以降就一直是中国对外开埠的重要口岸,也是"海上丝绸之路"一个重要的起点,在所殖货者中,瓷器和茶叶最具代表性。欧洲主要国家从闽南方言转译亦无妨聊备一说。

"中国"释名的"被表述"尽可多种多样,无论"朝那""秦""秦那"是否确指"中国",恐皆成悬案。何况语言符号的"能指"与"所指"永远处于所谓的"不稳定指涉"结构中,各自言说的情状仍将延续,并会在一些不了解"中国"本义的人群中形成"历史想象"更大的语义场,后续之解疑注疏或还将层出。茶叶在中国外交与物流史上的符号形象也将一直扮演下去。

在古代世界,中国被誉为"丝国",在中世纪,中国被誉为"瓷国"。20 世纪 80 年代末,联合国教科文组织曾制订了一个十年规划,组织各国学者对"丝绸之路"(包括"陶瓷之路")进行考察研究。17、18 世纪海上陶瓷之路环球航行图就说明了

① [英]罗伊·莫克塞姆:《茶:嗜好、开拓与帝国》,毕小青译,北京:三联书店,2010 年版,第 15—16 页。

这一点。① "丝国"之名迄以何时,已难以确凿,但其扬名于世的时代,大概始于汉代。中国古代称丝绸为"缯"。《说文解字·糸部》把所有的丝织品,统统都称为缯。马王堆出土的丝织也都称为缯。由此可知,"缯者,帛之总名也"②。马王堆汉墓出土的丝绸,不仅数量大,而且品种多。有锦、绣、素、纱、縠、帛、绮、罗、绡、鲜支、缣、纨、绨、缟等十多种,每一种又可细分。③ 可知丝绸在我国古代制作、分类和表述方面的发达与细密。西方人将中国称之为"丝国",将我国与域外、海外交流与交换的线路称为"丝绸之路"亦名副其实。④ 联合国教科文组织(UNESCO)于 2014 年将其选入世界遗产名录⑤,算是实至名归。

类型上,"丝绸之路"属于"线路遗产"(heritage route),它是联合国教科文组织文化遗产分类中的一个种类。"丝绸之路"起始于中国,是一条连接亚洲、非洲和欧洲的古代商贸线路,分为陆上丝绸之路和海上丝绸之路。作为东方与西方在经济、政治、文化交流的主要通道,起初的作用主要是运输中国古代出产的丝绸、瓷器等商品。某种意义上说,"丝绸之路"也是"被表述"的产物,它由德国地理学家 Ferdinand Freiherr von Richthofen 最早在 19 世纪 70 年代将这条通道命名为"丝绸之路"。当今,"线路遗产"迅速成为"一带一路"国家战略的有机部分,特指"丝绸之路经济带"和"21 世纪海上丝绸之路",即"一带一路"经济带战略。⑥

艺术传承中的"负遗产"

我国古代文化遗产的历史传承存在着明显的"继承/断裂"特征。张光直先生在比较中国与西方文化时,具体地使用了"连续""破裂"的概念,即中国的形态叫做"连续性"形态,西方的叫做"破裂性"形态。⑦ 所谓"连续性",指中国古代文明一个

① 谢端琚、马文宽:《陶瓷史话》,北京:社会科学文献出版社,2012 年版,第 196—197 页。
② 参见傅举有:《马王堆汉墓·丝国·丝绸之路》,载湖南省博物馆编:《马王堆汉墓研究文集——1992 年马王堆汉墓国际学术讨论会论文选》,长沙:湖南出版社,1994 年版,第 203 页。
③ 同上书,第 206 页。
④ "丝绸之路"起始于中国,是一条连接亚洲、非洲和欧洲的古代商贸线路,分为陆地丝绸之路和海上丝绸之路,作为东方与西方在经济、政治、文化交流方面的主要通道。
⑤ 参见彭兆荣:《线路遗产简谱与"一带一路"战略》,载《人文杂志》2015 年第 8 期。
⑥ 习近平主席在 2013 年 9 月访问哈萨克斯坦时首次提出构建"丝绸之路经济带"的设想。2013 年 10 月,习主席在出席 APEC 领导人非正式会议期间提出了中国愿同东盟国家加强海上合作,共同建设"21 世纪海上丝绸之路"的倡议。
⑦ Chang, K. C. *Continuity and Rupture: Ancient China and the Rise of Civilizations*. Manuscript being prepared for publication.

最为令人注目的特征——在一个整体性的宇宙形成框架创造出来的。杜维明以"存在的连续"(Continuity of being)概括之:"呈示三个基本的主题:连续性、整体性和动力性。存在的所有形式从一个石子到天,都是一个连续体的组成部分……既然在这连续体之外一无所有,存在的链子便从不破断。"[①]而如果将艺术遗产自身的存续与封建朝代更替放在同一个逻辑链条中来分析,其历史的连续性与传承的断裂性之间似乎比张光直、杜维明等学者所表述的更为复杂。

"连续/破裂"在艺术遗产的表现上有一个显著的特点:朝代更替的"连续"——其实也具有"断裂"的意味,每一个新的王朝大都有"新历"(重新开始),"老黄历"废弃。但我们通常所说的"中华民族的根从未断过",却是将朝代更替作为"连续"的阶段性历史延续来看待。而文化艺术的存续却因为王朝交替和变故招致厄运,成为常有现象。这也直接导致为什么我国存续于地面上的艺术遗产比"应该"有的少得多的一个现象。作者将这一现象称为"负遗产"。

1976年12月15日,在宝鸡市扶风县发现了一个西周时期的青铜器窖藏,其中最珍贵的文物为墙盘。墙盘铸于西周,是西周微氏家族中一位名叫墙的人为纪念其先祖而做。墙盘内底部铸刻有18行铭文,共计284字。铭文追述了列王的事迹,历数周代文武、成康、昭穆各王,叙述当世天子的文功武德。铭文还叙述祖先的功德,从高祖甲微、烈祖、乙祖、亚祖祖辛、文考乙公到史墙。同时祈求先祖庇佑,为典型的追孝式铭文。[②] 是为考古史上之大事,众所周知,此不赘述。

西周何尊、墙盘等考古文物上所刻铭文对后人至少以几点启示:1.三代,尤其是周,一直以"受命于天"(天命)、"以德配天"(崇德)为圭臬,为后世楷模。难怪孔子曰:"周监于二代,郁郁乎文哉!吾从周。"(《论语·八佾》)2.周替代商最重要的"理由"即"商失德"。3.政治传统的根据以宗氏传承为脉络,这是中国宗法社会的根本,也是中国文化遗产之要者。4.代际交替(包括朝代更替)以求"一统",未必要以摒弃、损毁和破坏之前历代、历朝所创造、遗留的历史文物为价值。这种道理仿佛今日之"全球化"不必非要毁灭文化的"多样性"。5.如果以西周所传承的政治、宗氏和遗产为典范的话,秦朝的统一伴以"焚书坑儒",开创了一个朝代更替的"连续性",却以损毁文化遗产"断裂性"为价值。这种"负遗产"传承惯习一直延续至20世纪的"文革"。6.当我们为中华民族五千年文明的"连续性"而骄傲时,也为我们的地上"文物"几无所剩而叹惋。"幸而"先祖们不仅为我们留下"死事与生事"的墓葬传统,更为我们留存了许多珍贵的文物。概而言之,我国历史上的"家—国"

① Tu, W. M. "The Continuity of being: Chinese versions of Nature", in his. *Confucian Thought*. Albany: State University of New York Press, 1985, p. 38

② 参见《赫赫宗周:西周文化特展》,台北:故宫博物院,2012年版,第24页。

(君王的宗氏)传承和断裂与文化遗产的传承和断裂常不一致。

汉帝陵(阳陵)遗址彩绘陶乳猪(彭兆荣摄)

我国历史上的这种"连续—断裂"同构的历史和文化现象也成为我们值得反思和反省的遗产。世界著名的汉学家李克曼对我国代表"过去"的"文物"有以下评述:

> 就总体而言,我们说中国很大程度上忽视了对于物质文化遗产的保护⋯⋯古文物研究的确在中国发展过,但受到两点的限制:第一,古文物很晚才在中国历史文化当中出现;第二,就物件的种类来说,中国的古文物研究实质上仍然十分狭窄⋯⋯在中国的历史上,皇室总是搜集了大量的优秀作品,有的时候甚至导致了对于古文物的垄断⋯⋯中国文物遭受如此巨大的损失主要因为朝代都获取并集中大量的艺术珍品,同时几乎每一个朝代的灭亡都伴随着皇宫的抢掠和焚烧。而每次只此一举便将之前的几个世纪里最美好的艺术成就化为灰烬。这些反复的、令人惊叹的文物破坏在历史记载里都被详细地记录了下来⋯⋯秦始皇臭名昭著的焚书坑儒正标志了这场除旧运动的高潮⋯⋯

作者还以王羲之《兰亭序》的书法和文字的历史遭际为例,做出这样的猜测性判断:

> 中国传统在3500年的过程中所展现的惊人力量、创造力,还有无限的蜕变和适应能力,极有可能正是来自于这种敢于打破固有的形式和静态的传统,才得以避免作茧自缚并最终陷入瘫痪、死亡的危险。①

① 李克曼的这篇文章曾是1986年在德伦特大学第四十七次 Morrison Lecture 中的演讲稿,后于1989年在 Paper on Far Eastern History 中发表。参见[澳]李克曼(Pierre Ryckmans):《中国文化对于"过去"的态度》,Jacqueline Wann 译,载《东方历史评论》2014年8月12日。引用时在不影响原意的情况下对文字略作处理。

对于历史文献的保护和留存问题,有学者根据马王堆所提供的文献线索进行统计提出这样的观点:"在公元前后朝廷图书馆目录上所列的 677 种图书中,只有 23% 流传至今,而很多图书已经失传。"① 无论这样依据现代统计的方式得出来的数据是否有说服力,有一点是肯定的,这就是中国的王朝史有这样规律性,即新朝对旧朝的取代符合王朝演进的历史逻辑,否则任何"新政"也就失去了存在和言说的基础。就此而言,我们说中国的王朝具有"连续性"。然而,新朝通常需要"新政"支撑,新政包括几个主要内容:1.确认新朝的神圣性和合法性(祭祀是一种通用方式);2.进行财政改革(比如税制改革),保证国家军事开支;3.实行"一统性"的意识形态政策。前两个特点是保证"国之大事,在祀与戎"(《左传》)的政务。这是在青铜时代就已经奠定的基础。② 而学者们常常忽略的一点是:新朝毁损旧朝的文化遗产。③

人们很难就无语境的"连续"和"断裂"进行评说。就政治变革而言,如果"连续"成为一种负担和累赘,"断裂"就可能成为创新的动力;变革后的政治制度可以如是说。就文化遗产而言,"连续"有其自在和自为的逻辑,"断裂"可能意味着毁灭和破坏。"一张白纸容易绘制最新最美的图画"(这句话是"文革"期间用于"破旧立新"时的解语)。当这样"断裂"的决绝用于文化遗产时,则必定是戕祸后世。18 世纪的法国大革命时期,也有激进的"左派"对贵族遗留下的文化艺术遗产持同样的主张,却被以法国公共知识分子梅里美(Prosper Mérimée)和雨果(Victor Hugo)为代表的法国文化遗产保护的先驱所力阻。④ 他们上书新政府当局,新的共和国制度需要创造新的政府和政治,但法兰西的文化遗产不能因此而断裂、破坏,否则你们将成为法兰西的历史罪人。换言之,朝代政治可以"断裂",文化艺术遗产必须"连续"。

我国政治历史的"连续性"造成文化遗产的"断裂性"似乎已成规律。秦帝之后,这种文化遗产的"断裂"几成传统。考古上"鲁壁书"与"汲冢书"的两个例子诉说了两项"发现"后的"悲情":

> 汉武帝时,封于鲁西南一带的鲁恭王为了扩建他的宫室,拆毁了孔子的部分故宅。在毁屋拆墙过程中,发现被拆毁的墙壁内藏有绝世宝物,即孔子后

① Loewe, M. "Wood and Administrative Documents of Han Period", in Edward L. Shaughnessy ed. *New Sources of Early Chinese History*. Berkeley: University of Califonia Press, 1997:162. 见[美]韩森:《开放的帝国:1600 年前的中国历史》,梁侃等译,南京:江苏人民出版社,2009 年版,第 111 页。
② 参见张光直:《考古学专题六讲》,北京:文物出版社,1986 年版,第 12 页。
③ 参见彭兆荣:《连续与断裂:我国文化遗续的两极现象》,载《贵州社会科学》2015 年第 3 期。
④ 参见彭兆荣主编:《文化遗产学十讲》,第一讲,昆明:云南教育出版社,2012 年版。

人为躲避秦始皇焚书之祸而秘藏的古籍,有《礼记》《尚书》《春秋》《论语》《孝经》等数十篇。当时全国的文字经秦始皇施行同文法令后,先秦文字早已不流行。鲁壁书中的文字是极为稀罕的古文——"蝌蚪文",因而鲁壁书成了当时探索文字字源、明其意义的重要资料。文人们将这些古文视如至宝,纷纷转抄研读。一个古文字学在汉代悄然兴起,直至东汉诞生了一位影响深远的古文字学家——许慎。他根据鲁壁书的文字,研读地下出土的先秦铜器的铭文,最终形成了古文字学研究巨著《说文解字》,为后世释读古文奠定了基础。

汲冢竹书的发现过程与鲁壁书不同,它是因盗墓出土扬名。早在战国时期,社会上就有一批鸡鸣狗盗之徒,以盗掘古墓为生,战乱时期则更为猖獗。晋代建兴元年,政府曾收缴被盗掘的汉霸、杜二陵及薄太后陵的金玉珍宝等,以实内府。汲郡(今河南汲县一带)人不准在汲郡的战国魏王墓地一带盗掘了一座大墓,在墓中意外地获得了大量竹简,载之有 10 车,但许多已是残简断札,文字残缺。后经著名学者荀勖、和峤、卫恒、束晳等人的整理,保存下来的竹书还有 16 种 75 篇 10 余万字,尽是先秦古籍,有些还是失传的孤本,有《纪年》《穆天子传》《易经》《国语》等。这些竹书的内容,记录了许多已不为人所知的西周时期的重要大历史事件,成为研究先秦的重要史料。①

这两个典型的断裂性"负遗产"揭示出中国文化艺术遗产的另外一面的特质:1. 帝王史若以非"家国式"(即同姓氏族内部的代传)改朝换代,或者以统一的方式结束王国、诸侯分治的格局,通常会摧毁前朝前代的遗留,宣布、宣示本朝之治开始(元年)。历史上无以计数的文化遗产难逃灭绝的厄运。秦始皇统一"中国"时施行"书同文,车同辙",于是焚书坑儒。2. 国家统一的意识形态治理选择一个官方确认、确定的思想、学说、教派、流派、宗教甚至方术、业术等,进而罢黜其他思想学说,抵制、抑制、限制其他,汉代的"罢黜百家,独尊儒术"便为典型。作为传统的农业伦理制度中生成的专制统治,这样的历史事件具有其历史逻辑。一方面,我们很难指责一个国家、朝代的政治治理能够没有一个"书同文"的制度,容忍各种"异端邪说"的横行犯滥。另一方面,我们也很难不指责曾经"百花齐放、百家争鸣"的文化艺术景观被一种声音替代的专横,以及各种文化艺术遗产受到摧残的历史事实。"连续与断裂"也是一种文化遗产,只不过,常常是负面的。

中国在面对这样的"文化传统"时,宗族力量、墓葬形制成为两种难以言说的文化艺术遗产的保留方式。前者通过宗族这一特殊群体力量留存下了大量相关

① 朱乃诚:《考古学史话》,北京:社会科学文献出版社,2011 年版,第 6—8 页。

的文化艺术遗产,包括诸如宗祠、祖产和族谱,还包括祖宅、地方宗教与方术、器具、饰品等"传家宝"。在我国传统的宗法制乡土社会里,所涉及的文化艺术遗产得以通过宗族的传承遗留。某种意义上说,皇室对文物的收藏也带有宗族的性质。后者则完全由于中国对死亡的特殊观念而造就出了对财产的"保藏"。诚如杰西卡所说:

> 中国人似乎并没有前往天国或是把天国作为遥远目标的观念,他们只想待在他们原有的地方。从新石器时代到现代社会,中国人的墓葬大多设计成死者的居所,以真正的器物或复制品随葬。因为这些墓葬重现了墓主人的生活,它们不仅仅显示出墓主如何理解死亡与冥世,还反映出他们如何看待社会各个方面。这种情况的直接结果是,死者永远是社会的成员,而且就在人们身边。[1]

自古迄今,帝王对自己的陵墓一向格外重视,不仅投入大量人力、物力、财力修建陵墓,而且陪葬制度非常奇特。德国学者雷德侯在他的著作《万物》中对此有过描述:比如汉代,据说将国家财政收入的1/3用于修建皇帝的陵墓。这已然成为中国传统文化的重要组成部分。也是解释文物的一个视角。商代人建造巨大的陵墓,是相信死者灵魂不灭,所以让几十人和马匹一同殉葬。周朝延续了这一习俗,而且陪葬的马匹和奴隶的数目与时俱进,在位于齐国都城(今山东省)约公元前6世纪的一座王墓中,发现一长215米的陪葬马坑,里面埋有约六百具马的骨骸,现已经挖出228具。秦国早期的君主,如同其他的诸侯一样,醉心于修建巨大的陵墓……[2]这些埋藏于地下的文化遗产幸免于地上之难而得以保存,从而形成了另一种"连续"的艺术遗产。

当代中国,特别在经过"破旧"的历史时段之后,"复古主义"骤然在中国风起云涌。这不仅仅只做政治上的话语反思,过去遗留下来的文化艺术中所包含的艺术原理和历史、族群信息都可能成为今天借鉴的遗产。在艺术领域,除了"复古主义"的历史线索整体呈现在艺术史中,还兼具独特的表现方式。这无疑与西方的"原始主义"的复兴存在关联。人们似乎清楚地看到"原始主义"在整个西方现代艺术中的热络情形。在具体的西方现代艺术的表现中,我们可以这么说,如果没有"原始主义"的影响和作用,西方现代艺术便是残缺的。有人认为高更艺术作品中的装饰

[1] [英]杰西卡·罗森:《祖先与永恒:杰西卡·罗森中国考古艺术文集》,邓菲等译,北京:三联书店,2011年版,第179页。

[2] [德]雷德侯:《万物:中国艺术中的模件化和规模化生产》,张总等译,北京:三联书店,2005年版,第93—94页。

受到毛利雕刻的影响,马蒂斯的雕刻有黑人雕刻的影子,毕加索艺术中的立体主义在准备阶段对非洲的雕刻极其重视……①类似的例子不胜枚举。

① 参见[美]罗伯特·戈德沃特:《现代艺术的原始主义》,第七章,殷泓译,南京:江苏美术出版社,1993年版。

原住现在(族群认同)

认同的遗产

当我们使用"艺术遗产"时,其实与当今世界的"遗产事业"分不开。特别到了"全球化"的今天,特定人群对他们所创造、选择、传承的文化遗产,急切地需要通过对特定"文化物种"的强化性认同,以唤起人们保护它们的责任和使命,否则,其中的许多类型都将消失。从历史的角度看,对遗产的认知经过了一个复杂的过程,特别是近代"民族国家"(nation-state)的出现,一方面需要对既往的历史遗留做出选择和表态,另一方面,社会化认同意识越来越高。学者们一致认为,应用过去的知识和物质遗留来构建个体及群体的认同,是人类与生俱来的行为准则之一。[①]

作为特定"话语"的遗产,是自19世纪末在欧洲首先出现,21世纪才变成了"普世化"(universalizing)话语。[②] 从谱系上看,遗产概念的演化经历了一个"由私到公"的过程。实际上,遗产(heritage)一词走上世界舞台是很晚近的事情。遗产的本义最初指"个人对于已故祖先的继承",现在的遗产概念则是其本义的"集约化"。遗产的概念经历了一个对过去"从认知到建构"的转变。遗产原先的私有性概念——我们不妨称之为"私义的遗产",到后来衍生的公共化意义,不妨称为"公义的遗产"——显现出明显的建构色彩。遗产的这一建构性特征,强烈体现在遗产的多义性和实践性上。艺术遗产作为文化遗产的一种类别表述,自然也符合、遵循这一原则。

从词源学的角度看,拜辛通过考察20世纪70年代以来法国工业遗产的发展线索,对遗产概念由私而公的变化进行梳理。他认为,要考察遗产概念的转变,可以从词源学的角度入手,对于三个表示遗产概念的词 heritage, patrimony 和 succession 进行细致的分辨。根据对法国私法(droit privé)的考察,他发现,同样表示遗产或继承权的这三个词汇,分别有着明确的内涵和外延区分。甚至直到最近,包括法国、英国、美国等在内的很多国家法律中也都还没有出现过"国家遗产"(或

[①] Harvey, D. C. *Heritage Pasts and Heritage Presents: Temporality, Meaning and the Scope of Heritage Studies*. In *International Journal of Heritage Studies*, 2001, 7(4): 319—338.

[②] Smith, L. *Uses of Heritage*. London & New York: Routledge, 2006, p.17.

民族遗产,national heritage)的官方说法,heritage 这个词条在相关的关于保护国家遗址及其他历史遗迹的法案中都没有出现。直到 1975 年,法国的公法(droit public)中才借用私法中的 heritage 这一词条,用"特定遗产"来指称原先的国家遗址等公有遗产概念。公法中的 heritage 一词,将原先私法中的 heritage,patrimony,succession 三个词条进行了模糊处理,而正是公法中的 heritage 的模糊性,使得遗产概念在由私到公的转变中产生了意义上的多重特征。

在"私义遗产"的意义上,succession 一词所表达的是一种现在的、静止的观念,指继承人在法定的那一刻所继承到的那个遗产及其处置权;heritage 一词强调的是一种过去的概念,在谱系上表达的是父子关系,其本义侧重于"从父辈继承而来"的遗物;而 patrimony 一词则指向的是儿子及将来,这里的遗产概念不是静止的,而是表达遗产从父辈向子辈及将来继承人的传递。因此,patrimony 一词更加具有实践意义,其持有人不仅已经获得了所有权,继承了父辈的遗产,并且持有人自身也可能已经成为父辈,对于遗产的将来有很高的处决权。将这个遗产概念扩展到国家民族遗产概念,就为遗产从其原义中分离出文化遗产的意义提供了逻辑前提。当"公义遗产"将原先的三重意义统合之后,遗产概念开始更多地指示"现在"和"发明"的意义;但由于这一概念杂糅了太多的语境化意义和意思而成为各种附加值的依附体,成为被异化的"他者"客体。①

从概念形态上看,遗产概念除了融合了西方历史上的相关价值外,还体现了不同国家和民族自身的认知、价值、观念、表述,导致遗产概念和分类不断地发生变化。在当今的世界遗产体系中,使用概念除了羼入了大量欧洲近代遗产——以工业遗产为主导价值的物质(material)和物质性(materiality)的基本内涵外,还受到某一种具体的遗产类型的影响,比如由于受到美国"物质遗产"(physical heritage)概念的影响。② 在 1982 年,联合国教科文组织内部便特设了一个"非物质遗产"(non-physical heritage)部门,专门处理相关的事务,从而出现了"物质—非物质遗产"的概念和分类。后来,受到日本无形文化财等遗产保持法的一些概念和分类——即"有形遗产/无形遗产"(tangible heritage/intangible heritage)的影响,联合国教科文组织于 1992 年正式将原来的"物质/非物质"分类名称改为"有形/无形"遗产,我国在翻译上出于译名和使用上的延续和习惯,今天仍沿用"物质/非物质"的概念。

① Bazin, Claude-Marie. *Industrial Heritage in the Tourism Process in France*. Translated by Kunang Helmi. In Marie-Françoise Lanfant, John B. Allcock & Edward M. Bruner eds. *International Tourism: Identity and Change*. London, Thousand Oaks, California: SAGE Publications, 1995, pp. 120—124.

② "物质遗产"(physical heritage)是在美国国家公园(national park)的类型形态中使用的基本概念。

由此可见,现代遗产已经变成一个多义词。有学者专门总结了遗产在社会公共理解层面的五种意义:1. 遗产作为过去留下来的一切物质(physical)遗存。这一内涵说明了遗产的物体实在意义,主要包括博物馆的收藏、考古遗址和被指定的纪念性建筑等,还包括那些已经没有任何实体性的历史遗存。2. 对于那些积淀、附丽,并能够表示"过去"意义的非物质性(non-physical)遗留,也属于遗产。许多艺术遗产属于这一范畴,它们不仅表达了集体记忆的认同方式,同时也是一种重要的活态性实践。3. 遗产除了指称过去遗留的物体或器物,还指一切由于历史累积而形成的文化和艺术的生产力及其产品——既包括过去制作的也包括现在生产的。从这个意义上来说,遗产便是社会文化活动,包括生产活动和消费活动。在族群层面上,尤其是对于原住性(indigenous)族群而言,包括口头文学、手工制作、歌舞表演、仪式活动及文化空间等在内的族群遗产,具有"世俗"中的"神圣性",起到族群认同的作用。4. 遗产概念不仅包括人类的社会历史性产物,还可以推而广之到自然环境,包括"遗产地景"(heritage landscapes),甚至还包括"动植物种群遗产"(heritage flora and fauna),即古代遗留的物种或是被认为具有原始或典型的物种。5. 遗产作为一种商业行为,尤其是当代的"遗产工业"(heritage industry),将遗产元素开发为商品或是服务,也构成了遗产的内涵之一。其中最为鲜明的就是遗产休闲和旅游体验。遗产旅游(Heritage Tourism)是一种"自觉的"将自己的休闲活动"与记忆中的或是认定的过去联系起来"的行为[①],包括怀旧、记忆、真实性等的诉求和争论。[②]

如果根据世界遗产事业的知识谱系,按照 UNESCO 文化遗产的操作性形制,比照我国的情形,笔者认为,无论在"脉""象"上都颇为不合;其概念和分类套用我国的传统遗续,实在有些"非难",至少,勉为其难。首先从概念上来看,中华传统中并无现世所用的"遗产"概念。我国虽然有"遗",《说文》释:"遗,亡也。"《释言》:"遗,离也。"说明其本义为"遗失""离散"。"产"(產)就是"生",《说文》:"产,生也。"故今之"生产"同义连用。当"产"指"财产"的意思时,指的却是"天地万物生产"的自然造化。与西方的"财产"(property)难以实现沟通和兑现。

我国古代并没有西方所谓现代的"遗产"概念和继承制度。总体上说,我国古代的个体只有在整个宗法制度之下方可称得上遗产的继承。目前学术界有对我国古代的所谓"遗嘱继承"进行讨论,见仁见智。所谓遗嘱继承制度是指由被继承人

[①] Tunbridge, J. E. & G. J. Ashworth *Dissonant Heritage: The Management of the Past as a Resource in Conflict*. New York: J. Wiley, 1996, pp. 1—3.

[②] Graburn, Nelson. H. *Tourism, Modernity & Nostalgia*. In A. Ahmed and C. Shore eds. *The Relevance of anthropology for the 21st Century*. London: Athlone press, 1995, pp. 158—177.

生前所立遗嘱来指定继承人及继承的遗产种类、数额的继承方式。从渊源上看,此项制度滥觞于古罗马。日耳曼人灭亡罗马帝国后,由于实行分封制及嫡长子继承制为核心的法定继承制度,西欧事实上不存在遗嘱继承制度。中世纪后期,教会法庭支持信徒将动产遗赠给教会,因此,在动产上适用遗嘱,以后扩展至不动产,罗马式的遗嘱制度才被恢复,沿用至今。在中国,遗嘱继承制度出现得较晚,最早规定这一制度是在民国二十年(1931年)实行的《民法》之《继承编》。从古至今,遗嘱继承制度虽历经变化,然而其主旨并没有发生变化,依旧保持着下列罗马时代就已确立的基本原则。所以,遗嘱继承制度非我国所特有,在我国古代实际生活中的运用也不普遍。

我国真正意义上的遗产继承是以纪认亲法制度(即宗法制)为原则进行的。在宗法制社会里,个人所有权表现为共同共有权,可分作两个层面来讨论:1.在一个家族、家庭里,每一个个人都隶属于一个特定的纪认宗亲法。纪认宗亲之具体在《礼记·丧服小记》和《礼记·大传》中已做分明。李安宅先生有过分析。[①] 在纪认宗亲法体系里,前辈遗留下来的财产,首先是属于整个家族、家庭的,所谓"同居共财",指的是在形式上属于亲属共同共有财产。比如祖宅(厝),它是整个家庭甚至家族的共同财产,是所有同族、同宗人员的"共祖财产",尽管在许多时候,它只是家族中的某一个家庭居住,却并不完全属于居住者(可能是长子)。传统上的家庭结构,是父子或父子孙的二代或三代小家庭同居。《礼记·曲礼》云:"大功同财"。《礼记·丧服小记》:"同财而祭其祖祢为同居";郑玄在注《仪礼·丧服篇》之"大功之亲"时,称"大功之亲,谓同财者也"。自唐至清的历代律例亦规定:父母在,子孙不得别籍异财。父母和子女组成一个财产共同体,共同生活。这种情况下,父母将财产转移给子辈的基本方式是继承。2.另外一种意义上的遗产,是指以宗族为基础的村落人群共同体,比如汉人社会中的"族产"不仅其收入汇入整个共同体"公益"事业和活动之中,其继承也是在共同体乡规民约的规范中进行,不能作为个人的遗产。

我国传统有"财",也有"产",亦可指用传承,《说文》释"财,人所宝也"。大家都喜欢的"宝"就是财。《说文》释"宝,珍也"。因我国自古"家国天下"的体性,即"家、国、天下"这个政治/文化单位体系从整体上说是"家"的隐喻,所以,"家、国、天下"贯穿着家庭性原则而形成三位一体的结构。[②] 由于"家—国"一体,所以,自古就没有西方历史上"私产"与"公产"的概念,我国只有到了近代引进西式国家体性后,才

[①] 参见李安宅:《〈仪礼〉与〈礼记〉之社会学的研究》,上海:上海世纪出版集团,2005年版,第55—57页。
[②] 参见赵汀阳:《天下体系:世界制度哲学导论》,北京:中国人民大学出版社,2011年版,第43—44页。

有真正意义上公民社会中的"公产"(遗产)概念。而我国自古以来的"传家宝"多少包含一些"家传"的遗产意味。宝(寶)字与"玉"有关,在古代泛指珍贵之物,"宝"原指"家中有玉",即"家宝",并延伸到了各种不同价值,传家宝的传承方式大抵属于我国自己的"遗传"表述概念。清代学者石成金编撰《传家宝》一书,专门传教人如何处世、生活,从修身齐家到待人处世,从读书到娱乐,从生儿育女到怡神养性的奇方妙法,到士、农、工商各行各业的经营诀窍等博采兼收,尽属今日之"非物质文化遗产"内容。再如"文物"一词,中国最早是指礼乐制度,典出于《左传·桓公二年》:"夫德,俭而有度,登降有数,文物以纪之,声明以发之;以临百官,百官于是乎戒惧而不敢易纪律。"英国皇家人类学会会长罗兰(Michael Rowland)对我国的"文物"进行辨析,认为我国当代使用的"遗产"具有明显的混杂性,"文物"是中国自生的,特指一种仪式的用品,是一代一代传下来的,所以当代的人有义务和责任把这些仪式用品,即这些文物保存好。而"遗产"则是1980年以后从西方引借的概念,字面上的意思是继承了一笔财产。①

概而言之,无论任何形式的"遗产"都包含着特定的认同(Identity),最简约的问法是:"谁的遗产?"遗产的产生、创造与遗产的归属、认同是相互依存的。没有任何一个民族、族群会创造他们不认同、不认可却能长久性传承下来的遗产。"人民需要认同,同时,某一群人的认同往往又对另外一群人的认同造成伤害。"②这也是我们在确认遗产的"人类性"时需要"加注"、需要"设限"的理由。比如在非物质文化遗产的类型中,仪式之于某一个民族、族群显得特别重要;然而在某一个特定的民族仪式中,一些被赋予的观念、形式、符号、牺牲等可能恰好与其他民族形成的价值相背,甚至产生冲突。历史上的一些宗教战争就源自于对遗产在不同方向上的认同,不同方向的认同导致了对峙、对立和对抗。认同是一个多层次的体系和关系网络,在当今的遗产运动中,遗产认同外在、集中的表现是民族认同并与民族国家紧密相连。这也构成遗产研究的一个主题。③

认同将一种价值与语境化对象凭附在一起,因此,特定的对象化也就自然而然地成为认同依据。对于那些没有文字的民族,他们常常在自己的艺术创作中注入了认同的意识。在北美的西北海岸的原住地区,大卫(Joe David)作为原住民艺术家的一个代表,曾明确地表达这样的观点:"如果说我作为一个艺术家的贡献是什

① [英]罗兰(Michael Rowland):《重新定义的博物馆中的物品——中国遗产的"井喷"》,汤芸译,载《他山通讯》(西南民族大学西南民族研究院)第19辑,2013年5月,第51—52页。
② Howard, P. *Heritage Management, Interpretation, Identity*. London/New York: Continuum, 2006, p.17—18.
③ Ibid., p.167.

么,那么我要说,是我对我所理解的自己的遗产和我理解我被赋予的责任——那就是我对我的部族、我的人民——和我们的遗产所托付给我的责任。"①

"第四世界"的艺术遗产

从当今世界的表述潮流看,原先的那些"少数民族"概念有被"原住民"替代的趋势,我国虽仍然坚持使用"少数民族",但也认可"原住民"的概念。"原住民"作为一种相对于"民族国家"的政治性范畴,更多地强调其"前国家主人"的历史事实。当然,它的适用性仍然无法真正回避国家强势"话语"这一事实。也有一些学者在"反思原则"下,"实验"出各种应用性概念,比如"第四世界的艺术遗产"即在此列。

那些小规模的、封闭的、边缘的、地方的、有特色的、弱小族群的、较少受西方社会价值影响的艺术形式、艺术家与艺术创作又要用一个什么词汇来表达呢?"第四世界的艺术"便是一个"替代的尝试",在笔者看来属于"实验式"语汇。格拉本在《族群与旅游艺术:来自第四世界的文化表达》的引言中以一个日常生活的轶事开始他对"第四世界艺术"的解释:

> 我和我的家人谈到这一本书,我们试图想一个更好的书名以代替诸如"当代西方艺术的发展"之类的平庸的题目,而我们所选择的题目又要避免采取像"原始"这样的词汇所带来的问题,使人们简单地将它们视为非西方的土著,或"东方的",或者属于"保守的"一类来看待。家人问我:"你书中的艺术是属于什么类型的?"我回答说:"大概像贝宁的木刻艺术……一类的东西。""啊,你说的是'第三世界'的艺术吗?"我的内弟说。"不,是第四世界的艺术"。我回答道。②

今天,"第四世界"已经成为一个越来越耳熟的概念。它是一个集合名词。在政治上,统称那些土著或原住民部落,像一些仍然过着传统生活的北美印第安部族、爱斯基摩人等。"第四世界"有一个共同的特征,这就是,在这些人民生活的土地上或者居住的地方并没有像第一、二、三世界那样的民族国家的边界范畴、科层制度等。也就是说,他们并没有属于他们自己认同的"国家"(当然这不妨碍他们生活在某一个民族国家认定的"领土"范围内)。他们通常是

① Jonaitis, A. *Art of the Northwest Coast*. Seattle and London: University of Washington Press, 2006, p. 270.

② Graburn, Nelson. H. *Introduction: Arts of the Fourth World*. In Graburn H. Nelson ed. *Ethnic and Tourist Arts: Cultural Expressions from the Fourth World*. Berkeley: University of California Press, 1976, p. 1.

少数族群。在他们的集体生活中没有现代"权力"的直接作用。尽管如此,今天在国际舞台上,人们越来越清晰地看到"第四世界"作为相对独立的群体身影,特别是在那些传统的殖民地国家纷纷独立的历史背景下,那些"原住民"部族出现了一种"泛原著(住)"运动,而且人数有不断扩大的趋势。他们以"亚族群"的方式在国际舞台上展示自己的存在价值,甚至在联合国的一些机构、领域或会议场合也可以听到他们的声音,形成了一个没在隶属"民族国家"的特殊"发声"单位。不过,"泛原著(住)"运动在政治上也存在着一些矛盾,比如,虽然所谓"第四世界"与其他"三个世界"在表述上存在着明确的差异,即没有民族国家作为自己的"认同边界",可是,在对待和处理"泛原著(住)"运动中的利益和认同时,他们所采取的划分原则基本上仍然承袭民族国家基本的单位边界和内涵。我们没有看到除此之外还有什么公认和共识性的区分边界,比如澳大利亚的"某某部族"、新西兰的"某某原住民"、加拿大的"某某人"……,这不仅是"旁观者"(outsider)作如是观,就是他们"自己人"(insider)也是这么划分的,因为"泛原著(住)"运动本来就没有一个"共同体"的依据和认同:没有共同的祖先、没有共同的语言、没有共同的历史文化……,如果说有什么共同特征的话,那就是在当代国际形势里他们处于"民族国家"作为基本认同价值中的"边缘状态"。①

格拉本借用"第四世界"的概念主要并不是要讨论它的政治边界,而是想通过这一概念来表达那些处于"原生形态"的艺术存在,以及这些艺术存在所具有的独特的自我价值体系。② 这样的讨论反而使"第四世界"的某些物质文化和精神文化通过艺术的表现呈现出独特的品质。它们可以包括来自"第四世界"的艺术家(他们并不知道自己属于"艺术家")和他们的作品;一些在现代艺术的观念和分类当中并没有常规性的艺术形式;或者他们中间有一部分人接受过一些西方教育,把所接受的部分观念、概念、方法用于自己传统文化的创作,形成独特的艺术和艺术作品等。总之,他们属于在现代社会中很难进行归类的"艺术家"和"艺术作品"。

对此,西方学者给予了许多评价,比如西尔弗认为:"格拉本对出自世界各地的艺术作品做了大量精彩的论述,他将这些艺术及其生产者归于'第四世界'——意指现生活于世界各国境内的'本土及土著民族'。这一分类学名词确实比被它取代

① Graburn, Nelson. H. *Introduction*: *Arts of the Fourth World*. In Graburn H. Nelson ed. *Ethnic and Tourist Arts*: *Cultural Expressions from the Fourth World*. Berkeley: University of California Press, 1976, p.1

② Ibid., p.3.

的'原始'一词更贴切。"①弗思也给予了很高的评价,认为是"对异域艺术的现代发展进行了精彩的总结"。② 虽然这是一个具有"实验性"的分类语用,但这样的动机非常具有反思性,因为类似像"原始艺术""土著艺术"等概念,早已羼入了巨大的话语权力。比如像"原始"这样的概念,虽然在字面上,它似乎更接近历史中的某一个特定的"时段",但事实上它更是政治概念,对于欧洲而言,似乎从来不使用"原始"而用"古典",因为前者被赋予太多的"非欧洲"的话语含义,换言之,"原始"不属于欧洲。

这里出现了一种历史语境性的矛盾:一方面,人们已经充分地认识到,以西方话语为中心的表述、分类、工具、概念都已经对今天的艺术理论和批评呈现出"垂老"之态,需要更新,更要创新,更需要批判;另一方面,这些表述体系已经深深地融汇在了整个世界艺术史中,构成了这个历史不可分割的有机部分。作为艺术遗产的一部分,后人不能轻易地去除它。于是,合适的方式就是采取在反思的基础上的实验与创新。这或许是格拉本提出"第四世界"概念最重要的贡献;虽然这样的概念会令人联想到根据经济和社会界限划分出的、与"第三世界"等相关联的语用。

斯波纳(Spooner)在"织者与售者:一张东方地毯的原真性"一文中认为,东方的地毯是如何历史性地成为西方的装饰品,从地毯的织制与销售过程中,人们似乎只能看到市场那只"看不见的手"在操作,而事实上远非如此简单。就像萨义德在《东方主义》中所说的那样,东方是欧洲物质文明与文化的一个构成部分。东方的地毯无论在欧洲是被当作收藏物还是使用物,都与欧洲的社会价值系统的变化和作用密切关联。"真正的东西并不仅是手工物品,它由特定的个人制造,由特定的工艺材料制成,在特定的社会、文化与环境条件中生产出来,并且具有从上一代那里学来的花纹图案与设计。装饰因素的原初意义大部分已经被编织它们的人们遗忘(不管怎样,他们很可能以他们的角度来思考自己的作品。而这样角度是无法为西方对于意义的探求提供答案),而西方专家为了将自己对原真性的需求理性化,就必须重建多种意义。""我们区分了看似无限变化的传统与次传统。我们既处理了原真性问题,也处理质量问题。好与坏、旧与新、真品与赝品都被区分开来了。"③

这个例子很清楚地表达了作为一种特殊的物质"文本",地毯从东方的创作——东方的材料、东方的设计、东方的理念、东方的图案、东方的手工,作为商品

① [美]哈里·R.西尔弗:《原始艺术》,载李修建编选:《国外艺术人类学读本》,北京:中国文联出版社,2016年版,第99页。

② [英]雷蒙德·弗思:《艺术与人类学》,载李修建编选:《国外艺术人类学读本》,北京:中国文联出版社,2016年版,第150页。

③ 布莱恩·斯波纳:《织者与售者:一张东方地毯的原真性》,载孟悦、罗钢主编:《物质文化读本》,北京大学出版社,2008年版,第241—242页。

或收藏品,地毯表现出了与任何商品无区别的特性,这一原则表现为市场交换原则。然而,从欧洲的中世纪开始,东方地毯就已经融汇了西方的想象,西方的知识、西方的阐释和西方的话语。这些东方地毯得以通过西方的"价值化",具体地说,使原产于东方的地毯符合西方的"原真性",进而在西方市场上经久性地成为欧洲人的装饰品和消费品。换言之,这种具有悠久历史传统的东方地毯经过历史"他者化"的过程,被重新"装饰"后满足了西方原真性的期待,才被准予进入西方的社会体系,并成功地成为西方物质文明和文化的构成部分。而多数人大抵只注意到地毯作为商品在市场中"交换之手"的作用,而忽略了西方"我者之手"的操控。

"艺术"这一概念有许多意思,不过有几个主要指示大家较为共识,即具有展览性质的、含有美学价值、融合了特定民族和地域特征,以及具有历史传统价值的人类技术和技艺的产品。艺术可以是单一性作品,如一幅画;也可以是交织了多种品质的表演,如音乐、舞蹈等。这一切都可以成为"艺术品"。艺术人类学对"艺术品"的研究之所以重要,是因为在现代社会中越来越多地表现出人们对它们的审美需求。同时,对艺术品的研究原本就是人类学研究的重要部分,特别对所谓"原始艺术"的研究更是人类学研究的经典内容之一。早期的许多人类学家都对"原始艺术"有过深入的研究,如泰勒、弗雷泽、博厄斯等。

在英语中,"艺术""艺术家"经常与"手工艺"联系在一起,文艺复兴以后,它又与手工技术以及劳动阶级联系到了一起,与带有宗教贵族特有的知识,诸如数学、修辞、逻辑、语法等形成两种知识的分类。[①] 在欧洲中世纪时期,大学里面有七种知识被视为七种艺术("七艺"),它们是:语法学、逻辑学、修辞学、算术、几何学、音乐和天文学。"艺术家则主要指在这些领域从事研究的、具有技艺的人士。"[②]文艺复兴以后,艺术的涵义又有了变化,它与人文主义并肩前行。再往后,"艺术"的范围呈现出越来越宽广的趋势,特别是许多具有美学意义的实践和作品并没有受到"科班"训练,它们许多都来自民间,包括民间歌舞、手工艺品、园艺技术、烹饪技艺等。这些现象和差异使人们在"艺术"上产生出多种不同的理解,比如徐悲鸿的画是"艺术品",侯宝林的相声段子是艺术作品;纳西古乐、侗族大歌又何尝不是艺术品?再比如聂耳是音乐家,阿炳是音乐家,"刘三姐"又何尝不是艺术家……它们之间究竟有什么边界差异呢?人们或许可以找到很多理由来加以区分:官方的/民间的,科班的/非科班的,专业的/非专业的,"阳春白雪"/"下里巴人"……"第四世界

① Graburn, Nelson H. *Art, Anthropological Aspect*. In Smelser, N. & Baltes, P. ed. *International Encyclopedia of the Social and Behavioral Sciences*. London: Elsevier, 2001, p.764.

② Williams, R. *Keywords: A Vocabulary of Culture and Society*. New York: Oxford University Press, 1985, p.41.

的"无妨成为另一种表述和划分。

要区分不同"艺术品"之间的界线确有一定的困难,其中一个原因就是人们的意识形态,或者说,我们审美价值系统本身就是矛盾和悖论的。我们的"艺术品"标准出现了混乱:一方面是来自西方体系中"艺术"的规定与规范,把自己放在"他者"的位置上,成为"原始艺术"生产者。另一方面,我们又徘徊于同一个古老帝国的文明体系的"自我话语"之中,主体民族(比如汉族)却又将那些少数民族置于饮血茹毛的"原始人"的"原始艺术"层面。由于"原始艺术"从它的定义一开始就已经抹上很重的"西方/非西方"分类上的色彩和殖民主义的价值取向,而且在历史的很长时间里面,"原始艺术品"主要成为西方人收集、收藏和掠夺的对象,他们并不真正关心这些艺术和艺术品所产生的社会历史背景及其艺术价值。随着商品社会的到来,这些"原始艺术品"也就成为商品在市场上进行交易。[①] 这种历史状况以及历史所赋予其中的变化、复杂的意思和意义造成了人们对它们理解和判断上的混乱状态。

"吉则"抑或"艺术"? 这是个问题

我们在上面区别了中西方对艺术概念、定义、表述、认同等方面的差异,逻辑性地,不同的族群、民族对艺术概念、定义等同样存在差异。我们置疑对西方艺术概念不假思索的、不加选择的"滥用",我们同样反对将自己的艺术概念强加给其他民族、族群的方式。在这方面,热贡唐卡是一个难得的例子。热贡唐卡在近些年内骤然在全国声名鹊起,先是中国工艺美术协会为之颁发"中国唐卡艺术之乡"(2011年8月—2016年8月),继而文化部为之颁发"中国民间艺术之乡"(2011—2013)。收藏市场更为之增加了一个"东方油画"的雅称,那里也因此成为学者、艺术家、商人们云集的地方。

何谓唐卡? 它是藏语音译(唐噶、唐喀),根据藏族学者察仓·尕藏才旦的解释,唐卡的字面就包含了四层意思:一为平展平面之意,表明唐卡绘画的"平展";二为"皮画"之意,说明"唐卡"一词与古老的皮毛文化有着十分密切的关系,也为我们展示了唐卡的游牧背景;三为标准之意,因为"唐"字是指早期官方常用的文稿之意,在吐蕃时期更是有遗教、公文等含义;四为权威之意,因为"唐"字还有反映至高无上的权威和价值趋向、审美准则等,说明唐卡的主题是严肃的、神圣的、受到认可

① Graburn, Nelson. H. *Introduction: Arts of the Fourth World*. In Graburn H. Nelson ed. *Ethnic and Tourist Arts: Cultural Expressions from the Fourth World*. Berkeley: University of California Press, 1976, p. 3.

和尊重的。

唐卡原本属于与佛教有关的绘制技艺。在佛门业内,绘制、奉献唐卡是信徒功业的一部分、信众功德的一部分,因此,传统的唐卡绘画者必须是信佛的人,简言之,是佛门"工业"。以往的唐卡绘制完全囿于寺院和佛教信徒范围内,并无超越雷池的现象,更没有现代文物市场上的收藏和买卖。唐卡的宗教功能之一就是帮助修行之人观想。"观想"限于佛学范畴,在《佛光大辞典》中解释为:略作想。即集中心念于某一对象,以对治贪欲等妄念。

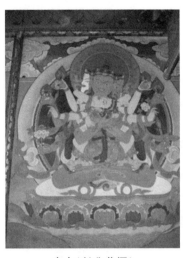

唐卡(彭兆荣摄)

同时,这种佛门绘制技艺也常用于藏医药学医理与医行,关涉到佛学中独特的世界观、知识类型及其认知、获取方式的知识和逻辑,甚至对身体的认知。《坐禅三昧经》卷下(大一五·二八一中):"行菩萨道者,于三毒中若淫欲偏多,先自观身,骨、肉、皮、肤、筋、脉、流、血、肝、肺、肠、胃、屎、尿、涕、唾,三十六物,九想不净,专心内观,不令外念,外念诸缘,摄之令还。"① 比如藏医药学经典《四部医典》曼唐(曼,即医学,唐,即唐卡),被认为是人类历史上最完整的以图画形式诠释藏医药医典的绘画挂图。②

唐卡的分类也很多:根据表现手法分的,根据绘制唐卡的时间分的,根据不同材料分的,根据绘画使用原料分的。按绘画使用原料分为止唐(藏语,意为绘画唐卡)和规唐(藏语,意为绸缎唐卡)两大类后,还可以又往下分类。③ 此外,还会有郭

① 参见慈怡法师主编:《佛光辞典》,"观想",北京:北京图书馆出版社,2005年版。
② 见《藏文化荟萃》系列画册编委会之《四部医典曼唐画册》,"前言",西宁:青海民族出版社,2011年版。
③ 察仓·尕藏才旦:《热贡唐卡》,西宁:青海人民出版社,2011年版,第109—112页。

唐(皮唐卡)、热唐(骨唐卡)、妥唐(头盖骨唐卡)、晓唐(纸唐卡)、代布热(壁画)的分类。从唐卡的分类,我们就看出它体系的庞大与复杂。从传承的历史看,唐卡这一绘画形式从印度传来,经藏族先民加工创新而形成独特的绘画样式。早在2000多年前修建的西藏第一座宫殿——雍布拉康的墙壁上就有壁画的绘制。唐卡属于藏传佛教的一种特殊的手工技艺,在佛门中属于"工巧明"的范畴;所谓"工巧明",凡属"造化万物之技术皆属工巧明。藏族文献《知识总汇》中说:'利他工巧广无边,三门工含从知识'。从广义上说,没有一门知识不包含在身、语、意三门之工。"①《佛光大辞典》中解释"工巧明"如下:指通达有关技术、工艺、音乐、美术、书术、占相、咒术等之艺能学问。为五明之一。可分为二,即:(一)身工巧,凡细工、书画、舞蹈、刻镂等艺能皆是。(二)语工巧,指文词赞咏、吟唱等艺能。世间诸工巧皆为无覆、无记法之一种,故又称为工巧无记。②《瑜伽师地论》(卷二)将工巧明分为营农、商贾、牧牛、事工、习学书算计数及印、习学所余工巧业处等六种。《瑜伽师地论》(卷十五)则列举营农工业、商估工业、事王工业、书算计度数印工业、占相工业、咒业工业、营造工业、生成工业、防邪工业、和合工业、成熟工业、音乐工业等十二种。《大明三藏法数》(卷二十四)则谓,举凡文辞赞咏、城邑营造、农田、商贾、音乐、卜算、天文、地理等一切艺能皆属工巧明。《知识总汇》对"工巧明"也有详细的分类,就身工即利他之工艺技术分为上工和下工。上工分身语意所依之佛像、佛经、佛塔三工,具体是:佛像之造工有绘画(卷轴画)和雕塑。绘画又有唐卡和壁画,雕塑有泥塑、打造、铸造、酥油花、堆绣、刺绣等多种。佛塔之工有供奉之塔和器械等多种。下工包括石工、瓦工、磨工、漆工等生活用品的制造工艺。③

事实上,"工巧明"只是佛学"五明"之一。吉美林巴④在《涌莲藏真》中说,在佛学的五明(内明、因明、声明、医明、工巧明)中,内明通过讲述菩提道,使人觉悟空性;通过因明、声明的运用,可以消除傲慢的外道徒;通过医明,能解除众生所患的疾病之苦;运用工巧明,制造各种用品,以利众生。精通了工巧明的技巧,就能得到学者的地位,财源也不会有多大困难。这门学问也是世人称道的财富,而通过财富可以做利他事业。获得悟空觉悟之后,则以如来的色身和无数的化身,对无数众生做有益的事业。《庄严注释》说,为什么菩萨会钻研工巧明呢?因为以细小的代价不知疲倦地积累财富,有了财富再钻研工巧明,达到精通的程度,就会得到世人的

① 参见马成俊:《热贡艺术》,杭州:浙江人民出版社,2005年版,第42页。
② 参见慈怡法师主编:《佛光辞典》,"工巧明",北京:北京图书馆出版社,2005年版。
③ 马成俊:《热贡艺术》,杭州:浙江人民出版社,2005年版,第42页。
④ 吉美林巴(1728—1798),是生活在18世纪中叶至末叶的藏传佛教宁玛派密宗大得道者和著名学者,有"尊者"之称。

景仰,而利用财富也能为世人做有益的事情。《福泽传记》也说,工巧学是人们要加以实践的技艺,做工巧的人虽出身低劣,但无论如何也将得到国王、大臣、婆罗门、长者们的尊敬。正像人们所说的那样:对掌握了手工技巧的人,天仙和人都会对他予以敬重;对懂得工巧学的人,国王和人民也会对他尊敬。天界的工巧者是布肖嘎尔玛,他得到帝释天王及世间傲慢者的敬重。赤松德赞王也曾在桑耶地方的阿尔亚巴洛殿,主持过对工巧者颁发奖品的大型仪式。这些都说明了工巧学是一门学问,能为世人所摄益,因此工巧学成了菩萨们的学处。

众所周知,佛教的世界影响源自于广为传播,本质上说,唐卡是藏传佛教的产物,"热贡唐卡"[①]最早始于公元1028年,后藏拉堆地方年扎嘉措三兄弟从尼泊尔学成绘画技艺后来到热贡传授绘画技艺,开启了唐卡在热贡的传播。[②] 与佛教的传播一致,唐卡在西藏的传播与尼泊尔、印度的佛教藏传的历史是分不开的。但唐卡传入藏地后,又与藏族文化相融合,在藏地生成独特的唐卡技艺体系,包括价值、理念、认知、分类、概念和技术。

今天,在文化遗产的"运动"中,热贡唐卡被冠以"艺术"之名进入国家非物质文化遗产名录。然而,这种以西方艺术传统中的概念代替藏传佛教的技艺表现形式,窃以为值得商榷。每一个民族、宗教大都有自己的技艺概念和分类,在藏语里,与"手工艺术"一词可以对译的词是"吉则"(音)。"吉则"是现实发生着的"艺术",而工巧明则是对它们的文字记载,同时,工巧明又是一个完整的分类体系。在藏传佛教中,"吉则"的分类自成一体,其中有一个64种分类形制,有意思的是,这一分类来源与印度的《爱经》存着关联,《爱经》主要是印度古代名妓必须研习的内容,全部照录如下:

> (1)歌唱(2)乐器(3)舞蹈(4)融会贯通舞蹈、歌唱和音乐的三者综合(5)书法和素描(6)刺绣和文身(7)以米和花恰切地装饰神像(8)插花(9)给布、衣服或身体部分诸如头发、指甲、嘴唇、身体等染色的技巧(10)给地板镶嵌彩色玻璃和玻璃刻花(11)以最令人舒适的方式铺床、安设地毯及垫子以供人斜躺的艺术(12)奏水碗乐(在装满水的杯子上奏乐)(3)水箱、水管、蓄水池的水的排放和保养(14)绘画、装饰和构图(15)如何制作念珠、头巾、项链、花环及宝冠(16)以花及鹭鸶毛制作头巾和腰带的艺术(17)布景艺术和戏剧表演的营造(18)耳环的设计艺术(19)香水的调制和配备(20)穿着艺术及宝石与饰品的雅

① 青海同仁一带藏语称"热贡"而得名。见唐仲山:《热贡艺术》,西宁:青海人民出版社,2010年版,第9页。

② 同上书,第11页。

致安排(着装时巧妙安排珠宝、饰品的搭配)(21)魔法和巫术(22)戏法(23)烹调(24)以适当的食料和色素调配果汁和酒水(25)裁剪和缝纫艺术(26)以纱线或细丝、羊毛或丝绸来制作玩偶、鸟、花束、散花、球等物(27)猜谜(28)诵诗游戏:一人诵完一句诗,另一人以此句末字为首,吟出另一句诗,以此类推;如参加游戏者想不出另一句诗,便是输家,须缴罚金(29)模仿(30)阅读(包括吟诵与咏唱)(31)绕口令(32)练习剑、棍、铁头木棒、弓、箭的知识,战争、武器和军队的技巧(33)因明学(推理与导出结论)(34)木工(35)建筑(36)金石鉴定能力(37)化学和矿物学(38)玉石珍珠的颜色(39)铁矿和煤矿的知识(40)园艺(41)斗鸡和角羊的规则(42)教鹦鹉说话的艺术(43)香水洒身和香油搽发的艺术(44)文字的深厚功底,以不同形式创造词汇的能力(45)拼读和变换词形的艺术(46)语言和方言的知识(47)为宗教和节日庆典装饰花车的艺术(48)描绘秘法图案,准备护符、咒语之类的艺术(49)智力训练,诸如完成一首未完成的诗等(50)诗的创作(51)词典和词汇知识(52)装扮和改变人的外貌的艺术(53)雅趣幻象的艺术,诸如使棉布呈现丝绸状(54)种种游戏(55)借祈祷文和神秘符咒来自救(56)参加青少年运动的能力(57)社交知识(58)茶道(59)体操(60)揣摩一个人的形貌以断定其性格的能力(61)快读诗行的艺术(62)数学的游戏(63)制造人工花朵的艺术(64)以陶土塑造人物和偶像。

我们由此质疑和反思:1.为什么无论是"唐卡"还是"热贡"都使用藏语音译,在使用"艺术"时不用译名"吉则",而要用"Art"(艺术)的译名?2.既然使用"艺术",就要贯彻艺术的生成原理,人家也可以要求任何采用"艺术"之名者遵循艺术法则;然而"唐卡吉则"无论是认知原理、知识体系还是技艺分类都独树一帜。3."唐卡吉则"与西方的"绘画艺术"无论是内涵和外延都不相同,佛教技艺与审美艺术在类型上——无论是社会教化、表现形式还是审美功能都相去甚远。4.唐卡的绘制也与其他绘画创作在方式、技术、材料等方面迥异,比如唐卡所用的材料是各种不同的矿物原料,经过磨研成粉,然后沾水描绘。5.信守的教养和要求不同,传统的唐卡是一种佛门"功德",要求绘(习)画者皈依佛门,至少是崇信者,绘(习)画者大都从小开始,一生为业。6.就传承而言,对于一个唐卡的研习者,必须要回归特定体系内的知识、技艺,如果让一个唐卡大师传授技艺,必定囿于"吉则"范畴。我们完全无法想象,一个藏族画师如何讲授"艺术"的知识体系。7.非物质文化遗产传承的原则讲究"整体性"和"原真性"(authenticity)形制,即要求从内容和形式上要遵守有知识体系归属的义理和技术,而西方"艺术"义理和技术与唐卡差异甚巨。让"吉则"迁就"艺术",勉为其难。8.使用"艺术"在策略上有不明智之嫌,在此,我国一些少数民族的经验值得借鉴,比如纳西族使用"东巴",而非使用"萨满",便是一个值

得称道的例子。

在联合国教科文组织的全球性"遗产事业"的组成部分中,对少数民族、原住民等的艺术遗产的保护与传承受到格外的重视,原因之一在于多数少数族群没有文字,因此探索保护这些艺术遗产的途径与方式自然提到相应的高度。因此,"表演性艺术和手工技艺的传承已经成为人们搜集那些历史记忆的实践,致力保存其'活态'的有效行动"。[①]

① Howard, K. ed. *Music as Intangible Cultural Heritage: Policy, Ideology, and Practice in the Preservation of East Asian Traditions*. Surrey(UK):ASHGATE, 2012, p.3.

第二部分 社会功能

房前屋后(自然环境)

认知自然

可以毫不夸张地说,没有自然环境,莫说艺术,就是人类能否存续都是个问题。进化理论告诉我们,人类不过是适应自然的物种,"适者生存",是谓也。适应什么?当然是自然环境。达尔文的进化论无疑是所有现代进化论者的"圣经",后续的所有相关理论都可视为来自这一原创理论的"变种",包括"辩证唯物主义"。[1]

"自然"是什么?没有定说,不过,它涉及"美"的问题。艺术遗产便绕不过去。在中国人眼中,自然以"和谐一道理"为主旨。与艺术相关的首先表现为美感。和谐是关系,亦是美。西方的文化传统中讲究的是比例,思维、人体、建筑皆然,艺术便不能例外,表现出一种刻意和人为的"美"。从柏拉图开始提到尺度与比例是美的原则,一路贯穿而下,艺术都没有完全离开这一轨道。由于希腊人发现了人体之美,雕刻于是成为主要表达和谐的艺术。[2] 在西方人看来,比例是美的根源,人体美必须符合尺度合宜。他们把人体美落实于几何原理,让人不能不相信美的神圣性。建筑上也遵循同一原理,雅典卫城巴特农神庙的比例是1:1.618,即它的宽度和高度的比例,也是楣梁上皮到基脚的高度。这也是人体黄金分割比例在建筑上的应用。[3] 黄金分割具有严格的比例性、艺术性、和谐性,被认为是建筑和艺术中最理想的比例。所以,画家们按照这个比例进行创作。达·芬奇的作品《蒙娜丽莎》《最后的晚餐》都运用了黄金分割。古希腊的著名雕像断臂维纳斯及太阳神阿波罗皆以此来雕塑0.618。近代艺术中的比例关系对中国的艺术教育也产生了影响,甚至将这种美演化成了一种认知思维。

本质上说,任何艺术的表现都是"自然"的表现,只不过是所谓的"人化自然"——即经由人的认知、意识、审美、表述所形成的艺术表现和形式。除了我们所说的将自然对象直接作为艺术表现对象外,还包括许多艺术,尤其是实用性艺术的材料也大多直接来自于自然环境。上述之古代神庙便可为例,埃及的金字塔,多筑

[1] 王海龙:《视觉人类学新编》,上海:上海文艺出版社,2016年版,第246—247页。
[2] 汉宝德:《东西方建筑十讲》,北京:三联书店,2016年版,第10页。
[3] 同上书,第13页。

于尼罗河畔。这首先是自然的选择。众所周知,古埃及文明被说成是"尼罗河文明",除了人类文明与河流的缘生关系外,也是建筑艺术溯源的重要根据。尼罗河下游谷地河三角洲则是人类文明最早的发源地之一,迄今埃及仍有96%的人口和绝大部分工农业生产集中在那里,被视为埃及的生命线。几千年来,尼罗河每年6—10月定期泛滥,8月份河水上涨最高时,淹没了河岸两旁的大片田野,10月以后,洪水消退,带来了尼罗河丰沛的土壤。

古希腊毕达哥拉斯发现的"黄金分割"①

尼罗河成为埃及人民的生命源泉,同时也创造了不朽的建筑艺术。埃及金字塔是埃及古代奴隶社会的方锥形帝王陵墓。数量众多的金字塔以及人们所熟知的狮身人面像大都分布在尼罗河两岸。法老们希望他们的身体也与尼罗河一样具有永恒性,哪怕奢华的神庙,极尽华丽的壁画,"一切只为死者的灵魂提供冥界生活的物质支持,并保证他个人独自的永恒"②。值得特别言说的是,金字塔以及大量的神庙,其本身不仅成为历史建筑艺术的极品,同时,神庙本身也成为雕塑、绘画的"材料",而成为"材料艺术"之不朽作品。

① 黄金分割是指将整体一分为二,较大部分与整体部分的比值等于较小部分与较大部分的比值,其比值约为0.618。这个比例被公认为是最能引起美感的比例,因此被称为黄金分割。
② 参见李辰:《西方古代壁画史》,北京:北京大学出版社,2007年版,第18页。

卡纳克阿蒙神庙柱身浮雕

 中国传统对自然和美的认知并不按照这一套比例尺度规则,雕塑、绘画、建筑也没有这些规矩。这或许是中国绘画艺术有别于西方绘画艺术传统的重要一范。"自然"在我国的传统价值体系和观念形态中的意思有多种,主要有以下几种:1."和","天人合一"的和谐自然观。2."易"(日、月同构),自然演化和变迁的规律性。3."化",非人为的"天然"与"造化"。4."道",寻索自然的规律的"道理"。5."气",人的生命演绎与养生观。6."数",认知万物的形态、形式与程式。7."物",周遭环境和具体的客观事物。8."契",契合和配合自然的协同。

 自然的物品,包括作物与艺术制作的关系非常密切,比如我国云南少数民族的织锦以棉和麻为主,有些则使用长纤维的草和树皮。棉材料中还有当地种植的木棉,在滇西和滇西南都有。① 这种情形在世界各民族的手工艺术中非常突出,绝大多数民间和民族的手工技艺以实用为基本功能,而大多数材料直接来自于自然环境,特别是动物、植物和矿物。那些生活用品和手工制作又常常与重要的节日庆典、人生礼仪结合在一起,它们又大多数是与自然的时令、时节相配合。我国西双版纳傣族最重要的节庆泼水节是在旱季与雨季相交的时节举行。由于西双版纳地处热带地区,且多受印度洋季风影响,2月到5月为旱季,6月到10月为雨季,而泼水节正是4月中旬,也就是旱季、雨季交替的时节进行,就时节而言,泼水节结束后,傣族人民就进入了农忙时节。② 我们甚至可以说,像原住民族、少数族群的手艺、技艺,大多直接来自于自然环境——包括配合自然时节,配合生产生计方式,取自于自然的材料等。

① 吴兴帜:《遗产的抉择:文化旅游情境中的遗产存续》,北京:世界知识出版社,2016年版,第122页。
② 同上书,第63—64页。

就艺术遗产哲理性而言,"自然"首先指自然的至高无上,艺术的终极意义皆存在于与自然的诸种关系之中。达·芬奇这样说过:"谁轻视绘画,谁就既不爱哲学也不爱自然。"①因为绘画是自然嫡生女儿。安格尔也说:"世界上不存在第二种艺术,只有一种算艺术,其基础是:永恒的美和自然。"②"只有在客观自然中才能找到最可敬的绘画对象的美,您必须到那里去寻找她,此外没有第二个场所。"③在艺术家眼里,"自然"是一种准则,它既指客观自然的存在,也指涉所包含的自然规律,尤指"美"的客观性。但是,"自然"并不是艺术家手中或笔下的驯服者,艺术家必须以虔诚的态度方可与之形成友好关系。无怪乎梵高如是说:"大自然在开始的时候总是与艺术家进行抗拒的,但是谁要是认真地对待这个问题,不让自己被这种抗拒引入迷途,它就会成为争取胜利而进行战斗的刺激,其实一个真正的艺术家与大自然是一致的。但大自然确实是'不可捉摸的',人们必须用坚强有力的手抓住它。"④而当人们在观赏梵高的后印象派绘画作品时,似乎可以从中感悟到它们与自然的协作。

欧洲的艺术传统间或也将回归原始形态的生活视为"自然"的一种,这种生活方式的倡导者是启蒙主义时期的卢梭,他著名的"返回自然"也成为欧洲艺术传统中的组成部分;高更即为代表:"在所有关于原始对现代绘画之影响的研究中,高更显然占有重要的地位,他的名字已经变成了一个地区浪漫主义的同义词,并且仍未失去它的魅力,它已经成为抛弃欧洲温室文化令人窒息的奢侈而返回自然生活方式的象征。"⑤高更的艺术生涯确与南太平洋岛塔西提有着不解之缘,他的艺术创作深深浸润着当地土著毛利人的文化因素。在很大程度上,原始部族过着更为自然的生活,他们的生计原则所遵循的基本上是"自然律",而他们的生活被视为"自然的部分"。

自然有其自在的演化史。"自然史"(Natural history)作为"博物学"的同名异译、误译⑥,是一门极其重要的学科和学问。自然史遵循两个基本的认知和实践原则:第一个原则,世间万物皆臣服于自然规则,甚至连最自由的生物也是如此,动物与人类一样,都在受到天与地的影响。⑦ 第二个原则,人通过改变动物的自然状态

① [意]达·芬奇:《艺术手记》,载贾晓伟:《美术二十讲》,天津:天津人民出版社,2009年版,第6页。
② [法]安格尔:《论艺术》,载贾晓伟:《美术二十讲》,天津:天津人民出版社,2009年版,第66页。
③ 同上,第67页。
④ [荷]梵高:《书信》,载贾晓伟:《美术二十讲》,天津:天津人民出版社,2009年版,第103—104页。
⑤ [美]戈德沃特:《高更与蓬塔汶派》,载贾晓伟:《美术二十讲》,天津:天津人民出版社,2009年版,第137页。
⑥ 西方的Natural history在学科上被译为"博物学",笔者认为,这种译名不仅导致了学科上的误解,也与我国传统的"博物(学)"形制不甚相符。
⑦ [法]布封:《自然史》,陈筱卿译,南京:译林出版社,2013年版,第18页。

而强迫动物服从自己,让它们为自己服务。一头家畜就是人们娱乐、使用、奴役的奴隶,人们使之衰退,使之迷惘,使之变性,而野生动物则只服从于大自然,只知道需求和自由的原则而不知其他任何规则。一头野生动物的历史只局限于大自然中的一部分情况,而一头家畜的历史则极其复杂,与人们驯化它或制服它而使用的手段全部有关……人类对动物的统治是一种合法的统治,是任何革命所无法摧毁的,这是精神对物质的统治,这不仅是一种自然权利,一种建立在一些永恒不变的原则基础上的权力,而且还是一种上帝的恩赐,人通过这种恩赐随时都能知道自己的优越……人有思想,因此他便成了根本没有思想的所有生物的主宰。① 在这里,自然的规则和人类根据自己的需求以"改造自然"——"自然容忍限度"的规则共同作用。

无论是西方的 ART 还是中国的"藝術"无不在基本和根本上说明人类的生物性,或强调农业生产中的自然特性。当今盛行的"视觉艺术",其名谓早已表明它与"视觉器官"的关系。有意思的是,在博物学家那里"看上去最重要最绝妙的视觉器官,同时也是最不可靠且最容易产生错觉的器官,如果视觉没有触觉随时进行证实的话,视觉就可能产生错误的判断"。② 相对视觉器官而言,包括人的所有感觉器官,触觉才是最真实可靠的。③ 虽然,视觉的"错误"也可以产生美术的幻觉,包括"蒙太奇"式的视觉感受,但它确实是建立在"错觉"之上。"错觉"非贬义词,它也是自然反映的一种形式。

哈尼梯田(彭兆荣摄)

在"艺术"之阈,"自然"也就包含了多种不同的指喻:1.指自然作为万物的主宰

① [法]布封:《自然史》,陈筱卿译,南京:译林出版社,2013 年版,第 15—16 页。
② 同上书,第 29 页。
③ 同上书,第 68 页。

和主持,自然原则具有不可抗拒性。在这个层面上,人类亦不过是自然的"作品",只不过属于"精品"而已。① 2.人类借助身体能力、身体器官创作和创造艺术作品。所有身体器官都不过是物种进化的产物。3.艺术创造的所有来源、对象、思想、行为等都是人类积累的自然认知、经验的果实。是"摹仿"自然的。如果放弃诸如"上帝""哲学家"的至高性规定,或把"上帝"作为"自然"的异名,柏拉图所开创的"摹仿说"无疑是正确的。

具体而言,任何形式的艺术,尤其是原生性创作,都存在着与自然环境之间的关系,比如中国的山水画,原本就是对自然的艺术反映。自然也就成为艺术创作、鉴赏的一个重要根据。从某种意义上说,艺术遗产与任何类型的遗产一样,都是人类认知自然的一面镜子;同时,也反映了人类在不同时代、阶段对自然环境的认知水平。中国的艺术传统将这些属于中国人"自己的自然"相交融。比如中国的画家爱画竹,文人爱写竹,百姓爱种竹。竹子养育了大熊猫,惟中国独有。苏轼有名句:"宁可食无肉,不可居无竹。无肉令人瘦,无竹令人俗。人瘦尚可肥,士俗不可医。"(《于潜僧绿筠轩》)"竹"在此成为中国高雅形象的代表,它的根基是自然!

"自然"虽属于客观,可是对于人类而言,它之于人类的作用、之于人类的体认、之于人类的知识,都归结于之于人的存在。在此可以套用"我思故我在"。自然遗产也不例外。联合国教科文组织所认定的"自然遗产"都属于人类在特定历史语境中的认知范畴。换言之,无论自然与艺术相距多远,都逃不出自然的"如来佛手心",因为归根结蒂,对所有艺术根由的追踪,都最终落在"自然"之中。当代艺术界更是出现了一种彻底的观念,即直接将自己的艺术作品制作在大地上,完全与自然融为一体。他们在大地上用各种各样的线条、图案制作作品,称之为"大地的杰作",贝尔(Herbert Bayer)认为,这样类似几何图案在大地上制作的经验,是真正自然和谐的作品。② 所以,在他们的观念中,"土地并不是作品的一个装置部件,它本身就是作品的有机部分"③。

人类认识自然有一个认识论上的发展和变化线索。大致上看有以下四种不同的自然观:

一、早期自然观

认为自然是一个运动不息从而充满活力的世界,同时也是一个有秩序、有规则

① [法]布封:《自然史》,陈筱卿译,南京:译林出版社,2013年版,第11页。
② Lailach, M. and Grosenick, U. ed. *Land Art*. Bonn: Taschen, 2007, pp.30—31.
③ Ibid., p.38.

的世界；这个世界不仅是活的，而且也是有智慧的。这种将自然视为有智慧的机体的自然观基于这样一个类比：即自然界同个体的人之间的类比。个体通过内省（self-consciousness）首先发现自己作为个体的某些特质，发现自己是一个各部分都恒常和谐运动的身体，各部分及其运动微妙地相互协调，进而保持了整体的活力。同时，他还发现自己可以按照自己的意愿操纵身体的运动，进而以"交感""同情"的神话思维将自己的特质投射到自然，认为自然也具有类似的性质，作为整体的自然界就被解释成按这种小宇宙类推的大宇宙。

分享大自然的恩惠成了原始人类的一个有代表性的观念行为，他们通过食物的分享，把我们/他们/自然融为一体。比如狐狸氏族与鹰氏族通过交换仪式共同分享食物，并通过这种食物的分享将双方视为一体——我们吃了他们的食物，我们就成了他们，反之亦然。"同吃一种植物或动物成了一种权力宣示的方式，一种相互同化的巫术。"[1]事实上，自然物种不仅相互影响，也影响着人类的进化。人类与自然物种之间这种友好关系被学术界称为"共生现象"（Symbiosis），其基本意义是指在自然和进化过程中，不同的物种之间彼此关联，互为你我，相互包容。[2] 人与自然不仅因此共同获得利益上的分享，而且形成了一种自然和谐关系。威尔生（Wilson）认为，食物分享的关系事实上是一种自然的互惠性形式，遵循这种互惠形式也是人－猿进化过程社会生活的核心部分。[3] 人类与其他物种分享自然所提供的食物逐渐进化成复合性的生物机能可能是他们生活史的全部。[4] 也就是说，人类早期的自然观并未将自己和自然截然两分，他们把自然和其他物种与自然的亲密关系视为一个整体。

二、近代自然观

机械论自然观源自早期将自然视为由某种基本物质组成的观念（如希腊的原子论、中国的五行说），肇始于文艺复兴时期，勃兴于近代科学革命中，它认为自然界既没有理智也没有生命，没有能力理性地操纵自身运动，更不可能自我运动。自然界不再是一个有机体，而是一台机器。这种机械自然观基于与希腊自然观非常不同的观念秩序：首先，它基于基督教的创世和全能上帝的观念；其次，它基于人类设计和构造机械的经验。16世纪工业革命时期，印刷机和风车、杠杆、水泵和滑

[1] McKenna, T. *Food of the Gods*: *A Radical History of Plants*, *Drugs and Human Evolution*. New York: Bantam Books, 1992, pp.14—17.

[2] Ibid., p.18.

[3] Lumsden, C. J. and Wilson, E. O. *Promethean Fire*: *Reflections on the Origin of Mind*. Cambridge, Mass: Harvard University Press, 1983, p.12.

[4] Ibid., p.15.

轮,钟表与独轮车,以及矿工和工程师大量使用的机械,融入百姓的日常生活,每一个人都懂得机械的本质,创造和使用机械的经验已经开始成为欧洲人一般意识中的一部分。因而形成了机械的自然观:上帝之于自然,就如同钟表匠或水车设计者之于钟表或水车一样,上帝是创造了人以及其他非人类事物。

19世纪后半叶机械的自然观受到挑战,20世纪初渐趋衰微。L.怀特(L. White)指出,我们当代社会的生态危机正是根源于世界上已知的最为人类中心主义的基督教,是基督教在人与自然的关系上强调:自然除了服务于人之外便没有任何存在的理由。人们对这种"人类/自然""主/客"二分论形而上学思维的反思导向了今天有关"人类中心主义"(anthropocentrism)和"非人类中心主义"的论争。

三、现代自然观

以达尔文进化论为代表的进化的自然观。认为自然界中的一切事物都是处在不断的变化状态之中,但这种变化是渐进的,而不再是循环的(在早期人类看来这些自然的变化归根结底是循环的,不能回复的状况是不完整的、不完满的)。自然界被认为是一个具有渐进特征的第二世界。这是一个以人类为中心的世界,它仅仅包含那些时间和空间都限于我们观察视野的自然过程。

现代自然观被认为是一种建立于匮乏之上的自然观(这也是马克思哲学、经济学的理论基础)。这种自然观是一种支配自然同时也是支配人的理性观念,是生产之镜式的认识,构成了现代资本主义合法性的基础。人类依据自然(作为一种资源)对人的价值高低来评定和利用,对人类使用价值高的就进行高度保护,以便能持续性利用,而对人们没有利用价值的就忽略。在这种理念下,人们发展出一套非常细致的全球生态系统价值评估系统和方法。其中最有名的方法(由Costanza等人创立)将全球生态系统服务分为17类子生态系统,之后采用或构造了物质量评价法、能值分析法、市场价值法、机会成本法、影子价格法、影子工程法、费用分析法、防护费用法、恢复费用法、人力资本法、资产价值法、旅行费用法、条件价值法等一系列方法分别对每一类子生态系统进行测算,最后进行加总求和,计算出全球生态系统每年能够产生的服务价值:总价值为16～54万亿美元,平均为33万亿美元,这是1997年全球GNP的1.8倍。[①]这一数据被人们,尤其是可持续发展论者大量引用,以提醒人们生态系统得以持续性发展的重要性。

① Costanza, R. R. d'Arge, Rudolf G., et al. *The Value of the World's Ecosystem Services and Natural Capital*. Nature, 1997, 387: 253—260.

四、当下深层生态自然观

在面临越来越多生态和发展的两难问题后,人类开始反思对自然的态度,进而形成了一种自觉的反思潮流,这场思潮的核心是"生态伦理"和"可持续性"。为了人类(作为一个整体的类,而不仅仅是某些国家、族群或某些阶层)的生存,我们必须"发现"并尊重自然界生态系统本身的权力、人以外其他自然物的权力,发现一种双赢(win-win)的生存之道:可持续发展。不少人提出这种当下出现的自然观与中国具有几千年历史的儒家自然观是一致的,儒学的"天人之际"与"人物之辨"构成了人与自然关系论域,形而上的"天"与形而下的天、地、人、物相互补充,共同构成一个异同于一体的开放的自然。人应对天地持敬畏之心,对万物则爱之有序、用之有度。在实现自然和谐的同时也使人自身的价值得以实现。这一理念也反映在了艺术领域,出现了所谓的"生态艺术"(Ecologic Art),并以同名于1969年在纽约策展并展出。虽然不同的艺术家和策展专家对生态艺术的概念、定义和行为方式有着不同的理解和行为方式,但以生态和谐为原则的艺术主张却是一致的。[1]

自然观的这种变化历程概括为:附魅(enchantment)、祛魅(disenchantment)和返魅(re-enchantment)。至今"自然到底是怎样的","人类与自然有着何种关系"这样的本体论问题仍然充满争议。人们遂将讨论从本体论的层面转向伦理层面和操作层面,不再问"是什么",转而问"该怎样对待",即人类该怎样对待自然才是好的?该怎样做才是最佳选择?这也是当下我们的自然观转向深层生态的动力。不再追问"自然是人的一部分",还是"人是自然的一部分",而是在面临重重生态危机时,人类开始强调对自然的道德义务。自从有了人类,人与自然的关系就成为最为重要的认知关系,在不同的历史时代中,人对自然的认知不仅反映在对自然认识的深浅方面,而且也表现出不同的价值倾向和趣味。比如人与自然的现代认知与欧洲启蒙主义有着密切的关联;也与接下来的工业革命以及科学主义进化论形成逻辑表述。

启蒙运动形成于17世纪末,18世纪在欧洲达到了鼎盛期。人类在这一时期对自然世界的认识和科学研究成果达到空前的水平,对天主教有关自然一神的观念提出了科学的批判,这种批判比起文艺复兴时期更为科学和有效。在这种背景下,人们对大自然出现了新的认识态度。现代自然地理学也在对环境的重新认识的动力和热情中开展;现代国家、科层体制也应运而生。新的学科、新的科学手段,如统计学、科学地图学以及三角测量、天文测量等技术的应用,博物学的时兴伴随着旅行的越来越频繁,促进了人们对自然、环境以及不同社会了解的强烈愿望。以

[1] Lailach, M. and Grosenick, U. ed. *Land Art*. Bonn: Taschen, 2007, pp. 18-21.

欧洲为代表的启蒙学家们在这样的背景下不仅重新反思人与自然的关系,而且借助当时的各种知识和技术对自然进行探讨。卢梭就是启蒙主义运动的代表之一。他不仅提出"返回自然"的主张,甚至还提出要做身体力行的"自然人",更重要的是,他对当时通过经院式的"博学"切齿痛恨,试图教育、实践、观察自然的真实世界去建立认识和知识体系。在启蒙主义运动中,康德、孟德斯鸠、伏尔泰、孔多塞、赫尔德尔、林耐、夏多布里昂等一大批哲学家、思想家、科学家、诗人等汇入对自然的新的"建构"和"发明"。①

而在殖民时期的美国,并没有出现类似欧洲的针对自然的思想运动,也没有完整意义上的历史传统和历史遗留,比如没有欧洲式的狩猎保护区,没有真正意义上的休闲阶层。即使是1641年的大池塘法案(the Great Ponds Act),也跟殖民时期所有的保护法一样,都是保护鱼、野生动物或者木材资源等的。但美国与欧洲有着密切的交流和影响关系。毕竟美国的移民主要是从欧洲迁移去的。比如美国"自然遗产"的历史与"公园"建立了某种关系;然而,早期的清教徒对工作、自然和休闲的态度还在阻碍新英格兰"公园"理念的进一步发展。在清教徒看来,休闲是恶的,自然则是可怕的、荒芜的野地,充满野兽和野蛮人。根据圣经的指示,人们要努力征服自然,"要生养众多,遍满地面,治理这地。也要管理海里的鱼、空中的鸟和地上各样行动的活物"②。因此,没有休闲的地方。渔猎也只是获取食物的一种方式。换言之,人们与自然界和平友好的关系更大程度上来自于最原始的互惠互利经验的认识。

加拿大班弗国家公园(Banff National Park)③(彭兆荣摄)

① 参见保罗·克拉瓦尔:《地理学思想史》,第四章,郑胜华等译,北京:北京大学出版社,2007年版。
② Genesis 1:28. Copyright © Holynet All rights reserved. Powered by Knowledge Cube, Inc.
③ 班弗国家公园为加拿大洛基山国家公园(Canadian Rocky Mauntain Parks)的组成部分,1985年入选联合国世界遗产名录。

欧洲的启蒙思想对美国的影响并不是简单的观念和行为的复制和照搬，原因之一是欧洲和启蒙主义对自然的反思和理解的主体来自传统的中产阶级思想运动。在当时的历史条件下，美国并没有形成完整的中产阶级的本土形态，然而启蒙主义对美国的影响却在具体的对自然的模塑上形成了独特的形态。最有代表性的是 18 世纪孕育的一种哲学最终改变了新英格兰的模样。卢梭提出"自然人"（natural man）的概念，即在自然状态（动物所处的状态和人类文明及社会出现以前的状态）下，人是"高贵的野蛮人"，快乐和满足地生活着。这引发了一股崇尚自然和原始的热潮。这个浪漫主义运动的基础是，天、人、神合一的信仰，人们的世界意识中开始有了"自然"。

此外，稍后的浪漫主义的浪潮在法国（卢梭）、德国（歌德）、英国（华兹华斯、雪莱、柯勒律治、拜伦、济慈、布莱克等）风起云涌，也影响到美国人对自然的看法。至此，"公园"在美国的诞生就差一个东西了，即动机。早在 19 世纪初，新英格兰的一群哲人就为此做好了准备，他们包括亨利·沃兹渥斯·朗费罗（Henry Wadsworth Longfellow）、约翰·格林里夫·惠蒂埃（John Greenleaf Whittier）、詹姆斯·拉塞尔·洛威尔（James Russell Lowell）、威廉·库伦·布莱恩特（William Cullen Bryant）、亨利·戴维·梭罗（Henry David Thoreau）和拉尔夫·瓦尔多·爱默生（Ralph Waldo Emerson）。他们敏锐地看到工业主义将田园牧歌般的乡村变成了脏乱的工业城镇，被看做老旧、落后、愚昧的乡土生活被伴随着贫困、悲惨和犯罪的都市生活所替代，他们认为这样的退化是文明的伴生物，而唯一的出路就是回归自然。在他们看来，自然是人类的母亲，或具有医治人类的功效。当时"自然"在人们眼中是美丽的、亲切的、有益的、滋养的，而不是可怕的、粗野的、肮脏的障碍物，这样的新理念彻底地改变了美国，并为公园理念的诞生做好了最后的准备。

1847 年，George Perkins Marsh，来自佛蒙特州的美国国会议员在佛蒙特州勒特兰发表了一次言说，被称为是美国自然保护运动的发端。他呼吁人们关注人类活动，尤其砍伐森林对土地造成的破坏，号召保护、管理森林覆盖的土地。他的一些洞见得到了新英格兰人爱默生（George Emerson）的追捧。19 世纪 50 年代，欧洲和美国的文学家们越来越关注自然的重要性，19 世纪中期的旅行文学和浪漫主义文学遗产激发了"欣赏自然"的普及型的大众运动。在 19 世纪后期的几十年里诞生了"自然小品文"，并形成美国文学的一个样式。19 世纪后半期至 20 世纪初，大众对鸟类的兴趣在书籍、文章和地方俱乐部里蔓延，对自然保护在多个领域的萌芽提供了温床。同时美国各地的自然风光，尤其是西部的，通过各种媒体广为传播，激发了对美国景观特质，甚至包括荒野的广泛兴趣和欣赏。19 世纪的一位美

国画家曾经这样说过:"美国人的情感中最突出的,大概也是给人印象最深的和最有特点的部分,就是对荒野的态度。"① 年轻的独立的美国要得到世界的承认,却缺少跻身于世界的实力,历史短暂,文化传统欠缺,经济也很落后,能为之骄傲的只有她美丽的大自然,这是文明的、先进的欧洲所没有的。美国著名历史学家弗朗西斯·帕克曼(Francis Parkman)说:"文明既是一个毁灭者,也是一个创造者,不过,为了保留这个国家的象征,就有必要保留一部分残存的荒野。"②

人化自然

在中国的传统哲学里,人是"自然"的一部分,这也是"天人合一"的重要价值。艺术表现方面,山水画是中国艺术传统中的重要一范。中国的山水画以呈现自然为基本,却形成了与西方绘画艺术截然不同的价值取向。如果说,西方的绘画艺术以"神+人"、历史事件为主要线索的话,那么,中国古代的绘画艺术是在"自然"中融汇了人的价值,"人"隐在了自然中。体现在绘画中的思维性主导倾向也完全不同:西方式的思维是主体和客体泾渭分明,而以人的主体为本(人本主义),风景画则相对于前两类,显得不起眼。中国式的思维则不然,山水寄情已然不仅是将艺术家的情感托付自然山水,甚至可以理解为"我即自然"。或许正是这个原因,西方人往往不能理解中国的山水画。笔者曾经遇到过这样的情形,一位西方学者到我国的张家界出席一个国际会议,当他看到张家界的自然风景后,表达了这样的见解:以前他一直认为中国的山水画是中国艺术家的个人臆想和幻想,因为现实中的自然山水是不可能像中国画家画出来的那样,以为那只是中西方艺术的范式和表现原则上的差异,因为西方的传统艺术是以"现实"为依据的。到了张家界,他才了解到,中国古代的山水画是二者的完美结合。

这位西方学者的观点代表了大多数西方人对中国古代山水画的认知实情。自然原本各有个性,形态多样,像张家界、黄山、庐山这样具有诡谲幻象的山水,除中国之外,其他地方很难找到。这或许也是为什么美国大片《阿凡达》选景选在张家界的原因吧。那样的景观在地球上很难找到,只有到别的星球才有。这只是西方人的真实自然观。其实,更为深刻的原因,我认为还不是中国的山水独特,而是人化入自然的中国式哲学思维的果实。

① Nash, R. *Wilderness and the American Mind*. New Haven: Yale University Press, 1973, p.67.
② Ibid., p.99.

庐山实景　　　　　　　　山水画　　　　　　《阿凡达》取景张家界

我国对于生态的认知与"自然"密不可分,"自然"在此不仅指客观存在,也指自然存在的规律("道"),人就是"自然"的一部分。所以要"顺天承运"。我国古籍在这方面的论述有很多,如《礼记·乐记》:"凡心之起,由人心生也。人心之动,物使之然也。感于物而动,故形于声。声相应,故生变,变成方,谓之音。比音而乐之,及于戚羽旄,谓之乐。""人生而静,天之性也;感于物而动,性之欲也。"《礼记·乐记》:"化不时则不生。""合生气之和,道五常之行。""生民之道,乐为大焉。"

传统对自然的理解与实践可谓自成一体,其中包括对文明原生形态的发生学原理的理解,比如水与文明的关系。从文明史的角度看,文明是写在水上的。世界上几个著名的古代文明皆由河命名(尼罗河文明、两河文明、恒河文明、黄河文明等)即可为证。我国古代的城郭大都建于水边,形成了特殊的"流域文化",水系形成了中华文明的脉系。以仰韶文化的典型代表半坡遗址来说,它自身坐落在浐河东岸的阶地上。中原和北方的绝大多数遗址原本都是河流岸边,只是后来自然环境变化,有的水流干涸了。[①] 在我国远古时代黄河流域的开发过程中,有过一个对自然资源破坏比较严重的时代。《管子·揆度》云:'黄帝之王……破增薮,焚沛泽,逐禽兽。'《孟子·滕文公上》:'舜使益掌火,益烈山泽而焚之,禽兽逃匿。'这在当时开拓了人类的活动空间,是必要的。

之后,随着人口增加、土地垦辟,山林川泽自然资源受到破坏的情况仍然不断发生。但在这个过程中人们也逐渐认识到,自然资源是有限的,如果利用过度或不适当地攫取,就会妨害资源的再生,导致资源的枯竭,影响到以后的继续利用。[②] 我国很早就用文字记载了"自然保护"的理念和实践,《逸周书·大聚》周公旦追述的"禹之禁"便是如何合理利用自然资源的规定,《吕氏春秋·义赏》中"竭泽而渔,岂不获得? 而明年无鱼;焚薮而田,岂不获得? 而明年无兽。"表达了可持续性利用

① 参见郑重:《中华古文明探源》,北京:中国出版集团 东方出版中心,2016年版,第61—68页。
② 董恺忱、范楚玉:《中国科学技术史·农学卷》,北京:科学出版社版,2000年版。来源:中国农业历史与文化网站:http://www.agri-history.net/history/chapter62.htm。

的原则。甚至到了前秦时期,保护和合理利用自然资源成为其农学中很有特色的一种理论,其意义超越了传统农学的范围①,与自然保护,与中国的自然观、世界观关系十分密切。

某种意义上说,艺术是自然的杰作。这些自然的造化、演化、变化都会反映到艺术领域,甚至人也被认为是"自然杰作"。古希腊的艺术被认为是"自然主义"的产物。表现在人体的写实方面,在人体的自然体态上实践"理想尺寸"的"完美比例"。② 为了满足这一基本的原则,艺术家需要对人体进行多方面了解,建立相关的知识结构,包括解剖学、形体学、运动学、动物学等。中国艺术传统在对自然的认知方面形成了自己的独特性,他们不关心身体的"本体表达",而是将其置于"自然"之中。因此中国没有形成西方写实主义的艺术传统,哪怕是人的行为,往往也被置于自然之中,以求得对"自然"的体现。但中国传统艺术的表现并不缺乏对人体的写实,比如"俑"的塑造与制作,只是它们通常在墓葬形制中。

《独钓寒江雪》

所谓"人化自然"不仅只是认知问题,还包含着发现自然的过程。色彩的发现就是一个典型例子。赭石是一种纯天然的物质③,但在很长的时间里,在人的生活乃至死后的丧葬里都能发现它的踪影。在墓葬里,人们发现死者的周围放着红色赭石块,具有原始宗教的意思。此外,这种物质也是史前石窟壁画所采用的材料。

① 董恺忱、范楚玉:《中国科学技术史·农学卷》,北京:科学出版社版,2000年版。来源:中国农业历史与文化网站:http://www.agri-history.net/history/chapter62.htm。
② [美]约翰·基西克:《理解艺术:5000年艺术大历史》,海口:海南出版社,2003年版,第79页。
③ 赭石是一种红色土石,后来在色谱中即为颜色的一种,多指暗棕红色或灰黑色,条痕樱红色或红棕色,也被用于绘画或制造染料。

考古学家还发现在原始住宅遗址中有赭石的碎块。红色具有象征意义,这是不言而喻的。血是红色的,生命与之存在着最为经验性的关联。"从人类的最早期起就出现的这一颜色现在又重新渗入特质的分界线、巫术和人的审美中了。在面对颜色的肤浅认识中,最令人信服的是,它正好处在与更近一些的史前以及目前的'古人类'相对的自然现象中。这种'古人类'就象一个古老的地基,人类有意识的艺术从旧石器时代起便在其上一一展现。"① 赭石在我国中医药中甚至可以入药。

颜色与工艺的结合往往成为重要的艺术形式——包括物质的有形与非特质的无形文化艺术遗产。比如,丝绸是一个代表性的全包容性遗产类型——包括生态环境的因素、动(蚕)植(桑)协作和合作性的技术、农耕文明的分工("男耕女织")、文化交流与商业贸易(丝绸之路)、物质形态的生产和生计、政治统治的物质表现和符号象征(龙袍、黄色等)表述、生活追求和时代时尚等,一并包容。其中两个最为重要的因素都属于"人化自然":1.桑蚕的种植和养育;2.编织和染色技艺。《说文解字》释"锦":"襄邑织文。从帛金声。"《象形字典》认为,"襄邑織文"疑为"襄色織文"之误。其之《释名》为:"锦,金也。"我国古代织锦的染色工艺总体上可分为石染和草染两大类别。石染指矿物颜料染色,草染指植物颜料染色。石染在我国起源很早,旧石器时期的周口店山顶洞人遗址中就发现红色赤铁矿粉末以及染色。商周时期使用的矿物颜料主要有赭石、朱砂、石黄、空青、石青、铅白等,可将纤维分别染成红、黄、蓝、白等。② 简言之,人们对色彩的理解和选择,首先来自于自然。

对艺术的审美,"人化自然"是通过人(包括人的身体)的价值、观念、时尚对"美"的认知来实现,人的个性也会融化在对象的审美之中。在我国的传统中,自然即生活。比如生活中最为常见者即女性的美饰。妇女打扮装饰自己,看上去是一件平常的事情,人们却很难对此做决然判断,这是文化属性还是生物属性。常言道:"爱美之心人皆有之",可是当我们看到鸟整理羽毛、猫打理身姿的时候,似乎对这句话有些质疑。不过,至于"人化自然"虽不生动,却无误。中国的美容养颜不仅自成一体,而且有自己的"处方"。《香奁润色》就是这方面的代表。③ 这是明代一部专事女性美容的著述,值得注意的是,它与中医药关系密切,说起来今日之女性热衷于化学美容制品,或在倒退。因为"美"的本为自然,"自然"的意思虽多,但靠近自然、接近自然、模仿自然、以自然为摹本必定是好的,而最为直接的"人化自然的艺术"就是美饰。

① [法]A.雷阿-古鲁安:《艺术的起源》,彭梅译,载周宪等编:《当代西方艺术文化学》,北京:北京大学出版社,1988年版,第470页。
② 袁宣萍、赵丰:《中国丝绸文化史》,济南:山东美术出版社,2009年版,第31页。
③ [明]胡文焕编撰,杨毓梅等编著:《香奁润色》,北京:中华书局,2012年版。

我国妇女的美饰极其精密,而美的首要在于面部。美艳丽质者多以古代绝色佳丽为模,比如在"杨妃令面上生光方"记:"蜜陀僧,上,研绝细,用乳或蜜调如薄糊,每夜略蒸带热敷面,次早洗去,半月之后面如玉境生光,兼治齄鼻。唐宫中第一方也,出自《天宝遗事》。"①在"太真红玉膏"记:"杏仁,滑石,轻粉,上,为细末,蒸过,入脑,麝香少许,用鸡蛋清调匀,早起洗面毕敷之。旬日后色如红玉。"②此外还有诸如"赵婕妤秘丹颜色如芙蓉"③,这些记录表明:我国的美饰以自然为上,不仅表现在材料皆取自于自然界,而且以自然为美。值得强调的是,美容术与中医药完全融合,美容属于调养身体的范畴,故以"处方"下料。正是由于美饰以"自然为上"的原则,所以古代美女的代表无不以自然或自然之物媲美之;也以自然景物形容之,诸如"沉鱼落雁、闭月羞花"等等。我国古代诗文也将最高境界的美归于自然美,李白曾作诗称赞友人以喻自己的诗清新自然,留下了"清水出芙蓉,天然去雕饰"的诗句。意思是像那刚出清水的芙蓉花,质朴明媚,毫无雕琢装饰。

在艺术遗产范畴里,"知行合一"也表现为艺术家的艺术创作过程,尤其是"艺术表现自然"的特性,当然也包含着适应自然的特性,"自然"甚至转而成为批评和欣赏艺术作品的一个评价语。

艺术遗产的生命"整体性"

艺术是一个整体,这其实是"自然"的本义。所以,艺术的整体首先是以整体性契合"自然"。自然与生命的文明史观,将自然的过程和生命的过程置于同畴。在人类的历史上,最能代表这一关系的是"文明"。它是历史性的,也是表述性的,更是思维性的。人类的进化也时常以某种技艺的"发明"作为依据。以陶器为例:"全世界各地的考古学证据都表明,陶器制造术起源于人类对固定生活的首次尝试。"④从工艺技术的角度看,与打制石器形态相比较,只有12000年的历史似乎很短,但它却是人类最早具有综合工艺形制的滥觞。陶器被认为是最具中国特色,但却不能由"艺术"专美。因为它既是文明的说明、生产的方式、生活的器具,甚至也是"后世"之伴(陶罐在我国许多遗址中是用来装骨骸的)。中国的陶瓷业大约已有1万2千年的历史,比世界公认最早的陶器(伊朗西部著名的甘尼·达勒(Ganj

① [明]胡文焕编撰,杨毓梅等编著:《香奁润色》,北京:中华书局,2012年版,第45页。"蜜陀僧",即密陀僧,为粗制的铅化物;"齄鼻"即酒齄鼻。——原注
② 同上书,第47页。"太真"即杨贵妃。
③ 同上书,第48页。"赵婕妤"即赵飞燕。
④ [美]温迪·阿什莫尔、罗伯特·J.沙雷尔:《考古学导论》,沈梦蝶译,上海:上海社会科学院出版社,2011年版,第113页。

Dareh)遗址出土,距今约 9000 年左右)还要早几百年。因此,中国陶器是世界上最古老的陶器当之无愧。陶器的出现,标志着人类历史已步入新石器时期。

山西西阴遗址出土:"西阴之花"①(彭兆荣摄)

彩陶指画有彩绘图案的古代陶器,它既是实用的日常生活用具,又是可供人们欣赏的艺术品。中国最早的彩陶是大地湾遗址出土,距今约有 8000 年历史。彩陶的纹饰非常有特点,常见的纹样有花瓣纹、圆圈纹、网格纹、斜线纹、豆荚纹、弧边三角纹和平行条纹等。此外还有人物纹以及许多动物形纹,有代表性的是鸟纹和蛙纹。近年在河南汝州洪山庙遗址出土的彩陶,彩绘题材多样,有人物、动物、植物、天象、工具和生殖器崇拜等图像。动物纹有鸟、龟、鹿、蜥蜴、鱼等。天象纹有日、月、太阳、月亮等纹饰。② 陶器的形制也极有特点,其中以人和动物的形状为陶塑的特别多。中国陶俑的制作和创造在世界上堪称一绝,秦陵兵马俑被誉为"世界第八大奇迹"。瓷器的出现在烧制工艺上有特殊的要求,我国在秦汉时期就已出现了原始青瓷,但据专家研究,中国真正的瓷器出现在东汉时期,其标志就是烧制工艺达到技术性的要求高度,而唐代的"唐三彩"是一种高温烧胎低温烧釉、多色彩的铅釉陶瓷器。

彩陶画极具特色,如西安半坡遗址中的"人面鱼纹陶盆"以及"人面鹿纹盆""蛙"等等。青铜器上的绘画也是重要的传统绘画类型。在陶器和青铜器时代,绘画尚未从工艺母体中独立出来,绘与画是两门独立的工艺技术,绘是用颜色线织图

① 山西夏县西阴遗址是一处仰韶时代的村落遗址,1926 年,由中国现代考古学先驱李济先生主持发掘。这是中国人第一次独立主持的现代田野考古。西阴遗存的彩陶以花卉为主要特征。随着农业的发展,种植经济在生活中占据了主要地位,植物题材的花瓣文饰被更广泛地用于陶器装饰。花纹大多使用等分圆分割法,花瓣呈轮花形,有的采用横向平行切割法,把花朵上下平行分割成几部分。而应用最广泛的是由直线与曲线组成的曲边三角纹。有学者认为,这就是中华民族之"华"的源头(收藏于山西博物馆以及相关的文字解说)。

② 谢端琚、马文宽:《陶瓷史话》,北京:社会科学文献出版社,2012 年版,第 24—25 页。

案或形象,画才是用颜色描出形象。后来才合称绘画。《周礼·考工记》中记载百工之中有设色之工,而设色之工又分为"画、缋、钟、筐、㡛"五种工艺。① 饶宗颐认为:"其实,中国的原始绘画,也可追溯到石器时代。惟史前艺术,旧石器前期除了周口店发掘出来的骨骼,上面刻划些万年前的猿人地层已有雕刻的技巧,是艺术天才的发轫之外,还没有其他的发现。"②而新石器时代的彩陶,倒是中国原始艺术的渊薮。③ 到青铜时代,特别是铜器上各种花纹,被认为是绘画的"拟作"。可见绘画艺术至春秋战国时期已有惊人的发展。从地下文物的情形看,漆器上的图案也是一种有代表性的绘画艺术。④ 由此可知,要在"艺术"之间很明确地划出边界是有困难的,各种工艺的结合使得特定的艺术完整起来,缺失其中之一,都无法真正实现艺术的整体性。

即使在"艺术"范畴,艺术种类也很难以单一分类,比如诗与画,有云:"画为无声之诗,诗即有声之画。语所难显,则以画形之;画有见穷,则以诗足之。笔擅双管之美,碑无没字之讥,则观于论画之诗与题画之句,有可知也。"⑤诗与画尚且如此,书法和绘画更不待言。张彦远在《历代名画记》"画之源流篇"说:"书画异名而同体。"宋代的郭思在《林泉高致序》中说:"《尔雅》曰:画,象也。言象之所以为画尔。又今之古文篆籀,禽鱼皆有象形之体,即象形画之法也。"⑥我国的文字体制为"象形",象、文、字、画皆在其中。文字起源相传由伏羲画八卦而始。到了黄帝时期,再由仓颉氏发展,而逐渐与文字分开。⑦ 所以,绘画书法总是相得益彰。即使在创作技法上,也互为照应习得。对此黄宾虹先生说:"书画同源,欲明画法,先究书法。画法重气韵生动,书法亦然。运全身之力于笔端,以臂使指,以身使臂,是气力举重若轻,实中有虚,虚中有实,是气韵人工天趣合而为一,所谓人与天近谓之'王'。王者,旺也。"⑧对我们而言,读字原本即在识图。

一些世界古老的文明与此有相似之处,比如古埃及的象形文字,也与图像有着密切的渊源关系:"用图像表示各种声音或词语,再有某种方式将它们连接起来表

① 李福顺:《绘画史话》,北京:社会科学文献出版社,2012年版,第14页。
② 饶宗颐:《中国绘画的起源》,载中央文史研究馆编:《谈艺集》(上),北京:中华书局,2011年版,第190页。
③ 同上。
④ 同上,第189—201页。
⑤ 杨樱林:《黄宾虹》,北京:中国人民大学出版社,2009年版,第207页。
⑥ 饶宗颐、池田大作、孙立川:《文化艺术之旅——鼎谈集》,桂林:广西师范大学出版社,2009年版,第114页。
⑦ 孙大石:《中国绘画之精华及发展》,载中央文史研究馆编:《谈艺集》(上),北京:中华书局,2011年版,第251页。
⑧ 杨樱林:《黄宾虹》,北京:中国人民大学出版社,2009年版,第149页。

示特定的观念。"①苏美尔人也有这样的先例。② 人类文明的起源似乎有一个从图像到抽象,当今又向图像回归的趋向。人类先祖在自然中,尤其是生存的需要,以图画(包括刻画等方式)反映和记载生活。因此,图像也成了文字的始祖。虽然文字符号的抽象化,与人类的抽象思维不无关系,但演化的情形各有不同。比如西方的文字已完全摒弃了图像的痕迹,成为抽象化符号;中国则在文字抽象化的进程中,仍然保持着图像的样态,这可以说是世界唯一"图文并茂"的形制,也成为中国绘画艺术的重要特色。

至于"为什么中国不用字母"这一问题,德国学者雷德侯认为:"有一些理由可以说明为什么中国坚持使用他们的文字系统。在形式上,汉字比字母更为有趣和优美;系统的内容也更为充实,比如一页《人民日报》所包含的信息要比一页《纽约时报》更为丰富。但是还有另外一个原因,一个最重要的原因:就是中国人不愿将他们珍爱的文章付之于口语稍纵即逝的发音。"③笔者认为,中国为什么没有选择字母而保留了文字中的"图案",根本原因乃中国人的思维所导致。换言之,中国人的思维从来就不曾丢弃形象而完成彻底的"抽象"。比如,中国的神话系统中就没有抽象的"神",哪怕讲求因果善恶的故事,也是用"形象"来叙说;而西方的神话系统中已经将抽象从具象中抽离、区隔。其思维分类遵循"二元对峙律"。重要的是,中国的文字系统,即图形表述可以包含、包容抽象的意思和意义。这种思维的类型是"致中和"。比如"天"的表达,具象和抽象皆有,甲骨文的表示是在人(大)的头上加一圆圈指事符号圈,表示头顶上的空间。

甲骨文"天"

关于绘画的起源方面,人类审美观念的发生很早,世界艺术史研究者通常把绘画的起源追溯到旧石器时期。中国绘画的发明,有战国时代"史皇作图"的传说。古代人常把"图"和"画"混在一起,到了汉代,便将史皇说成仓颉了,故不可靠。任何将绘画归结于某一个人的说法都不可靠。清人在编辑《画史汇传》,错误地将《穆天子传》说成一个叫"封膜"的为中国作画的始祖,不足信。中国画源远流长,如果从岩画算起,已经有一万年的历史。西班牙阿尔塔米拉和法国拉斯科洞窟壁画距今已有两三万年。岩画(Rock Art)可译为"岩画艺术",中国一般称为"岩画"或"崖壁画",也是世界上岩画分布最丰富的国家,内容涉及狩猎、放牧、生殖、战争、舞蹈、祭祀、用具、符号、文字等。我国同时也是世界上最早发现、记录岩

① [美]约翰·基西克:《理解艺术:5000年艺术大历史》,海口:海南出版社,2003年版,第58页。
② 同上书,第62—65页。
③ [德]雷德侯:《万物:中国艺术中的模件化和规模化生产》,张总等译,北京:三联书店,2005年版,第33—34页。

画的国家,早在公元前 5 世纪,北魏地理学家郦道元在《水经注》中记录中国境内的岩画就达 20 多处。

中国的绘画还有一个重要的特点,即集画、书法与印章为一体,比如清代扬州八怪之一的郑燮创造了一种"六分半"的新书体,配以其绘画专长的兰竹,形成一体的风格。"画风"除了融通、技法之外,极为讲究个人的修行。在饶宗颐与池田大作的对话中有这样的讨论:

> 饶:中国画家更注意的是自我精神境界的修行,我个人就认为:外界宇宙的客观形象只是画材而已,如何支配画材,以表现得活泼生动,出奇制胜,以至惊心动魄,全靠主观部分酝酿出来的不同手法……
>
> 这个主观部分是个人(内在)宇宙,包括画家的个性、学养、心灵活动等总和……
>
> 池田:那是个非常重要的结论,中国绘画特征不单是描写客观的"外在的宇宙",而是以此为素材,画家希望描绘自己"内在的宇宙",他的思想及精神。这也是为了在人的精神与宇宙或大自然的作息之间取得深厚的共鸣和一体感。①

在色彩学上,"黑白"二色为色彩的两极,而太阳光带上赤、橙、黄、绿、青、蓝、紫,则是中间色而已。凡物体遇明则白,遇暗则黑,这是自然现象。而所有的色彩如无白色,就无法呈现其本来效果,而所有的色彩如碰上黑,就失去其本来的色相。所以黑白二色是一切色彩的基础,故古人常把"黑白"二色视为阴阳。因之"知白守黑"也就成了中国绘画的色彩了。所以,中国画追求黑白,以黑白为画面的基调,是非常符合色彩学原理的。也因此中国绘画由绚丽的色彩进步到黑白画面的基调,是一种极高的审美标准。②

正是由于中国传统艺术分类和门类相互支持,形成"艺术共同体",比如在一幅画中的绘制、书法和印章相趣成映,相得益彰。若说其好,三者皆在其中。其实,说"三合一"仍有不周延之虞,比如墨、笔亦不能外。单就墨而论,它虽是一种书写材料,但不仅仅只是一种材料或材料史,它本身也成为一门独特的技艺。从历史上看,中国上古时期没有墨,设计院多半用刀笔削竹简,间或用竹点漆而书,竹挺与漆就是笔和墨的雏形。到了中古时期,才有石墨,是用石磨汁借以书写文字。据说那

① 饶宗颐、池田大作、孙立川:《文化艺术之旅——鼎谈集》,桂林:广西师范大学出版社,2009 年版,第 118—119 页。

② 参见孙大石:《中国绘画之精华及发展》,载中央文史研究馆编:《谈艺集》(上),北京:中华书局,2011 年版,第 254—255 页。

时所用的石汁就是延安的石液,熏烟为墨之说。《墨经》上说,石用松烟石墨二种,石墨至魏以后无闻。①

至于工艺,那更难以言尽。哲学上,中国的传统工艺未发展出一套如西方科学概念下的物质结构理论。中国古代的物质理论,有"一源论"(一气论)、"二源论"(阴与阳)和"多源论"(金、木、水、火、土之五行),但"二源论"与"多源论"都是立基于"一源论"。其中,儒家子思于《中庸》提到的"莫能破",或是名家惠施所提出的"无内"与"小一",或墨家的墨子的"端"等说法都曾被模拟到西方的"原子"(Atom)概念②,但它们都是在一源论中的"元气论"基础上发展而来。在东周时期"气"作为天地万物成分的概念更加明朗,于是气的运动变化被拿来解释物理现象内的各种自然现象——元气是最细微的物质,它充满宇宙,贯一切实,盈一切虚。在古人的概念中,"太虚"通常指的是宇宙本体的体(存有、本体),是无可感知的形体;而"气"则指宇宙本体的用(活动、现象),有可感知的形体,是物质的组成来源(实际上太虚与气两者相互不离)。整体而言,中国古代系以元气论解释现代物理所讨论的力、声、光、电磁和热之现象。在这种物质观中,黄金亦不例外地由"元气"所构成。然而,我们仍无法透过这种"物质—精神"一体的能量观点去发掘黄金物理的特殊性。

在技术上,黄金和青铜虽同属金属,但两者加工概念不可混为一谈,这不只是金属本身数量多寡或价值上的问题,更是由不同材料特性所衍生出来的攻金之法。青铜工艺大多是透过塑的概念,藉由加热将青铜热液注入陶范而成形;相形之下,黄金与白银等贵金属因其材料优异,可持续地锻打或弯折却不断裂,因此除了具更高的可塑性,还因质软而发展出錾雕与编织等技法,故它这种异于铜铁的工艺又称为"金银细工"。《中国传统工艺全集·金银细金工艺和景泰蓝》卷的定义是:"金银细金工艺的成品是以黄金、白金、白银等贵重金属(也有黄铜、紫铜)及各种天然的名贵宝石为原材料,经造型、纹样设计和工艺加工制作而成的陈设艺术品和装饰实用品。"从最初黄金原料的采集、加工一直到成品完成,大抵包括了几个步骤:提炼技术、初步成形、细部加工与表面处理几个阶段。自初步成形阶段之后,即已涉及细部之工艺技法。③

而"金石之学",虽为小学范畴,其实仍然是无疆之界。就金石作为工艺制作的

① 参见萧劳:《书法散论》,载中央文史研究馆编:《谈艺集》(上),北京:中华书局,2011年版,第78页。
② 戴念祖:《古代的物质结构观念》,中华文化通志编委会编,上海:上海人民出版社,1998年版,第178—182页。
③ 参见李建纬:《成器之道——中国先秦至汉代对黄金的认识与工艺技术研究》,载《台北艺术大学美术学报》2011年第4期。

材料,早已有之,尤其是"石"。然作为古器物的学问和技艺,即所谓的"金石学",则较之形成得晚。巫鸿总结:

> 宋代兴起了古器物学,或称金石学。宋代对古器物的热衷以至研究是传统史学中的一个新发展。尽管对古物的兴趣在宋代以前就已存在,而且也有收藏古董的记载,但只是从11世纪中期起,古器物学才变成文人士大夫的时尚而且发展为专门的学问。这种潮流是随着著录私家古物收藏而出现的。嘉祐(1056—1063)年间有一个叫刘敞的官员印行了著录其收藏的《先秦石器记》,在序言中首次系统地阐述了研究古代青铜礼器的。他认为这种研究需从三方面入手:古礼专家必须断定这些器物是如何被使用的,谱系学家必须决定历史名词的传承,而金文家则必须释读铭文。刘敞之后,古物收藏变成时尚,坊间亦出现了更多的私家收藏著录。
>
> 宋代以降,古器物学获得了"金石学"之名。金(青铜)、石(石刻)几乎构成了古物研究的全部内容。这两个类别的重要区别在于前者收藏器物,后者的兴趣在于保存铭文拓本,而非石碑或画像本身。北宋文献中经常提到的拓本是当时重要商品。而且这也形成传统。事实上,宋人收藏和编撰石刻拓片的一个主要动机是希望保存易受破坏及战乱损毁的古代铭文。对于宋代的古器物学家来说,保存铭文乃是文人士大夫义不容辞的责任,因此这些古代遗留下来的文字具有重要的史料价值,可以补充和纠正存世的文字记录。大体上说,宋代的金石学通常是历史学家而非艺术史家。他们的重点在于对资料的调查和考证上。①

若透过工艺制作工序的思考,或可另辟蹊径,更贴近黄金制作工艺的生产过程。德国学者雷德侯在《万物》一书指出,在中国器物之制作总是以一种规格化与标准化的方式生产,而模件(module)体系是中国艺术生产的主要方式,也是中国能创造数量庞大而质量一致的艺术品的原因。② 雷德侯从生产与工序的角度,点出了中国手工艺的精神,甚至承载着高度精神意涵的青铜和玉器,都未能脱离此一脉络。从另一种方式来说,这种工序的标准化其实就是墨子在《法仪》中所说的"法仪",也是宋代李诫《营造法式》中所提到的"法式"。法式就是工匠之所以能以更高

① [美]巫鸿:《武梁祠:中国古代画像艺术的思想性》,柳扬等译,北京:三联书店,2006年版,第50—51页。
② [德]雷德侯:《万物:中国艺术中的模件化和规模化生产》,张总等译,北京:三联书店,2005(2010)年版。

效率与生产力制作器物的一套标准程序。① 简言之,工艺法式、程序组成了艺术整体性无法分割的有机部分;而事实上,这些"法式"其实还只涉及工艺技术层面,至多达到方法论的层面。

① 参见李建纬:《成器之道——中国先秦至汉代对黄金的认识与工艺技术研究》,载《台北艺术大学美术学报》2011年第4期,第34页。

土生土长(地方特色)

家园遗产

自然－文化遗产之最基层的地方性群体单位是"家园遗产"。每一个人、每一个民族、每一个人群共同体,无论如何迁移,都有一个故乡、一个地方、一个家园。"家园遗产"于是成为任何形式的遗产最终"落实"的地方。也正是在这个意义上,我们确立"家园遗产"的概念。虽然在联合国教科文组织的定义中,遗产已经从地缘的、世系的、家族的等范围上升到所谓"突出的普世价值"的层面,成为"地球村"村民共享的财产,但这并不妨碍任何一个具体遗产地的发生形态和存续传统的历史过程和归属上的正当性。

具体而言,现在的遗产所有权基本上属于民族国家,但民族国家从概念到实体从来就是"想象的""有限的""时段的"现代国家表述单位。[①] 也就是说,多数历史遗产在从发生到存续过程中的归属权并不在国家。另一方面,即使是在后现代的背景下,也没有因为遗产的所属权发生"转换",原先遗产的所有者就完全丧失了对它们的认同与继承关系。所以,强调"家园遗产"极其重要。在我国,这也就是我们传统的所谓"乡土",它是"乡土社会"的基层和根本。[②] 是人类学家必须观察和观照的地方。"我们要对种族有个正确的认识,第一步先要去观察他的乡土。一个民族永远留着他乡土的痕迹。其艺术表达也都罱入了特定生态环境中的'地方'。希腊一方面钉在未开化的大陆上,一方面环绕蔚蓝的大海,就是这个地区哺育和培养出一个那么早慧那么聪明的民族。"[③]

在人类学研究中,"家"(family)、"家族－宗族"(lineage)、"家户"(household)等是核心概念,也是人类学研究社会文化的最小单位。从家庭的内部结构出发构成了基本视野,在定义上一般采取两种类型:一是以家庭为经济独立自主的家户单

① 参见[英]班纳迪克·安德森:《想象的共同体:民族主义的起源与散布》,吴睿人译,台北:时代文化出版股份有限公司,2000年版,第10—11页。
② 费孝通:《乡土中国 生育制度》,北京:北京大学出版社,1998年版,第7页。
③ [法]丹纳:《艺术哲学》,傅雷译,天津:天津社会科学出版社,2004年版,第183—184页.

位,二是偏重家族与宗族关联所形成的继嗣单位或仪式行为单位。① 在农业社会的家族继嗣制度的原则是父系制,正如费孝通所说,在中国的乡土社会里,家并没有团体界限。这社群里的分子可以依需要,沿亲属差序向外扩大。而扩大的路线,是以父系为原则,中国人所谓的宗族(lineage)、氏族(clan)就是由家的扩大或延伸而来的。与此同时,他又将家庭分为大、小两类,所谓"小家庭",指"家族在结构上包括家庭,最小的家族也可以等于家庭。因为亲属的结构的基础是亲子关系,父、母、子的三角。家族是从家庭基础上推出来的。"所谓"大家庭",指"乡土社会中的基本社群"。"社群是一切有组织的人群。"家庭的大小并不取决于规模的大与小,不是在这社群所包括的人数上,而是在结构上。与"小家庭"的结构相反,"大家庭"有严格的团体界限。② 费孝通先生的"大家庭-社群"类似于我们强调的"家园"。

摆贝苗族鼓藏节祭祀纪念仪式③(彭兆荣摄)

中国的"家"有自己的特色。就字的构造来看,汉字取象构型为我们完整地保留着上古初民某种思维的活化石材料。汉字的"家"是一个意蕴丰厚的文化之象,其"从宀从豕"的意象造型,直观再现了农耕文化的生存方式。在中国的语言文化系统中,"家"是可分析性最强的语象之一,也是华夏子孙体认世界的"原型"。对人类而言,"家"是一个稳定的意义空间,是"永恒的、最具实体性、最有归属感的社会基层单位"④,"家"字具象地保留下人类生存方式的历史记忆。

甲骨文的"家"写作⌂、⌂、⌂等字形,由⌂(宀)和豕(豕)构成,上面的"宀"字表示住所,下面的"豕"即是猪,整个字形像屋内养着一头猪。《说文解字》释为:"家,居

① 庄英章:《家族与婚姻》,台北:"中研院"民族学研究所,1994年版,第5—6页。
② 参见费孝通:《乡土中国 生育制度》,北京大学出版社,1998年版,第37—39页。
③ 苗族不少支系实行13年举行一次的鼓藏节,即杀牛祭祖。2002年12月,笔者观看了贵州省黔东南州榕江县兴华乡摆贝村的鼓藏节。参见彭兆荣:《摆贝:一个西南边地的苗族村寨》,北京:三联书店,2004年版。
④ 彭兆荣:《家园遗产:现代遗产学的人类学视野》,《徐州工程学院学报》(社会科学版)2013年第5期。

也",表示人们在这里长期居住,繁衍生息。从距今六千年的西安半坡新石器时代遗址我们发现,半坡人居住的圆形屋中有一部分空间作为猪舍,这为解答这一难题提供了实物证据,这便是"定居农耕民族饲养家猪的先进经验模式"[1]。段玉裁在《说文解字注》中指出,家字本义乃"豕之居也,引申假借'以为人之居'。豢豕之生子最多,故人居聚处借用其字,久而忘其字之本义,使引申之义得谓据之'以为人居也'"。可见段玉裁把最初的"家"的概念理解为"豕之居"。但早在甲骨文中便有了"圂"字,《说文解字》释:"厕也。从囗,象豕在囗中也。"《释名·释宫室》:"厕或曰溷,言溷浊也";《汉书》:"厕中群豕出",注谓"厕,养豕圂也"。段玉裁将"圂"字解释为猪圈或厕所。湖北云梦出土的东汉陶屋明器,猪饲于有遮盖的厕所旁。[2]《史记·吕后本纪》中记载了吕后迫害戚夫人的故事,也反映了古代猪圈和厕所通用的情况:"太后遂断戚夫人手足……使居厕中,命曰'人彘'。"

历史学家吕家勉则认为:"家字从'宀'从'豕',后世人不知古人的生活,则觉得难以解释。若知道古代的生活情形,则解释何难之有?猪是没有自卫能力的,放浪在外,必将为野兽吞噬,所以不得不造屋子给它住。这种屋子是女子专有的。所以引申起来,就成为女子的住所的名称了。""大概在古代,狗是男子所常畜,猪则是女子所畜的。"[3]这样说法的道理来自于原始社会的分工,即男子狩猎在外,狗陪伴其侧,而妇女持家故养猪。但在农业社会中,家畜何止于猪? 如果更为宽泛地提问:那些没有饲养猪、没有吃猪肉的地区和民族,女子靠什么持家?

汉字"牢"也是在表住所的"宀"下面加一头牛,为什么"家"内是豕而不是牛或羊? 通过"家"和"牢"字的甲骨文字形比较,便可揭开谜底。甲骨文的"家"是房舍内有猪;而甲骨文的"牢"的造型却不一样。"牢"字的初文上面不是"宀",而是象绳栏之形,绳栏下面的字符可以是羊、牛或马。古时放牧牛马、羊群于山野之中,平时并不驱赶回家,仅在需用时于住地旁树立木桩,绕以绳索,驱赶牛羊于绳栏内收养。通过对比就可以看出"家"和"牢"这两个字的差异:猪在人的房舍中豢养,"无豕不成家";牛、羊、马在绳栏内圈养。这种对比揭示了猪与汉民族住所的密切关系。

美国人类学家摩尔列举了九种人工驯养的动物和目的:"驯养各种动物,其目的各有不同——养羊为它的毛,养马为它的气力和驰驱,养牛为它的乳和筋肉,养猪为它的肉,养家禽为他们的蛋和羽毛,养狗为的是用以打猎和做伴,养蜂为它的

[1] 叶舒宪:《亥日人君》,西安:陕西人民出版社,2008年版,第108页。
[2] 云梦县博物馆:《湖北云梦癞痢墩一号墓清理演示文稿》,《考古》1984年第7期,第610页。
[3] 吕思勉:《中国文化史》,北京:新世界出版社,2016年版,第210页。

蜜,养金丝雀为听它的歌唱,养金鱼为它的美丽可爱。"① 其中,单纯"为它的肉"而养的只有猪一种。马文·哈里斯对此作了更进一步的解说:"猪和其他家畜不同,人们养猪主要是为了取肉。猪不能产奶,不能当坐骑,不能看牧其他牲畜,不能拉犁或背负重物,也不能捉老鼠。但猪作为肉类提供者却无可匹敌,在整个动物王国中,猪是把碳水化合物转化为蛋白质和脂肪的效率最好的动物之一。"②

 叶舒宪先生指出,从考古学发掘与新时期时代遗址出土猪骨的比较和鉴定来看,黄河流域与长江流域均在大约八千年前出现了小米与稻谷的人工种植,驯化的动物也随后出现。值得注意的是,与中东不同,在"中国境内考古发现的最初家畜不是牛羊,而是猪"。③ 在中国的主要文化区,六千年以前的华北新石器遗址尤其是墓葬,多见猪、犬而少有牛、羊、马的遗骨。关于我国史前农民开始把野猪驯化为家猪的具体时期,从考古学的发掘看,似乎略晚于农作物的大规模驯化。河北徐水南庄头遗址出土了距今一万年左右的家猪遗骸,河南新郑裴李岗和浙江余姚河姆渡两遗址都发现距今六千年至七千年的猪骨和猪形陶塑,裴李岗的猪骨已鉴定属于家畜④,河姆渡遗址的陶猪,其腹部明显下垂,肥胖的体态和现代的家猪已十分相似,前躯几乎占全身的一半。⑤ 西安半坡原始村落新氏族遗址发现了两个圈栏,学者们认为应是用来养猪的。此外还可能有用系绳的方式来养猪的情况,山东大汶口遗址就有这种迹象。⑥ 在各地新石器时代遗址出土的家畜骨骼中,也以猪的数量最多,如山东大汶口、河南淅川下王岗、陕西西安半坡、浙江余姚河姆渡等地都发现了相当数量的家猪骨骼。从世界史前文化范围来看,像我国这样如此大面积出现家猪饲养的地区尚不多见。

 那么野猪是通过什么方式被驯养成家猪的?在古汉字中,表示"驯养"意义的字相当丰富,常用的例如"豢""养""驯""牧"。表面上看这一组字似乎意思相近,在多数场合下彼此可以互换通用。但从字源上来看,这四个字中的每一个都有其独特的原型表象,代表了不同的驯养方式,不可混同。"豢"字从豕,"养"字从羊,"驯"字从马,"牧"字从牛,可见它们最初分别指对猪、羊、马、牛这四种家畜的驯化方式。举例来说,"牧"字与"豢"字就完全不同。"牧"字在甲骨文字形中描绘了手持棍赶牛或羊的画面:𤘘、𤘗,它表现的是放牧、放养的驯化方式。而"豢"字在《说文·豕部》释为:"豢,以谷圈养豕也",这一解释表达出两层意思:首先,养猪所用的

① [美]摩尔:《蛮性的遗留》,李小峰译,海口:海南出版社,1994年版,第2页。
② [美]马文·哈里斯:《文化的起源》,黄晴译,北京:华夏出版社,1988年版,第125页。
③ 叶舒宪:《亥日人君》,西安:陕西人民出版社,2008年版,第42页。
④ 李友谋:《裴李岗文化发现十年》,《中原文物》1989年第3期,第13页。
⑤ 钟遐:《从河姆渡遗址出土猪骨和陶猪试论我国养猪的起源》,《文物》1976年第8期,第25页。
⑥ 张仲葛:《中国畜牧史料集》,北京:科学出版社,1986年版,第182页。

饲料是粮食。

由此,我们可以从汉字"逐""豢""牧"之间的对比中了解到许多文化奥秘。"豢"和"牧"两个字代表了"圈养/食粮"和"放牧/食草"两种不同的驯养方式,它们不仅反映了自然地理环境的差异,更重要的是人类不同的文化观念在驯化野生动物时的投射。在汉民族悠久的文化传统中,牛羊一般与"牧"的方式有关,而猪一般与"豢"的方式有关。这样,与"猪""豕""豢"有关的汉字,就成了农业文明,尤其是华夏农业文明的一个象征符号。①

"家"的出现,标志着华夏先民从野外穴居走向户内定居的开端,表明原始初民已能运用营造手段来调适人与自然的关系。在造字时代,猪已习惯性地被饲养于有遮盖的地方,与人们的日常生活非常接近。秦汉时代以后猪就成为中国人最主要的肉食来源,猪也一直是中原以及华南等农业地区主要的供给肉食的家畜。除食用外,猪在宗教祭祀活动中也发挥了较大的作用。史前时期的人们大量用猪做随葬和祭祀。猪在商代被大量用于祭典,这在甲骨文中可以见到大量卜辞例证,此不赘引。

在我国史前考古材料中,有关猪骨随葬的记载较为丰富,其中"财富说"和"辟邪说"最具有代表性。佟柱臣先生据大汶口文化的墓葬材料提出了随葬的猪头骨意味着史前时期私有制的产生,因而猪骨是财富的象征的观点②;王仁湘先生根据古文献记载和民族志的材料,提出墓葬中随葬的猪头骨、下颌骨是为了保护死者的灵魂,它们具有辟邪的作用。③ 不难看出,汉字"家"和"豕"身上负载了大量的人类文化的信息,是某种文化方式的证据符号。"家"字本身"从宀从豕"的意象造型直观地再现了农业社会主体生存方式的历史记忆。农耕文明的一个基本特征是定居性,人口的繁衍是定居文化里一种非常重要的竞争力量,因此高密度人口是与定居文化相伴而生的另一个典型特征。这也是我国"家"留下来的丰厚的文化遗产。④

古文字学家中有一种意见认为,不应从后代世俗意义来看"家"字的起源,而应采取历史还原的视角,透视出家畜在上古宗教生活中的作用。陈梦家先生指出:

> 《尔雅·释宫》:"牖户之间谓之扆,其内谓之家。"家指门以内之居室。卜辞"某某家"当指先王庙中正室以内。⑤

① 孟华:《农耕文化的物证符号:"猪"和"番薯"》,载《游牧文化与农耕文化》,齐木德道尔吉、徐杰舜主编,哈尔滨:黑龙江人民出版社,2010年版,第366—367页。
② 佟柱臣:《从考古材料试探我国的私有制和阶级的起源》,《考古》1975年第4期。
③ 王仁湘:《新石器时代葬猪的宗教意义》,《文物》1981年第2期。
④ 参见田沐禾:《"家"与"豕":文字与人类学的探析》,载《百色学院学报》2015年第2期。
⑤ 陈梦家:《殷墟卜辞综述》,北京:科学出版社,1958年版,第471页。

唐兰先生认为,早在新石器时代的陶文中就可以辨认出"家"字,例如,"莒县陵阳河和诸城前寨大汶口文化陶器上发现的四个字,就其结构与甲骨文的家字一样。"①王明阁先生结合大汶口墓葬中随葬的猪头情况,认为"家"在卜辞中指的是祭祀祖先的宗庙。

无论"家"的本义、延伸义是什么,都绕不开一个话题——女性。性别研究在近半个世纪已成热门,此不赘述。但性别的艺术遗产却值得特别一说。性别人类学有一个基本的观点:"内外两分制"(inside-outside dichotomy),即我们通常所说的"男主外女主内"。这种区分虽有例外,但大体上属实,原因:1. 生理上说,男性强壮,女性柔弱,狩猎、戍边、征战等离家事务多为男性承担,即便是在相对稳定的农业社会,"男耕田女织布"也为基本。2. 家庭事务上,女性哺育、抚养后代的事务也决定了女性持家庭内务。3. 社会性公共事务(public affairs)是产生社会权力的根据地。也是"男尊女卑"的主要社会根源。

"女红"于是有了手工艺术遗产的专属性。女红,也称为女事,旧时指女子所做的针线、纺织、刺绣等工作。"女红"最初写作"女工",后称"女红"。清代朱骏声《说文通训定声·丰部》:"红,假借为功,实为工。"《礼记·郊特牲》:"黼黻文绣之美,疏布之尚,反女功之始也。"所以我国古代择妻都以"德、言、容、工"等四个方面来衡量。当然"女工"最为普通的意思套用就是"女性的工作"。作为性别艺术遗产,女性的工作主要有纺织、浆染、缝纫、刺绣、编结、剪裁等。"女工(功)"也是女性"四德"(妇德、妇言、女容与妇功)之一。清人丁佩的《绣谱》"自序"的第一句话即是:"工居四德之末,而绣又特女工之一技耳。"②

以丝绸为例。从传统意义上说,丝绸是指由蚕所吐的蚕丝纤维织成的织物,古代称为"丝帛",或总称为"缯"③。现代由于纺织纤维的拓展,用人造长丝制成的织物均可称为广义的"丝绸",因此天然蚕丝织物也称"真丝绸"。丝绸也成为中国具有文化象征意义的富有魅力的产品,赢得了世界人民的喜爱,"丝绸之路"即可为证。西方曾经把中国称作"丝国",说明我国的丝绸业发达。丝绸业早在五千多年前就在中国诞生。④ 而作为"女工",其始祖也是女性,嫘祖,是黄帝的正妃。《史记·五帝本纪》:"黄帝居轩辕之丘,而娶于西陵之女,是为嫘祖。"

与"丝绸"有关的字均有一个共同的特点,即从"糸"旁。糸的解释为细丝,因此

① 唐兰:《再论大汶口文化的社会性质和大汶口陶器文字》,《光明日报》1978年2月23日。
② [清]丁佩著,姜昳编著:《绣谱》,北京:中华书局,2013年版,第3页。
③ 帛与缯是古代丝绸的总称。《说文解字注》:"帛,缯也",又"缯,帛也"。见(汉)许慎撰,[清]段玉裁注:《说文解字注》,上海:上海古籍出版社,1981年版,第363页、648页。
④ 参见袁宣萍、赵丰:《中国丝绸文化史》,济南:山东美术出版社,2009年版,第15页。

"凡丝之属皆从糸"。如:"茧,蚕衣也,从糸从虫";缯为丝绸的总称,"缯,帛也"。并解释了绡、纨、绮、縠、缣、练、缟、绨、绫、缦、绢、䌷等品种名称,如"绮,文缯也";"缣,并丝缯也";以及缲、织、缋、绘等丝绸工艺名,如"缲:绎茧为丝也";"织:织作布帛之总名也";丝绸色彩名,如"紫,帛青赤色也";"缁,帛黑色也";"红,帛赤白色也"。还有缨、绲、绅、绶、组、绔、纷等丝绸制成品的名称。① 东汉刘熙编撰的《释名》,也对很多丝绸名词作了解释,如"绫,凌也,其文望之如冰凌之理也";"绮,攲也,其文攲邪不顺经纬之纵横也"。② 其实"文化"的形象就是这样的,史上故有"织采为文"之说。③

在丝绸技术领域,最重要的莫过于织机。先秦织机的记载见于西汉刘向《古列女传·鲁季敬姜》。汉代汉像石上有一些纺织类图像,出现经面倾斜的斜织机,一般用来织平纹素织物,有专家对其作了复原研究。④ 文献对织造大花纹图案的织机的记载主要有三处,一处是《西京杂记》中提到的巨鹿陈宝光家使用的织机,"机用一百二十镊,六十日成一匹,匹值万钱"⑤。第二是东汉王逸在《机妇赋》中描述的织机。⑥ 三是《三国志·马钧传·裴松之注》中提到的绫机:"五十综者五十蹑,六

《蚕织图》中的攀花,南宋,黑龙江博物馆藏

① [汉]许慎撰,[清]段玉裁注:《说文解字注》,上海:上海古籍出版社,1981年版,第643—663页。
② [清]王先谦撰集:《释名疏证补》,上海:上海古籍出版社,1984年版,第225—226页。
③ 袁宣萍、赵丰:《中国丝绸文化史》,济南:山东美术出版社,2009年版,第25页。
④ 关于汉代斜织机的复原,见宋伯胤、黎忠义:《从汉画像石探索汉代织机构造》,《文物》1962年第3期;赵丰:《汉代踏板织机的复原研究》,《文物》1996年第5期。
⑤ [晋]葛洪撰:《西京杂记》,北京:中华书局,1985年版,第9页。
⑥ [汉]王逸:《机妇赋》,见[唐]欧阳询编,汪绍楹校注:《艺文类聚》第六十五卷"产业部上",上海:上海古籍出版社,1999年版,第1168页。

十综者六十蹑。"完整的束综提花机之图像,最早出现在南宋初年楼璹首创的《耕织图》中。后世陆续又有不同版本的《耕织图》问世,提花机的形制均大同小异。明代宋应星在《天工开物》"乃服"章中描绘了这种提花机,并感叹花本的神奇:"凡结花本者,心计最精巧。画师先画何等花色于纸上,结本者以丝线随画度量,算计分寸秒忽而结成之。张悬花楼之上,即织者不知成何花色,穿综带经,随其尺寸提起衢脚,梭过之后,居然花现。"①今天作为非物质文化遗产的云锦、宋锦、蜀锦和双林绫绢,所使用的正是这种形式的束综提花机。

唐代丝绸文物仍然在丝绸之路沿线大量出土,重要地点有新疆吐鲁番阿斯塔那、营盘、尼雅、楼兰和青海的都兰、甘肃的敦煌等地。特别是新疆,发现了大量北朝至唐代的丝织品和刺绣,不仅品种丰富,而且从图案风格上可以看到来自中亚、西亚艺术的影响。② 较为典型的是联珠圈内填充动物的纹样,从北朝时出现,一直流行到唐代晚期。这种纹样的题材与形式与波斯萨珊时期的艺术风格有直接关联。从织物结构上分析,这一时期经线提花的传统经锦已被纬线起花的纬锦所代替,图案在经与纬两个方向进行循环,形式更自由,风格更饱满,说明采用了新的织造技术,推测束综提花机在这一时期已经应用。新疆吐鲁番和青海都兰的墓葬中还出土了通经断纬的唐代缂丝。③ 缂丝技术最早用于服饰,到北宋时期则用来缂织绘画作品,成为一种具有很高艺术与技术价值的丝绸艺术品。

联珠对鸭纹锦,唐代,　　牡丹莲花三多妆花缎,清嘉庆,
新疆吐鲁番阿斯塔那出土　　　　故宫博物院藏

概论之,丝绸是一种以家蚕丝为主要原料的织物。通过种桑养蚕获得蚕茧,将蚕茧进行处理使丝纤维离解制成生丝,是为缫丝。生丝经并、捻等工序加工成各种规格的丝线,用于染色和织造,制成丝织物。丝织物还可以通过染色、印花、后整理

① [明]宋应星著,潘吉星译注:《天工开物译注》,上海:上海古籍出版社,2008年版,第102—103页。
② 武敏:《吐鲁番出土蜀锦的研究》,《文物》1984年第6期。
③ 许新国、赵丰:《都兰出土丝织品初探》,《中国历史博物馆馆刊》1991年第15—16期。

和刺绣等进一步装饰,最终制成服饰与家用品等。这一漫长的生产链称为丝绸业。丝绸产品根据组织结构、生产工艺和风格性能的不同,可以分为很多品种,其中工艺最复杂、图案最华丽的当为"织锦"。在西方的知识体系中,丝与丝绸均与古老的中国相联系。在古希腊、古罗马时代的文献中,中国被称为赛里斯(丝国),中世纪文献则记载了蚕种从东方带入拜占庭的经过。从先秦时代起,中国丝绸就通过被称为"丝绸之路"的贸易通道向外传播,几千年来,丝绸之路促进了东西方文化的交流,对人类文明的发展做出了巨大贡献。在中国,丝绸与传统礼仪制度、文化艺术与科学技术都有着密切的联系。基于中国传统智慧的蚕桑丝织传统技艺和以"云锦"为代表的传统丝绸产品,因此分别被列入世界人类口头与非物质文化遗产名录。①

"家园遗产"当然包括家庭中的技艺遗产,只是"家园遗产"的归属性所包含的东西和关系非常复杂:诸如时间、空间、方位、归属、居所、家庭构造、财产、环境、地方感、"神龛化"……,如下图所示:

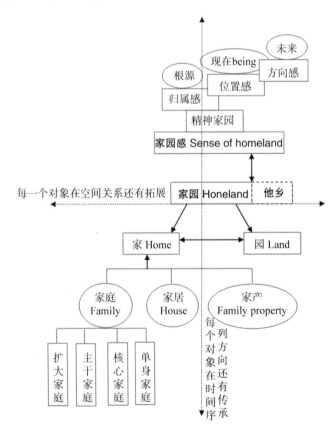

① 参见袁宣萍:"丝绸",载彭兆荣主编:《文化遗产关键词》第三辑,贵阳:贵州人民出版社,2016年版。

"家园"不是凭空,而是具有实体性的。最为重要的空间落实是人们通常所说的"地方"。更具体地说,"家"总是要落脚于某一个地方。因此,"地方"常常被人们作为"家园"来对称。但是,"家"与"地方"虽然相携,所指却迥异。"家"是一个可以完全"做自己"的地方,而人们所说的"地方"——"就此意义而言,家通常充当地方的一种隐喻。"[①]那么,"地方"究竟扮演什么角色?

地方、地方知识与地方感

人类学视野中的"地方"概念总体上属于西方的知识系统。无论在中文还是西文的表述中,"地方"(place)都是一个具有多种认知维度和表述维度的概念。首先,它是地理的,可以用经纬度加以精确标注。它不受任何族群、历史、政治等约束,无论那个地方发生了什么,它的经纬度都不改变。它只强调一个简单的地址(site)。其次,地方常与"领域"(territory)相联系,强调某个特定领域的归属性。它一方面强调特定的、具有自然属性的空间(space),另一方面也可延伸出特权化空间和位置(position)。"跨境民族"的空间关系在此表现得最为突出。第三,强调一个地方的特色和特质,比如"地景"(landscape)。人类学所热衷于言表的"地方性知识"的主体大致常驻于此,虽然它也包含着国家权力的浸透,比如"法",以及"被阐释"的对象等等。[②] 第四,在日常生活中,"地方"常表示"场所"(locale)和位置,是人与地点的组合方式。第五,"地方"作为一种人们的认知方式[③],比如中国传统的"天圆地方"。第六,"地方"具有独立的生成方式,形成特殊的"地方感"(the sense of place)——特指具体地方的人民不仅赋予他们家园以特殊的符号性意义,也是地方人群共同体的情感归依。

在这方面,有艺术家甚至认为"地方就是作品"。[④] 总体上说,这是有道理的。我们可以设想,一个村落、一个家园,从寻找地址,按照周围自然环境的情形,根据传统的理念,设计自己的家园,并以祖先传承下来的技术和技艺进行家园建设,并加以精心的保护,成为现实人们生活的、真实的、依存的家园遗产。他们是特定地方家园的主人,也是家园遗产的主体。从这个意义上说,家园遗产是延续的、活态

① [美]Tim Cresswell:《地方:记忆、想象与认同》,徐苔玲等译,台北:群学出版有限公司,2006年版,第42页。

② 参见[美]克利福德·吉尔兹:《地方性知识:阐释人类学论文集》,王海龙等译,北京:中央编译出版社,2000年版。

③ 参见[美]Tim Cresswell:《地方:记忆、想象与认同》,"导论:定义地方",徐苔玲等译,台北:群学出版有限公司,2006年版。

④ Lailach, M. and Grosenick, U. ed. *Land Art*. Bonn: Taschen, 2007, p.50.

的,因为人们现在的生活已然构成了家园遗产的一部分。因此,"地方"是人们所理解、实践最为具体的"自然之作"。

通常人们所说的"自然"首先是一个地理的空间。"既然我们在地球上的行动源于我们对世界的观点,那么分析思想模式中的地理空间的意图将使我们能更好地解释空间的实际行为。"① 地理的空间被置于"地方"的范畴,而"地方感"也被作为一个重要的基础。② 通常"地方感"被理解为包含个人或群体及其(本土的或借居的)居住区域之间的情感纽带。但是被赋予意图的还不仅仅是居住区域,而是空间区域所形成的一个特定的生活世界。③ 民间信仰体系中的神木、风水林、神山、圣境等,在今天已经成为自然保护界最新支持的保护方式。

"家园遗产"不仅是一个表述的概念,而且具有实体性和实在感,是特定地方的民众在历史的进程中"生产"(productive)出的一种产品"呈现"(present);同时,这种地方性具有"再生产"(reproductive)的能力,生产出具有可承袭性的产品"代表"(represent);尤其在文化遗产的"生产"和"继承"方面,"地方特色"更是家园的重要注脚。另一方面,"时间"的因素也会参与到"家园遗产"变化与变迁的作用之中,尤其在"全球化"扩张的背景下,新的"时空生产关系"对传统"地方感"会产生一种强大的"挤压",从而出现了许多"非原地性"因素来取代"地方"的趋势。④ 使得传统的"地方"因此产生明显的"再地化"(re-localization)的现象。这些与"地方"相关的特质和特点,共同对传统的"家园遗产"产生作用。

由于"地方"概念的复杂性,西方人类学家对同一个概念有不同的理解和阐释。人类学家埃里克斯的《小地方与大事物》⑤,侧重于人类学的方法论问题。人类学家通过对具体的小的地方的调查和研究,要揭示出来的东西可能是具有很大的意义。格尔兹的《地方性知识》⑥,强调在后现代背景下对权力化的知识体系的反思。而霍米巴巴《地方的文化》⑦,则强调任何一个地方在今天的这个背景下都可以成为新的中心和一个新的认识世界的窗口。

艺术遗产的一个重要的存续依据正是"地方"。我国的许多艺术遗产都是依

① R.D. Sack. *Conceptions of Geographic Space*. In *Progress in Human Geography*, 1980(4), p.314.

② [英]R.J.约翰斯顿:《哲学与人文地理学》,蔡运龙等译,北京:商务印书馆,2010年版,第143页。

③ 同上书,第144页。

④ Augé, M. *Non-Places: Introduction to an Anthropology of Super-modernity*. London: Verso, 1995.

⑤ Eriksen, T. H. *Small Places, Large Issues: An Introduction to Social and Cultural Anthropology*. London, Chicago: Pluto Press, 1995.

⑥ [美]克利福德·吉尔兹:《地方性知识》,王海龙等译,北京:中央编译出版社,2000年版。

⑦ Homi K. Bhabha. *The Location of Culture*. London and New York: Routledge, 1994.

附,甚至"寄存"在具体的地方。如上所述,丝绸之织,历来为"中国"之代言,"丝绸之路"即为范。人们通常把游子故乡称为"桑梓",古代人们喜欢在住宅周围栽植桑树和梓树,后来人们就用桑梓代表家乡。种植桑树为了养蚕,养蚕为了抽丝,抽丝为了织物。在传统的农耕伦理中,"男耕女织"不仅强调分工,也是社会化的组织结构。"组织"一词原本即纺织之经线与纬线相交织的原型性延伸。① 所以,这种分工与业缘相互交织,构成了中国传统农耕文化的经纬线:丝绸之神——蚕神,与谷物之神——社稷一样受到崇拜。②

农业伦理最具特色的地方,在于与"地方"的结合。比如"蜀"与蚕就存在着密切的历史关联。蚕在甲骨文中是𧖅,像蛾的幼虫。本义是指吐丝结茧的蚕虫。《说文解字》释:"蚕,任丝也。从䖝,朁声。"而"蜀"在《说文解字》中释:"蜀,葵中蚕也。从虫,上目象蜀头形,中象其身蜎蜎。"《诗》曰"蜎蜎者蜀"。据载,古蜀王即"蚕丛",与蜀丝的古代地方性原始相关涉。③ 对此,西汉的杨雄《蜀王本纪》和晋代常璩《华阳国志》都有记载。李白的《蜀道难》中有"蜀道之难,难于上青天。蚕丛及鱼凫,开国何茫然"的句子。据相关史料记载,蜀称王,蚕丛,其目纵。故有学者将这一特点与三星堆发掘出来的青铜"纵目"形象相提并论。④

如果说某种艺术有什么特色的话,"地方"必然在列。特别对于那些"原乡"和"迁移"关系的人群、族群,且现在生活在一起,比如北美、澳大利亚、新西兰等。原主性民族和族群很自然地会将"地方-地点"作为身份的标志。在加拿大,印第安人称自己为"第一公民"(the First Citizen),以区别外来族群。在澳大利亚,国家的遗产体系特色所强调的就是遗产的地方性。其国家遗产体系产生的历史不长,但在全球独树一帜,特点是强调国家与原住民文化、移民文化的有机结合,突出"有意义的地方"(the place of significance)价值,建立了符合国情、凝聚国力的有形和无形的文化遗产体系,这也成为国家对外宣传上的重要形象。而在这样的遗产表述中,艺术充当了最为直接和直观的表现形式。"地点的意义"也因此变得具有非凡的价值。首先,"地点"兼顾着"他者"。当人们判断一个陌生的对象时,通常是以"来自什么地方"为先。因此,"地方"不仅成为艺术遗产的重要标志,也是艺术家身份的一个判别。

"地方感"对澳大利亚的意义与它对海外消费的意义是不同的。在澳大利亚,对有些人来说,土著人的地方是史前地方,内陆地区经常被理解为更为原始的地

① 参见袁宣萍、赵丰:《中国丝绸文化史》,济南:山东美术出版社,2009年版,第2页。
② 同上书,第9页。
③ 参见林雅嫱:《三星堆遗址的人类学研究》,北京:世界知识出版社,2013年版,第59—62页。
④ 参见袁宣萍、赵丰:《中国丝绸文化史》,济南:山东美术出版社,2009年版,第10—11页。

方——澳大利亚人仍然希望在那里看到真正的"石器时代"狩猎采集的民族……土著人和内陆地区越来越成为澳大利亚在国际旅游业中自我兜售的资源,成为他们必须拿出来的"差异"。它们构成澳大利亚国家身份的一个重要的辩证维度:外在于且早于国家的东西,却处于国家身份的核心,这些形象给予土著人有关该地的表述以特殊的价值。这些绘画(如下)在某种意义上代表这种神秘,它标志着地方/故土早于或者外在于白人社会的盗用。因此,澳大利亚人可以获得这些标志并把它们当成自己的一部分,挂在自己的墙上展示给别人。①

澳大利亚的土著艺术(彭兆荣摄)

泉州南音与文化空间

"家园遗产"虽然强调"原乡性",却同时强调人们携带特定的地方遗产离开家乡,这份独特的遗产成为那些离散的人们对"乡土认同"的依据和纽带,形成了以艺术遗产为寄托的"文化空间"。南音就是一个难得的例子。

南音,古称泉州弦管。民间俗称南乐、南曲、南管、弦管等,在台湾,一般称作南管;在南洋各地区,则称为南乐、南管或弦管。南音为中国现存的少数几个古老乐种之一,其历史最早可溯源到晋唐时期。历史上伴随南迁入闽的移民,中原音乐文化被带入今福建晋江流域一带,既保留了中国盛唐以来中原雅乐的音乐元素,又与古闽越文化中的民间音乐长期交融,形成了南音这一具有鲜明艺术特色的乐种。其文化表现形式和文化空间的地理位置,主要是以泉州为核心地区,并向整个闽南方言群辐射,主要集中在福建省南部的泉州、漳州、厦门以及中部的三明等地。大陆以外流传分布的主要是中国台湾、香港、澳门地区,以及菲律宾、马来西亚、印度

① [美]乔治·E.马尔库斯、弗雷德·R.迈尔斯:《文化交流:重塑艺术和人类学》,阿嘎佐诗等译,桂林:广西师范大学出版社,2010年版,第104—105页。

尼西亚、新加坡、缅甸、泰国、越南等国家的闽南方言华人社区,形成了一个影响约5000万人的"南音文化圈"。

在联合国教科文组织的相关文件表述中,文化空间属于人类学概念,它"被确定为一个集中了民间和传统文化活动的地点,但也被确定为以某一周期(季节、日程表等)或是一个事件为特点的一段时间。这段时间和这一地点的存在取决于按传统方式进行的文化活动本身的存在"。这个定义有三层含义:1.规定"人类非物质文化"的人类学基本范畴;2.兼具时间性和空间性;3.是与确定人群、社区和个人密切关联的一种社会实践活动。虽然在联合国教科文组织的文件和相关讨论中,考虑到不同缔约国文化间的巨大差异,以及各种类型的遗产间存在着实践上的交叉性和相关性,迄今为止"文化空间"仍没有一个共识的定义和量化性指标,但它已成为人类非物质文化遗产中公认的最普遍的、最具表现力的一种表现形式和社会活动。本文拟结合南音所表现出的在文化空间上的独特价值,提供一个具有实践意义的分析样例。

广义上说,文化空间除了地理空间的聚落形态之外,更侧重文化意义上的空间概念,即在特定的时间和空间范围内,某一社群世代相传的、与其生活密切相关的文化表现形式;更重要的是,它在历史的演变过程中形成的认同纽带和认知体系。一方面,特定人群通过它表现出对某一种文化形式的历史记忆与忠诚;另一方面,地方性社群根据现实的需要和变化进行选择与接受,形成了具有广泛的群体性、表演性和社会实践性的文化价值。

传统的南音,不论从其曲谱、乐器、演唱形式和风格,都非常古朴独特,从中可以见证中国古代音乐的诸多历史信息和重要价值。南音从远古走来,又随着闽南人走向世界各地。在这个广阔的时空坐标中,南音持续地与各种不同的文化接触,形成了自己强大的文化张力。孕育时期,它融合了中原的宴乐、周边方国的音乐,以及来自西域文化的影响;成长和发展时期,南音又吸取了闽南地方性的音乐文化;成熟和向海外传播时期,面对异域文化的冲击,它又成为华侨华人固守中华文化的标志和文化认同的工具。

南音的生命力根植于民间社会,蕴藏在普通的民众之中。千百年来,它已经演变成为百姓的一种生存方式和生活习惯,但在现代全球化力量的影响下,南音面临着从传承方式、记谱、受众群体的分化到追求利益的冲击,南音艺术开始面临现代性给予的挑战。为使南音在现代的社会变迁中得以传袭,闽南地区各地的地方政府已经开始着手制订和实施积极的保护行动方案。比如泉州市人民政府多次以不同的形式举办国内和国际性的"南音文化节"活动,扩大"南音"在国内外的影响力,并积极推行"南音"进入中小学,甚至进入大学课堂的组织工作,泉州师范学院从

2003年起就开始陆续向海内外招收"南音"表演专业的学生,此外,资助出版了《明代闽南戏曲弦管选集》《清刻本文焕堂指谱》等传统"南音"古本和孤本等工作。同时,政府和民众的保护行动赢得了海外华人的积极回应。从1981年起,每年都有规模不等的海外华人南音社团来到中国,参与各类形式的南音演出和交流活动。祖国大陆的南音社团走出国门,到海外的华人社会和其他国家的舞台上表演交流,使南音这一杰出艺术形式的文化空间得到了拓展。

总之,南音不仅具有深厚的民间积淀,为地方民众喜闻乐见,而且在文化空间上所表现出的族群之多元、延伸之悠久、范围之广大、形式之独特、唱曲之古老、影响之深远,都堪为难得的范例。

南音之所以在"闽南方言文化圈"传唱千年,成为一种无可替代的文化形式,与以下几个因素有关:

1. 闽南特殊的历史地理和文化生态。作为一种中国现存最古老的乐种,南音盛于唐宋,最早可溯源到汉、晋时期。在历史变迁的过程中,多次南迁入闽的移民把中原音乐文化带入今晋江流域一带,与古闽越文化中的民间音乐长期交融而成为一种特殊的人类非物质文化遗产。南音的历史发展经历了"自北向南"的空间传播、"自上而下"的阶层流动,以及本地化和世俗化的变迁和定型,形成了以泉州为核心的地缘群体的特殊结构,包括各社会阶层、政府与民间、专业与业余、老人与小孩、男性与女性、不同的族群、不同信仰群等。南音这一古老而具有鲜明地方特色的文化表现形式无疑属于闽南这一文化生态的产物。

2. 在"自北向南"的空间传播的过程中,南音从宫廷、教坊和显贵之家流向普通民众,并在闽南地区生根发芽,完成了本地化和世俗化的社会实践过程,并日渐成为寻常百姓日常生活的重要组成部分。现在,南音已经进入闽南人的生命历程中,形成了特殊的民俗礼仪。例如南音弦友逝世,还要举行有传统仪式的南音"弦管祭",期间演奏的曲目亦有特别的规定,南音已经成为闽南人及其文化的重要表现形式。

3. 南音的文化空间意义还有一点值得强调,这就是南音吸纳和借鉴了西域的音乐形式和形态。我们不仅可以从南音的所谓"横抱琵琶"这种特殊形态中瞥见西域音乐的特点,这可以从现存于敦煌莫高窟的飞天造型、实物、图像、拓片等实物与材料中得到佐证,而在泉州当地的寺庙(如开元寺的雕像、绘画和形态等)、博物馆以及出土文物中找到许多同类的材料。历史也已经证明了南音与西域文化的关联。

泉州开元寺顶部飞天造型

泉州开元寺转角横抱琵琶造型

泉州海外交通史博物馆飞天石雕

文殊山石窟千佛洞飞天使乐(窟顶转角)

4. 随着闽南人出洋的历史进程,南音逐渐从本土远播至中国港、澳、台地区及东南亚的华人社会。明清时期是泉州南音从鼎盛走向远播的重要时期。从明代中叶开始,大量来自泉州、漳州一带的闽南人"过洋贩番",移民"南洋",到19世纪达到了高潮,闽南方言成为他们的主要交际工具。同时,这些处于社会低层的华工在异国他乡因南音而相知相识,从弦友们的自弹自唱到组织专业性的南音社团,传唱乡音乡情,固守中华文化的传统。现在东南亚的华人社会里,南音依然拥有庞大的弦友人群。菲律宾的"金兰郎君社"(1817)、"长和郎君社"(1820),是现知东南亚最早的南音社团,至今依然相当活跃。东南亚多数的南音社团或"南音组"设在各地的华人会馆里,譬如马来西亚的"霹雳太平仁和公所"、印度尼西亚的"雅加达东方音乐基金会"、新加坡的"湘灵音乐社"等。经过多年的发展,它们有些已经演变成为专业性的演出团体,经常应邀出席各类庆典活动和参与政府的文化交流,成为表现华人文化和凝聚力的重要象征符号。

5. 泉州南音集萃宫廷雅乐之遗韵,同时又吸收并影响了其他多种音乐、戏曲的音乐元素。泉州南音吸收了佛曲、道情的东西,如"指"中的《南海观音赞》和《普庵咒》源于佛曲,《弟子坛》则吸取了道情的旋律。此外,泉州南音还吸收了楚歌、吴歌、潮调、闽南地方音乐,以及弋阳腔、青阳腔、昆腔等声腔的艺术特色。泉州南音与泉州地方戏曲特别是梨园戏,更是互相吸纳、互相渗透,梨园戏吸收南音作为它的唱腔,泉州南音也吸收梨园戏的唱段来充实自己。例如《春今》指套就是从梨园

戏的《雪梅教子》来的。闽南的许多民间表演艺术形式,如"锦歌""笼吹""十音""莆田十音""南平南词",以及许多剧种音乐,如"大梨园""高甲戏""莆仙戏""芗剧""闽剧"等,都和南音的发展有极密切的关系。王耀华先生对曲目、音乐做了细致的分析,得出了福建地方戏曲是从南音吸取营养的结论[①]。

在历史演变的长河中,南音形成了自己独特的文化空间。它传承了源于中原的宫廷音乐,又吸收了西域的音乐元素;融合了闽越的地方音乐,远播东南亚的华人社会。尤为重要的是,20世纪80年代以来,一度沉寂的南音重新得到复振,并借助泉州在历史和现实上特殊的地缘关系,从一个地方性的民间音乐形态逐渐演变成一个覆盖闽南以至于东南亚和世界各地华人社会的区域性"南音文化圈",其文化空间的伸张力仍在显现。这种现象在世界上都是罕见的。

南音被称为"中国音乐历史的活化石",是现今保存中国古代音乐形式最丰富、最完整的大型乐种之一,具有其他音乐形式无可相媲的独特价值。南音从古而来,又自成体系,不仅在音乐学学术研究领域,也在人类学、语言学、民俗学、中外文化交流史等方面都具有很高的学术研究价值。南音具有人类非物质遗产代表作的突出价值主要体现以下几个方面:

1. 古朴庄重的演唱内容与演奏风格

泉州南音由"谱""指""曲"三大部分组成。它沿用隋唐雅乐音阶,形成了极具东方古曲音乐色彩的独特风格。在南音众多的曲牌中,我们可发现它既有《摩诃兜勒》《阳关三叠》等古乐曲,《甘州歌》《梁州歌》等唐大曲,又有《长相思》《鹧鸪天》《醉蓬莱》等宋词牌,还有《南海赞》《普庵咒》等外来佛曲。南音的演奏风格清淡幽雅、委婉柔美、徐缓内在,由于多采用我国古代雅乐音阶,乐曲风格典雅庄重。南音保存了汉代相和歌"丝竹更相和、执节者歌"的遗制,为其他古老乐种所少见。演奏时,乐队的排列次序是以拍板居中,洞箫和琵琶分列两侧为主乐,这和唐乐队图("敦煌窟85号")、唐舞乐图("敦煌窟156号")有着完全相同的排场。泉州南音演奏者衣着讲究,行为举止皆有礼法。古时南音演唱、演奏者皆为男性,需着长袍马褂上台,坐太师椅,举止有度。现时亦有穿背心、短裤、拖鞋者不能上台的规矩。有的馆阁还搭"彩棚",或在舞台上放置宫灯、黄凉伞、银丝宫灯、曲柄凉伞,古色古香,相互辉映。

2. 古朴典雅的唱腔特征

南音唱腔是南音从容幽雅、委婉柔美艺术风格的集中体现。作为一种古老的音乐形式,南音以声传情,以曲会友,不带表演,演唱时讲究咬字吐词,归韵收音。

① 王耀华、刘春曙著:《福建南音初探》,福州:福建人民出版社,1985年版。

其音调飘逸典雅,抒情悠长,具有晋唐《清商乐》的"古士君子之遗风"。《隋书·音乐志》的"宫字而商唱"的记载如何解读,很难说得清楚,今天一听泉州南音的润腔做韵,便清楚明白。而演唱中的节拍,南音独称"撩、拍",似乎是唐代的"华清宫里打撩声"的延续。泉州南音的歌唱者严守以泉腔闽南语(或称泉州方言)"照古音"咬字吐音做韵,严格遵照正宗"泉腔词"演唱,形成了"泉州南音"独具特色的古风音韵。

3. 古老独特的乐谱谱式

南音以"乂工六思一"五个汉字记谱,旁边附上琵琶指法和"撩拍"符号,形成了自成体系的一套谱式,称作"工乂谱"或琵琶指骨谱,为本乐种所独有。工乂谱可上溯至先秦的"宫商角徵羽"五音,为中国上古音乐谱式的发展变化提供了鲜活地历史见证。南音的工乂谱类似"敦煌古谱",其撩拍符号则更为相似,上海音乐学院叶栋先生,生前参照泉州南音琵琶定弦法破译了"敦煌古谱",实为音乐界一大幸事。"敦煌古谱"现仅存25首,且收藏于法国,不为人所常见,而南音的工乂谱却广泛而鲜活地传承于弦友之间,其宝贵的音乐价值和历史价值为其他记谱方式所不及。

4. 古老严谨、多元艺术交融的乐器形制

南音乐器以琵琶、洞箫、三弦、二弦和拍板为主,又有嗳仔、品箫及小打击乐器四宝、响盏、扁鼓、双铃、小叫等,有的班社仍继续使用笙、云锣,个别的还用筝篥和轧筝作伴奏乐器。南音的乐器,历史悠久,形制严谨,明代曾作为贡品的瓷制洞箫,现仍珍藏在北京故宫博物院(2件)和南京博物馆(1件),具有稀世珍藏的文物价值。泉州南音的拍板,可以与西安安瀍唐代雕塑中的拍板相印证。拍板是在隋唐前由西北少数民族传入的,在唐代被列为胡部之乐器。洞箫原是汉代从羌传入中原后演变而来,南音所用洞箫,俗称"尺八",延用唐箫规制,声韵浑厚沉郁又不失清丽委婉,可以与四川彭山崖墓三伎乐石刻和河南登封启母阙吹笛播鼗图像石等图中的长笛相印证。南音所用的曲项琵琶,自成派别,称为"南琶",可以与甘肃嘉峪关出土的魏晋3号墓奏乐图的曲项琵琶,以及在西安发现的唐代砖雕乐舞图中的琵琶相印证。琵琶弹奏的姿势在唐代后期改为竖抱,但南音一直保持着古老的横抱姿势,因而又有"横抱琵琶"之称。南琶的演奏风格古朴、独特,音韵有敲击钟磬之风味。南音的"二弦"不同于二胡,其形与宋代陈旸《乐书》记载的奚琴相似,它和"南琶""尺八"一样,堪称是我国民族乐器中的瑰宝。

南音乐器图

5. 多元文化的结晶

南音曲目有器乐曲和声乐曲两千多首,蕴含了晋清商乐,唐代大曲、法曲、燕乐和佛教音乐及宋、元、明以来的词曲音乐、戏曲音乐等形式。其中,"大谱"里的三套《金钱经》中的"番家语""喝哒句","指谱"中的"兜勒声""普庵咒",以及那些悠长缓慢的大撩曲(七撩拍)等,保留了汉唐以来中国古典音乐的精髓,并珍存着古代西域音乐文化的元素。在南音身上,体现出古代中原文化、西域文化、闽南文化以及宗教文化的融合现象。

据现存的资料表明,南音的历史来源至少包括以下四个文化空间方面的影响与成就因子:1. 中原宫廷音乐艺术的原型与影响;2. 西域"丝绸之路"(包括学界称"古南方丝绸之路")的异文化特征;3. 闽南地区独特的文化因素;4. 以闽南地区为核心的海外传播。就南音与相关社区的文化传统关系而言,主要是来自晋唐时期的中原文化和融合在其中的西域文化。泉州自古以来就是移民定居的区域,秦汉开始,闽越人北迁,汉人入闽为第一批(前 140—前 87),接着是汉末魏晋(307—313)时期、梁太清"侯景之乱"时期(549)、唐武后时期(685—688)、五代(907—960)及南宋(1127—1279)时期,中原一批又一批的军民移入福建,其中相当一部分定居在泉州一带。南音成为南下汉人与当地原住民交流相处的媒介。

泉州南音南戏的演唱皆用方言,又在口传心授中十分强调"照古音",为使这种古音不致走样,业内人士在"曲簿""戏文"中习惯使用谐音字而不用本字。如泉州明代(16 世纪)刊行的戏曲文本中,保留大量古代中原的汉语表述的遗迹,由此看来,泉州南音包含了古老音乐和古代汉语的双重无形文化遗产,并成为闽南人社会实践活动中不可或缺的部分。

另一方面,泉州南音有不少古代宗教音乐的遗存,有些源自西域。南音大谱有三套《金钱经》,套曲中有套《南海观音赞》,显然都是佛曲。值得注意的,是其中有个曲牌"兜勒声"。有专家研究认为,"兜勒声"与汉代张骞出使西域,于公元前126年,"惟得摩诃兜勒一曲而归"有直接关系;从"兜勒声"的唱词、曲调风格、情趣、演唱场合、演唱规矩等,均与佛教经典、佛经唱念、观音行事日期相关。这是南音兼容多元文化的一种突出表现。

南音在文化空间方面的意义还表现在其社会象征空间意义上。在历史的空间实践过程中,泉州南音形成了以福建泉州为中心的闽南地区和海外"闽南语文化圈"的相关文化社区,它通过自己的魅力所形成的"南音文化圈",与闽南语文化圈既相互印证,又形成互动;既是闽南人生命形态的文化体现,也是闽南人的一种生存方式;既成为海内外闽南人身份认同的文化依据,又成为海外侨胞、港澳台同胞维系乡情、情感联结的精神纽带。

1. 泉州南音已经融入闽南人的生活方式之中,成为当地社区文化精神形貌的重要表现。南音有着广泛的生存空间和群众基础,它既是广大人民群众喜闻乐见的艺术表现形式,也是他们千百年来秉承的一种生活方式。南音已经深深扎根于闽南语文化圈所涉之地,从城市社区到乡村家庭,从沿海渔村到山区村落,从汉族到少数民族,从孩童到老人,闲暇之际,茶余饭后,人们都能够享受南音的古风音韵。闽南人从中原迁来,又部分离散于东南亚华人社区,南音伴随着这个人群几千年来的迁移流动,已经深深地融入他们的集体无意识之中。南音以声传情,在潜移默化之中已经成为闽南人的精神寄托。

2. 泉州南音参与了闽南人的生命礼仪,进入他们的生命历程,成为闽南人的一种重要生存方式。现在,伴随着闽南人的民俗礼仪,南音在闽南人特别是弦友的重要生命仪式中间,扮演了必不可少的重要角色。小孩在襁褓中就能听到母亲哼唱的南音,在重要的生命礼仪中,就有相应的南音曲目和唱奏形式。新人百年好和时,婚礼上都会响起熟悉的喜庆曲目,像"我一身""一对夫妻""今朝喜气""梅花独占""月老结红丝"等。有些地方的老人葬礼上还要演奏相当规模的南音曲目,如果逝者是弦友,还要举行有传统仪式的南音"弦管祭"。

3. 泉州南音形成了完整的社会交际空间,具有重要的社会交往作用。南音穿越千年,传播海外,这种顽强的、生生不息的生存能力,来自于南音独有的"馆阁"或社团机制。南音自古以来便是富豪人家标榜风雅之附会,久而久之形成一种特殊的南音文化群体——"馆阁",最终形成了自发的、情趣相投、自娱自乐的南音社团。南音的馆阁是一个以"弦"交友、相濡以沫的精神会所。由于弦管馆阁的"业余"的特征,没有利益之冲突,因此不论古今,互为"弦友"乃是难得的雅事和荣誉。"五少

芳贤,御前清客",历来是弦友孜孜以求的精神楷模。"郎君爷"春秋两祭的习俗,成为凝聚弦友、强化认同的精神纽带。弦友灵前的"乐祭",也表现为一种十分特别的历史自觉。南音社团不但有组织,而且重视伦理,人情味浓厚,成为弦友们安身立命之所。现在在东南亚的华人社会里,南音依然拥有庞大的弦友人群,弦友们组织了大量专业性的南音社团,传唱乡音乡情,固守中华文化的传统。同时,南音社团,尤其是在海外往往将社会交往空间扩展到弦友以外的整个闽南语文化圈,以同乡互助的方式,接纳和帮扶漂泊异乡的华人,使他们倍感乡音乡情的温暖,构筑起一个异于"血缘""地缘"认同的独特社会共同体。

4. 泉州南音生成了具有象征性的认同符号,成为海内外闽南人情感联结的精神纽带。南音界历来崇奉后蜀主孟昶为乐神。据吴任臣《十国春秋》和欧阳直卿《温叟词话》综合考证:"郎君大仙"真名孟昶,是五代时后蜀国君(后蜀辖地是今四川成都一带)。孟昶与其妃"花蕊夫人"皆擅乐舞曲词。公元965年,宋灭后蜀,孟昶携其妃"花蕊夫人"徐惠妃赴汴京(今河南开封)见宋太祖,被封为秦国公,七日而卒。花蕊夫人被宋太祖收入后宫,暗中画像祭祀孟昶,被宋太祖发现,她谎称:"此神张仙,奉者得子。"传闻后果生子。宋太祖大喜,敕封此神为"郎君大仙",特赐春秋二祭,从此开始了孟昶的崇拜。宋太祖袭唐制,建立教坊,普天下选拔乐工,尤以后蜀为多。后蜀乐工入宋教坊之后,因怀念故主,也跟着花蕊夫人崇拜起"孟昶郎君"。及至宋室南渡,"郎君祭"的传统被乐工们带入泉州,后又随着人群的迁徙,传播到世界各地的"闽南语文化圈"。南音艺人称"郎君子弟",南音馆阁一般都悬挂有"郎君爷"神像,每年春秋二祭,弦友们汇祭,百姓求生子者拜祝。在海内外,南音弦友们每年农历八月十二日都祭拜"郎君大仙",唱奏《金炉宝篆》给祖师爷听,除排练平常不唱《金炉宝篆》。① "郎君祭"时一律采用泉州腔,海内外都是一样的,它成为海外华人联系中国大陆的"神缘",也是建构全球"闽南语文化圈"文化认同的符号。另外,南音唱曲时一律以泉腔闽南方言演唱,咬字吐音必须以泉州府治所在地,即今泉州市区的方言语音为标准音。要学习演唱"南音",都必须先学好泉州腔,经过"正音"之后才能唱准其音韵。"南音"用泉腔闽南语演唱,是闽南旅外侨胞和台港澳同胞的共同语言,因此,"泉腔南音"也成为海内外闽南人的认同符号之一。

5. 20世纪80年代以来,有许多的海外南音社团派代表来到闽南各地的南音社团"拜馆",以表"追思认宗"之意。"拜馆"是南音社团的一种固定礼仪,也叫"拜阁"或"拜社"。各代表团成员来到这里,像过节走亲戚一样,彼此真诚地问候及切

① 李寄萍:《蜀后主成南音始祖说及海内外传播》,载于《八桂桥报》,2006(2)。

磋技艺。共同的语言、习惯以及对南音的共同热爱,是海外南音社团代表倍感温馨,这样的交流不仅促进了南音事业的发展,也增进了彼此的了解。这类"拜馆"仪俗不但深受普通民众的欢迎,而且各级政府部门也予以积极的支持和肯定,成为沟通的纽带和互信的基石。

简言之,南音在文化空间上所表现出来的价值和意义是多方面的。在历史渊源上,它与古代中原的乐种既一脉相承,又自成体系;在地缘空间上,它既吸纳了不同地域的音乐精华,又与闽南文化相结合,成为代表性的地方乐种;在空间实践上,它伴随闽南人的出洋经历,传播到海外,形成了一个世界性的南音文化群体;在社会生活空间上,它成为闽南文化人群的生存方式和生命礼仪;在社会象征空间上,它成为海内外闽南人身份认同的文化依据和社会关系的维系纽带。南音在非物质文化遗产方面表现出非单一性类型的表述形态,是一个不可多得的艺术遗产在"文化空间"方面的专题研究案例。

寓内化外(社会教化)

从一本书说起

美国学者鲁道夫·P.霍梅尔于20世纪20—30年代,在中国花了8年时间(1921—1926、1928—1930)做手工工具调查,其足迹遍及半个中国,十多个省区;回国后又潜心做了十年研究,对中国五大类工具(基本工具、农业工具、制衣工具、建筑工具、运输工具)以及至少120小类做了精细的划分和精确的描绘,致使其大作《手艺中国:中国手工业调查图录》[1]在我国的同领域研究中达到了"空前"和"绝后"的程度。所谓"空前",是指在霍氏之前,中外学者对我国传统手工艺实地调查的"深度和广度上都不及他的工作";所谓"绝后",是指在此后的数十年中,许多传统的工具和工艺已经转型,其中有些"已经消逝"。(华觉明序一,戴吾三译序)

此书1937年在纽约由约翰·戴公司出版,由于其学术价值和在学术界的广泛影响,1969年又由美国麻省理工学院重新出版。著名英国科技史家李约瑟认为该书在当代传统中国实践方面具有"独特的价值。"尽管这一部著作迟至近年才被译成中文(鲁道夫·P.霍梅尔《手艺中国:中国手工业调查图录(1921—1930)》,2012年由北京理工大学出版社出版),笔者仍以为是我国学术界一桩迟到的幸事。她使我们有机会通过"他者眼光"了解被中国学界"遗忘"的一个重要侧面,同时也针砭着中国学人对日常生活的"无视"之病;这种疾病与过重的"经世学问"传统不无关系。而今在骤然兴起的"非物质文化遗产"(intangible heritage,国外通常译为"无形文化遗产")运动中,人们似乎突然发现,那些"活态遗产"原来都在我们的身边,我们却如此地"盲视"。

"盲视"有时并非视力问题,而是未及、未能"凝视",即使偶尔为之,亦"视而不见"。何以如此?价值使然!每个人都生活在具体的历史语境中,受传统和时代价值约束。特定的价值又经常被理念、分类、概念等引导或误导,最终导致了"双重盲视":既有对自己身边事物("自我")的忽视,同时也有对外来事物("他者")的漠视。

① [美]鲁道夫·P.霍梅尔:《手艺中国:中国手工业调查图录(1921—1930)》,戴吾三等译,北京:北京理工大学出版社,2012年版。

窃以为这正是《手艺中国》给予我们的启示。作者除了对我国生产、生活、生计工具巨细无遗的调查和记录外,还提醒我们,那些日常实践中的工具才是"中国人民生活"和"中国文化"的原貌和原真。作者的这种"视野"从其译名中便清晰可窥。

著作的原文为 China at Work: An Illustrated Record of the Primitive Industries of China's Masses, Whose Life Is Toil, and Thus an Account of Chinese Civilization,中译出现了几种不同的译法:戴吾三译为《手艺中国:中国手工业调查图录》,序者华觉明译为《劳作中的中国》,而直译应为《劳作中的中国:劳苦中国大众生活的手工业图录,即中华文明的记录》。我无意在此评判译名的优劣,徒以原文与译文概念表述上的差异所引发的学理问题、学科问题、学术问题进行辨析和反思,并对学界漠视日常之痼疾进行诊断和治疗,即不仅要察看病症之"相",还要号其之"脉",寻找致病之"根",以确定处治之"方"。作为经验性常识,许多疾病通常皆由不起眼的因素所引发。

问题的症结回到了混淆概念中的混淆边界。一方面是我们日常生活中的"手工"活动、技艺和类型极为丰富,自成一体;可叹的是,我们却将自《尚书》《周易》《考工记》《礼记》《天工开物》等一以贯之的认知分类和工具形制给丢失了,即丢失了中国自己的手工、技艺和艺术的知识传统。另一方面,近代以降,西学东渐,我们囫囵吞枣地移植西方的学科、分类和概念;在西学的"输入"过程中,我们又缺乏对人家知识和分类谱系的梳理、认识和甄别工作,从而出现了许多"文化夹生饭"现象。客观地说,源自于西方的"艺术/手工"也并没有严格的、不可逾越的鸿沟,却恰恰被我们所僵化,在价值、观念和艺术形制上建筑起泾渭分明的壁垒隔阂。《手艺中国》就是一个说明。

哈尼姑娘与背篓(彭兆荣摄)

比如霍梅尔在书名的原文中使用了"文明"(civilization)一词,译者在翻译时却没有译出,这多少说明中西方学者在对待"工具"态度上的差异。作者在"前言"中清楚

地表明:"本书用图片展示当代中国人的生活图景时,从中也折射出过去人们的生活方式,而且通过对手工艺物品的研究,可使我们了解一段人类发展与文明的历史。"众所周知,治文明史研究,食物与工具素为关键。纵观人类文明史,人类无不围绕着如何有效地使用工具获取食物为"文明"下定义:采集－狩猎、培育－驯养、游牧活动、刀耕火种、农业耕种、海洋渔业,它们都成了"文明"史上不同的拐点性表述。

讨论的焦点于是回到了"工具"。如果"文明"瞄准的是食物,那么,人类如何使用和创造工具以更有效地获取食物、烹饪食物便成为文明的主线。考古学上"旧石器/新石器时期"的划分正是根据人类使用工具以获取食物的程度为原则,即"旧/新"以人类"研磨石具"为标志。通俗地说,就是"旧石器"指人类把未经改造的自然物作为工具,"新石器"则表明人类开始"研磨石具"以获取食物。其实,"石(器)"的工艺历史在中国应该重写。我国有美石——"玉"的独特历史。玉雕的历史产生于距今7000至5000年前。玉几乎贯穿于中国的整个文明历史。而且,在礼制社会里,玉与尊贵、德行相行并进。它还被赋予人格色彩,成为礼制和最高伦理的载体,系统化为所谓的"五瑞"(璧、圭、琮、璜、璋)、"六器"(苍璧、黄琮、青圭、赤璋、白琥、玄璜)等。①

工具成了人类文明轨迹中一个绕不过的话题,也必然成为全部手工技艺史的脉络。更为重要的是,工具与相应的文明形态不仅无法分开,而且成为我国独特的一条文明线索,即"工艺－工具形制"。比如早期的"土石阶段",制作陶、琢玉,包括后来的铸造、冶炼铜、铁器等"制作史",都足以使中国的文明史傲然于世。更为有趣的是,这一历史线索并非简单的"工艺－工具形制"制作史,还交织着特有宇宙观。以"耒"为例,它是古代的一种翻土农具,形如木叉,上有曲柄,下面是犁头,用以松土,为犁的前身。《说文解字》释:"耒,手耕曲木也。"《礼记·月令》有"天子亲载耒耜"之说。从我国的文字构造来看,在古老的214个象形字中,"耒"是其中之一,它在甲骨文中是一个犁具形象。《说文·耒部》:"耒,手耕曲木也",说明最早的犁具系由人来完成的,后方由"犁"(牛)替代。对耒的另一种解释亦颇为有趣,丁山认为,耒之形貌酷似天象"大辰图",民间称为"犁头星"。天空的大辰本是后稷布置用以启发农人工作的。农人一见这耒形的"大辰"当黎明之前正现于天空午位,就是一年工作的开始,谓之"农祥"。② 这表明在农耕文明的历史演变中,从人到牛的工具变化轨迹,涉及了"文明""文化"的原始和变迁。

① 参见夏明澄编著:《中国工艺美术史》,杭州:浙江人民美术出版社,2016年版,第17页。
② 《尔雅·释天》:"天驷,房也。大辰,房、心,尾也。大火谓之大辰。"《史记·天官书》:"东宫,苍龙,房、心。心为明堂,曰天驷。尾为九子,曰君臣。"参见丁山:《中国古代宗教与神话考》,上海:上海辞书出版社,2011年版,第26－28页。

大辰图

"手工艺术"在历史的分化和演化中会集结为特定的"行业",这在全世界都是一个通则。我国古代早就有"生业"的概念和分类,《尚书·尧典》:"允厘百工,庶绩咸熙。"《史记·匈奴传》:"宽则以随畜田猎为生业,急则习战功以侵伐,其性也。"特别的"生业"与特殊的"工艺"相互生长,形成了后来的行业范围和范畴。霍梅尔在他的书中列举了"铁画"的例子:"中国出于经济上的原因,钢铁工具和实用器物的大部分受到限制,更不用说用铁做艺术品了",然而,"正是这些不起眼的工具,却做成如此精致的图画,简直难以置信"。我们当然也可以反过来看,"铁画"不过是"锻铁"行业具有历史合理性的延伸产物。作者在安徽正是通过特殊的"行业"线索找到这门"铁画手艺"。① 同时,作者提醒我们,中国传统的大门上的铁制工艺品值得关注。

《手艺中国》给予我们诸多启示:1. 每一个文明体都有自己的概念、分类和命名,形成了独特的表述体系,中国尤是,它是思维、认知、知识和经验的结合体,我们切不可未经梳理,未及反思就贸然使用不属于自己的表述体系;2. 独特的表述体系与文明形态密不可分,它充分反映在特殊生态中的获取食物的方式和制作工具的情形;3. 与"文明""文化"最为密切者正是日常生活中的事项,特别是工具,它们既是非物质文化遗产,又充分表现其"活态性";4. 许多手工技艺与"生业"(行业)联系在一起,形成了行业性特殊的范围和技艺,"生业"将"有用/审美"融会贯通;5. "艺术""技艺"与"手工"存在着密切的关系,很难区分,它们既是"存在共同体",也是"表述共同体";6. 近代中国的教育科制(尤其大学学科分制)以西方美术为原型,丢弃了自己传统中的概念、分类系统,将"阳春白雪"与"下里巴人"变成了等级和价值的"分类/排斥",尤其需要警示。

中西方的手工艺简谱

《手艺中国》一书引出的"概念"便是一个介因。中文书名的关键词为"手艺",

① [美]鲁道夫·P.霍梅尔:《手艺中国:中国手工业调查图录(1921—1930)》,戴吾三等译,北京:北京理工大学出版社,2012年版,第39—42页。

原文中却没有 handicraft。也就是说,译者将传统的生产、生活和生计工具视为"手艺",即"手工技艺"或"手工艺术",这是有历史根据的。在中国,"手工"的概念和分类自古就有。《考工记》将"百工之事"分为:攻木之工、攻金之工、攻皮之工、设色之工、刮磨之工、抟埴之工等六大类①,开创了中国古代手工艺术的分类制度,也是"工业"最早的形制。

柏拉图的"模仿说"试图在认识论上用"神意—真理"将二者分开。在《伊安》篇中,他借苏格拉底与伊安的对话讨论了各种技艺,包括医术、演戏、诵唱、驾驭、捕鱼、骑马等,苏格拉底总结道:"荷马的本领不是凭技艺的知识,而是凭灵感。"②柏拉图以降,对真理的认识所延伸出的"美"与生活实践的"用",成了西方传统社会对"艺术/手工"区隔的规约。他的这种对艺术高低贵贱的划分一直成为西方艺术史中挥之不去的阴影。我国诗人屈原与柏拉图大致生活在同一个历史时段③,屈子对此问题的"天问"看起来比柏拉图明智得多。

缘此,"艺术唯美说"几乎成为讨论这一组概念绕不过的话题,甚至成了诸技艺领域的圭臬。艺术人类学无不例外,托马斯·巴菲尔德主编的《人类学词典》中这样定义"艺术":"具有美感的装饰物,包括器物、居所甚至人类的身体。"④依据西方"艺术/手工"的形制,"美/用"的分野其实一直贯彻着柏拉图的原型设计。然而,在不同的文化语境中,"美/用"的区分可能完全不同。比如书法艺术,中国的"毛笔"被译为 brush(刷子),然而西方的刷子却"刷"不出"中国刷术"那样伟大的书法作品。而中国的书法究竟是"手工""工艺"还是"艺术"?唯一可接受的答案只能到中国的文化语境中才能获得。中国的传统也讲"美/用"⑤,但所谓"女娲有体,熟制匠之?"⑥与柏拉图不一致的是,二者是一体性的。

象成于形,形寓于意,"熟制匠之?"中国的技艺生成于中国式的认知方式,

① [汉]郑玄注,[唐]贾公彦疏:《周礼注疏》(下),上海:上海古籍出版社,2010 年版,第 1525—1528 页。
② [希]柏拉图:《伊安篇——论诗的灵感》,载《文艺对话集》,朱光潜译,北京:人民文学出版社,1980 年版,第 20 页。
③ 屈原(约前 339—约前 278),柏拉图(前 427—前 347)。
④ T. Barfield ed. *The Dictionary of Anthropology*. MA: Blackwell Publishing Ltd., 1997, p.29.
⑤ 需要指出的是,中国古代有些物虽"不可用",比如祭祀仪式或丧葬礼仪中的祭器与明器(冥器),但并不简单和绝对划归"美"的范畴,属于专门领域。
⑥ 《楚辞·天问》:"女娲有体,熟制匠之?"王逸注:"传言女娲人头蛇身,一日七十化。"王逸只注女娲身体的变化,而她制石补天之匠心同样复杂,其"炼石""补天"等巧夺天工与之身体变化一样几不可疏,故屈子作"天问"。

如汉字,它是世界上唯一存续的由古而今的图画表意文字体系①,"书(文)画"传统构成了中国文化中最具特色的一范。首先,中国的象形文字以形画为基础,配合释意。其次,书画一体。在自我传袭过程中生成发展出诸如收藏、装裱、著录(记录历史上的书画作品),逐渐形成了押署(即签名)、印记等整体化传统,并由此延伸出特殊的鉴赏活动。再次,我国书画传统的特殊性与书画材料密不可分,龟骨、金石、竹简、帛丝、纸材,单是用纸,已非简单。"纸的种类很多,大体有生熟之分,写意画用生纸,重彩界画用熟纸。生纸上作水墨画能使墨分五色,浓淡层次分明,其效果令人赏心悦目。色彩的应用,以前以矿石研制为主,少数为植物颜料,故古代作品经千百年而色泽犹妍。"②而西方的诸艺术中无书画相通的认识。

值得着重说明的是,中国古代的技艺形制一开始就建立在社会"百业"分类合作的基础上。《周礼·考工记》为中国目前所见年代最早的手工技艺文献,详述齐国官营手工业各个工种的情况,包括车舆、宫室、兵器以及礼乐之器等的制作和检验方法;其中对礼乐中的钟、磬、鼓等形制以及相关乐器的制作更有详细描述。作为"工业"的一种,乐师除了制作乐器外,还是充当招魂使鬼、祭典仪式、施政大事的重要角色。③ 所以,礼乐与乐师并置并重。事实上,《考工记》中"百工"为虚指,实数六十。"百工之事"分为六大类,每大类又有各小类及技艺,开创了中国古代手工艺术的分类制度,也是"工业"的雏形。"百工—百业"虽为虚指,却无疑为社会之实体形制,"百工"实指社会内部的各种分工。以商周为例,氏族多以其所从事的职业为名,如索氏、陶氏、长勺氏、施氏等,周代的分封亦以此为据;工匠经常为各国争夺的对象,商代的甲骨卜辞有"呼 X 执工"之句,便记录了抢夺工匠俘虏的事情。④《考工记》故有"知者创物。巧者述之,世谓之工。百工之事,皆圣人之作也。铄金以为刃,凝土以为器,作车以行陆,作舟以行水,此皆圣人之所作也"。李济在《殷墟陶器研究》中谈到古代陶器的"文饰"技艺时将其归入"神乎技者为超等艺术"。⑤

① 在古老的文化类型中,以图画式表意的文字体系除了汉字外,还有古埃及的圣书体和美索不达米亚的楔形文字,然而,除汉字以外,其他原生为图画表意的文字类型都由拼音文字所取代。参见许进雄:《中国古代社会文字与人类学的透视》,"序论",北京:中国人民大学出版社,2008年版。
② 杨仁恺主编:《中国书画》,上海:上海古籍出版社,1990年版,第5页。
③ 参见陈梦家:《殷墟卜辞综述》,北京:考古出版社,1956年版,第519页。
④ 参见《左传·鲁定公四年》,另见许进雄:《中国古代社会:文字与人类学的透视》,北京:中国人民大学出版社,2008年版,第181—183页。
⑤ 李济:《殷墟陶器研究》第六章"文饰",上海:上海人民出版社,2007年版,第168页。

手工抑或天工?① (彭兆荣摄)

每一个"手工之业"都会产生"工匠",在我国,"手工"的概念和分类自古就有,也存在等级差异的形制:首先是"天/地/人"的不同层次,在这个形制中,"天属神、地属民";于是人也有了区别的原则,通天的人为"圣(聖,聪明能道)—王(人通天地)",即特别能干的人(通常是掌握巫术的技师)。圣者大多为发明和掌握某种特殊技艺的始祖,诸如传说中的有巢氏、燧人氏,以及补天的、射日的、治水的、耕种的等。这些人制造和使用工具,并借此与天交流、交通,比如龟策——甲骨和八卦等。② 其次,任何社会都存在着社会政治和伦理秩序的等级和阶层区分,从发生学的生成形态看,艺术和手工技艺原本无法泾渭分开,至多只是不同"术业"间的差异。在民间,画师、铁匠、木匠、泥水匠等只是不同行业的从业者,绘制品、铁制品、木制品、泥制品却同样可以是艺术品,具有审美性,我们今天看到中国古代许多青铜器都是工匠制作的,其中不乏精美绝伦的艺术品,也因此成为人们的收藏品。

就形制而言,我国传统的手工技艺的"形/神"一体,《周易·系辞》之"形而上者谓之道,形而下者谓之器",是谓也。需要辨识的是,这里的"道"既非纯然抽象,"器"亦非绝对"具体",二者都可能化作"正统"③,比如"礼器",道出于器,器循于理。最符合"形/神"体系的精髓既非"形上",也非"形下",而是"形中"——"致中",既融上、下于"中",又化有形于无形。人类学家李亦园先生曾经提出"致中和"的三

① 照片所摄为苏州手工艺缂丝。这种手工艺以蚕丝为原料,花纹像雕刻一样制作。摄于"王嘉良缂丝世家工作室"。
② [美]张光直:《考古学专题六讲》,北京:文物出版社,1986年版,第4—6页。
③ 参见[美]巫鸿:《时空中的美术:巫鸿中国美术史文编二集》,梅枚等译,北京:三联书店,2009年版,第194页。

层面和谐均衡模型,即自然系统(天)—个体系统(人)—人际关系(社会)。

众所周知,中国自成一体的传统"工艺"形制格局的被打破,与近代西方舶来观念价值和概念分类有关,"美术"即为一范。"美术"在中国出现的最直接原因是"西洋画的引进与传播"并演为教化。梁启超说:"我确信,'美'是人类生活第一要素,或者还是各种要素中之最要者。倘若在生活全内容中把'美'的成分抽出,恐怕便活得不自在,甚至活不成。"鲁迅的观点更近传统,他在《拟传播美术意见书》中说:"美术可以表见文化;凡有美术,皆足以征表一时及一族之思维,故亦即国魂之现象;若精神递变,美术辄从之以传移。"①质言之,近代中国"美术"是按照西方的艺术理念、学科分制等对我国手艺传统的"替代"并"话语化",我国自己的手艺传统却在"西学东渐"中悄然隐退,偶尔有之,也大多为西学模本的复制。

作为常识,汉语所涉制造与制作的事物和行为皆与"扌"(手)有关,比如抟、把、握、描、捏、抓、提、拌、抖、挥、撮、揪、播、撕、扯、扩、擦、探、拉、扎、拈、撤、扬、押、捆、打、拔、挂、拈、拽、揭、扣、损……,它们都是"手的工作",都可能与手工技艺建立原生关系。可以设想,如果没有这些动作和身体行为,"艺术"从何来?在中国的文字思维里,没有哪一门艺术创作不是手工的。同时,任何堪为手工技艺的遗产也都有一个共同的认知前提:具有"美物"价值的"手工"成为存续、欣赏和收藏的作品。客观而论,即使是西方艺术传统,尤其是实践操作层面,"艺术/手工"区分从来就没有严格过,反而是我们拾而僵化之。与此同时,我们又将自《尚书》《周易》《周礼》《礼记》《天工开物》等一以贯之的认知形态和技艺形制给丢失了。

逻辑性地,我们所说的"复古"并非传统意义上的"恢复过去",而是再现和凸显传统手工技艺特有的"生命史"表达②,因为我国的手工技艺独特的生命史具有独特的形制,形成了各种传承的路径和奇异现象,比如笔者所称"附遗产"现象——对"原件"复制不仅成为手工技艺的另外一种形式,而且养育成为特殊的传承制度,是一份弥足珍贵的文化遗产。拓片即为例证,它既是对原真物件的复制,同时也成为许多原真件毁灭、丢失、残坏等的替代品,也形成了中国特有的文化遗产现象。③另外,从艺术的生命史角度看,我国的手工技艺之"脉/象"继承"古人之象"的原理;"古人之象"一语出自《尚书·益稷》。这篇文章记载了帝舜教诲大禹如何为君,治理国家的传统:"予欲观古人之象",其中还提到了日月、星辰、龙虫等。巫鸿认为:

① 龚产兴:《美术史话》,北京:社会科学文献出版社,2012年版,第57—58页。
② 参见李亦园:《和谐与超越》,载《李亦园自选集》,上海:上海教育出版社,2002年版,第62—263页;《文化的图像》(下)第四篇"文化 宗教与仪式",台北:允晨文化实业股份有限公司,1992年版。
③ 参见[美]巫鸿:《时空中的美术:巫鸿中国美术史文编二集》,梅枚等译,北京:三联书店,2009年版,第83—108页。

"舜的话表达了一种新的'复古'观念:他不仅想要'观'古人之象,更试图将其重塑。"从早期商代青铜器上的饕餮纹到后来的兽面便是"象之再造""重塑"的证据。① 一语蔽之:"脉"化于"象"中。

手工"从手",为"手工之术"(艺术)、"手工之业"(工业),其发凡滥觞,互为你我,一脉相承。然而,今日之"手工"和"艺术"已经被区隔,归属于不同的范畴和领域。在传统的大学与学科分类中,人们将"艺术"视为具有审美价值的艺术创作和作品,比如"美术",并成为大学艺术院系中是重要的学科构成部分,"手工"却在这个体制中难觅其踪。换言之,中国传统"工艺"一体的格局已被打破,究其原因,与西方"美术"的舶来有关。

这样的认知理念和学科分类所导致的后果是:艺术属于阳春白雪,手艺属于下里巴人;逻辑性地,知识精英专事"艺术","手工"则滞留于民间。很显然,这大有问题。我们且不说二者在逻辑上是否存在区分的依据,纵然有,至多也只能是时间(从生产和生活工具到专门成为艺术创作的历史时态变迁)和空间(日常生产生活的实用工具专业与艺术创作的审美范畴)之间的差别和差异。从发生学和生成形态看,艺术和手工技艺原本无法泾渭分开,至多只是不同"术业"间的差异。在民间,画师、铁匠、木匠、泥水匠等只是不同行业的从业者,绘制品、铁制品、木制品、泥制品却同样可以是艺术品,具有审美性,比如我们今天看到中国古代许多青铜器都是工匠制作的,其中许多都是精美绝伦的艺术品,也因此成为人们的收藏品。

"大国工匠"

中央电视台自2015年五一劳动节开始播出《大国工匠》八集纪录片。2016年10月1日,《大国工匠》(二)播出。节目播出后,评价好声一片。观众对于战斗在不同岗位上的"工匠"给予了崇高的评价。点赞者中有我。《大国工匠》的主旨是歌颂"以劳动托起中国梦"的劳动者。颂扬的"工匠精神"主要包括:敬业爱岗的精神、精益求精的态度、精湛的手工技艺。显然,央视《大国工匠》对"工匠"的理解、阐释、表述失之简单,未能将我国"工匠"以及"工匠精神"的完整价值和深刻意义表现出来。

"工匠"在中国历史上是一个极其重要和复杂的概念,《周礼·考工记》对古代的"工"做了全面和完整的考述。是中国"工匠"的古代权威版本,也是任何对中国

① [美]巫鸿:《中国艺术和视觉文化中的"复古"模式》,载《时空中的美术:巫鸿中国美术史文编二集》,梅玫等译,北京:三联书店,2009年版,第8页。

工匠做"知识考古"时必做的功课。换言之,任何与中国"工匠"有关的意义和意思,无论是本义、衍义、发生学意义,还是工匠定制、形制都绕不开它。所以,如果"大国工匠精神"缺失对这一最重要的知识遗产的追随、追踪、遵循、遵照,皆必将有失。依笔者的理解,"大国工匠"除了片中所总结的意义之外,至少还有以下意义:

"工"之本义是为工具。甲骨文"工"作🝕,指古代匠人的多用途器具。金文、篆文虽有些微变化,但基本未改。《说文解字》释:"工,巧饰也。象人有规矩也。与巫同义。"①工之"规矩",虽为工具,却有量度方圆之重。"工"之形制是非常讲究的,字属上为"工族",与巨、矩、用、巧等同属。造型上,"工"顶天立地,"王"即在其中加一横,形成"天地人"相通之像。"工"者,"天人合一"之照相。明代宋应星之《天工开物》最能概括:"天工",典出于《尚书·皋陶谟》:"无旷庶官,天工人其代之。"意思是说,天的职司(工作)由人代替执行。宋氏借指人遵循自然规律、与自然的协同的行为;"开物",指人类根据生存需要所进行的各种加工和工作行为。② 概而言之,工匠之作是自然与人文的合作与协作,是"天人合一"的产物,这事实上已经涉及了我国的宇宙观。《考工记》说:"天有时,地有气,材有美,合此四者,然后可以为良。"③是为中国当下各类"工程"最应警示者。

嘉峪关城墙砖上的刻符(彭兆荣摄)

"工"亦作祈祷时用的祝咒之具,与"巫"字相同。"工"在甲骨文中的另一种写法🝕,表示祭祀时手持巧具,祝祷降神。巫祝之"巫"的古字形(🝕)为双手把持"工"。④《说文解字》:"巫,祝也。女能事无形,以舞降神者也。象人两褎舞形。与

① [汉]许慎撰:《说文解字》,北京:中华书局,1963年版,第100页。
② [明]宋应星著,潘吉星译注:《天工开物》,"导言",上海:上海古籍出版社,2008年版,第17页。
③ [汉]郑玄注,[唐]贾公彦疏:《周礼注疏·考工记》,上海:上海古籍出版社,2010年版,第1526页。
④ [日]白川静:《常用字解》,苏冰译,北京:九州出版社,2010年版,第129页。

工同意。"①古代的"巫"者,通常代王与天沟通。从世界的大量民族志资料看,许多民族的"神—王—巫"同体,而"王—巫"为同一人。巫具有与天沟通的能力,负责与神交流。② 中国殷商时期,贞人与王有合作的,有时王亲自充当巫师与天沟通。"巫"是一门专门技术,殷商时代亦属"工"的范畴。事实上,在世界许多古代文明类型中,"工艺"都与占卜有关。"古代希腊哲学家柏拉图(Plato)和古罗马的西塞罗(Cicero)把占卜分为两类:第一类可看作是一种技术(art),研究兆头,进行归纳推理;这些兆头表现为异常的自然现象:雷电、云彩的飘移、鸟的飞翔、动物行为异常等等。它们预告出将来是凶,或是吉。另一类占卜是凭直觉,也无法传授,柏拉图认为它晚于前一种,也要高于前一种的占卜。它的标志是神的降临和精神的入迷恍惚状态。特尔斐(Delphi)和其他一些神庙里女巫们所传递的神谕就是这样的神之降临行为。"③中国殷的占卜体系之叙辞、命辞、占辞和验辞已然形成表述之范。甲骨文(又称"契文")作为中国最早成熟的代表性文字,原本乃占卜吉凶而在龟甲或兽骨上记事契刻的符号,内容主要是占卜所问之事和所得结果。

"工"是工业④("百工之业")的简称,与行业相关。⑤ 它涉及社会分层与行业分类的整体形制,是社会分工细致化的产物。⑥《墨子》:"凡天下群百工,轮车鞼匏,陶冶梓匠,使各从事其所能。"⑦《周礼·考工记》中有"百工"之说,"百工"与"百官"配合。"百"虽为虚指,却透露出当时"工业"发达,范围甚宽:绘画的叫"画工",占星者叫"星工",卜贞者叫"卜工",乐律者叫"乐工"……韩愈《师说》中有:"巫医乐师百工之人。"⑧乐律者叫"乐工"。由是可知,工匠并非窄指操作技术的工人和匠人。巫师、医生、画家、音乐家、教师等皆在其列。《仪礼·大射》:"小臣纳工,工六人,四瑟",郑玄注:"工,谓瞽矇善歌讽诵诗者也。"⑨而中国素以农耕传统彰天下,从事农业的农民

① [汉]许慎撰:《说文解字》,北京,中华书局,1963年版,第100页。
② James G. Frazer. *The Golden Bough*: *A Study in Magic and Religion*. Chapter Ⅱ-Ⅲ. New York: The Macmillan Company, 1947, pp. 9—47.
③ [美]艾兰:《早期中国历史、思想与文化》,杨民等译,北京:商务印书馆,2011年版,第126—127页。
④ 近代以降,中国将"工业"(百工之业)对译西文之 industry。西方的工业指原料加工成产品的工作过程。工业史经历手工业、机器工业、现代工业等发展阶段。18世纪英国出现工业革命,使原来的手工业逐步转变为机器工业,19世纪末、20世纪初,进入现代工业阶段。遗憾的是,我们的人民似乎已然"消化"了西方的这些概念和知识,却忘却了我们自己的"工业"概念和历史。
⑤ "百工"也是官职,《考工记》开篇即有:"国有六职,百工舆居一焉。"注:百工,司空事官之属,于天地四时之职,亦处其一也。司空,掌管城郭,建都邑,立社稷宗庙,造宫室车服器械,监百工者。见[汉]郑玄注、[唐]贾公彦疏:《周礼注疏·考工记》,上海:上海古籍出版社,2010年版,第1520页。
⑥ 参见徐艺乙:《手工艺的文化与历史》,上海:上海文化出版社,2016年版,第7页。
⑦ 吴毓江撰,孙启治校:《墨子校注》卷6《节用中第二十一》,北京:中华书局,1993年版,第255页。
⑧ [唐]韩愈撰,马其昶校注,马茂元整理:《韩昌黎文集校注》,上海:上海古籍出版社,1986年版,第43页。
⑨ [汉]郑玄注、[唐]贾公彦疏:《仪礼注疏》卷一七《大射》,《十三经注疏》标点本,北京:北京大学出版社,1999年版,第316页。

也称作"工",《天工开物》中就有"稻工""麦工"①,强调从事具体的农事工作。各个领域、各种工业又都有"名工"。"名工不但创造变化,也形成典范和格套,带动流行,进而塑造了职业上的传统,这种情形普遍存在于中国传统的工艺和艺术传统中。"②

既是行业,就有专门的规矩和技术,也就有传承制度。"工"也包括行业之制和专业传承。《考工记》也做了规定:"知者创物,巧者述之,守之世,谓之工。百工之事,皆圣人之作也。"注疏:父子世以相教。③ 这不仅涉及我国一整套行业技术的规程,也瞥见我国传统宗法制度的纽带,将血缘、亲缘与业缘结合在了一起。同时,所有行业都有"英雄祖先"(圣人)为"始祖",以示"名正言顺"。"世"典出《管子》"工之子,商之子,四民之业"皆云"世者"也。④

既是"工业"(生业、行业),必有管理上的"工官"制度。这也引出了古代管理上的功能:1.工业的"世系"传统。2.社会化管理和交换的需求。远古时期,"是无所谓工业的。简单的器具,人人会造;较繁复的,则有专司其事的人。但这等人,绝不是借此以营利的。这等人的生活资料,是由大家无条件给他的,而他所制造的器具,也无条件供大家使用。这是后来工官之本。"⑤ "工官"由是亦成专门管理之职务。《后百官制》云:"其郡有工多者置工官,主工税物"。⑥ 工官涉及的部门极其广泛,凡与手工税务相关的事务与机构都在其列。可知当时的发达的工官管理制度。而国家在管理上通过对特定的工业实施掌控,如冶铁、盐业、铸钱等,余者则由民间自行发展、传承。这在秦、汉时代就已经有了清晰而明确的定制。⑦

"匠",古字㗊,字形若筐中置一斧,《说文》作:"匠,木工也。"⑧泛指各类手工技艺专门人才,如能工巧匠,巨匠等。《周礼·乡师》有:"执斧以莅匠师。"⑩《论衡·量知》:"能割削柱梁谓之木匠,能穴凿穴坯谓之土匠,能雕琢文书谓之史匠。"⑪始知,匠与工相同,基本意思是各行各业的能手。社会分工的特点,必然导致各行各业的鲜明特点,同时,工匠的社会地位亦随着历史步伐发生相应的变化。从发展的

① [明]宋应星著,潘吉星译注:《天工开物》,上海:上海古籍出版社,2008年版,第10、21页。
② 邢义田:《画为心声:画像石、画像砖与壁画》,北京:中华书局,2011年版,第67页。
③ [汉]郑玄注,[唐]贾公彦疏:《周礼注疏·考工记》,上海:上海古籍出版社,2010年版,第1525页。
④ [汉]郑玄注,[唐]贾公彦疏:《周礼注疏》,上海:上海古籍出版社,2010年版,第1525页。
⑤ 吕思勉:《中国文化史》,北京:新世界出版社,2016年版,第71页。
⑥ 《骈字类编》,《清文渊阁四库全书本》,卷二百二十一,中国基本古籍库(爱如生),第11260页。
⑦ 宋治民:《汉代手工业》,成都:巴蜀书社,1992年版,第154页。
⑧ [汉]许慎撰,[宋]徐铉等校:《说文解字》,上海:上海古籍出版社,2007年版,第640页。
⑩ [清]阮元校刻:《十三经注疏》(清嘉庆刊本),北京:中华书局,2009年版,第1538页。
⑪ [东汉]王充著,北京大学历史系《论衡》注释小组注释:《论衡注释》第二册,北京:中华书局,1979年版,第709页。

总体面貌看,历史越往前推,越是重视"手的工作"。古代圣王都是"工匠型"人才,炎、黄、尧、舜、神农、后稷,无不为"工匠"始祖。

"匠"间或与"王"互称。古之时,称"王"者,必有"国"(囗、國、廓、郭),国初指城郭,特别是王城。王之所居,以统天下,以治四方。《小尔雅》有:"匠,治也。"① 有设计、营造、治理的意思。就古代国家的政治形制而言,工匠是国家建造的功臣。从殷商到周代,工匠的地位非常高,《周礼》之开言便有"惟王建国,辨方正位"。② 古之时,王要立基称王,要有"王城","建国"即营建城郭。"国"的本义为城囗,甲骨文即从囗,指城邦建设之立正方位,原为建筑工匠定基立中之务,故郑玄谓《考工》有"匠人建国""匠人营国"之谓。③ 在这里,"王-匠"互转,王为天子,匠为天工。换言之,王之建国,既喻指治理国家的行家里手,亦实指"国-囗"(二者同音本义)建筑的能工巧匠。

就工匠技术的艺术遗产角度看,我国自古将手工技艺之"美"与"用"融合在一起,虽然在封建社会中,也有"劳心者治人,劳力者治于人"④(《孟子·滕文公章句上》)的遗说,但主要就社会分工的伦理而论,不涉及审美之"美/用"问题。工匠之劳动,创造和创作了各种各样的作品、产品,其中许多都有不朽的艺术价值。比如中国建筑中的斗拱,"美用"合璧。这是"手工"还是"天工"?

我国建筑中的斗拱

综合而言,在对"大国工匠"及"工匠精神"的知识考古中,我们发现,其不仅包括国家建造,圣人之作,百工之业,美用相融、世代相传之工匠形制;还包含"天人合一",一点四方、和睦万邦,治理"天下"的大国风范。

① [汉]许慎撰:《说文解字句读》清刻本,卷十下,中国基本古籍库(爱如生),第 688 页。
② [汉]郑玄注,[唐]贾公彦疏:《周礼注疏·天官冢宰第一》,上海:上海古籍出版社,2010 年版,第 2—3 页。
③ [汉]郑玄注,[唐]贾公彦疏:《周礼注疏·考工记》,上海:上海古籍出版社,2010 年版,第 1661、1663 页。
④ 吴树平等点校:《十三经》(标点本),北京:北京燕山出版社,1991 年版,第 2193 页。

技言无声(技术魅力)

工艺社会化

传统的中华文明属于农业文明,工匠之制自然与农业制度存有关联,比如匠人建国的形制就与我国古代传统农业的"井田制度"和农业税制存在关联。《考工记·匠人》有:"九夫为井,井间广四尺,谓之沟,成间广八尺,深八尺,谓之洫;方百里为同,同间广二寻,深二仞,谓之浍。"注云:"什一者,天下之中正也。""圣人制井田之法,而口分之,一夫一妇,受田百亩,以养父母妻子。五口这一家,公田十亩,即所谓什一而税也。"①也就是说,国与家的建设从殷商时期就已经在"國"的建筑设计中涂上了中国传统农业伦理的浓重色彩,国家—城郭建制中包含井田税法便为一范。

我国的"艺"(藝)由古代特殊的种植技艺延伸而来,以示农艺之本,这与我国传统的以农为本的价值相吻。这在传统的农耕社会是非常正常的自然协作关系,并形成了谱系化的经验知识。《墨子·辞过篇》说:"圣人作,诲男耕稼树艺,以为民食。"圣人以自己的榜样告诫男人勤耕农业,以果腹适腹也。这是艺之本;而"艺术"之类皆以引申,比如儒家之"儒",原为术士之称,他们通习礼、乐、射、御、书、数,古称"六艺"。儒生原大多来自平民阶层②,亦为"手工作者"。从宽泛的意义上说,所有"艺术"都是与"才"工有关的技艺。在中国的文字思维和历史语境里,没有哪一门艺术创作不是"手工的"。同时,任何堪为手工技艺的遗产都有一个共同的认知前提:具有审美价值——人们"亲手创作",藉由人"参与欣赏"的作品。

工匠作为古代"四民"之一,是手工技术的发明者和传承者,也是官、私手工生业的生产者。③从历史的发展线索看,"匠""工匠"经历了一个专业化、行业化过程,特别到了秦统一后,他们中的"非御用性""官办专属"与日常生活密切相关的部

① [汉]郑玄注,[唐]贾公彦疏:《周礼注疏》(下),上海:上海古籍出版社,2010 年版,第 1525、1674—1675 页。

② 钱穆:《中国古代文化史导论》(修订本),北京:商务印书馆,1994 年版,第 76 页。

③ 于振波:《略论秦汉时期的工匠》,载吴荣曾、汪桂海主编:《简牍与古代史研究》,北京:北京大学出版社,2012 年版,第 46 页。

分被同置于农民范畴,属于编户齐民。编户齐民按照职业分籍管理,且职业世袭,同时又兼可逾越性。① 这也引出了古代管理上的功能:1.工业的"世系"传统,2.社会化管理和交换的需求。远古时期,"是无所谓工业的。简单的器具,人人会造,较繁复的,则有专司其事的人。但这等人,绝不是借此以营利的。这等人的生活资料,是由大家无条件给他的,而他所制造的器具,也无条件供给大家用。这是后来工官之本。"②

就管理制度而言,为了配合"百工"的发展,我国古代的"工业"在历史发展中逐渐形成完善的管理体制,比如汉代的工官制度,从一个侧面反映了我国工匠制度的管理面貌。20世纪80年代末,我国考古人员发掘汉长安城未央宫第三号遗址,出土了约6万件骨签③,骨签的文字内容大致可分为两类:一种为物品的代号、编号、数量、名称、规格等,另一种为年代、工官或官署名称、各级官吏及工匠的名字。在出土的骨签中,"河南工官"为多,如编号3:012337有"三年河南工官令定丞缓广作府思人工暨造",3:09542"二年河南工官令定丞广元作府地工甘造"等。说明在汉代工官制度就已经极其完备。《汉书·地理志》记载工官的地名及郡制。《汉书·贡禹传》载"齐三服官作工各数千人"。所谓"工官",《后百官制》云:"其郡有工多者置工官,主工税物。"或知其主事制造、税收之务;工官所涉及的部门非常广泛,大抵与手工有关的机构都在其列。体制上看,从现存的资料记载主要有"中央""郡"制,中央最为集中,而主持手工业生产管理主要是郡制官署。④ 无法想象,如果没有充分发展的工业形制,便不会有工官管理制度。同时,各个领域、各种工业都有"名工"。"名工不但创造变化,也形成典范和格套,带动流行,进而塑造了职业上的传统,这种情形普遍存在于中国传统的工艺和艺术传统中。⑤

具体的行业("生业")也都各自有规约,同时又形成了特殊的艺术形制。我国的"秦砖汉瓦"就是一个典型。砖瓦不仅是传统的建筑材料,也是特殊的艺术载体,比如画像砖,即砖面有浅浮雕或阴刻图案。⑥ 诸如砖(画像砖)、瓦(特别是瓦当,即瓦头)等,它们都是建材,却无妨成为艺术的载体。这一方面说明中国传统的艺术表现与生活息息相关,另一方面也说明中国古代的工艺美术与行业之间的特殊关

① 参见于振波:《略论秦汉时期的工匠》,载吴荣曾、汪桂海主编:《简牍与古代史研究》,北京:北京大学出版社,2012年版,第60页。

② 吕思勉:《中国文化史》,北京:新世界出版社,2016年版,第71页。

③ 骨签是一种以动物骨骼,主要以牛骨为主制作而成的刻文,其中大多涉及汉代的工官制度。

④ 参见刘庆柱:《汉代骨签与汉代工官研究》,载《陕西历史博物馆馆刊》第四辑,西安:西北大学出版社,1997年版。

⑤ 邢义田:《画为心声:画像石、画像砖与壁画》,北京:中华书局,2011年版,第67页。

⑥ 夏明澄:《中国工艺美术史》,杭州:浙江人民美术出版社,2016年版,第76页。

系。砖瓦作为建材,作为"工业"艺术的表现,它经历过自己的发展道路;特别是汉代,已经成为重要的装饰艺术。田自秉认为,汉代的砖瓦形成了独特的装饰风格,可以"质、动、紧、味"四字概括:"质",指具有古拙质朴的特点,古拙而不呆板,质朴而不简陋;"动",指生命力的动感,云气纹是飘动的,动物纹是飞翔奔驰的,都在动中;"紧",指画面紧凑;"味",指具有装饰的味道,耐人寻味。①

中国古代瓦当图

我国在手工技艺方面有大量的遗存和遗留,《汉书·艺文志》:"凡数术百九十家,二千五百八十卷。"数术分为六类:天文,日月星辰之占;历谱,考察时历以推算吉凶;五行,按金、木、水、火、土"五常"生克关系,预测前途命运;蓍龟,蓍占、龟卜;杂占,"纪百事之象,候善恶之徵";形法,"大举九州之势以立城郭定舍形,人及六畜骨法之度数,器物之形容,以求其声气贵贱吉凶。"数术基本上就是命相之术。《隋书·经籍志》中记载的五行(数术)著述就有二百七十部。如果包括天文、历谱就更多,约有五百部。② 这些手工技艺真正体现出了"生活艺术"的面貌,《尚书·尧典》:"帝曰:'畴若予上下草木鸟兽?'……帝曰:'夔,命汝典乐,教胄子,直而温,宽而栗,刚而无虐,简而无傲,诗言志,歌永言,声依永,律和声;八音克谐,无相夺伦:神人以和。'"其中许多类型在今日之民间仍然久盛不衰。

对手工制品、产品、作品的制造、创造、制作、创作,以及使用、认识和欣赏,尤其是"形/神""用/美"等,我国自有一套逻辑,不必拘泥于舶来的"美术"。手工"从手",为"手工之术"(技艺),"神/形""美/用"在其发凡滥觞中已互为你我,一脉相承。从发生学和生成形态看,艺术和手工技艺共同生长,无法泾渭分开,至多只是不同"术业"间的差异,那也只是社会分工的细化所致,不能因此成为区分与排斥的理由。在民间,画师、铁匠、木匠、泥水匠等只是不同行业的从业者,绘制品、铁制

① 参见田自秉:《中国工艺美术史》,北京:东方出版中心,1985年版,第163页。
② 李冬生:《中国古代神秘文化》,北京:人民出版社,合肥:安徽人民出版社,2011年版,第41页。

品、木制品、泥制品同样可以是艺术品,具有审美性,比如我们今天看到中国古代青铜器出自工匠之手,其中许多都是精美绝伦的艺术品。这些理念甚至在日本仍有存袭,人们把与艺术与关的,与"手"有关的"技""巧"等说成"能手"和"才干"①,他们的工作既是非凡之工,也是非凡之作。

也因为如此,如果我们只把我国古代"工业"视为单纯满足生活实际需求("用")的制作和制造,那就犯下一个大的错误。笔者认为,"有用即美"是中国的审美原则。"美"为"大羊",且与"养""祥"同源。《说文·羊部》:"羊,祥也。"《示部》"祥"下说:"福也,从示羊声,一曰善。"看来,在中国古代人心目中,"羊"不啻是"吉祥福善"的语源和字根。出土的西汉铜洗纹饰,"吉祥"仍定作"吉羊"。② "形神"方面,最为简洁精辟的表达为"形而上者谓之道,形而下者谓之器"(《周易·系辞》)。需要辨识的是,这里的"道"既非纯然抽象,"器"亦非绝对"具体",二者都可能化作"正统"③,比如"礼器",道出于器,器循于理;而最符合"形/神"体系的精髓既非"形上",也非"形下",而是"形中"——"致中"——既融上、中、下于一体,又化有形于无形。

随着西方的工业革命,机器加入了生产的高效性工作,传统的手工和技艺逐渐从传统中消失。致使这些被作为非物质文化遗产中的许多手工活动、类型、工具处于濒危状态。在这样的背景下,拯救以手工技艺为目的和目标的运动应运而生,最著名的是艺术和手工艺运动(Art and Craft Movement)。旧时(1905年首次译介到中国)译为"工艺美术运动"④,认为过去的翻译不好,没有彰显该运动的核心。这场运动试图改变文艺复兴以来艺术家与手工艺人相脱离的状态,弃除工业革命所导致的设计与制作相分离的恶果,强调艺术与手工艺的结合。因此邵宏建议采用"艺术与工艺运动"这一更准确的直译名。在国内,该运动多被纳入设计史的范畴,译者综合各相关文献大致可将国人对该运动的认识归纳如下:通常认为该运动的时间大约为1859—1910年,其起因是针对装饰艺术、家具、室内产品、建筑等,因为工业革命的批量生产所带来设计水平下降而开始的设计改良运动,意在抵抗工业大批量生产而重建手工艺的价值。运动的推动者为艺术评论家约翰·拉斯金等人,也参考了中世纪的行会(Guild)制度。得名于1888年成立的艺术与手工艺展览协会(Arts and Crafts Exhibition Society)。该运动直接影响了接下来的设计史

① [日]柳宗悦:《工艺文化》,徐艺乙译,桂林:广西师范大学出版社,2006年版,第20页。
② 臧克和:《说文解字的文化说解》,武汉:湖北人民出版社,1995年版,第209—214页。
③ [美]巫鸿:《时空中的美术:巫鸿中国美术史文编二集》,梅枚等译,北京:三联书店,2009年版,第194页。
④ 参见邵宏主编:《西方设计:一部为生活制作艺术的历史》,长沙:湖南科学技术出版社,2010年版。

发展。在美国,艺术与工艺运动一般指显示了新艺术运动和装饰艺术运动(或译装饰风艺术)之间的时期,即约 1910—1925 年间的建筑、内部设计和装饰艺术,但其具体涵括范围比欧洲大陆更广泛。① 该运动始于 19 世纪,当时的知识分子和精英阶层认为:手工制作的东西,是人的产品,关系到人的声誉,与人性想通,手工制作的整个语境都与人息息相关,而机器造物却没有。于是,一些社会精英和知识分子开始学习各种传统手工技艺,记录保存各种口头民俗传统,他们住在那些具有传统民俗的村子里,向普通人或民间手工艺者收集整理相关资料等。这个运动非常大,影响了欧洲和北美,大约有 5000 多名成员参与。② 这类社会运动透露出人们"人类文明史"的重视。

日本也发生过类似的社会运动,比如昭和时代(1926—1989)柳宗悦领导的"民艺运动"就是一个例子。"民艺"意为民众的工艺,指民众生活中必需的实用工艺。柳宗悦认为民艺这一要素最能体现本地区的特色,是民众在本地的自然和历史背景之下传承下来的,因此应该为它赋予传统文化地位。精美的民艺品凝聚着地方文化的精髓,柳宗悦开展的一系列活动就是保护民艺品,倡议重新审视传统价值,积极培养健全的文化价值观,从而弥补主流文化的不足之处,使日本文化更加丰富多彩。日本的一些民间的手工技艺就是在"民艺运动"的推动下重生的。比如冲绳县如嘉的芭蕉布就是例子。芭蕉布古已有之,但只停留在满足自给自足的家庭范围,从来没有卖到村外。1905 年购置了"高机"以后,由于技术的革新,大大提高了产量,1940 年当地组织了"大宣味村芭蕉布织物组合"。③ 但"二战"爆发,使得这一民艺停滞而废。"民艺运动"使得这一民间技艺起死回生。④

如果仅仅是概念的社会化混乱或许还不会产生严重问题,至多人们在看待、对待艺术品的分寸和尺度的有所不同或者矛盾而已。但是现在的问题在于,每一个民族或族群都会在"他们的艺术品"中融入强烈的族群认同和审美价值;更为重要的是,那些被视为"艺术品"的东西又具有超越某一特定民族和族群的"人类价值"。关于这一点,博厄斯在他的《原始艺术》中论述得很清楚:"艺术的普世性"(the universality of arts)是建立在某一个特定的美学价值体系中的创造之上的。他还强调,艺术相互作用的来源,一方面建立在单一的形式之上,另一方面艺术的思想

① 参见维基百科:《艺术与工艺美术运动》词条。http://zh.wikipedia.org[2012-06-16]。
② 参见彭兆荣,Nelson Graburn,李春霞:《艺术、手工艺和非物质文化遗产:动态中操行的体系》,载《贵州社会科学》2012 年第 9 期。
③ 日语中的"组合"一词是汉语中的"行会"之意。
④ 参见[日]关口千佳:《日本传统织物的保护、继承及其意义》,载海南非物质文化遗产保护中心编:《黎族传统纺染织绣技艺保护与传承国际学术研讨会》,海口:南方出版社,2014 年版,第 82—83 页。

又与形式紧密地结合。① 这就给原生态文化研究提出了一个难题,即如何把"艺术品的原生性""艺术中族群的独特认同"以及"艺术品的普世价值"置于一畴,而这又是必须厘清和辨析的。

技术人类学简谱

今天,"艺术"和"技术"被置于不同的范畴。以学科而言,技术靠着"科学",艺术粘着"人文"。仿佛道理也如此这般。其实,大谬也。盖尔认为,艺术属于一种技术体系:"我思考了各种不同的艺术形式:绘画、雕塑、音乐、诗歌、小说等等,它们都是技术体系的组成部分,这个技术体系是广博且常常被忽视的,它们都是人类社会再生产的基本要素,这里我将其称为'魅惑的技术'。"② 从西方认知谱系考述,在近代以前的欧洲,"艺术"和"技术"都用"art"一词来表示,二者之间并无区别。③ 无论艺术还是技术都属于"手"的工作,所以手工技艺史必包含技术史在内。

西方"技术"(Technology)一词源于古希腊,是由希腊文 Techne(工艺、技能)与 Logos(系统的论述、学问)演化而来的。亚里士多德把技术与科学区分开来,认为科学是一种理论,而技术则是人类的活动技能;18 世纪末,狄德罗主编的《百科全书》中,"技术"是"为某一目的共同协作组成的各种工具和规则体系",这是较早的技术定义。但这里有一个重要的分析角度:技术是一个特定的体系关系,而不是单一性的:"如果技术的发展有一定的逻辑可寻,那么这个逻辑并不完全是独立的。技术发展首先需要一种协调,因为孤立的技术是不存在的,它需要其他辅助技术。"④ 当然,这个体系的基础是其在人类文明进化过程中特定时段的体系关系。"一个技术体系构成一个时间统一体。它意味着,技术进化围绕着一个由某种特定技术的具体化而产生的平衡点,达到了相对稳定的状态。"⑤ 逻辑性的,从人类学进化的角度透视"技术"在特定时间段的发展和变化便成为必要。

① Boas, F. *Primitive Art*. New York: Dover, 1955 [1927], p. 13.
② [英]阿尔弗雷德·盖尔:《魅惑的技术与技术的魅惑》,载李修建编选:《国外艺术人类学读本》,北京:中国文联出版社,2016 年版,第 156 页。
③ [日]木村重信:《何谓民族艺术学》,见李修建编选:《国外艺术人类学读本》,北京:中国文联出版社,2016 年版,第 3 页。
④ [法]贝尔纳·斯蒂格勒:《技术与时间》,裴程译,南京:译林出版社,2012 年版,第 33 页。
⑤ 同上书,第 34 页。

日本五箇山世界遗产①(彭兆荣摄)

在文化人类学的知识谱系中,古典进化论就开辟了将文化与技术的发明置于一畴的范式。泰勒开之先河,他在《原始文化》提出了精神文化、技术和物质文化的发展有关的看法:"文化或文明,就其广泛的民族学意义来讲,是一复合整体,包括知识、信仰、艺术、道德、法律、习俗以及作为一个社会成员的人所习得的其他一切能力和习惯。"这是文化人类学史上第一个科学的文化定义,在这个定义中,包含了"知识""艺术"和"作为一个社会成员的人所习得的其他一切能力和习惯"等技能、技巧、经验性的属于技术内涵的东西,已经表现出对技术的文化地位的肯定。同时,他认为,社会文化的不同是由于社会的不同发展水平决定的,人类文化有一个单线进化过程;文化进化有三个主要阶段,即原始未开化或狩猎采集阶段,野蛮的以动物驯化和种植植物为特征的阶段,文明开化的、以书写艺术为开端的阶段。这一思想明确表明生产技术已成为泰勒的文化阶段划分的主要依据。② 摩尔根的社会分期更加明确了生产技术和生产工具的决定性意义。在《古代社会》中,摩尔根这样认为,人类中最先进的一部分,当其处在进步过程的某一阶段时,都会伴随一种重要的技术的出现,某一项重大的发明和发现产生一股新的、有力的向前迈动的冲动力。比如冶铁术的发明在文化史上开辟了一个新纪元,没有铁器,人类的进步便停滞在野蛮阶段。③

传播论以技术为要素描绘传播路线的标志。坚持埃及中心论的史密斯(E. Smith)和佩里(W. Perry)的考察对象一直是人类的生产生活技术,他们将技术的世界分布图作为文化传播的证据。史密斯对埃及的安葬仪式和木乃伊的制作技术尤感兴趣,热衷于寻找古埃及人与其他各族木乃伊制造技术中的共同点,并断定这种技术是古埃及人首先发明的。德奥文化学派的立论与论证也可以说是围绕着技术文明展开。格雷布奈尔(F. Graebner)的文化圈理论中,文化要素、文化特质以及文化现象无

① 日本白川乡与五箇山营沼合掌造聚落1995年入选联合国世界遗产名录。遗产地保留了日本传统草编屋顶的特有技术。
② [英]爱德华·B. 泰勒:《原始文化》,连树声译,上海:上海文艺出版社,1992年版,第8—9页。
③ [美]路易斯·亨利·摩尔根:《古代社会》(第一编),杨东莼等译,北京:商务印书馆,1977年版。

不与技术有关。比如,他把"两级文化圈"(也称"东巴布亚文化圈")的构成要素归纳为:从事种植块茎植物的农业、使用固定网的渔业、木板制的小船、两面坡房顶的小茅舍、火锯、螺旋式编制的篮子、沉重的末端加大的棒检、木制或编制的宽大盾牌、依女性计算世系的两个外婚制等级、秘密的男性结社和化妆舞蹈、死者灵魂和颅骨崇拜、月亮的神话、吃人的神话、薄板上的精灵形象、圆形的装饰图案、信号鼓、排箫、单弦乐器、发音的小板等,约 20 个因素中由技术决定其发展程度的物质文化要素占了多数。而施密特(Schimid)的文化圈理论被马文·哈里斯(M. Harris)评价为传播学派中最有影响力的模式,该理论将人类社会的发展区分为四个阶段:原始、初级、第二级和第三级,每一级中包括几个文化圈。原始阶段即狩猎与采集阶段,初级阶段即园艺种植与畜牧阶段,第二级即较发达的农业阶段,第三阶段则是亚洲、非洲和美洲出现的最早的高级文明。阶段的划分依据依然是人类生产技术所决定的生产方式。

功能主义的社会结构以技术的不同为分界,并看到"需要"与技术的互动。杜尔干从生物学借来功能观念,提出功能研究法,认为社会现象或制度的功能在于使制度与社会这个整体的某种需求取得一致,比如分工的功能就是研究这种分工符合什么样的需求。在这个基础上,他提出了社会的机械结合论与有机结合论,从两个方面暗示了社会技术的作用。首先是"原始"与"工业"的两分法,实际上也是以技术的发展程度作为分界点,社会的不同根源于生产技术的不同。其次,现代社会分工的生长点,是技术的专门化。专业技术的出现使人们"尺有所短,寸有所长",效率提高的代价是对社会的依赖性大大增强,从而形成现代社会的有机结合结构。

马林诺夫斯基(B. Malinowski)认为文化产生于基本需要和派生需要,而技术是满足需要的手段;也就是说,需要是文化产生的动因,因而也是技术产生的动因。新进化论明确了技术系统的文化基础地位,考察了人类的技术系统与生态环境的关系。怀特(L. A. White)对于文化进步的观点有一个著名的公式来表述:$C=ET$。在《文化的进化》一书中,怀特指出,文化的向前发展同按人口平均计算的被利用的能量的数量增长成正比,或者说,同支配能量手段的效率或节约的增长成正比,或者同效率和节约的同时增长成正比。因而,文化进化的标志是人类获取能量的增长,而能量获取的手段——技术的发展成为整个文化进化的基础。他首先认为技术应该是一个积累和进化的过程:"(人猿行为的)根本区别在于如下事实:人使用工具是个积累和进步的过程,在类人猿那里则并非如此……正是技术这个积累和进步的过程,才使人脱离了动物水平,推动人经由原始社会和野蛮状态而到达文明世界。"[①]其次说明技术系统在整个文化大系统中处于基础地位。怀特将整个

① [美]怀特:《文化科学》,曹锦清等译,杭州:浙江人民出版社,1988 年版,第 351 页。

文化划分为三个亚系统，即技术系统、社会系统和思想意识系统。技术系统包括生产工具、维持生计的手段、筑居材料、攻防手段等；社会系统包括社会、亲属、经济、政治、军事、宗教的制度和组织以及娱乐等；思想意识系统则由语言、思想、信念、神话传说、文学、哲学、科学、民俗和常识性知识等构成。三个亚系统之间的关系是技术系统处于基础，思想意识系统处于最上层，中间为社会系统。其中，技术系统对文化的进化起着决定性的作用。怀特认为，每一种技术皆有专属于自己的哲学形态，畜牧、农业、冶金、工业或军事的技术都将各自在哲学中找到它们的相应表达。例如，一种技术会在图腾主义哲学中获得表达，而另一种则可能在占星术哲学或量子力学中获得表达。

斯图尔德(J. H. Steward)把整个文化体系分为文化核心和次要特质，把技术划分到文化的核心系统内，强调了技术的决定性作用。核心文化指的是与人类生计活动有关的文化，"是文化中与适应及利用环境最直接相关的部分，它包括技术经济、社会政治制度、意识形态等，其中以技术经济最为重要。因此，当讨论一个社会的文化发展时，环境及技术水平的关系是极为重要的因素。换言之，在斯图尔德提出的文化核心中，技术—经济是占基础地位的。"① 斯图尔德认为，社会文化的进化取决于环境与技术的配合方式。② 一般来讲，生产技术与环境之间的关系是：越是简单、原始的生产技术越是更多地受环境的制约。另外，生产技术的水平可以影响人类的行为方式，如热带雨林中的刀耕火种技术没有必要进行大范围的群体合作，夫妻二人就可进行。哈里斯的技术决定论与怀特、斯图亚特一脉相承。他认为，人类为了生存要利用一切可能的技术条件去适应特定的生态环境，而生态环境的规律是不可改变的。它必定要限制技术变化的比率和方向。他这样写道：技术生态原则坚持"在相似的环境中使用相似的技术，会产生相似的劳动分工和分配形式，这些又会产生相似的社会群体，这些相似的群体会运用相似的价值和信仰体系来证明和协调自己的行为"。③

在原住民族和族群的生存和生活中，艺术和技术基本上属于自然的产物。以太平洋波利尼西亚人造独木舟的情况来看，完全是根据自然条件而产生的"技术＋艺术"。对夏威夷人来说，独木舟是祖先传下来，也是后代可继承的遗产；独木舟具有宗教的色彩，具有特别的神力，船主将船供奉给神；建造独木舟需要一套完整的技艺。④ "从我们对波利尼西亚的配有舷外浮木的独木舟的考察中，可以看到当环

① 石奕龙：《斯图尔德及其文化人类学理论》，载《世界民族》2008 年第 3 期。
② ［美］史徒华：《文化变迁的理论》，张荣启译，台北：远流出版事业股份有限公司，1989 年版，第 46 页。
③ ［美］哈里斯：《文化唯物主义》，北京：华夏出版社，1989 年版，第 65 页。
④ 参见［英］雷蒙德·弗思：《人文类型》，费孝通译，北京：商务印书馆，1991 年版，第 51—58 页。

境在很大程度上决定了独木船的形式和造船的技术时,人们的发明创造能够克服环境所带来的各种困难。"①

继人类学家经典理论的研究之后,西方人类学界对技术的研究逐渐独立并专门化,建立了"技术人类学"分支。1934 年,法国人类学家莫斯(M. Mauss)提出"身体技术"(the technique of body)的概念,用来指在不同的社会当中,人们以传统的方式知道了怎样使用他们的身体,即从具体到抽象而不是相反。而人们在不同的身体习惯中实践文化的多样性,这个词与亚里士多德使用的"习惯"(habitude)、"存在"(exis)、"经验"(acquired ability)、技能(faculty)不同,它并不是指形式上的习惯,而是指随着不同的社会、教育、礼仪、习俗、声望等呈现不同。对于一些人类的行为,只需要认为它是与传统的技术行为和传统的礼仪行为的区分有关的,所有这些行为就都是些技术,也就是身体的技术。同时,他还根据身体技术做了四种分类:以性别划分的身体技术、以年龄划分的身体技术、以效率划分的身体技术和以传承方式划分的身体技术。② 遗憾的是,莫斯虽然提出了身体技术的传承方式,却未能进行更深的探索,而这正是身体技术作为文化传承方式的重要部分。总体上看,莫斯的观点拓宽了古典人类学家对于技术的认识,这似乎是人类学针对技术所进行的专门的、自觉的研究的开端。

英国人类学家布雷(F. Bray)将技术人类学引入了历史的维度,从更为全面的观点来认识人类历史与技术的关系。③ 美国人类学家普法芬伯格(B. Pfaffenberger)在 1988 年提出了"技术人类学"的概念,总结了自己在斯里兰卡进行的灌溉技术的人类学研究,并将自己的研究称为"技术人类学"。1992 年发表的《技术的社会人类学》以人类学特有的田野方法和整体论原则来研究技术。他认为:"大多数现代对技术的定义断言说,与技术在前工业化时代的先行者不同,现代技术系统是应用科学的系统,从客观的、以语言来编码的知识中获得了其生产的力量。但在进一步的考察中,我们看到这种标准观点的神话的影响。技术史学家们告诉我们,实际上,没有一种构成了我们当代社会景观的技术是因为应用了科学而产生的,相反,科学和有条理的客观知识在更常见的情形下是技术的结果。"④

① [英]雷蒙德·弗思:《人文类型》,费孝通译,北京:商务印书馆,1991 年版,第 58 页。
② [法]马塞尔·莫斯、爱弥尔·涂尔干、亨利·于贝乐:《论技术、技艺与文明》,北京:世界图书出版公司,2010 年版,第 78—88 页。
③ F. Bray. *Fetishised Objects and Humanised Nature: Towards an Anthropology of Technology*, Man, New Series, Vol. 23, No. 2 (Jun., 1988), pp. 236—252.
④ B. Pfaffenberger. *Social Anthropology of Technology*. Annual Review of Anthropology, 1992 (21):491—516.

规矩方圆

我国的技术自成一体,与手工关系密切。历史上有"艺""技"和"术",没有近现代意义上的"技术"概念。现在的"技术"一词是从 technology 译过来,而 technology 对技艺做有系统研究的描述。在我国,"技术"一词出自《史记》,最初有"法术"之意;史籍通常把技术当作"专门技艺"讲。在中国,对天人关系的探究、对物性与人性异同的探讨、对技与道的思索,以及传统美学思想的产生与发展,都与手工劳作的奠基和手工艺技巧的产生、发展融为一体。中国古代哲学思想很多是源于手艺的、技术的实践。善于譬喻的庄子以庖丁解牛说养生,以轮扁制轮论"言意",表明了古代哲学中由"技"而升华出来的"道"。或者反过来说更为准确,即"道"为上者,"技"在下方。诚如明代徐上瀛以"琴"论之:

> 要之,神闲气静,蔼然醉心,太和鼓鬯,心手自知,未可一二而为言也。太音希声,古道难复,不以性情中和相遇,而以为是技也,斯愈久而愈失其传矣。①

总体上说,"中国古代的设计思想、技术思想是和古代的哲学思想融汇一体的。尤其是春秋战国时期,诸子百家对于道与器、物与欲、问与质、技与艺、用与美等工艺美学基本范畴展开了热烈的争论。或取譬引类,或直言阐述,连篇累牍,史不绝书。"②

我国传统的"技术"有自己的一套说法,"技"强调用手的实践,有"熟能生巧"的意思。《说文解字》:"技,巧也。从手,支声。"《礼记·坊记》有"尚技而贱车"的说法。《庄子·养生主》更有"道也,进乎技矣"。而"术"则更多与行业发生关系,比如"宅法秘术"。《宅经》之开言即是:"夫宅者,乃是阴阳之枢纽,人伦之轨模。非夫博物明贤,未能悟斯道也。就此五种,其最要者,唯有宅法为真秘术。"何谓"五种":五种术数方法。古代称占宅者、占葬者、占卜者、占星者、相面者为五种术士,以山、医、命、相、卜为五术。其中"山"指选择龙脉山向。③ 后来的"术"通常与"业"并置,"术业有专攻"说的就是这番道理。

① 见[明]徐上瀛著,徐樑编著:《溪山琴况》,北京:中华书局,2013年版,第24—25页。参考译文:总之,气定神闲,温和舒心,太和之气鼓荡宣畅,心中指下悠悠自得——这些意趣是无法逐一用语言来表达的。太音希声的道理现在已经很少有人理解,琴学的正道自然很难恢复,如果不以中正平和的性情状态对待弹琴,却只把弹琴看作是一门技术,这样时间越久,琴道也就越近乎失传。
② 梅映雪:《传统工艺造物文化基本范畴述评——传统工艺美学思想体质的再思考》,载《美术观察》2002年第12期,第53页。
③ 王玉德、王锐编著:《宅经》,北京:中华书局,2013年版,第9页。

"术"需要特别讲述。传统中国之术在很大程度上是哲学和思想的工具表述。由于"天人合一"作为原则贯彻社会历史的长时段,而中国哲学之鲜活特征则是"落实"于日常。"术"便成为将二者化合为一的"工具理性"。"方术"即为代表。西方有学者将中国的"方术"译为 natural philosophy(自然哲学)和 occult thought(秘术思想)。① 站在具有宗教和科学背景下的西方人,很自然会将中国的"方术"置于这样的认知和表述范畴。据学者考据,"方术"一词比较明确的用法见于《后汉书·方术列传》,但它并非最早使用者。与"方术"接近的还有"道术""数术"(也作"术数")。数术的门类很多,此不详述。② 我所强调的是,中国传统的"技术"特征:1. 贯彻"天人合一"的宇宙观;2. 融汇哲理之"无形"与实践之"有形";3. 将未知因素神秘化;4. 羼入驳杂门系与知识;5. 与业缘(生业、行业等)糅合;6. 具备操作的工具性。

中国的"技术"很早就有细致的分类。《周礼·考工记》是我国早期最重要的、完整地论述此论题的经典之一。明朝宋应星的《天工开物》是继《考工记》后另外一部中国历史上重要的手工技术资料。书中详细记载了我国三四百年前流传于民间的多种工艺技术,计十八类一百零七项。《梓人遗制》是元代木工匠人薛景石所著,元初文学家段成己作序。该书以介绍木器形状、结构特点、制造方法为主。《髹饰录》是我国古代唯一传世的漆器工艺著作。分"乾""坤"两集,共 186 条,涉及髹饰历史、工具、原材料、技术、漆器品种、漆工禁忌、仿古和修复等方面。王祯《农书》除兼论南北农业技术,还体现了作者的农学思想体系。

换言之,我国的技艺遵循着"美用一体"的规则,也形成了一整套完整的技艺风格,对此,西方人有时不能理解,比如 18 世纪法国传教士殷弘绪就认为中国的陶工不擅画人,瓷器上的人没有按照人体比例进行描绘。相关的批评很多。而中国工匠对陶瓷技艺的烧制,特别是对火的控制和把握则堪为一绝。③ 类似的批评是以西方的技艺体系为圭臬所做出的。当然,西方的学者中也有对中国传统技艺给予中肯评说者。芬雷认为:中国的"陶工与铁匠关系密切,相辅相成,加以天然资源提供一流的陶瓷物料、煤炭和铁矿石,遂予中国关键性优势,胜过天下其他地区。由以下事物出现而定义的'文明':作为栽植、家畜蓄养、聚落定居、信仰崇拜、书写符号和疆土政权……"④

① 参见李零:《中国方术续考》,北京:东方出版社,2001 年版,第 3 页。
② 相关概念的辨析可参见李零:《中国方术续考》,北京:东方出版社,2001 年版,第 3—10 页。
③ [美]罗伯特·芬雷(Robert Finlay):《青花瓷的故事:中国瓷的时代》,郑明萱译,海口:海南出版社,2015 年版,第 35—37 页。
④ 同上书,第 107 页。

中国的传统技艺从来都沿着自己的方式行进,是整合不同思想、观念、学科在技艺上的适用,并传袭了与众不同的工序、经验、手段,进而形成了相应的技法。沈括用笔记体作成的《梦溪笔谈》则集科学、技术、文学、思想、历史、艺术等等于一体,其条目中属于人文科学例如人类学、考古学、语言学、音乐等方面的约占全部条目的18%;属于自然科学方面的约占总数的36%;其余的则为人事资料、军事、法律及杂闻逸事等,约占全书的46%。王世襄主编《清代匠作则例》把已完成的建筑和已制成的器物,开列其整体或部件的名称规格,包括制作要求、尺寸大小、限用工时、耗料数量以及重量、运费等,使它成为有案可查、有章可循的规则和定例。

具体的应用技术,皆融化于具体特定的"工业"之中,而且配合以独特的解释。举一个例子,我国传统建筑的鸱尾、鸱吻,指中式房屋屋脊两端的装饰物,其象如鸱尾。何以有些装饰?完全属于中国营造、中国知识和中国形象集合。由于中式建筑以木结构为基本,木质建筑优势众多,缺点亦明显。其中之一便是怕火。历史上因火毁灭的宫殿不在少数。其中西汉太初元年(前104年),柏梁台宫殿被大火所毁,据《汉书》载:"柏梁殿灾后,越巫言海中有鱼虬,尾似鸱,激浪即降雨,遂作其象于屋,以压火祥。"[①]"尾似鸱",鸱乃传说中的一种怪鸟,因能降水灭火,故有鸱鸟之形、之象,其中混杂着龙的形象,"虬"即小龙,有角。有的因其像鱼尾,故称"鸱尾";又因它张着嘴衔着屋脊,所以也称"鸱吻"。[②] 它既有建筑上的功用,又具有装饰性。

韩国王宫建筑屋脊两端上的形象[③](彭兆荣摄)

任何技术离不开工具,某种意义上说,工具决定了技术。我国古有"不以规矩,不能成方圆"之说。这句话出自《孟子·离娄章句上》:"离娄之明、公输子之巧,不以规矩,不能成方圆;师旷之聪,不以六律,不能正五音;尧舜之道,不以仁政,不能平治天下。"孟公的用意虽然就施政而言,但借用的其中的道理却是完全的"工具

① 参见楼庆西:《装饰之道》,北京:清华大学出版社,2011年版,第28页。
② 同上书,第30页。
③ 1997年联合国教科文组织将韩国王宫昌德宫及水原华城一并列入世界遗产名录。王宫上的形象据说为《西游记》中的师徒四形象。

论"。"工具"在此并非简单的手段,是一个完整的形制,也是刻苦的学习和实践的过程。对于工艺的习得和技艺的获得,孟子还有"梓匠轮舆能与人规矩,不能使人巧"的名言,说的是能工巧匠能够教会别人规矩,但无法教会别人取巧。要成为能工巧匠,必须老老实实地按照规矩学习、实践,没有任何捷径可走。

我国古代的艺术从实用出发,今天人们所说的"规、矩、准、绳"皆工具。"规"为十字形,是画圆的工具;"矩"为勾矩形,是画方的工具;"准"作方形池状,以水为准,是测量是否水平的工具;"绳"即垂绳,是测量是否垂直的工具。规、矩、准、绳四物可以相互校验。如《周髀算经》有:"既方其外,半之一矩,环而共盘(圆)",说的是以规(圆)校矩(直角)。我国在良渚文化遗址中就有这些工具的残件。①

而且这些技术工具也与天人合一的价值相配合,比如圭表,是我国古代发明,使用的是一种度量日影长度的天文仪器(日晷也是),早在公元前7世纪,中国就开始使用了。据说,日晷还是在它的基础上发展起来的。由"圭"和"表"两个部件组成。我国古代的天文学(天象学)之所以发达,重要原因是观测天象,制定历法。"对历代王朝来说,制定历法有两个重要意义,一是指导农业生产,合理安排农事;二是预测天象,为政权的'天命'提供依据。"②

我国的手工技艺有自己的规矩,独树一帜。比如"方",按照甲骨文中为"𠂤",有学者认为其为两个单体"𠂉"和"人"或者"刀"所组成,而"𠂉"是一种木匠用的方尺,这个推测可由"矩"字得到支持。有学者认为,"矩"字指一种工具,是画方形的方尺。就工具的历史制度的演化来看,它与人们的居所和宫阙存在着关系,《考工记》讲得很清楚。但中国古代建筑技术也反映出特殊宇宙观,《易经》里有:"上古穴居而野处,后世圣人易之以宫室,上栋、下宇。以待风雨。"可见"栋""宇""堂"(基)在我国古代建筑中的重要性。而"栋"说明了"木"的建筑制度。中国建筑的主要材料为木,即所谓的"架构制"(Framing System)。③ 以木质材料为主体的建筑形成了中式建筑艺术上的完整形制和艺术特色,"如果没有中国特有的木构架的结构体系,就不会有木柱、木梁枋的艺术加工,不会出现梭柱、月梁、雀替、斗拱等构件的艺术形象,也不会产生室内天花、藻井、格扇、罩这样的艺术形式"④。同时,工具与建筑方面也涉及中国的宇宙观。按《周髀算经》的说法:"圆出于方,方出于矩。"而"矩"就

① 参见武家璧:《试释良渚文化石钺上的图语与文字》,载北京联合大学文化遗产保护协会编:《文化遗产与公众考古》,2016年第二辑,第3—4页。
② 陈苏镇编著:《恢宏与古朴:秦汉魏晋南北朝的特质文明》,北京:北京大学出版社,2009年版,第108页。
③ 参见林徽因:《林徽因谈建筑》,南京:译林出版社,2015年版,第6页。
④ 楼庆西:《装饰之道》,北京:清华大学出版社,2011年版,第123页。

是"⿰",即工具。且它也与"巫"字有关,并与"四方"的含义和测定有关。①

与工具形制相关联的工艺技术方面的表现和特点,更为鲜明地反映了不同技术系统范畴所生产出来的"产品",与其说它们是功用性的,不如说是精神性的。就此,林徽因认为,我国的建筑,"有许多完全是经过特别的美术活动,而成功的超等特色,使中国建筑占极高的美术位置的,而同时也是中国建筑之精神所在"②。比如我国建筑上的斗拱,它不仅在房屋建筑,特别是屋顶方面的支撑功能,形成了柱与屋顶的过渡部分,更是中国建筑艺术中至美的技术表现。③

① [美]艾兰:《早期中国历史、思想与文化》,北京:商务印书馆,2011年版,第96—97页。
② 林徽因:《林徽因谈建筑》,南京:译林出版社,2015年版,第8页。
③ 参见同上书,第12—16页。

吾国吾城(营造智慧)

静止的乡土与移动的城市

现在世界上的城市建制宛若政治性的"话语权力"一样在全世界蔓延。作为一种特殊的文化遗产,任何城市建制都具有技艺上的传承性。西方(特别是欧洲的城市建制)的传统与其早期形态"城市国家"——国家以一个城市为中心而建——有着内在关系。古希腊的原始城邦大都有一个制高点——"中心"。这种以城市为中心所建的国家政治体制,其首要之务是确立至高的神位,然后是世俗权力、地域事务……。现存的雅典卫城遗址 Acropolis 不失为西方古代"城市国家"的标准模型,与"政治"有着脉理上的贯通。城市用城墙围起来,以保护并限定组成它的全体市民。城市一般以公众集会广场为中心,成为了严格意义上的"城邦"(polis)。①

我们认可城市(王城)具有政治性话语权力的意义,但由于中西方的政治脉理完全不同,事实上。我国的城市文明几乎与农耕文明同时产生,它们是"双胞胎",却有着自己的发展线索。因此,与西方的"海洋文明"的城市权制和权力关系迥异。《周礼·考工记》的开篇就是以营造"城郭"(囗、國),即"囗-国"为形,创建"国家"——以王城为中心的"天下观"。武则天所造的"圀"(国),意思是要将自己的势力延伸到八方。而池田大作介绍,日本莲佛法《立正安国论》中多次提到国字是"囻",即在囗中加"民",意指民众才是国家的主人翁。②

在进入这一话题讨论之前,我们首先要对一个学术界共识的观点做一些辨析性反思,即中国传统的乡土社会以安居乐业、"父母在不远游"的"稳定性"为基础和基本,所谓"乡土社会所求的是稳定"。③ 中国历来就是"农本"社会,包括我们在今天所主张的"和谐""安定"都承续了传统农业伦理的脉络。传统的农业是小农经济,自给自足,并不需要过分、过度的交流、交换和交通,因而也就不必要过多、过密的"移动"。费孝通先生将传统中国称为"乡土中国":"从基层上看,中国社会是乡

① [法]让-皮埃尔·韦尔南:《希腊的思想起源》,秦海鹰译,北京:三联书店,1996年版,第33—34页。
② 参见饶宗颐、池田大作、孙立川:《文化艺术之旅——鼎谈集》,桂林:广西师范大学出版社,2009年版,第79—80页。
③ 费孝通:《乡土中国 生育制度》,北京:北京大学出版社,1998年版,第46页。

土性的。"也可以说"乡土本色。"①我们并不认为这些总结、判断不符合中国历史的实情,因而是正确的。然而,正是由于这种"农本"传统的正统化,致使对同样历史悠久的城市文明的性质过于轻言、轻视。

我国大量城郭遗址为我们提供了这一方面的证据。其特征也很明显,即"城"与"郭"是一个二合一的整体。"城—郊—野"形制并不像西方"城/乡"那样绝对二位的对峙,形成了我国特殊的空间制度。所以,当我们在对"乡土性"定性时,或许犯了西方城乡二位认知的错误,即在"城/乡"二元对峙关系中,"城市"是中心,这从古希腊就已经确定和决定了。"城—郊—野"形制决定了我国传统的城市、城郭、城邑、城镇都建立在乡土——传统的农业文明、农业社会和农业伦理——之上,甚至与乡村融为一体。也就是说,中国的城市形制、城郭营造、城镇建立等城市智慧都是以乡土为基本、基础和基层。从这个意义上说,没有乡土性,我国的城郭智慧无以言表。但同时我们在强调"乡土中国"的时候,也要兼说"城邑中国"或"都邑国家"②,因为我国的城市文明也有独立自我言说的特色。

而且,我国古代的城郭建制,其功能并非单一,是综合性的,垦荒、屯田、移民,都与城建有关。如汉代向西域发展的过程中,一方面要抵御、抗击匈奴的路线,另一方面,也从长城扩张。罗哲文在评述汉代长城时,对汉时诸帝的西域政策和历史史实作如是说:"不难看出,筑城设防,屯田,移民实边,设郡置吏等是同时并行的发展生产和备战措施。"下面的记载中,说明了四者之间不可分割的联系:

> 初置酒泉郡,后稍发徙民充实之,分置武威、张掖、敦煌,列四郡,据两关焉……自敦煌西至盐泽,往往起亭。而轮台、渠犁皆有田卒数百人,置使者校尉领护。(《汉书•西域传》)③

本质上说,我国的城郭文化遗产类型属于农耕文明。从我国史前考古资料所提供的资料来看,古代的氏族聚落遗址就已经出现了与农耕和水利灌溉体系的城郭遗址。20世纪我国的考古材料佐证了黄帝时期的城池、宫屋建筑的形制。湖南澧县城头山古遗址、河南郑州西山古遗址,是迄今发现的我国最早的新石器时代的古城遗址,分别属于新石器时期的大溪文化和仰韶文化。在城头山古城遗址里,发现有夯筑的城门、门道,城内有人工夯筑的土台,台上有近似方形的建筑基址。另有一些遗迹表明,城内修建了水塘、排水沟、居住区、祭坛、制陶作坊以及水稻田和

① 费孝通:《乡土中国 生育制度》,北京:北京大学出版社,1998年版,第6页。
② 以李学勤为代表的学者认为:"中国早期的城邑,作为政治、宗教、文化和权力的中心是十分显著的,而商品集散地的功能并不突出,为此可称为城邑国家或都邑国家文明。"见李学勤主编:《中国古代文明与国家形成研究》,昆明:云南人民出版社,1997年版,第8页。
③ 罗哲文:《古迹》,北京:中华书局,2016年版,第25页。

灌溉系统。①

这在商代的卜辞中就有大量的记录,其中不少涉及田猎,其并非与我们今天观念中的"农田"一致,而是包括了田地、丘林的广大区域。② 这或许与商都多次迁都,且在不同的地理环境有关。但在《周礼》的王城建制中,我们已经可以很清晰地看到其与农耕田作之间的紧密关联。具体地说,城郭的营建无不以井田之秩序和格局为模本。国(囗、國、廓、郭、或)的形制都是方形(长方形),与传统农耕作业的井田制相互配合。《考工记》述之甚详:

> 匠人为沟洫,耜广为五寸,二耜为耦,一耦之伐,广尺,深尺,谓之畎;田首倍之,广二尺深二尺,谓之遂。九夫为井,井间广四尺,深四尺,谓之沟;方十里为成,成间广八尺,深八尺,谓之洫;方百里为同,同间广二寻,深二仞,谓之浍……③

城之经营与农业耕作为"国家"统筹的大事。"国"之营建与经营,以井田之制为据。疏云:"井田之法,畎纵遂横,沟纵洫横,浍纵自然川横。其夫间纵者,分夫间之界耳。无遂,其遂注沟,沟注入洫,洫注入浍,浍注自然入川。此图略举一成于一角,以三隅反之,一同可见矣。"④中华文明最突出的特点是农耕文明,这也决定了"国"的性质。

《考工记》中的城市布局势若"井田"⑤

① 参见雷从云、陈绍棣、林秀贞:《中国宫殿史》(修订本),天津:百花文艺出版社,2008年版,第6页。
② 陈梦家:《殷墟卜辞综述》"殷的王都与沁阳田猎区",北京:中华书局,2008[1988]年版,第255—264页。
③ [汉]郑玄注,[唐]贾公彦疏:《周礼注疏》(下)卷第四十九,上海:上海古籍出版社,2010年版,第1673—1674页。
④ 同上书,第1675页。
⑤ 引自王才强:《唐长安居住里坊的结构与分地(及其数码复原)》,载复旦大学文史研究院编:《都市繁华:一千五百年来的东亚城市生活史》,北京:中华书局,2010年版,第49页。

城郭建设以"方"的确立为基本,城郭的形制也就得以确立;"坊",即以"方"为本夯筑城墙,坊即有此义。《说文》:"坊,邑里之名。从土,方声。古通用埅。"兼有街坊的意思。《唐元典》:"两京及州县之郭内为坊,郊外为村。"其实,古代的城郭建设的形制以"方形"为基型(國、囗)。这与中国自古的"八方九野"[①]之说有关。《周礼·考工记》开宗明义:"惟王建国。辨方正位,体国经野,设官分职,以为民极。"而按照《考工记》之形制:"匠人营国,方九里,旁三门,九经九纬,经涂九轨,左祖右社,前朝后市。"则城郭内必为"里坊"结构。[②] 外形上与美国的街区(block)有相似之处,但本质完全不同。另外,坊在我国城市的历史发展中,含义也在不断的变化之中,比如"坊在唐代是作为在城市中区划功能区而出现的,但这一意义在宋代消失了"[③]。但今日北方城市所说的"街坊邻里"仍然延续此义。

　　我国古代的"城邑"(大致上以宗族分支和传承为原则)和"城郭"(大致上以王城的建筑形制为原则)共同形成了古代中国式的"城市模式"。不少学者认为用"城邑制"概念来概括我国古代的城郭形制更为恰当,因为"中国的早期城邑,作为政治、宗教、文化和权力的中心是十分显著的,而商品集散功能并不突出,为此可称之为城邑国家或都邑国家文明"[④]。邑,甲骨文 𠬝、囗(囗,四面围墙的聚居区);𠬝(人),表示众人的聚居区,本义是有人民居住在有围墙城郭中。金文𠬝、篆文𠬝承续甲骨文字形。《说文》释:"邑,国也。"《尔雅》:"邑外谓之郊。"张光直说:"甲骨文中的'作邑'卜辞与《诗经·绵》等文献资料都清楚地表明古代城邑的建造乃政治行为的表现,而不是聚落自然成长的结果。这种特性便决定了聚落布局的规则性。"[⑤]

　　但是,无论如何,"邑"都是从农耕社会产生的,不论其为"国"还是为"郊",都衍生于农作,衍生于井田。吕思勉认为邑与井田制度有着直接的关联:"在所种之田以外,大家另有一个聚居之所,是之谓邑。合九方里的居民,共营一邑,故一里七十二家(见《礼记·杂记》《注》引《王度记》。《公羊》何《注》举成数,故云八十家。邑中宅地,亦家得二亩半,合田间庐舍言之,则曰'五亩之宅'),八家合一巷。中间有一

① 所谓"九野",指"中央曰钧天,其星角、亢、氐。东方曰苍天,其星房、心、尾。东北曰变天,其星箕、斗、牵牛。北方曰玄天,其星须女、虚、危、营室。西北方曰幽天,其星东壁、奎、娄。西方曰颢天,其星胃、昴、毕。西南方曰朱天,其星觜觿、参、东井。南方曰炎天,其星舆鬼、柳、七星。东南方曰阳天,其星张翼、轸。"(《淮南子·天文训》)
② 参见[新加坡]王才强:《唐长安居住里坊的结构与分地(及其数码原复)》,载复旦大学文史研究院编:《都市繁华:一千五百年来的东亚城市生活史》,北京:中华书局,2010年版,第48—70页。
③ [日]伊原弘:《宋元时期的南京城:关于宋代建康府复原作业过程之研究》,载复旦大学文史研究院编:《都市繁华:一千五百年来的东亚城市生活史》,北京:中华书局,2010年版,第121页。
④ 李学勤主编:《中国古代文明与国家形成研究》,昆明:云南人民出版社,1997年版,第8页。
⑤ 张光直:《中国青铜时代》,北京:三联书店,2014年版,第33页。

所公共建筑,是为'校室'。"①故,哪怕邑的产生具有政治性,那也是"农正"之政治,不可能是其他。

秦咸阳一号宫殿遗址②(彭兆荣摄)

中国古代的城邑还与先王制度中的公、侯、伯、子、男有尊卑高下的差异,所管辖的地域有大小不同。周代城郭的等级,大体可分为三类:一类是周王都城(称为"王城"或"国"),第二类是诸侯封国都城,第三类是宗室或卿大夫的封地都邑。《左传·隐公元年》云:"先王之制,大都不过国三之一,中五之一,小九之一。"也就是说,诸侯之城分为三等:"大都"(公)之城是天子之国的 1/3;"中都"(侯、伯)为 1/5;"子都"(子、男)为 1/9。有学者测算,唐代的城市人口可能达到了 100 万,其中约 50 万住在城墙之内,有相等数量的人住在城墙之外。他们都知道自己生活在一座经过规划、严格管理的城市中。以长安为例,它在隋朝时营建,隋朝把长安城作为权力的象征。长安是一座大城,其城墙沿东西走向伸展达 9.5 公里,南北走向延伸达 8.4 公里。城墙高 5 米,上夯土和表面的砖建成,构成完整的长方形。③

城墙的建筑是我国城郭营造中至为重要的部分。我国的城墙主要的修建方式是夯土。张光直根据考古材料评述:

> 中原文化史再往上推便是二里头文化。依据已发表的资料来看,这一期的遗址中还没有时代清楚无疑的夯土城墙的发现,但在二里头遗址的上层曾发现了东西长 108 米、南北宽 100 米的一座正南北向的夯土台基,依其大小和

① 井田的制度,是把一方里之地,分为九区。每区一百亩。中间的一区为公田,其外八区为私田。一方里住八家,各受私田百亩。见吕思勉:《中国文化史》,北京:新世界出版社,2016 年版,第 70 页。
② 秦咸阳一号宫殿遗址位于咸阳市窑店乡牛羊村北原。
③ [美]韩森:《开放的帝国:1600 年前的中国历史》,梁侃等译,南京:江苏人民出版社,2009 年版,第 188 页。

由柱洞所见的堂、庑、庭、门的排列,说它是一座宫殿式的建筑,是合理的。这个基址的附近还发现了若干大小不等的其他夯土台基,用石板和卵石铺的路,陶质排水管,可见这是一群规模宏大的建筑。①

关于古代中原地区的城墙以夯土为基本的方式似已没有争议。考古材料和现存实况足以说明。顺带说,北京城古城墙的保护经历了一段令人心酸的记忆:1950年,梁思成在《关于北京城墙存废问题的讨论》中说:"苏联斯莫冷斯克的城墙,周围七公里,被称为'俄罗斯的颈环',大战中受了损害,苏联人民百般爱护地把它修复。北京的城墙无疑的也可当'中国的颈环',乃至'世界的颈环'的称号而无愧。"绵延几十公里的北京城墙,梁思成为它构想了立体环城公园图。

"(北京)城墙上面平均宽度约十公尺以上,可以砌花池,栽植丁香、蔷薇一类的灌木,夏季黄昏可供数十万人的纳凉游息,秋高气爽的时节,登高远眺,俯视全城,它将是世界上最特殊的公园之一,一个全长达 39.75 公里的立体环城公园。"梁思成想留住这世界上已经幸存至 20 世纪 50 年代的最后杰作,然而,历史没能留住它。② 而北京城无疑是我国建筑史上最为完整的建筑艺术遗产的杰出的代表。似音乐,似舞蹈,似绘画,不可多得。③

古代的国家都以王城为中心,而且经常迁都或另建王城;战争与王朝的更替以及"天的旨意"都可能成为迁都或建都的原因,农本未必必然性地成为城郭建设的唯一依据。比如西周初年,周文王秉承武王的遗志,在今洛阳地区营建东都,并把商人遗留下来的"顽民"迁到该地,东都宗庙宫寝所在,后称为王城;据《尚书译》,在其东郊,逐渐也形成城市。用汉代的地名来说,王城即河南,"顽民"所居即是洛阳。随着朝代更替,"河南"和"洛阳"在《汉书·地理志》中分属不同的两个城。④ 换言之,如果三代的城郭已为雏形,那么,其建城依据、迁都依据、分化依据并不完全贯彻"乡土性",而有自成一套的规矩;所谓"国之大事,在祀与戎"(《左传》)并不完全沿袭农耕文明的线索。随着城市的建设、迁移、分设历史变动,社会的"移动"亦呈现常态。

在很大程度上,城市文明所具有的流动性、移动性、商业性等特性是作为乡土社会的对立面出现的。由于我国的"农本"传统,也造成了中国传统的商业性活动没有像西方社会那样得到迅速的发展。但是,我们在强调这一点时或许需要"加注",即农耕文明在商业贸易方面无法与海洋文明相比况,却未必不发达。因为封

① 张光直:《中国青铜时代》,北京:三联书店,2014 年版,第 40 页。
② 摘自中央电视台八集纪录片《梁思成与林徽因》第八集。
③ 参见梁思成著,林洙编:《拙匠随笔》,北京:北京出版社,2016 年版,第 19—23 页。
④ 参见李学勤:《东周与秦代文明》,北京:文物出版社,1984 年版,第 14—15 页。

建社会的城郭建制也是与水（河流）联系在一起，虽然不及资本主义海洋文明的大流动，但从来就不缺乏流动。乡村如此，城市更是。比如北京城的水源是全城的生命线。① 水流不仅言说河流的自然流动，也同时言说人的流动性，言说商业活动频繁的写照。《史记·货殖列传》有："待农而食之，虞而出之，工而成之，商而通之。"商业流通必有城市相联系，"市"者即表明商业活动。② 市，金文学，其中业被认为是为集市而竖立起的标志。③《说文解字》："市，买卖所之也。市有垣。"

"城市社会"与"乡土社会"的形态与特征恰好形成对比，城市文化是流动性的，它突破了乡土社会的封闭性和稳定性，它的人际关系也突破了血缘与地缘的先天性联络。④ 长期以来，城市文化的独立性、独特性一直未能得到学术界的重视，导致在历史判断上的偏差：要么简单地将城市文明和文化作为传统农业社会的附属；要么突出其与"中心""帝王"等具有符号性指示相连属而被提升到一个政治性"家国"的层面，处于"话语性自我言说"的状态；要么将城市建设置于相对独立的"营造学"建筑范畴来讨论。需要强调的是，我国在历史上的不同阶段，城市流动性的变化情形并不相同，有时剧烈些，有时稳定些，且各自都有其不同的历史原因。

既然我国的城市传统存在着"被遮蔽"的历史现象，也导致了对"移动性"在价值上的误判。"移动"当然首先是人的游动，人的"游动"常在"游手好闲"之列；在中国，"游（游手）""浪（浪荡）""流"（流氓）等一直是一个被赋予"负面价值"却又无法断然判断的话题。但这实在是一个误解，或许这种误解与儒家长时间的"一统"社会价值有关。事实上，我国古代在哲学与人生价值的追求方面，一直将"动"置于生命最重要的认同来看待，尤其以道家的主张为重，否则，天地人、阴阳、生生不息便都无基础。道家集中国古代杂家之大成。⑤"道"之生成、变通、运动、转换等道理早已为人所认可，"与时迁移，应物变化"为基本的道理。⑥ 这也为中国传统社会的认知性建立了一种"变化""运动"的道理原说；只是一直以来，人们并不以此为社会主导价值，更未能与我国自古而来的"城市文化"相挂钩，形成了一种无形的遮蔽而未能得以如实的彰显。

中国是一个乡土性自给自足的小农经济的社会类型，"游离"意味着离乡背井，是一种凄凉的境遇，若非遇到天灾人祸，安居乐业、亲情相守、孝敬长辈、天伦之乐

① 梁思成著，林洙编：《拙匠随笔》，北京：北京出版社，2016年版，第185页。
② 李学勤：《东周与秦代文明》，北京：文物出版社，1984年版，第213页。
③ [日]白川静：《常用字解》，苏冰译，北京：九州出版社，2010年版，第168页。
④ 参见王鸿泰：《浮游群落：明清间士人的城市交游活动与文艺社交圈》，载复旦大学文史研究院编：《都市繁华：一千五百年来的东亚城市生活史》，北京：中华书局，2010年版，第210页。
⑤ 参见胡适：《中国中古思想史二种》，北京：北京师范大学出版社，2014年版，第30—32页。
⑥ 同上书，第105页。

是至为美满的生活写照。因此,"游""流""浪"等在语义上大多为贬义或偏向贬义的语汇。然而,这种以持家守土为农业伦理的典范,恰好与城市形态相悖,特别是在宋代以降,城市文明异军凸起,市井文化成为一种世风。城市生活也因此成为与农耕文化相互补的形式出现。"游"的文化也更加突出,尤其对于士阶层,明清时期,"好游""游友"更是成为突出的现象。"事实上,流动往来本是城市社交的特性,在这种士人'游'上,我们更可见到空间移动与社交活动结合在一起的现象,换言之,这些求友的'游士',是城市社交兴盛的重要基础。"①我们甚至认为,中国之今日现代化的迅速提升,与现代之流动性(人群的流动、文化的流动、货物的流动、资本的流动和信息的流动)有着密切关联,也与我国城市传统中"移动性"的文化因子有关。如果只有农本传统,很难想象能有今日中国之成就。

传统的城郭形制

"天人合一"是中国传统最具代表的认知性文化遗产,也是中国式宇宙观的鲜活表述。"天人合一"的哲理并非用于高空思辨不落地,而是落实在社会的各个方面。以《周易》为例,从大的方面来说,所述道理就是以天象配合人事,即"以星象来比附人事,用人事来润色星象,使星象人格化,从而使星象和人事浑然一体,达到了难以分辨的地步。"②这种"道理"在我国传统的城郭建制中呈现鲜明的写照:从理念贯彻,到堪舆相宅、营造技术等都可视为天人合一之作。比如建设城市与营造住宅相互配合,我国传统的建宅、相宅,即传统的住宅文化是阴阳学说的凝聚,《周易》是阴阳之说的大本营,阴阳学说又是相宅和建宅必须遵循的根本法则。③

"天地之和(合)"在我国古代的思想认知体系中,属于"自然"的造化。《天工开物》开篇序言中这样说:"天覆地载,物数号万,而事亦因之,曲成而不遗,岂人力也哉。"意思是说,天地万物,事物由是万种,人们惟适应事物变化而从事生产,方以造成种类齐全的各种物品,这原不是人力所能达到的,乃天地参与造化。④ 真正适应自然规律者为"圣人",所谓"天垂象而圣人则之"。典出《周易·系辞上》:"天垂象,见吉凶,圣人象之。河出图,洛出书,圣人则之。"说的是,圣人之所以功被后世,实因为遵从自然规律,模仿自然景象。⑤ 概而言之,所谓"天人合一"实则包含遵守自

① 参见王鸿泰:《浮游群落:明清间士人的城市交游活动与文艺社交圈》,载复旦大学文史研究院编:《都市繁华:一千五百年来的东亚城市生活史》,北京:中华书局,2010年版,第183—184页。
② 乌恩溥:《周易:古代中国的世界图式》,长春:吉林出版集团 吉林文史出版社,1988年版,第35页。
③ 王玉德、王锐编著:《宅经》,北京:中华书局,2013年版,第5页。
④ [明]宋应星:《天工开物》,潘吉星译注,上海:上海古籍出版社,2008年版,第1页。
⑤ 同上书,第117页。

然之法的道理。

中国的城市智慧必然不能例外。如果说,表述体系与认知思维相互表里,那么,作为我国城市营造学的知识和技艺,首先是对认知价值的应用与实践。中国文化的思维与城市的营造具有特殊的配合性,其中"方"是一个重要的原则。我们的祖先认为,大地是方的,即"天圆地方",所以把城市、宅居都设计成方形,即以王城的"王""和"为中的"四方"形制。从古至今皆是如此。商代的都邑为"中商",所相对的是"四方""四土"等。①"四方""四土"的意思包含着方向,地祇之四方,相对"天帝"(中心)的"四方",以及方国。"与四方或四方相对峙的大邑或商,可以设想为处于四方或四土之中的商之都邑。"②也有学者认为,方形的城市建筑比圆形容易,故后世的城几乎都是方形的。③ 北京城也按照这样的形制建设,即所谓的"帝都形制"。其设计、规划和建筑理念基本上按照《考工记》王城的模型建造。④

梁思成北京旧城保护规划图纸⑤(彭兆荣摄)

此外,"一点四方"也是以王城为中心的政治地理学的行政区划。殷商卜辞中有许多"邑",可分为两类:一类是王之都邑;另一类是国内族邦之邑。而"邑"与"鄙"构成了特殊的区域行政关系。陈梦家认为,商代的"邑"与"鄙"形成了一种区域性的行政制度,"鄙"的基本意思是"县"的构成单位。《周礼·遂人》:"以五百家为鄙、五鄙为县。"《左传·庄二十八》:"凡邑有宗庙先君之主曰都,无曰鄙。""我们假设卜辞有宗庙之邑为大邑,无曰邑,聚焦大邑以外的若干小邑,在东者为东鄙,在西者为西鄙,而各有其田。"⑥这样,"都/鄙"形制就是一种中国式特殊的宇宙观在

① 参见陈梦家:《殷墟卜辞综述》,北京:中华书局,2008[1988]年版,第316页。
② 同上书,第319页。
③ 许进雄:《中国古代社会:文字与人类学的透视》,北京:中国人民大学出版社,2008年版,第311页。
④ 参见王世仁:《皇都与市井》,天津:百花文艺出版社,2006年版,第12页。
⑤ 1950年2月,建筑学家梁思成和陈占祥共同提出《关于中央人民政府行政中心区位置的建议》,史称"梁陈方案",方案的总体思路是将北京旧城完整地保护下来,并以当时世界上城市建设的发展理念为依据。方案将北京"新城"的建设移至旧城之外,这样既可保护北京古都的风貌,又可根据发展的需要建设新城。然而,这一建议案未被采纳。这些图纸摄自山西大同"梁思成纪念馆"。
⑥ 陈梦家:《殷墟卜辞综述》,北京:中华书局,2008[1988]年版,第323页。

城市建设中的复制。同时,这种形制又构成了我国古代区域行政的模型。

 人的居住虽然栖于地上,原与天为凭照。城市的建造与住宅的营造具有一致性,其中"方"是一个重要的原则。甚至我国的长城原也是从"方城"发生、延伸出来的。根据历史记载,我国最早修筑长城的是楚国。楚长城在历史文献中称作"方城"。《汉书·地理志》:"叶,楚叶公邑。有长城,号曰方城。"北魏郦道元的《水经注》记载得更详细。① 不仅我们的居所是方的,外环境也是方的,所以把住宅图画成了两个方形,亦可称为"回"字形。小方块与大方块是密切联系的,宅地是天地之间的一部分。中国早期的城郭遗址,比如二里头宫城遗址、偃师商城遗址以及郑州商城遗址都可为实物证据。② 依照古代的营造学原理,小方形与大方形之间有二十四条方向,或者理解为通道,天干、地支、人文三类符号象征天、地、人。根据传统和传说,先秦时期的文献《世本·作篇》载:"大挠作甲子。""甲子"就是干支。汉代蔡邕在《月令章句》中有过解释:"大挠采五行之情,占斗机所建也。始作甲、乙以名日,谓之干;作子、丑以名月,谓之支。有事于天则用日,有事于地则用辰。"③而二十四方位的发明,托名于九天玄女之设计,以太阳出没而定方所,夜以子宿分野而定方气;始有天干方所,地支方气。④ 换言之,在中国传统的营造学里,无论是城郭还是宅所,都以天地为参照。

 这些原则都反映在我国的营造文化传统之中,王城如此,民居亦然。比如中国传统的建筑学在历史的变迁中形成了完整的相宅术,而无论是阳宅和阴宅之"相(象)"都必须符合天象,以及在此基础上的天文历法。比如确立"四方"之象,与天象星宿必有关系。古人把二十八宿看作神灵,在古代的形象图上,把东方七宿连缀起来,形成龙的形状,南方七宿形状为朱鸟,西方七宿的形状为虎,而北方七宿则为龟。《三辅黄图》云:"苍龙、白虎、朱雀、玄武,天之四灵,以正四方。"⑤而这些天象认知和智慧必然落实在城市(特别是王城)建设形制中;比如古代的"明堂",是天子进行宗祀、告朔和朝觐的地方。传说黄帝祭祀于明堂,可见古之存在。而明堂的建设完全依照"天圆地方""四维方位"(四象)、"五居中央"等原理营造。⑥ 换言之,若无天象演化依据,便失地宅营建的依据。

 我国古代的城口(國)形制以"城—郊—野"为模范。我国大量城郭遗址所提供

① 相关材料参见罗哲文:《古跡》,北京:中华书局,2016年版,第1—4页。
② 参见杨秀敏:《筑城史话》,天津:百花文艺出版社,2010年版,第4—5页;另见张光直:《商文明》,北京:三联书店,2013年版,第302页。
③ 商代的王死后在卜辞中常冠以"天干"的谥号,并加以辈分称谓。参见同上书,第101页。
④ 参见王玉德、王锐编著:《宅经》,北京:中华书局,2013年版,第99—101页。
⑤ 乌恩溥:《周易:古代中国的世界图式》,长春:吉林文史出版社,1988年版,第76—78页。
⑥ 参见同上书,第108—110页。

的城郭形制,"城"与"郭"是一个二合一的整体。而这种城郭建设的始祖和设计师是鲧。他是夏禹的父亲,父子皆治水的英雄,只是因为鲧的治水方式不得当(围堵)而被天帝所杀。但他却为历史留下了营造城郭的模范。但二者所采用的治水方式不同,父亲堵塞,儿子疏导。鲧也因此被天帝处以极刑。鲧在治水的功业中开创了城郭建制。① 这一说法来自《世本·作篇》之"鲧作城郭"。《世本》张澍补注转引《吴越春秋》:"鲧筑城以卫君,造郭以守民。"《吴越春秋》还说:"尧听四岳之言,用鲧修水,鲧曰:帝遭天灾,厥黎不康,乃筑城造郭,以为固国。"换言之,我国的城郭创建与水患有关。在这里,"城池"成了一个功能性的隐喻。《墨子·七患》以此为据曰:"城者所以自守也。"《淮南子·原道训》有:"夏鲧作三仞之城。"即使到了北京的皇城,仍然以水为生命,北京的护城河、海子、太液池、通惠河是一个整体。②

中华文明,某种意义上说,与城郭文明存在着剪不断的关系。因为从可知的文化史源头,必先以"圣王"起始,这是任何"谱系"的开章,即说明"我是从哪里来的"。"英雄祖先"成了开场人物。就像今天我们仍然说自己是"炎黄子孙"。"圣王"必有"城郭"。梁思成认为,《史记·周公世家》所载,成王之时,周公"复营洛邑,如武王之意。"此为我国史籍中关于都市设计最古之实录。③ 但都市之制,天子都城为:

> 匠人营国,方九里,旁三门,国中九经九纬,经涂九轨。左祖右社,面朝后市,市朝一夫。④

盖三代以降,我国都市设计已采取方形城郭,正角交叉街道之方式。⑤《周礼·考工记》的开句便是"惟王建国"。而"城市"文化也是辨析不同文化的重要领域。我国城市文化遗产中与众不同之处同样也非常多。这在《考工记》中表现得非常清楚,这些原则一直沿袭至北京城的建制。北京皇城的建制基本上按照周礼《考工记》王城规划理念设计的:首先"择中"立宫,对称布局,即确立一条南北中心线作为王城的中轴。其次是"前朝后市,左祖右社"的布局。今天北京城的商业街在后(海子桥一带),太庙在左(东),社稷坛在右(西)。第三城中有城,如内城和外城,仍然是古代"城郭"的形

① 虽然在筑城的创始人的传说版本中,还是黄帝,《尸子》:"黄帝作合宫"。《白虎通》(佚文):"黄帝作宫室避寒暑,此宫屋之始也。"(参见雷从云、陈绍棣、林秀贞《中国宫殿史》(修订本),天津:百花文艺出版社,2008年版,第5页。)此外尚有黄帝"邑于涿鹿之阿,迁徙往来无常处,以师兵为营卫。"《史记·五帝本纪》显然当时城郭未有成形。总体而言,对创建城郭的始祖,学术界共识性观点是鲧。

② 参见王世仁:《皇都与市井》,天津:百花文艺出版社,2006年版,第13页。

③ 梁思成:《中国建筑史》,北京:三联书店,2011年版,第18页。

④ 注:"'方各百步',案司市,市有三期,揔于一市之上为之。若市揔一夫之地,则为大狭。盖市曹、司次、介次所居之处,与天子二朝皆居一夫之地,各方百步也。"或意为管理王城的行政长官的居住情形。[汉]郑玄注,[唐]贾公彦疏:《周礼注疏》(下)"周礼注疏卷第四十九",上海:上海古籍出版社,2010年版,第1663—1664页。

⑤ 梁思成:《中国建筑史》,北京:三联书店,2011年版,第18页。

制。城中之城为皇城,皇城城墙名萧墙。第四布置城门。《考工记》中有"旁三门",在北京皇城有点变化,即北城墙改为二门。第五是经纬垂直的道路。① 比如北京后城的社稷坛②依据周礼"左祖右社"之制,布置在皇宫之右(西)。③

许多学者在讨论我国古代城郭时都谈到防御和守护的功能。这是必定的。《礼记·礼运》有:"大人世及以为礼,城郭沟池以为固。"古代的城市和城郭具有防护功能,这大抵是世界城市文明中大都共同具有的。许多王城具备"王国"的性质也较为普遍。西方的城市历史在意义上与中国一样,都是"城"以"国"制。依据《周礼·考工记》所描绘"国(國)"的模型,即以"國"字为基型,或是域、國的本字,甲骨文 ,(戈,武力)保卫 (囗即城),强调城郭的防御与保卫。金文 意同,指"囗""城"。既然,"城郭"即"城国",而"国之大事,在祀与戎"(《左传》,征战与防御也就成为一事之二面。"城",金文 字形构造为 ,代表"郭",即环绕村邑的护墙,加上 ,即成,义为用武力保护都邑的郭墙。有的金文 ,即"土" (代表墙,夯土), (城墙)。《说文》释:"城,以盛民也。从土从成,成亦声。"表示以土墙累起来的,用于保护君王和民众的地方。《礼记·礼运》:"城郭沟池以为固。"我国古代的城市也称城邑,《左传·庄公二十八年》:"邑曰筑,都曰城。"《史记·廉颇蔺相如列传》:"臣观大王无意偿赵王城邑。"从城的构造可知,城墙与武器是两个基本要件。武器之要,容后再议。城墙是城郭之基本,仿佛国家与边界;其实,城墙就是早期国家的边界。

城的防卫功能自然呈现于外。陈梦家根据卜辞对商邑诸多记录,绘制了西周以城邑为中心的关系图:

卜辞所见　　　　　西周所述
A.商,大邑　　　　商邑,天邑商
B.奠
C.四方,四土　　　殷国,殷邦,大邦殷
D.四戈壁　　　　　殷边
E.四方,多方,邦方　四方,多方,小大邦

① 参见王世仁:《皇都与市井》,天津:百花文艺出版社,2006年版,第12页。
② 社稷坛祭祀是太社和太稷之神。"社"代表土地,"稷"代表农业。土地和农业是国家之本,"社稷"代表国家。
③ 参见王世仁:《皇都与市井》,天津:百花文艺出版社,2006年版,第39页。

在这个关系图中,A"所指商之大邑",即商都王城。B指王城外郊的"奠",《说文》释:"置祭也。"主要为祭祀之地。窃以为,它与后来所说的"郊"(郊礼)或有关联,原义也为祭祀之处。C、D、E大致为围绕在商的周围的广大乡野以及邻国、方国和"敌方"等。① 而根据卜辞所见都邑与征伐的方国,所确立的商殷的区域及其四界为北约在纬度40°以南易水流域及其周围地区,南约在纬度33°以北淮水流域与淮阴山脉,西不过经度112°在太行山脉与伏牛山脉之东,东至黄海、渤海。② 殷商时期曾经多次迁都,张衡《西京赋》:"殷人屡迁,前八后五,居相圮耿,不常厥土。"所依据的材料大概为《尚书·序》:"自契至于成汤八迁,汤始居亳,从先王居。"《盘庚·上》曰:"先王有服,恪谨天命,兹犹不常宁,不常厥邑,于今五邦。"③

张光直认为:"中国初期的城市,不是经济起飞的产物,而是政治领域中的工具。"④所以我国古代的城市形制是以内城(城)和外城(郭)两部分形成的主体,"城"与"郭"的功能不同,前者为"卫君"的宫城,后者是"守民"的郭城。我国考古材料所知早期规模最大、保存最完好的偃师商城遗址即现雏形⑤,而我国古代最著名的古都之一洛阳遗址则完全依照城郭制建造。⑥ 而如果按照新公布的陕西神木县石峁遗址中的石城来看,这座距今4300年的古城,内城、外城的总面积达400万平方米,被认为是"中国目前已知最大的史前城池"⑦。

值得一提的是,我国古代的城市传统与"水"建立了"元规则"(共同遵循的原则,其实世界上绝大多数城市都与水存在着不解之缘。)无论是鲧拟或禹始作城郭,父子皆为治水英雄。⑧ 水与城则是一个实在的原因,这一点许多材料可以证明。古代的"城市"一般被称为"城",因为有了"城",才会有"市",而城有筑墙为守的含义,也说明了城的防卫功能。中国的城隍神,顾名思义,就是掌管保卫城池、负责兴旺市集的神灵。古代的"城"原指城墙,"隍"是指墙外环绕的深沟,《说文解字》说:

① 陈梦家:《殷墟卜辞综述》,北京:中华书局,2008[1988]年版,第325页。
② 同上书,第311页。
③ 陈梦家:《殷墟卜辞综述》"方国地理",北京:中华书局,2008[1988]年版。
④ 张光直:《中国青铜时代》,北京:三联书店,2014年版,第33页。
⑤ 朱乃诚:《考古学史话》,北京:社会科学文献出版社,2011年版,第126页。
⑥ 在历代的考古探索中,洛阳城的廓城长时间未现其形,考古学家在对北魏洛阳遗址的探索中,特别注意其是否有外廓城。杨衒在洛阳城荒废后的公元547年重游洛阳后所写《洛阳伽蓝记》中,十分清晰地描述外廓城的实际情况:东西10公里,南北7.5公里,全城划分为320坊,每个坊呈长方形,四周筑有围墙,边长为0.5公里,规划得十分严密整齐。20世纪80年代,考古学家终于探明了洛阳廓城的大体位置。见朱乃诚:《考古学史话》,北京:社会科学文献出版社,2011年版,第177页。
⑦ 参见叶舒宪:《从汉字"國"的原型看华夏国家起源》,载《百色学院学报》2014年第3期,第3-4页。
⑧ 《世本·作篇》之"鲧作城郭"。《世本》张澍补注转引《吴越春秋》:"鲧筑城以卫君,造郭以守民。"《吴越春秋》还说:"尧听四岳之言,用鲧修水,鲧曰:帝遭天灾,厥黎不康,乃筑城造郭,以为固国。"另《淮南子·原道训》有:"夏鲧作三仞之城。"

"城,以胜民也";"隍,城池也,有水曰池,无水曰隍"。但"城"与"隍"并非同时生成,"城隍信仰起源于人们对自然界的崇拜,被认为是守护城池的神明,其后才发展成为全国性的神灵信仰"。至于城隍崇拜的起源,史上未见其详,说法不一。①

东汉时期的洛阳城遗址图②(彭兆荣摄)

建筑智慧与营造宅技

"建筑"基本上是一个西方的概念,其定义是"建造适用和美好的住宅、公共建筑和城市的艺术"③。我国古代更多使用"营造"的概念。不过,无论二者是否完全一致,重要的是,建筑与艺术是"兄弟关系"。就像美国艺术史家基西克所说:"'建筑'(architecture)一词,就像它的伙伴'艺术'(art)一样,难以界定。一般的'建筑'定义空间设计的艺术——一种包括一切的行为,从室内设计到园林造型到摩天大楼和体育馆。从语言学的角度看,它的古希腊词根'archi'是'统治'的意思,'tecture'是'结构'或'建筑'的意思,当时它被用来指比一般房屋更具设计感和影响力的建筑。通过设计的建筑比家庭住宅通常规模更大,在人们心里的地位更加

① [新加坡]李焯然:《城市、空间、信仰:安溪城隍信仰的越界发展与功能转换》,载复旦大学文史研究院编:《都市繁华:一千五百年来的东亚城市生活史》,北京:中华书局,2010年版,第212—213页。
② 东汉洛阳城大致为南北长而东西短的长方形。南北九里,东西六里,俗称"九六城"。四面共设城门12座,纵横24条街。城内由若干个宫殿组成,宫殿布局分南宫和北宫,二宫南北对峙,中间以复道相逢。洛阳城遗址图摄于洛阳博物馆。
③ 梁思成著,林洙编:《拙匠随笔》,北京:北京出版社,2016年版,第39页。

重要,寿命也更长久。"①换句话说,它暗含着一个观点:它体现了社会的某种独特的特征,甚至"身体表达"的某些重要的标准化、数据化都可以成为建筑史上的重要依据。"人体的各部分与整个人体有着对称关系……我们就该想到,在为长生不死的众神建筑神庙时,建筑的各部分也应该与建筑整体在比例以及对称上呈现出和谐。"②另一种说法认为,architecture 的"archi"本义为拱圈,"tecture"指技术,整个的意思是"构筑拱顶的技术"。③ 共识的意见是,按比例建筑的技艺。尤其是城市建筑中的神庙与人体比例、协调之间也成为一种设计的标准化模型。"今天'建筑'一词被用来表示所有的建筑物,包括基本住宅建筑,这是家居环境有意识的革新——个体及私人财产概念的扩展。这样,'建筑'一词比任何其他有文化意义的词汇更易受社会的影响。"④

关于建筑与艺术的关系问题,人们的看法相左甚殊。对此梁思成说:"常常有人把建筑和土木工程混淆起来,以为凡是土木工程都是建筑。也有很多人以为建筑仅仅是一种艺术。还有一种看法说建筑是工程和艺术的结合,但把这艺术看成将工程美化的艺术,如同舞台上给一个演员化装那样。这些理解都是不全面的、不正确的。2000 多年前,罗马的一位建筑理论家维特鲁维斯(Vitruvius)曾经指出:"建筑的三要素是适用、坚固、美观。"⑤换言之,建筑是一门交叉着社会科学、技术科学和美术的综合性工程学科。⑥ 不过,说到此是不够的,因为中国的建筑艺术与西方的建筑艺术不同,不仅在适用、坚固方面不同,美观上也完全不同,所以不同的建筑要分开来讲,所以梁思成同时说:"中国建筑即是延续了两千余年的一种工程技术,本身已造成一个艺术系统,许多建筑物便是我们文化的表现,艺术的大宗遗产。"⑦这强调和突出了中西方文化赋予建筑的意义不甚相同。

中西的建筑艺术,如建筑本身的差异那样,非常巨大。但是,中西方在描述、分析这些差异时,或因着力点、投视点、关切点等的差异,观点和结论亦同样差异甚大。梁思成在比较不同的古代文明遗留在建筑上的风格后认为:"中国建筑之个性乃即我民族之性格,即我艺术及思想特殊之一部,非但在其结构本身之材质方法而已。"⑧郑昶在《中国美术史》中说:"中国的建筑式,向来是千般一律的,不若西洋之

① [美]约翰·基西克:《理解艺术:5000 年艺术大历史》,海口:海南出版社,2003 年版,第 43 页。
② [美]理查·桑内特(Richard Sennett):《肉体与石头》,黄煜文译,台北:麦田出版(城邦文化事业股份有限公司),2008[2003]年版,第 138—139 页。
③ 汉宝德:《东西建筑十讲》,北京:三联书店,2016 年版,第 4—5 页。
④ [美]约翰·基西克:《理解艺术:5000 年艺术大历史》,海口:海南出版社,2003 年版,第 43 页。
⑤ 梁思成著,林洙编:《拙匠随笔》北京:北京出版社,2016 年版,第 5 页。
⑥ 同上书,第 7 页。
⑦ 梁思成:《中国建筑史》,"代序",北京:三联书店,2011 年版,第 7 页。
⑧ 梁思成:《中国建筑史》,北京:三联书店,2011 年版,第 1 页。

随时代,随地方,有所谓甚么式甚么式的。"以宗庙朝堂以及市廛的建筑为例,自周以降,都规模宏大,形式整齐。至于宫殿庙宇那么四角翻张的样式,根据《诗经》上"如翚斯飞"这句赞美周宣王新宫之辞。"翚"是雉鸡身上的美丽羽毛花纹。据此看来,可知今日翚飞式的建筑,在周朝时,便成为已然的式样。[1] 而我国建筑样式之所以千般一律,是由于两个原因所致:1.制度上不许自由改变;2.技术上没有自由改变的能力,既无建筑师打样,又无工程师的督造,只是任由老工匠,凭借师承,依照古典,因袭传承。[2]

我国的城市与住宅建设有其特色,与西文传统迥异。其中最明显的特点是"以土木为材料的东方文化中,建筑无法持久。当年的盛况无法得见了。可以想象,很容易消失于时间之流失与兵火之灾的建筑,是无法寄予永恒纪念价值的。"[3]不过,这种观点似乎有不周延之处,如果我们将生命的观念置于"生前(地上)—后世(地下)"的完整构造来看,建于"地下"的部分是具有"永恒纪念性"的。所以,我国的建筑营造具有明显的"地上(活人)/地下(死人)"的差异性。按照梁思成的观点:"中国(建筑)结构既以木材为主,宫室之寿命固乃限于木质结构之未能耐久,但更深究其故,实缘于不着意于原物长存之观念。盖中国自始即未有如古埃及刻意求永久不灭之工程,欲以人工与自然物体竟久存之实,且既安于新陈代谢之理,以自然生灭为定律;视建筑且如被服舆马,时得而更换之,未尝患原物之久暂,无使其永不残破之野心……惟坟墓工程,则古来确甚着意于巩固永保之观念,然隐于地底之砖券室,与立于地面上木构殿堂,其原则互异,墓室内间或以砖石模仿地面结构之若干部分,地面之殿堂结构,则少数之例外,并未因砖券应用于墓室之经验,致改变中国建筑木构改用砖石叠砌之制也。"[4]技术使用必然有所遵循。

如果说,"天人合一"具有与自然环境和谐相处的意义,那么,我国的建筑理念必定坚持与自然协调的原则,而且这一原则也必然应用于具体的相宅和营造形制之中,甚至连表达都符合这样的原理。比如我国传统的住宅建设讲究"形势","形势"的根本原则是自然生态。所谓"宅以形势为身体,以泉水为血脉,以土地为皮肉,以草木为毛发,以舍屋为衣服,以门户为冠带,若得如斯,是事俨雅,乃为上吉"。具体而言,"以来势为本,以住形为末;千尺为势,百尺为形;势比形大,形比势小;势是远景,形是近观;形是势之积,势是形之崇;形住在内,势住在外;形得应势,势得

[1] 郑昶:《中国美术史》,上海:上海古籍出版社,2015年版,第37页。
[2] 同上书,第38页。
[3] 汉宝德:《东西建筑十讲》,北京:三联书店,2016年版,第16页。
[4] 梁思成:《中国建筑史》,北京:三联书店,2011年版,第9页。

就形;左右前后谓之四势,山水应案谓之三形"①。形成了我国传统建筑美学的一整套脉理。换言之,我国的城郭形制,村落形貌,家宅形体,都以"形势"为"命理",仿佛人之生命。上好的形势是与自然的和谐。

社会的最小单位是家庭,而家庭的物质空间的最小单位是家宅。传统住宅的形式语义复杂多样。宅有许多相关的名称,对此王玉德等在《宅经》中有过解释:宅又称为庐,本是简陋的房屋。《诗经·小雅·信南山》说:"中田有庐"。意指田间小屋。三国中刘备三顾茅庐请诸葛亮即称住宅为庐。宅又称舍,招待客人的住所,与城市的流动性有关;后来泛指房屋。《说文》释:"市居曰舍"。《礼记·曲礼》载:"将适舍,求勿固。"《疏》:"舍,主人家也。"既有主人,就有客人。宅又称室。室,古代曾作为房屋的通称。《尔雅》:"宫谓之室,室谓之宫。"民居的布局大有讲究,前面的部分为堂,堂后的中央称为室,室的东西两侧为房。清段玉裁注《说文》:"凡室之内,中为正室,左右为房。"汉代刘熙《释名》云:"房者,防也。"宅又称居,居之本义为蹲,后引申为居住。宅也称为屋,屋即房屋。宅又称作第。第本义为次第,指古代帝王赐给臣下的房屋有甲乙次第,故房屋称第。因此,大凡称为"第"的住宅,多是贵族的住所。所谓府第、邸第等都是有身份的人的住宅。②

"家国天下"的政治决定了以"家"为"国"的家长制,王城是最大的"家宅"。而国王为"天子",城郭营建也需与天配合,首先要确立方位。《考工记》:"匠人建国,水地以县,眡以景为规,识日出之景与日入之景。昼参诸日中之景,夜考之极星,以正朝夕。"③王尔敏有一个现代版本的注释:工程师建造都城,先就地面四角立四柱,用绳子悬铅锤定柱之正直。四柱定后,再以器盛水,测看四柱高下,测地面是否平正,然后平高就下,终使四角全面齐平等高,再树立八尺之表(臬),观测日影,画出日出之影与日入之影。再以表柱为中心,用等长之绳规事出上篇之影迹,其绳弧与日出日入两影迹相交之点,连成一线,此一直线即正东正西方向,再以表柱基点与与此东西连线之中点连接,画出一线,即正南正北方向。④ 营造建筑首要确立方向、方位,"中国人之传统方位观念与对方向之认识,当早创生于上古之世。中办辨识四方方向均以太阳为标准"⑤。《考工记》的城郭建制以日确定方位即为说明。

古本《竹书纪年》开篇"夏纪"之首句:"禹都阳城"。(《汲冢书》《汲冢古文》)《汉

① 王玉德、王锐编著:《宅经》,北京:中华书局,2013年版,第75—76页。
② 同上书,第23—25页。
③ [汉]郑玄注,[唐]贾公彦疏:《周礼注疏》(下)"周礼注疏卷第四十九",上海:上海古籍出版社,2010年版,第1661—1662页。
④ 王尔敏:《先民的智慧:中国古代天人合一的经验》,桂林:广西师范大学出版社,2008年版,第46页。
⑤ 同上书,第42页。

书·地理志》注:"臣瓒曰:《世本》禹都阳城,《汲都古文》亦云居之,不居阳翟也。"阮元校勘记引齐召南说"'咸阳'当作'阳城'",据改。《存真》作"禹都阳城"。《辑校》作"居阳城"……可证。① 笔者非训诂考据,是己所不能。只是以此为题引,即"夏纪"以"禹都阳城"开始。说明古之王朝以都城所在为纪录的开章。接下来的是:"《纪年》曰:禹立四十五年。"这其实涉及中国的宇宙观,即从空间和时间开始。王城都邑也就成为历代王朝开始的象征,无论是续用旧都,还是迁居新城,皆以都邑和"纪年""帝号""皇历"开始。开始即言都城。

古代的天象与城市、与皇宫建制存在着密切的关系。比如汉高祖(公元前202年)奠都长乐;嗣营未央,就秦宫而增补之,六年(公元前187年)城乃成。城周回六十五里,每面辟三门,城下有池围绕。此时的都城已经将地理的因素结合起来。城的形状已非方形,其南北两面都不是直线。营建之初,增补长乐、未央两宫,城南迂回迁就;而城北又以西北隅滨渭水,故有顺流之势,亦筑成曲折之状。后人仍倡城像南北斗之说。② 汉代都城不仅有"通天台"的建筑和祭台,不少建筑以求仙道。此风自秦、汉以来多将此意融入帝都宫殿建筑之中。③ 如"偃师去宫四十三里,望朱雀五阙,德阳其上,郁崔与天连"(《后汉书·礼仪志》)。

历法与城建也是一个重要的依据。我国的历法,源自于天象,尤以日月运行为据。王斯福认为:

> 这种历法通过季节的周转以及天文学和占星术的实际相位来安排一个理想的设计为模型的皇宫或城市,这便被称之为"明堂"。都城和皇宫便以这种理想的设计为模型来建造。这一核心概念也反映在坟茔、居所以及庙宇这类重要的建筑物上。所以,帝国的历法是以宫殿南门为新的开始,作为保护者的皇帝,则要面南背北。并且,对于"天下"的南方而言,其位于气之原始之处。④

城郭建设以"方"的确立为基本,城郭的形制也就得以确立;"坊",即以"方"为本夯筑城墙,坊即有此义。《说文》:"坊,邑里之名。从土,方声。古通用埅。"兼有街坊的意思。《唐元典》:"两京及州县之郭内为坊,郊外为村。"其实,古代的城郭建设的形制以"方形"为基型(國、囗)。这与中国自古的"八方九野"⑤之说有关。按

① 参见方诗铭、王修龄:《古本竹书纪年辑证》(修订本),上海:上海古籍出版社,2008[2005]年版,第1页。
② 梁思成:《中国建筑史》,北京:三联书店,2011年版,第21页。
③ 同上书,第24—25页。
④ [英]王斯福:《帝国的隐喻:中国民间宗教》,赵旭东译,南京:江苏人民出版社,2009年版,第34页。
⑤ 所谓"九野",指"中央曰钧天,其星角、亢、氐。东方曰苍天,其星房、心、尾。东北曰变天,其星箕、斗、牵牛。北方曰玄天,其星须女、虚、危、营室。西北方曰幽天,其星东壁、奎、娄。西方曰颢天,其星胃、昴、毕。西南方曰朱天,其星觜嶲、参、东井。南方曰炎天,其星舆鬼、柳、七星。东南方曰阳天,其星张翼、轸。"(《淮南子·天文训》)

照《考工记》之形制，城郭内必为"里坊"结构。① 外形上与美国的街区（block）有相似之处，但本质完全不同。另外，坊在我国城市的历史发展中，含义也在不断的变化之中，比如"坊在唐代是作为在城市中区划功能区而出现的，但这一意义在宋代消失了"②。但今日北方城市所说的"街坊邻居"仍然延续此义。

"街坊"形制是我国城郭制度中重要的依存，它至少应该包含这种价值，即与城口（國）形制相吻合的传统，《禹贡》即以此为模。虽然"街坊"的城市营建传统必定会随着社会变迁而变化，但它被赋予的这些固有价值必定不会改变，否则它就不是"中国的城市"。西方学者施坚雅提出所谓"中世纪城市革命"的五个特征，其中就包括"坊市分隔制度消失，而以更自由的街道规划，可在城内或四郊各处进行买卖交易"所取代。③ 作这样的判断虽不能断其错，但并无特别意义，城市随着社会的发展，必然在变化，原来的"街坊"城墙也会倒塌，也会扩大，也会重修，有的当然也会消失。"坊墙的倒塌"并不意味着"街坊形制"的丧失，更不意味着"坊制的崩溃"。④ "坊"其实就是以土墙"方形"进行区划城市的区隔。⑤ 即使坊墙坍塌也不意味着城市形制的根本改变，就像今天的北方城市（比如北京），虽然城门形制已经不在，至少不完整，但北京城并未违背《周礼·考工记》中所建立的城郭原则。那些消失了的"门"仍然以其他的方式存在着。

法国著名的艺术家雷诺阿有这样一个观点："一般来说，现代建筑是艺术最大的敌人。"⑥虽然这样的判断有失武断，但不乏真谛的闪光。其言说的逻辑是，古代建筑与艺术是"朋友"，而现代建筑成了艺术的"敌人"。换言之，现代建筑背离了艺术。这样的评价自有其道理。我们只要看一看中国当代的建筑对于传统的手工技艺的背离甚至是伤害，就会明白个中道理。

① 参见［新加坡］王才强：《唐长安居住里坊的结构与分地（及其数码原复）》，载复旦大学文史研究院编：《都市繁华：一千五百年来的东亚城市生活史》，北京：中华书局，2010年版，第48—70页。
② ［日］伊原弘：《宋元时期的南京城：关于宋代建康府复原作业过程之研究》，载复旦大学文史研究院编：《都市繁华：一千五百年来的东亚城市生活史》，北京：中华书局，2010年版，第121页。
③ 参见［美］施坚雅主编：《中华帝国晚期的城市》，"导言：中华帝国的城市发展"，叶光庭等译，北京：中华书局，2000年版，第24页。
④ 参见成一农：《古代城市形态研究方法新探》，北京：社会科学文献出版社，2009年版，第76页。
⑤ 同上书，第79页。
⑥ ［法］让·雷诺：《父亲雷诺阿》，载贾晓伟：《美术二十讲》，天津：天津人民出版社，2009年版，第167页。

无形有价(市场效应)

"清香"与"铜臭"

艺术具有"价值",这没有异议;艺术的"价值"有多种不同的维度,这没有异议;艺术具有市场"价值",这也没有异议;只是,艺术的市场价值反过来巨大地"区隔"甚至"异化"着艺术家、艺术品和艺术创作。莱顿对我国山东省的一些手工艺品在市场经济交换中的情形进行过调查,这些艺术品包括木版年画、风筝、泥玩具(老年夫妇或单身男性)、织花布(妇女个人)等,了解它们参与市场经济的情况以及不同的艺术品在市场交换中的收入差异,而其中木版年画的收益最好。① 这样的调研结果并不令人感到意外,今天的中国,许多非物质文化遗产都属于手工艺术,它们原本就参与了市场交换活动。

问题出在以下两个方面:1.对于艺术创作和艺术品的分类界线。像木版年画这样的"艺术品"基本上是为了满足民间市场的需求而存续的,所以它基本上属于民间市场。2.审美的范畴。如果说木版年画不存在审美,那一定会受到质疑,没有人敢说劳动人民不懂审美。但我要说,像木版年画那样的"艺术品"更多地属于节庆仪礼,而不在审美范畴之内。当然我们对阿尔弗雷德·盖尔所断言的"审美是欧洲人的发明"也不认同。② 于是,这里出现了不同的"市场",它可以是类型上的,也可以是性质上,还可能是界定上的。农村妇女制作的织花布这样的"艺术品"通常是在民间集市,而徐悲鸿的画作是绝对不会出现在与手织花布同一个市场的。

于是,这带给我们另一个思考的问题,艺术品分属于不同的市场和交换方式。换言之,"市场"也在区隔着艺术家和艺术品;区隔着"有名—无名"的艺术家的境遇;同时,市场也参与制造了艺术品的真假。所以,市场是"另一只手"。"在现代,一幅梵高的原作能值成百上千万美元;而一幅赝品,或是一幅由他的助手(如果他有的话)绘制的作品实际上就会一文不值。今天的博物馆策展人更愿意得到一幅凡·艾克的绘画,而不是他的助手彼特鲁斯·克里斯图斯的作品,并理所当然地会

① [英]罗伯特·莱顿:《艺术:社会人类学的视角》,载李修建编选:《国外艺术人类学读本》,北京:中国文联出版社,2016年版,第194—195页。

② 同上书,第199页。

为原作支付更大的价钱。"①市场的杠杆已然成为撬动艺术家名望和成就最重要的理由。这并非一个负面的评价,只是客观事实的描述。只是,回溯艺术史,人类先辈,特别是远古,从来不曾有如此奢望,连想都没想过。"市场"改变了艺术的境遇,也改变了艺术家的态度。

中国成交价格最高的字画——李可染《万山红遍》②

这引出了一个值得讨论的话题:艺术的纯粹性,或"为艺术而艺术"追求与市场规则、价格之间的关系。虽然,这是一个没有圆满答案的问题,却无法回避。当艺术家没有经济回报,连生存都成问题的时候,艺术创作和艺术作品自然成为换取生存的一种方式,无论是直接与市场交换,还是接受富人的资助,或是按某个团体、教会的要求进行创作而获得的报酬,或是通过行会,特别是商业组织等指派的创作,都是很难回绝的;因为人首先需要生存,而且希望通过自己的劳动换取回报;就像

① [美]温尼·海德·米奈:《艺术史的历史》,李建君等译,上海:上海人民出版社,2007年版,第13页。
② 在北京保利2012春拍近现代书画夜场中,著名画家李可染的《万山红遍》以2.9325亿元人民币成交,刷新其个人作品拍卖纪录,目前是拍场上单品成交额最高的中国艺术品。创作于1964年的《万山红遍》取材于毛泽东"看万山红遍,层林尽染"的诗意而成。1962至1964年之间,李可染偶得半斤故宫内府朱砂,大胆尝试用朱砂写积墨山水,创作了《万山红遍》。李可染是20世纪"金石派"的重要山水画大师,"红色山水画"作为中国绘画史上特定历史时期的产物,《万山红遍》极具代表性,也因此奠定了李可染在"红色山水画"的里程碑地位。http://mt.sohu.com/20150527/n413862867.shtml.

人首先必须满足"动物性"一样。这样艺术创作便成为一种需要获得回报的"工作"。对此,再清高的雅士也要认可这样的评说。这也是辩证唯物主义的基本原理。

那么,艺术与价值、与经济的价值是否必然存在逻辑的关联?或者说,艺术价值与经济价值从一开始就搅拌在一起?人类学家弗思很好地回答了这样的问题:

> 艺术价值与经济价值迥然有别。人们通常认为,经济活动是必需的,而艺术则是一种奢侈行为。不过,我们可以经验性地指出,艺术在人类社会史上普遍存在。一万年前或更早以前石器时代的人,已有雕塑和洞穴绘画,有些技艺保存至今,其审美知识和生动技巧足以让当代艺术家惊叹不已。即使在最为艰苦的环境之中,艺术还是被生产出来。喀拉哈里沙漠的布须曼人创作动物和人物绘画,风格朴素而生动。爱斯基摩人在海象牙上绘制狩猎、舞蹈和击鼓场景的蚀刻版画。澳大利亚原住民在岩墙壁上创作简单的石刻和动物画,在树皮和贝壳上雕绘几何图案,还有仪式装饰中的各种精美图案,饰以羽毛、羽绒和毛皮。所以,在原始时期,生存乃人类生活的第一要义,艺术被排除在外的说法可以很容易被驳倒。①

如果我们将艺术作为人类的一种与生俱来的表达——甚至是本能的表达,比如唱歌舞蹈,像动物装饰打扮自己一样,那么,它们确实无须与经济活动发生逻辑关系。

从艺术史的角度看,原始艺术家在有些情况下也会涉及劳动与报酬的关系问题,但其蕴含的情形却比今天的市场经济和利润关系更为多样:"至于原始艺术家所获得的报酬,却有多种情形。就我们所知,无论在哪个社会,被公认为具有审美价值的作品都会给创作者带来一定的社会声望。不过,这一声望能给他们带来多高的社会地位和多少物质特权,却在不同的社会有着巨大的差异。在许多社会,艺术家被期待无偿奉献他的技艺,他所得到的回报是众人的交口称赞,或者人们使用他的创作物的迫切之心。"②由此可知,艺术的创作与"制品"的社会交换形式和形态也像艺术一样呈现着多种样态。

虽然艺术的纯粹与商业的利润也常常纠集在一起,但在以往从来没有像今天一样相互挤兑得如此激烈。马尔库斯等人这样判断:"在艺术界,最能够说明后现代主义流通的条件是近年来膨胀的艺术市场。这个市场将公众和艺术自身参与者的关注点都集中在艺术与金钱各个层面的密切联系上,破坏了对当代艺术范畴的

① [英]雷蒙德·弗思:《原始艺术的社会结构》,载李修建编选:《国外艺术人类学读本》,北京:中国文联出版社,2016年版,第106页。
② 同上书,第118页。

历史形态至关重要的幻象:具有文化美学价值的艺术话语应当是自决的。人们被迫认识到美学与金钱之间的复杂交织关系,使得后现代主义出现于艺术界当中,并强调权威的前提条件已经丧失。"①这样的判断大致是当代艺术的实景。资本主义的发展必然会将艺术带入越来越深的金钱泥沼。"铜臭"与"清香"或许已然超出了价值的边界,演变为以价格来判定艺术的高低。于是,"艺术"与"金钱"从对立关系转变为伙伴的合作和协作关系。

然而,关系的转变必然引起传统艺术社会结构的改变。一方面,正如马尔库斯等人所说,艺术的文化美学价值的话语权威应当是"自决的";这种理想在金钱面前已经破灭。具体地说,艺术的创造和艺术品的衡量已经倾斜到了艺术与市场的"合作"。另一方面,资本和商业市场的导向力量越来越大,艺术的"纯粹性"防御出现了严重的崩塌。那些粗劣的作品、迎合低级趣味的创作、各种以往属于"非艺术"的形式、各种各样的赝品、造假、伪作混杂于市场,真正的艺术品需要与这些伪劣产品进行竞争,甚至要做"清白辨认"的工作。现在的文物鉴定便与之有涉。而广大的消费群众,特别在艺术教育水准低的社会,他们宁愿以低价购买假货和赝品。

当然,面对"艺术"的纯洁、崇高,金钱总会在某些场合、语境中获得众人的首肯,无论是否言不由衷。美国艺术史家米奈在评价切尼尼关于基督教中人因"罪恶"而"工作"时说:"绘画是种工作,那罪恶的'工资'的一部分,是我们为我们先祖的行为继续付出的一种方式。但有些东西能够拯救这份工作,因为艺术位于理论之旁的宝座上,它赋予艺术家一定程度的自由,及'组合'不在场的事物的能力,使得艺术家得以发现和揭示那些不可见的世界,成为像诗人一样的人。这些都是'值得'的事业。在手工艺者的谦卑之外,切尼尼也发现了他们的价值与尊严,以及个人创造新事物的潜能。这就是文艺复兴的黎明。"②这种将绘画当作洗涤"罪恶"的工作,以换取"罪恶工资"的手段,金钱成了"铜臭"。好在他在艺术工作中还为艺术家预留了一个席位:自由的价值和人的尊严。艺术由此成为了"清香"。

艺术的纯粹性与其作为"财富"的价值在不同的历史时期会呈现不同的看法和态度,尤其是当艺术作为神圣的表现,二者之间的价值取向一直是背离的。"从基督教早期开始,教会就开始关注这种在对神的拥戴中将财富、艺术和美进行令人不安的混杂的做法。美是空虚的,美也是上帝的体现。图像是危险的偶像;图像能教导信徒。这些对立的观念是基督美学的核心。"③在漫长的西方艺术史中,"两希神

① [美]乔治·E.马尔库斯、弗雷德·R.迈尔斯:《文化交流:重塑艺术和人类学》,阿嘎佐诗等译,桂林:广西师范大学出版社,2010年版,第28—29页。
② [美]温尼·海德·米奈:《艺术史的历史》,李建君等译,上海:上海人民出版社,2007年版,第15页。
③ 同上书,第59页。

话"(古希腊神话和古希伯来神话)一直是艺术表现的最主要的对象,对"神圣"纯洁的崇敬与对"世俗"财富的追逐,历史性两难地纠结在一起,难以完全取舍,从而成为一个经久的话题。

或许我们不能简单地将艺术与今天所谓的"商业利润"这样的关系画等号,换言之,不能完全以今天的市场效应等量齐观。商业也包含超越"利润"的意义与意思。这里有两层意思:1. 艺术家和艺术品的商业价值总体上是同趋性的,即人们认为优秀的作品、名家的作品,在市场上具有更高的"卖价";虽然这里有一个市场"波动价"的变化和时尚变化问题,使有的艺术家和作品"价格"会呈现"飙升"。2. 成名和有成就的艺术家通常并不亲身到市场去"摆卖",现在的经纪人制度异常活跃。但从历史上看,商业行会的作用则更具有代表性。"行会"肇始功能主要是同类行业的保护与协作,以保障行业的权益。当然,不同行业之间也会形成符合历史需求和利益的合作。

在欧洲的历史上,艺术家与艺术创作、艺术教育与行会有过亲密的关系,甚至可以说,"艺术"本身也在一定程度上具有行会的特点。当然,"虽然欧洲各国、各地方的艺术教育、艺术家与行会之间的关系情形并不一样,艺术学院的形制、理念、教育方式也差异甚大,但早期欧洲艺术教育、艺术家的创作与行会、显赫家族的赞助存在密切关系"。比如1563年尼萨里的艺术学院章程的第一段是这样表述的:

> 美术学院和公会章程,由最显赫、最杰出的佛罗伦萨和锡耶纳公爵二世科西英·德·美第奇公爵签署。①

艺术家的创作、艺术教育与行会之间的关系在欧洲早有传统,到文艺复兴时期则成为一种普遍的形式。也就是说,商业行会是艺术家、艺术创作和艺术教育主要的经费赞助来源,这种情况随着历史的变化逐步发生了变化,但经历了漫长的时间;到了16世纪的路易十四时代有了重大的变化,而到17世纪才发生变化:直到"17世纪的艺术家不再受到普遍认可的行会生活的庇护,其社会不确定性转变为具有灵活适应性的公务员身份,这是路易十四时代的典型特征"②。而欧洲各国之间的差异也决定了这种变化的差异性,比如"到了1750年的罗马的情形便是如此,行会不再拥有支配艺术家的权力;所有人都承认艺术属于**自由艺术**。国家力量对艺术学院的介入是一种主要形式"③。

艺术家的创造和创作可以视为一种生计方式,总是要与"劳动—获得""付出—

① [英]尼古拉斯·佩夫斯纳:《美术学院的历史》,陈平译,北京:商务印书馆,2016年版,第296页。
② 同上书,第99页。
③ 同上书,第109页。

收入"联系在一起,因此,不必然与"清香—铜臭"画等号。从这个意义上说,艺术家和创作以任何方式得到回报和报酬都是"劳动者"所应得。我国虽然总体上属于传统的农业土地文明,自给自足作为基本的生活方式,没有欧洲传统中的海洋文明那样重商业、重利益、重利润,但在历史上也存在赞助艺术的传统,只不过相对西方传统社会,我国的情形相对单一和独特。比如在绘画历史上,一些帝王也有赞助艺术的情形:"由帝室直接赞助艺术的传统到徽宗朝达到了顶峰,作为北宋的最后一个皇帝,徽宗对绘画和古物的热情使他对国家所面临的种种危险视而不见。1104年,他在宫中建了皇家画院,但到1110年,画院被裁撤,画家们重新被归置到翰林院中。"①

本质上说,市场为交换提供了便利,而"交换"作为人类完整意义的社会关系体现,是人类自身生存与发展的需要,无论如何都是正当的;至于市场上的商业行为,包括"不规矩"行为,都让市场法则、法律和法规去解决。但是,市场的商业化总会带给艺术一些现象:"为了满足新市场的要求,一种新的商品诞生了:假文化、庸俗艺术,命中注定要为那样一些人服务:他们对真正文化的价值麻木不仁,却渴望得到只有某种类型的文化才能提供的娱乐。"②虽然格林伯格在此是针对"失去了以乡村为背景的民间文化的审美趣味"的城市文化而言,但一当这种艺术生成之后,又会反转到乡村,席卷整个民间文化。"它也丝毫不尊重地理的和民族文化的疆界。"③这种情形在艺术市场的商业化现象和表述中完全吻合。

杠杆之撬

艺术遗产通常被置于"无形文化遗产"范畴,因此具有不言而喻的价值。"价值"包含了以下几个方面的意义和意思:1. 艺术遗产作为文化遗产,具有人类"共有""共享"的价值。"共有"指任何艺术遗产都由特定的人群(包括族群、地缘群、宗教群体、阶层群体、性别群体、行业群体等)、个人,在特定的历史、时间,根据特定的观念、知识进行的创造、创作的遗留和传承,为他们所共有。"共享"指任何上述具体的艺术遗产,在"世界遗产"事业中,都被视为具有"人类的普遍的共享价值"的遗产。贝多芬、巴赫的音乐作品都是个人在特定历史时段创作的,却不妨碍全人类共享价值。2. 许多艺术遗产成为特定的人群世系传承的纽带,具有鲜明的认同价值。3. 许多艺术遗产在社会化过程中,特别是在市场的交换体系中,具有"资本"和"资

① [英]迈克尔·苏立文:《中国艺术史》,徐坚译,上海:上海人民出版社,2014年版,第201页。
② [美]克莱门特·格林伯格:《艺术与文化》,沈语冰译,桂林:广西师范大学出版社,2015年版,第12页。
③ 同上书,第14页。

产"价值。艺术家的劳动(艺术创作)是有价的,在认知层面上,艺术的生产属于"文化再生产"过程。从这个意义上说,艺术家的创作是一种艺术的"生产活动",其劳动付出无疑是有价的,否则劳动付出便失去了价值兑现的依据。因此,社会化的报酬体系将"支付"劳动者的付出,而现代的支付手段和方式主要是通过市场和市场结构来实现。①

值得特别认识的是,艺术创作与市场价格会出现"反常现象"。在欧洲的文字历史中,艺术史一直备受冷落,它无法与诸如文学史等相媲美,这种情形只是到了18世纪才有所改变。在这一历史阶段中,甚至艺术品的市场因素、收藏者的热情等也间接地引起人们对艺术史的研究。伯克说,在艺术史研究"这一领域中最卓越的成就当推约翰·乔基姆·温克尔曼(Johan Joachim Winckelmann)的巨著《古代艺术史》(History of Ancient Art,1764),这部著作不仅应该看作重大的新起点,也应当看作一种发展趋势的顶峰——这种趋势不仅受到了文学史提供的榜样的鼓励,而且得到了好几种文化实践的促进,其中包括艺术品的收藏的兴盛,艺术市场的出现和艺术鉴赏的兴起"②。无论是作为学术研究的艺术史,还是作为民间的收藏时尚,其"冷热"均表现为社会价值与特定历史时段的语境相互契合的程度有关,与契机有关。艺术作品的价值"升降"有其自身的规律,有时并不与市场的价格相一致。一些伟大艺术家的艺术作品在某个时期曾经不名一文。

艺术的商业价值的体现有其独特的规则,其中私人对于艺术品的收藏和爱好也构成了艺术与商业的密切关系。比如16世纪的西班牙国王菲利普二世既是一个艺术品的爱好者、收藏者,又是那个世纪的"头号赞助者"。他收藏了一千五百多幅画,无数的手稿、版画、绵维、钟表、珠宝,以及各式各样的珍奇异兽的标本。他尤其仰慕中国的瓷器,而在16世纪以前,中国瓷器在欧洲还十分罕见。菲利普为了得到中国的瓷器,花费了大量的心力和财力以求之。这也代表了欧洲人对中国瓷器的喜爱之情。这也是为什么在接下来的三百年之间,中国瓷器销往欧洲的数量接近三亿件。③ 我国历史上最大宗、可以归入艺术品的无疑是陶瓷和丝绸。这也是

① [英]维多利亚·D.亚历山大:《艺术社会学》,章浩等译,南京:江苏美术出版社,2009年版,第96—100页。
② [英]彼得·伯克:《文化史的风景》,丰华琴等译,北京:北京大学出版社,2013年版,第8—9页。
③ [美]罗伯特·芬雷(Robert Finlay):《青花瓷的故事:中国瓷的时代》,郑明萱译,海口:海南出版社,2015年版,第4—6页。

古代外国人称中国为"瓷国""丝国"等的原因。"瓷"英文通称 china,虽然对此称的来历说法不一,但大致是西方在与中国进行贸易和文化交流过程中的不同称谓。① 这些东西也是西方人趋之若鹜的原因。

由此看来,收藏成为艺术价值的一种连带的社会化行为。毕加索是当世个别少数富有的艺术家之一,他的财产不可估量。他收藏了自己一生的各个时期的数百幅油画。这些藏品,按当时的价格,至少也值五百万到两千五百万英镑。当然,艺术品的"市场价格"有赖于更大的外围因素的作用。伯格在《毕加索的成功与失败》一书中这样记述毕加索的发迹:

> 毕加索神话般发迹,是 20 世纪 50 年代的事,那些能对毕加索的境况产生决定性影响的人与毕加索本人毫无关系。美国政府通过一项法令,任何公民如将一件艺术品捐献给美国的一家博物馆,则可以豁免所得税;豁免当即生效。但艺术品可以在物主去世时才交给博物馆。此项措施旨在鼓励欧洲艺术品流入美国(拥有艺术品能够巩固政权这样不可思议的信仰依然残存着)。为了防止艺术品外流,英国于是修改了法律,可以用艺术品代替现金来付遗产税。这两条法律都使艺术品的世界价格飞涨。②

这个记录很有意思,即欧美国家和政府在 20 世纪中叶发动的争夺艺术品的"战争",使得艺术家"身价倍增"。而这种情形在今天愈演愈烈。近来有多家网站报道称,齐白石的《山水十二条屏》估价为 10 亿,为中国艺术作品最高市场报价。有学者将商业和产业组合,探讨"产业体系":"产业是一系列相互关联的组织,这些组织从环境中获取资源(投入),以某种方式经过转换(生产),然后将结果(产出)传送到下一个组织或市场。"③

齐白石《山水十二条屏》

① [美]罗伯特·芬雷(Robert Finlay):《青花瓷的故事:中国瓷的时代》,郑明萱译,海口:海南出版社,2015 年版,第 10、81 页。
② [英]伯格:《成功与失败》,载贾晓伟:《美术二十讲》,天津:天津人民出版社,2009 年版,第 260—261 页。
③ [英]维多利亚·D.亚历山大:《艺术社会学》,章浩等译,南京:江苏美术出版社,2009 年版,第 113 页。

既然艺术遗产是有价的,当它被投放到市场之后,必然存在着市场营销上的"利润策略"。换言之,"利润动机是文化产业公司的特征,利润被优先加以考虑"。① 这里可能出现了巨大的"价值背离",即艺术创作审美价值与市场价值之间的关系——人类欣赏艺术遗产的无形价值的"无价性"与市场买卖的"有价性"之间的冲突,尤其表现为艺术道德与资产利润之间的背离。毕竟,所有的市场价格是根据"短时段"的市场波动曲线变化产生相应的变化,而艺术遗产的价值却体现在"长时段"的历史过程之中,二者常常并不吻合。如果艺术市场的价格成为左右特定时代艺术家的创作实践的"风向标",那么,艺术家的创作只能去附会,或受制于瞬息万变的市场价格,而不去思考、创作那些可能无法兑现市场价值的作品,但可能是属于未来的"不朽之作"。虽然,我们也相信,艺术的"不朽之作"与市场价格具有同趋性,即历史证明越是好的作品,价值越高。然而,毕竟"不朽之作"需要足够长的历史和时间来验证,不受当时、当世的时尚、审美、趣味所驱使。我们也不排除有一些作品是留给"后人"欣赏的。

既然是商品市场,就有市场的规则和规律。艺术品市场也没有例外。但艺术品市场与一般的商品又有不同,所以也有自己的特点。以中国艺术品的西方市场为例,中国的艺术品进入西方的艺术市场是从15、16世纪开始的,耶稣会传教士在明代来到中国,把很多关于中国的信息也带了回去,在当时形成一个西方人对东方神秘中国的想象。中国的艺术品刚好满足、激发了西方人的神秘幻想。16世纪开始,荷兰、英国的东印度公司,主要从事东西方贸易,当时也注意的是瓷器。② 换言之,我国的文物在西方的艺术品市场的"成长史"与殖民时代存在着背景关系。至于文物出口的管理情形,"1925年以前,中国并没有实行文物管制,东西可以随便自由买卖。1925年之后,国民政府虽然有了文物管制规定,但也没有认真执行。真正对文物实行严格管制的是在新中国成立以后,之前的文物流失是很厉害的。"至于文物的价格,"文物实际上没有统一的定价,主要跟时尚有关。现在追捧什么,价格就上去;如果没人追捧,价格自然就会下来。"③

"撬动"市场并非一件容易的事,尤其在今天,需要大量相应和相关的"广告"形制相配合。现代的艺术市场,将艺术"商品化"需要有专门的行业、技术性的宣传、广告。艺术家董重有这样的评说:中国艺术的"市场化",像大家所说的"运作",就是说我们要有一个完整的商业模式,这需要经历时间。比如画廊现在很难运作,而

① [英]维多利亚·D.亚历山大:《艺术社会学》,章浩等译,南京:江苏美术出版社,2009年版,第133页。
② 《汪涛谈中国文物在西方拍卖市场》,载上海书评选萃《画可以怨》,南京:译林出版社,2013年版,第72—73页。
③ 同上书,第73页。

画廊是最前沿的市场,但真正的收藏家在中国其实很少。他们作为投资也是很正常的,这说明中国的艺术影响力不够。这与艺术教育有关。中国当代艺术有一些影响力,主要还是靠媒介。①

就艺术商品的推广和推销而言,今天如果没有各种广告形象的设计、宣传、推介,艺术的商品化无法实现。广告除了进行商业性宣传以外,其本身也构成了独特的历史性形象表述。"用作广告的图像可以帮助未来的历史学家重视20世纪的物质文化中被丢失的成分。"②而且,广告的图像形象具有最为直观地拉开距离的效应。当人们现在去观赏我国30—40年代的电影广告宣传画的时代,会惊奇地发现,广告图像的时间距离感远比文字表述所形成的"形象"距离感大得多,真切得多,有恍如隔世的感觉。从材料历史取证而言,图像的证明或许并不是无懈可击,比如摄影的角度、图像的光景、选择的内容、取舍的部分、技术的处理等,都可能使图像形象有某种"失真"的可能,即便如此,图像比起文字作为历史材料更具有实在感。③

商业推介并非简单的事情,如何将艺术与商业精巧地相结合是一项大工程。艺术有艺术的原则、特色和符号价值。商业运作有自己的原则、利润和运作方式。有些时候,商业运作也在制造"艺术"——包括特色、模式、形象、符号等。在一些商业广告中,形象独自演绎着"结构符号"独特的历史。结构主义在研究某个符号与另一个符号之间的联系,比如"汽车与美女"。通过两种元素不断并列出现在观众的头脑里,这种联系就可以产生出一种特殊的形象符号结构。④而这种形象的结构组合也悄然成为我国汽车行业"国际化"的形象符号组合。艺术家或许对"豪车+美女"的组合嗤之以鼻,然而,这种商业化的运作和组构模式会启发艺术家,并从容地走进艺术品的商业市场。因为这种方式"有效"。

今天的"文化创意产业"作为一种新的综合性产业,已经毫不留情地将艺术打入包裹。艺术与其他事业、行业、新技术重新整合在一起。

无价之宝

需要强调的是,在当代的社会活动中,"艺术品"的符号经常可以通过商品的价

① 参见荀欣文、王林主编:《从西南出发——全球化语境下中国当代艺术十人谈》,成都:四川美术出版社,2015年版,第124—125页。
② [英]彼得·伯克:《图像证史》,杨豫译,北京:北京大学出版社,2008年版,第123页。
③ 同上书,第126页。
④ 同上书,第249页。

值和价格模式进行交易。这样,就把我们带入另外一个层面。首先,在现代社会,"艺术品"是一个"物"——从形式与形态上它都是一个"物"。莱顿从艺术人类学的角度认为,"原始"一词可以被技术性地定义为一种生产模式。① 艺术品的创作与生产包含着人类的智慧和劳动。格尔认为,作为一件物的艺术作品是"人类智慧的结晶",而这一"智慧结晶"的产生属于"技术的产物"——艺术家以特殊的技艺,通过技术化过程制作出来的作品。由于不同艺术品的制作过程包含了某一个社会特殊的"技术系统",因此,艺术品首先表现出只属于某一社会或族群的"技术产品"特性,具有特殊的"技术魅力"(enchantment of technology)。艺术品的"权力"便根植于这一特殊的技术过程。"魅力技术建筑在技术魅力"的基础之上,无可替代。

就此而言,艺术(品)又是无价的——既表明其永恒魅力,也表明无法估价,特别是那些原住民艺术。这里包含了两层基本的意思:1. 艺术创造和创作是以个体劳动为前提,个体的劳动被用于市场的标价和浮动,后者往往成为"权力的标价",而市场受到时间、地点、情境的影响。它只能说明"市场价",却未必能够说明艺术价值。艺术价值具有文化的底色和成色,是无法"标价"的。2. 有些艺术(品)包含了特定和特殊的巫术、技术等成分,形成了特定的"魔力范围"和"现场"。格尔以特罗布里安岛(Trobriand Islands)独木舟为例试图说明,对于特罗布里安的岛民来说,独木舟(canoe)作为一件"物"可以对事件或其他人产生影响和作用,好像有巫力一般。这其实就是所谓的"技术魅力"所致。对于同一个社会群体、社区,某一种"物"被赋予"魅力"不仅表示其作为特殊"物"的声望,同时也被特定的社会关系所赋予和确认。所以,每一个技术系统都具有确定的"魔力范围"。② "声望"是难以用市场价格来计量的。人类学著名案例"库拉圈"(Kula)的伙伴关系所交换的物不是为了实用,而是赢得声望。③

格尔所谓"技术魅力"理论的主要价值表现在,任何可以称得上"艺术品"的东西,或者经过时间的考验证明是"艺术品"的东西,它的生产和产生过程都具有"专属性",是某一个特定的民族、确定的时代经过"技术程序"(technologic process)制造出来的。其"魅力"既存在于艺术品本身,也存在于技术系统之中。这个系统不

① 莱顿:《艺术人类学》李东晔等译,桂林:广西师范大学出版社,2009年版,第1页。
② Gell, A. *The Technology of Enchantment and the Enchantment of Technology*. In Coote, J. & Shelton, A. ed.: *Anthropology Art and Aesthetics*. Oxford: Claredon Press, 1997.
③ 参见[英]马凌诺夫斯基:《西太平洋的航海者》,梁永佳等译,北京:华夏出版社,2002年版。"库拉圈"(Kula ring)是人类学家马凌诺斯基(B. Malinowski)对特罗布里安群岛社会关系的研究,并成为互惠交换的典型案例。库拉的核心是贝壳臂镯(mwali)和贝片项圈(soulava)的交换,按时并根据方向进行交换,形成了库拉圈。库拉圈所交换的不是在日常生活中使用的物品,而是通过这种方式以确定和确认"库拉伙伴",同时,也由此建立特殊的声望等。

仅表现出特殊的族群背景和地方知识,也表现出在同一个知识系统中的权力叙事,正如张光直先生对商周艺术中动物纹样的分析所得出的结论:"不仅能使我们认识它们的宗教功能,而且说明了为什么带有动物纹样的商周青铜礼器能具有象征政治家族财产的价值,很明显,既然商周艺术中的动物是巫觋沟通天地的主要媒介,那么,对带有动物纹样的青铜礼器的占有,就意味着对天地沟通手段的占有,也意味着对知识和权力的控制。"① 从远古至秦汉,大多数重要器物的纹饰都设计、制作严谨,不少器物纹饰通过严密的古天文历法、易学的象数及数量关系结构,其文化内涵的可靠性不亚于古代文献。②

由此我们可以看出,任何远古艺术的"魅力"都具有"族群—地缘—时间—知识—技术—权力"系统的专属性。后来的人们可以仿造"艺术品",使之成为"赝品",却无法复制其系统的专属性。毫无疑问,一件艺术品可以或者可能通过购买、偷盗、抢掠等方式被转移到另一个地方,或成为另外一个人、集团、国家的"财宝",但凝聚在这些艺术品上的"艺术魅力"却不会因此完全消失。一个不变的品质仍然存在,即在它们身上所包含的特殊的"技术系统"价值仍然属于"原创者"。

当然,这并不是说艺术品的"魅力"一成不变,特别那些属于原生态的原始艺术。一方面,它们要接受时间的考验,在原生态中,什么东西和元素是原创的,什么东西和元素是传承的等;另一方面,它也要面对社会(文化)变迁,特别是面对商品社会中的交易规则的挑战,所以事实上在原生态文化中的存在着许多变异的东西和元素。不能一概而论,认为消失了的艺术和艺术品就没有"魅力",而在市面上流通的艺术品就有价值。事实上,有的时候情况正好相反,特别是从形态上分类更是如此。这大抵也是为什么在对待原生态文化的时候有一个挽救"濒危"无形文化遗产的部分。

那么,我们将从什么角度加以判断呢?艾灵顿认为应该从艺术品的"真实性"来考虑,她在《真实的原始艺术的死亡》一文中认为,原始艺术的"真实性"在今天处于一种衰退的状态,甚至正在趋于灭亡。其原因是,文化的消失正是来自文化生产本身。③ 任何艺术和艺术品都将面对"两难":社会变迁趋向于现代性,这是一个必然的过程;而许多原始艺术在文化现代化进程中将面临消失。④ 从这一角度看,原始艺术的确正处于消失的过程。同时,人们在旅游或参观博物馆、艺术馆的时候,

① 张光直:《美术、神话与祭祀》,郭净译,沈阳:辽宁教育出版社,2002年版,第58页。
② 参见王先胜、曲枫:《纹饰》,载彭兆荣主编:《文化遗产关键词》第四辑,贵阳:贵州人民出版社,2017年版。
③ Errington, S. *The Death of Authentic Primitive Art and Other Tales of Progress*. Berkeley: University of California Press, 1998, p.119.
④ Ibid.

经常在观念上将"异文化"理解为具有"原始意义"的东西。那些被视为具有重要"艺术价值"的东西如果在社会变迁中逐渐消失,这对现代社会的发展不啻为一种反讽。所以,在今天的鉴赏、参观或旅游活动中,我们可以看到那些"死亡"的艺术和艺术品"再生"——"一种属于非法真实性的原始艺术"(illegal authentic primitive art),是一种新生产的、以人工手段加工、看上去像古老的艺术品。① "死而复生"事实上是一种以自我服务为目的的社会再生产。她指出,如果说"死而复生"在生理现象上属不恰当比喻的话,在政治权力和经济利益的作用下,它却可以为地方带来多方面的好处。所以,在许多情况下,它仅仅是政府政治的某一方面作为。② 那么,什么样的情况下最容易出现这种行为呢,艾灵顿列举了以下四种情况和理由:

1. 物件被盗并且不能再复原。
2. 地方社会为市场经济的利益驱使,制造出更多的他们在生活中使用的一些宗教艺术品,而他们认为这些都是他们所使用的,因而是真实的。
3. 随着宗教的世界化趋势,原来人们曾经使用过而被遗弃的宗教物品又被重新加以生产和制作。
4. 原来用于制作宗教艺术品的技术现在成了用于制造"市场交换品"的技术。

毫无疑义,虽然"艺术品"有其自己的成长经历,也有其自身无可替代的内在价值,而且有些艺术品迄今为止仍然处于无法或不能交易的状态,比如长城、金字塔等这样的"艺术品",但是,却有许多艺术品其实就是在现代商品社会当中才被确认为"艺术品"的,也就是说,它成为"艺术品"本身就是为了用于交易。同时,现代商品社会不断地使这些艺术品处于一种增值的状态。换言之,现代社会的商品市场和交易规则使得"艺术品"具有了特殊的附加值。

艺术品是否"有价"有时与特定语境和族群的制作原则与功用的区分有关。斯图尔德·莫里逊(Stewart Morrison)教授曾在 1967 年说过,当代的毛利人艺术品生产有三种形式:1.具有当地文化和社会意义的艺术品,是当地人为自己制造的;2.具有毛利人传统文化的精湛艺术品,一般是为了出售;3.纪念艺术品,也是为了出售。如在新西兰,就第一种形式而言,那些由毛利人精心雕刻装饰后的、用来举行仪式的房子,现在变成了现代大众聚集的大厅。在此变化中,原来所有的技术和材料都变了,但这些房子的主要象征物和功能仍然存在。第二种形式包括各种各样毛利人的艺术品,特别是木雕,在这些艺术品的生产中,技艺和内容绝对是传统

① Errington, S. *The Death of Authentic Primitive Art and Other Tales of Progress*. Berkeley: University of California Press, 1998, p.121.

② Ibid., p.134.

的,生产技巧和审美质量,都达到毛利人艺术家的最高水平。第三种形式的艺术品包括毛利人制作的产品,这些产品的生产过程和审美意识,都受制于经济利益的动机,为此去满足不同购买者的品位,而却不顾生产者的创意。格拉本教授(N. H. Graburn)据此建议将这三种形式分别称为"功能性的艺术品""商业性的艺术品"和"纪念性的艺术品"。① 其实,这三种形式也分别标出了三种艺术品的"不同价":无价、交易价、纪念品价。

当然,如果将艺术创作的整个过程视为一个完整的生产链,除了最终的产品、原材料等"有形物"可以估价外,绝大多数是"无形"的,包括灵感、创意、禀赋、经历、经验、族群背景、价值呈现、个人喜好、个性风格等等,都是无法估价的,是无价的。换言之,艺术家的创作中所凝聚的智慧、所付出的劳动,任何市场的价格都难以估价。艺术遗产的有些类型,从内涵到外延都属于"非物质文化遗产"范畴,它是"活态"的、实践的、体验的,难以与价格匹配。世界著名旅游人类学家、遗产专家格拉本教授说过这样一句话:"传统是昂贵的"(The tradition is expensive)②,作为传统的有机部分,艺术遗产也是昂贵的。在此,"昂贵"也是一种特殊的"无价",因此它无法通过市场的价值来确定和确认。

① [美]纳尔逊·格拉本:《艺术及其涵化过程》,载李修建编选:《国外艺术人类学读本》,北京:中国文联出版社,2016年版,第354页。
② 这句话是格拉本教授对笔者所说。

第三部分 艺术本位

美人自美(审美伦理)

艺术的"美味"

对于艺术遗产而论,"美"是必须经过的话题。然而,"美"是什么?论者论点汗牛充栋,予人以启示、启发,却没有共识。因为没有共识,"情人眼里出西施"的主观性便决定了"美在他处"。艺术的表现宛若"美人",甚至用于形容艺术表现的不同体态、形势,也常用"美人"之辞藻来形容艺术的表现。比如书法艺术:"若而书也,修短合度,轻重协调,阴阳得宜,刚柔互济,犹世之论相者,不肥不瘦,不和不短,为端美也,此中行之书也。若专尚清劲,偏乎瘦矣;瘦则骨气易劲,而体态多瘠。独工丰艳,偏乎肥矣;肥则体态常妍,而骨气每弱,犹人之论相者,瘦而露骨,肥而露肉,不以为佳;瘦不露骨,肥不露肉,乃为尚也……所以飞燕与王嫱齐美,太真与采蘋①均丽。"②可知书法艺术宛若美人,而且比况起来一点不牵强、不勉强。

在我国古代的艺术范畴中,美可以"食"。"食色,性也"(《孟子·告子上》)。孔子在《礼记》中有"饮食男女,人之大欲存焉"。美食、美人、美味"同嗜也",是谓人之本性。艺术之美必"各美其美"。"美食"的艺术自然划归艺术遗产范畴。至少,在中国是这样的;"美"的发生学当与饮食存在关系。以食为美至少符合"美"的原初形态和意义。中国的"美"字源出于"大羊",这是一个最有代表性的训诂解释。古之时,羊常用于祭祀,故"羊"之"祥","指古代"用羊来占卜,占得佳好结果,谓'祥'。'祥'义指吉祥、庆祥"。③ 美,甲骨文䍃即✡(羊,祥)加𠔽(大,人),表示人的神情安祥。在古人眼里,安祥、宁静的人最"美"。金文𦍌将甲骨文䍃的✡写成𦍌。古人认为,祥人为"美"。《说文解字》:"美,甘也。从羊从大。羊在六畜主给膳也。美与善同意。"(《羊部》)"善,吉也。从言从羊。"(《誩部》)"甘,美也。从口含一。一,道也。"(《甘部》)有意思的是,"美之食"也一直是我国传统的衍义。《庄子·齐物论》:"毛嫱丽姬,人之所美也。"

① 飞燕、王嫱、太真、采蘋即赵飞燕、王昭君、杨贵妃(因号为"太真"故世称其为"太真妃")、采蘋为唐玄宗妃,姓江,名采蘋。四者皆为史上著名美女。
② [明]项穆著、李永忠编著:《书法雅言》,北京:中华书局,2012年版,第52页。
③ [日]白川静:《常用字解》,苏冰译,北京:九州出版社,2010年版,第220页。

"美食"与"美感"相通。只是我们较少从这个角度去认识,原因之一在于饮食被偏置于"俗"的范畴,与"雅"相对。这需要我们对历史的逻辑依据进行全新的反思。一种解释是:来自于农耕与游牧混合性的生计方式。它将"美"与远古时代的农业饲养方式联系在一起,而传统的所谓"养"的农耕性解释似乎未必只在农耕文明中找到唯一的解答;从现代的畜牧业的形态索考,"羊"的饲养既在农耕文明中存在,更典型的却与游牧形态相联系。从我国远古的文明类型看,中原,即现代中国的"北方"是中华文明的发祥地,北方平原的农业文明与草原游牧文明自古以来很难泾渭区分。历代从北方南下的汉人,"五胡乱华"一直被作为历史的原因之一。这其实是一种误解。秦始皇统一中国所做的最重要的事,大概要数修筑长城。这也说明,在更为远古的时期,北方的农业与草原的游牧是相互你我,混杂性的。否则,很难解释"大美"来自于"大羊"。

大羊(彭兆荣摄于内蒙古草原)

食物的"美味"即属于"通感"范畴——美来自观察(关乎视觉),"味"来自品尝(关乎味觉),"尝"出"美"可以理解为美学上的通感。事实上在中国的饮食美学中,二者是一体的。如上所说,中文的"美"由"羊"的会意而来。正如龚鹏程先生所说:"羊大为美,正如鱼羊为鲜,均是以饮食快感为一切美善事物之感觉的基型。而《后汉书·襄楷传》云桓帝'淫女艳妇,极天下之丽;甘肥饮美,单天下之味'。《管子·戒篇》云'滋味动静,生之养也',《左传》昭公元年云'(医和曰:)天有六气,降生五味',这些随手拈来的文献,也无不告诉我们:美色与美味在人的审美活动中居非常重要的地位。"①如果我们硬要使用"通感"的话,那么,中国的"五官"与"五味"原本就是相通的。

笼统而言,"色香味俱全"之"色香味"不独是中国餐饮所形成的经验总结,其实

① 龚鹏程:《中国传统文化十五讲》,北京:北京大学出版社,2006年版,第33页。

也涉及中国美学精神的特质。"色香味"表面上讲究的是"眼对色""鼻对香""口对味"。美食与美味是同一命题的不同要求。《孟子·告子上》:"口之于味也,有同嗜焉;耳之于声也,有同听焉;目之于色也,有同美焉。"中国的美感从来讲究经验实践。"五官"①实为一种虚指,更重要的是讲究"感通"。美学理论中有"通感"之说,讲的是不同的身体器官之间互通。通俗地说,就是对于特殊对象的"五官"感觉和感受能够类似于"互访",诸如闻到了色、品到了香、看到了味等等,即所谓"感觉挪移"。审美不讲科学,因为科学无法求证。"通感"属于审美范畴的概念,但是我们也要强调的是,中国的饮食美学恰恰传递着一种足以对中国传统美学体认最为通俗的范例:最具经验性的就是最美的;美原本是可以不需要签证自由通行于不同的"感官领土"之上的。

现代人将"美"从真正意义上的"感觉"层面抽离出来,窄化为供学术、学问、学科、学者研究、探索、学习、欣赏的特殊对象。这实在是对美学本体的重大偏离。至少在中国的"审美"释源中,几乎所有的材料都证明,它与"吃"关系密切。甚至可以说得绝对一些,中国最初的"美""美感"是吃出来的。如果这构成与西方美学的一个差异的话,那无疑是在美学研究方面可以伸张正义的领域。逻辑性的,如果在西方艺术史上烹饪不属于正统的艺术美学范畴的话,我国的美食、厨艺则堂皇地跻身传统的艺术殿堂。当然,我们更想强调的是,中国的饮食是一个不折不扣的美学体系。除了我们在上面对"羊—美"所做的、所展示的考释材料外,中国饮食美学中还有一种特殊的、有意思的感受现象,即"感官背离"。最具说明性的就是食物中的"臭美"——闻着臭,吃着香;闻则难受,食则美味。中国古代早就有此记录:吕书《本味》云:"臭恶犹美,皆有所以。"高注:"臭恶性循环犹美,若蜀人之作羊脂,以臭为美,各有所用也。"顾颉刚按:"羊脂之制,今不知尚存于蜀中否。今之以臭为美者,有臭豆腐、臭鸭蛋、臭卤瓜等。"②若"以羊之美"通缀"羊脂之臭";以食之美,通论美学之体,当然是不合适的,甚至有迂腐之嫌;但美在食物,美来自于品尝、咀嚼、味感、陶醉,这些"美感"都来自于食物和饮食行为,这样说大抵是可以被接受的。而美之于"香—臭"便属于同构性的。同时,中国饮食之美以色香味成就"通感"之说,而以"臭美"成就"背离"之说,似乎也是可以成立的。

中国的美学属于实用美学,与西方的完全不同。在古代神话的比较中,我们发现,中国古代神话中没有美神,更没有抽象的"美"的概念。中国神话的神祇和英雄

① 对于经验美感,中国人历来"五官"对"五味"。可是笔者通过谷歌、百度查询"五官"时,吃惊地发现竟然有"五花八门"的解释,因为人们在脸上摸来摸去,只发现四官:眼、耳、鼻、口。于是各式各样的附会都有,不能一一。

② 顾颉刚:《史迹俗辨》,钱小柏编,上海:上海文艺出版社,1996年版,第158页。

都是实干的、实在的、具体的,他们的伟大业绩也都与具体事情联系在一起,诸如"补天""射日""治水""务农""尝草"等等。中国(可以延伸到"儒家文化圈")传统文化中的美多来自于"形而下"。我国遗留下的大量器物、礼器、食具都是中国文化代表性的瑰宝。"器物之美是正宗的美。"①"形"之美首先来自于对物的实用性。饮食是人类生存之第一要务,因此,饮食之器成了实物美、形式美的依据。相比而言,在西方的传统美学中,"唯美"一直是主旋律,形而上的哲学美学滥觞古代希腊,形成了西方的美学精神和精髓。

在儒家文化圈(即受儒家文化浸染、影响的文化)范围,器物的实用直接生产美,一直属于传统上的坚持。"没有与大地相隔离的器物,也没有与人类相分离的器具,这就是在这个世界上为我们服务的生活用品。若是因故离开了用途,器物便会失去生命。如果不堪使用,就没有存在的意义。在此,器物应当忠顺地为现实服务。只有具备了服务之心的器物,才能被称之为器物。失去用途的世界,不是工艺的世界。工艺应当有助于我们,为我们服务而发挥作用。应当在日常生活中为每个人服务。这实用服务,者是工艺之根本。因此,工艺之美就是实用之美。"② 甚至连诸如"中国"(瓷器)、"日本"(漆器)的名字都是实物性的。③ 东方的美与实物或与来自实物的体认联系在一起。简言之,中国的饮食属于集体性、整体性、实用性和实践性的美学体系。所谓"物心"之用,讲究的正是形而下的"美"、形式的美、形体的美。

中国的饮食之美除了讲究食物的色、香、味以外,还沉淀于一种特殊的、无形的关系。比如"礼"字,《说文解字·示部》:"禮,履也,所以事神致福也。从示从豊,豊亦声。"又《说文·豊部》:"豊,行礼之器也。"在实用性的食物器具之后延伸出了无以言尽的关系。礼仪之外传递了一种秩序和结构,具有编码的内在中和关系。简而言之,中国的食物之美滥觞于食物,却无法穷尽于食物。关于礼的起源,在原初文本《礼记》中已经有不同的表达,诸如本于太一说、本于天说、本于祀神、本于人情和起诸饮食说等,这说明礼的起源是个相当复杂的问题。礼器与食器具有某种特殊的通用,这就是为什么我国古代礼器中最具代表性者为食器的原因;二者也具有某种特殊的美感,这就是为什么在礼器上铸有一些标志性符号的原因。

艺术的"品味"

"美感"既然同嗜于"美食",故有了"品味"。品,甲骨文 即 (口,嘴巴),三个

① [日]柳宗悦:《工艺之道》,徐艺乙译,桂林:广西师范大学出版社,2011年版,第30页。
② 同上书,第28页。
③ 同上书,第70页。

"口",表示吃好几口,非一大口吞下。造字本义为慢慢地辨别滋味,享受食物。金文𠱠承续甲骨文字形。篆文𠱠颠倒金文的上下结构顺序。《说文解字》:"品,众庶也。从三口。凡品之属皆从品。"故,品味美食乃"品"之本义。又由于祭典离不开美食,成为礼仪之重者。中国饮食中"品尝"隐藏着丰富的内涵,与艺术的"品味"相通。主要表现在:1.五味调和。包括食物品性之酸、甜、苦、辛、咸五种味道的调理、调和;其最佳境界是"和"①,包括今天所说的"和谐社会"与之都有一脉相承的讲究。2.和而不同。这是中国哲学对万物关系的理解和对理想境界的构思。"五味调和"与"和而不同"形成了互动性关系结构的写照,并在同一个文化系统中达成默契,包括自然元素、生命构造、群体差异等。3."反哺伦理"。以"反哺伦理"呈现中国社会关系和结构中的代际关系和原则。"反哺"是一个文明体系内部"自我滋养"客观而真实的馈赠有机共同体。概言之,"品味－反哺－养生"也体现了中国饮食体系的精神。② 而将这些原则附会于艺术审美是非常契合的。

《周礼·膳夫》:"膳夫授祭,品尝食,王乃食。"由此引申,品尝、品第、品格、品级、品类、品位、品相、品种、品德、品行、品性、品质层出不穷。自然,它也成为艺术鉴赏的"品位",《沧浪诗话》故有:"诗之品有九"之说。这也是为什么在我国的文物中"礼物－礼器"中最有代表性的不是别的,正是"美食之器"——用于盛物,用于品味。那些珍贵的古董原来就是在仪式中装东西的,多数用于吃喝,只不过那种吃喝的功能和意义与身体功能上的果腹完全不同,是"礼"的需要。《礼记·礼运》有:

> 夫礼之初,始诸饮食……陈其牺牲,备其鼎俎,列其琴瑟,管磬钟鼓,修其祝嘏,以降上神及其先祖。以正君臣,以笃父子,以睦兄弟,以齐上下,夫妇有所,是谓承天之祜。

将神圣之物置于一个特殊的空间和位置以建构神圣性,而参加这一特殊建构的活动和程序通常就是人们所认识的仪式。礼物的一个原始性的解释就是仪式性空间的展示、仪式性程序的既定认可。物之于礼的关系重要性最基本的特征之一就是物可以享,可以用,可以交通。张光直认为,神属于天,民属于地,二者之间的交通要靠巫觋的祭祀。而在祭祀上的"物"与"器"都是重要的工具,"民以物享",于是"神降这嘉生"。③

"品味"在我国传统的认知系统中,只有符合阶序之"品",才符合社会之"礼",甚至连菜肴的摆设等都有规矩和礼数,以区别长幼尊卑的等级关系。所谓:"上公

① 余世谦:《中国饮食文化的民族传统》,《复旦学报(社会科学版)》2002年第5期,第119页。
② 见彭兆荣:《饮食人类学》"导论",北京:北京大学出版社,2013年版。
③ 张光直:《考古学专题六讲》,北京:文物出版社,1986年版,第99页。

备物九锡:一、大辂各一,玄牡二驷。二、衮冕之服、赤舄副之。三、轩悬之乐,六佾之舞。四、朱户以居。五、纳陛以登。六、虎贲之士三百人。七、鈇鉞各一。八、彤弓一,彤矢百。九、鉅鬯一,卣珪瓚副之。"(张华《博物志·典礼考》)(译文:对待尊贵的人要备赏九种物品:一、大车、兵车各一辆,四匹黑马拉的车辆。二、礼服、礼帽以及相配的红色礼鞋。三、准备悬挂的乐器和歌舞。四、居处要有朱红色的大门。五、屋内有台阶可供登堂。六、听差三百人。七、铡刀、斧头各一把。八、红色的弓一把,红色的箭一百支。黑色的弓十把,黑色的箭一千支。九、酒一缸,配套的圭玉勺一个。)

国以农业为本,民以食为天。礼之与食相辅相成,自有其道理。《说文解字·示部》:"禮,履也,所以事神致福也。从示从豊,豊亦声。"又《说文·豊部》:"豊,行礼之器也。从豆象形。凡豊之属,皆从豊,读与禮同。"又"豐,豆之豐满者也,从豆,象形。"这成为经学解礼的玉律。台湾学者邱衍文《中国上古礼制史》辟有专节讨论了自许慎《说文解字》以来到王静安历代对"礼"字解说的述评。① 甲骨文的发现,为"禮"的解读带来了新的视点。王静安利用甲骨文对"豊/禮"的解码,认为"豊"初指以器皿(即豆)盛两串玉祭献神灵,后来兼指以酒祭献神灵(分化为醴),最后发展为一切祭神之统称(分化为礼)。② 成为继许慎之后另一个影响深远的范式,得到学界赞同与补充。刘师培、何炳棣、郭沫若、杨宽、金景芳、王梦鸥等都支持此解。只是杨宽先生认为应进一步厘清"醴"与"禮"的关系。他认为根据《礼记·礼运》篇中"夫禮之初,始诸饮食"之论,大概古人首先在分配生活资料特别是饮食中讲究敬献的仪式,敬献用的高贵礼品就是"醴",因而这种敬献仪式成为"醴",后来就把所有各种敬神仪式一概称为"禮"了。又推而广之把生产生活中需要遵循的规则以及维护贵族统治的制度和手段都称为"禮"。③

从此人们可以很清楚地看出中国的礼仪之于器物之间的密切关系。《老子·第十一章》如是说:"三十幅共毂,当其无,有车之用。埏埴以为器,当其无,有器之用。凿户牖以为室,当其无,有室之用。故有之以为利,无之以为用。"此说成了我国"无用之用"的原点性学说。《淮南子·说山训》对此说得更为清楚:"鼻之所以息,耳之所以听,终以其无用者为用矣。物莫不因其所有,而用其所无。""物/用"一直是我国古代不同流派哲学重要的讨论话题。相对而言,出道者大多主张对实物

① 《中国上古礼制考辨》,台北:文津出版社,1990年版,17—26页。此字形者约之有四:礼者,从示从豊(二玉在器之形);从示从豊(行礼之器);从示从乙(芽,履,始也);从示从玄(玄鸟,明堂月令:玄鸟生之日,祠于高禖。开生之候鸟,行礼之初。

② 王国维:《观堂集林》卷六《释礼》,北京:中华书局,2006年版。

③ 杨宽:《古史新探》,北京:中华书局,1965年版,第307—308页。

之务实的超越,即所谓的"无用之用"。《庄子·人间世》总结得最清楚:"人皆知有用之用,而莫知无用之用也。"入世者大致与之相反,强调对物的量材使用。自汉代以来,儒家学说便成为社会的主导性伦理。在"仁义礼智信"的体系当中,礼是与器物结合得最紧密,且最可说明"经世致用"的方面。《说文解字》释:"礼,履也,所以事神致神福也。从示豊。""豊,行礼之器,从豆,象形。"说明礼与器相结合的文化政治伦理。

物的"经世"不仅仅只说明"用"于社会的政治伦理上的功能,也不言喻在强调物所负载的历史性。这样,对历史的解释,物也就不仅仅只是一种实物的遗存,同时也是对这种历史负载的认知和评判,"文物"也就成了某种重要的言说对象。文物属于物质遗产,对物的不同的文化价值体系、不同的分类原则和方法赋予"文物"与众不同的意义。比如我国古代的一些礼器有"礼藏于器"之说。最早的训诂典经《尔雅》中"释宫""释器""释乐"多与传统"礼仪"密不可分,比如"鼎"等礼器就成了国家和帝王最重要的祭祀仪式中的权力象征。中国迄今为止考古发现中最大的礼器鼎叫"司母戊大鼎"。《尔雅正义》引《毛传》云:"大鼎谓之鼐,是绝大的鼎,特王有之也。"①所谓"商曰祀,周曰年,唐虞曰载"都与物的祭祀有关。②《左传》:"国之大事,在祀与戎。"③郑玄注《礼记·礼器》:"大事,祭祀也。"④如果缺失了对物的认识和使用,"礼仪之邦"便无从谈起。

祭孔的礼器(彭兆荣摄)

乐器作为礼器较为特殊:一则作为仪式中的"声乐"以彰气氛,以示和谐,以功

① [清]邵晋涵:《尔雅正义》,卷7,清乾隆53年面水层轩刻本。
② 王云五主编:《尔雅义疏》卷三,台北:商务印书馆,1965年版,第46页。
③ 见杨伯俊编著:《春秋左传注》,北京:中华书局,1981年版,第861页。
④ [汉]郑玄注,[唐]贾公彦疏:《礼记正义》,北京:中华书局,1980年版,第1243页。

沟通；二则乐器本身也是不可缺少的器物。即使是主张"无用"者也会强调器物之形而上与形而下的和谐关系。《学记》就有："鼓无当于五声，五声勿得不和；水无当于五色，五色勿得不章"，说的就是这个道理。

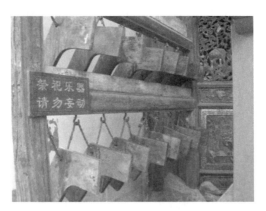

祭祀的乐器（彭兆荣摄）

美国艺术美学家丹托就此提出了"艺术惯例论"，认为，某物之所以能够成为艺术品，是因为艺术界人士授予它鉴赏的资格。虽然学界对这一理论包含着不同解读和误解。[1] 我想，诸如那些盛食献饮的坛坛罐罐、爵爵杯杯可以成为礼器，可以摆在我国各大博物馆或世界各大博物馆之"中国专区"中最显眼的部位，说明其无疑是全世界最有特色的部分。

美声与声美

"美声"（Bel canto，意大利语）指音乐中的一种"优美的歌唱"，即通常所说的美声唱法。细致辨析，可以细分为以下几种意思：1. 一种特殊的发声方法；2. 代表一种演唱风格；3. 形成的声乐学派。美声起源于17、18世纪的意大利，这种具有鲜明风格的歌剧唱法强调自如、纯净、平稳的发声与灵活和准确的声乐技巧。"美声"在声乐领域已经成为一种独特的演唱方式，早已进入艺术教育的课堂，形成了一整套方法。"声美"并非音乐领域的专有名词，笔者只是想通过这个词组表达以下意思：1. "声美"作为一种发声的形式，具有交流和共享功能。2. 音乐具有超越诸如国家、区域、时代的特质，成为"经典"的示范。3. 音乐具有族群性、地域性等文化属性，不同的性别、阶层、年龄等也会有自己感受的"声美"。

[1] ［美］阿瑟·丹托：《寻常作的嬗变——一种关于艺术的哲学》，陈岸瑛译，南京：江苏人民出版社，2012年版，"译序"，第2页。

任何文化都可视为一种表达与叙述,而任何文化的表达与叙述都不能缺少两种根本的引力:族群与地域。如果没有这两种引力,文化就成了断线风筝。比如侗族的"嘎老"之所以不能被其他概念替代,根本的原因还是在于它是民族的,是族性认同的文化产物。人类学家格尔兹有一个极为著名的定义:"文化是一张地图。"[①]它强调作为文化表述的基本单位——民族在其传统中对赖以为据的"文化质丛"的认同,这些文化质丛又构成了该民族代代相传的纽带,形成了明确的文化认同基核。只有建立了根本的族性认同背景,才能够确认"我们"与"他们"以及"我们的"与"他们的"之间的关系。侗族音乐的"嘎老"之所以独特,也脱不了族性过程与族群认同的干系。

族群(ethnic group)是从事民族音乐学(Ethno-musicology)研究的定位词汇。正如 B. 奈特尔所说:"在我们知道的族群中,几乎没有一种人不具有某种形态的音乐;无论世界各文化中的音乐风格如何不同和繁复多样,人类音乐行为许多同根性、同源性的事实,已足以使所有民族对音乐本身这一问题的认同成为可能。"[②]关于 ethnos,费孝通先生认为,ethnos 是一个形成民族的过程,一个个的民族只是这个历史过程在一定时间、空间的场合里呈现的一种人们共同体。[③] 音乐作为一个民族的文化组成部分,无疑要融入民族认同(ethnic identity)之中,尤其对于那些无文字的少数民族更具有其价值,因为音乐往往是传承本民族文化的媒介。这一切都与其族性(ethnicity)密切相连。简言之,民族音乐的过程与族性过程是一致的;要了解民族音乐,先要了解其民族性。

族性作为民族认同的依据,在很大程度上取决于对"我群"与"他群"的识别能力。人类学家巴斯认为,民族认同的终极依据应该是当事人自己。换句话说,是某一族群中人们根据自己的族源和背景自己来确认。其实,民族认同与民族识异同时作用。"我群"与"他群"的差异首先从确认"文化地图"的识别开始,这就涉及族群关系的边界问题(the boundary of ethnic groups),"我们必须对社会边界予以充分的重视,因为双方拥有'边界重合'(territorial counterparts)"[④]。确认"文化地图"边界的一个重要任务在于分辨族群与文化中的同质性(homogeneity)与异质性(heterogeneity),知道"我们"有什么,"他们"有什么,"我们的"与"他们的"之间有什么不同,"我们"应该传承下属于自己的什么东西等等问题。要弄清楚这些问题,必不可少的是到实地去做深度的调查。这构成从事民族音乐学研究的基本功。以

[①] Geertz, C. *The Interpretation of Culture*. New York: Basic Books, 1973, p.5.
[②] 董维松等编:《民族音乐学译文集》,中国文联出版公司,1985 年版 181、184—185 页
[③] 参见费孝通:《简述我的民族研究经历和思考》,载《北京大学学报》1997 年第 2 期,第 12 页。
[④] Barth, F. *Ethnic Groups and Boundaries*. Boston: Little, Brown and Company, 1969, p.15.

往或许我们在对像侗族的"嘎老"进行判断时,在将它与西方复调音乐进行比较时显得过于匆忙,我们还不知"所以然"就以"其然"想当然。

族性过程可以帮助说明民族音乐的过程。所以,对于族性的认识有助于对民族音乐的认识。比如瑶族音乐中"颤音"就与其族性过程有关。众所周知,传统的瑶族是一个典型的迁徙性山地民族,自古以来,他们由黄河流域而长江流域,而西南地区,而印支半岛,而欧美国家……,他们"随山散处,刀耕火种,采实猎毛,食尽一山则他徙。"①瑶族这种迁徙品质和习性自然而然地融于其族性中,而瑶族的族性过程又很自然地要在他们的音乐叙事中传出来。"颤音"便是一个例子。

在这里,"颤音"或许并非严格意义上的音乐术语。从一个音向上由一个音向另一个音过渡,它既不是简单的相连,标记上不好用连音线"⌒"标出。同时它又不是典型的滑音,即由一个音向另一个音滑动,因此也不好用滑音标志的波纹线"～"或带箭头的线"→"标出。在瑶族的音乐中,我们经常发现一些山歌的拖音很长,音向、音程有明显的蠕动感,即使在一个音的停留上也很不稳定,仿佛让人感到嗓子在抖动,给人一种极其苍凉、苦涩的感受。瑶族音乐"过山音"中就经常反映,比如瑶族的"过山音"开头每每有一个长长的拖腔,因大量运用颤音,如泣如诉,好像哽咽,其音极悲。过山瑶民歌里有一种"拉发"②调,就存在颤音现象。

"拉发"有长调和短调两种,长调的拖音长,句幅长而歌曲结构也长,四句歌词要唱成八句歌。短调的拖腔短,句幅短而歌曲结构也短。其中特别引人注意的是,在长调"拉发"中 mi(角)、re(商)之间有一个较长时值的逐渐下行滑音;而在短调中,这种滑音只留下一些不太明显的痕迹,但仍可以感觉到它的存在。"拉发"调可以独唱亦可二重唱。不少地方的过山瑶将"拉发"调视作他们自己独有的音乐样式。"拉发"调中就有大量颤音现象,它既能很好地表达瑶族"过山"迁移的艰苦,又有声音在连绵起伏的山峦里回荡起伏的动态,还可作为迁徙途中隔山传递信息的特殊声音。当我们在调查中问及为什么爱用这种颤音时,得到的回答是:"我们在山里都习惯用这种声音。"带有颤动性的装饰音及其唱法能给人以心灵和情绪上的震撼力,让人体悟到一个民族在迁徙途中的艰辛和重负之下对祖先的呼唤。③ 我们更愿意将这种带传呼性的、在一定程度上超越了声音的物理维度和计算单位的音乐现象视为迁徙民族特殊的文化心理表述。与其说带有明显装饰性颤音是一种

① 见[清]谢启昆:《广西通志》卷二七八。
② 拉发调是因为这种歌曲在其进行中,当句逗之间承上启下时用了"拉发"(la,fa)两个衬声词而被人们所命名。
③ 参见彭兆荣:《迁徙性民族叙事范式》,载《中央民族大学学报》1994(1)。

音乐叙事特征,毋宁说它是瑶族族性苦难历程的倾诉。① 而这一过程又用声音将"我群"与"他群"之间的差别凸显出来。

为什么我们要格外强调民族音乐与族性的关系？这不独因为任何民族文化都与族性有着必然的联系,还因为任何少数民族的族性弱势都不得已地在与主体民族的强势对应中产生出某种"共谋"关系;这样的"共谋"关系又必然地演变出不平衡甚至不平等的话语音响。所谓"共谋",指在多民族共生关系中,大民族或主体民族会根据自己所处的"文化领导权"地位对小民族或弱势民族的文化进行话语诠释,从而获得小民族或弱势民族在没有充分拥有自我阐释能力情势下的首肯,导致事实上对其文化的不充分诠释甚至"以我为主"的"误读"现象。② 至于少数民族音乐,对它的理解、诠释是否存在着因汉族与少数民族的"共谋"关系而产生出的偏差呢？我想这是不言而喻的。比如,当我们听到侗族的"嘎老"时,我们习惯于用我们已经熟知的复调音乐为标准的"样本"去评价和诠释它;当我们听到过山瑶"拉发"调中的颤音时,我们可能会用汉族音乐中的某种类似现象去比况雷同,这就使我们忽略了至为重要的一点:它们是怎样产生的？它们的原生纽带是什么？而族性认同正好表明一个族群对该人群共同体"原生纽带"的认同与忠诚。③ 只有当我们了解民族音乐的原生结构和在语境中的含义以及其变迁的历程,我们"才可能理解族性的双重政治文化意义:它既是变动不居的社会结构的决定因素,也是这种结构的产物"④。所以,在我们对少数民族音乐进行分析的同时,对其族性有一个基本的认识是绝对必要的。

音乐的文化形态还有一个重要的因素——地域。它可以引导出多种透视角度和解读方法。因篇幅所限,我们在此只解读其文化生态一畴。如上所述,音乐的原生性在很大程度上受到某地域自然生态的影响。这种影响表现在许多方面,包括音乐旋律、调式、歌词以及演唱中的嗓音高低、频率、装饰音的选择等等。人有个性,音乐也有个性。至于音乐个性,它的一个重要的陈述理由便是民族,而民族化个性中至少有一个人文地理的"空间"概念。中国是一个多民族国家,不同民族的音乐迥异。中国有着广袤的疆域,不同地区的音乐个性明显有别。以民歌为例,内蒙古的牧歌,无论词、曲还是唱法上都迸发出一种辽阔草原的气势。新疆的民歌经常快乐得使人想跳舞,不信你去听《达坂城的姑娘》。江南小调秀美如画,一如苏杭

① 参见彭兆荣等:《南方少数民族音乐文化》,第五章"迁徙之歌",桂林:广西人民出版社,1995年版。
② Harrell, S. ed. *Cultural Encounter on China's Ethnic frontiers*. Seattle: Washington University Press, 1995, p.5.
③ 参见杨晋涛:《民族遭遇与民族艺术—变迁社会中的少数民族艺术》,载《民族艺术》1998年第4期。
④ Thompson, R. H. *Theories of Ethnicity—A Critical Appraisal*. New York: Greenwood Press, 1989, p.59.

美景,柔情似水。《西北风》能把人刮到沉重雄浑的黄土高坡。听《刘三姐》仿佛带你到漓江去旅游……。大凡世界上的优秀民歌,总脱不了民族和地域。民族音乐学中所用的"文化圈""文化区域"以及民族学史上的"文化传播",晚近的文化生态学都与之有涉。

中国西南地区有着与其他地区不同的生态环境,这种生态成了历史上不少弱小民族在自然、人为等多种因素的逼迫下,经过长途跋涉的艰辛,在西南高原和大山中寻觅到了更易于保存、保留自己民族文化的生态背景。即使是西南的原住民,也因为同样的原因,使自己的文化得以保护和传袭。所以,西南地区成了中国历史上经历了几次民族大迁徙后许多少数民族相对稳定的居住圈。这一历史过程也因此留下大量族际间文化交流的记录,自然也要留存于民族音乐里。西方民族音乐学家称之为"民俗音乐";通常认为民俗音乐与无文字社会的音乐的区别在于:在前者地理环境的周边往往存在着某种经历过相当程度发展的音乐文化,这种音乐文化与它有过交流,并深深影响着它;后者则没有这种环境的影响。至于民俗音乐与具有高度发展的音乐或艺术音乐的差别,则在于前者主要靠口述的方式(而不是乐谱方式)来传承。孔斯特对此有一个专称:"口述的音乐文化"①。倘若我们勉强同意这样的划分逻辑与分类界说,我们会发现,西南少数民族音乐文化中三种因素同时存在,而构造它的最重要者正是地域形貌和文化生态。刘念劬先生曾在《中国多民族音乐文化比较研究管见》一文中以西藏当雄地区的藏民歌为例,将汉族、蒙古族进藏所到区域的民歌调式进行比较,极为生动地说明了不同民族的音乐文化在历史交流中遗下的因子。② 不过,在很多情况下,这样的文化交流所遗留的民族性因素并不容易厘清,特别对那些迁徙性民族和原住性民族,它交给了民族音乐家一项重要而艰巨的任务。

自然生态可以构成多民族音乐之间交流的"场域",更是某一个具体民族音乐生成的原生地带,仍以侗族"嘎老"为例,其样式之中之所以有着明确的"和声"效果,我想与其原始自然生态和居所的沿革有关。"侗"的古称为"峒",肇始于山地自然形貌中的"洞"。古之时,山地民族居于洞穴既有人类进化史上的普遍依据,更符合西南山地少数民族的居处状况。《辞海》释之为"旧时对我国贵州广西少数民族聚居地的泛称",还把这些洞穴居住的少数民族呼作"峒人"③。在瑶族口传叙事里,始祖盘瓠和他的子民即栖居于一个叫"千家峒"的地方。侗族之称更是直接取之于"峒","侗"即"峒人"。更有甚者,由此还衍生出相关的行政区划系统。隋唐时期,

① 董维松等编:《民族音乐学译文集》,北京:中国文联出版公司,1985年版,第181、184—185页。
② 参见《音乐艺术》1990年第4期,第27—28页。
③ 参见《辞海》"峒"条。

湘、黔、桂交界的侗族地区,属羁縻州、㵲州、融州所管辖,州下设峒,即行政单位。现在的侗族地区仍有不少村寨保留着"峒"的名称。① 那么,"峒"(洞)之声的效果是什么？不是真真切切的回声(原始自然的"和声""复调")么？如果先哲们把音乐的发生与对自然的模仿同置一范,就像"帝尧立,乃命质为乐,质乃效山林溪谷之音而歌"(《吕氏春秋·仲夏纪》)和"凡听羽,如鸟在树"(《管子》)等有其道理,那么,"峒"(洞)之回音、山谷回声等自然之像就可能、可以成为直接认识和模仿的音乐雏态,也可以成为侗族所以产生和声、复调音乐的一种生态阐释。原始思维有一个理论的支撑点,就是人们在与大自然的共生环境里用直觉认知,去造化自己的文化系统。很自然,也只有"峒人"才可能造就这样的音乐样式。

地方性的制度与伦理同样成为民族文化传承的重要保障。传统的侗族文化一方面表现出人与自然的和谐关系,另一方面也反映在社会中人际关系的中和品质。侗族的代表性社会组织叫作"款",其对内的主要功能正是起着协调族人的平和关系,诚如侗族俗语所言"歌养心,饭养身"一样。侗族的制度伦理既注解着族性与自然的相协性,也说明着"嘎老"音乐的中和性。② 说到底,现行通用的"大歌"之"大",恰好是侗族人民集体仪式中场面之大,人数之多的指称。民歌真正起到了维系族人和睦关系,营造和平氛围的手段和媒体。它既非"酒神式",亦非"日神式",它就是"峒人式"的嘎老。

民族音乐与自然生态的发生学原理还体现在音乐词性的选择上。在某一个民歌中,我们都能够清晰地看出自然生态的具体作为。如果我们把广西的壮族山歌和瑶族山歌进行比较,就能发现二者在词性选择上因自然生态而造成的差别。壮、瑶都是山居民族,但二者居住地带的海拔高度不同,前者多栖于丘陵、山脚、泽畔,后者多住在崇山峻岭之中。在民歌的用词上,壮族偏用平地、水中物类,如塘、河、青蛙、鸡、鸭等,曲调和旋律较为活泼明快。瑶族山歌里则更多出现攀岩、打猎、爬山、飞鸟、岩杉等作为构词和指喻,瑶族山歌的旋律普遍较为沉重、悲凉。笔者曾对贵州青裤瑶人做过多次、长时间的"田野作业",他们"凿壁谈婚"歌的"金姨调"有过较为细致的调查,发现他们的情歌中男女措辞非常有意思,其歌词选用不仅与山区自然景物息息相关,且性别身份个个对应,比如情歌《我俩结伴好不好》,青年男女将他们喻为小鸟:

金姨哎,金姨哎,/我们同是小小鸟;/

① 参见中国音乐家协会广西分会、广西壮族自治区群众艺术馆合编:《多声部民歌研究文集》,第318页。

② 参见潘年英:《民族·民俗·同间》,贵阳:贵州民族出版社,1994年版,第253、257页。

没有丰满的羽毛,/没有坚硬的翅膀;/
我们结伴游云霄,/你看好还是不好?/
那里有鲜艳的花,/那里有神奇的草,/
……

传统的瑶族是一个狩猎民族,尤以猎鸟为重,这与其栖居生态有关。三十年代,费孝通、王同惠夫妇在广西大瑶山调查时发现,秋冬时节,数以百万计的候鸟飞到大瑶山,其数量之大,实属罕见。瑶人每年打下数百只雪雀是常见的事。① 至于选择"太阳/月亮""鲜花/绿叶""山鹰/雀儿""松树/小草"等自然物类入歌,既可看出他们与自然的亲密关系,亦可透视出情歌中的伦理涵义。②

如上所述的"颤音",除了有一种迁徙途中的跳跃性动感外,有时还给人们展示出经过跋涉之后的休憩情态和与大自然景物相趣相协的恬然,以大自然景物为对象的嬉戏,特别是利用颤音的技法模仿动物,如林中飞鸟的啼鸣,传递人与动物间的亲情。其中舌尖颤音作为一种特殊的技巧在侗族女声大歌《嘎伦》(即《蝉歌》)中有专门使用。《嘎伦》是一种描写夏日林中蝉鸣的女声声音歌,演唱时领唱者在歌队齐声吟唱续音"6"的铺垫下,用舌尖颤音模仿"朗朗郎朗"蝉鸣声进行演唱;领唱由数人轮流担任,交替进行,形成你疏我密、你密我疏,此起彼伏的声响效果,宛如对林中蝉鸣的"录音",别致而逼真。③

青海玉树的藏民自发在高原上载歌载舞(彭兆荣摄)

① 参见费孝通、王同惠:《花篮瑶社会组织》,北京:商务印书馆,1936年版。
② 参见拙著《山族—贵州瑶麓青裤瑶人类学调查手记》,"人歌情未了"部分,杭州:浙江人民出版社,1999年版。
③ 周恒山:《侗族大歌的精气神》,载《贵州文化》1991年第4期,第22页。

仰高俯低(艺术理论)

被误解的"理论"

在当今的艺术界,创作是"无冕之王",理论则明显有被束之高阁之嫌。其实,艺术理论一直是与艺术实践相生相随的伴侣,没有人认为缺失理论、理念的艺术会是真正的艺术;因为任何艺术都是观念、理念、理论等的附着,甚至由其主导和导引。换言之,没有"理念(论)先行",根本不可能有艺术行为的"后续";即使是在人类祖先那里,我们所说的"原始艺术"都伴随着特定、特殊的信仰、价值和观念。

所谓"艺术创作"从来是一个理念和实践的统一体。未知何时,艺术理论与艺术创作竟然被误解为"两翼",前者是无形的,后者是有形的;前者是观念的,后者是行动的。艺术的终极"产品"是具体的作品,而潜匿其中的理论、理念等都无法直接与可兑现的"价值"相提并论。这种情形在我国的艺术界表现得尤其明显,中国文化的"务实性"在工艺活动中表现得淋漓尽致。除去这一原因,还有来自教育体制上的问题,而且越到当今,这个问题越为突出;即多数进行实践性的、创作性的、操作性的和生产性的艺术家、艺术工作者,他们的艺术行为和艺术活动,被置于"动手"范畴;而从事艺术理论、理念的则属于"动脑"范畴。只是彻底颠覆了曾经时代的价值观,曾几何时,动脑的在"天上",动手的在"地下"。

在浮躁的时代,理论价值与经验知识由于过度细致的分析性和细致化,越来越从原本为一体的艺术实践中被逐渐抽离出来,成为束之高阁"被掏空的想象"。尤其在现实生活和高等教育活动中,学生们对于艺术理论的漠然和忽视,严重阻绝了造就艺术大师的途径。这种被分隔的理论常常"不被作为",导致理论"被悬空"。虽然,人们在理性上会认为这种状态是对艺术本身的重大误解和失误,然而,在学术界似乎已然成为一桩"无头案",方家皆认可如此情状的描述事实,却更多的只是表示"同情",行动时依然我行我素。艺术理论与艺术实践的这种分离似乎也有历史渊源,只是今天的情形完全不同:从西方的情形看,历史上曾经以理性、理念、理论者为高雅、高贵者,以工艺、制作、动手者为卑贱、低俗的区隔——看看柏拉图的《理想国》便清楚。今日情势有了彻底的翻转。柏拉图如看到这般景象,必定撞墙。

其实,"理论"从来就是一个综合性的"行为",只是它一直被误解。从知识谱系

的考释,"理论"从一开始就是具体的行为,不过这一行为被赋予了特殊的动机和观念。"理论"(theory)一词来源于希腊语 theōriā,意为"观点""视域"。theōriā 的动词词根 theōreein,本义是"观看""观察"。在古代希腊,"理论"原指旅行、观察活动和事件,具体的行为是城邦派专人到另一城邦观摩宗教庆典仪式。① 毫无疑义,行动表现为在异质空间进行转换和交流的契机,也是建立各种关系。福柯准确地把握住行动理论的意义:"空间似乎建构了有关我们的关系、理论和系统的整个视野。"②

也就是说,"理论"的本义其实是一种与旅行、行动相联系的身体行为和实践活动。仿佛一个人要到一个地方去,去干什么,总要先有想法,才能行动。这种情形与之最接近的表述当为我国的"道"。从文字上看,"道"为"行族"。"道"是"导"(導)的本字。本义为引导道路。《说文》:"道,所行道也。"《尔雅》释:"一达谓之道。""道"就是行走的道路。道,金文𧗳(行,四通的大路)表示在岔路口帮助迷路者领路,其引申意义为"道路,道理,规律"等。《易·系辞上》有"知周乎万物而道济天下"之说。《庄子·秋水》:"闻道百,以为莫己若者,我之谓也。"大家所熟悉的唐代韩愈《师说》中有"师者,所以传道授业解惑也"。而道家则将其作为万物政法的滥觞,所谓"道立于一,一生二,二生三,三生万物"。在道家思想中,"道"代表自然律,是道家世界观的核心。而实践它的方式就是与"道"相携、和谐的行动。

由此可知,在艺术领域里,理论从来就是具体的。比如"想象"便属于"动脑"的范畴。同时,它隶属于特定的知识谱系,特殊的实践原则和特有的技术手段。之于艺术理论,"想象"是一个无法回避的论题;人们自然更为接受"想象"属于认知性理论范畴这样的事实,这也是一条认知的途径,无论就艺术而言,还是对知识而言都是这样。③ 人们可以设想,如果没有"想象",艺术创作如何发生和发动? 任何艺术活动本身是一个完整的共同体,也可以这样认识,对于知识的生产和艺术的活动而言,想象是一个不可或缺的有机部分。我们试图得到的辨析结果是:没有理论、没有理念,知识缺乏、想象贫乏的所谓艺术实践,过去、现在和将来都是低俗的、无趣的。

一个没有思想、没有主见者绝对无法想象其有"资格"和"机会"成为一位艺术家,至多只能从事类似于制作"赝品"的劳务工作。"分析时代"有一个特点,即将整体分解、拆卸成为不同的部件,这样更有利于方便地制作和简单地操作。然而,分

① 参见陶家俊:《思想认同的焦虑》,北京:中国社会科学出版社,2008 年版,第 88 页。
② Foucault, M. "Of Other Spaces", *Diacritics*, 16:1. (1986:Spring), p. 22.
③ See Swedberg, R. *The Art of Social Theory*. Princeton and Oxford: Princeton University Press, 2014, p. 192.

解和拆卸不是目的，组装成为一个创新的整体方为目的和目标。艺术遗产是一个整体，艺术遗产研究有助于将理论与实体回归于整体，因为艺术本身的具体性和艺术作品中所包含的理念、观念。诚如迈尔斯所说，艺术的想象最基本的要求是将理论与具体的事物相结合，以达到这样的一种效果：将一堆乱麻式的德国哲学与英国的经济学结合在一起而井然有序。① 这种艺术创作所具备的特点，某种意义上说带有明显的艺术思维的特征，也就是说，既不像哲学那样的进行完全抽象的思辨，也不像经济学那样以基本的经济数据为原则的考量，而是具备或培养具有这样一种社会学的想象——"刺激具有社会性的想象"。② 具体而言，就是要具有一种艺术性（artistry）的分析式特点，焦点在于分析社会科学也像分析艺术形式那样，不使创造性的想象"落空"（empty）。③

在西方的行为科学范畴，艺术理论中的想象不仅是一种特殊的表达和表现方式，是培养艺术创造能力的一种素质，同时也是具有想象力的理论知识。④ 就像西方艺术的知识树。但是，仿佛不同的知识体系为不同的树一样，中国的艺术传统根植于自己的土壤。对此，英国的艺术史家苏立文认为："中国的绘画传统与西方的不同，一种解释认为，绘画应该与八卦相应和，因为八卦是宇宙万物的象征模式，因此，如果说山水画应当是一种象征语言，那么它是画家用来表达一种超越时间和空间范畴的通则性真理，而不是目之所及，在特定的时间通过特定的视角可以见到的自然景观。"⑤这样的评述是有道理的，由于不同的宇宙观、不同的价值、不同的践行方式，会形成不同的知识和表述体系。

当然，在同一个知识传统中，并不妨碍理解上、观念上、阐释上"言人人殊"的情形。中国"书画同源"的争论由来已久，这一理论传统是大家都必然会谈到的，但在理解上却有许多差异。对此，古代艺术史家张彦远在其《历代名画记》中开宗明义地挑明了两者的关系："书画有同体而未分，象制肇创而犹略，无以传其意，故有书；无以见其形，故有画。天地圣人之意也。"此解说虽然名气大，却未必服众。"意者为书"，"形者为画"，未尽然也。于是，在二者的关系问题上，不同语境的学者，不同时代的学者，不同艺术领域的学者，都可能从自己所在的立场、专业、角度去看待和

① Mills, C. Wright. *The Sociological Imagination*. New York: Oxford University Press, 1959, p. 211.

② Ibid., p. 212.

③ March, James G. "*Making Artists out of Pedants*". In Ralph Stogdill ed. *The Process of Model-Building in the Behavioral Science*. New York: Norton, 1970, p. 65.

④ See Swedberg, R. *The Art of Social Theory*. Princeton and Oxford: Princeton University Press, 2014, p. 188.

⑤ [英]迈克尔·苏立文：《中国艺术史》，徐坚译，上海：上海人民出版社，2014年版，第113页。

评述之。"中国书法与中国绘画无疑关系密切,但在不同时代、不同的艺术水平那里,表现形式、作用机制都不尽相同。"①有的学者认为:"从早期绘画史开始,绘画都是从书法中学习的方法。一种技巧在书法中成熟以后,隔一段时间,人们才把它用在绘画中。"②这样的评述,一看便知道是书法家的评述。有的学者从工具的角度阐释之,颇为平实,反见朴素道理。书法与画法虽各有章法,使用的却是同样的笔和墨。③

某种意义上说,中国书画是一体性的,宛若鸡与蛋,孰先孰后,难以圆满。不过,有一点则是共识的,不同角度的理解、阐释、争论等的最大助益是启发。理论"有什么用?"人们喜欢这么问。今日之网络语言中有一句低俗用语:"然并卵"——然而并没有什么卵用;笔者变换语境替之,"然必用"——然而理论必须很有用。

专业知识之"树"

如果将"艺术"置于某一个专业、行业领域,人们会发现,专业和行业仿佛一个个的门槛,既形成独立的范畴,又作为专业"单位"与其他专业和行业进行交流和沟通。特定的专业领域之所以有自己独立的知识和技艺,是由于其涉及一套专门的知识训练、话语规约、行为规范以及相适应的管理体系,不是任何"陌生人"可以任意闯入的。如果要进入某一个专业领域,就需要掌握专业知识,一些艺术门类还需要掌握技术、技艺和技巧,因为不同的知识领域都会在历史的演进中形成独特的知识树。只是在相同、相关、相应的专业范畴,其地位、作用才可能被认可和接受。这就是福柯"话语"的最真实描绘,看一看福柯的《临床医学的诞生》就明白。④

知识的"分析化"致使专业越来越自以为是,"动手"与"动脑"相互不买账;比如在考古学家那里,工匠的作用远远高于占星学家,"由于工匠成功运用的知识对现代自然科学的贡献不亚于有文化的占星术师、剖肝占卜者和炼金术士的徒劳猜测。所以,考古学家所观察到的工艺过程和产品可以和数学算板和莎草纸外科抄本一样被看作科学史的真实证据。"⑤当然,也会有人得出不同甚至完全相反的结论,比如天文学家必然不认可这样的判断,因为"占星术"构成了人类早期对天象的观察、认识的重要方式和手段。对于不同的"专业",最端正的态度是尊敬、尊重并谦虚、

① 邱振中:《神居何所:从书法史到书法研究方法论》,北京:中国人民大学出版社,2011年版,第69页。
② 同上书,第34页。
③ 参见王海龙:《视觉人类学新编》上海:上海文艺出版社,2016年版,第413—418页。
④ [法]米歇尔·福柯:《临床医学的诞生》,刘北成译,译林出版社,2001年版。
⑤ [英]戈登·柴尔德:《历史的重建:考古材料的阐释》,方辉等译,上海:上海三联书店,2012年版,第221—222页。

谦和地了解和学习,对于那些做"行为艺术"的看不起从事"艺术理论",做"理论"的反讥"动手"的没文化,皆不可取。要知道,当你的从鼻孔发出"冷声"的时候,你已经将自己的人格降低了一个档位。不了解还不屑,其态最丑陋。

任何一门艺术,在漫长的历史演变中,都会形成越来越悠久、越来越复杂的知识谱系,就像一树大树,随着树龄的增长,叶茂枝繁,形成这一学科领域的"专业知识之树"。人类遗产之于人类仿佛树之于树的年轮。人类可以根据自身的需要对人类遗产进行确定、记录和收藏。人类注重知识积累、传播的理念和活动,早在图书馆、学校的历史中就已得到彰显。世界上已知最早的图书馆是建于公元前7世纪的亚述巴尼拔图书馆(Ashurbanipal Library),比埃及著名的亚历山大图书馆早400年,图书馆中的藏书门类齐全,包括哲学、数学、语言学、医学、文学(藏有世界史上第一部伟大的英雄史诗《吉尔伽美什》)以及占星学等各类著作,几乎囊括了当时的全部学识。其中的王朝世袭表、史事札记、宫廷敕令以及神话故事、歌谣和颂诗,为后人了解亚述帝国乃至整个亚述-巴比伦文明提供了钥匙。① 今发现世界上最早的学校是苏美尔"泥版书屋",据20世纪30年代法国考古学家安德烈·帕罗特所考,这所学校建造于公元前3500年左右,比埃及最早的宫廷学校还要早1000年左右。② 世界上现存最古老的大学则是创办于859年的摩洛哥卡鲁因大学(University of Al Karaouine)。③

通常,知识与"专业"联系在一起,以建筑为例,李军教授在《弗莱彻尔"建筑之树"图像渊源考》中,对西方建筑专业、行业的"建筑之树"作过专门介绍和分析。在弗莱彻尔父子的建筑树中,树根被分成了六枝,它们分别代表对建筑风格产生影响的六个基本要素:地理、地质、气候、宗教、社会和历史。而在树干上,左右对称先分出两层枝杈:最下面一层的花果上分别写着"秘鲁建筑"和"中国、日本建筑"的字样。一些国家和地区的建筑被分置于不同的"枝杈"、层次上的花果。每一个层次代表不同的意义;不同层次之间表示所存在的相关性和影响关系。④ 在所谓"建筑知识之树"的建构中,建筑史上具有代表性的风格、样式都包容其中,制约和影响建筑的诸如时间、空间、历史、观念、地域、气候、地理、宗教、社会、样式等都被纳入检索。在弗莱彻尔"建筑之树"图像中,树根、树干、枝叶、花果配上标注的文字,再配

① 陈晓红、毛锐:《失落的文明:巴比伦》,上海:华东师范大学出版社,2001年。转引自中国网:http://www.china.com.cn/chinese/zhuanti/276657.htm.

② 中国经济网:http://europe.ce.cn/hqbl/zt/gxy/wmjj/200611/28/t20061128_9612410.shtml.

③ List of oldest universities in continuous operation. From Wikipedia, the free encyclopedia:http://en.wikipedia.org/wiki/List_of_oldest_universities_in_continuous_operation.

④ 参见李军:《弗莱彻尔"建筑之树"图像渊源考》,载《穿越理论与历史——李军自选集》,上海:上海人民出版社,2012年版,第151—157页。

合图像的逻辑来讲述故事。这种结合图像与文字的设计使图像本身变成了所欲讲述之逻辑的一个直观图示。除了六要素外,"古典式""哥特式"和"现代"三大建筑风格都被囊收其中。这些不同地区、国家和历史的建筑都在其中,形成了专业领域特殊的"知识树"。①

每一个历史阶段又会呈现不同的风格,比如西方的建筑表现方式巴洛克风格(Barock)是17—18世纪在意大利文艺复兴建筑基础上发展起来的一种建筑样式和装饰风格,其特点以椭圆形空间和强烈的色彩来表现自由的思想和神圣的气氛。这是一种在欧洲建筑思想的传统中所积累的特殊的、矛盾的建筑风格:一方面遗留下了文艺复兴时代自由奔放的价值,另一方面,又强烈地烙印着中世纪宗教神圣和伟大的痕迹。它被认为是一种在西方传统建筑历史上"一种经过升华的艺术,拥有全新的维度,创造了一种表达情感的新的空间内涵,这种内涵蕴藏着的因素会使它变得伟大。即使在以往那些建筑风格肃穆静谧或被虔诚的想像力束缚得更加狭隘的地方,也出现了巴洛克建筑。意大利罗马的耶稣会教堂(II Gesù)是第一个巴洛克式耶稣会教堂。作为一个教区的教堂,它的空间实在太大了。后来在意大利和西班牙又出现了巴洛克式教区主教堂和修道院以及修道院式教堂。而在德意志南部,特别是在巴伐利亚和奥地利,包括在一些人烟稀少的地区,那些巴洛克式建筑都具有神奇的感染力。从这些建筑中可以看出,教堂变成了上帝的礼堂,空间宽敞,色彩鲜艳,神圣高雅。"②简言之,巴洛克建筑风格只能是在欧洲建筑思想史上出现的,即"欧式建筑"。虽然,随着资本主义和殖民主义的世界性播散,这种建筑风格会被带到全世界,但归根结蒂,它是属于欧洲的思想、欧洲的价值、欧洲的历史、欧洲的宗教在建筑风格和专业技艺上的整合和体现。

欧洲巴洛克建筑

① 参见李军:《弗莱彻尔"建筑之树"图像渊源考》,载《穿越理论与历史——李军自选集》,上海:上海人民出版社,2012年版,第166—167页。
② [德]阿尔弗雷德·韦伯:《文化社会学视域中的文化史》,姚燕译,上海:上海世纪出版集团,2006年版,第329—330页。

中国的建筑完全走自己的道路。林徽因在谈及中国与西方的建筑风格和体系时认为：

> 大凡一派美术部分有创造、试验、成熟、抄袭、繁衍、堕落诸期，建筑也是一样。初期作品创造力特强，含有试验性。至试验成功，成绩满意，达尽善尽美程度，则进到完全成熟期成熟之后，必有相当时期因承相袭，不敢，也不能，逾越已有的则例；这期间常常是以生订定则例章程的时候。再来便是琐节上增繁加富，以避免单调，冀求变换，以便是美术活动越出目标时。这时期始而繁衍，继则堕落，失掉原始骨干精神，变成无意义的形式。堕落之后，继起新样便是第二潮流的革命元勋。第二潮流有鉴于已往作品的优劣，再研究探讨第一代的精华所在，便是考据学问之所以产生。①

中西方建筑在形制上的差异，必然导致完全不同的价值理念、表现风格、艺术手法。比如"纪念碑"的形式以及"纪念碑性"的呈现。如果说，"纪念碑性"（monumentality）源自于"纪念碑"（monument），而纪念碑出自于以石质材料所竖立的建筑物，以纪念"某位人物、某个事件或某种制度不朽"②。既然，"纪念碑性"是直接从西方石质建筑的纪念碑形制中得到的"性质"。那中国有没有纪念碑性，就要看中国有没有西方式的纪念碑观念、纪念碑历史、纪念碑制度、纪念碑的建造形制。相比之下，显然没有。既然，"这里根本不存在一个我们可以明确称为标准的'中国纪念碑'的东西"，以笔者的理解，"石质材料→纪念对象→设计理念→建筑工程→纪念碑形式→纪念碑性"是一个铸入了一整套独特的价值系统、观念系统、知识系统、经验系统、表述系统、设计系统、建筑系统等的认识论。中国既然没有，那么又为什么要勉强使用"纪念碑的历史"和"纪念碑性的历史"来表述中国的历史、事件、叙事、记忆呢？③ 笔者认为完全没有必要。至于以"九鼎"形制来附会"纪念碑性"，则更无必要。

如果要用一个词汇来表述中国的社会性质的话，那就是"礼"。如上所述，"礼器"也就逻辑性地成了呈现和反映这一社会性质的器物形制，"鼎"则在这一器物形制中又最有代表性；"九鼎"甚至成为中国的代名词，成为王权至高无上、帝王的权力化身、国家统一昌盛的象征。传说大禹治水，分化九州，以《禹贡》统治、分派、管理，令九州州牧贡献青铜，铸造九鼎，象征九州。《史记·封禅书》云："禹收九牧之

① 林徽因：《林徽因谈建筑》，南京：译林出版社，2015年版，第5页。
② [美]巫鸿：《中国古代艺术与建筑中的"纪念碑性"》，李清泉等译，上海：上海人民出版社，2009年版，第5页。
③ 同上书，第5—9页。

金,铸九鼎。皆尝亨鬺上帝鬼神。遭圣则兴,鼎迁于夏商。周德衰,宋之社亡,鼎乃沦没,伏而不见。"夏朝、商朝、周朝三代奉为象征国家政权的传国之宝。战国时,秦、楚皆有兴师到周王城洛邑求鼎之事。后世帝王非常看重九鼎的权利象征与意义,亦曾屡次重铸九鼎,武则天、宋徽宗都曾铸九鼎。虽然,青铜作为铸造的材质的时代并不那么长,所谓"青铜时代"的历史"下界是很明了的,便是周秦之际。由于秦以后便转入铁器时代"①。而张光直对"青铜时代"的时段界定得更为具体:

> 不论我们用不用"青铜时代"这个名词来指称公元前2000年到公元前500年这段时期,这一段时期的确是中国历史上的一个阶段:有人称之为奴隶社会,有人称之为中国文明的形成期。如果中国历史上青铜器有显著重要性的这个阶段与用其他标准来划定的某个阶段相合,那么青铜器便有作为文化与社会界说的标准资格。②

无论学界与考古材料对这一时限的认定是否一致,都不妨碍将青铜制作作为最有代表性的礼器呈现方式和表述形制。我们在参观中国大型的综合性博物馆时会发现,最有代表性的礼器必定是青铜器。其中"鼎"在礼器中又最有代表性,那么,我们何必要增加一个来自欧洲的"纪念碑"和"纪念碑性"来表述中国呢?

即使在我国的建筑艺术中,勉强归入以石质为建筑材料的艺术造型,如果一定要用"纪念碑性"也有削足适履之不适,这样的表述也对现代造型艺术产生了影响:"在中国青铜时代的艺术品中里,至今还没有发现有纪念碑性质的大型石雕。虽然在河南安阳殷墟的田野考古发掘中,曾经获得过一些体量较大的石雕作品,包括双兽雕像、虎首人身石雕像、石鸮也带有榫槽,表明它们都是建筑的装饰雕刻,属实用美术。真正纪念碑性质的成组立体石雕,还是历史进入铁器时代以后才出现的,目前所知时代最早的一组作品,是西汉时期为名将霍去病修筑陵墓时设计并雕制的。霍去病葬于元狩六年,即公元前117年,也就是这组石雕作品创作的年代。"③中国的墓葬形制自成一体,这种"墓碑性"的石质造型,当然具有"纪念性",却并不符合特定的"纪念碑性"。

任何一门艺术,其实都有自己创生时的独特语境,形成了自己的知识话语;同时,又融汇了某个民族、族群、区域、环境等因素,也都在借鉴的基础上形成了独特的风格。有些艺术的功能随着时间和语境的变迁,有些成为遗物、遗产,享受着辉煌的荣耀。"以往建筑因人类生活状态时刻推移,致实用方面发生问题以后,仍然

① 郭沫若:《青铜时代》,北京:中国人民大学出版社,2009年版,第224页。
② 张光直:《中国青铜时代》,北京:三联书店,2013年版,第2页。
③ 杨泓、李力:《美源:中国古代艺术之旅》,北京:三联书店,2008年版,第100页。

保留着它的纯粹美术的价值,是个不可否认的事实。和埃及的金字塔、希腊的帕特农神庙(Parthenon)一样,北京的坛、庙、宫、殿,是会永远继续着享受荣誉的,虽然它们本来实际的功用已经完全不失掉。"①这些艺术遗产的荣耀是依靠什么遗留下来,是依靠什么被广泛认可?是一整套独特的艺术知识体系。只有建立独特而完整的艺术知识体系,才可能在坚守其圭旨的前提下,自主地吸纳外来艺术可资利用的部分。

建筑艺术有自己的"知识树",其他艺术也一样。"百花齐放"所以然也。知识是行为、是理念、是积累、是实践。艺术之理论与行为宛若"知识"(作为理念)与"知识"(作为行为),如何分离?

阐释无理

阐释易,因为谁都在做阐释;阐释难,因为谁都认为自己在理。故曰"阐释无理"。它除了指诸如"过度的阐释"等表述现象外,还来自不同的"知识谱系"的差异。比如"图像",中国有自己的表述,"河图洛书"有注有疏,有解有释,却无共识。至于图像艺术,黄雅峰先生有过考释:"图像"一词早有使用,其基本意思如东汉王延寿《鲁灵光殿赋》记载壁画内容为:"图画天地,品类众生。杂物奇怪,山海神灵。"②北魏郦道元《水经注·济水》记述汉代祠堂有"雕刻君臣官属龟龙麟凤之文,飞禽走兽之像"③。南朝宋范晔《后汉书》中有:"州中论功未及上,会竦病创卒,张乔深痛惜之,乃刻石勒铭,图画其像。"④

西方的"图像"则不同。"图像"(image),不仅包括各种画像(素描、写生、水彩画、油画、版画、广告画、宣传画和漫画),还包括雕塑、浮雕、摄影照片、电影和电视画面、时装玩偶等工艺品、奖章和纪念章上的画像等所有可视艺术品,甚至包括地图和建筑在内。⑤ 就艺术范畴的"图像"历史来看,"图像"一词是在文艺复兴时期开始使用,后来,随着两次图像制作上的革命:一次是15和16世纪印刷图像的出现(木版画、雕版画、铜版画等);另一次是19和20世纪摄影图像的出现(包括电影和电视),使得图像艺术史发生了重大的变化。同时,让普通民众可以看到大量的

① 林徽因:《林徽因谈建筑》,南京:译林出版社,2015年版,第3页。
② [南北朝梁]萧统编,李善注:《文选·卷十一·赋己·宫殿》,上海:上海古籍出版社,1986年版,第515—516页。
③ [北魏]郦道元著,陈桥驿校正:《水经注·校注·卷八·济水》,北京:中华书局,2007年版,第216页。
④ [南朝宋]范晔:《后汉书·南蛮西南夷列·邛都夷》,北京:中华书局,2007年版,第842页。
⑤ 参见[英]彼得·伯克:《图像证史》,杨豫译,北京:北京大学出版社,2008年版,第3页注释。

图像。① 随着图像的表现方式和影响力日益扩大,呈现出与文字并驾齐驱的趋势,那些原来以文字证史的历史学家,也开始将图像作为他们合法的研究领域和取证手段。②

诠释包括对某一类图像,或某一个代表性的图像表述进行持续性的研究。在西方的艺术史上,以宗教为背景的神圣对象一直是重要的"图像原型",比如"圣像",即使没有人见过圣人本尊,或没有人见过灵迹的显现,也不妨碍艺术家们前赴后继地绘制各种各样的"圣像画",特别在古典的艺术表现中,"圣像画"一直占据着重要的位置。"圣像画"产生于这样的形势下,早期的基督教艺术主要关注的是大众的皈依,所以用图像来宣讲耶稣的生平事迹。因为清晰性对于传教来说是非常重要的,所以完全图像式的作品是最佳的方式。而且,这些图像是叙事的(《圣经》里的故事),主题通常是来自历史(或历史背景)。

艺术家在绘制圣像时,在原始的意义上具有教化作用,也是交流教义的手段。教皇大格里高利(Gregory the Great,约540—604)曾经就这个主题说过这样的话:"将画像放在教堂里,于是,不能读书的人可以面壁而'读'。"几个世纪以来,这句话一再被人们所引用。虽然,将神圣画像当作文盲的圣经的观点一直受到批评,批评的理由是教堂上的许多图像对普通民众来说还是太过复杂,不能理解。而无论是圣像还是表达的教义,都可以由牧师做出口头的解释,图像的作用只是提醒,以强化口头传达的信息。③ 这里涉及不同艺术形式的表述与呈现方式的特点问题。在此,对于教堂的"建筑艺术"(包括神圣的寓意与风格)、师父牧师的口头布道(宗教教义的直接传播与教授)、教堂音乐配以管风琴的唱诗班演唱(颂扬神圣的事迹和旨意)、教堂墙壁上、穹顶上的绘画与挂像(直观地,同时又在潜移默化中教化信徒)。

然而,在进行"圣像"的艺术处理上,由于"圣像"的神圣性和不朽性——所谓"不朽",就是具有超越时间的"永恒"。所以,不能简单地将神圣图像作为一般世俗化的对象来处理。在时间上,它必须保持与观众的距离。这也是艺术遗产在处理"神圣性"时一个重要的技巧。当基督教的集体朝拜越来越重要时,人们对图像或其他艺术作品便有了更多的需求:它不仅要加强基督教的教化,而且要提供更能内省和冥想的焦点。仅仅通过对以前的说教模式重新定位,艺术的冥想功能就实现

① [英]彼得·伯克:《图像证史》,杨豫译,北京:北京大学出版社,2008年版,第12—13页。
② 引自[英]柯律格:《时代和图像与视觉性》,"导论",黄晓鹃译,北京:北京大学出版社,2011年版,第1页。Ivan Gaskell. *History of Image*. In Peter Burke. *New Perspectives on Historical Writing*. Cambridge: Polity Press, 1991, pp. 168—192.
③ [英]彼得·伯克:《图像证史》,杨豫译,北京:北京大学出版社,2008年版,第61页。

了。艺术家们首先要摒弃图像的叙事性,使主题'无时间性'"。① 这样的变化,也使得圣像更加"艺术化";它不仅在基督教艺术史上具有特别的意义,也使得对"圣像"的创作、理解和诠释更加复杂。

在西语语境中,image 包含着"形象""想象"的意思。艺术创作充满了想象,这是形成共识的。在学术研究中,西方的想象 imagination 是 image 的抽象化,而作为 image 词的主干,其基本意思是图像、影像、肖像,即是一种具体的具象存在和呈现。当然也包含人为的雕塑和呈示行为,因此也有肖像、画像、雕像、塑像、图像、映像、影像、偶像等这些具有形体的物像和有形体根据的表象。威廉姆斯对 image 有过专门的考证;image 来自于拉丁语 *imago*,依照本义,意思指具有物理特性的物体、形体。英文在 13 世纪时仍然延续此义。然而,在随后演变的过程中,image 逐渐产生了具有"幻象"的意味和概念、观念等意思。这种演化趋向或许与"模仿""复制"(imitate)这一词根有关。虽然在历史的演化中,不少词汇注入了相应的意义和意思,但"复制"和"观念"一直是与之相关的词语,包括 imagination,imaginary 等。尽管 image 的词义在不断地扩大,从历史的轨迹看,其物理形体、形象的意思直到 17 世纪还基本保持其本义;但从 16 世纪开始,这个词就开始发生了越来越宽泛的指喻。值得注意的是,到了 17 世纪,image 有了文字和口语表达中"形象"(figure)的指喻。②

而在中国,"形"的意思又不同。"形"除了形象的基本意思外,还与"型"发生关联,甚至与"刑"通。③ 比如《山海经》中的"形天"有时写成"刑天";《山海经·海外西经》载:"形天与帝至此争神,帝断其首,葬于常羊之山,乃以乳为目,以脐为口,操干戚以舞。""刑天"即是人名,是炎帝手下的一位大臣。他生平酷爱歌舞。炎黄之战,炎帝败于阪泉,刑天一直伴随左右,居于南方。刑天不甘心失败,手执利斧和盾牌,直杀上中央天帝的宫门之前。黄帝亲自披挂出战,双方杀得天昏地暗。刑天不敌,被黄帝斩下头颅埋在常羊山里。没了头颅的刑天再次站起,以两个乳头作眼睛,肚脐作嘴巴,左手握盾,右手持斧,战斗不止。所以,"刑天"又是"砍头"的意思。

值得推敲的是,"刑天舞干戚"或与舞蹈与形体有关,尤其是武舞。依照常任侠的观点:"武舞执干戚,始于人与兽斗和人与人斗。在原始社会的狩猎中,在部落种族的战斗中,奠定了武舞的基础。"④而在我国的神话历史中,"刑天舞干戚"是最为

① [美]约翰·基西克:《理解艺术:5000 年艺术大历史》,海口:海南出版社,2003 年版,第 147 页。
② Williams, R. *Key Words: A Vocabulary of Culture and Society*. New York: Oxford University Press, 1983, p.158.
③ 参见[日]白川静:《常用字解》,苏冰译,北京:九州出版社,2010 年版,第 101 页。
④ 常任侠:《中国舞蹈史话》,北京:北京出版社,2015 年版,第 10 页。

鲜明的表现。"干戚"是古代武器的简称。"干"指盾牌,"戚"为战斧。而"刑天"也指喻不屈的斗志,正如陶渊明的诗句:"精卫衔微木,将以填沧海。刑天舞干戚,猛志故常在。"甚至有统治之义。故有的学者认为"形天""刑天"有天道之义。①

"刑天"(形天)图,其形天也

由是可知,中国古代的图学传统与艺术传统之间,从来就不存在一条清晰的分界线,而最为直观的形式无疑是地图。地图与绘画这两种视觉表示形式都是作者对外在形式的直观感受,是一种心理景观,不仅是了解空间关系和知识世界的一种手段,也是体察情感经验、表达主观世界的手段。地图常常以山水画的形式出现(尤其是那些尺幅较大、涵盖地理空间较广的地图),二者同源异流,都是对空间的写意性描绘,展现了绘制者内心的风景。

唐代诗人兼画家王维的《辋川图》(原作已佚)以真景山水长卷的形式展现了他为自己营建的桃花源——群山环抱之中的辋川别业。传世的《辋川图》临本约有三十余件,几乎都采用"辋川十景"或"二十景"的方式来构图,山脉、流水和围篱隔出方形的单元,将物象安排在口袋式的空间单元中。地平面向观看者倾斜,以叠架方式布列于斜面上,山丘和树木则用正面形象表示,画面上的每一个空间主题也都有自己的标题。这幅作品展现了王维山居生活的理想状态,其中叙事性的连景处理法,类似游景导览图,又寓意着别业主人的悟道历程。② 这幅画在后世引起了一些有关分类的争论,因为它看上去既像是山水画,取景构图的原则又具备了地图的要素。③ 在这里,图像至上,至于它属于什么范畴都在其次。问题是,在哪里,"图"——地图与绘画可有明确的界线?

① 参见汪晓云:《一"器"之下:"翠玉白菜"何以为"镇国宝"》,厦门:厦门大学出版社,2015年版,第159页。
② 石守谦等:《中国古代绘画名品》,杭州:浙江大学出版社,2012年版,第18页。
③ [美]余定国:《中国地图学史》,姜道章译,北京:北京大学出版社,2006年版,第176—177页;Berthold Laufer. "The Wang Ch'uan T'u, a Landscape of Wang Wei", *Ostasiatische Zeitschrift*, Vol. 1, No. 1, 1912, pp. 28—55.

(明)孙枝《仿王维诗意辋川图》①

"诠释无理"还有一层意思,指一旦艺术品脱离艺术家之手,也就成为一个具有公共对象性质的欣赏对象,不同人群、阶层、性别、个人都会有自己的"期待视野"(horizon of expectation),这种"接受美学"虽然是从文学理论的范畴中发展起来,其侧重点在于最大限度地考虑"观众"(接受者)的权利。正如伊格尔顿所说:"文本的意义并不存在于它们本身,就如牙龈里的智齿,耐心等待着被拔出。"②接受美学将文本的最大诠释权交给读者(受众),这在很大程度上颠覆了传统的文学研究的根本,即以作者和作品为核心的理论。这种关照读者和受众的理论一经出现,就被延伸到不同的"接受"范畴。艺术遗产的被"接受"也由此出发。

艺术的"被接受"必须满足接受者的社会化需求。研究表明,大部分的工薪人士不喜欢抽象艺术,喜欢此类艺术作品的多为"精英品味";即便如此,那些喜欢抽象艺术的人也偏向于其"装饰效果"。而多数人们喜欢风景画。③ 从接受的角度看,受众有更为多样的差异。艺术社会学在分析艺术消费群体时,倾向于用社会阶层作为评判的单位。法国社会学家布迪厄发现,不同社会阶层的人们拥有不同的趣味,比如,他以三首乐曲询问不同阶层者的爱好。中上阶层受访者喜欢巴赫的《十二平均率弹钢琴曲》,中产阶级选择葛希文的《蓝色狂想曲》,工薪阶层喜爱的则是施特劳斯的《蓝色多瑙河》。布迪厄的实践理论还通过"文化资本"的使用来进行

① 参见安琪:《地图》,载彭兆荣主编:《文化遗产关键词》第二辑,贵阳:贵州人民出版社地,2015年版,第65—66页。

② Eagleton, T. *Literary Theory: An Introduction*. Minneapolis: University of Minnesota Press, 1983, p. 89.

③ [英]维多利亚·D.亚历山大:《艺术社会学》,章浩等译,南京:江苏美术出版社,2009年版,第259页。

社会阶层的"区隔"。① 对于精英阶层而言,"高雅艺术就是权力!"②

艺术是一个包含着对特定时代的价值理解、人群共同体的认同理念、专业学科上的学术理论羼入具体的设计、创造和制作等的综合体。西方历史上曾经有贵"动脑"而贱"动手"的艺术理论肇始,我国古代又有"王—匠"(《考工记》)"脑体并置"的先例。"传统"没有是与非,古今中外,只要可以称之为艺术者,"理论与实践相结合"的表述,不是提倡,不是鼓励,是本来、本源。

① [英]维多利亚·D.亚历山大:《艺术社会学》,章浩等译,南京:江苏美术出版社,2009年版,第285—286页。

② 同上书,第298页。

面具凹凸(面具表现)

面具之道

当我们在生活中需要"面对"时,同时也在强调难以"面对"的窘困。人类在历史上有许多情状难以面对、无法面对。"面具"被人发明用于难以面对而不得不的"面对"。面具对于人类究竟意味着什么?它仅仅是个替代品吗?要回答这类问题委实相当困难。首先,将面具置于什么范畴就已不易。许多学者将其置于"艺术"的范畴,这不错,却有窄化之嫌。至少我们可以在粗略的分类范畴中将面具与神话、仪式、宗教、教义、崇拜、偶像、祭祀、驱鬼、军事、治疗、戏剧、表演、娱乐等重要的历史范畴和文化主题联系在一起;相伴随的还有诸如仪式的仪轨、教义的教规、面具的制作、传承的传统、色彩的意义、行为的表达、表演的场所、服饰的装扮、符号的指喻……而且不同的宗教、不同的族群、不同的氏族、不同的祭祀、不同的仪式、不同的表演、不同的剧目、不同的性别等都可能被赋予不同的意义。要在其中找到共相、共识,显而易见,难。

结构人类学家列维-斯特劳斯试图解答这一难题,他在《面具之道》(*La Voie des Masques*)中使用了 la voie,意为"道路",但它与 la voix(意为"声音")是谐音。言外之意为"面具之道即面具之声"[①]。类似于面具、雕塑之类的雕刻、塑造类型艺术,其"意义之声"的公认性与"意义之簇"的复杂性一直是艺术理论纠结的话题。埃及尼罗河畔狮身人面像斯芬克斯的不远处有一尊雕像被称作"有声门农"(Vocal Memnon),也有"唱歌的门农""发声的门农"之谓。它面朝东方,只是在太阳升起的时候才发声、才歌唱,但它歌唱什么却没有一个人知道。[②] 这种隐喻的功能与意义的"之间性"大约对艺术阐释具有永恒的魅力。然而,面具既在"言说",就有"语法";仿佛人们说话要遵循特定语言的法则,否则就无法交流。在中国,"道"亦有"言"的意思,"道"就是言说、表述,当然也要遵循自己的"语法"。而"言"又可分为"有声"和"无声"。将"面具之道(声)"置于中国传统语境,不需要借助谐音,"道"即

[①] 参见[法]克洛德·列维-斯特劳斯:《面具之道》,"译序",张祖建译,北京:中国人民大学出版社,2009年版,第2—3页。

[②] [美]V.M.希尔耶:《艺术的性格》,秦传安译,北京:中央编译出版社,2010年版,第142—143页。

"言";而且"道"既在形而上(道理),亦在形而下(言说)。

列维-斯特劳斯在开章的第一段话为"面具之声"做了这样的阐释:

> 我在1943年写过这样的话①:"纽约有个幻境般的地方。童年的梦想在此相约聚会,百年古木吟唱发声,不知名的物体神情焦虑地凝望着来访者,比人类还善良的动物像人似的捧起小前爪,央求恩准给中选的海狸营造宫殿,带领它前往海狮的王国,然后利用神秘的一吻教会它蛙禽的语言。"
>
> 也许用不了多久,来自这些地区的展品就会从种族志博物馆迁入美术馆,同古埃及或古波斯的艺术品和中世纪欧洲的藏品一样占据一席之地。因为,即使跟最伟大的艺术相比,这种艺术也毫不逊色……

面具的"声音"属于一种特殊的叙述,需要语境,也需要建构语境。只不过,面具的"道"不是使用人们熟悉的"发声",而是使用其他的媒介。换句话说,造型艺术是如何通过各种造型、颜色、曲线、凹凸、刻技、装饰等来表述呢? 在对北美西北海岸的印第安部落的面具进行考察后,一个困扰列维-斯特劳斯的问题,即"这门艺术向我提出了一个我解答不了的问题:这些面具虽然同属一个类型,制作方式却让我困惑不解"②。比如面具的凹凸关系。但是,与其他一样,我们相信任何一种类型的面具制作,都遵循着一种原则,就像语言学一样,人们可以即兴、随意地评述,表面上那些任意的述说,都遵循着同一种"语言"原理,都会遵照语法进行,否则,语言就无法交流。

(声)　　　　　(凸)　　　　　(凹)

① 当指列维-斯特劳斯1943年发表的《美国自然史博物馆西北海岸的艺术》一文。——原注
② [法]克洛德·列维-斯特劳斯:《面具之道》,"译序",张祖建译,北京:中国人民大学出版社,2009年版,第8页。

面具也一样。在同一个地区,隶属于同一种族群的人们,"从形制、装饰和颜色方面,每一幅作品都必须对立于其他对相同元素做出不同的处理,以服务于某个特定信息的作品。如果这些造型艺术作品是面具,我们就得承认,跟语言中的词语一样,每一幅面具本身并不具备其全部意指。意指既来自于被选用的义项本身的意义,也来自于被这一取舍所排除的所有可能替换它的其他义项的意义。"以斯瓦赫威面具为例,"假设有一种类型的面具,它与斯瓦赫威面具之间存在着对立关系和关联关系,那么,基于对后者的了解,我们就应当能够从我们用来描述后者的种种表情中推断出这种面具的表现的独特之处……斯瓦赫威面具有着暴突的眼睛,那么另一种面具必定有相反的表情。斯瓦赫威面具的嘴巴大张,下颚垂陷,露出肥硕的舌头;那么,另一种面具的口形必定导致无法大张。最后,可以预知,有关两种面具各自的起源的神话,其宗教、社会和经济的隐含义之间的关系必定是一种辩证的关系,跟已经从单一的造型角度找出来的关系相同,例如对称、相反、矛盾等。"①

我们无法绝对确信面具所有细节的意义,却可以确信其符合同一地区的神话叙事规则。结构主义的伟大之处,在于将对象的单体性回置于神话结构去寻找解释,就像人们的语言表述,你不能确信言说者所有的言说是什么,但你能够确信他的任何言说都要依据"语法"。当然,这样的"普世性"追求可能忽略"语法"的变化和转换,以至于在偶然的情形中出现"无语法"表述。虽然我们相信,这些"无语法"的表述最终会被"语法化"。"语法"本身不仅是变化的,而且也是"反语法"的。就像"结构主义"与"解构主义";其实,解构是一种建构,它也在结构。回到上面所讨论的斯瓦赫威面具,当它与皂诺克瓦面具相比较时,前者在造型上可以说无不隆起,而后者在造型上可以说无不凹陷,从而形成对立。但是,与此同时,二者又几乎像一套模具及其成品那样互为补充。而类似的面具造型形态的叙事都可以从神话叙事中找到类型上的依据。② 因此,神话的叙事语法也自然会反映在面具的造型上。

列维-斯特劳斯的《面具之道》是基于对北美西北海岸地区的印第安面具(主要来自于三个例子)的分析,所以其"普世价值"必然是限制性的;我们也可以这么说,通过具体的、特定的对象研究,所得到的"普世价值"只是停留在认知和哲学,即形而上的层面,不同对象的"多样性价值"却可能和可以表现为各自言说。具有悖论意味的是:"多样性价值"正好是"普世价值"最具代表性的表现形态;换言之,多样性价值具有普遍意义。所以,结构主义本身就是悖论。当然,"悖论"并不是一种负

① [法]克洛德·列维-斯特劳斯:《面具之道》,"译序",张祖建译,北京:中国人民大学出版社,2009年版,第38—39页。

② 同上书,第44页。

面的判断,而是对事实、事务和事件所做的客观分析,它只表明"客观性"。

加拿大英属皇家博物馆中印第安图腾柱(温哥华),彭兆荣摄

面具的叙事与神话的叙事常常结伴而行。然而,当神话叙事与面具叙事同时进行时,可能出现二者在叙事方向不相同甚至背离的现象。列维-斯特劳斯列举了汤普逊族的南方乌唐屈特部落的内部,就出现了一个关于面具起源的神话与其他神话相反的情形。列维-斯特劳斯对此的解释为:"作为神话的唯一讲述者,也只有汤普逊人才能讲另一种面具来自他们。因此,一个外族的孤证竟能在一个民族里建立起一条文化特征,这令人感到十分惊讶。我们反倒愿意提出一样局部的发明创造,它产生于相邻民族的接触和交流都十分频繁的地带,仿佛在第一幅面具失去踪迹的分界线上,有人为了弥补缺失,创造或者想象出一幅与之既相同又有别的新面具。"①这大抵是面具作为一种特殊的表述方式所具有的"自我言说"的特性。显然,列维-斯特劳斯的《面具之道》是在进行一种考验,考察神话叙事与面具叙事之间的张力和可塑性。

不过,日本学者木村重信提出了一个值得思考的问题:"为什么游牧民不制作假面?为什么农耕民不描绘岩画?"而《面具之道》没有回答这一问题。② 我并不完全认可木村重信所提出的假设和解答,因为世界民族志的丰富材料并不支持做这样的截然分类。从目前世界上的面具和岩画的分布情况看,并非那么的绝对,中国的材料就不满足这样的定论。何况,有的岩画是什么人、什么族群、什么时代画的

① [法]克洛德·列维-斯特劳斯:《面具之道》,"译序",张祖建译,北京:中国人民大学出版社,2009年版,第110—112页。
② [日]木村重信:《何谓民族艺术学》,见李修建编选:《国外艺术人类学读本》,北京:中国文联出版社,2016年版,第8—11页。

仍不明朗。但是,我却认为他的一种基本观点,即有些问题需要人类学、民族学的专门知识方可得到解答。所以,在艺术史、艺术遗产领域仍然有大量需要从相应的专业知识和技能进行研究。

作为一门艺术,面具可以理解为表现艺术、装饰艺术。如果这样,面具就成了人类用于表达自己、修饰自我的一种形式,它可以适用于表演、表达,可以适用于材料,也可以直接绘制于脸面。表达之于不同的社会、族群,甚至性别,适用的表现和装饰艺术的方式和风格不同。博厄斯在《原始艺术》一书中,对北美洲北太平洋沿岸部族的艺术做了专门和细致的研究,发现在那些部族的表现和装饰艺术中存在着男人和女人之间的明显差异:"男人的风格是表现在木雕、绘画以及派生而来的其他艺术,女人的风格则表现在编织、统筐和刺绣品上。"① 北美洲北太平洋沿岸许多部族有装饰艺术多以面具叠加的方式使之成为具有面具艺术特征的图腾和图腾柱。

在那些形式上,各种动物、包括人的某些部位被恣意地加以扩张,甚至将人与动物的某些器官和部位叠加综合在一起。比如有一个面具,在眉毛的位置画着两排圆圈,代表着鱿鱼的吸盘。从这个象征可以看出那张面具象征鱿鱼。② 有的面具完全成为艺术家们创作的材料和对象,颇似当代艺术中的抽象作品。③

这样,面具叙事与神话叙事的可能性被囊括其中:1.我们相信,面具作为人类原始的一种与神话相关的造型和表述方式,必定与神话叙事构成同一语法下的不同"语言"表述;2.由于神话叙事与面具叙事在不同的叙事方式上需要遵循各自的表

斯里兰卡面具表演(张颖摄)

① [美]弗朗兹·博厄斯:《原始艺术》,金辉译,贵阳:贵州人民出版社,2004年版,第129页。
② 同上书,第146页。
③ 参见同上书,第46页,图64.

述规则,仿佛同一个故事在小说与绘画叙事上的差异一样;3. 文化是流动和交流的,特别在那些不同的族群和文化传统"交界带"上,相互采借不同族群的宗教、仪式、造型等方面的内容和形式,以充实自己的叙事传统,可能造成局部甚至是个例上的"反语法"现象。这样,面具叙事的普遍性规则与不同地区、族群的创作上的个性和多样性也获得了合理的解释。4. 任何叙事上的"普世性"都具有悖论性,即使是在一个相同或相似的语境里,面具的叙事总会表现出"悖论的普世价值"。

傩:"里外都是人"

我们将如何通过特定的面具文化来反映类似的"悖论的普世价值";我们如何在面具的"多样性"样态和"同一性"原理之间获得最大的公约数,或许是我们试图致力研究的。傩的一个最鲜明的特征就是面具。表象上,面具是经由人制作,由人自己来戴。人类为什么好端端的要做一个怪面、假面戴在人的脸上呢?那必定是人类要"面对"的不能面对、不想面对、难以面对的对象和事件,遂要将脸面掩起来。而事实上,那些不能、不想、难以面对的对象都是人假设、想象、塑造的,是人的理念、观念和意念的"呈像",都是人所"编造"出来的。很大程度上是"心理作祟"之故。而且,戴面具一般都要伴随着特定和特殊的仪式,无论是功能性的、宗教性的,还是纪念性的。

在我国,考察面具文化常与辨析"傩"与"萨满"的关系联系在一起。二者无疑是一个值得讨论的例子。"傩"在我国古代的文字学里,最初并非强调(戴)面具,《说文·人部》释:"傩,行人(有)有节也。从人,难声。"本义为行走有节度。在诸义中,有指古代在腊月举行的一种迎神的仪式,用以驱逐疫鬼。也可指娱乐性的舞蹈和戏剧,即"傩戏"。[①] 按其旨意,傩更接近于一种仪式性的踱步。而在古代典籍中,"大傩"是作为驱逐疫鬼的仪式出现的。秦汉时期,民间击鼓驱除疫鬼,称为"大傩",又称"逐疫"。我国于 1956 年发表了《沂南古画像石墓发掘报告》中有"羽人"与"大傩"的讨论。《大傩舞》被认为是史前遗留下来的最早的两种舞蹈之一。[②] 孙作云先生认为:"在沂南汉墓的前室画像中,除表示死者的哀荣之外,主要地在表现打鬼辟邪,即'大傩'。在前室最惹人注目之处,也就是北壁的正中雕刻着一个'怪物',戴假面具,蒙兽皮,头戴弓箭,四肢皆执兵器,胯下还填一盾形,我以为这就是

① 见谷衍奎:《汉字源流字典》,北京:语文出版社,2008 年版,第 1460—1461 页。
② 史前留下来的两种舞蹈:一种叫《大傩舞》,一种叫《角抵舞》,又叫蚩尤戏。见常任侠:《中国舞蹈史话》,北京:北京出版社,2015 年版,第 5 页。

打鬼的大头目'方相氏',汉人又以蚩尤为'方相氏'。"①而曾昭燏先生则认为"大傩"与神仙思想关系密切。方敏先生认为,"大傩"属于原始宗教现象,而我国的原始宗教大致可分为"萨满"和"傩"两大体系。新石器时期,"萨满文化"广泛流行于我国北部的欧亚草原地区,由"萨满"进行传承;"傩文化"广泛流行于长江流域,由"巫觋"进行传承。② 萧兵先生将其归于"长江流域宗教戏剧文化"的范畴,而与北方的萨满文化相对应。③ 然而,不少古代文献资料显然并不支持这样的判断。

因此,要做出"北方萨满/南方巫傩"的判断,需要进行更细致的辨析和定位。"萨满"(shaman)是一个很典型的人类学词汇,它来源于西伯利亚通古斯用语"saman",本义为"在迷狂的状态中感知"④。在使用中有广义和狭义之分,广义的萨满指一种宗教信仰和泛巫术的意思,即萨满教或萨满主义(Shamanism)。张光直先生甚至认为:"萨满式的文明是中国古代文明最主要的一个特征。"⑤显然,殷商时期的青铜器文化是他判断的重要依据。狭义而论,萨满主要表现在通古斯—满语族⑥族群文化带的一种巫术文化的种类。在人类学的知识谱系中,萨满常被归置于巫术范畴,有时也可泛称巫术为萨满。根据萨满的本相,萨满师在行为中有一个舞动、迷狂的动作和状态,以达到"通晓"天意,因为萨满是有这个能力的人。⑦ 萨满也常常与治病联系在一起,与我国古代的"巫医"有相似之处。⑧ 相比较而言,萨满与面具的关系并不必然。举行萨满活动时,有的萨满师戴面具,有的并不戴。在萨满的法具中,有些民族,比如蒙古族在举行萨满仪式时,萨满师会戴着萨满帽,其特点是帽子上画有人像、祖先像、骷髅像等⑨,它们多为偶像的化身。⑩ 不过,他们所佩戴的萨满帽通常并不遮盖脸面;比如满族的萨满在仪式中有戴头饰,但没有遮盖。

傩则不同,它必然与面具相联系。在考据和分析时,不少学者喜欢将傩与"方

① 参见孙作云:《评〈沂南古画像石墓发掘报告〉》,载《考古通讯》1957 年第 6 期。
② 相关的讨论可参见方敏:《考古学与神话学的碰撞——从沂南汉墓画像中"羽人"与"大傩"的讨论谈起》,载《东南文化》2013 年第 1 期。
③ 萧兵:《傩蜡之风:长江流域宗教戏剧文化》,南京:江苏人民出版社,1992 年版,第 7、35 页。
④ Barfield, T. ed. *The Dictionary of Anthropology*. Malden, MA: Blackwell Publishing Ltd., 2003, p.424.
⑤ 张光直:《考古学专题六讲》,北京:文物出版社,1986 年版,第 4 页。
⑥ 通古斯文化极其复杂,语种上,先被命名为通古斯语族,后与满洲语族合并,通称为"通古斯—满语族";地理上,通古斯—满语族的祖先在数万年以前居住在贝加尔湖南部地区,后不断迁移,我国东北地区的黑龙江中上游和牡丹江、乌苏里江流域的一些少数民族属之;体质上,通古斯—满语族缘于同一族群(祖先),故其在人类体质学上有相似的特征。
⑦ 萧兵:《傩蜡之风:长江流域宗教戏剧文化》,南京:江苏人民出版社,1992 年版,第 36—38 页。
⑧ 参见彭兆荣:《文化遗产关键词系列之"本草"》,载《民族艺术》2014 年第 1 期。
⑨ 参见黄强、色音:《萨满教图说》,北京:民族出版社,2002 年版,第 71—73 页。
⑩ 同上书,第 37—39 页。

相"联系在一起①;权威性资料出自《周礼·夏官·方相氏》:

> 方相氏,掌蒙熊皮,黄金四目,玄衣朱裳,执戈扬盾,帅百隶面时难,以索室
> 欧疫。大丧,先柩,及墓,入圹,以戈击四隅,殴方良。

这是文献对方相氏最早的记载。由是可知,方相氏是丧葬、逐疫仪式的主持者,其中"时难"被释解为"时傩",就是定期举行逐疫仪式的意思。② 南方在盛。而在古代,"巫—舞"同称的情形常常为学者所论及、认可。巫的主要活动往往与跳舞分不开。③ 至于"黄金四目"据考也是指面具。④ 如果这样的考据成立,则又不能周延"北方萨满/南方巫傩"的推断。方相氏的历史遗留显然不只于长江流域。而如果"傩"的证据是在"北方"找到,则又伤害了"北方萨满/南方巫傩"结论。看起来,文化在历史上的交流、采借与融合可能超越地理空间;同时,"地理的地方"又像一个大的吸盘,地缘群会根据"需要"原则,吸纳来自不同地方的文化、文化元素,注入"地方文化"之中,而又策略性地保存着与众不同之处。这也符合笔者所做的"多样性也是普世性的一种形态和样态"的判断。

曾侯乙墓漆内棺画像中的"方相氏"⑤

① 常任侠:《中国舞蹈史话》,北京:北京出版社,2015年版,第6页。
② 萧兵:《傩蜡之风:长江流域宗教戏剧文化》,南京:江苏人民出版社,1992年版,第108、120页。
③ 常任侠:《中国舞蹈史话》,北京:北京出版社,2015年版,第13页。
④ 参见萧兵:《傩蜡之风:长江流域宗教戏剧文化》,南京:江苏人民出版社,1992年版,第405—416页。
⑤ 在曾侯内棺的外表朱漆底子上,用黑、黄、灰三色描绘方连缀结窗棂户牖,左右侧画有兽面人身、手执双戈、两臂曲举、脚踩火焰的方相氏。神话中方相氏的职责是驱鬼,这应是最早的"傩仪图",意在从坟墓中把恶魔鬼怪赶走,使死者灵魂安宁或顺利升仙。参见郭晓川编著:《画说中华文化形象》,南宁:广西教育出版社,1997年版,第5页。

学术界具有共识性的意见是：它与原始宗教、巫术等有关，并结合在一起。然而，学术界在对"面具"来源、原生形态和所属范畴的解释上呈现巨大差异。"面具"缘何产生？是蒙面、是头盔、是着装、是涂面、是蒙兽皮……或是多种来源。如果面具的来源不同，当然其文化含义也就不同。仍以《周礼·夏官·方相氏》的记述为例，"蒙熊皮"如果是"前面具"的一种形态，那么，它可能是表示吃鬼的"熊人"，这在武梁祠画像石里有类似的形象。也可能是"熊图腾"的一个形象。① "图腾制"必定是一个重要原因和解释的理由。② 也有学者看重"蒙"的行为，索解为"蒙首"。郑玄的注释："蒙，冒也，冒熊皮"。所谓"冒"就是戴帽，就是戴着熊皮帽，或头套。③ 而"帽"又与头盔置于同畴；又与"军傩"可能发生关系。如果面具的原生形态与一些古代部落崇拜人头，或因此有了猎人头的风俗有关，我国西南及台湾一些部族历史上都有此俗。延伸到古代杀人时砍下头颅高悬于城墙的所谓"枭首"以威慑人的刑法。那么，面具就与猎头和头面崇拜有关。④ 如果面具的原生形态上涂面饰脸，则又可能是戏剧的前身，甚至与"勾脸"发生连带关系。而如果是藏地所属具有宗教含义的面具，就可能与骨崇拜的产物骷髅面具形成逻辑关联。⑤

　　面具分类稍微容易些，岑家梧在"图腾艺术"的分类中，将面具分为十一类，即狩猎假面、图腾假面、妖魔假面、医术假面、追悼假面、头盖假面、鬼魂假面、战争假面、入会假面、乞雨假面、祭祀假面。⑥ 曲六乙将傩和傩戏分为四种：宫廷傩、民间傩、军傩和寺院傩。⑦ 徐新建归纳傩有四个特征：鬼神崇拜、祭祀媒介、杀牲奉献、面具装饰。就结构而言，他以傩戏为例进行分析，认为：傩戏者，以鬼神信仰为背景（潜结构），以主人愿望为前提（前结构），以祭祀媒介为核心（现结构），并以期达到某种现实目的（后结构）的一套敬神逐鬼活动也。⑧ 王国维在认定戏剧发生时将戏剧之"乐人"与"乐神"作为一个分野。⑨ 至于面具，大致上可分为：傩神面具，包含着原始宗教中的巫术，以求得神灵驱邪纳吉、除灾呈祥，社稷安泰。祭祀面具，指特定和特殊的祭祀仪式中的面具活动，具体的含义根据特定的祭祀仪式而确定。威慑面具，主要指以凶狠威猛的面具形象驱赶、吞食恶魔的作用，常挂在庙堂廊柱和民宅门楣的面具，称为吞口，即一口吞吃魔鬼之意。丧葬面具，扣罩在死人面部的金

① 参见叶舒宪：《熊图腾：中华先祖神话探源》，上海：上海文艺出版社，2007年版。
② 参见岑家梧：《图腾艺术史》，"第五章：图腾的雕刻"，上海：学林出版社，1986年版。
③ 萧兵：《傩蜡之风：长江流域宗教戏剧文化》，南京：江苏人民出版社，1992年版，第301页。
④ 同上书，第368—370页。
⑤ 参见郭净：《心灵的面具：藏密仪式表演的实地考察》，上海：上海三联书店，1998年版，第302页。
⑥ 岑家梧：《图腾艺术史》，上海：学林出版社，1986年版，第65页。
⑦ 曲六乙：《建立傩戏学引言》，载《贵州民族学院学报》1987年第2期。
⑧ 徐新建：《傩与鬼神世界》，载《傩·傩戏·傩文化》，北京：文化艺术出版社，1989年版，第197页。
⑨ 王国维：《宋元戏剧史》，北京：东方出版社，1996年版，第4—5页。

面具、缀玉缀金面罩,嵌挂于陵墓墙壁和棺椁的玉石神虎面具等。表演面具,诸如戏剧面具、舞蹈面具、娱乐面具、工艺面具——如傩戏、傩舞、藏戏、戏曲等的艺术面具。

屯堡地戏之"傩"

面具与仪式存在着不解之缘:"仪式是视觉化神话的角色转换,面具将人装扮成另外一个角色,在表演中成为他们的世界观中的关键角色。在这种情况下,面具暗示着角色的转换的功能和它的形式(取自身边的所有材料)产生了一个对观众的生活和环境具有直接含义的形象。"①戴面具表演常常伴随着特殊的仪典,其仪轨脱不开特定的语境。贵州安顺的地戏是"傩文化"的典型案例,因此常为学者研究"傩文化"所热衷。"地戏"主要流行于安顺、清镇、平坝、镇宁、普安、郎岱、兴义、长顺等地,其中最著名的是安顺地戏,而安顺地戏又以屯堡为代表。对于屯堡地戏,学术界较有代表性的观点认为它是"军傩"遗制。"军傩是古代军队岁终或誓师演武的祭祀仪式中戴面具的群众傩舞,兼备祭祀、实战、训练、娱乐的功能。"②庹修明认为:"傩文化的主体本是中原文化,早在明军里盛行的融祭礼、操练、娱乐为一体的军傩,和在中原民间传承的民间傩,也随南征军进入贵州,并与当地民情、民俗结合,形成了以安顺为中心的贵州地戏。"③这样的评述太过笼统。中国历史上常常发生族群融合的事件和现象,特别是军队的地方化、移民的再地化。

一般而言,外来群体缺乏传统氏族村落所具有的特定的"根基性"族源认同,而群体的生存又需要一个"共同祖先",这涉及"名正"问题,即只有"名正"方可"言顺"。这种特殊的情境化需求(即"情境论"),必然导致外来群体攀附或附会某一英雄祖先,以确认甚至建构其"共祖"。这一特殊的现象在历史中常常出现。④"客家人"的历史中也有这种现象。对于类似的现象,笔者的看法是:有历史的功能性需要依据,未必有真实可靠的历史证据。"军傩说"或在此列。仿佛是戴上面具难识面具后面的"真相",简单地以一种历史推源的方法去解释特定复杂的文化现象似

① [美]约翰·基西克:《理解艺术:5000年艺术大历史》,海口:海南出版社,2003年版,第378页。
② 庹修明:《中国古代军旅祭祀遗韵——屯堡地戏》,载贵州屯堡研究会、贵州省屯堡文化研究中心编:《学术视野下的屯堡文化研究》,贵阳:贵州出版集团,2009年版,第165页。
③ 同上书,第166页。
④ 在人类学认同理论中,"根基论"和"情境论"是两种最有代表性的认同理论。前者强调具有氏族共同祖先的认同依据,后者则强调人们根据特殊情境中的利益需求而做出的认同选择。相关述评可参见王明珂:《华夏边缘:历史记忆与族群认同》,"第一章当代人类学族群理论",台北:允晨文化实业股份有限公司,1997年版。

乎有失当之虞。如我们所看到的安顺地戏,很难以"惟军傩说"折众。人们或要质疑:为何帝国戍边镇远,只在贵州安顺所属地区留下地戏?纵然是明朝洪武十四年(1381)朱元璋派军三十万"征南",收复云南,镇守西南,何以在西南别处不存或不遗?

看来,"地戏"之"地方性"必是一个重要依据。以沈福馨先生的考证,以三百多堂安顺地戏的分布看,东西两线的差异明显:"从戏剧形态的角度分析,它们的唱腔、套路、服装、道具甚至连所使用的面具也多有不同。"①而以所谓的"汪公""五显"统领两大流派。据他考证,"汪公"名为汪华,安徽歙州人,生于陈后主至德四年,曾受封为公,因随唐太宗李世民征战有功,封九宫太守。贞观二十三年病逝于陕西长安,享年64岁。我国族谱修撰,总脱不了一个"英雄祖先"的攀附,类似的族谱叙述几乎成为汉族族谱的体例。然而,重要的是,"安顺以东的屯堡人均指认汪公为自己的先祖。"至于"五显"则与佛教的地方化因素相杂糅,成为安顺西路民众崇拜的偶像,并将其融合于地戏。② 如果这样的材料属实,那么,东西两线的"地戏"生成原理和影响因子不一样;"汪公"派更接近氏族传统,"五显"派则更有宗教教派的特征。

"地方性"是"地戏"的一种重要的支撑依据。今日之地方民众已经趋向于成为"情境论者",他们的意见颇有代表性,比如天龙屯堡在社区内主街道上的宣传栏中对地戏所作的解释:

> 天龙地戏:屯堡地戏起源于明洪武年间随征将士带入黔中并流传至今。这种不受舞台限制的载歌载舞的古朴演出,有简朴优美的服装和面具造型讲究,这种独特的艺术形式,深受广大人民群众的喜爱。除了在春节表演外,每年稻谷扬花的农闲七月也要演出。
>
> 天龙地戏是在这种历史条件下诞生的。当时表演的剧目是选用《说唐》书中的《大反山东》和《四马投唐》部分(即从十八路英雄反隋到最后投奔李世民这一历史故事)。
>
> 从明到清的数百年间,经过十几代艺人的不断加工、整理和改进,演技不断提高,内容更加丰富多彩,演出已跨区县。相应的戏剧组已建立起来,到清朝末叶天龙戏剧组发展为两个。
>
> 近百年来,由于受到外来欺侮,需要有一种激发民族精神的力量,于是抗

① 沈福馨:《"汪公""五显"崇拜及安顺地戏的两大流派——兼论西路地戏和西部傩坛戏的关系》,载贵州屯堡研究会、贵州省屯堡文化研究中心编:《学术视野下的屯堡文化研究》,贵阳:贵州出版集团,2009年版,第159页。

② 同上书,第161页。

敌名将岳飞、杨家将等誓与国土共存亡的英雄故事,首先受到人们的青睐。天龙后街地戏组重新编排新剧《杨六郎三下河东》,大街地戏组的《岳飞传》也相继问世。三十年代到四十年代初期,两个剧目适应了"全民奋起,抵御外侮"的全民心态,许多演员通过自我勤学和互相观摩,不断提高演技和充实……

这样的记述,显然已经经过地方文人的加工、整理,一方面体现当地民众对地戏的自豪感,另一方面,配合文化遗产运动和大众旅游形势。因此,这样的记录带有宣传的成分。

比较切近底层的安顺地戏,当地民众称为"跳神",是一种当地正月和农历七月十五在乡间一种佩戴面具的民间戏剧表演形式。① 它更接近于一种地方性的民俗活动。由于屯堡人的来源被认为是明朝朱元璋"调北征南"时留在当地的军队,因此,地戏也就很自然地与这一历史成因相吻合,是古代军队形制遗留下来的一种特有的表演形式,后逐渐加入了地方性的元素而形成。几百年来,地戏事实上成为当地民间与村落交往的一种祭祀活动和娱乐形式。由于其原来包含着"军傩"的因子,因此以武戏为主。其开场之前要举行开箱、请神、敬神、参神、顶神、参庙等程序。又由于戏剧表演是戴面具进行,通常被称为"傩戏"。傩戏的面具也因戏剧的需要而多种多样:

地戏面具与表演(彭兆荣摄)

通常而言,面具与"神"有关,无论是祭神、颂神还是娱神,"神"是在场而不现身的主角。所以,安顺地戏的准备工作,都有"迎神—娱神—送神"程序。也就是说,面具是以神性力量观念为基础的。②

无论面具表演是祭祀之属、娱神之属、誓师之属、传承之属、表演之属、交谊之属等等,面具以及面具表演形式都可以理解为叙述。既是叙述,就包含了讲述故事的情形。大致说,其中有四个相互关联的故事讲述:1.传统的面具可以理解为神话

① 参见帅学剑:《安顺地戏》,杭州:浙江人民出版社,2008年版,第46页。
② 袁琛:《面具表演中的文化权力问题研究》(2015年复旦大学博士论文)第一章,未刊稿。

时代的产物,因而也通常承袭神话叙事的故事。有些面具就是按照人们对某些神话故事和对神祇的认识、想象而刻制,神性和神力通过面具造型的表演获得有形的权威性认可,实践着教化作用。2. 人们通过面具和戴着面具表演达到与神的沟通与交流,将无形的力量实践和兑现于现实生活。在宗教社会里,面具也藉以达到传递宗教的力量,传达着宗教教义。3. 面具以及表面表演越是发展,面具的制作也越形成家族、姓氏以及行业的工作,甚至形成制作流派。顾朴光先生在《贵州安顺地戏调查报告》中将地戏的手工艺人分为齐二派、胡开清派、吴少怀派、黄炳荣派、王钦廉派等,早期遵循着"传内不传外,传男不传女"的原则。① 作为特殊的艺术遗产,家族传承也讲述着各自的历史故事。今日之屯堡地戏成了国家"非物质文化遗产"名录,政府以"传承人"的资助形式鼓励地戏发展,一定程度上改变了传统的传承方式。4. 特定语境都有自己的故事讲述与表演。面具以及面具表演经历了长时间的演变和演化,在不同的历史语境中呈现着不同的特色。现在地戏,为了迎合大众旅游的到来,将原来属于地方性的民间交流和娱乐形式向游客开放。经济利益的引入巨大地改变了地戏原来自在性发展的方向,演绎出"非遗时代""大众旅游"的新故事和新剧情。

"面具之声"总在讲述"面具之道"。面具各有声音,也各自成道,生命之树所以长青。"道可道,非常(恒)道;名可名,非常(恒)名。"列维-斯特劳斯应该能够理解老子《道德经》的原理,普世之"常"与变化之"非常"方为真正的"道"。

① 参见顾朴光:《贵州安顺地戏调查报告》,贵阳:贵州人民出版社,1992年版,第214—215页。

时隐时现(形象隐喻)

像与"象"否?

艺术永远绕不过"象"与"像"的问题,前者是形象,后者此指变形。原始艺术的发生与巫术存在逻辑关联。人类学在巫术研究时注意到一种原则,即"象生像"(like produce like),巫术的两种规律,即"相似律"(law of similarity)和"接触律"(law of contact)都遵循"象生像"的原则。① 然而,"象"是一个极其复杂的现象,不仅本身复杂——存在的复杂性,认知(包含信仰)更为复杂,其中包含呈现中的"异象"现象。贡布里希在《象征的图像——新柏拉图主义思想中的视觉形象》以及一批批评家的相关评述中认为,我们可以通过观照可见的对象,一瞥不可见世界的奥秘,相比较于圣书中以文字书写并通过教会的言传身教而得以让人领悟的启示(révélation),自然的整体同样可被视为一种书写(上帝)所启示的真理内容的象形文字。② 换言之,一些艺术的表现和呈现对象主要为各种"象",包含宗教信仰中的"象",都为人们呈现各种"观照"的可能性。

我国传统文化的核心价值是"天人合一","天"以"天象"昭示。因此,艺术本源也与"象"有关。中国的"文"是"画"出来的。同时又与诸如占卜性技术系统形成了交错通融的表述关系。更重要的是,它是一种思维形态的产物。如上所述,中国文字的创生就是一个例子。这里涉及表层的"图""画""象""形"等概念认知和分类。裴德生(Peterson)认为"象"为重要的图形根据,而其重要性可溯源自《易经》,他对其中的八卦之诸形态特点作了这样的解释:

> 《易传》中所用的"象"这个词,有时在英语中被译为 image(图像),意味着相似性,暗示一种感知认识行为。"象"经常是动词"观"的宾语,这证实了"象"应译为"image"。然而,"象"独立于任何人类观察者;不论我们是否去观看,它们始终在那里……因此我认为英语单词"figure"更接近《易传》中的"象"的意

① Frazer, James George. *The Golden Bough: A Study in Magic and Religion*. New York: The Macmillan Company, 1947, p.12.
② [法]达尼埃尔·阿拉斯:《拉斐尔的异象灵见》,李军译,北京:北京大学出版社,2014年版,第32页(及同页注释)。

思。"figure"意味着图像或相像,但也意味着形式或形状,意味着图案或构造,抑或是图样,而且还是一个书写符号;"to figure"是以符号或图像的形式来描绘,但也是使其成形的意思。把"象"等同于"figure"也使其区别于"形",通常译为"form"。"形"用于分门别类的实物,也用于特定的实物,经常有"可触之物"的含义。"象"在于分门别类的物品以及特定的实物……在《易传》中又增加了"主吉凶"的含义。某一特定事物的"形"和"象"都是可知的;而根据《晚传》,尤以"象"为意义重大。①

以笔者管见,在我国传统的文化遗产的表述分类和方式上,许多概念是无法翻译的。如果将我国的"图画"表述与西方通常所使用的"图像"相比②,不仅概念范畴不尽相同,功能也异趣,甚至连图像思维都不尽相同。因为中国传统文字思维世间唯一。这种"象形思维"与通常所说的"形象思维"不同,它是以认知性表达方式为模型,即将认识与表述同构的形态。

世界上一些宗教对"像(偶像)"的指示需要简单加以介绍。在世界上现行的几个主要宗教中犹太教和伊斯兰教是没有偶像崇拜的,其实,基督教在教义上原与犹太教一样也是反对偶像崇拜的。圣经《旧约全书》中讲摩西在西奈山接受上帝的"十戒"中的第二条戒律就是"不可为自己制造偶像"。在艺术语中,这一戒律被解释

基督受难像(彭兆荣摄)

① 参见[英]柯律格:《明代的图像与视觉性》,黄晓鹃译,北京:北京大学出版社,2011年版,第116—117页。
② 西方学者一般认为,"图像"(image)一词直到文艺复兴时期才开始使用,并在18世纪以后主要发挥着审美的功能。而"图像研究"和"图像学"这两个术语于20世纪20年代和30年代在艺术史界再度使用。参见[英]彼得·伯克:《图像证史》,杨豫译,北京:北京大学出版社,2008年版,第12、41页。

为"制造偶像"就是对神的亵渎。① 基督就是犹太人。对于基督教徒来说,耶稣是犹太预言的应验,也是上帝的儿子。这一信念对基督教的形成及其艺术有巨大的影响,虽然以色列的上帝是无形和万能的,但在基督教中,"词语"(希腊语中为逻各斯)成为肉体,通过基督,上帝变得有形且生活在他的信徒中。这意味着上帝具有形象——能够通过图像加以呈现。② 将"词语"转化为"形象",为西方的艺术史中的造型、视觉形态,特别是绘画、雕塑成为历史的可能。否则,我们今天不可能看到耶稣。"耶稣具有上帝的完美形象,但呈现出的却是人的身体。"③

当然,"象-像"存在一个制作和呈现的问题。"技术",某种意义上说"艺术"——成为制作和呈现的关键,说"艺术家"就是"技术大师"大抵是不错的。艺术家的创作使艺术品成为"孤本""真品",即独一无二的作品,任何赝品、临摹、复制都无法替代。然而随着机械和技术的出现,机器"使得复本取代了孤本",造成了图像的"崇拜价值"向"展示价值"转变。而"机器复制时代凋谢的那种东西恰恰是艺术品的光环"④。这种观点虽可质疑,却不妨碍"孤本"的绝对意义与价值。机械的复制也带来了新的问题,比如"照相机"是否"无偏见"? 这可不是一个容易回答的问题。传统的人类学田野作业曾经要求"客观""科学"地像"照相机"一样的描述对象,而事实上,它永远只能是"你的照相机"——经过你的主观选择、你的技术处理、你的重新制作、你的艺术作品。是艺术家通过机器与对象的共谋。图像不仅传递着作者的主观意图,也可以反映特定时代、社会的语境价值。比如在文艺复兴时期的意大利,男性的人物肖像身边往往画有一只大狗,表明画中人正在狩猎,以表现贵族的阳刚之气;而在仕女或夫妻的旁边往往画有一只小狗,可能是为了象征忠诚(意指妻子对丈夫的忠诚犹如狗对主人的忠诚)。⑤

文化和艺术遗产的"形象"与视觉总是相关联的。"如同吃是人的一种日常行为一样,看也是人的一种日常行为,然则,在人类思想史中,吃被认为总是与生理需要的满足联系在一起,而看还常常与人的认知活动联系在一起,因而与吃相关联的味觉总是处于一种受贬抑的低级地位,而与看相关联的视觉则常常被看作是一种可用于真理性认识的高级器官,并且在人们的日常语言和哲学言说中,常常运用视觉隐喻来意指那种具有启示意义和真理意义的认识。尤其是在西方,无论是对真理之源头的阐述,还是对认知对象和认识过程的论述,视觉性的隐喻范畴可谓比比皆是,从而形成

① [美]约翰·基西克:《理解艺术:5000年艺术大历史》,海口:海南出版社,2003年版,第128页。
② 同上书,第133页。
③ [美]温尼·海德·米奈:《艺术史的历史》,李建君等译,上海:上海人民出版社,2007年版,第61页。
④ [英]彼得·伯克:《图像证史》,杨豫译,北京:北京大学出版社,2008年版,第15页。
⑤ 同上书,第28页。

了一种视觉在场的形而上学,一种可称之为'视觉中心主义'(Ocularcentrism)的传统。并且在这一传统中,建立了一套以视觉性为标准的认知制度甚至价值秩序,一套用以建构从主体认知到社会控制的一系列文化规制的运作准则,形成了一个视觉性的实践与生产系统,用马丁·杰(Martin Jay)的话说,一种'视界政体'(scopic regime)。这一视觉中心主义的传统和视界政体的历史可一直追溯到古希腊。"① 柏拉图和亚里士多德都认为,视觉是距离性的感官,比非距离性的感官触觉、味觉和嗅觉等更高级,这一感官等级制度在1954年美国现象学家汉斯·乔纳斯(Hans Jonas)那里得到更好的阐释,乔纳斯认为"高贵的视觉"具有"同时性""动态的中立"和"距离感",这三个特点"每一个都可以作为哲学的某些基本概念的基础。呈现的同时性赋予了我们持续的存在观念,变与不变之间、时间与永恒之间的对比观念。动态的中立赋予了我们形式不同于质料、本质不同于存在以及理论不同于实践的观念。另外,距离还赋予了我们无限的观念。因而视觉所及之处,心灵必能到达。"②

皮格马利翁之诉

"皮格马利翁雕像"是艺术批评史中讨论的经典话题之一,同时也是西方艺术家们进行艺术创作中喜爱选择的一个主题,其题材来自于古希腊的一则神话:

> 皮格马利翁(Pygmalion)是传说中的雕刻师,塞浦路斯国王。他雕刻了一座美丽姑娘的象牙雕像,并钟情于这尊姑娘雕像而不能自拔。美神阿芙洛狄蒂便把这尊雕像变成了活人,使之成为皮格马利翁的妻子。

以"皮格马利翁雕像"为题的雕像

① 吴琼:《视觉性与视觉文化——视觉文化研究的谱系》,拉康等:《视觉文化的奇观:视觉文化总论》,吴琼编,北京:中国人民大学出版社,2005年版,第2—3页。

② 同上,第6页。

著名的艺术史学家贡布里希曾经专门讨论过这一个命题:"皮格马利翁在大理石上凿出人像时,并不是首先再现一个'一般化'的人形,而后才逐渐地再现一个体妇女。因为他在逐步雕凿并使它越来越像活人时,石头并没有变成雕像——即使他用了一个活人模特儿也没有使它成为肖像,何况还未必做到那一步。因此当他的祈祷被神听到并且雕像具有了生命时,她就是该拉特亚(Galatea)而不是别的人——不管她是用古风的、理想化的还是自然主义风格塑造的。事实上,一个东西指示另一个东西这个问题完全不在乎二者有多大差异。巫婆制作对头的一个'一般化'蜡像时,可能有意让她的蜡像指示某一个别人,接着她念出相应的咒语把二者联系在一起——这和我们在一幅一般性的画下面写上一个说明把两个东西联系起来的做法是一样的。"①

"皮格马利翁雕像"是艺术家重新组装的作品,它(她)对艺术家本人形成了"诱惑",艺术家如果不被诱惑,便失去了创作的热情。罗兰·巴特说:"倘若主体尚未悟及此点,则重装已定的女人虽确在其面前,伸手可触,然此弥缝若天衣的身体依旧为想象所生之物,萨拉辛②竭尽赞语,向其喃喃而言:他的雕像是个**创造物**(是皮格马利翁'**自基座上走下来**'的作品),是个客体,其下面、里面且将继续引起主体的关心、好奇、侵犯:雕塑家(藉素描)脱却拉·赞比内拉的衣衫,向她及他自身询问不已,终而击碎空幻的雕像……"③(黑体为原文所有——笔者注)艺术家"重装"的身体,使得艺术对象潜在"重生"的生命,甚至被"激活"。

虽然,艺术评论家、理论家们对"皮格马利翁雕像"神话有着不同的解读方向和方式,这一神话原型却传递了一个重要的信息:"艺术的生命现象"。这首先涉及原始宗教的生命一体化现象,即对象与"我"的生命互通。我们今天所谓的艺术"传神"只是用语言表达对艺术创作逼真的赞许,没有原始艺术之"通神"的意味。事实上,宗教的基础"信仰"belief,就是"相信"believe,无论是原始宗教还是人为宗教。人类的先祖相信,他们与周遭的其他生命体,特别是动物和植物,也包括山、水等具有神灵的沟通属性和能力。因此,他们的"艺术"也往往成为这种生命共体的反映,成为一种膜拜和祭仪化行为。其次,艺术本身也有生命力,当艺术家将自己的心血灌注于他们的作品中,仿佛生命的滋养,不仅能够使之

① 贡布里希:《艺术与人文科学》,范景中编译,杭州:浙江摄影出版社,1988年版,第22页。
② 《萨拉辛》是法国作家巴尔扎克的作品,罗兰·巴特以此为名,提出了一个系列的疑问:"萨拉辛何所指?一个普通名称?一个专有名称?一件事物?一位男人?一位女人?这一问题至极后处,依据萨拉辛的雕塑家的传记,方得以解答。"对于萨拉辛(Sarrasine)的词语符号的来源、语义及解释,他做了符号学方面极其复杂而多样的解读。请参见[法]罗兰·巴特:《S/Z》,屠友祥译,上海:上海人民出版社,2000年版,第78—79、199页。
③ 同上书,第206页。

"活",而且得以长久。再次,唤醒艺术对象的生命,需要艺术家本身的情感,无论是幻想、信念、恋物癖和意淫。"皮格马利翁雕像"只是一个神话传说,却揭示了艺术创作的个中道理。

这里出现了两个值得注意的地方:1.当一件东西(艺术品)置于宗教背景和氛围里的时候,奇迹便发生了。皮格马利翁是美神阿芙洛狄蒂的祭司,阿芙洛狄蒂使一尊象牙女郎变成一个活生生的美女。这个"奇迹"是神祇赠送的一个"礼物",属于宗教转换功能的一种实现范畴,是艺术品"魅力"之所在。仿佛一个信徒在教堂和寺庙里祈祷,只要心诚所至,祈求的愿望便可以实现一样。所以,从某种意义上说,对艺术的真正理解和体验需要某种"宗教情怀"。2.在皮格马利翁神话中,还涉及到一种类似于巫术(技术)的方法,或推己及人,或以物为媒体,以实现魔术的"神奇魅力"。"皮格马利翁雕像"之于艺术的理解所以具有启示性,其中有两点必须强调:他既是"祭司",又是"雕塑师"。前者大约指无论是艺术家抑或是艺术品的鉴赏者,需要具备一种"宗教情怀",丧失了它就很难洞察艺术品的"魅力"所在,这大约也就是为什么它要"从鬼",与"魑魅"怂惑之义相属的原因吧。后者大抵指一种技术性的品质。它是艺术创造的基础。不必讳言,经济时代人们通常更多只能从中嗅到"铜臭"。

如果我们的讨论只停留在这样的层面,即纯粹从艺术史或者艺术批评的角度进行思考和分析的话或者还好一些,可是我们还要面对现实中"艺术品"的价值以及人们对其的态度。换言之,是**接触艺术品**而不是**评价艺术品**的问题。需要强调的是,在当代的社会活动中,"艺术品"的符号经常可以通过商品的价值和价格进行交易。这样,就把我们带入另外一个层面。首先,在现代社会,"艺术品"是一个"物"——从形式与形态上它都是一个"物"。格尔认为,作为一件物的艺术作品是"人类智慧的结晶",而这一"智慧结晶"的产生属于"技术的一个产物"——艺术家以特殊的技艺,通过技术化过程制作出来的作品。由于不同艺术品的制作过程包含了某一个社会特殊的"技术系统",因此,艺术品首先表现出只属于某一社会或族群的"技术产品",具有特殊的"技术魅力"。艺术品的"权力"根植于这一特殊的技术过程,"魅力技术建筑在技术魅力"的基础之上,无可替代。

这个系统不仅表现出特殊的族群背景和地方知识,也表现出在同一个知识系统中的权力叙事,正如张光直先生对商周艺术中动物纹样的分析所得出的结论:"不仅能使我们认识它们的宗教功能,而且说明了为什么带有动物纹样的商周青铜礼器能具有象征政治家族财产的价值,很明显,既然商周艺术中的动物是巫觋沟通

天地的主要媒介,那么,对带有动物纹样的青铜礼器的占有,就意味着对天地沟通手段的占有,也意味着对知识和权力的控制。"①从此我们可以看出,任何远古艺术的"魅力"都具有"族群—地缘—时间—知识—技术—权力"系统的专属性。后来的人们可以仿造"艺术品",使之成为人们所熟知的"赝品",却无法复制其系统的专属性。毫无疑问,一件艺术品可以或者可能通过购买、偷盗、抢掠等方式将它转移到另一个地方,或者成为另外一个人、集团或国家的"财宝",但凝聚在这些艺术品的"艺术魅力"并不会因此完全消失,一个不变的品质仍然存在,即在它们身上所包含着的特殊的"技术系统"价值仍然属于它们的"原创者"。举一个例子:在巴黎协和广场上的"方尖碑"虽然耸立于塞纳河畔,是一件具有非凡"魅力"的艺术品,可是,凝聚在这一作品上的"技术魅力"永远属于古代埃及文明。换句话说,方尖碑"身在法国,价在古埃及"。

艺术遗产的特色

艺术遗产的特色各种各样,尤其是艺术的类型千差万别,本书无法详尽。不过,无论何种艺术,其首要者,所表达的必然反映当时当地的情形。"艺术反映生活"虽已被说滥,可是人们仍然找不到替代这一观点更精炼的概括,无论是过去还是现在。如果要说得更具体些,则从人的属性角度,即"自然性"(人的自然属性)和"社会性"(人的社会属性)切入。

江苏连云港将军崖岩画(左为原面貌,右为制作)被学者们认为是一幅《稷神崇拜图》。这组岩画凿刻在将军崖南口的一块巨石上,共10个人面形,人面下与植物相连,好像植物结出果实。制作手法是用坚硬石器磨刻的,阴线粗深圆滑,刻痕断面呈U形,深约1厘米,宽度在2—3厘米之间。10个人面形大小不等,最大的高90厘米,老妪模样,最小的仅高18厘米,小人面围绕在大人面周围,好像一个大家族的子子孙孙围着一位老祖母。植物纹表示农作物"稷"。我国北方最早种植的谷物就是稷,即通常人们所说的小米。岩画中人面表示神灵,在原始人看来,谷物是有灵性的。②虽然这样的解读带有现代认知的某种"附会",但原始艺术反映了原始人的生活场景却肯定不会有错。这个岩画似乎也反映了作为农耕文明"社稷"和"社祭"的远古场景,只不过图腾化了而已。

① 张光直:《美术、神话与祭祀》,郭净译,沈阳:辽宁教育出版社,2002年版,第58页。
② 李福顺:《绘画史话》,北京:社会科学文献出版社,2011年版,第11页。

江苏连云港将军崖岩画《稷神崇拜图》

艺术反映生活,也包含着适应生活。人之初,温饱当为首先。人之御寒,裹衣一如动物皮毛,原为本能;皮毛之暖,尚有美丽。文身既是"文化"初义,亦为扮饰之美。《礼记·王制》:"中国戎夷,五方之民,皆有性也……东方曰夷,断发文身。"孔颖达疏:"文身者,谓以丹青文饰其身。"可知,"丹青"原为文身体饰之称。顺带说,"丹青"作为中国画的代名词,实指两种作为颜料的矿物。丹指丹砂,青指青雘。这两种矿物因其不易褪色的特点而为古代画师所喜用,且绘画又常用朱红色和青色两种颜色,故"丹青"成了绘画艺术的指代。《汉书·苏武传》:"竹帛所载,丹青所画"之说。如果孔颖达所疏可信,说明我国的传统绘画始于文身。当然,文身不独我国所专美,世界民族志材料提供了大量有关材料,足以佐证。图腾之扮除了说明原始人类与动、植物为伍的生命共同体的"亲属"关系外,还伴有装饰之美的适用。[①] 随着人类与动物的区隔和分离越来越远,图腾人体扮饰向服饰过度,此过程虽长,线索却清晰,尽管一直以来,动物、植物等图案仍被作为服饰的元素延续至今,但由原始思维(人类在认知上并未与其他物种分离)到抽象思维(人类脱离其他物类成为高高在上的 mankind(万物的灵长))的演化线路却十分明确。

人类的服饰也无例外地汇入"社会化"的进程。服饰作为艺术遗产的一种类型,也越来越多地加入了"人造"的因素。《周易·系辞下》曰:"黄帝尧舜垂衣裳而天下治,盖取诸乾坤。"《集解》引《九家易》:"黄帝以上,羽皮革木以御寒暑,至乎黄帝始制衣裳,垂示天下。"易学家高亨以为"垂"当借为"缀",缝也。《说文解字》释:"缀,合箸也。"箸,附也,合箸即联合二物使相附箸,是"缀"即缝义。[②] 此训虽属无稽之谈,有谁真的相信衣裳为黄帝所制之谬说?却分明标榜"衣裳"与"统治"的社会化政治趋向。不过,传说故事虽不实,服饰的手工技艺之人为制作(而且主要由女性承揽)实在是无可辩驳的。

服饰在古代社会化的头等要务是与"礼"的关系。由此引发了"百家争鸣"之掌故,诸子对服饰之"社会之属"释尽其义,各自表述:儒家遵循"文质彬彬,然后君子"

① 参见张杰春:《中国服饰文化》(第2版),北京:中国纺织出版社,2009年版,第47页。
② 同上书,第84—85页。

的原则。《论语·尧曰》直言:"君子正其衣冠",表明以服饰伦理以配合"礼制",甚至将"佩玉"("古之君子必佩玉",《礼记》)作为"比德"之诉。道家则另有主张,提倡"被褐怀玉,养志忘形"。老子在《道德经》中有"圣人被褐而怀玉"之说,表明衣尚且可以不整,只要"怀玉"就可以了。庄子更有穿着打着补丁的粗布去见魏王的故事(《庄子·山木》)。① 墨家似乎比道家更为激进,干脆主张"好质而恶饰"。韩非子《解老》:"礼为情貌者也,文为质饰者也。夫君子取情而去貌,好质而恶饰。"古代不同的派别大都以衣服为话题,争相表明各自的观点。此不赘述。

从人类学的观点观之,艺术遗产必具"特色",此必然且共识,只是观者对象不同,歧义颇多。人类学研究的主要对象是原始文化,因而习惯于将这些艺术遗产的特色置于变迁之中来看待和对待,特别是那些"原始艺术"。一方面,它要接受时间的考验;另一方面,它要面对社会变迁,尤其是面对商品社会中的交易规则的挑战。所以我们不能一概认为,消失了的艺术和艺术品就没有"特色"价值,而在市面上流通的艺术品就有价值。有的时候情况正好相反。那么,我们将从什么角度加以判断呢?艾灵顿认为应该从艺术品的"真实性"来考虑,她在《真实的原始艺术的死亡》一文中认为,原始艺术的"真实性"在今天处于一种衰退的状态,甚至趋于灭亡,其原因是:文化的消失正是来自文化生产本身。② 任何艺术和艺术品都将面对一种"两难":社会变迁趋向于现代性,这是一个必然的过程,而许多原始艺术在文化现代化进程中就将面临消失。③ 从这一角度看,原始艺术正处于消失的过程。但是,原始艺术的主题,包括一些元素、线条、手法都可能融汇到现代艺术之中。

还有一类艺术(品)比较特殊,比如歌舞。毫无疑问,音乐和舞蹈自然可以划到艺术的范畴。人们在生活中也习惯作这样的分类。比如游客在旅游过程中,特别是到少数民族"异文化"的旅游目的地去旅游,经常少不了要观赏东道主的歌舞节目,而且有许多歌舞都与相关的仪式庆典在一起。像歌舞这样的艺术与一件具体的艺术品不一样,它不能带走,不能购买,只能在当地欣赏。它属于一种特殊的符号艺术。布洛克认为,所有与音乐舞蹈有关的艺术,其主要特征都是语言性的(linguistic),仪式中的交流就是语言性的。④ 因为"语言性"交流不仅是基本的交流媒介,而且它构成了音乐中舞蹈形式的基本要素。比如,唱歌和歌吟除了实际上使用语言外,还带有与语言活动相关的发音、节奏等。布洛克在研究中发现一个现

① 张杰春:《中国服饰文化》(第 2 版),北京:中国纺织出版社,2009 年版,第 146—147 页。
② Errington, S. *The Death of Authentic Primitive Art and Other Tales of Progress*. Berkeley: University of California Press, 1998, p.119.
③ Ibid.
④ Block, M. *Symbols, Song, Dance and the Features of Articulation: Is Religion an Extreme Form of Traditional Authority*. In *European Journal of Sociology*. 15. 1974, p.55.

象,形式性的语言具有一种权力,他以政治家的演说为例,演说是一种形式性的东西,在这种特定的形式中的"说话"具有非同凡响的力量,事实上那并不说明"演说者"有什么特别的能力(当然不同的演说者之间在使用同一种演说形式上的效果有所不同),而是演说形式赋予演说者某种权力。由于演说这一种形式非常特别,所以演说者在这一形式中所使用的语汇、风格也都受到了限制。布洛克试图通过这个例子说明,"歌"就是一种形式,它的效果是两方面的:首先,歌唱者通过演唱揭示着"语言性进程"①;另一方面,"人们不能与歌发生争议"(cannot argue with a song)。② 为什么呢?它是一种形式,一种来自形式的"权力"。所以,他的结论是:"权威的特别的形式(传统)"③。如果我们接受布洛克的观点,那么,像音乐、舞蹈等艺术和艺术品,它们的形式本身就具有一种权威,任何人可以学唱、学跳,但它在形式上的符号性却不容置疑,游客与东道主都在同一个"形式权威"之下进行交流。

通过上面的分析,我们试图明白一个道理,即任何可以称得上"艺术"和"艺术品"的都有它们自己在发生形态上的依据,包括历史的、社会的、民族的、地域的等,这些因素是不可替代的,它构成艺术和艺术品内在的"魅力";而面对像歌舞这样的艺术和艺术形式,所有人都要服从它的"权威性"。从这一个层面上看,它们是不可替代的,也不能再生,因为产生它们的条件已经不复存在。也因为如此,它是我们今天格外强调要"保护文化多样性"的具体形态和实物,必须格外地珍惜它们。同时,随着现代商品社会的发展,"艺术的商品化"不可避免地发生和发展着,艺术品的仿制、再造、生产流程化会大量出现,以满足市场的需求。这不可避免,也无可厚非。问题的关键在于:对艺术品的分类与评估,有些东西是不可仿造的,"唯一性才是它的真正价值",比如那些古老的遗产性艺术品。有些艺术品虽可以仿制,但必须与"原作"严格区分开来,市场上的"赝品"与"真品"或许还不只是价格上的问题,有时还涉及民族情感、宗教的神圣性、族群的尊严等。如果把具有神圣宗教含义的艺术品"商品化",这种"世俗"过程会淡化、削弱甚至亵渎原始的神圣物。

① Block, M. *Symbols, Song, Dance and the Features of Articulation: Is Religion an Extreme Form of Traditional Authority*. In *European Journal of Sociology*. 15. 1974, p.70.
② Ibid., p.71.
③ Ibid., p.79.

体无完肤(物与博物)

艺术与博物馆

"物"的表现形态远比我们想象得复杂。人们通常习惯性地把物质当作纯粹的外在存在形体,而没有注意到认识和解释物质行为本身所具有的社会价值和意义。事实上,对物的观察和使用已经包含了对物质的认识和实践行为。人们不仅参与了对物的创造,包括工具性制作和观念性制造,人们甚至通过对物质的实践建立一整套共同的实践与意义准则。① 就物的制造这一概念,就有人们通常所想见的具体的制造,比如有手工制造、机械制造,今天还有数字制造等等。西方的考古学有一种大致的分类,即将这些过去遗留下来的人工制品分为两类:遗物和遗迹。前者是可移动的,可以被带到博物馆或者实验室加以研究;后者要移动起来就困难得多,它们要么固定在地面上,要么因为体积太大,只能在现场进行研究。② 虽然考古学的"物"属于过去的"遗留物",但当它们在特定的历史语境中被发现、被挖掘、被展示、被出售等行为,都毫无例外地打上了那个特定时代的烙印。

在今天这样的背景下,任何被发现和制造出来的"物品"都可以认为其为"产品"或"作品",也可以被视为商品,用于交换。所以,在制造过程中,以下几个方面的因素就需要考虑:1.制造的目的是什么? 如果是商品,制造的目的自然是为了交换。2.同一种物在使用过程中完全可能因不同的背景和语境而出现完全不同的意义和作用。3.同一件物的"价值"体现和计算的差异性和多样性。4.一些特殊的物在不同的历史时段里可能建立特殊的伦理,或者反过来说,一些社会性伦理需要借助特定物来表现、呈现和实现。中国古代的许多祭祀仪式与"礼制"的关系非常密切,而许多祭祀仪式又是通过不同形式、不同等级、不同器物的摆设体现出来。

物的制造还可以有其他的意思,即人们根据不同的愿望附加于某一件物之上的东西,包括知识和分类。比如文物,人们之所以会认为或认定某些物为文物,而

① 参见王斯福(Stephen Feutchwang):《文明的比较》,刘源等译,载《西南民族大学学报》2008年第6期。
② [英]戈登·柴尔德:《历史的重建:考古材料的阐释》,方辉等译,上海:上海三联书店,2012年版,第1页。

其他的不是文物,除了根据凭附于物之上的自然因素,诸如时间、空间、品质的因素外,还有根据人类的知识和经验的判断和认定。后者就属于人的"制造"范畴,即根据人们的需求和认知,人为性地提升某类、某些物品的价值。同时,专家也经常利用他们的知识和技能,参与制造物的价值。比如对于文物的鉴定,专家的知识、经验便能够成为文物"金身"与否的根据。从这个意义上说,专家也参与了制造。甚至连博物馆都是一类特殊的制造物。

与遗产和文物建立亲密关系的,无疑是博物馆。博物馆这一概念通常被人们在常识上与博物学联系在一起。这是有根据的。比如在学科上与博物馆存在"亲缘关系"的考古学有两个来源,一个是博物学(Natural History),一个是时代背景,即可以追溯到文艺复兴的古典人文主义。① 这里有几个重要的细节需要辨析:1. 博物馆与博物学存在着学科上的关联性,但并不同等同性的。2. 无论是博物馆还是博物学,都具有整体性和整合性的特点。3. 博物馆和博物学在翻译上存在着某种似是而非的假象,其实二者在语词上并不同源,甚至完全不同。

从西文词语的考释可知,博物馆(Museum)的出典有两个潜匿的意义和指喻:词语上源自古希腊的缪斯(Muses)——专门掌管诗歌、艺术和科学的女神。"音乐"(Music)也与之同源。在古希腊神话传说,特别在荷马史诗《奥德修纪》里有详细的记述。缪斯原是一位歌唱女神,后来成为诗歌、艺术和科学的总管。她的化身从一位演变到三位,最后定位于九位。古希腊时期,Museum 原指缪斯庙,即专门祭祀缪斯的庙宇,也是用于收藏、由女神掌管的艺术品场所。古希腊时期的各个城邦都有缪斯庙。历史上最负盛名的是建于公元前 280 年的亚里山大城的缪斯庙,它对希腊文化的传播起到了非常重要的作用。同时也被认为是现代博物馆、美术馆的先驱。

Museum 有一个重要的指喻,即与"记忆"联系在一起;缪斯的母亲正是记忆女神。所以,无论是从博物馆的字源考据还是意义考述,"记忆"都是一个重要的工具性概念。据此,博物馆的重要功能之一就在于使参观者通过知识将过去、现在和将来完整地连接在一起的记忆过程,而非仅限于"物"的收藏和展示。② 在对博物馆"过去"的记忆上,有与死亡联系在一起的诠释——博物馆所展出的器物具有"死亡"的意思;博物馆收集器物的过程可被看作是一个使器物与生命相互脱离的过程。阿多诺(Theodor Adorno)认为德语 museal 即"像博物馆那样"(museum like),这个词描述的事物与观者之间不再有至关重要的联系,所表现的是"死亡"的

① [英]戈登·柴尔德:《历史的重建:考古材料的阐释》,方辉等译,上海:上海三联书店,2012 年版,第 14 页。
② Moore, Willard B. *Connecting the Past with the Present: Reflection upon Interpretation in Folklife Museum*. In P. Hall and C. Seemann ed. *Folklife and Museum*. 1986, pp. 51—58.

过去。它们被保存下来,是人们出于对历史的尊重,而不是因为现代社会需要它们。①

现代博物馆的理念和概念大致有如下几种代表:

1. 圣地的理念。"在圣地范式中,博物馆具有治疗的潜能。那是一个与外界完全隔绝的神圣之所。博物馆的藏品受到人们的顶礼膜拜。"②博物馆之所以能够成为民众崇拜的对象,一个重要的原因就是许多后来成为博物馆的古代文明遗址大都是原始人民举行祭祀仪式的地方,比如教堂、宫殿以及古代庙宇。人们在那里举行神圣的仪式以纪念他们的祖先、神圣、神灵,或与那些特殊的历史事件、伟大的战争、祖先的起源等相关联。观众和游客在那个特定的环境和空间也有缅怀、回忆的含义。

2. 殖民主义范式。现代的博物馆事实上是以西方的博物馆为模式,也因此具有不言而喻的殖民化色彩。许多批评家认为,现代的博物馆是以帝国主义、殖民主义的"父权结构"为结构形成的特殊的文化样式,而博物馆正是殖民主义通过"他者"的意象以确定和确认"我者"的空间和场景。从这个意义上说,博物馆就是殖民化的空间范式,具有强烈的政治权力性"话语"特征。虽然,在世界范围内,包括联合国教科文组织一再呼吁归还被殖民者和帝国主者抢夺的文物给归属国和原属地,并将它上升到"基本人权"的高度,可是迄今为止,仍收效甚微。2009年2月对八国联军抢夺的两件中国文物"兔首""鼠首"的拍卖事件就是一个典型的例子。

3. 资本价值。博物馆既是一个收藏的地方,也是一个产业。既然是一个产业,就必然受到资本化市场导向的制约,这个特点越是在当代就越是明显。在商业社会,几乎没有什么东西不可以作为商品交换和出售。博物馆有时以其特有的严肃性掩盖了一个事实,即博物馆的收藏品与展出其实与商品市场有着内在的、千丝万缕的关系。从商品价值的浮动性来看,民众对某一种、某一类遗产的兴趣和关心必定附和当时的社会价值系统的变化,出现了隐晦的市场动态(通过民众在某一个特定时间内的"时尚"来反映)和明确的市场动态(比如文物拍卖行业就直接根据文物市场价格的变化来实施商业行为)。

4. 后博物馆。后博物馆范式被认为是一种最具希望的博物馆范式。它是"反思时代"的产物,这种范式试图通过政策的革新,包括诸如议程、策略和决策的制定,对遗产资源的重新分类、评估等,打造博物馆的全新形象。换言之,对传统博物馆的推动力进行新的调整和改变,以建立各种文化的共同空间。让全世界不同文

① 珍妮特·马斯汀编著:《新博物馆理论与实践导论》,钱春霞等译,南京:江苏美术出版社,2008年版,第175—176页。
② 同上书,第11页。

化有机会平等地在一个平台上进行交流和互动。也是在这种思想的主导之下,一些新的博物馆样式层出不穷。尤其值得肯定的是,那些遗产的创造者、认同者和传承者,那些原住民可以主人的身份通过不同的博物馆样式自主性地展示和处决他们的遗产。这样,博物馆的传统原则、主旨等也都随之发生根本性的改变。①

5. 发明遗产。博物馆的收藏被认为是对历史"碎片"的重组。多样性、变化性等不仅经常用来描述代表后现代的社会的性质,还用来指后现代地方的特点。这种特点经常将重新发现和发明合成到设计理念和建筑模式中。"对传统的永远更新的诠释……不是保护过去的碎片,而是重新组织、重新修复和重新诠释";从这个意义上说,博物馆只不过是"收集不同事物的盒子"。② 对于人们所熟知的博物馆以及文物展示其实包含着极其丰富的"历史物语",值得认真探索。因此,博物馆的概念、博物馆的形态、博物馆的历史记忆、文物的"非真实的真实性"等,都成了博物馆学、人类学研究关注的重要内容。

博物馆是诠释物的话语机制的最佳机构。斯宾塞·克鲁(Spencer Crew)和詹姆斯·西姆斯(James Sims)认为,就物本身而言,它处于一种"失声"(dumb)的状态,只有通过展示和保存,物才会被固定化和获得意义,以依附于博物馆的环境。③博物馆中的物,其收集的原初动力是其视觉效益(visual interest),通过将物从其仪式的、文化的和经济的背景中移出,"博物馆将文化承载物变成了艺术客体(art objects)"④。由此看出,对物进行选择、收集并移植于博物馆的活动,实质上是一种剥离其非物质文化语境及属性、重新附丽客体性艺术价值的行为。

博物馆的功能在传统的意义上被认为是物的收藏和展出。但实际上,博物馆的物包含着两种"制造"。第一种制造,当然是指文物的原创,即那些被选择作为展出的物的技术制造。这种制造技术在今天已经逐渐丧失功能,有些仍停留在民间社会,或继续进行工具、工艺的制作和生产之用,或已经成为人们观赏之用。比如编制筐制品。列维-斯特劳斯对此这样评说:"在博物馆里,这类制品不会同绘画、雕刻,也不会同家具或实用艺术同时展出。18 世纪,《百科全书》已经对这被忘却

① 参见珍妮特·马斯汀编著:《新博物馆理论与实践导论》,钱春霞等译,南京:江苏美术出版社,2008年版,第 11—26 页。

② See J. E. Tunbridge and G. J. Ashworth. *Dissonant Heritage: The Management of the Past as a Resource in Conflict*. New York: John Wiley & Sons, 1996, p. 17.

③ Crew, S. & Sims, J. "Locating Authenticity". In I. Karp & S. Lavine eds. *Exhibiting Cultures: The Poetics and Politics of Museum Display*. Washington: Smithsonian Institution Press, 1991, pp. 159—175.

④ Alpers, Svetlana. "The Museum as a Way of Seeing". In I. Karp & S. Lavine eds. *Exhibiting Cultures: The Poetics and Politics of Museum Display*. Washington: Smithsonian Institution Press, 1991, pp. 25—32.

的编制业发表了明澈的见解。'这种艺术十分古老而且实用。生活在人烟稀少地区的祖先,独居的孤独的修行人从事编制,并以此作为他们绝大部分的生活来源:从前编制业为有钱人的餐桌提供了极精致的编制品,如今,已极少见到,水晶瓶已取代了编制品。'……在无文字的民族的生活中,这种艺术则占据着重要的地位,往往是首要地位。编制术的用途无穷,它达到了我们无法与之相比的完美程度。"①

值得反思的是,当我们用中国传统的"博物"概念去翻译、对应、阐释和套用西方的"博物学""博物馆"时,便出现了几个明显失误:1. 西方的经学传统自成一范,其特征之一就是分类细致和逻辑缜密,尤以在自然科学方面。将 natural history 和 Museum 译为"博物(学/馆)"造成历史性的误会。2. 我国传统的"博物志(学)"在价值体制、知识分类和呈现形制上与西方大相径庭,属于正统经学以外的特殊体制和体例。3. 用同一个既不是中国传统的博物志(学),也不是 natural history 和 Museum 本义去对应,便出现三者原本非一物,因用同一个语词而误以为一物的窘境和尴尬,导致认识上的困境。②

博物馆与"文物"是一个紧密相连的整体。人类与其他生物物种的差异之一在于人类对历史和记忆的贪恋,这种贪念在"物"的表现上就是特殊的收藏形式。其实,许多种类的动物也有"收藏"的特点甚至是癖好,但那都属于生存本能和繁衍的需要,比如动物在冬季到来之前必须存贮足够的食物以对付冬季缺乏食物的问题。这种收藏和囤积充其量只能说是一种维持生存和生活的本能,而未达到收藏文化的层面。人类的收藏则不然,正如学者所说,人类的收藏与文化一样悠久,一方面文化创造了收藏(collections),另一方面,收藏本身也创造了文化。③ 西式博物馆的这种关系在传统的中国博物学中表现得并不明显,我国传统的博物学主张"天人合一""物我同一"。

这种以物为"介体"的表述、表达,除了传递天地人之间的信息外,特定的物也因此具有了特殊的意义,包括**"物觉"**,以物为鉴的符号感知,以**"体物"**为媒介的社会伦理秩序,以**"质感"**为工具的材料制作和使用权力。④ 而**"体物"**与**"体悟"**鲜明反映了中国古代艺术遗产的传统,即与巫觋、祭祀、礼乐相互关联的情形。其中

① 克洛德·列维-斯特劳斯:《看·听·读》,顾嘉琛译,北京:中国人民大学出版社,2005年版,第164—165页。

② 参见彭兆荣相关话题的系列论文:《博物体:一种中国特色的生态概念与模式》,载《福建艺术》2010年第2期;《物、物质、遗产与博物馆》,载《贵州民族研究》2009年第4期。《此"博物"抑或彼"博物":这是一个问题》,载《文化遗产》2009年第4期。《物的表述与物的话语》,载《北方民族大学》2009年第6期;《遗事物语:民族志对物的研究范式》,载《厦门大学学报》2009年第2期等。

③ 王嵩山:《文化传译:博物馆与人类学想象》,台北:稻乡出版社,1990年版,第4页。

④ 纳日碧力戈:《民族三元观:基于皮尔士理论的比较研究》,北京:民族出版社,2015年版,第179—182页。

"形/神""气/律""艺/韵"都相互通融。如书法、音乐、舞蹈、诗歌皆通。① 而中国传统的"物性"与"体觉"的关系无不体现在人的物质存在——身体之中。人的身体就是一个完整的"物身隐喻":从物(身体器官)→信息(接收各种信息)→看法(形成特定的观念)→反馈(反映于客观事物)。而这一链条又可以在人的"反观"中得到再现,成为一种特殊的"互视-互动"关系体制。②

在西方,"物"是一个越来越多被讨论的话题。英国人类学家罗兰在《器物之用——物质性的人类学探究》一文中,对涉及"物"的概念、用语、词义进行简要梳理:

> 在这里,我首先要说,我有意使用"器物"(artiface)和"物品"(object)这两个词,而没有用"东西"(thing)和"物性"(thingness),是想强调器物的制造和装置过程的艺术要素,以及强调事实/器物(fact/object)是这个过程的结果(outcomes/realities)。布鲁诺·拉图尔(Bruno Latour)曾将"拜物"(fetish)和"事实"(fact)两个词优雅地组合成了一个新词"事实拜物教"(factishism),我将借用这一概念。我的关注点也与阿多诺(Theodore Adorno)对"物品"一词的讨论相近,认为这一概念总被消极地当作去语境化的物品(decontexualized object)。我们来看阿多诺《棱镜》(*Prisms*)中《瓦莱里·普鲁斯特博物馆》(Valery Proust Museum)一文的开篇:"在德语中,museal(即'博物馆似的')有着一种令人不快的意味。它描述的是这样一种物品:观察者与物品之间再无生动联系,并且物品正步入死亡。它们之所以得以保存,更多是出于对某历史的尊重,而不仅仅为现时的需要。博物馆(museums)和陵墓(mausoleum)的关联远甚于音形上的相似。事实上,博物馆是艺术作品的家墓。"……考古学界有一个对话,即"物质"(material)与"社会性"(sociality)之间的各种关系,包括考古学所使用的"石器时代"(Stone Age)等。③

在这段西式的"物"的概念语汇的辨析里,罗兰为我们呈现出了一个以"物"编织的概念之网。其实,对绝大多数中国读者而言,那些西式"物谱"大多并不在我们的认知分类和知识范畴之中。然而,类似的梳理之所以重要,是因为西式的"物谱""物理"已然深深地嵌入了近代以降的中国的社会知识体系之中,尤其是"唯物主义"的历史观。同时,在具体的器物形制之中,包括考古学对古物的研究,与"物理学"相

① 纳日碧力戈:《民族三元观:基于皮尔士理论的比较研究》,北京:民族出版社,2015年版,第182—183页。
② 同上书,第126—127页。
③ 参见[英]罗兰(Michael Rowlands):《器物之用——物质性的人类学探究》,汤芸译等译,载《民族学刊》2015年第5期,第1—2页。

关的表述和范畴,对器物的各种分类,以及与博物馆有关的各种内容和信息。

对于人类学而言,"器用艺术"一直是人类学家藉以观察了解社会的重要遗存,其中大多与"原始艺术"有关。言及"原始艺术",脱离不了与博物馆的历史关系。博物馆的历史表明,大量收藏原始艺术作品的时间始于19世纪50—70年代,柏林、伦敦、罗马、莱比锡及德累斯顿博物馆的核心部分都起源于这一时期。属于"原始艺术"的部分,即文化人类学学科范畴的那些原始作品被分离了出来,柏林博物馆原本就是君主博物馆。直到20世纪初,法国出现了各种以原始的、土著的艺术作品为展示的各种活动,现代博物馆展出原始艺术品的历史才逐渐地开展。①

一桩往事或许可以表达"原始艺术"与现代博物馆的复杂情结:2006年6月20日巴黎"凯布朗利博物馆"(Musée du Quai Branly)开馆,联合国秘书长安南和法国前总统希拉克及300多名贵宾出席了揭幕典礼,法国媒体整整一个星期连续不断报道这一当时当地最大的文化话题。法国媒体还是习惯地称它为"Musée des Arts premiers","Arts premiers"的意思有两层:第一层与原先的"Arts primitifs"或"Arts bruts",即"原始艺术"差不多,但少了其中对非西方艺术"居高临下"的审视眼光,因为法文的"premiers"也可理解为"首要的""重要的"。第二层,"Arts premiers"还有"遥远的""远方的"含义。事实上博物馆收藏陈展的主要是非洲、美洲、大洋洲和亚洲带原始艺术风格的艺术品。

因此更多的人把这一博物馆视为"非西方艺术博物馆"。这是希拉克两任总统任期12年治下完成的唯一一项重大文化工程。法国媒体称巴黎凯布朗利博物馆"是一个体现非西方艺术和文明的人性与神奇的精品缩影",是"全世界第一个西方人放弃原先殖民者心态而以平等的眼光来展现非西方艺术的一座博物馆"。因此也被称为"他者博物馆"(Musée de l'Autre)。希拉克在开幕典礼上声称这是一座向曾经"被侮辱和蔑视的人民"致敬的博物馆。② 这一历史轶事或许只是无以计数的历史事件中的一件,而且具有仪式场合浓重的政治性意味。但是,在笔者看来,博物馆事业从一开始就是政治事务,它在很大程度上与其说是文化事务,不如说是政治事务。

"法"之窘境

"博物馆霸权"是一个历史的存在展示,并对现实施予影响的特殊权力;对于这一特殊的权力,迄今为止,世界上现有的法律都没能解决好由这一权力所引发的相

① [美]罗伯特·戈德沃特:《现代艺术的原始主义》,殷泓译,南京:江苏美术出版社,1993年版,第4—5页。
② 凯布朗利博物馆主页:http://www.quaibranly.fr/en/the-public-institution/museum-history/index.html.

关的历史问题。"埃尔金大理石"(Elgin Marbles)(或巴特农神庙)的大理石遗案便是一个典型的例子。公元前448年,雅典议会决定为雅典娜建造一座神庙①,地点选在雅典城最高的城堡之上,即卫城的制高点。此前波斯人入侵时,为雅典娜所建神庙被毁。新的巴特农神庙耗时16年,于公元前432年建成。1799年英国驻奥匈大使,以"野蛮手段"陆续将巴特农神庙的主要雕塑和中楣饰带运回伦敦,放置在大英博物馆内,并有了另外一个名字"埃尔金大理石。"②

问题在于:埃尔金大理石——英国在战时从希腊掠取的文化财产,对于类似的行径,现代西方法律有很大争议,焦点集中在"是否归还原主"的命题上。然而,不争的事实是,现在这些古希腊的艺术遗产还陈列在大英博物馆内。这便是大英博物馆最麻烦的一件文物。19世纪初,英国埃尔金斯伯爵出使奥图曼土耳其帝国,希腊当时是由土耳其统治,因伯爵与土耳其苏丹关系不错,便将雅典帕德嫩神庙的大理石建筑装饰及石雕切割下来并运回英国。之后他以35,000英镑转卖给英政府,现陈列于大英博物馆,成为该馆重要的藏品。长久以来,希腊政府不断积极追讨埃尔金大理石,希望英国能在2004年雅典奥运举办前归还文物;然而,英政府仍坚持大英博物馆对这批文物的所有权。这个议题在英国曾引起朝野广泛的讨论,许多人赞同掠夺而来的文物本来就应该物归原主;有人则认为一旦大英博物馆归还文物,就如同打开潘多拉的盒子,许多其他博物馆都将被要求归还文物。

欧洲理事会(the Council of Europe,成立于1949年)以文化互动(Cultural interaction)作为一个论据,将埃尔金大理石判定为整个欧洲"共同继承的遗产"。③ 2002年大英博物馆和法国卢浮宫博物馆等19家欧美博物馆,联合发表了一项声明,强调这些博物馆如同人类文明的百科全书,具有普世的重要性和价值,因此反对将早期获得的文物归还原属国。"法"在这里受制于"强权"。

这首先涉及遗产作为"财产"的所属权力的问题,但这里横亘着一个历史逻辑,即我们不能改变世界政治、文化疆域不断变化的事实,不能改变地球上各种文化长期、高度互动的事实,也不能改变西方物权法中先占原则的传统,以及他们据此殖民了大半个地球的事实。因此,关于某一遗产(尤其是战时被夺来夺去的文物)究竟属于谁的问题有时候便成为一个充满争议的问题。1970年"关于禁止和防止非法进出口文化财产和非法转让其所有权的方法的公约"(Convention on the Means

① 雅典娜是雅典的守护神。
② 参见[英]维多利亚·D. 亚历山大:《艺术社会学》,章浩等译,南京:江苏美术出版社,2009年版,第218—224页。
③ Greenfield, J. *The Return of Cultural Treasures*. Cambridge: Cambridge University Press, 1989, p.82.

of Prohibiting and Preventing the Illicit Import, Export and Transfer of Ownership of Cultural Property)将文化遗产(主要涉及的是可移动的)置于民族国家的框架里。这与 1972 年公约(主要针对文化遗产中不可移动的部分,但随着世界遗产名录的知名度高涨,世界文化遗产地吸引了越来越多盗窃者的兴趣,吴哥窟自从列入世界遗产名录后,各类盗窃事件频频发生)的精神有一致,也有抵触。一致的是对文化遗产的保护,使其免受各种伤害。抵触的是强调文化遗产的国家所有权,这一 1972 年公约敬而远之的前提。

有四个国家宣称拥有 Priam(特洛伊末代国王)金库(golden hoard)的所有权,德国考古学家谢里曼(Schliemann)于 19 世纪在土耳其境内发现,先保存在希腊,后给了柏林,在柏林又被苏联夺去。① 很多文化遗产已经远离其诞生地,或者其诞生地上的族群和国家已经斗转星移,或者跟其他文化或国家混血。我们已经很难找到文化遗产的"原初"主人。因此,尽管诸多政治家、学者或浪漫主义者呼吁文化遗产属于其创造者时,文物回归仍是一个争议多多的问题。

2007 年 3 月 23 日香港《文汇报》一篇《文物回归与全球化无关》②的文章大致反映了有关文物回归问题的现状。面对中国记者向大英博物馆馆长提出的"如何看待中国宝物回归和中国人民的复杂感受问题"这一问题时,馆长回答:"中国文化也是世界文化的一部分。"大英博物馆方认为,回忆是理智的先决条件,丧失记忆如同丧失身份。大英博物馆是一个收藏希望和梦想的独特宝库,珍藏了人类从开天辟地起的神话和历史。大英博物馆内的 2 万件中国文物,有商周青铜器、秦汉铜镜、南北朝瓷器、唐代经卷、绘画以及漆器、丝绸、雕刻、书画、工艺品等;其中《女史箴图》和敦煌经卷等,都是举世无双的珍贵文物。博物馆有能力让这些珍宝得到最好的保护(避免它们因战乱、缺乏技术和资金而遭到损害),并通过无偿的世界巡回展出跟全球分享。

玉面　　　　玉猪龙　　　玉琮　　　玉璧

① David Lowenthal. "Heritage Wars",an edited except from his article "Why sanctions seldom work: reflections on cultural property internationalism", *International Journal of Cultural Property*. 12,2005. 资料来源:http://www.spiked-online.com/Printable/0000000CAFCC.htm.

② 余绮平:《文物回归与全球化无关》,香港《文汇报》2007 年 3 月 23 日。资料来源:http://trans.wenweipo.com/gb/paper.wenweipo.com/2007/03/23/FB0703230001.htm.

大英博物馆大约有2.3万件中国文物栖身于大英博物馆中,包括玉器、青铜、书画、瓷器、造像、漆器、金银等项目,上面四件都在其列。今天,对于"物"的消费表现出以往任何一个时期所没有的需求,这种消费需求所带来的对遗址、遗产和文物的破坏也因此比以往任何一个时期更为严重。最为显著的破坏来自于对古代遗址文物的非法浩劫,主要表现在文物的非法买卖以获取非法商业利益。① 与此同时,旅游观光对于旅游目的地的遗产价值显然可以赢得财政上的收入;而这种经济利益也纵容了对古董的消费需求。这里出现了一个现代消费价值的隐忧:一方面游客的到来提升了遗产地作为旅游目的地的宣传和招揽力,扩大了遗产的影响;另一方向,这种状况又使这些遗产作为消费品,助长了非法买卖行为和活动的势头,甚至使这种势头无法扼制。

当物成为一种掠夺对象时,其原先稳固的关系便消失了;那些凭附于文物中的价值也就面临劫难。对遗产、文物的非法行为和活动自然会在这种形势下得到某种纵容,甚至有些人冒险进行各种各样的对文物的非法买卖活动。文物贩子的存在取决于社会需求,包括博物馆和私人收藏者。问题是,在古董交易和收藏活动中,合法的文物和古董买卖只是其中一小部分,而几乎所有的国家对古董文物的合法性并没有履行法律措施和预警。② 所以,在文物流通和收藏领域,存在大量无法证明和无法核实的古董和文物,它们充斥着市场。在这种情况下,遗产和文物遭受劫难也就在所难免了。归根到底,这些遗产和文物所面临的遭遇与权属有关。1970年,联合国通过一个决议——《关于限制和防止国际间非法进出口文物及文物所有权的转移的保护措施文件》。然而,在现实操作中的困难之处在于,现在国际上并没有一种公认和通行的遗产权属准则。在最近一段时间里,世界各地的考古遗址和遗产地都发生了严重的破坏事件,其中一些破坏行为已经酿成了灾难性的后果。发生在柬埔寨吴哥窟的破坏性事件就是一个例子。

吴哥窟神殿中的动物石雕被破坏

吴哥窟神像被破坏的惨状(彭兆荣摄)

① Renfrew, C. *Loot, Legitimacy and Ownership*. London: Duckworth, 2001, p.15.
② Ibid., pp.35–36.

其实,早在 1848 年一位名叫乔治·丹尼斯(George Dennis)的学者被认为是第一个提出这种警示的学者。① 这种对于文化遗产和古迹的破坏性掠夺与社会发展过程中对古董、文物的收藏热情和兴趣存在紧密的关系,而那些遍布于世界的遗址和文物也就成了受劫难的对象。然而,在这方面,族群原则总体上却无所作为,因为相对独立的族群意识无法抵御这股来自世界范围内的消费需求。也因为此,开展国际间的合作以共同采取保护措施也就显得尤其迫切。必须通过立法手段来制止这一破坏文物的非法活动的蔓延。可是,从现在的情况看,有效的国际合作机制仍没有完全建立起来。

对于那些原住民社会,情势则是有所不同。例如在毛利文化里,"并没有特殊的词语对应'价值'(value)一词,毛利人对价值的观念涵盖在 taonga 一词中。taonga 表示财宝及其他非常珍贵的东西,亦即非常好的或是有价值的物(object)。这种'物'或者说是价值的凝结,既可是有形的(tangible),也可是无形的(intangible);既可是物质的,也可是精神的。"② 毛利人的 taonga,既有可能是一件祖传宝物,也可能是他们所说的语言,还有可能是一项传统知识。区分其为物质的还是观念的并不重要。然而,毛利人的 taonga 在新西兰的殖民及现代化过程中,已经逐渐被物化、商品化。同时,在联合国的遗产概念及其分类原则成为世界通行的文化资源竞争法则的语境中,他们对 taonga 的所有权的要求,虽然目的是强调自身文化和价值观念的独特性,却将一系列新的事物,包括智识财产(intellectual property)和一般产权(property rights in general)带入了 taonga 的内涵之中。毛利人借用了西方思想的工具箱,试图要将他们的文化在世界舞台上标示其独一无二性。③ 然而,具有讽刺意味的是,这种因将毛利术语与英语术语捆绑在一起而生成的概念创新,恰恰失去了 taonga 概念及其包含的文化观念的独特性和原生价值。

艺术的展示

博物馆的另一种"制造"指在不同的社会语境中的人为制造。博物馆被人所接受的正式形貌比其所展示的文物的历史要晚近得多,它大约产生在 19 世纪初叶。

① Renfrew, C. *Loot, Legitimacy and Ownership*. London: Duckworth, 2001, p. 52.
② Marsden, M. *The Woven Universe*, Estate of Rev. Maori Marsden, Wellington, 2003, p. 38.
③ Henare, A. "Wai 262: A Maori 'Cultural Property' Claim", in Latour, Bruno & Peter Weibel ed. *Making Things Public: Atmospheres of Democracy*. Cambridge, Massachusetts/ London, England: The MIT Press, 2005, p. 68.

它的产生开创了一个特殊的制作历史形象的工程,即人们通过搜集文物,以器物、形具和展示等方式对人类的过去进行"发明"和重构。一方面,人们通过博物馆事业对人类的遗产,特别是文物进行搜集、修复和保护,使那些濒临灭绝和毁坏的文物得以留存。另一方面,由于博物馆对文物特殊的展示和保护工作,通常将文物搬移出文物的历史现场,并按照专业的分类进行重新排列,这就意味着博物馆所展示的历史,在某种意义上说,属于建构的历史。其实,任何"历史"都是建构的,只是,人们以往有一种认识上的惯习,将历史与"真实的事件"等同起来。而博物馆属于"文物化"新式表述。无怪乎,有学者发出警告:"博物馆对历史的重新发明(the museum's reinvention of history)是对历史原义的一种威胁。"①

在这里,"过去"被精巧地改变了属性:就艺术遗产而言,过去是有归属的,它不仅指艺术的创造者,即所有者;而且其"过去"(历史)也是民属性的。然而,博物馆却化解了这一"过去"的所属,甚至以更为冠冕堂皇的说辞,将特定的所属置换给了"全人类"。这样,那些世界上最伟大的博物馆、艺术馆也就承担起了将艺术遗产呈现给"全人类"的使命,那当然也就不再将"归还"艺术品当作被指责的理由,或来自心灵受折磨的痛苦。"现代美学已然被鬼魂所缠绕,艺术的死亡成为其主旨。诚如黑格尔所宣称,艺术是'过去'的事情历史性地与艺术的美学化巧遇在博物馆。""艺术是关于'过去'的事情",包含在一个客体中蕴藏着的精神,二者具有历史性的统一。然而,"我们现在的时间条件对于艺术并不那么有利。"(黑格尔《美学》I,II)②因为,现在的博物馆并非以这一艺术中"最高的需求",即完美的契合为准则,艺术被服务于、作用于简单的"当下"。

从学术理论的角度看,博物馆所收藏和展示的遗产文物被认为是"非真实的真实性"(inauthentic authenticity)。所谓真实,是指文物的真实存在。所谓"非真实"指遗产和文物离开了遗产和文物发生的历史现场,与它们所发生和联系的原生纽带出现了断裂甚至隔绝。当一个物失去了发生与生存的环境和背景时,在很大程度上也就失去了自我说明的理由,因为许多成就其特殊意义和价值的条件和关系已经丧失。也就是说,所展示的文物已经不再是"原来那件物"了。当人为化的物品与传统的生活经历中的原属和呈现相分离,博物馆仿佛成了一堵不透风的墙,把原始的意义与人们的交流隔离开了,特别是那些艺术品。③

另一方面,博物馆所展示的文物在物和人之间获得了带有强烈主观性的解释。

① Maleuvre, D. *Museum Memories: History, Technology, Art*. California: Stanford University Press, 1999, p.1.

② Ibid., p.191.

③ Dewey, J. *Ary as Experience*. New York: Putnam, 1934, pp.3—9.

欧洲在19世纪早期的许多博物馆,比如英国展出的工艺品是没有标签和说明的,目的在于不妨碍观众对文物的解释。① 何况,当那些特定的遗产和文物被摆上了博物馆的展示柜台,不仅贯彻着一套知识话语,而且当它孤立和独立地进行自我说明的时候,也会形成一套自我表述话语。观众和游客会不由自主地被那些话语所牵引和误导,进入一个与特定遗产和文物有距离的套路。所谓"真实"是指无论博物馆的实物展览还是展示都是客观的、具体的、现场的、可视的、可触及甚至可触摸的,因而具有某种无可置疑性。这种"无可置疑"恰恰成了意义非真实的面具。

在此,"博物馆"声称对文化艺术遗产的博物馆"保护"是一种无可替代的作用。从知识体制和展示形制的历史角度看,现代博物馆完全是西方模型,其古代原型来自于古希腊,即对缪斯(Muse)女神的祭典仪式,而现代的博物馆形制则"显然是西欧的创举"。由于西方博物馆的这种发展有赖于殖民主义和经济帝国主义。而在博物馆的类型当中,艺术博物馆已经成为一种重要的机构。卡里尔由此提醒中国的同行:"在中国,艺术有着截然不同的历史,没有任何对应于法国和美国的现代主义发展的东西,尽管从20世纪早期开始,许多中国艺术家就访问了西方,或者采纳了西方的风格。然而,中国艺术的收藏肯定会有一种与欧洲和美国绘画的展示极为不同的结构。"② 西方博物馆的"中国移植",一方面要尊重西方的思维方式在艺术中的表现和表现形式,更为重要的是,要以"文化自觉"的态度进行本土化改造和创新。

本质而论,博物馆中的收藏品已经产生了"变形":"博物馆与变形极为相关,一是因为博物馆收藏了那么多具象艺术,二是由于这些收藏常常经历过极大的变化。因而,要恰切地论述这一机构,就得有《变形记》③那样的想象力。"④ 就如奥维德笔下那些变成人的神,或变成动物的人一样,艺术品在经历变化时也保留了自身的认同性,大约从1750年以来,艺术博物馆就成了以视觉艺术为"外壳"的变形形制。⑤

① Tunbridge, J. E. *Dissonant Heritage: The Management of the Past as a Resource in Conflict*. Chichester and New York: John Wiley & Sons, 1996, p.10.
② [美]大卫·卡里尔:《博物馆怀疑论:公共美术馆中的艺术展览史》,"中文版序言",丁宁译,南京:江苏美术出版社,2009年版,第3—8页。
③ 以《变形记》同名作品论,古罗马诗人奥维德(前43—17)的最为著名。这一史诗体作品,记述了罗马和希腊神话中大约250个故事(多为爱情故事),成为世界上最受欢迎的神话经典作品。《变形记》根据古希腊哲学家毕达哥拉斯的"灵魂轮回"理论,用"变形"这一线索贯穿全书,是古希腊罗马神话的"辞典",影响深远。后世有许多作家皆以《变形记》为名,其中以卡夫卡最为著名。奥维德《变形记》的译本有杨周翰译本,人民文学出版社,2008年版。
④ [美]大卫·卡里尔:《博物馆怀疑论:公共美术馆中的艺术展览史》,丁宁译,南京:江苏美术出版社,2009年版,第2页。
⑤ 同上书,第9页。

或许这也正是博物馆最容易"被信任"的表象,因为博物馆和展示品的具体和具象是很有说服力的,因为人们相信"眼见为实"的判断。然而,无论是博物馆本身还是博物馆的收藏物、展示物,都可能截断了其后面的真相。比如收藏品离开了原地还是"本尊"吗？展品是真品还是赝品等问题,持怀疑态度的学者认为,不是收藏中某些艺术品存在赝品的问题,而是认定博物馆里的一切真正古老的艺术并非它们呈现的样子,当人们把一幅拉斐尔的画放在博物馆里时,充其量只是保存了一件古物而非绘画本身。甚至认为,古代艺术品作为文物,离开了原地和历史语境,"就毁了艺术"①。因为特定的遗迹被赋予特定的历史性,是因为它只属于那个特定的历史;如果它不在那个历史属地,而被移置,即与相应的历史分离,那么就失去了那个历史性了。②

至于诸如它们从哪里来,为什么要这样被展示,遵循的原则是什么,谁在主导这一切,观众站在什么立场上等等一系列问题,都是博物馆本身无法解答的问题,而要到更大的历史背景中去寻找答案。众所周知,博物馆在现代社会所起的作用是其他东西无法取代的。但是,博物馆的诞生有着复杂的时代语境和多样的历史因素,诸如"拜物教"与"毁圣像"的历史冲突,归还从"东方"掠夺来的藏品的呼声与日俱增等。英国人类学家罗兰认为,欧洲博物馆的诞生,绝非对偶像毁灭之前时代的一种怀念式的集体记忆,并非一种蛰伏式的反拜物教的冲动,博物馆本身构建了主体和客体、事物与表征的分离,但同时却要掩饰这种分离。同时,民族志博物馆与收藏在欧洲面临着危机,危机来源于藏品归还的压力与日俱增,又因政治人物并不关心展览"异文化"的价值而加剧。③ 而"过去对这些问题的探讨已经被归于原始领域,交给人类学和考古学了。人类学便致力于修补这种分裂,例如艺术人类学就从原始艺术开始的。"④换言之,欧洲博物馆的诞生,其根源并非来自博物馆本身的功能需求,更多的却是由于历史的缘由。

从外在的功能看,它是存放和展示艺术品的实物空间或实地现场,然而,它所传递的社会价值内涵却并非如此简单。在此我们不妨对西方博物馆的发展线索作一个大致的梳理,它有助于我们了解其基本功能和价值变化。

① [美]大卫·卡里尔:《博物馆怀疑论:公共美术馆中的艺术展览史》,丁宁译,南京:江苏美术出版社,2009年版,第65—66页。

② Maleuvre, D. *Museum Memories*: History Technology, Art. Stanford, California: Stanford University Press, 1999, p.58.

③ [英]罗兰(Michael Rowlands):"器物之用——物质性的人类学探究",汤芸等译,载《民族学刊》2015年第5期,第3页。

④ 同上,第4页。

西方博物馆发展的基本线索

时间	群体	特征	例证	功能
14—16世纪	贵族阶层:统治者、大商人等	把博物馆当作古玩好奇和收藏的地方	老卢浮宫	为追求声誉和炫耀,如从异域、异族掠夺和购物等
17—18世纪	精英阶层:科学家、哲学家及主要收藏者	系统化地展示知识及分类	阿斯莫仁(Ashmolean)	用于专业化知识的教育和专业研究以理解殖民背景
20世纪	中产阶级	规模化的博物馆形成以展示高贵	近代卢浮宫	配合社会和民主的精神,教育作用,商业化
20世纪60年代起	社会民众	教育、社会活动公共场所	多数大型公共博物馆	知识传播的途径,对社会民众产生作用,主题博物馆更细致等①

博物馆是现代社会发展最快的事业之一。有资料显示,在美国,从1960年到20世纪末,博物馆的数量增长了多达15倍。今天,美国人每一星期去参观博物馆的人数比去体育馆看球赛——像美式足球、棒球等——的人还要多。② 这也是博物馆数量快速增长的主要原因。这种情形在日本和西方发达国家也有同样的表现。欧洲许多国家除对现有的博物馆进行维修外,还斥巨资建设了许多新的博物馆。与此同时,一些第三世界国家的博物馆事业的发展比西方发达国家更快,以配合和适应与日俱增的参观者和观光客的需要。博物馆的建设与发展也有助于表达对地方和自然的认同感。③ 在这个过程中,来自"第四世界"艺术品的收藏、保护、传承等成了许多有识之士的关注点。通过上面的描述我们了解到:一方面,博物馆事业和项目建设的发展与艺术品、艺术的技术系统的发展唇齿相依;毕竟博物馆的陈列需要有人参观,没有参观者,博物馆的功能就萎缩成为"私人收藏馆"了。再者,博物馆事业的发展,包括建设新展览馆、维护旧有的博物馆、提升陈列档次、博物馆建设的艺术化、展示文物特色、提高专业水平和服务质量等等,其实都是在进

① Graburn, H. Nelson. *Anthropology 250 V* (Study group), Seminar: Tourism, Art and Modernity. (unpublished manuscript) Berkeley, 2004.

② Graburn, H. Nelson. *A Quest for Identity*. In *Museum International* (UNESCO. Paris). No.199 (Vol. 50. No. 3), Oxford: Blackwell, 1998, p.13.

③ Kaplan, F. ed. *Museums and the Making of "Ourselves": The Role of Objects in National Identity*. London/New York: Leicester University Press, 1994.

行一种"传统的发明"和地方族群的价值认同。

格拉本从现代旅游的角度对博物馆进行分析,认为从宽泛的意义上说,由于现代旅游的主体表现为"中产阶级"的现代性特征,旅游和博物馆也要适应这一阶层的基本兴趣需求。二者彼此相互作用,表现在:

• 普遍的教育程度。这是保证对文化理解的基本条件,使参观者可以达到对特定族群的历史、自然以及世界上道德多样性的理解。

• 以自己独特的理由保存对过去的认知和记忆,并在过去和现在之间通过博物馆的机构方式建立起历史的逻辑纽带。其中一个明确的功能就是唤起人们怀旧的情感。

• 增加对"形象"的认知能力。观光者通过对博物馆实物形态的参观和了解,会根据自己母体文体的知识背景,将某一个地方的实物形象投放到一个更大的范围中去认识和体验。

• 美感的欣赏和体验。通过对博物馆收藏品和艺术品的了解,有助于增强参观者的好奇感,并从中获得新的发现的满足感。

• 娱乐和轻松的氛围。博物馆可以为参观者提供一个地方性空间,在那里,他们可以充分享受自己的时光,而且经常是与家人或朋友来共同分享快乐时光。[①]

要满足博物馆的这些基本需求,就要求在对博物馆从设计规划到实施建设都要树立一个基本的观念,即以"中产阶级"的兴趣需要为主要目标。虽然迄今为止,我们对"中产阶级"还很难下一个人们普遍接受的共识性定义,但我们毋宁将它当作一种对艺术品收藏和展示的一种尺度,即"普及与提高"的历史性指标;也就是说,我们虽然认同博物馆的建设与发展要以"中产阶级"的兴趣要求为目标,这一目标的确立是从一个历史发展中的"提高"水平来考虑(即不能将博物馆的设计和建设的起点放得太低),但更重要的还是要着眼于基本的"国情状况"和"文化特色"。在此,我们对"中产阶级"的理解更多的还不是从"收入状况"进行评判,而旨在说明当它被当作一个特定的社会符号使用的时候,更多的是指一种社会概念,具体地说,指在建设中将"普遍/提高"作为一个人群素质上的重要依据和欣赏上的平衡点来考虑。

不言而喻,博物馆是非常重要的实物展示形态,它会对参观者形成巨大的吸引力,就像巴黎的卢浮宫。但绝大多数的博物馆无法像卢浮宫那样"幸运",成为观众和游客必须光顾的场所,而处于相对寂静的状态。在西方学者看来,博物馆必须是

① Graburn, H. Nelson. *A Quest for Identity*. In *Museum International* (UNESCO. Paris). No. 199 (Vol. 50. No. 3). Oxford: Blackwell, 1998, p.14.

一件"艺术作品",具有旷日持久的价值和审美作用。所以,博物馆的建造必须遵照严格的"科学性和范式性",不能为观众的低级和庸俗的情趣所驱使,要以具有稳定的价值观和参观者知识构成的更高要求为原则。这就可能出现一种情形,即参观博物馆并不"热",甚至可以说是"冷"的,不过其社会效益却是经久的。列维-斯特劳斯大致持此观点。这显然是一个值得重视的主张,毕竟博物馆是一个民族、族群或地方传统文化的"标示性形象",而以这样的实物收藏、展示来表现历史传统本身就传达着一个基本精神:对历史文化传统的尊重。"媚俗"正好是对博物馆事业的亵渎。所以,我国在经济迅速发展的"热"的形势下,相关的决策部门、决策者以及各行政主管必须谨慎对待这一"冷事业"。急功近利可能对博物馆事业造成致命的伤害。

博物馆有一个基本的功能,即它能够以实物的形态营造出"模仿历史的氛围",使观众有身临其境的感觉。这种感觉对于那些外国、外族、外地的参观者和观光客来说大有裨益,因为他们可以直接通过场景、实物、符号等与自己所熟悉的社会和文化进行比较,从而提高类似"文化相对主义"的认识,尊重不同国家、民族和地方的文化传统,提高保护人类历史文化遗产的意识。由于西方发达国家在博物馆建设和管理制度上走在了其他国家的前面,这就很可能会对欠发达国家的经济发展和博物馆建设事业起到一个"样品模仿"的作用,从而最终成为事实上的后殖民主义"文化再生产"产品。[①] 这需要我们引起高度的警惕。"越是民族的,就越是世界的"这一句话并不具备真正意义上的普世价值,但是,搁到博物馆学领域和艺术价值取向上倒更合适一些;因为真正可以进入博物馆,成为供人观赏和分享荣耀的展示品大多被证明具有历史展示的价值。所以,人们会习惯性地把那些伟大的历史文明遗址称为"人类遗产"(humanity heritage)和"象征资本"(symbolic capital)。这也成为联合国教科文组织在进行"世界文化和自然遗产保护名录"的指导原则。今天,"世界文化和自然遗产保护名录"的入选者广泛分布在世界各地,它们都具有独一无二性,却都被视为"人类的遗产"。

依照西方人类学家的诠释,遗产的观念源自于家族性的世袭制度和祖先财产的继承习俗,即家庭成员对先辈遗留下来的物品具有继承的权力以及相关的义务。与此同时,人们也接受那些"非物质遗产",包括传承下来的知识、故事、形象符号、命名以及相关的结果等。另一方面,我们每一位成员又隶属于一个更大的社会群体,如族群、社会阶级、城市或者国家等,所以,他们都在各自所属的边界范畴内继

① Graburn, H. Nelson. *Ethnic and Tourist Arts Revisited*. In Philips, R. B. and Christopher, B. S. eds. *Unpacking Culture: Art and Commodity in Colonial and Postcolonial Worlds*. Berkeley/Los Angeles/London: University of California Press, 1999.

承和传袭着属于"自己"的遗产。由于我们每一个成员都同时兼有多重的隶属边界：个人的、家庭的、族群的、社会的、地域的、国家的，同时又是"人类中的一分子"，这就使那些被继承下来的遗产可以获得"隶属、归属于具体人群又超越于具体人群"的可能。

正因为如此，那些散布在世界各地的"世界遗产遗址"虽然有些原来属于某一个家族（如封建社会的皇室宫殿、陵墓）、教派（如一些教会的教堂）等，但在"保护人类文明遗产"的原则之下，原来对这些遗产拥有财产继承权的拥有者被转移、交换、捐赠、剥夺了私人或家族的继承权，而移交给了国际组织机构监管。发生在阿富汗塔利班统治时期对阿国境内伟大宗教遗产的破坏又把"保护人类遗产"与建立在某一集团、阶级专制性统治之间的关系和危险性提到急需讨论和亟待解决的议事日程。这里涉及一个确定的国家、民族在行使其政治权力的时候必须意识到它的"有限性"，它是民族－国家这一"想象共同体"的重要原则。[①] 因为某一民族－国家或者地区的文化遗产同时属于全人类。如果人类文化遗产可能遭受破坏时，任何国家、集团、阶层以任何"不许干涉内政"为借口或为理由都要受到限制和反对。

毫无疑义，"世界文化和自然遗产遗址"可以置于博物馆的广义范畴来认识。而且，这些遗产遗址又构成人们趋之若鹜的标示符号。在我国，一些具有这些标示物优势的地方都会把"申报世界自然和文化遗产名录"与推动各项事业发展联系在一起。实际情形是，一旦某一个地方获得联合国相关组织认可或颁发的殊荣，那个地方的经济，特别是旅游业便迅速发展，参观者和游客也骤然增多。然而，这种状况恰恰存在着巨大的隐忧。其中的道理很简单，人类本身最可能成为这些伟大遗产的破坏者。为了吸引更多的观众和游客，提高接待能力，随之而来的破坏性建设就有可能出现，比如在泰山上建缆车、在都江堰上游筑水坝等等。另一方面，随着社会经济的快速发展，人们的公德水平、道德修养、保持自然和文化遗产的意识都有待于大幅提高，这一切与博物馆建设、自然和文化遗产的保护等都相互关联。我们希望"双赢"——在保护人类自然、文化遗产方面，尤其是那些来自"第四世界"的文化艺术遗产和社会经济快速健康发展方面获得理想的结果。但我们明白，要做到"双赢"很困难，却又必须做到，因为它关系到我们对自己、对子孙后代、对全人类的责任和义务。

有些遗产，比如国家遗产、国家博物馆、国家景观等都属于特定的政治性历史

[①] ［英］班纳迪克·安德森：《想象的共同体：民族主义的起源与散布》，吴睿人译，台北：时报文化出版企业股份有限公司，1999年版，第11页。

背景。我们以德国的情形为例加以说明。第二次世界大战之后,在原德国的国土上,分别成立了德意志联邦共和国(西德)和德意志民主共和国(东德)。东、西德各自建立隶属于不同政治共同体的国家遗产,比如国家博物馆。两德统一后,原属于不同"国家"的博物馆都在新的"国家"之下成为国家财产。2006年的统计数字表明,德国有6175家注册的博物馆机构,其中4736家在原西德,1439家在原东德。博物馆的所有者(责任者)大致有8种类型,其相关数据可见表1。

表1 德国博物馆所有权性质一览

所有者(责任者)	数量	约占总数百分比(%)
国立(联邦政府、州政府)	476	7.71
地方机构(县、乡)	2529	41.00
其他公权性质的形式	425	6.88
协会、俱乐部	1688	27.34
社团、合作社	264	4.28
私人性质的基金会	118	1.91
私人	468	7.58
私人与公共责任者的混合形式	207	3.35
总数	6175	100

按照收藏重点,这些博物馆被分为九大基本类别。这一分类基于德国特殊的博物馆结构,与联合国教科文组织建议的分类不完全相符。具体内容如下:

1. 以民俗学、乡土文化和地方史为收藏重点的博物馆类别包含如下内容:民俗、乡土知识、农民住宅、磨坊、农业、地方史;

2. 艺术博物馆类包括:艺术与建筑、艺术手工业、陶瓷、教堂珍宝及教堂艺术、电影、摄影艺术;

3. 宫殿、城堡类博物馆包括:已登记注册的宫殿、城堡,已登记注册的修道院、历史性的图书馆;

4. 自然知识类博物馆包括:动物学、植物学、动物医学、自然史、地理学、史前动物学、自然知识;

5. 科学与技术博物馆类包括:技术、交通、矿山、冶炼、化学、物理、天文学、技术史、人类医学、制药业、工业史、其他相关的科学领域;

6. 历史与考古学博物馆包括:历史(不包含传统的地方史)、纪念馆所(仅包含有展品的)、历史人物、考古学、远古史及早期历史、军事史;

7. 以收藏为主的博物馆包括:上述多个收藏重点,藏品数量众多,以收藏为主

要目的的博物馆;

8. 文化史专项博物馆类包括:文化史、宗教史和教堂史、民族学、儿童博物馆、玩具、音乐史、酿造方法以及葡萄种植、文学史、消防、乐器,以及其他专题领域;

9. 博物馆综合体类:是指那些在同一建筑物中包括拥有不同收藏重点的多个博物馆。

从这一简要的分类说明中,我们可以对德国博物馆所涵盖的题目范围窥见一斑。表2可以看到各类别的数目及其所占总数的百分比。[①]

表2 德国博物馆类型及数量一览

博物馆类别	数量	约占总数百分比(%)
民俗学、乡土文化博物馆	2783	45.1
艺术博物馆	628	10.2
宫殿、城堡博物馆	263	4.2
自然知识博物馆	318	5.1
自然科学与技术博物馆	739	12.0
历史与考古学博物馆	420	6.8
具有多类藏品的收藏型博物馆	27	0.4
文化史专题博物馆	924	15.0
博物馆综合体	73	1.2
总数	6175	100

当然,博物馆的数量、规模,甚至参观者的人次都与当地的经济水平和文化传统有直接而密切的关系。也就是说,在德国不同的州属下都有不同形式和类型的博物馆,它们在名分上不属于德国,没有国家的政治隐喻和政治认同。从空间上说,它们属于地缘性文化表述的范畴,但却不妨碍这些遗产符号或者遗址具有"国家形象"的意味,特别像柏林,它既是德国的首都,又是某一个行政州的首府,兼有不同的意味。另一方面,德国的地方博物馆的一个主要特色是以保护地方文化为原则。

德国民俗学与乡土文化博物馆、文化史专题博物馆约占德国各类型博物馆总数的百分比分别为45.1%和15%。我们所理解的与传统文化事项相关的民族学、民俗学博物馆应该包含了"民俗学与乡土文化博物馆"这一类以及第八类"文化史

① 参见吴秀杰:《多元化博物馆视野中的物质文化与非物质文化保护——德国民族学、民俗学博物馆的历史与现状概述》,载《河南社会科学》2008年11月第16卷第6期,第21页。

专题博物馆",两类加在一起,共计有 3707 个,占总数的 60.1%。但是,两类博物馆 2006 年年底参观者人次的总和只占全部的博物馆参观者人次的 25.5%。尤其是民俗学博物馆类的参观人次下降的趋势比较明显,与 2005 年度相比,下降了 3.8%。其中 71.0% 的民俗学、乡土文化博物馆和超过半数的文化史专题博物馆的年参观人次不超过 5000,只有 0.7% 的同类博物馆的年参观人次超过 10 万。[①] 这说明,许多地方性博物馆一方面保持与国家归属相一致,另一方面则是其时、其地的风貌的反映。

① 参见吴秀杰:《多元化博物馆视野中的物质文化与非物质文化保护——德国民族学、民俗学博物馆的历史与现状概述》,载《河南社会科学》2008 年 11 月第 16 卷第 6 期,第 22 页。

科艺两端？（表述方法）

科艺相拥

"科学"和"艺术"常被人们置于认识的两端：一端是以客观为圭臬，另一端则任由主观放浪。这样的认识往往又与死板教条的学科形制发生关系。笔者忍不住要问，艺术与科学果然似牛郎织女隔绝于银河的两端，形成"二元对峙"之形势吗？如果不是，那么，是什么原因导致这样的认识？是表述上人为扩大了二者沟壑，还是历史语境中的"文化误读"？抑或是来自不同学科本位的偏颇所致？本书认为，科学与艺术不仅不能分置于两端，而且它们一直相濡以沫，根本无法分开。值得特别一提的是，所谓"科学""艺术"都是舶来物，一个重要原因，即我们在译介时已经修改、篡改了它们原来的完整意义，属于"文化误读"现象。另一方面，历史和社会语境的变化和变迁，也在二者中注入了大量新质，加之学科形制上的变革，会在它们中加入各种"添加剂"，使之产生新的变化，又经由各种社会渠道的传播，甚至政治宣传上的专断，形成了如此认知上的景观。

回归二者的"原生形态"，西方近代史上伟大的博物学家布封是这样言说"科学"和"艺术"的关系：

> 对于艺术来说是真实的东西，那么对于科学而言也同样是真实的。只不过是科学没有那么受局限，因为思想是科学的唯一的工具。因为在艺术上，思想是隶属于感官的，而在科学上，思想在统帅着科学，尤其是涉及认识而非行动，涉及比较而非仿效的问题时。思想尽管被感官所局限，尽管往往会受到错误的关系的误导，但它仍然不失其纯洁也不失其活跃。①

布封认为，科学和艺术都是"思想"的反映、"真实"的结果。只不过，其表述与我们观念中的认识不尽相同，有些地方甚至完全相反。如果我们认可布封的评说，那么就说明我们一开始认识这两个概念时就已经出现了偏差和片面化。导致的原因主要是：1.无论是"科学"还是"艺术"都是西方舶来之物，我们对它们的认识与"本尊"相

① ［法］布封：《自然史》，陈筱卿译，南京：译林出版社，2013年版，第156页。

距很大。2."科学"在今天的中国完全被"神化",以至于不能批评,形成了实际上的"异化"。3."科学"和"艺术"原本具有同质性,都是"客观真实"的反映和呈现,只不过反映和呈现方式不同,当然,它涉及思维形态的不同问题。4."科学"与"艺术"越来越向对方走近,尤其在当代艺术的表达实践中。

以"科学"这一语用为例,无论是本体还是概念,一直处于变化之中,它伴随西方历史进程的演化而变动,最经常出现在诸如"新科学技术"发明和发现的情形中。德国学者阿尔弗雷德·韦伯是这样概括的:"近代历史上与资本主义发展同时产生的另一种力量,这种力量由于带来了实用技术的后果,同样使社会发生了根本性的变革,它就是精密科学,国家同样将它纳入了自己规范的范围。它带来了理想性后果,也是具有革命性后果。"[1]现代科学与资本主义,当然还有殖民主义齐头并进,其中"实用技术"与"精密科学"成了推进资本主义发展的重要"发动机"。韦伯提到历史上的这种后果,真实地再现于当代中国的现场,即功能性"实用"彻底改变了人们对"科学"范畴的边界设置。二者在中西方不同的历史遭遇和差异在于:当西方在谈论"科学"的时候,只是论及其对历史变革的"工具"性质和作用,从来没有把"科学"神圣化;然而,当它到了中国,除了使用这一"工具功能"外,还被历史"神话化",而且整个过程涂满了"中国颜色"。

其实,在日常生活中,人们是很难对"科学"做出准确的判断,即使是被贴上各种各样的"科学家"的标签也是如此。虽然这不妨碍人们在各种场合使用这个词。或许正是因为它在概念上的漫无边界,所以使用起来最保险。可是,这样的结果,早已与五四时期的那位"赛先生"相去甚远了,甚至完全不是那位"先生"了。现实生活中,"科学"在语言上的使用更是混乱不堪,意思五花八门,乡镇干部也在谈。"百度"一下"科学"的定义,会得到这样一个感受:不看还清楚,看了则完全糊涂。本书要申辩的是,无论如何,"科学"与"艺术"并不像人们在一般观念中的那样相互抵触,或分处两端,它们的关系是相互拥有、相濡以沫。比如建筑艺术,它就是一门复杂的科学-艺术相结合的工程技术。[2]

如果我们因此认为,科学与艺术是在对自然观察、认识、模仿基础上的创造、创作的话,这大抵没有人会反对。由是观之,科学和艺术只不过是在同一个"源头"上,沿着不同方向行进的认知和方法而已。以古希腊的造型艺术为例,其在继承古埃及艺术遗产的同时,更多地依靠自己的眼睛,深入研究人体比例和结构,更以数学的严谨探究节奏、比例、尺度、和谐的概念。短缩法便是希腊人在几何学的基础

[1] [德]阿尔弗雷德·韦伯:《文化社会学视域中的文化史》,姚燕译,上海:上海世纪出版集团,2006年版,第326—327页。

[2] 梁思成著,林洙编:《拙匠随笔》北京:北京出版社,2016年版,第92页。

上对空间与进深的伟大认识。从此,模仿与再现真实成为西方艺术体系至高无上的创作目的。① 希腊人热爱建筑、大型公众建筑,特别是神庙这样具有纪念碑性质的建筑,集中体现了希腊人对美的全部理念与认识,他们借用数学、几何的严谨和雕塑、绘画的优美来追求建筑艺术的至高完美境界。② 人们很难在科学、建筑和艺术之间截然区分出泾渭分明的彼此。今日之"科艺"区隔,一个重要的推手是学科和学者人为扩大的结果。

正在拉小提琴的爱因斯坦

反观艺术家的观点,他们并不决然地将自己置于"科学"的对立面。达·芬奇在他的《艺术手记》中这样说:"绘画完全是一门科学,是自然的嫡生女儿,因为绘画是自然界产生的,确切地说,它是自然的孙女儿;一切已成事物都是自然创造出来的,而这些事物又创造了绘画。"③ 达·芬奇的绘画是实验科学的典范,其描绘对象完全按照数字和量度进行,为了画出人体的肌肉,他以解剖学为依据,甚至亲自进行解剖实验;也因此,他将绘画视为高于音乐、雕塑等艺术类型表现形式。艺术家有的时候会根据自己艺术类型的特点,比较其他的艺术类型,进而做出判断。我们相信,音乐家、雕塑家或许并不认可他的观点,但是,有一点可以肯定,至少在文艺复兴时代,"科学"与"艺术"相融是一个重要特点,西方绘画的写实主义传统与科学"结伴同行";这个特点一直贯彻在后来的西方历史之中。

就西方历史的发展来看,科学、艺术与宗教有着不解之缘。比如教堂的建筑、绘画、雕塑、音乐、诗文等这些与科学、艺术有关者,深受宗教的影响。就具体的知

① 李辰:《西方艺术壁画史》,北京:北京大学出版社,2007年版,第51页。
② 同上书,第53页。
③ [意]达·芬奇:《艺术手记》,载贾晓伟:《美术二十讲》,天津:天津人民出版社,2009年版,第6页。

识体制而言,西方的所谓"七艺",指大学中的七种学科知识,即逻辑、语法、修辞、数学、几何、天文、音乐。七艺的起源可追溯到古代希腊。古希腊创立的学科后来传入罗马并得到发展。至公元4世纪时,七艺已被公认为学校的课程。公元5世纪,随着西罗马帝国的灭亡,罗马基督教会成了古代文化的承担者和传播者。虽然教会对古希腊、古罗马的这一传统做了巨大的"改编",以服务于"神",但仍然保留着"七艺"的形制,并逐步形成了被称为"七艺"(文艺学科教育)的学习课程。其实,西方最古老的大学就是在继承中世纪教会中的"七艺"形制的基础上发展起来的。

到了文艺复兴时代,学科开始分化:文法分为文法、文学、历史等;几何学分为几何学和地理学;天文学分为天文学和力学。至17、18世纪,学科进一步分化:辩证法分为逻辑学和伦理学;算术分为算术和代数;几何学分为三角法和几何学;地理学分为地理学、植物学和动物学;力学分为力学、物理学和化学。总之,在学科的发展史上,中世纪的七艺处于承上启下的重要地位。这一段西方历史简谱清楚地说明,"科学一艺术一宗教"是很难做决然的分离。虽然在历史的发展中,特别是新技术的出现,会使传统的"七艺"整体出现更为细致的分化,也会产生此消彼长的变革,比如印刷术的发明一定程度上改变了以往"七艺"的知识形制,统一性的教堂建筑解体,而艺术和科学却得到了解放,雕塑、绘画、音乐、文学以及印刷术的突飞猛进,这些都宣告了个体探索取代了大规模的自发创造。①

西方学者对"科艺"范畴的讨论在我国影响较大者,格罗塞的《艺术的起源》必在其列,它是较早被译介到中国来的,在很长的时间(特别是20世纪80、90年代)曾经是我国美学、艺术史论、文艺理论界的"普及读物"。这部完成于1893年,出版于1894年(1897年英译本出版)的著作,在1984年被我国的商务印书馆作为"汉译世界学术名著丛书"之一种出版。或许是当时刚刚实行改革开放,或许是那个历史年代的学术著作太缺乏等原因,它在学术界影响甚大。今天重新翻读,有隔世之感。第一章的标题为"艺术科学的目的"。在学术界,这样将"艺术"与"科学"并置摆放,特别怪异。格罗塞专门为之做了解释:

> "科学"这个名词,现在大都用得很大意的,我们为审慎起见,似乎在承认它之前应该把"艺术科学"是否合乎科学这个光荣的名词,先来加一点考察。科学的职务,是在某一定群的现象的记述和解释,所以每种科学,都可以分成记述和解释两个部分——记述部门,是考究各个特质的实际情况,把它们显示出来;解释部门是把它们来归成一般的法则。这两个部门,是互相依赖、互相

① [法]艾黎·福尔:《法国人眼中的艺术史》(文艺复兴时期的艺术),"导言",付众译,长春:吉林出版集团有限责任公司,2010年版,第13页。

联系的,康德表示知觉和概念间的有关系的话,刚巧适合于它们:没有理论的事实是迷糊的,没有事实的理论是空洞的。"艺术科学"果真具备着科学所应当具备的条件吗? 对于这个问题,单就那职务的第一部门来说,是可以作肯定回答的。①

事实上,格罗塞所使用的"科学"是指"艺术科学的方法"②,他认为"艺术科学的研究应该扩展到一切民族中间去,对于从前最忽视的民族,尤其应该加以注意……如果我们有能力获得文明民族的艺术科学知识的那一天,那一定要在我们能明了野蛮民族的艺术的性质和情况之后。这正等于在能够解决高等数学问题之前,我们必须先学会乘法表一样。所以,艺术科学的首要而迫切的任务,乃是对于原始民族的原始艺术的研究。为了便于达到这个目的,艺术科学的研究不应该求助于历史或史前时代的研究,而应该从人种学入手。历史是不晓得原始民族的。"③格罗塞所说的"人种学"就是人类学④,"人种学"则是我国早期的学术界常常使用的概念。

主客相融

格罗塞的提议即使在今天看来都是非常值得珍视的。对于"科学—艺术"的认识和讨论,人类学学科的发展史完全可以作为一个说明的例证,也可说是反证。"例证"指只有人类学才有可能建立起帮助人们了解原始艺术的科学渠道。"反证"指人类学对民族志的讨论却出现了将"科学"与"艺术"分隔的趋势。民族志(ethnography)作为人类学系统化的组成部分,把人类学家田野调查的记录、描述、分析、解释完整地加以表现。⑤ 但是,民族志无论作为一种学科的原则,还是调查的方法,抑或是人类学家个体书写的"作品",不同时代、不同学派的人类学家都有着不同的主张,这也构成了这一学科重要的历史内容。人类学史上出现了两个截然不同的民族志主张:一个是"科学的民族志"——以客观为生命的民族志,一个是"艺术的民族志"——不排斥主观性表述。

其实,任何事物没有绝对意义的"客观",也没有绝对意义的"主观","实事求是"是人们(带有主观性)根据客观事实所进行的认知行为。众所周知,传统的民族

① [德]格罗塞:《艺术的起源》,蔡慕晖译,北京:商务印书馆,1984年版,第1—2页。
② [德]格罗塞:《艺术的起源》,(第二章)蔡慕晖译,北京:商务印书馆,1984年版。
③ [德]格罗塞:《艺术的起源》,蔡慕晖译,北京:商务印书馆,1984年版,第17页。
④ 人类学也有四分支说——体质人类学、考古人类学、语言人类学和文化人类学。
⑤ [美] Barfield, T. eds. *The Dictionary of Anthropology*. UK: Blackwell Publishing, 2003, p.157.

志素以"科学"为圭臬、为标榜。早在19世纪的初、中叶,人类学就被置于"自然科学"的范畴,被称为"人的科学"。① 马林诺夫斯基在《西太平洋的航海者》中除了确立"科学人类学的民族志"的原则外,更对民族志方法,诸如搜集和获取材料上"无可置疑的科学价值"进行规定,并区分不同学科在"科学程度"上的差异等。② 美国"新进化论"代表人物怀特坚持人类学学科诞生时所秉承的"进化论"和"实验科学"学理依据,进一步将其确认为"文化的科学"。③ 由于人类学属于"整体研究",因此,总体上可归入"形态结构的科学"范畴。④

然而,对人类学的"科学"认定从一开始就潜伏着不言而喻的争议性,无论是就科学的性质抑或是叙事范式都是如此。争论的焦点主要集中在:1. 在民族志中,原始的信息素材是以异文化、土著陈述、部落生活的纷繁形式呈现在学者面前,这些与人类学家的描述之间往往存在着巨大的距离。民族志者从涉足土著社会并与他们接触的那一刻起,到他写出最后的文本,不得不以长年的辛苦来穿越这个距离。⑤ 但是,民族志者个体性的"异文化"田野调查在多大程度上能够填平"个人的主观因素"与"科学的客观原则"之间的距离?对这一问题的看法迄今为止仍见仁见智。2."文献文本"属于文学性表述,尤其是最近几十年,民族志的"文学性",比如文学的隐喻法、形象表达、叙事等影响了民族志的记录方式——从最初的观察,到民族志"作品"的完成,到阅读活动中"获得意义"的方式。⑥ 这样,"书写文化"(writing culture)便成为一个民族志无法回避和省略的反思性问题。

对于第一个问题,即人类学家对民族志田野的"叙事范式",在20世纪初、中叶,经过连续两三代人类学家们的努力,已经形成并得到公认。田野调查建立在较长时间(一年以上)的现场经历对于一般民族志(general ethnography)而言已得到了普遍的认可。比如早期的民族志研究都以如下案例为典范:博厄斯在中巴芬岛爱斯基摩人中为期两年(1880—1882)的调查⑦,英国社会人类学家拉德克里夫-布朗在印度洋安达曼岛上两年(1906—1908)的研究⑧,以及马林诺夫斯基在东美拉

① [英]A. C. 哈登:《人类学史》,廖泗友译,济南:山东人民出版社,1988年版,第2页。
② [英]马林诺夫斯基:《西太平洋的航海者》,梁永佳等译,北京:华夏出版社,2002年版,第2页。
③ [美]L. A. 怀特:《文化的科学》,沈原等译,济南:山东人民出版社,1988年版。
④ [美]Johnstorn, F. E. & H. Selby. *Anthropology*: *The Biocultural View*. U. S. A.: Wm. C. Brown Company, 1978, p.11.
⑤ [英]马林诺夫斯基:《西太平洋的航海者》,梁永佳等译,北京:华夏出版社,2002年版,第3页。
⑥ [美]詹姆斯·克利福德、乔治·E. 马库斯:《写文化——民族志的诗学与政治学》,高丙中等译,北京:商务印书馆,2006年版,第32页。
⑦ [美]Boas, F. *The Central Eskimo*. *Sixth Annual Report of the Bureau of American Ethnology*, Smithsonian Institute, Washington, DC., 1888.
⑧ [英]Radcliffe-Brown, A. R. *The Andaman Islanders*. Cambridge: Cambridge University Press, 1922.

尼西亚的特洛布里安岛上四年的研究（1914—1918）等。① 长时间的田野调查可以保证民族志者与被调查对象朝夕相处，深入到他们生活的内部。尽管在关于人类学家究竟应该使自己在"对象化"的程度上出现不同的看法：比如过分的"自我的他化"可能被认为是"植入其中"或"沦为研究对象"，从而导致"不知庐山真面目，只缘身在此山中"的主体性迷失；另一方面，深陷其中的人类学家因此减弱了对客观性把握的能力，甚至减退了研究热情。② 这些都属于民族志研究参与体认的原则范畴。作为社会人类学的基本原则，田野调查的"参与观察"并未受到根本的质疑和改变。按照帕克的说法，这种研究原则和方法有别于"图书馆式"的研究原则和方法，被形象地描述为"在实际的研究中把你的手弄得脏兮兮的"（getting your hands dirty in real research）。③ 据此，民族志者亦被戏称为"现实主义者"（realist），这种批评方法遂被标以"现实主义民族志批评"（critical realist ethnographies）。④

　　第二个问题较之第一个问题则完全不同；虽然在表面上它属于"表述"范畴，但由于它不仅关乎民族志者经过"辛劳"获得的资料在"真实性"上是否被认可，而且关乎人类学家在身份上属于"科学家"还是"作家"的问题。民族志既然是特定人类学家所写，也就有了"作者"（author）的身份和性质，当然也就少不了表述风格的体现和范式实验的问题。这种被称为"实验民族志"的实践不是为了猎奇，而是为了达到文化的自我反省和增强文化的丰富性。⑤ 说到底，民族志的范式变革与当代的知识革命密不可分。知识的现状，与其说是根据它们本身的情况，还不如说是根据其所变化的事物来界定和解释。在人文科学和社会科学范围内的一般性讨论中，它实际上常被赋予"后范式"特征。⑥

　　对于人类学家而言，当他们在田野调查中面对那些"原始艺术"时，根据民族志的原则，即"客位主位化"——传统的民族志要求，人类学家在实地和现场要尽量使自己成为调查对象群体中的"一部分"，只有这样才能做到"客观性"。可是"调查者常常忘记科学的逻辑是一种永远达不到的理想——它的目的是找出原因和结果之间纯粹的关系，而不受任何感情因素和未经证实的观点的影响。科学的逻辑并不

　　① ［英］Malinowsky, B. *Argonauts of the West Pacific: an Account of Native Enterprise and Adventure in the Archipelagoes of Melanesian New Guinea*. London: London School of Economics, 1922.

　　② ［美］Graburn, N. H. H. *The Ethnographic Tourist*. In Graham M. S. Dann, eds. *The Tourist as a Metaphor of the Social World*. Trowbridge: Cromwell Press, 2002, p.21.

　　③ 帕克（Park, R.）20 世纪 20 年代在美国芝加哥大学时对他的学生所做的著名解说。

　　④ ［英］Davies, C. A. *Reflexive Ethnography*. London: Routledge, 1999.

　　⑤ ［美］马尔库斯，乔治·E. 等：《作为文化批评的人类学：一个人文学科的实验时代》，王铭铭、蓝达居译，北京：三联书店，1998 年版，第 11 页。

　　⑥ 同上书，第 24 页。

是生活的逻辑,每一个人都有使自己不去做某种事情的情绪"①。这其实也涉及了当代的实验民族志中所涉及的主观的、个体的、"艺术性"的问题。简言之,绝对"科学的客观"在民族志的整个实践过程中是没有的、不存在的。因为一开始就是人为的。

"科学的民族志"与"艺术的民族志"有助于我们对这一简单两位(主位－客位、主观－客观)之于艺术遗产在存续上的反思。如果我们进一步追问,难道只是"主客"两位的关系吗?笔者认为中国的文化遗产,包括艺术遗产的关系是"三位关系"②,中国的文化与艺术遗产是建立在天、地、人"三才"的天人合一的基础之上。这是一个重要的视角。在此基础上,艺术家作为一个独立和完整的主体,秉持"天人互益"原则,并向"天人互惠"发展。③ 艺术家的创作本身既要保持个体和个性的独立和自由,又受到天、地、人的宇宙观的影响和制约;所以"时刻准备着超越自己的人,才能创造出最高的艺术"④。在艺术境界上,如果达到了像敦煌的音乐－舞蹈－曲调－绘画融为一体的"飞天"宗教境界⑤,才能超越简单的"主客关系"。人类学的例子有助于我们回到"艺术"与"科学"的讨论。如果说艺术的创作要有某种"宗教境界"的话,那么,"科学/宗教"也被纳入讨论范畴。事实上,在西方的学术界,"科学/宗教"也并不被视为简单的两极。

虚实相兼

在艺术史研究中,"出神入化"是一个常用的表述,是人们在形容艺术作品时最为常见的一句表彰。如此语用,古代早已有之,比如在谈到中国书法时,明人项穆作如是说:

> 书之为言,散也,舒也,意也,如也。欲书必舒散怀抱,至于如意所愿,斯可称神。书不变化,匪足语神也。所谓神化者,岂复有外于规矩哉?规矩入巧,乃名神化,固不滞不执,有圆通之妙焉。况大造之玄功,宣泄于文字,神化也

① [美]弗朗兹·博厄斯:《原始艺术》,金辉译,贵阳:贵州人民出版社,2004年版,"前言",第2页。
② 参见彭兆荣:《体性民族志:基于中国传统文化语法的探索》,载《民族研究》2014年第4期。
③ 参见饶宗颐、池田大作、孙立川:《文化艺术之旅——鼎谈集》,桂林:广西师范大学出版社,2009年版,第223页。
④ 同上书,第212页。
⑤ "飞天"在梵语中原称作"乾闼婆",是守护佛法的天龙八部众之一。乾闼婆是天界的乐神,不食酒肉,只吃香火。参见饶宗颐、池田大作、孙立川:《文化艺术之旅——鼎谈集》,桂林:广西师范大学出版社,2009年版,第205页。

者,即天机自发,气韵生动之谓也。①

大意是说,书法艺术之谛在于抒发胸臆,在于精神自如。只有到达随心所欲的程度,才可称为出神入化。书法的神化就是天性的自然流露和生动的气势。在艺术表现的层次上,如果到达了"意"与"象"的交织融合,便有了神化的境界。在此,意愿、抒发、气韵、时机、圆通、玄功、规矩缺一不可。这里还涉及"形式"问题。概而言之,形式之固,功在于形;形式之极,是为无形;形意相合,可达神化。

我们相信,每一个成形的学科都伴随着相应、相关的形式,它也是人们进行分析的重要途径。所以,艺术作品的"形式分析"(formal analysis)成为艺术理论重要的范畴。所谓"形式分析",特指专门考量艺术作品内在结构,以及组成要素之间的关系。专业的艺术分析以及"发现"和创造相关的形式分析的方法,也构成了特定学科领域的特色。比如分析绘画艺术,"透视法"是常用的。但在文艺复兴之前,人们还没有发现"透视法",因此,画面缺乏立体感。文艺复兴时期,艺术家们发现了透视法,从而解决了画面的立体感的问题。这一技艺的使用,一方面为绘画艺术的表现提供更为广阔的空间感,另一方面,也成为绘画艺术在进行"形式分析"时的一个分析因素。② 同时,这些具有"工具"性质的形式特征又配合着特定时代的传统要求。文艺复兴时代的绘画和造型艺术的形式技艺的产生,也与宗教教会对"神"的形象和形体的要求有关,包括在绘画中对色彩的使用。③

然而,同样在艺术的表述方法上,中国有自己的一套,以"写实"的方法论,比如人物画在古代的很长时间内一直是作为摹拟对象为主,虽然我们并不使用所谓的"写实",却贯彻着中国式"实"的原则,以宋代为例,人物画发展既注重写实的宫廷和民间绘画传统,又在注意写意的文人画,使写实人物画达到历史的高峰。值得一提的是,我国传统的绘画历史上曾经被置于"画工"的范畴,民间画和院体画也具有亦工亦匠的特点。这是与西方完全不同的艺术社会分层。我国自近代以降,特别注重西方绘画艺术的"舶来"方法,比如明朝画家曾鲸,与意大利传教士、著名画家利玛窦切磋人物画技法,融合民间绘画的传统方法,吸收西洋肖像的写实方法,变"透视法"为"凹凸法"开创影响甚广的"波臣派";与传统画法相同的是同样用淡墨线勾出轮廓和五官部位,强调骨法用笔;与传统绘画不同的是,不是用粉彩渲染,而

① [明]项穆著,李永忠编著:《书法雅言》,北京:中华书局,2012年版,第177页。
② [英]维多利亚·D.亚历山大:《艺术社会学》,章浩等译,南京:江苏美术出版社,2009年版,第312、317页。
③ 同上书,第338页。

用淡墨渲染出阴影凹凸。①

其实,当我们在讨论艺术上的"形式分析",诸如"透视法""凹凸法"等工具概念时,我们甚至会产生迷幻感,那"艺术"不分明是"科学"吗?人们试图努力地寻找区隔二者的理由,比如在"科学"和"艺术"的两端,前者侧重于遵循"普世性"原则,后者则致力贯彻"个体性"原则等等。不幸的是,恰恰是在艺术领域人们发现使用"透视法""凹凸法"的科学方法,即从不妨碍形式分析上与"科学"的同质性。然而,在我们的文化传统中从不使用"科学"这样的辞藻。对于中国传统的艺术理论而言,比如陆机、刘勰等人,在谈论"神思"的时候,甚至在项穆时代,都根本不需要顾忌是否具有"科学性",他们可以将艺术说得神乎其神。对于"神思",今人有许多附会解释,努力将其套上一件"科学思维"的"西装"外衣,很为难。有更多的人说,我们自古就有"科学"。说这句话就像说:"我们自古就有芭蕾。"

确实可以这样说,中国有自己的科学技术,特别表现在艺术与"百工"剪不断的缘分上。重要的是文化自信。我们原有一整套自己的表述语汇和分析工具。以古代的"画工"之作为例,它既可以是哲学,也可以是技术,当然也可以叫做"艺术",包含深刻的文化内涵。这样的传统一直被很好地传承下来。比如《三馀图》:

齐白石《三馀图》②

① 参见周永丰:《千年伊始 百年如初——百年中国写实水墨人物画的回顾》,载《福建省美术馆》,2014年1—2合刊,第11—21页。

② 这幅图是从百度取下来的,名曰齐白石的《三馀图》,但令我吃惊的是,它与李霖灿《天雨流芳》中的录取的不是一幅。参见李霖灿:《天雨流芳——中国艺术二十二讲》,桂林:广西师范大学出版社,2010年版,第22页。

引李霖灿先生的评说：

> 名满天下的齐白石曾画了条小鱼，名之曰《三馀图》，这是中国的谐音的妙用，鱼馀同音，便假借通用。他在上面题字云："画者工之馀，诗者睡之馀，寿者劫之馀，此白石之三馀也"——一片闲适从容气象。
>
> 他原本是木匠，木匠应该做工，但是工作之余，也来挥洒几笔水墨丹青。他原来并不想做诗，但是"睡起东窗日已红"之后，兴犹未尽，也偶尔来歌颂一下"春眠不觉晓，处处闻啼鸟"的"四时佳兴与人同"，不亦是充满了生之乐趣吗？至于"寿者劫之馀"，那是对高年长寿的歌颂，在兵荒马乱的 20 世纪中还能活到九十几岁高龄，不是也可以浮一大白吗？
>
> 若推究一下这种三馀图之由来则久矣，益发能显示出中国人的生活从容，因为原来的三馀是"夜者日之馀"——日出而作，所以晚上是我悠闲的时刻；"雨者晴之馀"——不能外出耕田，便是我读书作画的机会；"闰者岁之馀"——这就是千字文上的闰馀成岁，古代历法为了调整太阳年与太阴月的关系，常于不含"中气"的月份，或只有一个节气的朔望月处置一闰月，在古代中国人的想法中这是一笔意外的收获，又可以从容自在的闲散几天了！[①]

我们的艺术是自然之物，首先与传统的农耕文明对自然节律的认知、理解和践行相吻合。真正的"科学"，依据我们的理解，就是根据自然的规律所进行的探索性的工作。任何科学的意图都不过是艺术的闲余之作。这才是最高成就的自然造化，因此不需要将"科学"与"艺术"分隔，它们本来就是共生同体。将二者分隔式认知的现代人完全是受西方"传染"而出现"问题"的；问题是，西人本来也并不存在这样的问题。结论：是我们自己搞出来的"庸人自扰之"的问题。自我国近代从西方引进这两位"先生"——"赛先生"（科学）、"阿先生"（艺术）以来，我们早就让两位先生穿上了"中式长衫"，已经不再是原来那两位先生了。这些概念到了中国，仿佛物种，都要"服"中国的水土，否则便不能存活，或者发生变异。"科学"和"艺术"自然不能例外。

[①] 李霖灿：《天雨流芳——中国艺术二十二讲》，桂林：广西师范大学出版社，2010 年版，第 22—24 页。

第四部分 个体际遇

纵横捭阖[①](表现风格)

诠释风格

艺术理论、文艺理论、艺术哲学对"风格"的讨论汗牛充栋。在此,我们意不在于为之增加一个讨论意见,而是试图对其进行知识考古,看看中西方艺术史赋予"风格"涵义有何不同。丹托为我们做了西方艺术史上"风格"在词源学方面的线索,录之于此:

> 从词源学上说,风格一词来源于拉丁词 stilus——有尖端的书写工具——它所具有的书写用途使它有幸与同族词 stimulus(尖端、尖棒)和 instigare(刺、戳)区别开来。实际上,它的形状以及它不那么高贵的用途,使得如今那些顽皮淘气的文字学幻想家们从其隐义中获得了性的欢悦。无论如何,stilus 作为一种再现的工具,是我们所感兴趣的,除此之外,它的一个有趣的特性在于,当它划过平面时,会留下自己的某种痕迹。我的意思是说,不同各类的 stilus,划出的线也具有不同的触觉特征:铅笔划在纸上的线条是锯齿状的,蜡笔划在石头上的线条是颗粒状的,雕刀在刻出毛皮状线条的同时留下了金属的碎屑……看起来似乎是,不管再现的对象是什么,用于再现的工具在再现的过程中会留下自己的痕迹,因此,一双老练的眼睛不仅知道它所再现的是什么,还知道这一切是怎么完成的。

我们或许应该将风格一词留给这个"怎样",所谓风格,就是从一个再现品中减去了再现内容后剩下的——这一算法的合法性,是由凝结在我们语言用法中的风格与题材之间的对立来保障的。在实际的操作中,我们很难将风格与题材分开,因为它们同时出现在一次创作冲动中。中国人的毛笔在画成一个形象之前,是不离开纸的,因此,要想实现这一神技,中国人不得不将自己限制在某些形象上:鱼、树叶、竹节,如此等等。但是,这种一挥而就的神技用在

① 捭阖,意为开合,《鬼谷子·捭阖》:"捭之者,开也,阳也;阖之者,闭也,默也,阴也。阴阳其和,终始其义。"《鬼谷子·捭阖》开篇云:"粤若稽古,圣人之在天地间也,为众生之先。观阴阳之开阖以名命物,知存亡之门户,筹策万类之终始,达人心之理,见变化之联焉,而守司其门户。故圣人在天下也,自古及今,其道一也。"

"最后的审判"或"屠杀男婴"这些题材上却是一种浪费,一种歪曲,那些题材只能委托给不同的 stilus,不同风格去实现。在中国人看来,题材不过为炫耀风格提供了机会,但这不过是关注点有所不同而已。问题的要点在于,相同的题材可以有不同的风格体现,近似的手段可以造就不同的风格。另一方面,在单一的风格传统中,宽泛地说,stilus 不仅会留下自己的痕迹,而且还会留下操纵它的手的痕迹,于是,风格便成了和笔迹有关的问题,伦勃朗的线条就成了他的签名。在创作完第一件《圣母怜子像》后,米开朗基罗就再也没有第二件作品签名,既然只有他的手能做得出这样的作品,签名也就不必要了。于是我们被顺理成章地引向了布封"风格即人"的深刻洞见:风格就是人再现世界的方式,从中减去世界,再把人神奇地看做"道"的肉身。但我们现在拓宽了风格这个概念,使它成为 stilus 的一个借喻。①

丹托阐释大致不错,只是在讨论中国用毛笔创作时的判断有些似是而非。这里需要厘清几个基本层次:1."风格作为工具"。题材的表现与手法的使用和工具的特点确实存在关系。我们也可以认可中国的毛笔画不出《蒙娜丽莎》,就像西方的写实主义画不出中国的山水画一样。这并不奇怪,文化艺术作品原来就在表现差异和多样。而方法和工具都会因此在"风格"中留下痕迹。然而,也有背离的情形。如果今天我们使用"电脑"这样相同的工具,是否"风格"的本义就消失了?2.风格借助"材料"。任何工具都有配合的材料作为"介体"才能够制造出不同的"产品"(作品),这是共识性的意见。音符作为音乐表现形式的"材料"都可以视为同样的,至少是同质的;西方的歌剧与中国的京剧却迥异。乐器作为工具却都可以演奏。"风格"虽在工具的表现形式之中,但在很大程度上是借助"材料"成就的,否则,"风格"便成了"无米之炊",工具必须与其特定的对象相结合才能实现"风格"。3."风格作为隐喻"。指风格超越了简单的工具性质而成为艺术表现的要素和要件。同样的中国山水画,不同的艺术传递精神寓于其中的意思和意义差异甚巨。有的在自然山水中衬托着美好的理想,有的在自然山水中悠然自得,有的在自然山水中流露出忧郁,有的在自然山水中恣意宣泄愤世……只要读一读魏晋时代"竹林七贤"的诗作,就能明白什么叫放浪于山水。4."风格即人"。布封这句话堪为至理。在西方,以圣母与圣子为题材进行绘画创作非常普遍,每一个艺术家在表现同一个题材的时候则体现出完全不同的风格。具体的"人(个体艺术家)"才是风格最后的根据地。

① [美]阿瑟·丹托:《寻常物的嬗变——一种关于艺术的哲学》,陈岸瑛译,南京:江苏人民出版社,2012年版,第245—246页。

从艺术人类学的角度,"社会科学家会面临两个问题:其一,如何恰如其分地定义风格;其二,如何确定艺术风格和促使其产生的文化之间的关系"①。一般的理解,按照"风格即人"的阐释,艺术风格属于艺术家个人的创作,并形成自己的独特性。但我们也发现,这样的表达不足以呈现不同族群、不同区域、不同时段所遗留下来的,具有鲜明特色(风格)的艺术表现和艺术作品。所以,艺术风格必定也还有超越个人界线和范围的特性。"我们在为艺术定义而努力。这是物品和活动自身的形式因素和阐述,文明正是以这种方式形成自己的风格。"②也就是说,不同文明的形成、文化多样性,都各有自己的特性,而这种特性就是风格的呈现。当然,这是一个大尺度的风格阐释。

所有的表现方式都有风格问题,这不仅涉及创造主体的独特性和独立性,也是作为不同的表现方式的特性和特点,其实,在宽泛的意义上说,某一种艺术表现方式就是"风格"。毕竟风格需要配合特定的载体,没有载体,风格无以存续。所以,"我们可以说风格就是在以形体、线条、空间和色彩构成的艺术作品中"。因为,在最普遍的意义上,风格是指某一事物,或某一系列对象的可辨别的一些式样和特征,诸如流行音乐中的摇滚、节奏布鲁斯、爵士乐等。③ 所以,就艺术风格而论,它是个人的,又是超乎个人的。前者指艺术创作和艺术品(哪怕是那些史前无名的"前艺术")都是个体的创作和创造;即便是多人共同创作的作品,也会留下"个人"的痕迹。

后者则指能够被留存、被认可的艺术都是形式主义的产物。没有某一种公认的、语境的、被接受的艺术形式,便无法在"艺术"范畴被认可和认同。于是,艺术形式又与艺术手段结合甚密,比如勃拉克和毕加索在其立体主义作品中,关注的仍然是坚持"绘画乃是一种再现和错觉的艺术"。他们通过严格的非雕塑手段来获得雕塑(sculptural)结果;也就是说,关注三维视觉的每一个侧面都找到一个明确的两维对等物,而不管在这个过程中似真性将会受到什么样的伤害。④ "拼贴"作为立体主义艺术的一种特别手段,某种意义上"破坏"了传统的艺术表现形式,却因此"创新"了另一种表现形式。当毕加索在1911年完成他的第一件拼贴作品——将

① [美]哈里·R. 西尔弗:《民族艺术》,载李修建编选:《国外艺术人类学读本》,北京:中国文联出版社,2016年版,第63页。

② R. Bunzel. *The Pueblo Potter: A Study of the Creative Imagination in Primitive Art*. New York: Dover, 1972(1927), p.89. 转引[美]哈里·R. 西尔弗:《民族艺术》,载李修建编选:《国外艺术人类学读本》,北京:中国文联出版社,2016年版,第67页。

③ [美]温尼·海德·米奈:《艺术史的历史》,李建君等译,上海:上海人民出版社,2007年版,第155页。

④ [美]克莱门特·格林伯格:《艺术与文化》,沈语冰译,桂林:广西师范大学出版社,2015年版,第96页。

一片油画布粘贴在一件布面油画上时①,显然对他一生的创作至关重要。而立体主义艺术的发展与过程表明,"导向深度错觉与造型性的手段已经极大地不同于再现和造像的手段"②。

通常人们在使用"风格"时,会与艺术家的个人成就和所形成的特色、特点结合起来加以辨析,这或许是"风格即人"的适用;它也成为艺术家成就的一个重要的评判依据。而艺术家个体的生平、经历、经验、爱好等,都成了成就"风格"的部分,某种意义上说,如果这句名言是作为一个具有不同的"生命指纹"的个体来说,是无法模仿的。用中国的传统词汇来说,每一个人不仅"命"不一样,"运"也不同,怎么模仿?甚至"风格"与艺术家的生平有关,包括艺术家本人对待生活和生命的态度。齐白石出身贫苦,自称"草衣",但一生都有"贵人相助"。中年以前,家乡士绅的提携是其出人头地的关键。③ 他的这些生平经历都会自然地融入艺术创作之中。齐白石的生命轨迹和生活经历只是"他的",其艺术创作也只是"他的"。

其实,艺术家的惯习也构成了"风格"的一部分。"毕加索或许是有史以来最孜孜不倦、最富有实验精神、产量也最丰硕的艺术家。不过这样一来,万事都必须以绝高速度完成。他的精力、时间都禁不起挥霍,也绝不长期投注在一件艺术品上。1900年时,他每天上午都产出一幅画作,下午则做其他事情。他试过雕刻、绘制面具脸谱,也曾尝试象征主义等种种表现形式。从此以后,直到92岁去世为止,他始终是作品惊人的创作能手。"④这样的创作自然也使得他的"风格"与众不同:毕加索的风格也随着不同的阶段而产生变化,根据年代先后可将他的创作分为8个时期,每一个时期都有风格上的变化,比如在"蓝色时期"(blue period),以蓝色为主色调,专注描绘底层人民。20世纪初尝试和采用立体主义(cubism),并在这个领域进行各种探索。⑤ 而对于立体主义艺术而言,正如鲁迅所译日本坂垣鹰穗《近代美术史潮论》在评述时说,他的绘画,是已经超过了造型世界的东西,而表现着隐藏在那深处的"力"。⑥

① [美]克莱门特·格林伯格:《艺术与文化》,沈语冰译,桂林:广西师范大学出版社,2015年版,第101页。
② 同上书,第105页。
③ 黄剑:《齐白石的"贵人"》,载上海书评选萃《画可以怨》,南京:译林出版社,2013年版,第195—210页。
④ [英]保罗·约翰逊(Paul Johnson):《创作大师:从乔叟、丢勒到毕加索和迪士尼》,蔡承志译,北京:中信出版社,2014年版,第327页。
⑤ 同上书,第328页。
⑥ [日]坂垣鹰穗:《近代美术史潮论》,鲁迅译,北京:中国摄影出版社,2001年版,第147页。

毕加索的《格尔尼卡》①

艺术本身也有各自的"风格"。艺术具有独特的"生命史"(life-history),生命史通常包括三个阶段:出生、成长、死亡。过渡阶段以变化为特点,可将它归为进化,因为它意味着渐进的变化或者是质变,甚至是一系列的质变。就我们目前的研究目的来说,我们把艺术发展分为三个阶段——起源、进化、衰退。② 对于中国艺术的生命史而言,三种意义浑然一体:1.生命于万物的演化,侧重于表述生命的客观规律;就此而论,任何事物的发生、发展和消亡都是生命路线图的演示。2.主观与客观的交融,常以个体生命加以体现。以中国的山水画论,中国人把风景融入山水画的创作之中。"山水"在中国传统的文化表述中,山代表阳,水代表阴,前者刚,后者柔。中国的艺术遗产直接将孔子的"仁者乐山,智者乐水"(《论语》)化入画中。有意思的是,人对这"天地—阴阳—山水—主客"的"意"显于表情中,最为生动的描述是王观的《卜算子·送鲍浩然之浙东》中的"水是眼波横,山是眉峰聚"。人们一颦一笑,这阴阳山水刚柔的风景全都写在了表情中。这巧于拟人的绝妙词句,动静双涵,刚柔并济,山水之美,诗词之灵,交相辉映。③ 3.艺术作品作为遗产的生命史。一俟艺术作品完成之后,原则上就形成了作品独自运行的"生命轨迹",艺术家本人亦无法掌控。仿佛《红楼梦》一经完成,"红学"便自行开始。

即使是艺术品本身,当一件伟大的艺术品一经诞生,它就独立地拥有自己的生命,甚至会扩大其艺术生命力范围。比如唐伯虎的《班姬轩扇图》与画上的三首题诗就是一个典范性案例,它为艺术遗产提供了多种生命样态。

① 《格尔尼卡》是毕加索于20世纪30年代受西班牙共和国政府的委托,为1937年在巴黎举行的世界博览会上的西班牙馆而创作。画面表现的是1937年德国空军疯狂轰炸西班牙小城格尔尼卡的情景。

② [英]阿尔弗雷德·C.哈登:《艺术的进化——图案的生命史解析》,阿嘎佐诗译,桂林:广西师范大学出版社,2010年版,第6页。

③ 参见李霖灿:《天雨流芳——中国艺术二十二讲》,桂林:广西师范大学出版社,2010年版,第193页。

首先，人们除了看到精美的绘画外，还看到了三首题诗，它们分别由祝允明（1460—1527）、文徵明（1470—1559）、王毂祥（1501—1568）所作。三人与唐伯虎的关系构成了艺术品的协同合作关系，同时又超越了时间，通过画本身的生命史获得延续。其中祝允明是唐伯虎的密友，在唐伯虎去世后，祝允明还为他写过墓志铭。文徵明少时是唐的朋友，其为人方正，素为唐伯虎所敬重。王毂祥与唐并无直接交往，唐伯虎去世时，他才3岁，王的"追记性"题诗也构成了这一精品的有机部分。具体的情形是：《班姬轩扇图》完成后，他的两位朋友祝允明和文徵明很快就在画上题诗，大约半个世纪之后，王毂祥又补诗一首。其实，任何艺术作品一经完成，作品在某种意义上就脱离了创作者而独立地开始了其生命的轨迹；除了艺术遗产的生命与艺术家的生命不同步外，艺术遗产本身超越了艺术的范畴，将诸如评论家的评论、欣赏者的接受、观众的阐释，以及作为作品的展示、交流的启发、范本的临摹、收藏的珍品和商品的价值等兼容。就画的诗题内容而言，先有祝诗，交代班婕妤的本事；后有文诗，对其进行引申；至王诗，又从画中发现新的内涵[①]，使得画的意境和意义更为丰满。

唐伯虎《班姬轩扇图》

音乐的构造

如果我们将"风格即人"改成"风格即群"，虽然有些"东施效颦"的味道，道理大致却是不错的。比如，相同的音符，在不同的族群中可以造就出完全不同的音乐（风格）。从事音乐文化的研究，有时不免茫然。从音乐成为一个符号系统和对这个系统的认识过程，且莫说在总体上达成共识和默契，就是对音乐的某一品类、形态的认识尚停留在言人人殊的层面。就纷繁驳杂的音乐事项和表述方式而言，倘要给一个大胆的评说，这就是人类从未在一个层面、一个质点、一种形态、一个发展过程、民族多元性等问题上真正认同于音乐。在我国，顾名思义，"音乐"由音而乐。"音"者，声音、音响也。"乐"则有一个由乐（yuè）而乐（lè）的感受和体验过程，即由"物品"到"心品"的转变与转化。

① 参见吴雪杉：《画与诗：读唐伯虎〈班姬团扇图〉》，载《美术向导》2014年第4期，第61—72页。

乐(yuè)原指古代乐器;樂,甲骨文 ⚹, ⚹ (丝,丝弦),⚹(木,架子,琴枕),字形像木枕上系着丝弦的琴具。造字本义为和着演奏歌唱。《说文解字》:"乐,五声八音緫名。象鼓鞞。木,虡也。"指琴弦一类乐器,木是陈列乐器的架子,丝指丝弦,本义为琴。它更多指涉一种"物品"。郭沫若的《甲骨文字研究》有:"无形之字必籍(借)有形之器以会意……,乐之籍(借)为琴。"①其中道出了音乐发生学的一种指示:音因乐(yuè)之美、之和导致了人之乐之娱。乐(lè)则更多指涉"心品"——人类的审美活动。乐(yuè)而乐(lè)暗示着音乐的转换机制。

音乐在中国古代的典籍里——主要以汉民族文献为准,大都脱离不了"礼"和"仪"。孔子说:"兴于诗,立于礼,成于乐。"(《论语》)荀子说:"乐至则无怨;乐者,天地之和也。和,古万物皆化。"(《礼记》十九章)中国是礼仪之邦,讲礼仪,重和谐,音乐自然被缀而入之。早在《诗经·小雅·北山之什》就有:"琴瑟击歌,以御田祖,以祈甘雨,以介我稷黍,以谷我士女。"虽然其中不乏原始巫术、巫技的袅袅余音,但在第一部文艺总集里,音乐的界说、功能、意图、性质已经产生了变形和转换,成了一种"礼仪之乐"。甚至原来民间一些被少数人斥之为"淫逸之乐"的音乐也被冠之"礼乐";最著名的当数《周礼·地官·司徒下》:"仲春之月,奔者不禁。"《礼记·檀弓上》有一段记录:"子夏既除丧而见,予之琴,和之而不和,弹之而不成声。作而曰:'哀未忘也。先王制礼,而弗敢过也。'子张既除丧而见,予之琴,和之而成,弹之而成声。作而曰:'先王制礼,不敢不至焉'。"音乐在这里转变成对"先王制礼"的领悟与表达;成了被动的、受制约的社会行为,一种"礼制"的派生物。至于音乐本体早已降为次要。"先王制礼"的圭臬至上至圣,一切艺术,哪怕"艺"的雏形统统被纳而囿之,否则便不入流。为此,音乐文化史上便杜撰附会出一整套先王以礼制乐的传说:伏羲作三十五弦之瑟,神农作五弦琴,到了周文王、武王时又各加一弦,变成七弦。(《史记·五帝本纪》)难怪作为炎黄之后,即便今天,人们总忘不了以"国乐""礼乐",甚至是帝王宫闱舞乐作为标准民族音乐的象征。一言以蔽之,按照中国文献的叙事传统,音乐成了"礼治之音"和"礼仪之乐"。

折过头来看西方,在《朗曼当代英语词典》中,music 被定义为 the arrangement of sounds in pleasant patterns and tunes,直译为以悦耳的形态和声调组合的声音。我们相信,对音乐的界定还会有许多不同语言和文字表述,但人们介乎其中的 arrangement(安排、组合、排列、编排等)直言不讳地传达了人类理性选择的昭彰意图。而 pattern(类型、样式、模式等)则是经选择规则化了的形态和类型。罗兰·巴特从符号学的角度,将声音视为一种特殊的语符,在一个特定的语境中,声音仿

① 参见古敬恒:《汉字趣谈》,长沙:湖南文艺出版社,1991年版,第55页。

佛各种语符意义的"编织",他特别指出了五种符码编织成为一个立体的空间,它们是"经验的声音(布局符码)、个人的声音(意素符码)、科学的声音(文化符码)、真相的声音(阐释符码)和象征的声音(象征符码)"①。这样,音乐也就成了声音的类型化的一种"编织"。

西方对音乐虽然有许多不同的投视点,从柏拉图的"理念"说、亚里士多德的"模仿"说到尼采的"酒神型"说,就文化哲学的角度看,仍未摆脱两条基本线索:理性与激情。但是,时代的发展越来越明确地传递着一个信息,无论是西方音乐或是"国乐"(汉族经典音乐),都必须面对和正视其音乐参照体的存在和价值。具体地说,以欧洲为中心的西方音乐传统如何面对其他种类音乐的历史存在和迅速发展;以汉族音乐为传统的经典音乐如何面对其他少数民族音乐的"黑马"形象。事实上,无论是西方或汉民族正统和经传的音乐理论和界说,之于纷繁的音乐事项都不过是以蠡测海。

音乐是集民事、民意、民情、民风、民俗、民艺于一体的复杂现象,有着极为广泛的指喻和意义。"泛音乐现象"遂成当今音乐研究的话题之一。"泛音乐现象"可用通行的办法处之,即将其分为狭义和广义两种。前者指现代音乐从传统的音乐学范畴分化、分离、分解,广泛地与人群的种族、阶级、年龄段、职业等结合,与现代科学技术结合,从而产生音乐本体的飞跃和范围的扩大。后者则指音乐与人类文化的方方面面相结合,沿着多元、多极的方向发展和更新,并在许多方面超越了纯音乐的本体范畴。

"泛音乐现象"大致包括以下三种趋向:第一个趋向是器具的"音乐化"。现代科学技术与音乐的"联袂出演"构成当今乐坛的第一大特征。器具化音乐指现代科学技术对音乐的浸透与变革,特别是电子技术;因而导致了对传统音乐器具及传媒方式的全新理解,其中电声音乐堪称典范。现代工业社会导致了秩序的变化、生活节奏的加快、人类心理的失衡等,挑战了人们对物质生活和心理世界的承受极限,从而产生对具有多方面宣泄、释放、净化等音乐功能更广泛的亟待的需求。至于现代音乐流派多样、风格无定、强调感官刺激等破坏了传统音乐的规范,以一股迅雷不及掩耳的态势召唤着人类意识中那种易感的狂醉性和从众性倾向。音乐观念也产生了一场变革,"一切声响"都被纳入音乐的范畴。"宇宙音乐"即为典型。施托克豪森认为,一切震荡都产生音乐。以往人们感知音乐是人创造的;现在,随着科学的发达,一切震荡的、传统上的"非音乐"如汽笛声、轰隆声、敲击声等都可以转换

① [法]罗兰·巴特:《S/Z》,屠友祥译,上海:上海人民出版社,2000年版,第84页。

成为音乐。① 这种音乐实乃人类心灵对声音感应的强化与扭曲。它的出现,对传统音乐从内涵到外延都是一种冲击。笔者在法国留学时,曾参加过一个小型音乐会,所听到的声响是一组由铁棒的撞击、玻璃器皿的接触以及其他物器人为地使之发出声响的组合,它撩拨着听众的狂躁和不安的情绪,把人类在梦魇里的种种幻觉和印象全部提示和诱导出来。如果一切物器所发生的震荡都能成为音乐,则音乐从概念、术语、规则到审美接受都将产生错位。为难的是,我们现在又不好武断地说:"那不是音乐。"

当代音乐变迁的第二个趋向是对自然的回归。这种趋势又有三个线向性分化。第一种倾向,向"原音乐"②回归。"原音乐"的回归不是自然的而是人为的,其主旨或许并非要回到"原音乐"的状态,迄今世界上亦无类似的宣言,只是在当代多元、多栖的音乐中让人清晰地感受到音乐存在着某种似音乐非音乐的刻意和追求。"偶然音乐"可为注疏。这种音乐的目的在于使观众感到惊奇和意外③,其特点是无明确意义,无定式,演唱者、演奏者可以听任自己的情绪意愿,在一个特定的场景中阐释性地、随意地放纵与发挥。因此,这种音乐在演唱和演奏时很难在一个乐谱的指使下,在音符、音高、音程的既定规矩的支配下演出。这与"原音乐"中的无定式、无完全的二次性重复有相似之处。比如有人就主张"在音乐领域和这个星球内其他领域中一样,打破界限","回到原来的一点上",但又是比原来高的"螺旋式上升"。④

第二种倾向,生物种类(species)的呻吟、嚎叫、自然声响的交织组合。现代西方的一批青年音乐家,或曰音乐的操弄者,用声音来回应当代性。其中又有两种潜在的差别:一是引进更丰富的物器、技巧使音乐更具时代气息。比如摇滚乐(Rock'n'Roll)是西方当代最重要的文化现象之一,和当年的爵士乐一样都烙上了强烈的时代印记。有人认为摇滚乐是颓废音乐,那只能说明其对西方的当代性缺乏认识。其实摇滚乐继承了60年代以来的反叛精神,反映了当代人的心理矛盾和压抑。西方人为什么迷上摇滚乐,那是在高度工业化快节奏社会里人们身与心的需求。在以回归自然为主题的音乐中,有些音乐确实给人一种美而恬淡的感受,比如模仿森林中各种动物的叫声,将听者置身于美妙的境界。它既是对人类都市化压迫的一种放松,又是工业化过程中人们对久违了的自然精神的追味。毋庸置疑,

① 参见苏聪:《斯托克豪森及其音乐创作》,载《音乐研究》1984年第3期,第80—81、85页。
② "原音乐":指在音乐发生过程中原始的具有音乐品质、类型化的音乐原生形态。音乐的发生与发展经过了由无序、无规划、自然的、不由自主的声音(音乐的胚质)到原音乐,最终形成认为的、规范化的音乐样式。
③ 参见《音乐译文》1981年第4期,第59页。
④ 参见苏聪:《斯托克豪森及其音乐创作》,载《音乐研究》1984年第3期,第80—81、85页。

旨在体现"回归自然"的主题中也存在颓废音乐,这便是我们类指的第二种情形。有些所谓的"音乐",就是西方人也普遍认为是低级、无聊、颓废的,比如用现代音响、编辑制作的科技手段将一些动物的惊叫声、哀鸣声组合造成恐怖和压抑感,甚至将人类在交媾时的呻吟声故意强化,推到极端,这种"叫春乐"听了令人毛骨悚然,不知所措。

第三种倾向,"回归音乐"还有一种不易严格界定的倾向,这就是音乐的回归大众。大致上看,音乐的发展有一脉络:大众生活化→专家、专门化→大众普及化。人类在远古时代,原音乐的一个标志就是所有的人都可以是音乐的创造者和实践者。音乐是生命和生活的必需品而不是装饰品、奢侈品。到了音乐被逐渐地规范化、专业化、"话语系统"化之后,少数人被尊为音乐家,他们的唱法、说法、留下的乐谱成了音乐的"图腾"。多数人因没有达到规范、专业、系统的训练和表现而产生对音乐图腾的崇拜。这种分离延续至今似乎又出现了一些回归的光点;随着科学技术的发展和发达,"卡拉 OK"、MTV、KTV、RTV 等自娱自乐的音乐活动越来越多,人们对音乐的表达能力、评判能力、创造能力、阐释能力等"自我感觉良好"的状态正在悄然复苏。由于公众参与性阐释、评价的强烈意识使音乐"图腾"受到冲击,人们崇拜图腾的时间和周期也在急骤缩短,民间更有戏言:"各领风骚一两天"。正统音乐受到冷落,"嘻哈音乐"成风。我们称这种音乐公众化的回归为"杀父现象",即对图腾的崇拜与抗拒并存:一方面是"追星",一方面是"杀星";一方面是承认"父",一方面又要残杀"父"。二者同时产生效益。概而言之,音乐的回归线向大致如图所示:

如果说当代社会日新月异、花样翻新的"泛音乐现象"仅仅是促使音乐发生巨大变革的一个方面,那么,在"落后"、封闭和边远的少数民族地区依然故我地沉浸在他们祖先传下来的对音乐的喜悦和冲动之中,以及他们鲜为人知的音乐品类的被发现与发掘,对现代音乐是一个极大的提示和提醒。这种被标以"原生态"的音乐在近几年不断地走进大都市,登上了大雅之堂;同时引起了世界上不少人类学家、民族音乐家的极大关注。侗族大歌队近几年屡屡被邀出访,他们的无伴奏多声部和声回荡在巴黎、罗马、维也纳、北京等城市的上空,一贯不被正统音乐视为"纯音乐"的东西竟然被当成严肃的话题进行讨论。单就侗族大歌的"非常规"现象便经常让音乐家们所头痛,人们不得不提出以下问题:1.为什么侗族多声部民歌差不多都是领唱与齐唱的形式,而不是现在流行的混声四部合唱的形式? 2.为什么侗

族多声部民歌的主旋律在下方,却不是我们习惯的二部歌曲那样的主旋律在上方? 3.为什么侗族多声部民歌的和声音程以运用小三度、大二度为主,而通行的却是以纯五度、纯四度为主?① 专家们的困惑不无道理,因为按照和声理论,大二度音为"不和谐"。但是,它却在侗族大歌中如此自然地存在着。它是文化生态的产物。

因此,对研究者而言,行之有效的方法就是离开城市,到少数民族地区去做"田野调查",去寻找其存在的理由。对许多少数民族来说,音乐构成了生命的原动力和价值取向;成了关照自然、歌颂祖德、反映生活的陈述。音乐无处不在,无奇不有。以仡佬族为例,平日里打闹有"打闹歌",季节交替有"四级节令歌",插秧有"栽秧歌",放牛有"放牛歌",放羊有"放羊歌",赶马有"赶马歌",编织有"编织歌",助人有"帮人歌",说谎有"扯谎歌",婚嫁有"婚礼歌",送葬有"送魂歌";而且有的歌细致得令人瞠目,单是劳动号子歌就有"开石号子歌""拗石号子歌""砌石号子歌""拖石号子歌""撬石号子歌"等等。旋律、调式亦各不相同。特别是些音乐与特定的祭祀仪式混合在了一起。

佤族祭祖仪式场景(彭兆荣摄)

面对多元、多极走向的音乐现象,尤其是少数民族音乐成为"黑马"的事实,除了基本的田野调查、冷静的思索、转换话语系统之外,诉诸新的学科方法、手段同样不可缺少。民族音乐学(Ethnomusicology)自然是一门值得借鉴的学科。中国是一个多民族国家,就音乐而言,一方面要对音乐本体构造、内在规律进行研究;另一

① 见中国音乐家协会广西分会编:《多声部民歌研究文选》,第272页。

方面则必须就某种音乐类型生成和发展的文化背景,包括其民族性、群族关系、文化涵化、生态环境等诸方面课题下足够的力气来研究。如果在没有弄清楚某一民族音乐为什么和之所以如是之前,就匆忙遁入本体,面临的必然是"言而不知其所以然"的尴尬。

民族音乐学是专门就民族与音乐的关系进行探讨的学科,属于应用人类学范畴。它将音乐作为文化的一个部分,并有其独自不同因素的规定范畴,包括音阶、旋律、节奏、乐器、发声方法以及它们音乐在文化中的内含。毫无疑义,音乐和其他艺术种类一样,通过它可以诠释、解析、表述不同文化的涵义和表现形态。民族音乐学的兴起打破传统的音乐学研究以某一地域、某一民族、某一领域为中心的格局,使多层面、多方位研究音乐成为可能。依照我们的理解,民族音乐学可以促使研究向以下方面延伸:1. 内域/外域(inside/outside)。欧洲中心论一直是垄断世界音乐的"主旋律",民族音乐学有助于重建世界音乐发展的新秩序,建立以某种文化类型为准则和分析的依据。任何一个民族音乐均没有理由成为规范、制约其他民族音乐的借口。在这个意义上,中国有自己的音乐,它并不因为世界上存在着"西洋音乐"而觍颜人世。你有你的唱法,我有我的唱法,二者都为丰富世界音乐做一份贡献,其间并不存在着"级别"差异。2. 我者/他者(myself/others)。这一点专就中国境内的汉族音乐与其他少数民族音乐的关系而言。汉族虽然是中国的"主体民族",但主体民族的文化并不能成为消解其他少数民族文化的理由。其实,任何一个民族文化都包含着"我者/他者"的结构关系。一个民族文化与涵义的真正确认,首先要基于该民族对自我的认识和把握,这便是"我是我"的层面。但这还不够,真正自我的确认并非完全建立在自己对自己的认识和把握上,因为自己对自己的认识程度总有限,且经常偏颇。还必须将自己置于一个"他者"存在的参照系统,由"他者"来帮助确认"我者",这便是"我非我"的层面。

人类对事物本质属性的确认若不通过建立他者的关系是不可能最终达到对自我完整的认识。比如汉民族的主源为炎黄(姑且称之为"我者"),但汉民族要是忽略、忽视了其他支源,诸如苗蛮、百越、戎狄等少数民族集团(姑且称之为"他者")在历史发展中的存在、作用、相兼、融汇等因素,汉民族的历史文化便很难得到圆满的确认。据此,汉民族发展史至少包括以下的指示:1. 汉民族作为独立精神、文化品格符合历史的发展——确认我之所以为我。2. 汉民族与其他民族在漫长过程中的相互关系,包括"化他"与"被化"①过程——确认我之所以不是完全的我,而是我中

① "化他"指其他少数民族的"汉化"一面,"被化"指汉族在与其他民族的历史交往中被其他民族"化"的一面。

有他。中国的民族音乐何尝不是如此。中华民族音乐应该是五十六个民族音乐的总和。何况丰富多彩、个性突出的少数民族音乐是对中国汉族音乐的有益参照和有力的补偿。3. 主位/客位(emic/etic)。就音乐研究来看,主位研究侧重将投视点集中在音乐的主体,或曰内部研究。而客位或曰他位研究侧重将视野放在其他文化因素与音乐的关系上,也可以称之为外部研究。纯粹的音乐学研究更重视主位;民族音乐学则偏爱非位研究。中国以往的音乐研究更多于前者,且成就斐然。用民族音乐学的视野、方法和手段对各民族,尤其是少数民族音乐的研究极为薄弱。因此,民族音乐学研究应该在中国大力提倡。

　　对于少数民族音乐,学院式的"定式"分析有时力不从心。综观音乐的发展,有一个从"不定式→定式→非完全定式"的走向。所谓定式,是指一个民族传统音乐中习惯了的"行腔唱法"和因此在研究中演绎出的"套式"。人类祖先因忧、因喜、因哀、因恐、因惑而歌,无所谓定式。即使到了今天,也会因为各个民族音乐发展不一致而导致某一个民族对其他民族音乐中的"行腔唱法"不习惯。孔斯特说过:"独特的民族特色不仅表现在特定的音乐形式以及音程和节奏上。演奏法、演奏风格也同样重要。一定有人为了要体验这一点,曾经尽全力去听以下的表演,用很高的假声演唱,以快得惊人的速度进行的非洲俾格米族旋律,日本和中国演员激烈的、"绷紧的"声音,印度尼西亚妇女带鼻音的旋律,美洲印第安人发声上的悲哀情调,黑人歌曲的认真的声音和生气勃勃的精神。为了充分体现民族音乐到底在什么程度上是以演唱风格为特征的,就必须感受到以上的东西。"①

　　中国京剧中的行腔和汉民族民歌里的"绷紧的声音"对欧美听众来说着实存在一个因不习惯的"行腔唱法"而有一个待接受或渐进接受的过程。不过,真正的"行腔唱法"未必构成绝对接受上的障碍,更重要的是看一种"行腔唱法"内部转换机制的能力以及特定时空背景下与人们需求的结合程度。只要满足这两个条件,某一地域性、民族性很强的音乐恰好构成了人们喜欢的重要因素。就好像并不因为我们是汉族、苗族、瑶族而不能接受撒尼人的《阿诗玛》。再比如,20世纪八九十年代,风靡欧洲大陆的"朗巴达"(Lambada)——一种典型的南美载歌载舞的欢快音乐,给欧洲吹去了一股清新、快乐的风,很快席卷欧洲大陆。法国、德国、英国、意大利、西班牙……,到处都能听到朗巴达;电台里唱,电视上唱,音乐会上唱;小孩唱,青年人唱,老年人唱,中国留学生也唱。"朗巴达现象"告诉人们:民族音乐的"行腔唱法"可以是泛民族的。

　　如果说传统的"行腔唱法"仅仅为"定式"更广泛意义的阐释的化,那么,音乐学上的具体规范,包括音阶、音程、旋律、调式、节奏等等便成了构筑音乐定式的基本

① 参见董维松等编:《民族音乐学译文集》,北京:中国文联出版公司,1985年版,第130页。

因素。但是,音乐家们在对少数民族音乐进行采访和研究时发现,用标准的音乐规则去对应,比如说记谱,时常感到力不从心。勉强而为,只得将"定式"转化为"不完全定式",因为音乐学研究的规则不够,或话语系统不同。于是,不少民族音乐学家干脆放弃这种努力而用录音取而代之。

以标准的音乐规则对付少数民族音乐所导致的困难大约来自以下两个方面:1.同一种调式、同一首歌在不同民族支系,甚至是同一支系、同一村落不同的人在唱法上不尽相同。这里不是指演唱风格的不同,而是他们在演唱中的随意性、创造性很大。人人都是词曲作者,人人又都是表演者。"口耳相传+即兴式"表演使得任何一个音乐工作者都清醒地意识到,倘以某一个歌者的演唱为准,用标准的音乐定式去框之囿之,对民歌来说不啻是一种"阉割"。法国人类学家雅克·勒穆瓦纳(Jacques Lemoine)在对瑶族度戒仪式及歌咏叙述进行研究时,引用了19世纪法国大诗人波德莱尔(Charles Baudelaire)的一句话:"每次既非完全相同,亦非全是他物。"[①]原始的民族民间音乐就具有这种特点和属性。一首民歌的产生,从歌词到调式,都是特定文化背景的产物,也是一个群体共同创作的结晶,甚至一定的内容会演化出一个调式却又不永远拘泥于斯。2.有些种类的民族音乐,按一般的音乐定式去操作有束手无策之感。比如苗族的"飞歌",高音、假嗓子、喊唱并用,特别是一开始那长长的拖音夹着大量的滑音、连音、颤音、装饰音,还有迄今未能标出来的"待名音",一般的谱记很难将其意义的丰富性和技巧的复杂性记录下来。内特尔对此有过精辟的见解:"西方记谱法更满足于旋律现象的表现,而不是节奏或音乐声音方面——声音的装饰、声音的音色、刺耳的声音、鼻音、紧张感状态和弹性速度等,而且它们与文化相关。"胡德也认为:"旋律的装饰,特别是那些微小的变化音是无法在五线谱上标明的。"[②]诚如苗族作为一个迁徙性山地民族,飞歌是在与因迁徙而形成的时空距离感——时间表现出对祖先的追思与崇敬,空间表现出地域的迁移所留下的空旷——以及声音在山峦起伏中的物理距离感和心理蠕动感等等因素相结合而产生的。漠视这些外在文化因素的制约和作用,徒以音乐的"定式"而为,必然是一个"黑色幽默"。美国音乐人类学家梅里亚姆曾留下中肯的定义:"民族音乐学是由音乐方面和民族学方面构成,音乐则是由构成其文化的人们的价值观、态度与信念形成的人类行动过程的结果。音乐无非是人们为自己创造出来的东西。因此,即使我们可以从概念上区分这两个侧面,但其一方失去另一方,就不可能是真正完美无缺的了。"[③]

[①] 见《瑶族研究论文集》,南宁:广西人民出版社,1992年版,第44页。
[②] 转引自管建华:《从经典物理学到相对论的音乐王国》,载《中国音乐学》1993年第3期,第117页。
[③] 见 A.P.美莉亚姆:《民族音乐学的研究》,载《音乐译文》1981年第6期,第122页。

音乐与游戏一样,少不了规则。没有规则,游戏便不能进行。不同的游戏又有不同的规则。用篮球规则对付足球,整个都在犯规。语言有规则,而且很多。有语言构造的规则,汉字是方块,英文是字母。有语音语调方面的规则,外国人说汉语总玩不好四声,"我问(wèn)你"变成了"我吻(wěn)你",知道便罢了,不知道被人当流氓。语言还有族群、阶层、语境限制等规则,刘姥姥进大观园,不知用手扇过多少回自己的嘴,她实在"不会说话"。音乐自然也有规则,要在意大利歌剧里夹几句苗族的飞歌调,一定会惹急了那些绅士淑女们。同样,硬要在瑶族的"过山音"里串几句美声,结果同样不堪。

音乐是一种陈述和表达,是一种叙事活动。与规则相关的少不了也有一套"话语系统"。在语言学范畴,按索绪尔的看法,语言>言语①;依照巴赫金的观点,语言<言语。我们无意流连于语言问题,徒想着借用当今语言学成就中的"话语理论"②,认可音乐是"世界语言"的说法。就音乐学范围,许多术语、概念、意义、价值标准都移自西方,有些是在中国音乐没有完全相同情况下的"意译",若仅就音乐本体研究而论,这种移植和借用西方话语系统的好处在于规则的一体化。弊端在于削己之足以适彼之履。当然,在借用西方音乐"话语系统"的基础上创造性地融进具有中国民族特色的东西,使之超越简单的技术性、技巧性和话语规则而作出为中西方听众都乐于接受的上乘音乐作品,这种情况并非没有。法国国家电台、电视台等新闻传播媒介用一首中国人民非常喜欢的乐曲作为介绍中国文化的标志性指示,它既不是唐代宫闱舞乐,亦非《义勇军进行曲》,而是小提琴协奏曲《梁祝》。其中原因并不复杂:小提琴协奏曲,从乐器到规则,符号到话语,技巧到表现方式都是典型的西洋式的;可是西方听众又可以从中看到异族形象,听到异国旋律,感到异域情调。这一切对他们既如此陌生又这般雅致优美,于是,民族和地域的障碍被超越了,符号与话语系统被僭越了,人们在人类情感的呈述中找到了共同的语言。当然,西方人是不会知道小提琴协奏曲《梁祝》移植了越剧的某些旋律基调和表现手法。更奇特的是,西方的小提琴演奏家不能娴熟地在他们的传统乐器小提琴上处理好乐曲中的一些特殊的技法。只可惜,像《梁祝》这样在西方"话语系统"中成功地转换,完美地将民族性很强的音乐融于一体的典范只是凤毛麟角。

有一点必须引起足够的警觉,这就是整个西方价值系统和规则制度的"我者"

① 语言(Langue)指一种不包括言语的语言,它是一个由社会习惯衍化出的意义系统,是一种总体的契约和规则。言语(Parole)是与社会习惯衍化出的语言意义系统相对,根本上是一种选择性的现实化的个人规则。

② 关于"话语理论"的一般性概述,可参见赵一凡:《话语理论的诞生》,载《读书》1993年第8期。

都是建立在对广大非西方"他者"的"态度和参照解构"(structure of attitude and reference)之上的。按当代批评理论家萨义德的观点,即我者/他者的价值结构,他分析了西方的自我意识中如何通过知识的产生将被殖民者构造为他者,以作为自我的肯定(self-identity)。这种表现又因为西方的文化霸权而不断被重构,从而使他者终于湮没在西方的话语中,并被西方的话语所取代。① 因此,在引进和借用西方音乐的"话语系统"时,主人翁的主动性和为我所用的谨慎态度缺一不可。

回顾近百年来中国音乐的发展,启示同样深刻。"近百年来中国发生的文化转型,是欧洲文化的闯入引起的涵化式文化变迁现象。这一变迁是被动的、不得已的;由洋务、维新、旧民主革命和'五四'等历次运动对外文化作出的选择,是迫于民族生存危机而囿于欧洲文化范围进行的、余地很小的被动选择,此中完全谈不上对外文化选择的'恢宏大度'气魄、'广采博览'风度和'积极主动'动机。因此,关于近代"西乐东渐"现象的'主动选择论'(具体体现为"中体西用"或"西体中用"论),仍然停留在洋务、维新派的认识水平上,体现出矛盾的价值态度——一方面承认中国音乐'落后',需要用'先进'的欧洲音乐来改造;一方面坚持'我文化中心'的传统价值观,欲用'落后'的国乐统率'先进'的西了。"②这段话倘就中国音乐发展变迁的状况,至少是某一特定历史背景的描述应该是中肯的。有些地方甚至可以说是切中时弊。

既然西方音乐的"话语"与规则羼入了欧洲中心论和文化霸权的成分,那么在具体指喻方面就少不了"排斥的规则"。这种排斥并非社会里一般的律法性强制,而是在文化交流中的不平等和主动与被动的既定性。福柯据此认为,在我们这个社会里,语言中的"话语"存在着一种排斥的规则,其中最明显和熟知的概念就是禁律;它使我们不能完全自由地说任何事。通常我们遇到以下禁规:遮掩着的东西、特定情境中的仪式、特权或具有专有权力阐释的特殊的事。这些相关的禁规构成了一个复杂的网络。同时,在我们的社会发展过程中还存在一种排斥原则,它不是禁律,而是一种区分与拒绝(division and rejection)③。人们毕竟要说话、要唱歌,然而你的说法和唱法却由于种种禁律和排斥被事先区分和评价了。同样一句话、一首歌,完全可能因为事先的区分或被接受或被拒绝。这样的区分(包括国家、民族、地域等)无形之中也规定了被区分者的音乐叙述方式。

歌者/听者的关系很微妙,一旦歌者角色被规定,怎么唱也就同时被规定,唱的效果就截然不同,评价也因此有差异。一个老外纵然讲了几句语音语调都很滑稽

① 参见潘少梅:《一种新的批评倾向》,载《读书》1993年第9期,第19页。
② 见何小兵:《中国音乐落后论的形成背景》,载《音乐研究》1993年第2期,第10页。
③ 见哈扎德·亚当斯等编:《一九六五年以来的批评理论》,弗罗里达大学出版社,1986年版,第149页。

的汉语,听者或许会说:"嗯,汉语说得不错。"一个中国歌手咏唱意大利歌剧,西方人或许会豁达地拍着他的肩头:"嗯,唱得不错。"其中已经传达了"区分与排斥"。当然,歌者/听者的关系是可以转换的,这不仅取决于"唱什么",还取决于"怎么唱"。如果歌者用自己的话语和方式歌唱自己熟悉的而人家又不会唱的歌曲,听者在不断被撩拨、被激动之后,会不由自主地加入阐释("唱"的另一种说法)的行列,歌者/听者的结构事实上被打破了。

民族音乐的"话语系统"是可以重构的,关键在于用什么视角,用什么方式来筛选。中国一些少数民族文化研究的例子对音乐研究富有启迪作用。云南纳西族的"东巴文化"已成为一种特定文化类型的称谓指代,"东巴"原是纳西族祭司称谓的特殊的宗教传承制度。具有创造意义的是,它并不去借用其他民族文化和宗教类型中的诸如"祭司""巫师""师公""萨满"等称谓,而坚定地只用"东巴",我就是我。因为"东巴"文化与其他任何文化类型并不完全一样,大可不必去生搬硬套西方成规的话语系统中的术语和概念。今天,世界上的任何一个人要了解和研究这种文化,首先必须学用"东巴话语"。这倒不是有意张扬一个民族的倔拗和固执,根本原因在于:"东巴文化"唯有纳西族独有。民族音乐何尝不是如此。

西方有一整套音乐的话语系统,包括调式类型、音乐规范、概念范畴等等。中国的少数民族也有自己祖传下来的"话语系统";单是民歌类型和调式就足以让人咋舌:布依族自娱自乐于"尤乖""尤阿勒""劳阿勤"(山歌种类)、"浪哨歌"(情歌调)等,仡佬族和着"达以"(情歌)、"勾朵以"(山歌)、"哈祖阿米"(婚俗歌)等;彝族吟唱着"丫"(山歌)、"里惹尔"(哭嫁歌)、"卓舍"(礼仪歌)、"阿古尔"(吊唁歌)、"都火"(火把节歌)等;至于侗族的"大歌",苗族的"喊歌""飞歌",壮族的"情欢"等类型、调式、风格、技巧多得数不胜数。概而言之,中国音乐原本就有自己的表述系统,有自己的发生原理。

权重的工具

"工欲善其事,必先利其器"(《论语·卫灵公》)的道理是很明白的。农民要农具,工人需工具,艺术家亦有其器具。清人丁佩在《绣谱》中这样说:"以针为笔,以缣素为纸,以丝绒为朱墨铅黄,取材极约而所用甚广,绣即闺阁中之翰墨也。然欲善其卅,先利其器,有如造室既杨,人但瞻轮奂之美,不知栋梁榱桷,经度者几何时,锯凿斧斤,磨厉者何几日。"① 大意是说,要做好女工刺绣活,工具是很重要的,妇女

① [清]丁佩著,姜昳编著:《绣谱》,北京:中华书局,2013年版,第73页。

们把针当笔,把绢当纸,把丝线当颜料,仿佛书法和绘画一般,要绣出好的作品,必须有好的工具。建房的道理也是如此,没有好的工具,任何规划设计都将落空。这里涉及了两层基本的意思:1.不同的艺术各类都有特殊的工具形制,这也形成不同手工技艺的特色"风格";2.在特定的工艺中,工具不仅是前提条件,而且工具和材料形成了独特的器具性文化艺术遗产。比如珠算即以算盘为工具进行数字计算,被誉为中国的第五大发明。"珠算"最早见于汉代徐岳撰的《数术记遗》,其中有云:"珠算,控带四时,经纬三才"。可知工具包含了特殊的文化价值。2013年珠算被列入联合国教科文组织人类非物质文化遗产名录。

诚如丹托所说,工具是"风格"最直接的表现方式。而我国传统的艺术创作,自然也与工具分不开。最具有代表性的是中国的"书(文)画"传统,它也因此构成了中国文化中最具特色的一范。就工具形态和形式而言,首先,中国的象形文字以形画为基础,配合释意。先有"文","文"即象形,指事。① 其次,中国的书画一体,故有"图书"并称。② 在自我传袭过程中还生成诸如收藏、装裱、著录(记录历史上的书画作品),并逐渐形成了押署(即签名)、印记等整体化传统。由此形成了特殊的艺术创造(书画艺术)和鉴赏活动。再次,我国书画传统的特殊性,也与书画材料密不可分。比如,"古人用绢和纸,纸的种类很多,大体有生熟之分,写意画用生纸,重彩界画用熟纸。生纸上作水墨画能使墨分五色,浓淡层次分明,其效果令人赏心悦目。色彩的应用,以前以矿石研制为主,少数为植物颜料,故古代作品经千百年而色泽犹妍。"而西方的绘画无书画相通的认识。③

据此我们可以这样说,中国的"文化"与"文画"在脉理上相通。是形与意的同构与同体。我国的传统"文化",除了"文画"表述外,还遗留了大量的"纹划"遗产与遗存。特别是在青铜器上刻画各种不同的纹饰、图饰也成为我国古代传统中值得大书特书的一种范式。它是中国"文化—纹划"的典型代表。"文化—文画—文划"形意、形声、表述、表现为一体,厥世一表。而"文画—刻画—凹凸—阴阳—范形—拓墨"则造化成就了一个中国式的表述范式和遗产认知思维。这种特殊的"文化—文画—纹划"遗留唯中华民族独有。

书画之妙远未及于此,唐兰在《中国文字学》中对此有过一段论述:

> 文字起于图画,愈古的文字,就愈像图画。图画本没有一定的形式,所以上古的文字,在形式上是最自由的国。用绘画来表达文字,可以画出很复杂的

① 唐兰:《中国文字学》,上海:上海世纪出版集团,2006年版,第11页。
② [清]朱象贤著,方小壮编著:《印典》,北京:中华书局,2011年版,第230页。
③ 杨仁恺主编:《中国书画》,上海:上海古籍出版社,1990年版,第5页。

图画,也可以很简单地用朱或墨涂出一个囵囵的仿佛形似的物体,在辛店期彩绘的陶器里①,我们可以略微看见一些迹象。商代的铜器,利用款识来表现这种文字,有些凹下去的,有些凸起来的,也有凹凸相间的。凹的现在通称为阴文,凸的是阳文。这些款识,是先刻好了,印在范上,然后把铜铅之类熔铸而成的,阴文在范上是浮雕,在范母上却是深刻,阳文在范上是深刻,在范母还是浮雕。深刻当然比浮雕容易得多,而且铸成铜器后,阳文远不如阴文的清晰美观,所以除了少数的铭字,偶然用阳文,大部分都是阴文。可见在那时雕刻的技术已经很有进步了。铜器上的文字,原来的目的,是要人看的,在后世发明了拓墨的方法,把这种文字用纸拓下来,就等于黑白画。②

在"文化—文画—文划"形制中,不仅表现方式独具特色,而且材料与工具之间形成了特殊的关系。"书之竹帛,镂之金石,琢之盘盂"(《墨子》)告诉了不同的书契方式。所谓"镂""琢"即在钟、鼎、盘、盂镂刻文字。《礼记·祭统》云:"论撰其先祖之有德善、功烈、勋劳、庆赏、声名列于天下,而酌之祭器,自成其名焉,以祀其先祖。"③因此,刻画(划)之器具也需要非常特别,"契"尤其值得一说。"契"的造字由"丰"与"刀"合并,契为本字,甲骨文𠛝,即丰(像纵横交错的刻纹)与刂(刀,刻刀)之合,表示用刀刮刻。造字本义为古人用刀具在龟甲、兽骨上刻画记号、标志。所以,在我国传统语汇中,"文"与"章"同置,文即章。《文献通考》有:"文曰章"之说。这里的"文章"指刀刻的印章。④ 故有"布置成文曰章法"之谓。⑤ 甚至皇帝的诏书,官府的文书也有称"章"。⑥

所以,以刀代笔在我国形成特殊的工具传统。《说文解字》:"契,刻也",本义是用刀在龟甲、兽骨上刻画符号,亦即契形符号,《诗·大雅·绵》有:"爰契我龟。"早先原为祭祀所用,正如《周礼》所说:"菙氏掌共燋契,以待卜事。"后由契刻转变为书契。《易·系辞》曰:"后时圣人易之以书契",并引申为凭据契约。技法上,篆刻刀法更是一绝,成为以刀代笔、刀笔并置的典范表述。古代故有"书刀"之说,尤以"汉

① 安特生将中国西北地区的史前文化分为六期,从早到晚依次为齐家期、仰韶期、马厂期、辛店期、寺洼期和沙井期。
② 唐兰:《中国文字学》,上海:上海世纪出版集团,2005年版,第93—94页。
③ 参见杜迺松:《杜迺松说青铜器与铭文》,上海:上海辞书出版社,2012年版,第182页。
④ [清]朱象贤著,方小壮编著:《印典》,北京:中华书局,2011年版,第22页。
⑤ 同上书,第264页。
⑥ 同上书,第34,52页。

书刀"为著名。① 我国古代故而有"捉刀人""捉刀代笔"的说法,比喻替别人代笔作文的人。"捉刀"原指拿着笔的旁侍。古代的侍从,有专门的刀笔隶。"刀"为代笔的工具,为修改竹木简错字的小型工具,和笔的作用类似。

书刀是整治竹、木以备书写以及从简牍上删改文字的一种重要工具。以笔墨书写之前,竹、木需先剖削为一定长宽的简牍,书写之面要先削平;如有笔误,便刮去重写。旧简重用,表面原有的文字亦得先行刮去,都需要特殊的工具,这就是"书刀"。由于书契的工作主要由"吏"所从事,故史上常与之连用,称"刀笔吏",比如《史记·萧相国世家》谓:"萧相国何,于秦时为刀笔吏。"② 所以,刀刻书写遂成书写传统。至明清以降,刀法更是细致,有单刀、复刀、反刀、飞刀、涩刀、舞刀、切刀、留刀、埋刀、补刀等等。蔚为大观。③ 由此可知,我国古代的文字原先并非由"笔"书写,而是由刀刻画,后来才出现刀—笔转化、刀—笔并用的情形。

"笔"也因此成为重要的有形和无形遗产的范畴。对于笔的考证,宋人苏易简之《文房四谱》之"笔谱"理之巨细:

> 上古结绳而理,后世圣人易之以书契。盖依类象形,始谓之文,形声相益,故谓之字。孔子曰:"谁能出不由户?"④ 扬雄曰:"孰有书不由笔?"⑤ 苟非书,则天地之心,形声之发,又何由而出哉? 是故知笔有大功于世也。
>
> 《释名》曰:"笔,述也,谓述事而言之。"又成公绥曰:"笔者,毕也,谓能毕具万物之形,而序自然之情也。"又《墨薮》云:"笔者,意也。意到即笔到焉。又吴谓之不律,燕谓之弗,秦谓之笔也。"又许慎《说文》云:"楚谓之聿,聿字从聿、一,又聿音支涉反,聿者,手之捷巧也,故从又,从巾。秦谓之笔,从聿,从竹。"郭璞云:"蜀人谓笔为不律"。虽曰蒙恬制笔,而周公作《尔雅》授成王,而已云简谓之札,不律谓之笔,或谓之点。"又《尚书中候》云:"元龟负图出,周公援笔以时文写之。"《曲礼》云:"史载笔。"《诗》云:"静女其娈,贻我彤管。"又夫子绝笔于获麟。《庄子》云:"舐笔和墨。"是知古笔其来久矣。⑥

《礼》云:"史载笔,士载言。"注云:"谓从于会同,各持其职,以待事也。笔谓书具之属。"⑦

① 详见钱存训:《汉代书刀考》,载《史语所集刊外编》第 4 种,台北,"中研院"史语所,1961 年版,第 997—1008 页。另见钱存训:《书于竹帛:中国古代的文字记录》,上海:上海世纪出版集团,2006 年版,第 135 页,注 55。在汉语表述中,今日仍有"捉刀"(代为书写)之用。
② 钱存训:《书于竹帛:中国古代的文字记录》,上海:上海世纪出版集团,2006 年版,第 131—132 页。
③ [清]朱象贤著,方小壮编著:《印典》,北京:中华书局,2011 年版,第 229—230 页。
④ 《论语·雍也》。
⑤ 扬雄:《法言·问道》。
⑥ [宋]苏易简:《文房四谱》,石祥编著,北京:中华书局,2011 年版,第 7—8 页。
⑦ 同上书,第 53 页。

凡事各得其属,各有其所,史官用笔记录,士则进言献策。史上记录了这样一段历史掌故:柳公权在任司封员外时,唐穆宗问他:"用什么样的笔写字好?"柳公权答:"用笔在于心正,心正则书正。"①以此谏上,告诉皇帝为政的道理:笔为工具,工具用于人,人重于心正、为公。看来,用笔之至非手写,乃心书也。明人项穆在《书法雅言》中说:

 《笔阵图》曰:"纸者,阵也;笔者,刀矟也;墨者,鍪甲也;砚者,城池也。"②

这就是说,纸如阵地,笔像刀刃,墨同盔甲,砚是城池。若想获得战役的胜利,无纸、无笔、无墨、无砚,怎么能够指望?

 这也形成了中国艺术家特殊的"综合技艺能力"的特点。也就是说,一个艺术家常常需要同时兼有几种技艺,比如书、画、刻,甚至垒。比如石涛,释道济,石涛为其字。他"工山水花卉,任意挥洒,云气并出,兼工垒石,扬州以名园胜,名园以垒石胜。余氏万石园出道济手,至今称胜迹。"③在我国,由于艺术创作、制作的形制非常特别,工具也与众不同,形成了一个工具体系。

 同样,工具是艺术家的亲密朋友,形同战马与骑兵。由于诸种艺术之间的边界常常盘缠在一起,边界重叠,一些艺术家也会尝试着使用不同的工具进行"跨界"创作。丢勒(Albrecht Dürer)就是这样:"他不仅以艺术名流声闻后世,而且以一位专业工具大师名垂青史:利刃、雕刻刀、三角刻刀、调色工具、叉条、滚筒和雕刻锤;一罐罐的黑、褐色墨水;四处飞洒的木屑;金属版雕刻用的凹线刻刀、圆口凿、摇点刀和滚点器;蚀刻尖笔;直刻画笔和针笔,刮刀和磨光刀,还有总数达数百的墨水笔、画笔、炭精条和以坎伯兰黑色铅制成的石墨铅笔。"④

 这种特殊的文化遗产形制,也构成中国艺术遗产之"材料-工具体系"的一个重要特点。文明的一个关键的因素,就是将人类生产生活方式中的工具革命与文化变迁视为有机部分,甚至是关键部分。古代文明公认最古老的文字是埃及的神圣文字(Hieroglyph)和苏美尔的楔形文字,其可追溯的年代是公元前300年。中国古代的甲骨文以"龙骨"(龟背壳等),金文以金石、铜器等,竹简以竹材等为材料,后来用混合材料制成纸张,这可以清楚地看出,文字形态与材料形态不可分离。无论是以"泥块""泥板"、动物背壳、由矿物质熔铸而成的器件,抑或是植物材料,亦无论是塑形、打凿、镌刻还是书写,文字与书写材质形成了一个彼此相关的共同体,共

① [宋]苏易简:《文房四谱》,石祥编著,北京:中华书局,2011年版,第25页。
② [明]项穆著,李永忠编著:《书法雅言》,北京:中华书局,2012年版,第225页。
③ [清]李斗著,王军评注:《扬州画舫录》,北京:中华书局,2013年版,第26页。
④ [英]保罗·约翰逊(Paul Johnson):《创作大师:从乔叟、丢勒到毕加索和迪士尼》,蔡承志译,北京:中信出版社,2014年版,第63页。

同演绎着文明的发展线索和线路。即使到了纸质文字时代,文本还有不同的装帧、装订手段、手法和收藏方式上的差异,比如"善本"。不同的文字与不同的材质、制作手段、保存方式相结合,对文明进化和文化类型都是一个非常重要的说明。而作为文明进化的一种基本判断,文字与特殊材质的构造关系也是文明、文化独特性不可或缺的依据。比如,中国殷墟的陶器制作形制、做法、文饰、陶质材料,在这些材料上所刻画的符号文字以及若干雕成的花纹,与殷商时代的甲骨文及青铜器之间形成了亲密的关系。①

① 李济:《殷墟陶器研究》,"序",上海:上海世纪出版集团,2007年版,第3页。

画里画外(主位客位)

造型之"型(形)"

"造型(形)"(Form)的概念是艺术表现诸流派中至为重要者。然而,Form 在中文语境中有的译为"造型",有的翻为"造形"。它的意思是:"形状,部分的排列,可见的特征"①。一件艺术品的造形不外乎它的形状、它的部分排列方式和它可见的特征。不过,从中文的构造来看,二者并不完全一样。《象形字典》释:形的籀文为𠛱,即丼(井)加土(土,指丹青等颜料),即彡(彡,光彩),表示用矿物颜料着色。有的籀文形,表示研磨有色矿石,制成丹青,用以着色。本义为着色加彩,以突出显示图案。文言版《说文解字》:"形,象形也。从彡开声。"白话版《说文解字》:"形,描画,使其象物之形。字形采用彡作边旁,开是声旁。"《广雅》释:"形,见也。"就是使对象显现,常用的有"喜形于色""形形色色",皆指外观形态,如形态、形象、形势、形式、形状等。

就艺术表现形式论,"形"更适合于表示"绘画"。而"型"虽然与"形"的构造大致相同,但多了一个"土",更适合表示"塑模"。金文𠛱(表示模具),土表示土,具体说是软泥,加上𠃑(即廾,像人伸手执握),表示泥制模具。造字本义为用软泥烧制成的浇铸器皿的模具。《说文解字》:"型,铸器的楷模。字形采用土作边旁,刑是声旁。"引申义有"模型""模范""模式""范式""典型"等。《礼记·王制》有:"水曰准,曰法;木曰模,竹曰范;土曰型。"在中国传统的语境里,"土曰型"并不那么简单,因为中国艺术称世者主要出自模型,最早的、最有代表性的是陶——经过"型塑"(提示:二者皆从"土")。有一猜测:中国人是否因为火山成型的现象——经过高温烧烩之后而产生的"型变"②,在陶瓷的制作中,"窑变"。这种奇异者,实火之幻化。③此虽无法证实,却无妨视为"向自然学习"的楷模。

① Herbert Read:《艺术的意义:美学思考的关键问题》(第二版),梁锦鋆译,台北:远流出版事业股份有限公司,2015 年版,第 48 页。

② [美]罗伯特·芬雷(Robert Finlay):《青花瓷的故事:中国瓷的时代》,郑明萱译,海口:海南出版社,2015 年版,第 100 页。

③ 同上书,第 43 页。

简而言之,"造型(形)"都有"形体"的意思,但就构造和制造形态来看则不相同,"型"为塑造方式的,艺术形式偏向于指铸造、雕塑、模制等与"土"(后来或指金属制作)有关的工艺;而"形"则指示突出色彩的外观形式,艺术形式偏向于指绘画、着色、彩绘等与"色"有关的工艺。这些工艺在我国古代早有定说(可参见《考工记》)。而在近代西方艺术,特别是"造型艺术"进入中国的艺术领域后,这些差异却鲜被辨析。因为 Form 其实是一个泛称,即可指一切意义的"形式",包括所有的"形"和"型"。为了说明二者的差异,笔者采录一段相关的表述于此:

造形

> 在绘画这个艺术创作过程中的四大因素中,"造形"算是最难的一项,它涉及一些带有哲学性质的问题。譬如,柏拉图(Plato)将相对性和绝对的造形加以区分。而我也认为有必要把这样的区分,应用到绘画造形的分析上。柏拉图的相对性造形,指的是那些既存在于自然界生物体内,或在模仿生物体时,所采用的自然比例和美感;而绝对性造形,则是指那些由"直线、曲线、表面或固态形体"所构成的形态或抽象造形;这些造形是在车床上,用画线板和直角尺铸造而成的,具有不可改变、自然又蕴含着绝对美感的形状。他把这样的绝对造形,与一个单一而纯粹优美的声音相比,它的美丽只建立在自身所具有的适宜本质之上,而与其他任何物体无关。(取自 *Philebus*,51B)
>
> 根据柏拉图这样的区分,我想我们可以把所有成功的艺术作品中所涵盖的造形划分成两种:其中之一,我们可以称之为"建筑性的"architectural,或"构造设计性的"architectonic;另一种则是"象征性的"symbolic——无论它是抽象还是绝对性的造形。我们在此所面临的一个问题是:当我们在思考一项建筑设计的造形时,如果除去了其中的内容,便把所有的造形都归于抽象或绝对的倾向,尽管它其实是象征性的造形。①

从这一段阐述可知,西方的"造型艺术"在厘判时也有细致的差别,虽然人们依然很难从相对性中完全排除绝对性,反之亦然。而以艺术形式,诸如"建筑性的""构造设计性的"与"象征性的"之间有时也无法绝对分开,不过用于"形式"本身而言,中西方的"形"与"型"都有明显的外在差异;重要的是,中西方在差异上又存在着较大差异,值得艺术界对二者做细致的知识考古。

"以造型来说,二十世纪以来,所有现代艺术的各种主义流派都重回了这个原点。这是毕加索的原点,是马蒂斯的原点,是亨利·摩尔(Henry Moore),也是

① Herbert Read:《艺术的意义:美学思考的关键问题》(第二版),梁锦鋆译,台北:远流出版事业股份有限公司,2015年版,第75—76页。

布朗库希的原点。"①原点的力量在于原型。这里的"型"有两种不同的意思:1.指现代造型艺术(plastic arts),具体指以一定的物质材料(如绘画用的颜料、墨、绢、布、纸、木板等,雕塑、工艺用的木、石、泥、玻璃、金属等,建筑用的多种建筑材料等)和手段创造的可视静态空间形象的呈现社会生活的艺术形式。主要包括绘画、雕塑、摄影艺术、书法艺术等。18世纪的德国哲学家莱辛在《拉奥孔》中开始用这一名词。在德语中造型(bilden)原义为"模写"(abbilden)。在新中国建国后由苏联传入,与"美术"通用。具体形式包括建筑、雕塑、绘画、工艺美术、设计、书法、篆刻等种类。造型艺术的特征是与其相对的概念——音响艺术相比较而言。但是,"造型艺术"并不是现代艺术的独创,事实上在远古时代,人类早就出现了大量的岩画、壁画之类的"原始造型艺术"。2.指艺术表现中具有原型特征的主题表现形式。前者侧重于形式的表现,后者侧重于主题的表达。二者相互作用,彼此共生。

广义上说,造型艺术的卓越代表,毫无疑问,是雕塑和建筑。"雕塑源自于神庙","雕塑让我们预见新世界的到来"②。二者都代表了造型和建筑中的均衡和秩序。意大利艺术家瓦萨里说:

> 建筑中的规则就是古代的测量,是按照古代建筑的设计图来建造现代的建筑。秩序是一种事物与另一种事物的区别,从而每个事物都拥有它的特定位置,这样多利亚式、爱奥尼亚式、科林斯式和托斯卡纳式就再也不会被不加以区分地混合运用。雕塑中的均衡和建筑中的一样,就是要使得人物的身体正确,各个人物安排得恰当。③

艺术史家米奈在评述这一段话时认为,秩序是区别和划分,是将事物分开并建造出清晰的类别。而均衡无疑是这些造型艺术中至为重要的。正如柏拉图所说的那样,在任何地方,相称与均衡都可以和卓越与美相联系。④

当然,西方雕塑艺术在遵循相关原则的前提下,从来就不乏历史时段和艺术家个性的张扬。比如意大利文艺复兴时期的雕塑,在继承古希腊罗马的艺术传统的基础上,在装饰性的浅浮雕方面有了发展,特别在处理大理石料方面,借助雕像的姿影来表达作者的情感,体现文艺复兴时代的人文主义精神。"现代世界中个体意

① 蒋勋:《此生:肉身觉醒》,上海:上海文艺出版社,2013年版,第109页。
② [法]艾黎·福尔:《法国人眼中的艺术史》(文艺复兴时期的艺术),"导言",付众译,长春:吉林出版集团有限责任公司,2010年版,第17页。
③ 同上书。
④ 参见[美]温尼·海德·米奈:《艺术史的历史》,李建君等译,上海:上海人民出版社,2007年版,第87—88页。

识最强烈的意大利人,则坚持让他们的画师钻研雕刻,"并由此"建立一种新的思维方式"①。

罗兰·巴特在《S/Z》中有一节的题目为"模型源自于绘画",他虽并非从艺术形态学的知识考古角度进行阐释,而是就不同艺术形式符码构造之间的"摹仿之摹仿"而言,但道理却在:"最'自然'的身体,若巴尔扎克的《搅水女人》之类,总只是艺术符码的'保证之物'(promesse),而它先前是从艺术符码生发出来的。"②值得我们特别关注的是,一般艺术批评都将注意力集中到了造型图像的"形态",这很自然,因为"形"本身就是外在的、显露的,容易夺人眼球。我们要强调的是,造型、图像其实也是一种历史记忆,就像我们在大脑里记忆的情形一样。所以,"作为社会记忆的历史",图像,无论是绘画还是影像,静止还是动态,从古典时代到文艺复兴时期,所谓"记忆的艺术"(art of memory)的实践者们强调,最有效的方法是把人们想要记住的任何东西同鲜明的形象联系起来。③

今天,"图像"已经完全获得了一个空前的认知,使用上也无与伦比。除了现代社会的高科技产品的便捷化,比如手机的拍摄功能、存贮功能、散布功能等使得图像形式被广泛地接受,甚至成为学习知识的一种新式渠道。而图像学、图像志也因此取得了特别的意义。④ 但是,无论是所谓的"图像志"还是"图像学",都脱离不了观众"观"的问题,充其量,图像还只是提供一个供观众观看的综合性符号,最终需要通过观众的视觉和凝视产生作用。

视觉与凝视

艺术研究中的"视觉"总被作为一个重要的形态、对象、形式、因素等表述方式加以对待和研究。从视觉人类学的视野看,形象性"图像"(由图而像)成了一个观看的重要对象。"图,是人类最早征服自然的努力;图,特别是原始人类早期的图,看似简陋精鄙,但它却是人类最伟大的创造!在世界万物中,只有人类有自觉绘图记事的能力,有了图,才有文明。由图到图,这些视觉物化遗存先是从形象到具象,

① [法]艾黎·福尔:《法国人眼中的艺术史(文艺复兴时期艺术)》,付众译,长春:吉林出版集团有限责任公司,2010年版,第30—31页。
② [法]罗兰·巴特:《S/Z》,屠友祥译,上海:上海人民出版社,2000年版,第132页。
③ [英]彼得·伯克:《文化史的风景》,丰华琴等译,北京:北京大学出版社,2013年版,第53页。
④ 根据欧文·潘诺夫斯基(Erwin Panofsky)提出宗教艺术中的视觉交流理念,他用"图像志"(iconography)描述对观众如何依据蛛丝马迹辨识宗教绘画中的人物的研究;"图像学"(iconology)指对艺术的文化背景的探讨。参见[英]罗伯特·莱顿:《国外艺术人类学读本》(李修建编选)"序",北京:中国文联出版社,2016年版,第1页。

从具象到写实简化到写意、到符号,最后到抽象,到最终脱离原始形象,其间经历无数万年,这些图是从当时的人人(原始人)皆识、皆可意会到渐失其意直到最终成谜竟至无解。"①于是读图与读字也逐渐成为一种"话语权力"。不过,二者的区别还是相当明显的:文字虽然抽象、晦涩,意义和指向却相当明确,无论其有多少语义歧转的可能性,其所蕴的内涵总有限制,可以穷尽,其符号意义总有规定性。而图却因其不同的生态、时态和语境无限制的特点,其答案永远呈现开放性甚至放射性。②

当代,"视觉艺术"已经成为一种流行语,并以"视觉文化"为基础出现了大量研究成果。1989年,著名艺术史家诺曼·布列逊、米歇尔·安·霍利(Michael Ann Holly)和凯斯·莫克塞(Keith Moxey)等提出"视觉文化"的概念。③ 这当然与当代图像成为社会生活中超越既往的表现方式有关。如果说,在前文字时代,人类的先祖为我们留下大量的图像类遗产,而今天的则是图像真正意义上的"第二次浪潮"。它不仅是与新传媒方式诸如电影、影视、摄影、智能手机等广泛结合的产物,也逐渐形成了一种认知性思维和学习方式。成为一种新的具有符号学意义的"话语"。甚至,某种程度上正在改变知识的来源渠道和人们获得、学习知识的方法。

"视觉文化"在建构新话语的同时,也带动了更为广泛的理解和思考的视域。"凝视理论"即为一范。凝视是一种特殊的视野,比如对于"女性主义艺术",许多批评,特别是女性的艺术批评都认为是所谓的"男性的凝视"。④ 但这只说到一半,毕竟社会性别由两性构成,单一的"男性凝视"不能独立存在。与其说《尼多斯的阿芙洛狄特》是给男人们"看"的,还不如说是给"人类"看的。因为,"美"是美神,美神是对"美"的公认,不仅是男性。

"凝视"作为一种透视方式,在文艺理论中已成谱系。现象学、阐释学、接受理论都在文学研究的领域内试图将作品从作家的话语阴影下解放出来,使之成为具有广阔的阐释维度和空间。凝视与镜像理论的盛名者是拉康。拉康的"凝视—镜像"合成理论揭示了人的自我分裂性。在《镜像阶段:精神分析经验中揭示"我"的功能构型》中⑤,他借生物学原理说明镜像中自我的不完整性和虚假性。他以婴儿"照镜子"为例,婴儿以游戏的方式在镜像中自我玩耍,与被反照的环境之间形成特殊的关系,藉以体验虚设的复合体与这一复合体所复制的现实世界。婴儿的身体、

① 王海龙:《视觉人类学新编》,上海:上海文艺出版社,2016年版,第21页。
② 同上书,第22页。
③ 参见[美]温尼·海德·米奈:《艺术史的历史》,李建君等译,上海:上海人民出版社,2007年版,第190—193页。
④ 同上书,第202页。
⑤ 雅克·拉康:《镜像阶段:精神分析经验中揭示的"我"的功能构型》,吴琼译,收入雅克·拉康等著,吴琼编:《视觉文化的奇观:视觉文化总论》,北京:中国人民大学出版社,2005年版,第1—9页。

动作与环绕着他的人和物形成了特殊的镜像。拉康的结论是：在"前镜像阶段"，婴儿处于最初的不适应和动作不协调的"原初混乱"之中，对自己的形象认同是破碎的、不完整的。但是，镜像如戏剧，自我的行为仿佛无意识的编导，把自我身体形象的"碎片"置于所谓"整形手术"的整体形式中，使自己的"异化之身"呈示于镜像之中，造成自我的内在世界与外在世界的断裂。

《尼多斯的阿芙洛狄特》①

在拉康那里，凝视与眼睛也是分裂的，即主体的分裂。镜像"确认/误认"分化出一个包含他者性的主体，这构成了拉康在"凝视"保持和延伸"镜像"意义的基本表述。"镜中的我"与"存在的我"是同一个我，却一分为二，分裂为两个自我。我被来自四面八方的目光打量，而打量的目光包含了自我的目光。在相互"凝视"中，我遭遇的是"凝视"处于"被凝视"之中；镜像的我是自我，也是"被自我"；我者的他者想象。我的主体来自于客体镜像的认证，来自于"我的他者化"。另一方面，镜像的

① 雕塑家普拉克西特列斯（Praxiteles，前375—前330）的大理石雕塑《尼多斯的阿芙洛狄特》，是以希泰尔中极负盛名的普鲁娜为模特儿，据说她的双乳闻名全希腊。她曾以诱惑雅典的优良青年而被指控，开庭审时，她的辩护人忽然拉下她的长袍，使她漂亮的胴体和丰乳呈现于大庭广众，她的美丽征服了所有法官，法官们最后一致当庭宣布普鲁娜无罪！普鲁娜在两个重要的节假日会当众裸体，下海戏水，让全雅典的人民观赏。普拉克西特列斯正是以普鲁娜在海中裸戏的一瞬，创作了《尼多斯的阿芙洛狄特》——美神走向海中。虽然希腊人很早就公开地从审美角度来评价女性人体，但却从来没有人敢于雕刻女性裸像，而打破这个纪录的人就是普拉克西特列斯，他开创了裸女样式的艺术表现。

"我"又成了"他者主体化"的欲望承载和兑现。我的"凝视"是我的欲望反映,而我的欲望却通过镜像得到反射。镜像是我,也不是我。我被镜像的"我"所俘。我的欲望呈现了"人的欲望"——"非我的欲望",他者化的潜入。

如果说拉康的"凝视—镜像"分析模式在心理学、精神分析方面确立了人的自我分裂镜像的话,福柯则无疑是运用"凝视"于知识考古和话语表述的大师。他抓住了本相特征,将"凝视"看作现代临床医学的基本特征并类同于社会。在《临床医学的诞生》中,他发现医生"看病"类似于"凝视",临床医学是以一种新的**凝视方式**形成的;"医学凝视方式"也因此成为一种话语理论。临床医学的"凝视方式"呈现几种分析视野:"凝视"首先是一种特殊的观看方式,即在临床医学场景中医生对病患施予的特别的、专业化的行为。其次,"凝视"衍化为一种具体的、有形的、充斥于社会的、象征化的权力关系和软暴力。再次,由社会组织化、系统化的社会作用力,即一种看不见,却处处存在的力量。① 福柯认为,"看"是"知"的叙事,观察的逻辑与知识的逻辑无法分开:"观察是概念内容的逻辑;而观察技巧似乎是'感觉的逻辑',它更具体地教授它们的运作与用途……这种技巧应该被视为更多地依靠感觉来确定对象的那种大逻辑的组成部分。"② 就话语权力的基本构成看,观察行为必须同时建立在知识与交流的基础之上,作为观察的凝视方式也就成了权力方式。福柯以其独特的"知识考古学"眼光洞见某种具体的、有形的、生理的行为潜伏着具有明确指向性的价值主导方式。

在福柯《临床医学的诞生》出版 12 年后,他的另一部讨论"监狱的诞生"的著作《规训与惩罚》问世。继承**凝视权力**传统,福柯眼中的"监狱"成为囚禁者的另一种"凝视"——全景敞视:四周是一个环形建筑,中心一座瞭望塔,每个囚室都有两个窗户,一个对着里面,与塔的窗户相对。在隔绝的空间里,每一个囚禁者都被限制,没有自由,他们每一个细小的动作都被监视。③ 不同的层级监视与监狱制度相配合,也与权力的等级体系相配合,有效地保证监督者的凝视效果。在监狱里,对于囚禁者而言,被绝对权力控制的方式经常通过暴力加以实现。在福柯眼里,"凝视"与"全境敞视"词语转换,成为"规训"和"惩罚"的介体。

无独有偶,我国传统的大夫看病之法称为"四诊"(four diagnostic methods)(望、闻、问、切)。望,观气色;闻,听声息;问,询问症状;切,指摸脉象。"望"首屈一指,与福柯的所谓**凝视方式**如出一辙。看相与把脉是医生诊断的基本手段。大夫主动,病患被动。大夫根据病患所表现出的"相"进行判断。病患首先是医生观察

① 厄里:《游客凝视》"译序",杨慧等译,桂林:广西师范大学出版社,2009 年版。
② 米歇尔·福柯:《临床医学的诞生》,刘北成译,南京:译林出版社,2001 年版,第 120 页。
③ 米歇尔·福柯:《规训与惩罚》,"第三章全景敞视主义",刘北成等译,北京:三联书店,1999 年版。

"相类"的归纳和抽象,然后才是个体和具体。依此范式,患者被观察,接受的是一种特殊的关怀——不可抗拒的关注;患者完全被动,任由医生处置。有趣的是,看诊颇似中国的相术。大夫看诊察病,相士看人相命。看病与看相一脉相承,糅杂着中国智慧、中国精神、中国知识、中国技术和中国迷信。这便是"相术"。传统的相术主要分为人相、宅相和星相;人相又以面相、骨相和手相为熟知,形成中国式"观人"之"人观"。中国的各种相术无不围绕"人"与"相"进行,哪怕是"宅相"和"星相"也脱不去人为和为人的干系,是"观人/人观"的互视结构。至于"景观",毋宁说"观景",主客互动,悬空寺可为一范。它半悬于山间,远处看去仿佛"贴"在山面之上;近处观赏,巧夺天工,令人叹为观止。无怪乎徐霞客赞之为"天下巨观"。

山西恒山悬空寺,徐霞客称之为"天下巨观"(彭兆荣摄)

艺术视觉表述和表达比起上述诸学之"凝视"更具有直观性。比如印象主义绘画艺术,从关注现实对象转移到了艺术的客体。"现在的艺术,相比于关注世界,更多的是关注艺术自身。"① 在这方面,罗杰·弗莱(Roger Fry)很早就注意到了各种"观看"与"被观看"之间的关系:"只有当一件作品仅仅是为了被观看而存在于我们的生活中之时,我们才能真正地观察它。"② 视觉艺术的我视角"凝视"使得艺术表现具有更明显的风格,像巴洛克艺术、印象主义就是例证。也为"设计"提供了更为自由的表现尺度。所谓"设计",意大利的"disegno"包含着两种基本的意思:设计和绘画。它不仅指艺术的构图基础,还包含了"创造力"(这是它的另一个定义),指一幅作品中的智力和理性部分。这个词来自于拉丁文 de+signum,意思是"借助符号表达"。因此,比英语中的"design"有更多的意思。③ 这样就给了艺术家进行个体创造的巨大自由空间,并不受限制地将这种方法加入了艺术家的审美范畴,或者说"内部设计"(disegno interno)。④ 换言之,视觉艺术,无论是指形式还是内容,

① [美]温尼·海德·米奈:《艺术史的历史》,李建君等译,上海:上海人民出版社,2007年版,第166页。
② 同上书,第166页。
③ 同上书,第17、88页。
④ 同上书,第95页。

主体还是客体,主观还是客观,表现还是理解,接受还是阐释,都为艺术遗产提供了一个重新理解艺术的视角。

"感观"与"观感"

当我们讨论完"凝视""凝视方式"和"凝视权力"等关系之后,回到对艺术品的欣赏;人们发现,在欣赏一个艺术作品,尤其是开始的时候,是理性地理解艺术哲理,还是感受、感觉对象的个性和个体因素(包括"风格")?答案很清楚,是感受感觉艺术品的特点风格,而这些特点真切地反映出艺术家本人创作时的个人因素。"我们真正想从一件艺术作品中接收的,是一些属于个人的特质。"[1]任何欣赏,总是由像而意——由观察到的具体对象到对其的感受。

"艺术不仅仅是一种观看(seen)的模式,不仅仅是当前外部世界的图像,它还是一种无形(unseen)的模式。不过,这种无形并不是宗教意义上的精神世界,它是艺术家个人的情感和理智的结合。"[2]"看"是一种权力,这种权力包括了个人的视野,观赏和欣赏便绕不过这一种权力。"这种'看'的方式将艺术史推近至一个非常微观的领域,即一种讨论画家或订制人的'私密世界'的艺术史。"这样,"近处看"艺术史补充丰富了传统意义上"远处看"的艺术史。[3]人们通常所说的"眼睛是心灵的窗户"便有一个完整意义上的"互视结构"。艺术在进行创作和设计的时候,自然会将自己的"观念"和"观点"注入其中,而观众、评论家又在此基础上加入了自己的"观念"和"观点"。李军教授以阿拉斯"看"拉斐尔的绘画为例做了自己的阐释:"(拉斐尔的)《亚历山大的圣卡特琳》(1518)、《圣塞西莉亚》(1513—1514)、《以西结见异象》(1518)和《耶稣变容》(1517—1520),这四幅画都符合阿拉斯给出的'异象灵见'的标准,即同时呈现了'看'和'看见'——主观与客观——亦即'灵见'和'异象',但却是以截然不同的方式。"[4]

阿拉斯"观看"既不能"透视"拉斐尔绘画中他内心和眼睛所看到的全部,李军也不能"透视"阿拉斯的"观看"和"观点",尤其是所谓"灵见"和"异象";至于"看"与"看见"是否只包括"主观"和"客观",还有第"三位"视点吗?通常"主观"来自于主体的观察,而"客观"来自于客体的存在,在中国的文化中,我认为还有一个"介体"

[1] Herbert Read:《艺术的意义:美学思考的关键问题》(第二版),梁锦鋆译,台北:远流出版事业股份有限公司,2015年版,第46页。
[2] [英]雷蒙德·弗思:《原始艺术的社会结构》,载李修建编选:《国外艺术人类学读本》,北京:中国文联出版社,2016年版,第124页。
[3] [法]达尼埃尔·阿拉斯:《拉斐尔的异象灵见》,李军译,北京:北京大学出版社,2014年版,第154页。
[4] 同上书,第5页。

的存在。① 尤其在中国传统文化"天人合一"的世界观结构里,以"主观－客观"凝视观看是不够的。两者,任何一位观众和评论家都有自己的观点,都有属于他自己的"看法"。

对此,艺术人类学家提出一种"视觉艺术的人类学理论"的可能性。② 人们在"发现对象的意义"时,视觉作为一种特殊的具有意图、因果和符号编码的意义系统。"在西方艺术史上,对某一特定时期艺术的接受是取决于当时艺术是怎么被'看'的,而且'看的方式'是随着时间而改变的。要欣赏某一特定时间的艺术,我们应该重新理解那种'观看方式'。"③虽然,这有点强人所难——时间的不复返性决定无法回到特定的时间,但这未必完全不可能,因为历史上的某一个时段遗留下来大量与之相关的艺术遗产,它们携带着特定时代的大量信息,"回眸－回观"是可能的,人类学在这方面的研究也因此被提高到特殊的位置,因为这一学科的"田野作业"在很大程度上可以弥补这些信息和语码,尤其对于原住民的艺术更有优势。

拉斐尔《耶稣变容》

人们相信,艺术家在进行艺术创作时需要遵循艺术规律,从这个意义上说,所有称得上"艺术"的都具有同质性,因此它们必须遵守规则,就像世界所有打篮球的人都到篮球场,所有篮球规则都是一样的。但是,规则有时不是约束个性,恰恰相反,是个性展示的条件。乔丹等伟大的球员出神入化的个性,使得篮球具有了"艺

① 参见彭兆荣:《体性民族志:基于中国传统文化语法的探索》,载《民族研究》2014年第4期。
② [英]阿尔弗雷德·盖尔:《定义问题:艺术人类学的需要》,载李修建编选:《国外艺术人类学读本》,北京:中国文联出版社,2016年版,第178页。
③ 同上书,第180页。

术化"的享受。欣赏艺术品除了令观众得以感受到艺术家的创作风格外,还可以感受到艺术家个人感情。也只有在情感和感官刺激之下,才有机会进一步获得抽象理性的理解,并进行观众个性化体会和阐释。至于观众"接受"方面,也有个性的差异,所谓"有一百个读者就有一百个哈姆雷特",说有正是观众对作品在"感观"之后在"观感"上的差异呈现。

"看"的看法会根据对象的设定而被限制,却同时在对象的限制中获得最具落实的无限性,即对象限制,想象无限。比如文艺复兴时期的天花板画常具有这样的效果:"我们看到通向虚构之晨间天空的眼瞳(oculus)——都在一个简单的穹苍上头——之中间的复杂建筑。"①在天花板上作画,有苍穹之上的视觉感,仰视使人产生一种特有的崇敬感,无论是形象还是符号都被赋予了特别的意义,而"看"的差别又增加了对意义的重叠性观感。亨特将这些不同的"看"分为瞥视(glance)、审视(measured view)和扫视(scan)。三种不同的视觉注意力会产生不同的效果。瞥视指抬头很快受到天花板的绘画吸引,是一种眼睛的"被邀约",其实是所谓的"第一感觉";审视类似于聚焦,陷入一种"苛求的观看形式之中";扫视强调观察绘画中的关系结构。② 这样,"看"的形式和形态便在某种意义上决定了对象的意义。

在此,最值得提及的是人类学家格尔兹的"深描"(thick description),他以"眨眼"为例,说明了眨眼示意的各种不同的含义解释的可能性。③ 在此,凝视不仅指一种"看法",每一个人都拥有同等对对象"看"的权利;这里包含着"双向"的结构,"眨眼"本身是一种"看",它的可能性很多:沙子入眼?睡眠原因?暗送秋波?语境示意……而不同的人看"眨眼",完全可以根据自己的观察、角色的距离、情境的关系等进行"解释"。"观—被观"(人、事、物等)成为一种情境中的临时关系和现场构造。时间和空间又制造出完全不同的观感。每一个不同时代的人对特定时代艺术作品的观赏和欣赏可以被引导,不可以被替代。

这里有几个"观点"值得重视:1.生性的。人类的情感,喜怒哀乐,人之常情。比如微笑,人只要不"面瘫",大抵都是会笑的。笑是人类与生俱来的天性。没有人研究为什么高兴了就笑,悲伤了就哭。微笑和流泪往往情不自禁。2.文化的。不同民族、族群会赋予笑不同的含义。时常会有这样的情形,对于一个民族而言是"笑料",对另一个民族而言却完全不可笑(排除语言障碍)。文化注入了微笑特殊

① [美]蓝道夫·史达恩(Randolph Starn):《文艺复兴时期君侯房间的视觉文化》,载林·亨特:《新文化史》,江政宽译,台北:麦田出版,2002年版,第286页。
② 同上书,第283—318页。
③ 参见[美]克利福德·格尔兹:《文化的解释》,第一编"深描:迈向文化的阐释理论",纳日碧力戈等译,上海:上海人民出版社,1999年版。

的含义。有没有可以跨越时空和族群的微笑？《蒙娜丽莎》那"永恒的微笑"可以跨越时空、族群吗？如果我怕人家说我"没文化",我可能会附会性地认可,但我内心真的看不出为什么这样的笑就"永恒"了。其实,我看"高棉的微笑"也挺"永恒"的。但欧洲的艺术是"主控话语"(master discourse),主导世界艺术之潮流。3.微笑是介乎自然和人文之间的亲情、常情。小河公主是中国考古学家于2003年在新疆罗布泊小河遗址发掘出的一具女性干尸,虽然经历了四千年,但干尸的保存完好,面部笑容清晰可见,因考古学者感叹其美丽和完整性,且在小河遗址被发掘,所以将其命名为"小河公主"——确切地说,瑞典人贝格曼命名小河遗址,故以"小河公主"命名。然而,"小河公主"何以带着微笑死去,最权威的解答是:她的尸体旁边有一个刚出生的婴儿干尸。

蒙娜丽莎的微笑　　高棉的微笑(彭兆荣摄)　　小河公主的微笑

此外,当不同的艺术家使用不同的艺术表现形式的时候,"微笑"被处理成不同的"表象"。于是,"看"被赋予了特殊的投视。从这个意义上说,上面三种"微笑"的情形都是"不同的一样"。而伴随着对艺术家笔下"微笑"的成就,对《蒙娜丽莎》"微笑"的研究也与日俱增,500年来,人们一直对《蒙娜丽莎》神秘的微笑莫衷一是。今天更有人加入了现代的科技手法,研究变得光怪陆离。据所谓的"考证",蒙娜丽莎的微笑中含有83%的高兴、9%的厌恶、6%的恐惧、2%的愤怒。从艺术角度加以分析则更有代表性,在蒙娜丽莎的脸上,微暗的阴影时隐时现,为她的双眼与唇部披上了一层面纱。而人的笑容主要表现在眼角和嘴角上,达·芬奇却偏把这些部位画得若隐若现,没有明确的界线,微笑不仅体现在翘起的嘴角,而且遍及脸上每一部分肌肤,甚至画面的各个角落,以至观者在欣赏蒙娜丽莎的同时,内心也装满了微笑。确实,在不同角度不同光线下欣赏这幅画,人们都会得到不同的感受。那微笑时而温文尔雅,时而安详严肃,时而略带哀伤,时而又有几分讽嘲与揶揄,神秘莫测的微笑显露出人物神秘莫测的心灵活动。至于对蒙娜丽莎那双眼睛的测定、研究,有的甚至超出了人们认知经验范畴可接受的审美感受。①

① 参见百度"蒙娜丽莎的微笑"条目。

生以身为(身体表达)

身体的表达

人的身体是人类最信赖的依存,是人的生物性最本真的存在,也是各种表达的"本钱"。人是万物的灵长,并非虚言。人首先是物种进化之特殊类种。人类,特别是女性没有随着季节性而出现发情期,以配合繁殖的需要。人类可以全天候、全方位、全日制地发动性和接受性,以享受性爱所带来的身体欢愉,同时也是家庭稳定的社会化保障。① 人的各种身体表达,除了自身的生物本能外,比如在异性前的身体扭动(原舞蹈形式)和发出异声(原音乐形式)——一般动物也具有的本能性表达,人类还可以和可能经过刻意的装饰、设计的"艺术化"进行各种各样的身体表达。甚至包括对"死后"的身体做技艺性处理。

虽然,人们也以各种方式企求、希冀、期待、假设、设想肉体之外的其他存续方式,特别在身体"消亡"以后,但是人类明白,那不可靠,充其量它们只是精神安慰和心理慰藉。在艺术表达上,人的身体也是最具震撼力的作品,它不仅指身体作为自然造化的神话,也指身体成为艺术表达、艺术创作无与伦比的不朽杰作。然而,中西方在艺术表现、身体展现、特别是在肉身表达方面构成了艺术上的最大差异。如果说,要检索不同时代、语境,不同民族、族群的文化差异,最直观、鲜明者大抵就是不同民族在艺术上的肉身表达了。

综观世界艺术史,身体一直是艺术最为重要的表现对象;很自然,"身体表达"也成为艺术的重要形式。人类在远古时代,美饰自身(包括纹身,以各种自然界的装饰物,如羽毛、贝壳等来打扮自己)是一种具有代表性的身体表达。这也是"文化"的依据,甚至本义。② 人类的身体当然更是一种不言而喻的自然演化的奇迹。人的身体表达主要有两种形式:来自本能的表达和来自社会的表达。人类学家玛丽·道格拉斯认为,人的身体具有两重性:一是"生理的身体",另一种是"社会的身体"。③ 在人类学的研究视野中,人类身体需要在日常生活中经常地、系统地得到

① 王海龙:《视觉人类学新编》,上海:上海文艺出版社,2016年版,第206—207页。
② 我国的"文化"来自于"纹画",即在身体上纹饰。
③ Douglas, M. *Natural Symbols*, *Explorations in Cosmology*. London: Barrie and Rockliff, 1970.

生产、维护和呈现。① 在社会展演中,人的身体又服从于社会等级和社会伦理。福柯认为,人的身体是一种特殊的"驯服的身体",被当作权力对象和目标,通过操纵、改造和规训,使身体服从和配合。② 这些各种各样的身体表达会通过艺术形式加以呈现,它不仅是以艺术家的意识、认知和身体感受为主体的艺术实践活动,同时也以人类身体为"借镜",多维度地"观看",包括"客观-主观""我观-被观"的各种展示和表演,包括身体的全部内涵和意义,诸如精神、心理、"灵魂"等等。"一个艺术家不应该仅仅表现人类的身体,还应该剖析其灵魂。"③

人类的身体首先是一种生物性"存在",即作为人的生存最基本的依据,满足"生物性"存在为基础的生计和生活方式的实现体。同时,也是身体愉悦的生理呈现,包括社会的仪式性身体展演。所以,人们所说的"展演"首先是身体的"体现"(embodiment)——具身呈现。艺术在对身体的表现中,经常将重大的事件或情节中最惊心动魄的"瞬间"凝固化,将历史具象性、视觉性地加以呈现。西方艺术史上的雕塑、绘画有许多这样的经典作品,比如《拉奥孔》大理石群雕。④ 拉奥孔是特洛伊祭司,在特洛伊战争中,希腊以"木马"作为礼物留在城门外。拉奥孔警告特洛伊人不要接受希腊人留下的木马。在《埃涅阿斯纪》中,维吉尔让拉奥孔说出了名句 Equo ne credite, Teucri / Quidquid id est, timeo Danaos et dona ferentes,意为小心带着礼物的希腊人。支持希腊人的密涅瓦为此派出海蛇勒死了拉奥孔和他的两个儿子。这一惊心动魄的"瞬间"被艺术家以不同的方式记录下来。德国作家莱辛的《拉奥孔——论诗与画的界限》,亦成为经典之作。⑤ 这涉及西方艺术史观念中的一个重要转变,因为在西方艺术史中,"诗-画"被置于具有同质性("诗如此,画亦然"⑥),只是表现形式上的差别。这几乎成为传统的老观点。莱辛通过拉奥孔这一作品,颠覆了传统的观点。⑦ 某种意义上说,在理念上开了现代艺术的先河。

① 参见邓启耀主编:《媒体世界与媒介人类学》,广州:中山大学出版社,2015年版,第101页。
② 参见[法]米歇尔·福柯:《规训与惩罚》,刘北辰等译,北京:三联书店,1999年版。
③ [美]温尼·海德·米奈:《艺术史的历史》,李建君等译,上海:上海人民出版社,2007年版,第21页。
④ 《拉奥孔》群雕高约184厘米,是希腊化时期的雕塑名作。阿格桑德、罗斯和阿典斯等创作于公元前1世纪中叶,现收藏于罗马梵蒂冈美术馆。1506年在罗马出土,被推崇为世上最完美的作品。
⑤ [德]莱辛:《拉奥孔》,朱光潜译,北京:人民文学出版社,1979年版。
⑥ "诗如此,画亦然"——UT PICTURA POESIS,这是古罗马普鲁塔克所重复的一个古老格言,贺拉斯在《诗艺》中强调了这一格言,将诗歌与艺术同畴对待。
⑦ [美]温尼·海德·米奈:《艺术史的历史》,李建君等译,上海:上海人民出版社,2007年版,第108、206页。

拉奥孔群雕

值得比较的是,在西方的绘画雕塑造型艺术中,身体,特别是裸身,一直是不断重复的对象。这已经成为西方艺术传统中的常态性。我们在西方任何一个博物馆、美术馆,甚至剧场、公园以及公共场所都能看到各类栩栩如生的裸体具身,几乎到了无处不在的地步。然而,不同的文明形态对裸身所持的态度截然不同。古代埃及人很奇特,他们固执地坚持要保存死后的"肉身",把肉身制作成木乃伊,放在石棺中,封存于金字塔。埃及人相信死亡只是"灵(Ka)"的离去,肉身则要好好保存,只有保护好肉身不朽、不腐、不失,便能等待"灵"的返回,就可复活。[①] 中国是与其他文明完全不同的类型,完全是另外一个景观。在漫长的艺术史中,一个最为惊奇的现象是:肉身缺席,裸体缺场。[②] 不同的族群对待自己的身体有着完全不同的态度,也成为艺术表现上最鲜明的差异——与其说是表现方式上的差异,不如说是认识观念和历史形态的差异。我们无妨将人类的思想史微缩成为人类的身体史。

每一个传统中的身体表达都有自己的理由。丹纳检索了欧洲社会观念史后认为,希腊人发明了一种新的东西,叫做城邦。城邦人如何生活呢?公民很少亲自劳动,他有下人和被征服的人供养,而且有奴隶服侍。雅典平均每个公民有四个奴隶。希腊人发明了一种公民的教育,造就体格,要有完美的身体。青年人大半时间都在练身场上角斗、跳跃、拳击、赛跑、掷铁饼,目的是要练成一个最结实、最轻灵、最健美的身体。而没有一种教育在这方面做得比希腊人更成功了。在他们的眼

[①] 蒋勋:《此生:肉身觉醒》,上海:上海文艺出版社,2013年版,第10页。
[②] 同上书,第14页。

中,理想的人物不是善于思索的头脑或者感觉敏锐的心灵,而是血统好、发育好、比例匀称、身手矫健、擅长各种运动的裸体。① 于是乎,身体裸露、身体运动,甚至身体姿态都成为一种艺术的表情和表达;博尼法乔在1616年出版了《姿态的艺术》(L'arte dei cenni),而法国历史学家让-克劳德·施密特已经注意到,在12世纪,人们对身体姿态产生了新的兴趣。姿态成为一门重要的身体语言和表达艺术。② 我们相信,身体涉及文化多维、多元的内涵,不是简单的外部呈现。中国拥有世界上最多的人口数量,却以最隐晦的方式呈现外在的肉身。

当然,身体首先会迎合时代变迁观念的形体化。比如在古代希腊,雕塑艺术中的身体还有一个特点,除了展示男性裸体肌肉的健美外,还常与运动结合在一起。最著名的作品之一是《掷铁饼者》,它是希腊体育竞技的写照,表现强健的男子在掷铁饼时的情形。是艺术与运动结合的典范之作。米隆出色地刻画了运动员动态的力和美,把人体的和谐、健美和青春的力量表达得淋漓尽致。这尊雕像被认为是"空间中凝固的永恒",标志着古希腊人体雕塑达到了无与伦比的完美,也表达了一种乐观和理想主义。③ 在西方艺术史上,身体常常表现为革命的"具身体现",古希腊罗马、中世纪、文艺复兴、浪漫主义、现代主义,"身体表达"在默默地代言,有的时候甚至起到预示的作用。

米隆的《掷铁饼者》

① [法]丹纳:《艺术哲学》,傅雷译,天津:天津社会科学出版社,2004年版,第35—38页。
② [英]彼得·伯克:《文化史的风景》,丰华琴等译,北京:北京大学出版社,2013年版,第67页。
③ [美]约翰·基西克:《理解艺术:5000年艺术大历史》,海口:海南出版社,2003年版,第99页。

在艺术传统中,身体不是单一性的呈现,而是将"运动"(motion)、"情感"(emotion)、"动机"(motivation)——这三个词在文字上同源——彼此相连。不过,在艺术方面,身体的不同部位在表现上所持的原则不同。西方人体艺术的面部表情极少出现各种不同感受的情形,哪怕在《拉奥孔》那样的情形中,也难以看到极度痛苦、绝望的表情,身体动作与面部表情呈现反差。据说在文艺复兴以前的艺术中,几乎没有人关注人物形象的面孔,将它作为一个可供理解人类本质的部位。艺术作品中的脸部并不特别用于展示情感。就像虔诚的艺术作品《圣母怜子图》(The Pity/La Pieta)①中的那样。② 在这尊塑像中,人们很难看到圣母脸部痛苦的表情,而脸部确实是最能表现、表达各种情感和情感变化的部位。在大多数的古典艺术作品中,传达情感是整体性的,身体的某一部位并不为突出情感而被赋予特殊的表现使命。这似乎形成了西方古典造型艺术的特点。当然,其中一个重要的原因是古典艺术作品大多以神、神圣、基督教为造型对象。另外,雕塑这一种艺术形式一般并不刻意表现某一个特殊部位的"变形"。无怪乎,艺术史家恩斯特·凯辛格(Ernst Kitzinger)声称:"在整个欧洲艺术史中很难找到比允许雕刻进入到基督教堂更重要的事情。"③

米开朗基罗的《圣母怜子》

西方虽有裸露肉体的传统,但这种"体现"(具身呈现)在整个历史上并非一成不变,而是有起伏变化,比如中世纪的情形与古代希腊罗马便很不同。但总体上

① 《圣母怜子》是一尊纯白大理石像,由米开朗基罗创作于1499年,1972年被毁。
② [美]温尼·海德·米奈:《艺术史的历史》,李建君等译,上海:上海人民出版社,2007年版,第21页。
③ 同上书,第60页。

说,整个西方的思想观念历史赋予了裸露身体自由开放的尺度。古希腊人对于裸体所赋予的价值,包含了希腊人对于人类身体潜匿着一种特殊的"身体思维"方式。其中"热体"成为一个具有生理学的解说理由。在他们的观念中,最能够引导体热的人,不需要穿衣服。尤其男性,裸体是热情、强健、运动的标志;相对而言,女性较冷,所以在有些场合她们不裸露。①"以身体为荣的根源,来自于体热的信仰。体热主宰了制作人类的进程。"据说体热的观念并不是希腊人创造的,第一个将这种观念与性别联结在一起的是埃及人。② 所以,当我们观察西方艺术史,尤其是人体雕塑的造型时,我们清晰地看到早期的希腊人体形态与古埃及的人体形态十分相似。这或许是一种身体裸露在文化和观念上的影响、延续和变形。有必要追加一个理由,这种以古希腊、古罗马为滥觞,与古埃及存在影响关系的艺术表达,在地中海温暖的海洋性气候和生态环境中才有成长和成熟的机会。

西方的这种身体表达传统几乎成为全世界美术学院的法则,即都以希腊人体作为训练的基础。而更重要的基础是在运动。③ 古希腊的人体美是建立在解剖学的基础之上,各类裸体的呈现完整地表现出对自然的膜拜。其中几个因素格外突出:1.肉体是自然的杰作。艺术对自然的摹仿,也包括了对人的身体的表达。2.希腊人体的美,纯粹是作为人自身的身体呈现,与道德伦理无关④;更准确地说,与特定时代的道德关系不直接;这或许是中西方艺术在身体呈现上所持的伦理原则的最鲜明差别。比如古代希腊的美神阿芙洛狄特(即罗马神话中的维纳斯),她代表美,却是不忠的代表。她是赫菲斯托斯的妻子,却有许多情人,她与战神阿瑞斯私通,生下5个子女;与赫耳墨斯生子;与英雄安喀塞斯生下埃涅阿斯。在她身上,"美"与"不忠"并不矛盾;作为美丽的象征,她的裸身成了一代代艺术家前赴后继竞相表现的永恒对象。人们在评价"美"的时候,不会将"美神"与"荡妇"并置。3.运动中的身体使其达到高度的健美。这也是奥林匹克运动会的原型。4.雕塑使得这一特殊的艺术形式成为肉身表达的典范。5.艺术中的肉身呈现反映了不同时代的价值观,肉身可以是自然的作品,也可是救赎的对象,在基督教的传统中,对肉身的虐待和对肉身的折磨被视为崇高的救赎。⑤ 耶稣的圣体形象是最集中的表达。这也形成了西方艺术的一个最重要的主题。6.作为欲望的肉体。

① [美]理查·桑内特(Richard Sennett):《肉体与石头》,黄煜文译,台北:麦田出版(城邦文化事业股份有限公司),2008[2003]年版,第42页。
② 同上书,第52页。
③ 参见蒋勋:《此生:肉身觉醒》,上海:上海文艺出版社,2013年版,第34页。
④ 同上书,第36页。
⑤ 同上书,第95页。

巴黎街头橱窗艺术:裸体造型(彭兆荣摄)

身体的表演

作为艺术表演、表现、表述的身体,它既是**具身性**的,即通过身体的既定安排和活动来呈现;也是**组装性**的。所谓具身性,指在这些艺术活动中身体本来就是具身,比如舞蹈、歌唱、祭仪等。所谓组装性,指身体作为艺术表现的介面,经过艺术家的重组而成为似是而非的"作品"或"文本"。罗兰·巴特说:"这类析离、剖开的身体(我们想及校童的游戏),经艺术家重装而成为一完整的身体(这是他的天职的意义),可爱的身体自艺术天国翩跹而出。"[①]任何以身体为表现、表演、表述的艺术——绘画、雕塑、舞蹈、戏剧、歌唱、电影,其身体都具有组装性。

在对待身体重组的过程中,艺术家贯彻和执行着一个法则:**自由的规约**。"自由者",指艺术家可以自由、自主地根据自己的认知、价值、经验、知识、信仰、观念、爱好、习惯等对身体进行组装创造,以完成艺术家"心目中"的形象设计和制作。"规约者",指艺术家的自由是设限的、受限的,他们必须遵循、遵守、遵照既定的规约,按照认知逻辑、文化语法进行设计和制作,至少对于人们认同的艺术表现形式而言,必须满足这一点。就像说话,你可自由选择任意的词汇组织语句,表达所想表达的意思;但必须按照语法,否则人们便听不懂。简言之,身体的各种艺术表现千姿百态,人们之所以欣赏,是人们都默认、遵行一种共同接受的规约。"断臂维纳斯"的那一只"手臂",许多艺术家试图将其"接上",却总觉得不是"原来那只手臂",最终全都放弃了移植的努力,共同认为,对于这一尊雕像,"残美"最美。

看来,规约是共同的认可、认同与认定。所以,"规约"本身却是"规约性",它在

① [法]罗兰·巴特:《S/Z》,屠友祥译,上海:上海人民出版社,2000年版,第206页。

特定的观念、时间、族群、语境中形成,也被这些因素所制约。人类身体作为"自然生物",首先是自然的一部分。在原始时代,以身体为自然表达——无论是身体作为艺术载体,还是身体作为自然整体的有机部分,都成为艺术原初性的基本理解。基于这种价值所体现的各种身体美饰形式也历史性地形成一种特殊传统。在北美西北海岸的原住部落迄今仍盛行这样的"身体艺术"(body art)的显露习惯,无论是男人还是女人,他们在自己的脸面上绘有一些抽象设计的符号和形象,诸如我们所看到的类似面具那样,他们也经常在耳朵和鼻孔上穿洞,佩戴各式各样的装饰物,比如各类铜、壳、骨等制作的饰品。① 在他们的观念中,身体展现图腾式的自然关系,主题、方式、美饰的元素、材料等无不是他们生活的部分,甚至许多是他们认知中的"亲属关系"。

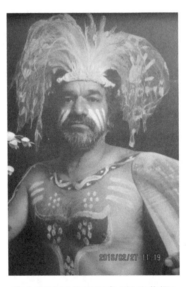

澳大利亚原住民形象(彭兆荣摄)

在部落社会,身体呈现往往是配合自然崇拜的一种方式,而仪式历来是身体表达的一种常用而特殊的形式,也是身体最为完整的社会化形式。有一种观点认为,仪式本身就是艺术。哈里森认为:"艺术源于一种为艺术和仪式所共有的冲动,即通过表演、造型、行为、装饰等手段,展现那些真切的激情和渴望。"② 换言之,艺术就是从仪式锐化而来的;也可以更直接地说,艺术就是仪式;而仪式最为外在的表演形态即身体。从人类生存的原理和原则看待与仪式的关系,生存和延续是人类

① Jonaitis, A. *Art of the Northwest Coast*. Seattle and London: University of Washington Press, 2006, p.26.
② [英]简·艾伦·哈里森:《古代艺术与仪式》,刘宗迪译,北京:三联书店,2008年版,第13页。

两大共同的母题:"对于原始人来说,顶重要的两件事是食物与后代,正像弗雷泽先生指出的那样,假如一个人作为个体想活下去,他必须有食物糊口。假如一个族群想延续下去,就必须生育后代……人类在不同的季节周期性地举行巫术仪式,其目的正是促使吃饭和生育这两方面需求的实现。它们是所有仪式赖以存在的基石,也是所有艺术诞生的源泉。"①

如是说,仪式与艺术的关系果然如此密切,那么,至为重要的是,我们需要澄清什么是仪式,因为不仅在不同的社会里有各种各样不同的仪式,即使在同一个社会里,各种社会化仪式也千差万别;当然,人们对仪式的理解也呈现出巨大的差异,正如利奇所说:"在仪式的理解上,会出现最大程度上的差异。"②由于仪式所包容的内涵太多,人们对它理解的差异也大;单单是仪式的定义便汗牛充栋。在人类学领域里,绝大多数的人类学家都研究过,定义自然也五花八门。③ 为使人们对仪式有一个大致共同的认可基础,我把仪式定义为:在确定的时间、固定的地点、由依定的人群、按既定的程序从事特定的事情,即**"五定要件规定"**。

如果这样的定义可以接受,那么,人类从远古时代一直延续至今的许多涉及身体表达的艺术形式,仪式性语境无疑是最为完整的形式和形制。这样,两个基点便得以确立:仪式与艺术同源;仪式机制策动艺术的传承和发明。艺术遗产也因此有了根据。仪式既然是一个全景式的机制,今天人们所说的"表演",从发生学原理上看,一种身体表达的自然方式也就与艺术成为"孪生兄弟"。不言而喻,艺术与仪式关系至密者是戏剧,它甚至关乎人们对"仪式中的表演"和"戏剧中的表演"的评判——表演究竟归属于仪式还是归属于戏剧——成为一个理论上的问题。这不仅涉及人们对待这些行为的认知判断,也无意中引申出后来的一个学科分类问题。谢克赛为了厘清之间的差异将一些基本的要素作了如下的分理:

<center>功能与娱乐和表演的其他方面的联系</center>

功效	←——→ 娱乐
仪式	戏剧
结果	乐趣
与不在场的他者相联系	仅与在场的人相关
象征的时间	强调现在
演出者神灵附体,处于狂喜中	演出者知道他或她在做什么

① [英]简·艾伦·哈里森:《古代艺术与仪式》,刘宗迪译,北京:三联书店,2008年版,第27—28页。
② Leach, E. R. *Ritual in the International Encyclopedia of the Social Science*, Vol. 13, ed. Sills, D. L.
③ 参见彭兆荣:《人类学仪式的理论与实践》,第一章,北京:民族出版社,2007年版。

观众参与	观众观看
观众信仰	观众欣赏
不允许批评	以批评为炫耀
集体的创造	个人的创造

谢氏将仪式与戏剧放在"功效"与"娱乐"的不同方面来区分:假如一个表演的目的在于功效,那么它就是仪式;假如表演的目的在于娱乐,则就是戏剧。但他也强调,仪式和戏剧的边界并不是固定和静止的,二者可以转换。他以巴布亚新几内亚高原的仪式舞蹈为例,说明一种表演如何沿着连续体的功效仪式这一端向娱乐的戏剧另一端演变。[1]概而言之,表演是一种身体表达,这也自然把艺术与身体表达交汇在一起。

身体表达无法回避自然本能,艺术亦不能例外。在古代希腊神话中,酒神狄奥尼索斯的原始本意是欲望的宣泄乃至放纵。这是一种特殊的身体表达方式,后来也被置于"治疗"的范畴进行解释。在一般的医学语义中,"疾病"与"治疗"是一组因果关系。虽然在文化语境中,二者可能并不完全构成逻辑关系,但是,谈到治疗,或许人们更加愿意相信狄奥尼索斯祭祷仪式所具有的神秘功能;它似乎也更加符合希腊戏剧的原始形貌。其中有一个至为重要的历史理由,即在不同历史时期,酒神所代表的原始欲望一方面是人类生理性身体表达的基本功能;另一方面,它要受检于不同社会和时代的伦理演变,比如"酒神"与"日神"的成为欧洲文化史上"欲望"与"理性"的代言。

罗丹的作品《生命之门》[2](彭兆荣摄)

[1] [英]菲奥纳·鲍伊:《宗教人类学导论》,金泽等译,北京:中国人民大学出版社,2004年版,第182—183页。

[2] 法国雕塑大师罗丹的作品,包括《沉思者》等集中展示在巴黎的罗丹艺术馆。《生命之门》可以理解为人类"生命礼仪"的艺术展示。

其实，仪式与身体表达还有一个更为直接的维度，即人类学仪式理念中最具代表性的"通过仪式"。它强调人的一生都在不同的时段里完成一个个的"通过"，生命的过程也在这一个个的阈限中"通过"：出生、成年、婚礼（红喜）直到死亡（白喜）。仪式进程与身体的表达共同演绎着生命的完整性。在世界艺术史上，最有代表性的仪式化原型"基督受难"无疑是一个经久的历史主题。随着西方身体与心智的分裂——"在现代，我们经常认为心智与身体的分离，乃是由于心智的建构逐步排挤了身体的感觉的缘故。然而，在文明开始之初，情况却完全相反。"身体与心智分裂的历史过程，显示出在历史中，"人类"仍代表着充满异议与不和谐。随着基督教的来临，冲突就变得不可避免。① 然而，在基督教对身体的表达中，并不完全排斥裸体的表现，只是肉体成为承受苦难的载体。毫无疑问，"基督受难"原型成为艺术家表现最普遍的题材。

耶稣受难的荆棘冠（彭兆荣摄）

身体的感受

身体同时是文化的照相。也就是说，文化制度、伦理价值、族群认同、时尚观念等不同意义和形式都将凭附在身体上，身体也因此成为文明的特殊承载。在中国历史的某些时期，社会伦理通过对女性的束胸、裹脚等对人的身体进行"摧残"，在这样的伦理背景中，艺术作品中罕见肉身的情形也就不令人感到诧异了。不过，在此需有一个辨析：由于在中国传统的文化表述和表达中，尤其是在人们"活着"的世界里，我们没有袒露身体的习俗，无论在神圣的祭仪、严格的礼仪，还是世俗的娱

① ［美］理查·桑内特（Richard Sennett）：《肉体与石头》，黄煜文译，台北：麦田出版（城邦文化事业股份有限公司），2008［2003］年版，第82—83页。

乐,抑或是体育活动中,几乎没有裸露身体的表达习惯。甚者,相对宽松的外衣(男性便于劳作)和相对紧身的内衣(对女性身体部位的限制性)遮蔽了身体的曲线和凹凸部位。这种特殊的文化背景,反映在古代艺术表现中,特别是描绘和塑形类型的艺术,以"求意"——突出表现"意",而非"求形"——突出表现"形"。有意思的是,中国文化之要旨在于"务实",却在身体外显的特殊限制中遗留下了"写意"传统,这不啻为一种特有境界。西方的艺术史家常诟病我国的雕塑、绘画、彩陶中的人物形象不按人体比例制作,这种以西方传统的"写实"传统为圭臬——甚至建立在古代解剖学、生理学、运动学等基础上的造型艺术,依照人体的黄金分割律的人体美学原理进行的创作①,某种意义上成为一种美术批评的权力话语。以"写实"传统规范"写意"传统,多少有些为我独大、强人所难的意思。

 身体的欲望和感受表达是艺术表现的一个重要的方面,也是不同的文化传统最为鲜明的分界线。巴西狂欢节那样狂野的身体扭动,大尺度的裸露难以在中国出现。以性爱为主题的艺术则难以出现在伊斯兰传统之中。但在印度教的各类艺术表现形式中,却都有热烈奔放的性爱场面。"印度的肉身有一种热烈的欲望,几乎无法局限在视觉冷静的观察下;印度的肉身每一分每一寸都是挑逗与诱惑,使人渴望抚摸、渴望亲昵、渴望拥抱。"②身体的欲望表达、身体感受的表达一方面是人类共同的,即作为生物的本能反应;另一方面,更为多样的表达则是文化的。文化赋予了特定身体表达的意义、认知和价值。西方的艺术,特别是古希腊、古罗马给予展示身体的认可与肯定,更多的属于文化表述上的。

 不同的身体表达存在于不同民族传统对于身体的不同感受之中,裸露对于西方人来说没有羞耻感,对于中国人来说,却有强烈的羞耻感。这与身体本身无关,与社会观念有关。对此,孟晖评说,每个民族、每种文化传统,关于性感的概念原本很不相同。然而,中国传统文化在近代一遇到西方文明即形成兵败如山倒的局面,也反映在对女性美、女性性感的传统观念的全面、自动的放弃上。今天的中国女性,都是拿西方白人女性形象作为标准来严格要求自己。③ 当然,这种情形也表现在中国的传统艺术之中,虽然古代的艺术没有"西方强权",自己的伦理也成为一个

 ① 人体黄金分割是指人体经脐部,下、上部量高之比,小腿与大腿长度之比,前臂与上臂之比,以及双肩与生殖器所组成的三角形等都符合黄金分割定律,即 1∶0.618 的近似值。黄金分割律是公元前 6 世纪古希腊数学家毕达哥拉斯所发现,后由哲学家柏拉图将这一发现命名为黄金分割。它其实是一个数字的比例关系,即把一条线分为两部分,此时长段与短段之比恰恰等于整条线与长段之比,其数值比为 1.618∶1 或 1∶0.618,也就是说长段的平方等于全长与短段的乘积。0.618,以严格的比例性、艺术性、和谐性,蕴藏着丰富的美学价值。

 ② 蒋勋:《此生:肉身觉醒》,上海:上海文艺出版社,2013 年版,第 120 页。

 ③ 孟晖:《花间十六声》,北京:三联书店,2014 年版,第 101 页。

彰显身体的阻碍。

不过,也有个别的例子能够有所突破。比如汉代的雕塑《亲吻》便是一例,2015年10月10日,故宫博物院迎来90周年院庆,慈宁宫展出400余件跨越秦代至清朝的雕塑文物,包括1941年出土于四川省眉山市彭山区的"天下第一吻"等雕塑精品①,首次采用"裸展"方式呈现。值得分析的是:1.这尊石刻以民间的神话故事牛郎织女为原型,为农耕文明的符号形象——男耕女织的写照。2.牛郎织女的相会不是在人间,而是在天上。每年农历七月七日,天上的喜鹊架起鹊桥,让他们一年一度相会。这是一个悲怆的故事。至于"织女从此成为美神、爱神和智巧之神"之说②,实在牵强附会。3.这尊石刻是墓葬随品,也就是说,是给死人看的。4.其出土地为四川彭山。彭山被附会为"彭祖故里",亦非简单之事。③ 总之,这样的"裸像"不在中国传统的艺术主流范式中。

《亲吻》④

在艺术创作中,女人的身体经常成为摹写的对象和视觉对象。⑤ 而女性欲望似乎还没有这么简单。从性别的眼光看,男女关系的不平等,决定了身体表达和感受的不平等。西蒙娜·波伏娃的《第二性》,单从题目看,就带有"女性主义"身体学说的强烈倾向。她认为在父权制社会里,女性的身体是"消极肉欲"的对象,是男性

① 参见网站"四川在线—华西都市报"(2015—10—11)。
② 参见马大勇、王彬等:《中国雕塑的故事》,济南:山东画报出版社,2008年版,第68—69页。
③ 依照彭氏族谱的祖训,彭姓先祖为祝融。
④ 东汉石刻,四川彭山墓出土,高49厘米。现存于故宫博物院。
⑤ 参见邓启耀主编:《媒体世界与媒介人类学》,广州:中山大学出版社,2015年版,第111页。

"肉欲的猎物";女性的身体在父权制度之下处于自身分裂的状态。对此,批评家指出:"波伏娃不承认身体美学具有赋予权力和有助于解放的潜力,她的认证是不能令人信服的。"①以笔者看,女性主义者的观点并不能代表女性身体的表达。她们并没有对女性身体的话语专有权。性别首先是自然的产物,然后才是文化的产物。男女性别的"共有性",决定了单一性别并没有专属权,当然男性也没有对自身身体的专有权。至于父权制社会所表现出的历史性,是相对于母权制而言的,这是人类学的常识。因此,如果说父权社会是对女性身体残害的"罪魁祸首",那么,也反证了(曾经的)母权制社会之所为。身体表达是多维的,单一的批评总显得脆弱。

而且,并不是任何时候,性别(特别是女性)的身体表达都要受到社会规约的束缚。中国的旗袍是一个值得讨论的例子。旗袍被誉为中国国粹和女性国服。虽然其定义和产生的时间至今还存有诸多争议,但它被公认为具有特色的女性服饰。旗袍在民国时期成为最普遍的女子服装,并由中华民国政府于1929年确定为国家礼服。1984年,旗袍被国务院指定为女性外交人员礼服。旗袍的显著特征是传统服装中所罕见的"开放式",女性不仅可以在公众场合穿上体现女性身材和线条的服装,而且可以"露腿"。按理说,作为一款服装,无论是在特定的历史语境中,还是具有某些特殊的民族或地缘性文化因素,都没有什么大惊小怪;问题在于,中国传统的女性服饰以不露体、不突出身体为原则,而旗袍显然有些突兀,有些"叛逆"。然而,中国人民却最为接受。

中国是一个礼仪之邦,其生命和身体表达主要遵循"礼"的社会化进行。与西方艺术史中的身体表达迥异。当人们走进西方的卢浮宫、大英博物馆,无论是埃及、美索不达米亚、希腊、罗马、基督教文明、印度,都是以"肉身"作为美术的主体。然而,走进故宫,几乎看不到肉身的存在。② 中国艺术遗产之创作艺术造型中缺少裸体的现象表明中国文化面对身体的价值观。"几乎大部分的古文明都曾经在巨大的人像中树立权威、尊严、华贵、不朽、雄伟等等令人钦慕的人体美学。唯独中国,到目前为止,不曾出现巨大尺度、精神昂扬的人形。中国美术上古时期人像的缺席,也许应当作为文化中重要的一项课题来思索吧。"③其中一个历史社会原因是,强大的社会群体以"牺牲"个体为代价。

当然,简单地认为我国古代没有任何身体表达的艺术形式并不公允,恰恰在社会的"礼仪"中,身体表达呈现独特性。比如秦俑的出土,展示了我国古代群体的身

① 参见[美]理查德·舒斯特曼:《身体意识与身体美学》,"第三章身体主体性与身体征服:西蒙娜·波伏娃论性别与衰老",程相占译,北京:商务印书馆,2011年版,第144页。
② 参见蒋勋:《此生:肉身觉醒》,上海:上海文艺出版社,2013年版,第14页。
③ 同上书,第138页。

体表达,而且秦俑的身高、体格完全按照真人的比例来塑造。然而,秦俑是陪葬品,是供死去了的君王所使用和驱使的,活的人通常是看不到的。因此,这样的艺术品,其审美价值是"倒错"的。对此,蒋勋做了这样的评述:"在中国,墓葬中至今出土的多是陪葬俑:兵士、文吏、婢女、僮仆。在浩瀚的奴仆的簇拥中却始终寻找不到主人的肉身踪迹。'**始作俑者,其无后乎?**'孔子留下了一句颇令人难解的话语,使幽灵般存在的'俑'的肉身,看起来愈发令人不忍,令人悲悯。"①

概而言之,身体表达作为人类共同的"本能性"方式,呈现出出乎意料的文化差异。我们关注艺术上的身体表达方式,或许还不只是呈现现象上的多样,有时反而是在巨大的身体表现的差异上却反映出生命的一致性。身体袒露与身体遮蔽所遵循的原则可能、可以是一致的,现象上的差异恰好是一致性的内在反映,就像不同的社会差异正好是社会共性的证明和证据一样。人类个体指纹上的"唯一性",恰恰成了人类"共同性"的重要解释。

① 蒋勋:《此生:肉身觉醒》,上海:上海文艺出版社,2013年版,第162页。

患得患失(情感经历)

吾情吾作

人们大抵可以接受这样一种观点:艺术是艺术家个人情感的折射,同时,这种融于作品中的情感可以被他人分享。法国画家德拉克洛瓦说:"绘画所独有的那种情感,可以这样说吧:是一种真实具体可以触及的情感,是音乐和诗歌所无法表达的情感。从绘画上,你可以直接欣赏事物的直视形象,一如是亲眼见到它们一般,而且欣赏的同时,还受到作品意境的感染,使你神会心领而为之向往不已。"①"毫不夸张地说,在卢浮宫看《米洛的维纳斯》或去佛罗伦萨美术学院美术馆看米开朗基罗创作的那尊骄傲而笔直地在狭长走廊的尽头端立的圣经英雄大卫的雕像,就**是让自己失去词语**。任何语言都是不必要的……对于观众而言,时间停滞了。那些务实的挂虑也消失了。这种体验无需解释或分析。而是意识到**在最极致处的那种寂静的快乐**。"②

由此可知,艺术包含着多维度的情感投射,特别是跨时空、跨语境的穿透力。某种意义上说,这也考验艺术家的作品是否具有超越个人、超越历史时段、超越具体事件的情感,即具备了足以引起共鸣的情感。不同时代、不同语境、不同经历的人们,可以通过特定的艺术创作、艺术品唤起内心的情感。我们相信,人类具有共同的情感。人们之所以在《米洛的维纳斯》和大卫雕像面前"失语",乃是因为它们深深地打动了我们。

当然,艺术家的创作是他们艺术主张的反映,这些主张会很自然地表现在他们的作品之中,比如高更提倡综合主义,并以中世纪和埃及的艺术为例,说明艺术本质是"装饰性的"(decorative)。他有四句口号:

 为艺术而艺术。为什么不?
 为人生而艺术。为什么不?

① [法]德拉克洛瓦:《日记》,载贾晓伟主编:《美术二十讲》,天津:天津人民出版社,2009年版,第87页。
② [美]理查德·加纳罗、特尔玛·阿特休勒:《艺术让人成为人》(人文学通识),舒予等译,北京:北京大学出版社,2014年版,第16页。

> 为作乐而艺术。为什么不？
> 有什么关系呢，只要有艺术。①

同时，艺术家的作品，在一定程度上也是"自画像"。梵高的人像之中，最具魅力的，就是他的自画像。梵高的自画像多达四十多幅。英国批评家霭理斯曾说："一切艺术家所写者莫非自传。"画家的自画像本就相当于作家的自传。②

但是，在创作过程中，艺术家是如何将自己的情感投射其中是极其复杂的事情。首先，在某些特定的历史语境中，个人性的情感是不允许进入他们的作品中的。比如在西方艺术史上，古希腊、古罗马时期的艺术的主要目的是为了"美化国家"，个人性的因素被排除在外。"艺术可以并应该表达艺术家的情感、人格和思想这一观念要等到很久以后才出现。"③特别到了文艺复兴，它的意思是人的"再生"，也表明人们对古典世界的知识和艺术的重新发现，并将"古典训练和个人表达（包括抒发艺术家的各种情感）的自由融合在一起"④。这就是说，在古希腊、古罗马，一直到漫长的中世纪，个人的情感在艺术作品中是受限制的，无论是在盛大的国家祭典场合、肃穆的宗教场合，还是世俗的公共场合。我们在这些历史阶段中的各种艺术作品中，几乎很难看到放纵流露个人情感的艺术作品。然而，毕竟艺术作品是艺术家个体创作的产物，个人情感的语境化遮蔽并不是没有投入，只是曲折隐晦地化入而已。

就个体而言，在艺术家的创作中，个人的因素有很多，并不是所有个性化的因素都会像写自传一样铸造在作品中，有些因素连艺术家自己也无法说清楚，潜移默化大致可以表述这种情形。但是，有些个性化的因素对创作的影响更明显，其中个人的重要经历是一个最为靠近的因素。"贝多芬的音乐，尤其是晚年的曲子里，有的主题不容内在生命自由流露出来，却谱成一首独立自足的歌曲，演奏的时候，我们应该小心决定它所表现的心理内容是否涉及别的东西。我个人发现独白的形式愈来愈有吸引力。因为地球上我们终归是孤独的，即使是生活在爱情中也不例外。"⑤有些时候，鉴于时代的专制和严酷，一些艺术作品将自己的情感做曲折和遮掩处理，《红楼梦》开卷便是："满纸荒唐言，一把辛酸泪，都云作者痴，谁解其中味。"可知时代风刀霜剑。

① 参见余光中：《从徐霞客到梵高》，北京：国际文化出版公司，2014年版，第94页。
② 同上书，第145、98页。
③ [美]理查德·加纳罗、特尔玛·阿特休勒：《艺术让人成为人》（人文通识），舒予等译，北京：北京大学出版社，2014年版，第160—161页。
④ 同上书，第164页。
⑤ [瑞士]克利：《日记》，载贾晓伟：《美术二十讲》，天津：天津人民出版社，2009年版，第234页。

艺术家的个人修养、涵养、教养必然与他们所创作的作品"境界"有关。人们在艺术活动中常说"境界"——它既可以表现在艺术家的整个创作实践中,也可以具体表现在作品中,还可以体现在艺术鉴赏活动中观众主观与艺术作品之间在审美方面的契合程度。关于"境界",王国维的《人间词话》中用得频次极高:

> 词以境界为最上。有境界则自成高格,自有名句。五代、北宋之词所以独绝者在此。
>
> 有造境,有写境,此理想与写实二派之所由分。然二者颇难分别。因大诗人所造之境,必合乎自然,所写之境,亦必邻于理想故也。
>
> 有有我之境,有无我之境。"泪眼问花花不语,乱红飞过秋千去"、"可堪孤馆闭春寒,杜鹃声里斜阳暮",有我之境也。"采菊东篱下,悠然见南山"、"寒波澹澹起,白鸟悠悠下",无我之境也。有我之境,以我观物,故物皆著我之色彩。无我之境,以物观我,故不知何者为我,何者为物。古人为词,写有我之境者为多,然未始不能写无我之境,此在豪杰之士能自树立耳。
>
> 无我之境,人惟于静中得之。有我之境,于由动之静时得之。故一优美,一宏壮也。
>
> 自然中之物,相互关系,互相限制。然其写之于文学及美术中也,必遗其关系、限制之处。故虽写实家,亦理想家也。又虽如何虚构之境,其材料必求之于自然,而其构造,亦必从自然之法则。故虽理想家,亦写实家也。
>
> 境非独谓景物也。喜怒哀乐,亦人心中之一境界。故能写真境物,真感情者,谓之有境界;否则谓之无境界……①

我们通常所说的艺术终归是人创作的。赵无极的画空灵,这得到了他本人和评论家的共同评价。"自然""印象"是其风景画的概括,这与他在20世纪40年代到巴黎以及与当时的一批艺术家的交织有关。而且他的作品中流淌着音乐的律动,他认可美学家佩特(Walter Pater)的"一切的艺术都欲求达到音乐的状态"的说法。而他本人学了六年的音乐。② 他的作品中有中国传统中的"气韵"。

所谓"情"者,之于艺术之阈,还包括"才情"之谓。通常人们将大艺术家说成是"天才",而"天才"同时指称特定艺术家的不朽之作。在这里,"艺术家-才情-杰作"被作为一个共同体来对待,并相互表述。《最后的晚餐》和《蒙娜丽莎》这两幅文艺复兴全盛时期的名画,是达·芬奇这位艺术家+科学家+工匠的特殊产物。达·芬奇的才情不独于绘画,在自然科学、人文科学和工程技术等诸多领域不仅有

① 王国维:《人间词话》(重订),黄霖等导读,上海:上海古籍出版社,1998年版,第1—3页。
② 叶维廉:《与当代艺术家的对话:中国画的生成》,南京:南京大学出版社,2011年版,第15页。

涉猎,而且表现出独特的才情和造诣。比如他参加过许多工程建筑方面的设计工作,曾经设计并监修过好几处水利工程、灌溉水道,甚至参与过佛罗伦萨和比萨之间的运河设计工作。① 至于他是医学方面的专家,特别擅长于解剖学,则是人所共知的。这些才情和技艺无疑使之成为"天下的达·芬奇"起到重要作用。

赵无极的油画

吾情吾作还包含着"情"在不同手工艺术中的差异,丁佩在《绣谱》中说:"艺之巧拙因乎心,心之巧拙因乎境。"说的是技艺是精巧还是笨拙由心决定,而心的精巧还是笨拙则由环境决定。"书画皆可以乘兴挥洒,绣则积丝而成,苟缺一丝,通幅即为之减色,故较之他艺尤难,断无急就之法。"②书法和绘画可以随兴或与灵感相伴,一气呵成,一泻千里,刺绣是断然不能如此的。这说明,艺术创作虽然由情境而至,但"情"与"境"各有讲究,这不仅强调艺术家的情感与环境的关系,也强调不同的艺术技巧需与不同的情境相协同。书画可以"尽兴",刺绣却需"静心"。

艺术是人们情感的表达,这只是一个最为宽泛的说法,还有一个重要的因素是个体艺术家所背靠的特定民族、族群;特定的民族、族群的文化底色都会呈现在艺术创作里。也就是说,艺术家在创造中已然将自己的情感与其背后的那个族群的价值情感融合在了一起。就群体而言,许多民族的艺术都真切地反映了所崇拜的

① 参见梁思成著,林洙编:《拙匠随笔》北京:北京出版社,2016年版,第259—266页。
② [清]丁佩著,姜昳编著:《绣谱》,北京:中华书局,2013年版,第21—22页。

对象——当然包含宗教意义上的崇拜对象。藏族的唐卡原本就是信徒在寺庙献给佛的作品,是人们所做的"功德"。我国云南西双版纳地区的傣族信奉佛教,他们的建筑艺术,诸如寺庙除了直接表现为南传上座部佛教的特点外,当地傣族还会用织锦来表达对佛的虔诚,尤其值得一提的是"赕佛"。"赕"由印度巴利语音译,意为供养、奉献、布施。既用作动词,也可用作名词。当地民众通过自己的手工制作,在各种重要的场合对佛寺等各种奉献,以及所做的各种奉献、捐献都称为"赕"。① 那些用于"赕佛"的手工艺术作品,既是信徒的奉献,也是信徒的制作。

艺术与旅行

在诸多艺术家的个体因素中,旅行在创作中起到重要的作用。旅行不仅是艺术家体验自然、积累经历、感受不同文化的手段,旅行本身就是艺术行为的一个组成部分。古今中外,大凡有作为的艺术家大都喜欢旅行,许多伟大的作品或直接从旅行经历中来,或受到不同地区、族群文化的影响。法国画家雷诺阿父子热爱旅行,他们作品中的许多题材便是从不同的国家和地方中获得的。② 高更的艺术创作与塔希提海岛的原始部落生活和文化紧密相连。③ 至于我国近代美术许多领域中的大家,都有过西洋游学的经历,是他们艺术成就中不可或缺的经历、价值、技法的重要来源。艺术家的旅行各有所旨,亦各有所好,比如西班牙艺术家达利就"坚决拒绝到中国去,或者近东或远东的什么地方去旅行"④。

旅行首先是一种"发现"的途径。欧洲知识界在13世纪曾经发生过一场被后来的历史学家淡忘的争论,争论的话题是:用地图志反映客观世界和用文字反映客观世界哪一个更准确?这一场在当时未引起社会足够重视的争论,事实上反映了一个时代风雨欲来前夜知识和表述范式的酝酿过程,产生了一个意想不到的结果,即促使人们以一种新的表达方式和表述范式反映对"新世界"的认识和态度,客观上把旅行文化与工具革命相结合对未来世界的推动作用提高到了范式层面。回眸这段历史,我们陡然发现,"地图志"不仅对后来的地理科学具有方法论的奠基意义,也是"地理大发现"这个伟大历史事件对整个世界关系格局的重建,包括后续的资本主义发展、工业革命、殖民主义,以及对"东方"价值的一个认知上的准备。

① 吴兴帜:《遗产的抉择:文化旅游情境中的遗产存续》,北京:世界知识出版社,2016年版,第136页。
② [法]让·雷诺:《父亲雷诺阿》,载贾晓伟:《美术二十讲》,天津:天津人民出版社,2009年版,第150—168页。
③ [法]高更:《毛利族的神秘宗教起源》,载贾晓伟:《美术二十讲》,天津:天津人民出版社,2009年版,第130—136页。
④ [西]达利:《日记》,载贾晓伟:《美术二十讲》,天津:天津人民出版社,2009年版,第303页。

人类对地理的重新发现，把旅行重新带入反思的层面，对文明的理解也到达一个新的高度：新世界是人们"走"出来的。当人们重温人类文明的原初形态时，一个文化原型很自然地跳出思想和理性的界域，并在那个不朽的、具有历史隐喻的俄狄浦斯神话和斯芬克斯谜语中得到完整的演绎。**是什么早晨用四条腿走路，中午用两条腿走路，晚上用三条腿走路**？这个经世谜语的真正谜底原来是**人在旅途**的通过仪式。循着这一路径，我们发现，重要的文化基型都脱不了旅行的表述范式，或与旅行交融在一起，或因旅行实践产生的结果：史诗传奇、考验苦行、冒险拓殖、骑士文学、宗教使命、朝圣线路、英雄武功，旅行把文化之道活脱脱地"走"出来。

　　如果我们以一种反西式理性之道而寻旅行之道，新的认知途径便呈现于眼前，人们发现，"两希文化"自始至终贯彻着旅行主题：摩西率犹太人出埃及回归故里。"离散"是希伯来文化永恒的主题。"离散"diaspora 源自于希腊 diaspeirein，最早在《旧约》中以大写出现，原义指植物通过花粉的飞散和种子的传播繁衍生长。《旧约》的使用已属转喻，指上帝让以色列人"飞散"到世界各地。"离散"也因此获得了这样的意义：某个民族的人离开了自己的故土家园到异乡生活，却始终保持着故土文化的特征。荷马史诗的主题可以集中表述为"出征－回家"——充满旅行之道，并被赋予强烈的文化隐喻：英雄、冒险、殖民、战争、出走、考验、流放、寻索、神谕、悲剧、崇高、荣誉、爱情、背叛、知识、权力、怀乡、寂寥、离散、回家、凯旋、仪式……这一切都属入了旅行文化的主题或主题的延伸。旅行超越了哲理的范畴而成为人们践行的圭臬。我们无法想象，如果缺失旅行主题，人类文明还能遗留多少东西？

　　旅行伴随身体的行动，身体隐喻于是成为旅行文化的一种叙事。身体既是客观的实体存在，又与主体意义直接链接，身体的能指与所指呈现出互指的景观。在古希腊的文化表达中，身体演绎和延伸出许多主题，"考验－苦行"即为代表，我们在许多神话叙事中看到这一原型中身体与意义互文、互动和互疏的逻辑关系。每一个神祇、英雄都必须在旅行中经受苦难和考验。据学者对主神宙斯的身世考释，他降生于克里特岛，年轻时外出旅行，浪迹天下，在旅途中战胜、克服了各种各样的灾难和困难，成为群众的领袖，最终返回故里并逐渐被神化。这个原型亦可套用耶稣神迹传奇。酒神狄俄尼索斯表现出"蓝领"苦修型特点，他的旅行印记遍及欧、亚、非许多地方，他带回了葡萄种植技术和酒文化，也带回了欧洲的一种生计方式。尤里西斯（奥德修斯）主题表现了在旅行中经受各种考验和诱惑，最后凯旋的文化隐喻。它被公认为西方文明的主题，也成为"英雄叙事"的普世化身体践行模式。

特洛伊遗址①（彭兆荣摄）

并非巧合，公元 2 世纪下半叶，希腊一个叫保萨尼阿斯（Pausanias）的"行者—学者"为我们留下了一部洋洋十卷本的《希腊指南》，它足以使今天所有借用"旅行指南"为题的作者们汗颜。保萨尼阿斯在《希腊指南》中充当一位真正意义上历史大事件的导游，他带领游客从雅典出发，结束于特尔斐。人们跟随他旅行的步履游历了古希腊各种重要神话传说的原始地、战争拓殖的现场和重要的历史文化遗址。在伯罗奔尼撒造访阿伽门农故里，在阿卡迪亚体验狄俄尼索斯的生活场景，到巴赛朝拜阿波罗神庙，在通往忒拜城的路途中思考"人"的价值，在"世界中心"特尔斐现场观摩东西方的分界原点。保萨尼阿斯像一位智者，所到之处侃侃而谈，旅行将地理融化在历史的血脉之中。可悲的是，随着时间的推移，由旅行文化演绎和延伸出的主题在历史的放大镜中被不断地放大，而旅行本身的意义却在日常、世俗中被人们遗忘、淡化，成了一个"失落的主题"。因此，玛丽·比尔德等人在《古典学》中提醒人们，对旅行的忘却就是对人类自身的失忆，她有一个惊人之语："古典学的核心是旅游。"

"旅行"对人作为"动物"来说，所满足的是移动；否则，连"动物"都称不上。移动在最简单的意义上，是指"空间的移动"。对人类而言，除了为谋生的空间移动，诸如行走、旅行外，还包含了目的、目标非常复杂的社会活动。克里福德把行走、旅行视为一种对**"范式空间"**（a paradigmatic place）的转变和占据。他称之为"斯夸托效应"（Squanto effect）。斯夸托是早期印第安人于 1620 年，在位于马萨诸塞的普

① 这里是特洛伊遗址。当年的那场旷世之战就发生在这里。迈锡尼国王阿伽门农率联军征战特洛伊，历经 10 年，采用了奥德修斯的"木马计"攻克特洛伊。战后，奥德修斯（即罗马神话传说中的尤利西斯）经历 9 年，经历无数磨难返回家乡。这就是《荷马史诗》之《伊利亚特》和《奥德塞》的骨干梗概，它最简略的概括是：行旅－拓殖－荣耀。

利茅斯地方迎接各地来的朝圣客的活动。① 他们帮助这些朝圣客们渡过寒冷的冬天，学习英语等。这一切让人们想起那些从欧洲大陆远渡重洋寻找"新世界"的迁移者和旅行历程。而20世纪的旅游远非简单意义上人群在空间上的移动，而是深刻地触及了社会的内部构造，是一种特殊社会文化的表述、表达和表演的范式。② 身体的旅行通过空间的移动获得精神、意志、品质、耐力、荣誉、功绩等的意义转变。

就世界历史事件而言，旅行中的发现几乎改变了整个世界。从这个意义上说，"新大陆"正是"被发现"的。一个经典的例子是：英国历史上著名的航海探险家库克船长（Captain Cook）已为全世界所熟知。他对南海的探险考察，最初只打算获得观察金星运动的机会。但意想不到的是，他竟然打开了一个新世界。库克访问了美洲西海岸、夏威夷、塔希提、萨摩亚、汤加、新西兰、澳大利亚和其他许多地区。他收集了数百件当地艺术的标本，其中有些是由英王乔治三世集中到哥廷根大学去了。这些东西直到1927年才通过一个奇人而打开。当时的博物馆馆长发现自己突然拥有了古夏威夷的羽毛斗篷、头盔和披肩——他们竟然完好无损。这些东西被库克船长收集并带回欧洲，而且那个时候还没有博物馆。③ 欧洲的艺术史与旅行亲密得如同"闺蜜"。

诗歌与旅行也亲密无间。西方文学的探索与考验主题大都与旅行结合在一起。英国浪漫主义文学的一个代表称为"湖畔派诗人"，主要有华兹华斯、柯勒律治和骚塞。他们的诗歌主要以反映英国湖区的风景而著名。大概没有人注意到，湖畔诗歌大多始于诗人两腿散步的沉思之作。事实上，浪漫主义诗人大都被社会视为革命或叛逆分子。同时，他们又大都喜欢旅行和行走。因此，他们的诗歌美学一方面成为自然的特殊景观，另一方面也是行走的生命体验。可惜后者往往为人所忽略。格雷生于湖区，在他生命的后五十年中，他都在旅行和行走之中度过；华兹华斯生命中最重要的时光都是在湖畔散步和写作。浪漫主义文学中另有一个传统，就是"用腿行走"。或许也是这个缘故，浪漫主义诗人的腿与他们优美的诗篇经常成为当时文学界的谈资。"瘸子拜伦"与其说是夸饰一个残疾天才，还不如说在称赞他非凡的行走能力。或许对于其他人来说，腿残阻碍人们的旅行和行走；对拜伦来说，却正好相反，残疾成了他一生都在旅行和行走度过生命旅程的助力。阅读和理解英国浪漫主义最好的版本，我认为不是印刷文本，而是旅行和行旅文化

① 1620年也是在普利茅斯建立英国清教徒朝圣制度的时间。
② Clifford, J. *Routes: Travel and Translation in the Late Twentieth Century*. Massachusetts: Harvard University Press, 1997, pp.17—19.
③ ［美］道格拉斯·弗雷塞：《原始艺术的发现》，徐志啸译，载周宪等编：《当代西方艺术文化学》，北京：北京大学出版社，1988年版，第453—454页。

版本。

"湖畔派诗人"代表人物华兹华斯就是一个用腿走出诗的诗人。德·昆西(Thomas de Quincey,1785—1859)曾经这样评价华兹华斯的腿:"他的腿并非特别难看,无疑它们是超过一般标准的经常使用的腿;因为我估计,华兹华斯以这双腿走了一百七十五万英里英国路——这不是简单的成就。他从走路中得到一辈子的快乐,我们则得到最优异的文字。"①华兹华斯几乎每天都在行走,他用他特殊的方式体验自然、社会和人生,也形成了他独特的思维和写作方式。1770年,华兹华斯出生在湖区北部的库克茅斯(Cookemouth),他的整个童年就是在湖区度过的,湖区对他一生的影响可谓是决定性的。这在他写给他的挚友柯勒律治的诗中(*The Poem to Coleridge*)把湖区的生活经历视为"诗人心灵的成长"。

柯勒律治则在十年间,即1794—1804年之间在湖畔有过近乎狂热的行走历史,并反映在他这个时期的诗歌里。有意思的是,在他这一段旅行过程中,还与他未来的妹夫,也是湖畔派诗人骚塞一起旅行;他与华兹华斯有过几年的旅行合作,柯勒律治的著名诗作《古舟子咏》(*Rime of the Ancient Mariner*)就是旅行的写照。虽然他们之间的友谊后来出现了裂痕并最终决裂,两个诗人的湖畔行游却留下了杰出的华章。18世纪,欧洲浪漫主义时期,也是欧洲诗人徒步旅行蔚然成风的时期,我们知道,英国除了"湖畔诗人群"热衷于旅行外,像拜伦、雪莱等也热爱旅行。而在欧洲大陆,以法国为代表的作家、诗人们继承了启蒙主义时期的学风,尤其以卢梭为代表的自然旅行的风尚,同样也在用两脚思考,两脚写作。于是,旅行作为一个"消失的主题",与文学创作之间的关系被重新拾掇并加以讨论。

行走的主题与文学的主题到了19世纪下半叶20世纪初的历史时段里,出现了一种浪游的形式,它不是严格意义上的旅行文学,却沿袭了它的外壳。最有代表性的是英国女作者伍尔芙和爱尔兰作家乔伊斯。《达洛维夫人》(*Mrs. Dalloway*)和《尤利西斯》(*Ulysses*)被认为是红极一时的"意识流"文学和文体的代表作,尤其是后者。如果我们把行走的身体与思考的思想置于一畴,人们会有蓦然回首之感,于是,"意识流"恰好满足人们行走中不断变幻的观景流动这样一种文体。这大约是一直以来多数从事"意识流"文学的研究者们所未曾注意到的。

在欧洲,"返回自然"作为启蒙主义的一句带有宣言性的号召,包含了在哲学和思想史上的重要价值转向,也将自古希腊、古罗马崇尚旅行的传统更加具体地变成了带有时代特性的,与艺术家和他们创作之间的关系变得更为亲密。"在所有关于原始对现代绘画之影响的研究中,高更显然占有重要地位,他们的名字已经变成一

① 雷贝嘉·索尔尼:《浪游之歌——走路的历史》,刁筱华译,台北:麦田出版,2001年版,第131页。

个地区浪漫主义的同义词,并且仍未失去他的魅力,它已经成为抛弃欧洲温室文化令人窒息的奢侈而返回自然生活方式的象征。这种生活方式公认的最初倡导者是卢梭",而他则是艺术返回原始主义的"发现者"。而太平洋岛屿塔希提慷慨地接纳了他。①

画家如果不外出旅游显然也是一件荒唐的事情,除非个别艺术家的创作主题的特别性。艺术家有的为了创作而旅行,有的通过旅行而创作,有的在旅行中创作,艺术家的旅行风格也会在艺术品的创作中流露出来。而且,不同的艺术家在旅行中也会表现出"个性的风格"——与他们的创作一样。法国著名画家雷诺阿的旅行几乎总是在慢节奏中进行,他不理解他同时代人匆匆过往的行动。在他看来,乘慢车的好处,在于可以走进更真实的现实生活中去。雷诺阿的次子(法国 20 世纪的电影大师)在回顾他的父亲旅行时这样写道:"乡音随着地区不同而不同。里昂人说话的语调是缓慢而拖长的,勃艮第葡萄园工人说话时总带着颤音,而杜朗斯河②流域响亮的普罗旺斯语又取代了它们。"③朴素的行为揭示朴素的道理:当一位艺术家以如此方式观察生活时,他的创作便能够活在生活中。

艺术家与旅行的关系与其说是寻找创作的素材、创意的灵感,我想,更多的还在想象力。对此,旅行目的地是真实体验,也在积累虚拟想象,即艺术家往往会将经历过的旅行地作为下个艺术作品某一部分幻想的"部件",艺术品很像一个收藏,艺术家把游历的空间和经历的时间先掰成"碎片"(零件),然后重新组装,嵌入到作品中。"我们看重这类视觉艺术,是因为它将我们带往遥远的地方和久远的过去,让我们得以想象一种越出自然界限的生活。当然,这只是一种幻想——它要求把色彩看作对那些场景的描绘。"④从这个意义上说,艺术作品本身又构成了想象之旅。艺术的这种提供时光之旅的力量有赖于其自身的生存力,甚至当一个观众在某个旅游目的地,会有某一个艺术作品所带动的想象。这种例子有很多。⑤

艺术家与艺术创作之间常常因旅行而结缘。更有甚者,艺术家在旅行中会使用特殊的材料以及画法来适用便捷的需要。"丢勒发现,水彩是旅行艺术家的理想颜料,方便携带又很容易备办,而且若想描绘山水或城镇风光,却只能腾出半小时,

① 参见[美]戈德沃特:《高更与蓬塔汶派》,载贾晓伟编:《美术二十讲》,天津:天津人民出版社,2009年版,第137—138页。
② 杜朗斯河(La Durance),法国罗纳河支流,流经南部阿尔卑斯山地区。——原注
③ [法]让·雷诺阿:《父亲雷诺阿》,载贾晓伟编:《美术二十讲》,天津:天津人民出版社,2009年版,第152页。
④ [美]大卫·卡里尔:《博物馆怀疑论:公共美术馆中的艺术展览史》,丁宁译,南京:江苏美术出版社,2009年版,第49页。
⑤ 同上书,第55页。

这时水彩便是适用来速写的理想写生画法。他的地志水彩组画,便是最早由欧洲北部人士完成的风景画作。"①艺术家的创作与科学家的发明差异在于:艺术家的"随性"常常伴随着经历和阅历中特殊和特别的场景和语境——风景、灵感、感悟、激情而引发的创作,有的不朽之作或只在很短的时间内便"井喷式"地完成。这种现象在绘画、诗歌、音乐等里不乏其例。

如果稍加附会,艺术家交流的特定和特殊空间——仿佛一个旅游目的地,他们不仅会将自己的艺术作品尽可能地与艺术家交流,与大众交流,久而久之,这些"街区"也成了艺术的一种符号——艺术化"场所"市场。或许,艺术家只是租用一个摊位进行创作、交流;或许,艺术家只是希望通过自己的创作与民众交流;而这些行为本身也就具有商业的意味,民众喜欢了,就会花钱买。但是,这又何尝不是一种露天的艺术展览馆呢?而每一个这样的"街区"又可能形成自己特殊的符号。20世纪50年代初期在美国纽约的第10大街,比任何时候都显得吵闹,其本质上不过是对法国"好"画观念的模仿。相对于第8大街的个性,第10大街从第8大街继承了一种同样的东西,就是对文化——绘画文化以及一般文化的痴迷。② 而当时的巴黎无疑却是"模仿"的对象:"巴黎是唯一真正重要的地方。有一阵子,巴黎绘画通过黑白复制品而不是真迹,也许对纽约艺术施加了更为决定性的影响。"③ 于是,"街区"被负载上了镀了金的艺术旅游目的地。

巴黎圣心教堂旁的艺术角街区(彭兆荣摄)

① [英]保罗·约翰逊(Paul Johnson):《创作大师:从乔叟、丢勒到毕加索和迪士尼》,蔡承志译,北京:中信出版社,2014年版,第49页。
② [美]克莱门特·格林伯格:《艺术与文化》,沈语冰译,桂林:广西师范大学出版社,2015年版,第316—317页。
③ 同上书,第312—313页。

美人之美

艺术家作为独立的个体,个性鲜明,而且会鲜活地体现在艺术创作和作品之中。在艺术家的个人素养方面,"美人之美"是一个重要的说明。① 艺术家除了张扬其独特的艺术个性之外,"美人之美"的品质和品性尤其重要。中国艺术史所有不同的艺术流派,志同道合是前提,其中包含了"文人相轻,自古而然"的反面,即"美人之美"。笔者认为,在十六字箴言中,"美人之美"是先决,若没有"美人之美","各美其美"只能是各自臭美!而且若无"美人之美"的气度与气量,甚至连"美"都是残缺的,因为"审美"总不能完全离开"主观",在日常生活中,A 不能"美人之美"于 B,B 必不肯"美人之美"于 A。是为"礼道",亦为"道理"。如果"美"是主观与客观的合璧,缺了"主观",何不残缺?

"美人之美"包含着对不同族群、不同时空遗留下来的艺术形式都抱有一种尊重,包括那些曾经被一个历史阶段表述为"野蛮""落后""未开化"的族群和他们留给人类的艺术遗产。事实上,当代艺术中有许多艺术形式、样式、形象、图案、元素等都是从它们那儿学习而来的。人们对原始艺术的"发现"基于对世界的更深刻和多元的认识。据说毕加索曾在谈到戴栾(Derain)的两座黑人雕像时认为:"它们比米洛岛上维纳斯还要美。"② 对不同族群艺术的尊敬,也成了艺术家素质以及艺术成就的一个因素。在现代艺术家中,毕加索或许是从原始艺术那里学习到东西最多,接触和发现最多的一个。20 世纪初,同毕加索一起的马克斯·雅各布坚持认为,立体派艺术是诞生于黑人雕像中的。毕加索断言,他的灵魂出自伊比利亚人的雕像,并否认他直到《阿维农少女》完成后才了解黑人艺术。③

只有充分地"美人之美",才能自信地"各美其美",否则就是不自信的。比如我国近代以降的女性之美(包括今天的女性时尚),大都以西方女性为榜样。④ 其实是这一种对"各美"的不自信。我国唐代的女性,从来不缺乏对"美"的自信。孟晖以唐代女性的"美眉"为例说明之:"在唐代,对于眉毛的崇拜可以说达到了巅峰。这是一个恣肆的时代,无论男人女人,都不惮于以各自的方式进行自我表达。然而,男人所歌颂的眉毛,全都是画出来的假眉。在涉及时尚的时候,其实原则从来

① 这是费孝通先生"各美其美,美人之美,美美与共,天下大同"中的一句,费先生在多个场合谈到这十六字箴言,并将其作为处理不同文化关系的原则。
② [美]道格拉斯·弗雷塞:《原始艺术的发现》,徐志啸译,载周宪等编:《当代西方艺术文化学》,北京:北京大学出版社,1988 年版,第 456 页。
③ 同上书,第 460 页。
④ 孟晖:《花间十六声》,北京:三联书店,2014 年版,第 101 页。

就是:美,是不自然的。更有趣的是,女人画眉的本领,在古代生活中被提高到非常高的地位。这一现象可以说纵贯了很长的历史,但是,在唐代文化中,这一非常独特的观念得到了最为强烈的表达。"①

在艺术领域,除了对其他艺术家的艺术成就的尊重和认可的同时,也会习得他们的艺术表现特色,并在此基础上创造出自己的风格。比如在书法历史上,行书和草书是八大山人所取得的最重要的成就,但八大山人的创作中,"临书"占有一定的数量。八大山人临写过许多前人的作品,绝大多数是用自己的风格书写前人作品的词句。这种临习,不能仅仅看做是借用前人的文词,临习本身也在创造。我国的书法艺术在创作中,常常将临习作为一种重要的创作手段,比如《兰亭序》经过十几个世纪的流传,已经成为神话,而所谓的"晋人笔法"也成为榜样,无论是对照还是批评。②

八大山人书法作品

明代的项穆在《书法雅言》中有这样一段话:

> 大要开卷之初,犹高人君子之远来。遥而望之,标格威仪,清秀端伟,飘摇若神仙,魁梧如尊贵矣。及其入门,近而察之,气体充和,容止雍穆,厚德若虚愚,威重如山岳矣。迫其在席,器宇恢乎有容,辞气溢然倾听,挫之不怒,惕之

① 孟晖:《花间十六声》,北京:三联书店,2014年版,第103页。
② 邱振中:《神居何所:从书法史到书法研究方法论》,北京:中国人民大学出版社,2011年版,第29—30页。

不惊,诱之不移,陵之不屈,道气德辉,蔼然服众。令人鄙吝自消矣。又如佳人之艳丽含情,若美玉之润彩夺目,玩之而愈可爱,见之而不忍离,此即真手真眼,意气相投也。故论书如论相,观书如观人。赏鉴能事大概在斯矣。①

这段话的大概意思是,鉴赏书法就像欣赏正人君子和艳丽佳人。此方为"美人之美"之大端也。也是"知识"之要旨。我国古代的所谓"知识",原指熟识的人,即相识也。《管子·入国》:"不能自生者,属之其乡党、知识、故人。"欣赏艺术作品,仿佛知识、君子、佳丽,心悦诚服。

毫无疑义,"美人之美"是艺术鉴赏的基础,艺术家似乎比"文人"略谙其理,略识其道。这也是历史上各路学派、画派的重要依据。"美人之美"可能和可以有不同的方式,"互相推重"是其中一款。"拿美术界来说,明末清初有名的几位画界巨头——所谓四王、吴、恽(烟客、圆照、石谷、麓台、渔山、南田),他们虽然分为娄东、虞山和毘陵等派别,但是他们之间确也存在深厚的艺术友谊,因而促进了清初艺坛的活跃。"②美人之美在我国还包含在学习、模仿典范以及收藏的各种手段。比如在西安碑林,后学者虽然不能把名家书法真迹带回去,却有机会将拓片带走,即书法爱好者与文人都愿意学拓片。你不能把碑带回去,但可以把拓片带回去。影印本会有变形,而拓片是真实文物的反映,因此是值得收藏的。

书法爱好者在碑林学制拓片(彭兆荣摄)

依笔者浅见,"美人之美"大体包含着几个层次的意义,形成相关相属的递进关系,即美之、品之、习之、成之。具体而言,一个艺术家的成长,先要有谦虚的态度,纵览和综观前人的优秀作品;进而精选欣赏之,特别是其中精妙之要;进而进行勤奋练习,既要有广阔的视野,又要有精于心的专一;最后逐渐形成风格,造就独立的自我。所谓"美之",指以谦逊的态度尊先师、经典为范。在这里,任何个人的自大、骄傲、不可一世,都与心悦诚服的态度相抵触。所谓"品之",一方面在于审美欣赏,

① [明]项穆著,李永忠编著:《书法雅言》,北京:中华书局,2012年版,第235页。
② 黄苗子:《艺林一枝·古美术文编》,北京:三联书店,2011年版,第211页。

另一方面在于立以为范,就是以具体的对象为指南。项穆在《书法雅言》中说:"盖闻张、钟、羲、献,书家四绝①,良可据为轨躅,爰作指南。"②所谓"习之",首先指勤奋努力,实践不断,习得造诣;其次才是天赋资质。所谓"成之",指汇通诸家之长,形万川会海之势,"成功则一"——艺术成功和成就的道理都是一样的。③

① 指张芝、钟繇、王羲之、王献之四位史上绝顶书法大师。——笔者
② [明]项穆著,李永忠编著:《书法雅言》,北京:中华书局,2012年版,第82页。
③ 同上书,第75页。

深入浅出(教育机制)

艺术成就于教育

艺术具有教育的功能,这不需要做特别的解释,已成为人们的共识。世界各国、各民族的历史不同,文化多样,教育的理念、机制和手段也不同;然而,艺术教化的功能几乎在所有社会都适用。换言之,人类利用艺术进行社会教化是不约而同的。值得特别强调的是,虽然不同的历史、族群对所谓"教育"理念的认识、实践方式迥异,但在所有对教育的阐释和宣导中,"与自然和谐"是第一教义。它包含了几层基本意思:1.人类所有,包含人类自身,都是自然的馈赠。自然(Nature)永远是第一性的,文化(Culture)则是从属的、跟进的。所以,人类祖先的观念、信仰、行为都竭力保护与自然的和谐。越在远古,这种情形越是鲜明。因为人类在自然面前极为渺小。2.树立艺术源于自然的信念。以艺术史的角度,原始艺术的产生直接来自于自然。3.自然自有"自然"的道理。在这里,前一个"自然"指大自然的客观存在,后一个"自然"指在大自然中包含着和谐、永恒、平衡和至高无上的规律性,不可违背。我们也可以改用自己习惯的说法"道法自然"。4.艺术家创造灵感的最终源泉是自然。5.自然是艺术教育、学习的最好课堂。而自然本身也成为最完整的"模特儿"。德拉克洛瓦在"论模仿自然"题下提出问题:"这是每个美术学校开头就要遇到的问题,也是他们只要一张嘴解释,就表现出互相之间意见最分歧的一个问题。整个问题的焦点似乎是这样的:模仿的目的在于更好地发挥想象的作用呢,还是仅仅为了服从于一种奇特的意愿——只要画家能把眼前的模特儿如实地临摹下来就可以了?"[①]无论人们对这一命题有何不同的见解,都不妨碍这一命题本身的无可争议性:模仿自然。在许多原住民的世界里,自己是自然的一部分,他们与图腾相互关联,共同享有生命。

如果说,艺术与自然的关系更强调人类本性的话,那么,艺术的社会教化则更多地强调其社会性。艺术的社会教化作用不可缺少。在我国传统的艺术遗产中,"教化"与"教育"常常相融在一起,特别是在"儒教"传统中,艺术的教化与教育皆化

① [法]德拉克洛瓦:《日记》,载贾晓伟编:《美术二十讲》,天津:天津人民出版社,2009年版,第83页。

因纽特风格的雕塑①（彭兆荣摄）

在"礼教"之中。许多艺术，特别是绘画常常充当故事的讲述者，以寓教的方式教育大众。还有一个理由，大众通常没有文字能力，画的直观性让他们直接从中受到教育。研究壁画史大都会提及王延寿的《鲁灵光殿赋》，其中有这样的记载：

> 图画天地，品类群生，杂物奇怪，山神海灵，写载其状，托之丹青，千变万化，事各缪形，随色像类，曲得其情。上纪开辟，遂古之初，五龙比翼，人皇九头，伏羲鳞身，女娲蛇躯，鸿荒朴略，厥状睢盱，焕炳可观，黄帝唐虞，轩冕以庸，衣裳有殊，下及三后，淫妃乱主，忠臣孝子，烈士贞女，贤愚成败，靡不载叙，恶以诫世，善以示后。②

在这里，"恶以诫世，善以示后"成了传统绘画的教化圭旨，且所涉猎的内容几乎无所不包。换言之，能够"入选画像"之人之事，都要符合教化的要求。尤其在汉代，非常盛行。所谓"画像以示后来，贤明得之以为大诫"一直是汉代的传统。③

所谓教化，教育在其中扮演着专门、专属和专业的角色。在我国传统的艺术学制中，专业、才能、技艺的学习有一套完整体系，在周代就有讲究，比如"六艺"，指六种技能：礼、乐、射、御、书、数，是为古代贵族教育体制，即要求学生掌握上述六种基本才能。"六艺"出自《周礼·保氏》："养国子以道，乃教之六艺：一曰五礼，二曰六乐，三曰五射，四曰五御，五曰六书，六曰九数。"亦是学说的所谓"通五经贯六艺"之"六艺"。至于民间的所说的，"琴棋书画"成了"有教养的人"的依据，常常也是阶级区分的标志。弹琴（多指弹奏古琴）、弈棋（大多指围棋）、书法、绘画是文人（包括大家闺秀）修

① 在因纽特人的世界里，人的生命、宗教、社会活动有一个永远的主题，这就是人与自然，特别是动物是完全融合一体的。摄于加拿大温宁伯艺术馆，这是一个作品的不同侧面。
② 见《文选》（《四部备要》本）卷一一，第12—13页。
③ 参见邢义田：《画为心声：画像石、画像砖与壁画》，北京：中华书局，2011年版，第15—21页。

身所必须掌握的技能,故合称琴棋书画——"文人四友",所谓"四友",皆为艺术。

关于学堂里的专门教育,不同的文明体制中各有特色。语义中的本义是以强制的方法习得的过程。教,甲骨文🅧,即🅧(爻,算筹),面对🅧(孩子)加上🅧(攴,手持鞭子),表示体罚学子。造字本义:用体罚手段训导孩子作算术。金文🅧省去"子"(🅧)。有的籀文🅧用"心"(🅧)代"攴"(🅧),强调"教"者引导、启发蒙童的心智。有的籀文🅧承续金文字形。篆文🅧承续甲骨文字形。《说文解字》:"教,上所施下所效也。从攴,从孝。凡教之属皆从教。🅧,古文教。🅧,亦古文教。"《广雅·释诂三》:"教,效也。"《周礼·师氏》:"以教国子弟。"

教育是一种综合机制,值得一说的是"师":师是一种职业,以教授为业,韩愈《师说》有:"古之学者必有师。师者,所以传道授业解惑也。"师更是一种师道尊严,与"天地君亲"并置。同时,"师"亦是一种观念,凡古我之传承形制,皆在效法之列。《师说》中有"生乎吾前,其闻道也固先乎吾,吾从而师之。"中国的艺术传统在此有一个重要的观念——"以古为师"①。艺术传承所遵照者大抵于此,所谓"仿古"者也。所以"艺术遗产"的前提是对"过去"的承认、认可进而师法之。当然,师(师从)一种技法,则指具体模仿和学习典范之作的技法。

教育体制之于整个"礼教"而言,首先有一个社会伦理,即所谓"师道尊严";它强调在教育过程中,以师为主导的体制,即"严师出高徒"——以强制的方式使学生养成好习惯的成长过程。即使在今天,只要有条件,家长们都会让儿童学习艺术,当人们听到稚童奶声奶气地背诵唐诗的时候,当家长们牵着跌跌撞撞的孩子去学习钢琴、绘画,当那些爷爷奶奶无论刮风下雨,簇拥在各类幼儿或学龄前艺术素质培养机构门前接送孙子孙女的时候,我们发现,这几乎是所有的国家、所有的城市的普遍现象。人们终于明白,艺术的教育功能如同艺术本身:没有边界。其中"老师"是第一位的。

在不同的教育理念中,有争议的不在于向自然学习,不在于对艺术教育的本身,而在于什么艺术类型——包括什么相关的能力需要学习和掌握。柏拉图在《理想国》里曾就此问题展开讨论:

苏②:我们的教育制度应该怎么样呢?我们一向对于身体用体育,对于心灵用音乐。现在想改进许多年传下来的制度,恐怕不是一件易事吧?我们好

① [美]罗伯特·芬雷(Robert Finlay):《青花瓷的故事:中国瓷的时代》,郑明萱译,海口:海南出版社,2015年版,第135页。

② 对话人:苏格拉底、阿德曼特。在柏拉图的《理念国》里,他借对话这一种语体,藉以表达自己的观点。——笔者注

不好先从音乐开始,然后再谈体育?

阿:很好。

苏:你是否把文学包括在音乐里面?

阿:我看音乐包含文学在内。

苏:文学是不是有两种:写真和虚构?

阿:不错。

苏:我们的教育要包括这两种,但是首先从虚构的文学开始。

阿:我不懂你的意思。

苏:你不知道我们教儿童,先给他们讲故事吗?这些故事虽也有些真理,在大体上却是虚构的。我们先给儿童讲故事,后来才教他们体育。

阿:对的。①

在柏氏对话体讨论中,教育的类型或许并非最重要的,而是通过区分"真实/虚构"将艺术教育带入两种基本的素质培养中,即想象与模仿。他认为艺术不外从两种素质教育入手:培养想象力和表现力——如果虚构可以类同于想象力,写真类同表现力。这样,动脑和动手的关系便清楚了。

对于艺术教育,尤其是手工技艺而言,传承方式是一种特殊的教育,应给予特别的重视。以青海热贡唐卡为例,传统的寺庙传承与民间传承一直延续并行。就

① [希]柏拉图:《文艺对话集》之"理念国",朱光潜译,北京:人民文学出版社,1980年版,第21—22页。

关系而言,寺庙内的喇嘛曾经是唐卡绘画的唯一力量,也就是说,唐卡艺术的传承教育方式早先只在寺庙内传承。今天虽然传统的"单线传承"方式已经悄然在改变,但传统的传承方式一直是作为"模范"存在着。热贡地区的唐卡艺人,除喇嘛之外,还有在家的居士以及俗人。近年来,更打破了"传男不传女""传内不传外"的传统,开始有女性和藏区以外的人员参与绘画制作。从寺庙到民间,唐卡艺人的组成成分发生了转化,即由僧人到俗人的转变、由男人到女人的转变,以至形成了今日所见的僧俗男女老少皆从艺的新型艺人组成结构。但是,无论传承范畴发生什么变化,"师徒"传承是基本的方式。吾屯上寺角巴加三兄弟的经历和故事可见证这一变迁。

我们在调查中发现,唐卡的师承教育方式真正源于具有血缘父子关系的并不多。但是,他们与师傅之间的关系也不同于一般技艺行业的契约性师徒关系。特别是在"文革"前开始习艺的那一代唐卡画师,他们与师傅之间的关系往往首先是亲戚,可能是母系的亲戚如母亲的兄弟,也可能是父系的亲戚如父亲的兄弟;然后,他们被从小送到寺院,作为这位喇嘛亲戚的徒弟,与这位喇嘛亲戚长期居住在一起,由这位喇嘛亲戚来照顾他的生活和安排他在寺院中的教育。这种师徒关系更类似于亲属群体中的一种广义上的父子关系,扮演父亲角色的不仅是这个孩子的父亲,也可以是这个孩子父亲的兄弟或母亲的兄弟。他们与孩子的父亲一样,承担着教孩子学做人、受教育的责任。

这些住在寺院中的俗家姐妹的兄弟或俗家兄弟的兄弟,通过接纳姐妹或兄弟的儿子作为徒弟的方式,扮演了孩子在寺院中的父亲的角色。这从另一个角度上说,通过这种师徒关系的建立,寺院中的喇嘛不仅得以强化其与俗家亲属之间的关系,而且,它也以一种"拟血缘"群体的方式延续了作为寺院喇嘛的兄弟的衣钵,使这个家族得以继续维系他们与寺院之间的关系。这个孩子不仅是其喇嘛师傅信仰和艺术生命的继承者,从某种程度上说,他也是他喇嘛师傅血缘生命的延续,是他的家庭在寺院中的组成部分的生命延续。这种师徒关系本质上也是当地村落特殊的亲属制度的一种文化表达。表面上看,它是外在于亲属制度的一种业缘传承制度,是最初由寺院形成的、外在于俗家生活的独立的传承体系。实际上,它却与俗家的亲属继嗣者保持着千丝万缕的联系,它以这种师徒传承方式沟通了寺院与俗家两个表面上各自独立的系统。①

① 参见索南措、张馨凌、李菲:《交织的和声:热贡唐卡寺院传承专题调查》,魏爱棠、兴安、赵春肖:《吾屯村落与唐卡传承调查》,载彭兆荣等:《热贡唐卡考察录》,北京:民族出版社,2012年版,第19—80页。

艺术教育中的"附遗产现象"

在西方美术史上,"摹仿"一直是放在哲学美学层面来讨论的,因为由柏拉图、亚里士多德、贺拉斯等一路讨论而下,直到今天。然而,却很少人将摹仿置于教育范畴来对待。在古希腊的诗学中,"摹仿"不啻为凝视之镜,柏拉图以"神"为镜,坚信人类的"观察"系由神赋予人类的感知,客观万物万象始于极端——"神谕真理"。亚里士多德反其师之道,认为摹仿则以"自然"为镜,客观为本、为原。他在《诗学》中将诗人视为"自然哲学家"①,其摹仿行为不过是对自然存在的一种刻意的投视。"诗人既然和画家与其他造形艺术家一样,是一个摹仿者,那么他必须摹仿下列三种对象之一:过去有的或现在有的事、传说中的或人们相信的事、应当有的事。"②"自然之镜"不以人的意志为转移,诗法自然。柏拉图和亚里士多德的模仿论也成为西方艺术理论的原点,即便在今天,人们也仍然没有逃脱这一原点的"如来佛掌心"。

格林伯格认为,诗人和艺术家,不管他是什么,都会比其他人更珍惜某些相对价值,也就是美学价值。因此,他所模仿者并非上帝——这里我是在亚里士多德的意义上使用"模仿"一词,这是文学艺术本身的规矩与过程。这也就是"抽象"的过程。如果说——继续在亚里士多德的意义上——一切文学艺术都是模仿的,那么,我们现在所说的模仿则是对模仿的模仿。③ 从原始艺术的发生角度看,人类的模仿首先是以大自然为师范,最早的"原始艺术"大多被发现在洞穴中:

> 今天,人们已经发现了让人惊叹的洞穴壁画。尽管其艺术技巧几乎称不上完美,但我们却能够辨认出它们的题材:通常都是穴居人熟悉的动物,比如野马。虽然我们对这些艺术家画画的准确动机不得而知,但是有一点却不言自明:**早期艺术家知道如何去模仿他们看到的东西**。有一些作品似乎也是对情感的表达:也许是对动物所具有的力量感到恐惧;又或是对这一力量的征服感。然而,一个更好的赌注却是:早期艺术家享受模仿的乐趣,因为他们天生就知道模仿。他们喜欢把他们在三维世界中看到的东西移置到二维平面上。一切视觉艺术都是**模仿**(imitation)。④

① 亚理斯多德:《诗学》,罗念生译,北京:人民文学出版社,1982年版,第6页。
② 同上书,第92页。
③ [美]克莱门特·格林伯格:《艺术与文化》,沈语冰译,桂林:广西师范大学出版社,2015年版,第7—8页。
④ [美]理查德·加纳罗、特尔玛·阿特休勒:《艺术让人成为人》(人文学通识),舒予等译,北京:北京大学出版社,2014年版,第152页。

"教育"远不止于课堂。我们学说"生活是一个大课堂",强调的是教育的广阔天地。在我国,无论是"摹仿"还是"模仿"①,都是具有教育含义的学习方式。"临摹前人杰作是训练的重要内容之一。"②摹,篆文🈯️,🈯️(莫,不,否定)加上"手"🈯️(表示执笔写字作画),其造字本义为:非亲手书画,非亲手创作,而是仿照而写,或仿照而画。《说文解字》释:"摹,规也。"意思是根据规范、标准练习。故"摹"所构成的词组几乎都围绕着这一特点,诸如摹本、摹仿、摹拟、摹效、摹绘、摹刻、摹写、摹印、摹状、临摹等等。韩愈《画记》有:"余之手摹也。"可谓最逼真的解释。范晔《后汉书》有这样的句子:"若是,三代不摹,圣人未可师也。"可见教育之功效。至于"模",篆文🈯️,即🈯️(木),加上🈯️(莫,不),造字本义为:非一般的木料,即用以复制土坯的特殊木框。《说文解字》释:"模,法也。"意思是说,使造器规格化的框框。"模"有语义上的变化比"摹"更大:用以复制土坯的木框为模型;引申为规范、范式、标准、模范;引申到学习上的摹仿,诸如模板、模具、模样、倒模、制模、楷模、规模、丕模、模样等。

模仿其实也是一种传承;艺术遗产,必然包含着传承关系。对于艺术的传承,代际间的"教"与"习"无疑是一个重要的方面。比如我国传统书法教育中的习字法——描红,指在印有红色字或空心红字的纸上描摹,故曰描红,为初学写字的基本方法。描红间或也指一种书法的"修补",即指用红色油漆对诸如摩崖石刻进行修补、描画,使碑刻更加清晰。通常而言,描红练习时需先读帖,后书写。写前也可用手指作"书空"练习,以体验"手感",进而实写,通过反复描写,习得熟练技能技法后再扔掉"拐杖",过渡到临写或独立书写,最终形成具有独创风格的字体,乃至独树一帜的书法。换言之,描红其实是以一种不断练习的方式,将"标准的"或大师的作品作为临摹的榜样,待掌握基本技法后,进而开始实践具有独特风格的字形。

教育是艺术成长不可或缺的条件。虽然在很长的历史时段里,良好的教育本身是区隔艺术家的依据。丹纳曾经这样说:"人要能欣赏和制作第一流的绘画,有三个必要条件——首先要有教养。种地的人,打仗的人,他们的生活与动物差不多,不会了解形式的美与色彩的和谐。"③对教育和教养做如此区隔,显然不能被接受。但是,教育和教养对于培养艺术能力是必须和必要的,这一点是绝对无可置疑的。

我国的艺术教育中的模仿讲究所谓的"描红",笔者将这种"描红现象"概括为

① "摹仿""模仿"二者在造字上原不一样,前者从"手",即手族;后者从"木",即木族,但今天的意思已趋一致。

② 邱振中:《现代书法教学的若干重要环节》,见《神居何所:从书法史到书法研究方法论》,北京:中国人民大学出版社,2011年版,第161页。

③ [法]丹纳:《艺术哲学》,傅雷译,天津:天津社会科学出版社,2004年版,第63页。

我国艺术教育中的"附遗产现象",即以特殊的工艺和技术将艺术遗产的"生命"以另一种方式,即教育的方式传承下去,同时创造和制造出另一种附加性价值——"附加性时间制度"。在此,"附遗产现象"包含着传承中的学习、教育制度。在我国古代,无论书法还是绘画,临摹都是一种必须、独特和基本的方法,而临摹常常又兼而拓之。以书法为例,书法家无不将临摹碑刻作为学习方法。摹拓临写,各不相同。黄伯思《东观馀论·论临摹二法》:"临,谓以纸在古帖旁,观其形势而学之,若临渊之临,故谓之临。摹,谓以薄纸覆古帖上,随其细大而拓之,若摹画之摹,故谓之摹。""摹",古时多用"模",意思相同,指用透明的纸覆在原画上,勾描出来。唐代张彦远的《历代名画记》说:"古时好拓画,十得七八,不失神彩笔踪。"当然,由于临摹可能达到"乱真"的地步,它的孪生"作伪"也伴随产生。① 当然,艺术家的临习过程有的时候并非简单的模仿,而是致力于保留自己的特点。②

模仿不独为了学习技法,更在于养成入门时的高度和门道。项穆有言:

> 第世之学者,不得其门,从何进手?必先临摹,方有定趣。始也专宗一家,次则博研众体,融天机于自得,会群妙于一心,斯于书也,集大成矣。

意思是说,初学者要从哪里入手方得以入门呢?他的意见是先从临摹开始,起初时先专门学习一家,然后再广泛学习各家风采和风格,把天资聪慧融汇到学习之中,把众多高妙会聚到心目,这样学习书法,就可以达到集大成的高度。③ 据载,王羲之的书法成就与学习碑刻存在渊源关系。他在自述中说:"余少学卫夫人书,将谓大能,及渡江北游名山,比见李斯、曹喜等书,又之许下见钟繇、梁鹄书,又之洛下见蔡邕《石经》三体书,又于从兄洽处见张昶《华岳碑》,始知学卫夫人书,徒费年月耳。羲之遂改本师,仍于众碑学习焉。"④ 古人练习书法,摹拟碑帖是一门必修的功课。史上诸多大家都习此不疲,钟繇、王绍宗、李阳冰、欧阳修等人,皆有案可查。⑤

摹仿从来就是学习艺术的重要环节。如果我们相信艺术家和艺术成就不是先天神灵赋给的能力,"天才"只是一个有前提的词汇表达,这个前提必定是后天的学习和成就。所谓学习,必要榜样,以学之,以习之。就艺术技法而论,模仿系必由之路。就艺术而言,比如书画,历史上的真迹固难得,历史上后来摹制何以不难得?

① 冯忠莲:《古书画副本的摹制技法研究引言》,载中央文史研究馆编:《谈艺集》(上),北京:中华书局,2011年版,第202—209页。
② 邱振中:《神居何所:从书法史到书法研究方法论》,北京:中国人民大学出版社,2011年版,第32页。
③ [明]项穆著,李永忠注著:《书法雅言》,北京:中华书局,2012年版,第216—218页。
④ 转引自沈尹默:《二王书法管窥——关于学习王字的经验谈》,载中央文史研究馆编:《谈艺集》(上),北京:中华书局,2011年版,第50页。
⑤ 参见萧劳:《书法散论》,载中央文史研究馆编:《谈艺集》(上),北京:中华书局,2011年版,第66页。

它也是一种"附遗产"。现代之博物馆,出于对遗产真迹的保护,而又要让艺术家、学生、观众、游客等最大限度地观赏和审美,摹制是一个两全之策。北京故宫从20世纪50年代末开始,就有计划地进行古书画的摹制工作。将其所藏的历代著名书画(包括汉代马王堆帛画)摹制一大批杰出的的摹本,并使之代替真迹以供展览。①

摹拓技术在西方直到19世纪才流行,那里的古物鉴赏者开始用一种类似炭笔的媒介来记录墓碑上的铭文和图案。但在中国,铭文刻画的墨拓至少在6世纪就已经出现。在随后的数百年中,这一技术逐渐发展为保存古代摹刻和流布法帖的一种主要形式。② 拓片的功能是多方面的,它除了作为废墟的"替身"外,还具有"档案"的作用、历史的证据,独立的客体性等。③ 作为艺术学习的一种手段是非常有效的教育功能。教育的基本方式,是以带有标准性的"典范"作为学习的榜样。我国传统的艺术教育,将临摹作为习得最重要的手法,形成了一套独立的教学方式。

绘画也一样,临摹作为绘画的基本功,许多大家习而得之,又各有所不同。黄宾虹说:"我在学画时,先摹元画,以其用笔、用墨佳;次摹明画,以其结构平稳,不易入邪道;再摹唐画,使学能追古;最后临摹宋画,以其法备变化多。所应注意者,临摹之后,不能如蚕之吐丝成茧,束缚自身。"④但是,临摹并不是艺术创作的最终目的,只是学习的一种方法。兼而修得古人的风范、风骨而自养成就。所以黄宾虹接着说:"阅人成世,千百世而成今古。今人生于古人之后,必欲形神俱肖古人,此必不可能之事。画家临摹古人,其初惟恐不肖,积有年岁,步亦步,趋亦趋,终身行之,有终不能脱其樊篱者,此非临摹之过,顺临摹其貌似而不得其神似之过也。"⑤换言之,绘画艺术若缺失临摹之法、之技、之功、之力,无以成就,但若过于拘束临摹而不能超越,成就独立风格,定然无法成为真正的画家。

我国的艺术教育与传承方式有时会结合在一起,相兼相汇,甚至包含着多种技法的使用。拓本即为其中一种。拓本虽然非真迹,有时并不妨碍其价。比如存世的李世民《温泉碑(铭)》唐拓本现存于巴黎,光绪二十二年(1896年,一说光绪二十六年,即1900年)敦煌石室内曾经发现过《温泉碑(铭)》的唐拓本,然守室道士王圆

① 冯忠莲:《古书画副本的摹制技法研究引言》,载中央文史研究馆编:《谈艺集》(上),北京:中华书局,2011年版,第202页。

② [美]巫鸿:《废墟的故事:中国美术和视觉文化中的"在场"与"缺场"》,肖铁译,北京:三联书店,2012年版,第48页。

③ 同上书,第55页。

④ 杨樱林编著:《黄宾虹》,北京:中国人民大学出版社,2009年版,第154页。

⑤ 同上书,第159页。

篆唯利是图,贱卖给法国人伯希和。唐拓本现藏于巴黎图书馆,成无价之宝。① 拓本既然入列文物,自然也有品相、等级、好坏之分。以被称为我国"石刻之祖"的《石鼓文》为例,自从唐初在天兴县(今陕西凤翔)的荒野中发现以来,历代学者对其进行研究。石鼓的"真身"现存于北京故宫博物院,但历代各式拓本却流传较广。能见到的早期拓本有明代的锡山安国的"十鼓斋"所藏的北宋的三拓本《先锋本》《中权本》和《后劲本》,此外还有元拓本、明拓本、清拓本等。在这些拓本中,以北宋拓本《先锋本》为最好。②

我国的铭刻技艺,源远流长,而临摹碑刻亦成学习模范。值得一说的是,模仿的情形有时也在不断地发生"误读现象":"任何一件书法作品经过刻制,即使结构与点画形状不爽毫发,它也由此而成为另一件作品。墨迹边廓的精微变化,是绝不可能在石刻中重现的,况且'不爽毫发'只是一种假设,实际上刻制永远是刻工对作品程度不等的'误读',而后世学习石刻书法者,则对刻工'误读'的结果再次进行'误读'。双重的'误读',当然有可能远离原作的意趣,但正是在这种'误读'中,人们可能加入自己的感觉和想象,从而以前人的作品——有时并非杰作——为支点而创造出具有自己独特个性的作品。"③所以,模仿也在创造。相传曹魏时代的大书法家钟繇,每有得意之作,就亲手刊刻。唐代颜真卿所书的碑刻,除了出自他两个精于镌刻的侍从外,传说也有自刻者。④

碑帖拓片

① 参见林岫:《紫竹斋艺话(两则)》,载中央文史研究馆编:《谈艺集》(上),北京:中华书局,2011年版,第492页。
② 参见王德恭:《〈石鼓文〉的艺术特点》,载中央文史研究馆编:《谈艺集》(上),北京:中华书局,2011年版,第553页。
③ 邱振中:《神居何所:从书法史到书法研究方法论》,北京:中国人民大学出版社,2011年版,第41页。
④ 参见程章灿:《石刻刻工研究》(第三辑),上海:上海古籍出版社,2008年版,第5—6页。

这里引出几点需要讨论的地方:1.临摹也可以视为一种再创造,特别是艺术家的临习,有时在于参照。2.临摹的对象有的本身就是临摹,原作已经消亡,或者"被神话",比如《兰亭序》。3.有些艺术类型,比如书法艺术,材质的不同,决定了艺术表现力、艺术表现形式的差异,用毛笔书写在纸上与刻刀镌刻在石头、金属上的情形和效果有很大的差异。4.艺术家和工匠往往无法同于一身,除了工艺技术上的不同,使得"原件"与"附件"之间已然出现了差异外,多数情况下并不妨碍二者同时成为杰作。这意味着,一件作品有两件甚至多件"杰作"(比如书法家将其书写的作品让石匠、铁匠、木匠、陶工去制作)的可能性。

艺术教育的社会化

艺术教育从一开始就具有强烈的社会化趋向。比如在原始社会中,男女由于性别上的差异,身体的自然特征和功能导致了社会分工差异,女性在"家"里照料内务,哺育孩子;男性则大多外出讨生计。在狩猎采集阶段,男性与野兽之间形成更为直接的关系。现在世界上发现的原始洞穴壁画中,最有代表性的就是野兽和狩猎。随着文明的发展,特别是进入封建社会阶段、资本主义发展阶段,社会分工也越来越细致化、职业化,以西方的艺术发展史为例,在古希腊、古罗马时期,古典艺术家都要经过精心的培养和正规的训练。但他们都是男性,他们被人视为专家,工钱丰厚,备受尊重。但他们被告知,他们为美化国家而工作,而且艺术行业的分工很明确。比如绘画的职业就比雕塑职业来得更高贵。即使到了文化复兴时期,公众心目中的雕塑家还只是个受雇佣的职业手艺人。他们的工作就是装饰城市。在16世纪,达·芬奇就拒绝接受一块巨大的卡拉拉大理石,理由是:他是艺术家,不是雕塑家。这句话暗示人们,应该把这块大理石送给"那个手艺人米开朗基罗"。后者虽然注意到这块大理石的瑕疵,却还是接受了它,并开始在上面雕刻《大卫》,雕塑家社会地位的提高几乎是靠米开朗基罗一个人来完成的。[①]

在中世纪,基督教将视觉艺术作为对教徒进行施教的重要手段。对此,格里高利教皇(Pope Gregory the Great,590—604年在位)这样写道:

> 教堂中使用图画,这样那些不识字的人至少可以通过看墙上的图画来读到他们不可能从书中得到的东西。一幅图画对于不识字的人来说,就好比是书本对于识字的人,它们都起到相同的作用,因为无知的人能够从图画中看到

① [美]理查德·加纳罗、特尔玛·阿特休勒:《艺术让人成为人》(人文学通识),舒予等译,北京:北京大学出版社,2014年版,第160—161页。

他们应该做什么,没有受过教育的人能够在图画中阅读。从而,图画取代了文字,尤其是对于整个国家来说。①

这种"小画书"的教育作用,对于那些没有受过正规教育、没有识字能力的人和学龄前教育不仅重要,而且无可替代。当人们走进基督教堂时,那些各种各样的图画、塑像、颜色、拼花、造型、音乐、符号、空间形制等,形成了独特的教育机制和教育形式。同时,这种教育机制也突出了宗教等级的神圣秩序。比如在教堂内的绘画,通常处于最顶端的是表现最神圣的主题。② 对于艺术的宗教教育作用,圣托马斯·阿奎那做过更为完整的总结:

> 教堂中使用图像有三个原因。第一,教授无知的人。因为通过图像,他们就好像是通过书本来接受教育。第二,通过每天被展现在我们眼前,那道成肉身的神秘性和那些《圣经》中圣人的例子可以在我们的记忆中更加活跃。第三,去激起献身精神,看到的东西比听到的东西能更加有效地激起感情。③

艺术的教化作用是全方位的。对于民众而言,它是最为广泛的、最为通用的、最具效益的媒介。教育永远有两个不同的面向:一、向广大民众传递社会价值,引导和指导民众遵守社会主导规约,激起民众的情感并诉诸行动。二、进行专业性训练,灌输一种传统、知识力技能。这主要体现在学院派的教育主旨。专业艺术院校在欧洲历史上经历过一个行会、商会、财团、家族和个人赞助、捐赠、资助的历史,甚至在早期,"艺术"都涂上了行会的色彩。在文艺复兴时期,意大利各行各业无不有其行会。行会是城市经济体系的基础。艺术家或画家也拥有自己的行会组织,行会制定了种种规范和限制,如当学徒的条件和期限、由学徒升为艺人的标准、加入行会的资格、材料和工艺的质量标准,以及约束和惩罚隐瞒实情和欺诈行为的措施,以保证本行会会员的利益。除此之外,带有意大利特色的世袭家族性质的产业化艺术作坊,更有悠久的传统和普遍现象。子承父业,父子、兄弟、姻亲在自家作坊一起工作的情形非常普遍,女儿为家族事业兴旺而嫁给有能力、有天分、有前途的伙计是常有的事情。我们经常能在意大利,特别是威尼斯美术发展的历史长河中看到一家几代大师或有着姻亲关系的艺术大家族。而家族事业的模式,也使得意大利艺术以一种绵延不断的传承方式保证其发展的连贯性。④

① 参见[美]温尼·海德·米奈:《艺术史的历史》,李建君等译,上海:上海人民出版社,2007年版,第10—11页。
② 同上书,第20页。
③ 同上书,第62页。
④ 参见李辰:《西方古代壁画史》,北京:北京大学出版社,2007年版,第166页。

事实上，在艺术教育的历史中，行会的师徒式的教育方式与学院的教学方式之间并不形成截然的矛盾，行会在其自行发展中，也需要使得艺术教育扩大化、专门化，特别是在行业利益与公共利益的交织中可能在教育方式上取得一种平衡。"必须承认，在 Corpo（公会会员）与 Accademici（学院会员）之间的区别，本身就包含了文艺复兴所引发的'Art'（大写的艺术）与'art'（小写的艺术）相对立的观念。"①"行会和捐款与艺术专业机构、艺术家的创作一直存在着关系，在意大利语中，academy 这个与艺术相关的词保存了下来，但必须记住，这个词指的是从 17 世纪到 18 世纪中叶在艺术家与赞助人家开设的人体写生班。"②

在漫长的历史演化中，艺术的教育在很长的时段里一直是"手工作坊"式的师徒传授，即便在今天，有许多手工艺的种类仍然延续着这种方式。当然，单一性的传授方式会受到不同时代的价值观和语境所制约，并在特殊的历史语境中发生变化。以意大利著名画家波提切利（1445—1510）的事迹为例，他在少年时代是金银艺匠学徒，15 岁时到菲利浦·利皮的画室学画，后来转从委罗基奥，与比他小 7 岁的达·芬奇同门。27 岁时，波提切利决定自立门户，接受社会订单，受到美第奇的喜爱和赏识，成为美第奇家族画家。他深受老师利皮的影响，而利皮也很欣赏他，曾让自己的儿子跟波提切利学习绘画。这种师承关系非常明显，有时一不留神甚至会混淆他们的作品。③

这里有两个值得提示之处：1. 绘画的手工传授一直是重要的教育学习的手段，通常这种私塾式的教育方式，一方面有利于艺术的门派传承，另一方面促使某种艺术风格、手法得以逐渐成形。2. 任何艺术的教育方式都受到特定时代的影响甚至制约。上述美第奇家族与意大利文艺复兴存在着密切的关系，也使得佛罗伦萨成为欧洲文艺复兴的"摇篮"。所以人们有这样的溢美之词：我们不能说，没有美第奇家族就没有意大利文艺复兴，但没有美第奇家族，意大利文艺复兴肯定不是今天我们所看到的面貌。当我们漫步世界艺术馆欣赏《意大利文艺复兴展》，当我们的眼睛掠过马萨乔、多那太罗、波提切利、达·芬奇、拉菲尔、德拉瑞亚、米开朗基罗、提香、曼坦尼亚等如雷贯耳的名字，或许应该了解，还有一个名字在这些文艺复兴巨匠的身后闪光，那就是美第奇家族。事实上展览的许多作品，本是美第奇家族的收藏，有不少画像和雕刻，就是为这个家族的成员而作，甚至展品最主要的来源佛罗伦萨乌菲兹美术馆，也是这个家族的遗产。

欧洲的专业教育一直存在着与"个人"和"资本"之间的密切关系，其实直到今

① ［英］尼古拉斯·佩夫斯纳：《美术学院的历史》，陈平译，北京：商务印书馆，2016 年版，第 67 页。
② 同上书，第 79 页。
③ 李辰：《西方古代壁画史》，北京：北京大学出版社，2007 年版，第 124 页。

天,西方的大学都存在"私立"与"公立"两种基本形制。艺术教育也没有例外,"美术学院在 16 世纪兴起,至路易十四时期发展到了顶峰,1750 年之后迅速普及,其原因根植于普遍的文明史特别是社会运动史之中。强大的国家制造并发展了美术学院的观念,它们的合法理由是要颁布对政府的宫廷有用,也为他们所迫切需求的关于艺术的质与量的标准。自从 1800 年以后,艺术先是通过席勒,接着通过浪漫主义运动而获得自身的解放。于是,独立自主便是神圣的特权。"① 总体上说,18 世纪欧洲的美术学院在艺术教育上,一方面秉承着古典艺术复兴的精神,另一方面与资本主义发展相配合,商业与艺术的关系也日趋明朗。② 只是在商业方面,文艺复兴时期的私人化、行会化的资助、赞助方式,逐渐被国家化所取代,但西方国家同时决定了"私立"的国家化性质。

艺术院校的另一条线索是:当艺术专业与国家背景下的自由艺术原则,以及艺术家的自主精神相伴时,艺术教育呈现出独立发展的一面,承载着艺术自身发展的自主特色。在美国的艺术院校的历史中,虽然在不同的历史阶段,艺术专业院校以及综合院校在贯彻这些教育主旨时有侧重,形成了不同的教育思想和方法,但是,艺术的通识教育成为大学的重要内容。19 世纪末、20 世纪初,美国的学院艺术协会(the College Art Association)对全美 50 所大学或学院进行抽样调查显示,单在艺术史范围,1940 年美国的学校中开设了 800 门艺术史课程,哈佛大学设有 61 门艺术史课程。而这一时期还是美国对艺术教育不太关注的时期,特别是对于古代艺术。因为那些早期的艺术传统主要是以欧洲的艺术传统为主。而美国的艺术教育则以技术性为主导,不太重视艺术的形而上。③ 这也形成了美国艺术教育传统的一个方面,即以创造新的、具有技术含量的艺术类型和形式见长。

而具有欧洲艺术传统的教育,尤其在专业院校的艺术教育中,从古希腊、古罗马一路而下的重视人体以及人体的解剖学基础成了基本的知识和技能内容。

这幅油画表现了欧洲传统艺术教育的特点,即以科学的手段,以解剖学的知识为基础,同时注入了人类学的历史背景,诸如以人体模型为规范,以人的形态、骨骼、肌肉、线条等为教学内容,并以真的人体为模特儿做示范进行现场教学。

① [英]尼古拉斯·佩夫斯纳:《美术学院的历史》,陈平译,北京:商务印书馆,2016 年版,第 227 页。
② [英]尼古拉斯·佩夫斯纳:《美术学院的历史》,陈平译,"第四章:古典的复兴,重商主义与美术学院",北京:商务印书馆,2016 年版。
③ 参见[美]温尼·海德·米奈:《艺术史的历史》,李建君等译,上海:上海人民出版社,2007 年版,第 28—29 页。

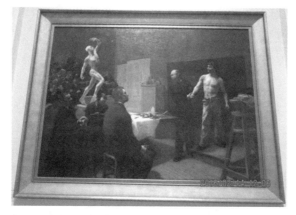

"美术课上的人体解剖学"(弗朗索瓦·萨利,1839—1899,法国)
澳大利亚新南威尔士美术馆(彭兆荣摄)

教育必定存在传统与创新的问题。我国现代的大学教育体制中对"艺术"的分类界线一直不清晰。比如"工艺美术"就是一个含混不清的概念,但自20世纪50年代以来,工艺美术在艺术类高校中一直是主要的专业之一。自1998年高等学校专业目录调整之后,以"设计"(Design)冠名的专业取代了"工艺美术",并且在十多年中取得了很大的发展,目前设计专业的在校生人数达到近一百万人。① 这种所谓的"传统与创新"的关系通过专才教育对社会产生了直接的影响:一方面是由于在历史变迁中人们对艺术认识和观念上的巨大变化;另一方面,则是因为在西方现代"分析时代"的背景下,过于细化的分制将艺术这一具有综合包容性的知识和技艺分化到不同的专业学制中。

课业的分设和技能的整合是两个相对应的概念形制,对于特定的艺术而言,二者的协同与创新是最为重要的。以下是美国宾夕法尼亚大学建筑系的课程设置(20世纪20年代):素描画、水彩画、建筑设计、建筑绘图、建筑史、油画史、雕塑史、画法几何学、透视学、建筑结构力学、木工、石工、建筑环境学、采暖通风、英文写作、英国文学史、初级法语、代数、微积分等。而这些课程内容是按继承欧洲古典建筑中基础知识和技能的要求所设置。这一张课程设置表清楚地说明建筑学与艺术的关系。20世纪20年代中国的建筑巨匠梁思成在该校建筑系学习时曾经写信给父亲抱怨,这样的终日伏案绘图,怕自己以后成为一个只知绘图的匠人。梁启超则以孟子的"能与人规矩,不能使人巧"教育他,意思是说:"能工巧匠能够教会别人规矩法则,但不能够教会别人巧。"只有尽力学好技能,方可到达"熟能成巧"的境界。

① 徐艺乙:《手工艺的文化与历史》,上海:上海文化出版社,2016年版,第162—163页。

而当时在美术系注册入校的林徽因,却成为建筑系学生的助理教员。①

1928年秋,梁思成、林徽因回国在东北大学开创我国现代大学教育的建筑系时,他们依照母校美国宾大的模式,创建了东大建筑系课程体系,并增设"中国宫室史""营造则例""东洋美术史"等课程,以期实现他的"东西营造方法并重",培养具有中国式建筑审美标准的建筑师。梁思成为这所新创办的建筑系写下了办学思想:溯自欧化东渐,国人崇尚洋风,凡日用所需,莫不以西洋为标准。自军舰枪炮,以致衣饰食品,靡不步人后尘。而我国营造之术亦惨于此时,堕入无知识工匠手中,西式建筑因实用上之方便,极为国人所欢悦。然工匠之流,不知美丑,任意垒砌,将国人美之标准完全混乱,于是近数十年间,我国遂产生一种所谓"外国式"建筑,实则此种建筑作风。不惟在中国为外国式,恐在无论何国,亦为外国式也。本系有鉴于此,故其基本目标,在挽救此不幸现象,予求学青年以一种根本教育。中国有漫长的建筑历史,却没有产生自己的建筑学和建筑教育,中国有高度的古代文明,却迟迟没有产生科学的知识体系。此时,学贯中西的一代新人踏上舞台,开始在中国进行建筑教育实践,东北大学建筑系是当时中国最早开办的建筑系之一。②

我国传统的技术自成一范,它与所谓"艺术"的分类和教育实践紧密地结合在一起。比如书画的学习、创作和鉴赏相互融合。书画的临摹是学习者的必由之路,又成作伪者的雕虫。因此,对于书画的鉴定技术也就自然而然地为大家所掌握。黄宾虹对此有过研究:

> 书画作伪,唐以前已有,至宋代风气渐开,不过那时以此游戏。至明清,古董商势利,专造赝品,鱼目混珠、收藏书画者,若无鉴别能力,必定以伪作真。制造赝品的地方,过去如苏州、扬州等地最多,通称为苏州片、扬州装。对于书画作伪事,过去"赝园画学"记述颇祥,可作为历史凭证。对于鉴别古画,值得注意者有以下几种情况:
>
> (一)全赝品。就是通幅绘画皆伪。纸伪、画伪、款伪、印章伪、墨伪、色伪、装裱伪、题签或跋迹伪……
>
> (二)半赝品。其实就是赝品,不过作伪的情况略有不同而已。这又有几种情况……
>
> 鉴定书画除了对艺术有可感的直感和健康高尚的趣味外,还需要有历史知识和有关书画工具材料的种种技巧和经验。书画鉴定除了鉴定艺术水平的

① 摘自中央电视台八集纪录片《梁思成与林徽因》第一集。
② 摘自中央电视台八集纪录片《梁思成与林徽因》第二集。

高低,还要辨别其真伪。①

所有这些都需要特殊的技艺、技巧和技术。

但是,艺术院校的专业教育(包括建筑专业)也存在着改革的困境:一方面,我国的现代艺术院校大体上在沿袭着西方教育的形制和科制,比如"美术学院"(Fine Art Institute)不仅在艺术上采用了西方的"分类"原则(Fine Art/Useful Art),而且在科制上也基本与西方的艺术院校相匹配。虽然在形制上加入了诸如"国画"这样的专业教育,却仍显出我国自己的艺术传统弱势。另一方面,我国的艺术院校尚未将自己传统的艺术类型完全科制化,纳入自己的艺术教育体制中。我国的艺术教育要秉持两种精神:一个国际化,一是本土化,二者不可偏废。随着快速浮躁时代的到来,青年学子不重视遗产的学习,不重视古典知识的培养,诚如美国宾夕法尼亚大学艺术学院客座教授约翰·布拉托所说:"包豪斯②否定历史,他们对历史不感兴趣,对这些古典主义教科书不感兴趣。学习建筑的方式就是坐在教室中,无中生有地去'发明'一些东西,就是寄希望于灵感突发、天才涌现。在古典主义教育模式下,学生被教会如何使用一些建筑语汇。如果你是一个天才,毫无疑问会取得重大成就。如果你和大多数建筑师一样,是一个普通的建筑师,你也能设计出一些不错的建筑,因为你掌握了基本的建筑语汇。"③然而,杰作的灵感来源于技能的"专"和理念的"新"。

① 杨樱林编著:《黄宾虹》,北京:中国人民大学出版社,2009 年版,第 204、211 页。
② 包豪斯(Bauhaus)是德国魏玛市的"公立包豪斯学校"(Staatliches Bauhaus)的简称,创办于 1919 年 4 月 1 日,后改称"设计学院"。"包豪斯"是德语 Bauhaus 的译音,由"房屋建筑"一词倒置而成。"包豪斯"对世界现代艺术设计的发展产生了深远的影响,也是世界上第一所完全为发展现代设计教育而建立的学院。在设计理念上,包豪斯有三个基本观点:1.艺术与技术的新统一;2.设计的目的是人而不是产品;3.设计必须遵循自然与客观的法则来进行。包豪斯的创始人格罗佩斯的视野面向美术的各个领域,集画家、雕刻家甚至是设计师于一身。包豪斯对建筑师们的要求,也就是希望他们是这样的"全能造型艺术家"。因此在包豪斯的教学中谋求所有造型艺术间的交流,他把建筑、设计、手工艺、绘画、雕刻等一切都纳入了包豪斯的教育之中,包豪斯是一所综合性的设计学院,其设计课程包括新产品设计、平面设计、展览设计、舞台设计、家具设计、室内设计和建筑设计等,连话剧、音乐等专业也在包豪斯中设置。
③ 摘自中央电视台八集纪录片《梁思成与林徽因》第六集。

碑上地下(丧葬艺术)

死事若生事

人有生就有死,生死是一个具体的生命过程,却被人们抽象化。远古人类在认知和对待这一生命现象中,逐渐有了相对成熟的思维,有了抽象的能力,也有了"死"的概念。他们开始不仅关心生前的情形,也关心死后的位置。① 于是,各种各样对生命的抽象性阐释层出。值得一说的是,"生前"与"死后"是一个连续性过程,"生—死"虽是一个截面,却是一个从"量变"到"质变"的程式。"垂死"(the dying)指即将死去的活态。求生惧死作为人类的本性之一,会在抽象的范畴设计出各种各样的图式和情状,包括生前的"返老还童"和死后的屈肢葬(想象回归母腹的情形)都是人类求生冀活的表示。艺术家根据人类的这种心理,创造出许多以此为主题的作品。

"迟暮和渴盼返老还童"的抽象作品②

① 参见王海龙:《视觉人类学新编》,上海:上海人民出版社,2016年版,第295页。
② 取自同上书,第308页。

人类将死者的尸体或尸体的残余按一定的方式放置在特定的场所，称为"葬"。用以放置尸体或其残余的固定设施，称为"墓"。两者合称为"墓葬"。中国古代的墓葬制度和形制成为传统文化的一个极其重要的部分。早在旧石器时代就已经开始有了埋葬，考古材料证明，北京周口店山顶洞人就已经有了埋葬死者的方式。到新石器时代，墓葬已有了一定的制度。墓圹一般是长方形或方形的竖穴式土坑。仰韶文化和大汶口文化往往采取"二次葬"，将许多已经埋葬过的尸骨迁移而葬入同一墓坑内，以体现同一氏族的血缘关系。

商代是中国青铜时代的盛期，商代的墓葬制度中存在着严格的阶级和等级的差别，统治阶级的陵墓有着十分宏大的规模。河南省安阳的商王陵墓，有"亚字形墓""中字形墓"和"甲字形墓"。商王和各级贵族的墓，都用木材筑成椁室。亚字形墓的椁室，平面呈亚字形或方形。商王和各级贵族墓的随葬品极其丰富、精美。包括各种青铜器、玉石器、陶器、漆木器、骨角器等。妇好墓随葬大量各种青铜器。此外，商代统治阶级墓葬的特点之一，是使用大量的人和牲畜殉葬。商王和大贵族的陵墓，殉葬者少则数十，多则一二百人，包括墓主人的侍从、婢妾、卫兵和各种勤杂人员。另有完全供杀殉用的"人牲"。

从春秋晚期开始，中国进入了铁器时代。大约在春秋、战国之际，中国开始从奴隶社会向封建社会转变。这种变化在墓葬制度上也有所反映。河北省平山中山王墓和河南省辉县固围村魏国墓地，在墓室的地面上建"享堂"，但总体上看，战国时代的墓室仍然保持商、西周以来的形制。秦汉时代的墓葬有了较大的变化。普遍用横穴式的洞穴作墓圹，用砖和石料筑墓室，在形制上模仿现实生活中的房屋。这是中国古代墓制的一次划时代的大变化。这种变化主要是从西汉中期才开始的，首先发生在黄河流域，然后普及到各地。在秦和西汉前期，贵族地主阶级仍沿用竖穴式土坑墓，墓中设木椁。在长江流域及南方和北方的边远地区，竖穴式木椁墓一直延续到西汉后期，甚至东汉前期。在秦和西汉的竖穴式木椁墓中，棺椁制度沿袭周代的礼制，有严格的等级。有些汉墓还使用了所谓"黄肠题凑"。在地面上，统治阶级的墓已普遍筑有坟丘。在坟丘之前，往往设祭祀用的祠堂。

东汉时盛行在墓前建石阙，并置人物和动物的石雕像；还流行在墓地上立石碑，记述墓主人的死亡日期、家族世系及生平事迹。大约在西汉中晚期，在中原和关中一带开始出现小型砖建筑的墓，一般称为"砖室墓"。到了东汉，砖室墓迅速普及，成为全国各地最常见的一种墓。贵族官僚们的砖室墓规模较大，结构复杂，布局模仿他们的府第。许多墓里还绘有彩色壁画，西汉晚期开始出现的石室墓，到东汉在某些地区盛极一时。墓室中雕刻着画像，故称"画像石墓"。墓室的结构和布局，也是仿照现实生活中的住宅。有的石室墓，也绘有彩色的壁画。东汉时期，四川

省境内的砖室墓往往在壁上另嵌一种模印着画像的砖,称为"画像砖墓"。

陕西省临潼的秦始皇陵是中国第一个帝陵。陵园平面成长方形,有内外两重围墙。坟丘在陵园的南部,平面成方形。陵园的北部设寝殿,开帝陵设寝的先例。西汉的帝陵,除文帝的霸陵系"因山为藏"以外,都筑有覆斗式的方形坟丘,其位置在陵园的中央。陵园的平面成正方形,四周筑围墙,每面开一"司马门",门外立双阙。汉承秦制,在陵园设寝殿。汉代帝后合葬,同茔而不同陵。后陵在帝陵之旁,其规模较帝陵为小。以惠帝时在长陵建原庙为起始,西汉诸陵都在陵园附近建庙。东汉的帝陵,从明帝的显节陵开始,陵园周围不筑墙垣而改用"行马",并在坟丘之前建石殿以供祭享。从显节陵开始,陵园附近都不再建庙。以后每一个朝代的墓葬都有变化。此不详述。①

"生死有命",无论帝王还是百姓,生死之事不可避免。但是,活着的人,"生前"阶段的人,他们依据礼制、伦理、观念、习俗对逝者的"后世"进行各种设计、制作、装潢、创作、创造了符合特定社会价值的艺术作品,形成了特殊的艺术形制。这些被置于"丧葬文化"的范畴。或许多数人未曾想到,活人为死者的艺术,在很多情况下,比"活人世界"更客观、更准确、更丰富、更多彩;中国有"盖棺论定"之说②,表明只到了地下,才能够享受在阳间所无法企及的"定论",其中大量相关的表述皆可以归入"艺术遗产"的范畴,包括形制、设计、建造、样式、材料、符号、元素等。

人一旦死亡,就得到死亡的待遇,其间的细末足以呈现特定的文化系统。在汉文化传统中,丧葬习俗虽然各地不同,时代差异亦殊,但有一个共同点:"死事如生事",即死人在地下的"生活"依据阳间相同原则办理。甚至在有些地方,逝者享受更为"完美"的生活,比如"仙境"。同时,也享受更为"高规格"的待遇,因为人的生前与死后都构成了中国宗法社会不可以断裂的亲属纽带,正常的死者便到祖先那儿去"注册",成为活人缅怀的对象。宗法是讲究等级秩序的,"富贵之家,有权力的,遂尽力于厚葬。厚葬之意,不徒爱护死者,又包含着一种夸耀生人的心思,而发掘坟墓之事,亦即随之而起。"③

也因此,随葬物也就成为中国传统丧葬文化中最重要的遗产——不仅指随葬物作为"文物",丧葬文化本身也是一种无形的文化遗产。传统的"明器"(冥器),专指古代人们下葬时带入地下的随葬器物,也就是冥器。其实,迄今民间习

① 参见百度"中国古代墓葬制度"(作者:王种殊)。
② 此成语虽典出于《明史·刘大夏传》:"人生盖棺论定,一日未死,即一日忧责未已",反映的却是中国传统对人的功过的评价认定机制,即人死后盖上棺材盖之后,才能下结论,不死便存在变数。也就是说,只有人死后对其一生是非功过作出评价才算保险、才算数。
③ 吕思勉:《中国文化史》,北京:新世界出版社,2016年版,第234页。

惯的造纸车纸马,烧纸钱纸币等都是这一无形遗产的延续。"明器,古之葬礼也,后世复造纸车纸马。"(《阅微草堂笔记》)权威的解释:孔子曰:"之死而致死之,不仁而不可为也。之死而致生之,不知而不可为也。是故竹不成用,瓦不成味,木不成斫,琴瑟张而不平,竽笙备而不和,有钟磬而无簴。其曰明器,神明之也。"(《礼记·檀弓上》)

明器作为重要的丧葬文化组成部分,有完整的定制。以汉代为例,诸如石碑、塑像、玉器、铜器等各有规定;单就"明器的雕镂,以汉代亦很发达。饮食器、乐器等凡四十二种,一百九十七点。此外涂车九乘,俑三十六匠。此种定制为古来所无有的完备之数。"①明器中的雕塑也成为我国非常重要的艺术类型。值得提示的是,明器中的雕塑有一个特定的对象:为逝者创造。虽然我国古代的制度固有传承,比如汉代玉器之定制,悉从周制。②但地上与地下的器物建造不同,地上需满足现实生活的实用功能,地下毕竟是另一个世界,不仅可以代替,即便是实物,也重其观赏,非实际使用。这也决定了明器更具有观念性。

附带一个历史事实:我国地面上的遗产由于各种各样的原因被毁、被掠、被盗、被卖等,历史性地形成了巨大的浩劫。所幸,地下为我们保留、保存、保护下了大量的艺术遗产。学者将这种墓葬形制视为"深藏制度"。③以墓葬画为例,虽然中华民族绘画艺术传统悠久,但若失去给死人看的墓葬画,绘画艺术或失去了"半壁江山"。也因此,我国各种墓葬画形成了极具特色的部分:从现在的考古成果看,无论是战国时期的曾侯乙墓中的漆棺画,还是长沙马王堆出土的西汉墓中的帛画,抑或是长沙陈家大山出土的楚墓中的《人物龙凤图》,以及墓中的壁画、装饰画、雕像画、雕刻画等,这些艺术作品不仅内容广泛、形式多样、风格迥异,而且做工细致、工艺复杂,成为中国绘画史上重要的艺术类型。

言及墓葬形制中的艺术现象,需要与我国传统的丧葬文化联系在一起,原因之一在于中国的生死观和对待方式的特点,是直接将宇宙认知以直观的方式加以呈现。这是我国艺术发生学上一个至为重要的原理,即"道理"与"表现"并不是二元的,而是一体的。在丧葬文化中,迄今留给我们的许多文物都属于"礼制"范畴,比如丝绸织锦便是重要的物质技艺葬礼必备。《礼记·记运》载:"治其麻丝,以为布、帛,以养生、送死,以事鬼神上帝,皆从其朔。"其中治麻以得布,布以养生;治丝以得帛,帛以送死。这是对布与帛的区分,即布主要用于生前服饰,而帛主要用于尸服。而且在葬俗中等级森严。《礼记·丧大记》载,敛尸之制,先以衾覆。"君锦衾,大夫

① 郑昶:《中国美术史》,上海:上海古籍出版社,2015年版,第17页。
② 同上书。
③ 罗哲文:《古迹》,北京:中华书局,2016年版,第105页。

缟衾,士缁衾。"这里,锦、缟和缁代表不同的等级。① 中国的葬礼形制历来有将各种社会意义附着在具体的"文物"中,"丝绸"则是更为重要的礼制物品,古代遗址中的丝织、帛书等。② 深度阐释是为实验民族志的一种方法,也可运用于对它们的解释之中,比如马王堆的素纱禅衣,它已从简一的丝质尸衣成为类文物,其符号的抽象意义也因此具有了多维度的阐释空间。

长沙马王堆一号汉墓出土的素纱禅衣③(李春霞制作)

有意思的是,由于传统丧葬礼俗所遵循的圭旨"死事如生事",墓葬宛如住宅,具有现实"仿制"的意味;却又不尽然,因为墓葬还要赋予后世仙界的场景,那些在现实生活中都没有,全靠想象。另外,墓葬艺术并非一成不变,而是与我国的丧葬文化、墓葬形制的演化结合在一起。以目前我国的墓葬各类绘画形式的考古发掘的情况看,比如画像石、画像砖和壁画墓都不约而同地集中在西汉中晚期,显然不是一个偶然现象。在我国的墓葬形制中,墓葬是否有壁画有一个先决的条件,即墓中是否有室有壁。这与我国的墓葬形式存在着逻辑关系。大约在西汉中期前后,墓葬形式曾经发生重大转变,即将棺和随葬物置于一个有墙、有柱、有顶和有较椁宽大甚多的"室"内,而以室取代椁的作用。面积扩大的室壁使得壁画有了存在的余地。④ 因此,墓葬壁画及装饰也有了极大的发展。

墓葬的绘图像、画像有着独特的意义和意思。以山东嘉祥的武梁祠为例,其屋顶象征天穹。巫鸿分析:其画像的三个部分——屋顶、山墙和墙壁表现了东汉人心

① 参见袁宣萍、赵丰:《中国丝绸文化史》,济南:山东美术出版社,2009年版,第20页。
② 同上书,第57页。
③ 长沙马王堆一号汉墓出土的素纱禅衣,衣长128厘米,通袖长190厘米,仅重49克。参见夏明澄编著:《中国工艺美术史》,杭州:浙江人民美术出版社,2016年版,第46页。
④ 参见邢义田:《画为心声:画像石、画像砖与壁画》,北京:中华书局,2011年版,第29—33页。

目中宇宙的三个有机组成部分——天界、仙界和人间。① 至于祥瑞形象,也与中国的宇宙观有关系。人们通过自然现象和对自然的认知,将所谓的"祥瑞"与"灾异"用图像加以表述。在汉代,人们喜欢把动物绘制在马车、铜镜、香炉、酒盒、漆器上,以及房屋和墓室里。这些动物与人类共同构成祥和的画面。② 而"征兆"之象是艺术造型的重要依据。而中国人经常在他们的墓葬里表现和呈现祥瑞之相(像),将自然之相融入图画之像。③

中国的墓葬艺术的一个特点是为逝者而作。墓葬中的壁画不是给活人,而是给死人观赏,逝者享受,这是与欧洲的绘画传统不相同的地方。欧洲古代重要的绘画作品主要是给"神"看的。就题材论,中西方在艺术表现上差异甚大。西方或以神话中的众神为对象,或以基督教为题材。中国的传统中没有西方那样的宗教信仰,即使是"儒教",其主旨也是教人们如何生活。所以,中国画中绝少有纯然的、像欧洲那样的"神画"。不过在此要加一个注释,我国可能也有给"神仙"看的绘画作品。只可惜我们没能留下太多相关的地上的建筑。从历史的情况看,历史上有不少帝王是相信神仙的。仙人所居之所也有变化,最初是在东方海中,因而求仙的统治者不断地派人入海求仙人及不死药。后来仙境的位置又转移到西方,于是昆仑山、西王母成为人们求仙的对象。④ 所以,古代的一些帝王也建筑"仙居之所"。比如"汉武帝也和秦始皇一样,信崇楼大阁是为神仙所居的,于是先建起章宫,随又建高壮的台阁……听说它的高度达十五丈。再如神明台,其顶上则置有承露盘,盘则为铜仙人掌所捧同时盘上则置有玉杯以承露盘,说是饮了此露,就可长生不老,……当时的神明台,假定其高度已达十五丈的话,就可想象当时高层建筑术的发达状态……"⑤ 这些建筑中的艺术创造和创作也必丰富,因这些建筑艺术之无幸遗留,建筑中的其他艺术作品也荡然无存。

从目前发掘的墓葬遗址、文物的情形看,我国古代除了保留了大量的墓葬壁画外,还形成了一套特别的范式、形制和工序。以唐代的唐都长安周边的墓葬壁画为例,壁画绘于墓道及墓室或室顶。具体工序是:在经过修整的土壁或砖壁的壁面上,先抹上麦草泥层,然后涂抹白灰作地,是为地仗层。画工在地仗层上起稿作画。画稿常以炭条勾勒,然后正式描线施彩。常用的是各种矿物颜料,如铅丹、朱砂等,色彩有土红、石青、石绿、石黄、朱磦、银朱、紫色等。经过漫长的岁月色彩仍保留较

① [美]巫鸿:《武梁祠:中国古代画像艺术的思想性》,柳扬等译,北京:三联书店,2006 年版,第 92 页。
② 同上书,第 94—102 页。
③ 同上书,第 113 页。
④ 参见彭兆荣主编:《文化遗产关键词》(第二辑)"仙",贵阳:贵州人民出版社,2016 版。
⑤ 参见[日]关卫:《西方美术东渐史》,熊得山译,上海:上海世纪出版集团,2007 年版,第 57 页。

好。① 人们今天之所以还可以观赏到古代一些珍贵的壁画，也因为在"地下"特殊的条件下幸得保存。既然墓葬壁画是给死人看的，除了死者生前的生活成为绘画的题材外（由于能够到达墓葬壁画者，必为皇家贵胄、达官豪门，所以绘画的内容大多奢靡），也有一些图画是以引导死者灵魂飞天为题材的。

南越王玉衣的头部情形（彭兆荣摄）

为什么中国的墓葬绘画成为绘画史上重要的范式呢？大致有以下几方面的原因：1.保存方面的原因。由于墓葬深埋地下，与外界隔绝，不受空气、潮湿、风化、人为破坏等因素的影响，使得大量的绘画得以保存。2.得力于灵堂以画像代"尸"观念和习俗的发端和流行。一方面，亲人死后，死者仍然被想象成生活在自己的身边。所以，灵堂画一直以来成为一种传统习俗。3."入土为安"是人们理解和处理尸体的"归宿"，而将帛画覆盖在棺材上，称为"铭旌"，是用于引导死者去往冥间的一种方式。② 4.死者的阴间仍然与阳间生活一样，所以，人们要将在阳间的生活场景，特别是重要的生活器具都随身带去，而这些重要的生活内容、器具通过实物、描绘、拟制、符号等方式随之而去。绘画自然也就成了最为重要的手段。5.死者（通常为达官贵人、王侯将相）生前事迹成为绘画的题材，比如 1972—1977 年，在嘉峪关新城发掘了 16 座魏晋时期的墓，其中 7 座有壁画，墓主人是地方豪强，壁画内容除了神话故事外，还有墓主人生前宴饮、出猎以及为主人服务的农耕、畜牧、庖厨、打场等日常生活和劳动场面。6.墓中各类绘画、壁画成为古代神话故事和符号表现的特殊空间，而且许多墓建形制就是根据神话故事设计的。这反而成为地上（阳间）生活所无法表现的情形。比如在山西太原发掘的北齐娄叡墓，是考古学上的重大发现，此墓壁画之高是空前的。墓主人娄叡是北齐武明皇太后之侄，官至大将军

① 参见杨泓、李力：《美源：中国古代艺术之旅》，北京：三联书店，2008 年版，第 189—193 页。
② 李福顺：《绘画史话》，北京：社会科学文献出版社，2012 年版，第 19 页。

大司马、太师。整个壁画分为两部分,墓的建制和绘画表现了主死后飞天的情景。①

人生时活在地上,死后葬在地下,宛若隔世。这种阴阳两界的隔离,需要根据、借助特定的礼仪来完成,具体的原则和规矩大致是:传达来自不同世界观的"看待",然后是不同的"对待",最后方可享受相应的"待遇"。墓葬艺术既反映活人对死者的"看待"(世界观),真实地体现活人对死者的"对待"方式(丧葬习俗),历史遗存下的逝者"待遇"(墓葬形制和文物)。丧葬艺术所呈现的差异也构成了艺术本身重要的范式,包括对丧葬艺术的解释需要回到创造和制作艺术作品的背景和语境中去。比如在埃及,艺术家们的绘画主要是给死人看的。在"两河国家"②的艺术家们的绘画却是给活人看的。③ 不同的丧葬文化决定着特定艺术体系的整个艺术形式,乃至艺术作品的趋向、风格、差异、特色、工艺、材质等;有时与生态环境有关。多数民族的丧葬习俗是将死人埋在地下;但埃及人认为,地下并没有死者的藏身之处,因为埃及在许多地方每年差不多有一半时间在水底下,尼罗河的洪水每年夏季都会如期而至,淹没这个国家的许多地方。同时,埃及人相信,他们的尸体过了若

帕帝亚沙卡木乃伊棺木④(彭兆荣摄)

干年会重获新生,因此,国王和富人就会为自己在地面上修建陵墓。他们的尸体会

① 李福顺:《绘画史话》,北京:社会科学文献出版社,2012年版,第51—54页。
② "两河文明"又称"两河流域文明"、美索不达米亚文明(Mesopotamia culture),指在两河流域间的底格里斯河和幼发拉底河之间的美索不达米亚平原所发展出来的古代文明,也是世界上最早的文明之一。
③ [美]V. M. 希尔耶:《艺术的性格》,秦传安译,北京:中央编译出版社,2010年版,第14页。
④ 这尊木乃伊(前725—前700)属于古埃及25世王朝早至中期的棺木,现在澳大利亚悉尼大学尼察森博物馆(the Nicholson Museum)。See Turner, Michael. *50 Objects 50 Stories*. Sydney:The University of Sydney, 2006, p. 8.

用一种特殊的防腐方式加以处理,那些经过防腐处理的尸体被称为"木乃伊",木乃伊被放进外形与人体相像的棺柩(也叫"木乃伊箱")里,在陵墓和神殿的灰泥墙壁上描绘图画——数以千计的图画覆盖了每一寸空间。这些图画是在墓主活着的时候就画成的。① 而这些绘画的真正呈现却是在陵墓中。

所谓"死事如生事"是指那些所有的工程设计、制作、符号无不具有实在的意义,按照现实的概念和模型移植于地下。比如,墓地即"阴宅",就是在地下所居之处。本质上,它与人们在地上盖房子并无差别。宅的本义是"寄托之处",藉以托生。《说文解字》释:"宅,所托也。"宅原指活人的居所。后来,宅用来代指死者的墓地、墓穴。《礼记·杂记上》云:"大夫卜宅与葬日。"《疏》云:"宅谓葬地。"《注》云:"宅,墓穴也;兆,茔域也。"所以,中国的相宅术包括两方面:一是相活人居所,二是相死人墓地。② 《宅经》上说:"故宅者,人之本。人以宅为家,居若安,即家代昌吉。若不安,即门族衰微。坟墓川岗,并同兹说。"③

由于在观念上,阴间世界要以阳间世界为榜样进行设计,原则上,地上有的,地下也有。除了死者生前所使用以及按礼俗所附带的"随葬品"外,一个重要的差别是,地下是"死的",地上是"活的",将活动的对象符号化、静止的、凝固化是艺术所擅长者,艺术由此充当了最好的媒体。巫鸿以山东嘉祥的武梁祠为例,其屋顶象征天穹。巫鸿分析:其画像的三个部分——屋顶、山墙和墙壁表现了东汉人心目中宇宙的三个有机组成部分——天界、仙界和人间。④ 至于祥瑞形象,也与中国的宇宙观有关系。人们通过自然现象和对自然的认知,将所谓的"祥瑞"与"灾异"用图像加以表述。在汉代,人们喜欢把动物绘制在马车、铜镜、香炉、酒食、漆器上,以及房屋和墓室里。这些动物与人类共同构成祥和的画面。⑤ 这些绘画、符号、材料、色彩无不成为特定价值的具体实践,同时又形成了独特的形象叙事。

毫无疑问,墓葬艺术是我国非常独特的遗产,人们甚至将最为奢靡的财富久留给"天堂",将最具有创作力的作品放置于"地下"。这对其时是一件丧事,对现时却是一件幸事。因为中国的帝王政治,朝代更替有一个惯例,即新朝通常会将旧朝的遗迹清除掉,"焚书坑儒"开了一个帝国先河,从此以后在封建社会再无"百家争鸣"的局面出现。这使得地面上很难经久存续下大宗的特质化遗产。而墓葬形制却在一定程度上使得这些遗产幸免于难。也正是这个原因,我国现在博物馆的最大宗

① [美]V. M. 希尔耶:《艺术的性格》,秦传安译,北京:中央编译出版社,2010年版,第9页。
② 王玉德、王锐编著:《宅经》,北京:中华书局,2013年版,第12—13页。
③ 同上书,第9页。
④ [美]巫鸿:《武梁祠:中国古代画像艺术的思想性》,柳扬等译,北京:三联书店,2006年版,第92页。
⑤ 同上书,第94—102页。

遗产宝贝大都来自于地下,尤其是帝陵,不仅保留了大量的珍宝,也是研究古代现实生活的模型。比如关中西汉帝陵的整体规模以胶营造意匠,都是一座座"象天设都",以已开掘的汉景帝阳陵的形制来看,总面积占地十二平方公里,包括帝陵、后陵、南北区从葬坑、陪葬坑、刑徒墓地、阳陵邑度陵庙遗址等。3000多件精美的男性裸体彩绘俑,200多件女性裸体彩绘俑以及大量栩栩如生的猪、狗、牛、羊等畜俑并兵马器和兵器,奢华而壮阔。① 当然,有些随葬品具有明显的"地方特色",以良渚文化与龙山文化相比,前者的随葬品比后者丰富,"玉殓葬"是主要的特色,还有随葬猪、狗的习俗,但未见羊和獐牙。龙山文化墓葬随葬獐牙较多。②

汉阳陵墓遗址(彭兆荣摄)

树碑立传的视觉性

我国古来有"树碑立传"传统,为我们留下了一笔难得的艺术遗产。就丧葬形制而言,所谓"树碑立传"即在墓葬中建造墓碑以志纪念的传统风俗,但这种形制并非一蹴而就。有史可证,我国远古实行"墓而不坟"的习俗,只将尸体埋在地下,地面不树标志。后来逐渐有了地面堆土的坟,才有了墓碑;却是百姓习俗。帝王陵墓并不树碑。连人文始祖黄帝陵今天在何处,都无定论。③ 所以我国古代大多数的陵墓都是"被发现"的,而且不少发现纯属偶然,比如殷墟遗址是以甲骨文的发现为契机才被发现的④,发现它的故事人所熟知,兹不赘述。在迄今为止的考古材料中,在商代墓葬的地面上,并未发现坟丘的遗迹,这与文献记载的情形是一致的。据《礼记》记载,孔子在将他的父母合葬于防的时候曾说:"吾闻之古也,墓而不坟,

① 罗宏才:《中国时尚文化史·先秦至隋唐卷》,济南:山东画报出版社,2011年版,第93页。
② 参见郑重:《中华古文明探源》,北京:中国出版集团 东方出版中心,2016年版,第139页。
③ 参见任常泰:《中国陵寝史》,台北:文津出版社有限公司,1995年版,第2—3页。
④ 同上书,第6页。

今丘也,东西南北之人,不可以弗识也,于是封之,崇四尺。"郑玄注曰:"墓谓兆域,今之封茔也。古谓殷时也,土之高者曰坟。"(《礼记·檀弓上》)可见殷商时期的陵墓还没有实行坟丘的墓葬制度。① 显然,我国的镌刻墓碑以志纪念的习俗也非一蹴而就。

人在活着的时候是遵次序、按等级的,这由社会结构所决定。不同的时代,家族、阶级、姓氏、宗教、男女、行业等都依据相应的伦理阶序、社会组织和结构对人进行划分。人死后,这些等级观念和结构次序也会照样搬移到地下。其中有些规则具有共同的特征,只要参观任何一个帝王陵墓遗址,便一目了然。当然,墓葬也有自己的特点,属于特定的墓葬形制,比如"直肢葬"和"屈肢葬"即是人类最为通常的两种葬俗。但所依据的观念则反映了不同时代和族群的特殊观念,比如对于"屈肢葬"的一种解释是回归婴儿在母腹里的形态,这显然是"再生"的意象。考古资料显示,在青铜时代,屈肢葬渐渐让位于直肢葬。② 而在漫长的阶级社会里,皇家贵胄的墓葬与寻常百姓不同。考古学家柴尔德专门用"皇家墓葬"(royal tombs)来加以区分和定义:"在这些墓葬里,死者相当可观的财富被置于墓中或被花在营造和装饰墓葬上。"③这也自然涉及了纪念性墓葬建筑和装饰艺术的问题,可以说是现实生活在地下的"复制",至少对于中国的丧葬文化是如此。同时,也体现了"树碑立传"的文化差异。

树碑立传是给人看的,"视觉性"作为艺术表述的特性也因此凸显。墓葬通常有碑刻,在此我们对我国的石刻建筑做一个大致的巡礼。就建筑形制而论,我国的建筑材质以木为主。"不同于埃及人、希腊人和罗马人以石为建筑材料,中国人以木建屋,极易毁于火灾、劫掠和疏忽……而这种灾难在中国历史上不断重复上演。"④这也导致大量的艺术品被毁。有意思的是,我国的雕刻艺术和石质艺术品却"所幸"通过墓葬形制得到了保存。

有西方学者认为:"早期中国的墓葬并没有纪念性雕塑。1 世纪汉明帝时期,礼制发生了重大的变化,即将以前墓园之外进行的祭礼移到墓葬之中,因此墓葬成为世俗权力和祖先崇拜的交汇点。墓葬前面建有祭殿,而祭殿之外有神道,神道两侧是人像和动物像。这个传统一直持续到 19 世纪。神道构成了现存的前现代时

① 参见任常泰:《中国陵寝史》,台北:文津出版社有限公司,1995 年版,第 12 页。
② [英]戈登·柴尔德:《历史的重建:考古材料的阐释》,方辉等译,上海:上海三联书店,2012 年版,第 202 页。
③ 同上书,第 214 页。
④ [英]迈克尔·苏立文:《中国艺术史》,徐坚译,上海:上海人民出版社,2014 年版,第 78 页。

期中国纪念性雕塑的主体。"①苏立文认为,中国发现的最早的纪念性石刻的时代在西汉时期,明显落后于其他文明;同时也暗示纪念性石刻的出现可能受到来自西亚的影响。其中的关联与霍去病或许存在关系。霍去病墓葬中的大量石刻雕像等石质纪念品与中国早期艺术大相径庭。许多学者已经指出,用这样一组石像来纪念一位功业立在抗击匈奴之上的中国将军是再恰当不过的,因为中国就是从敌人那里学会了饲养石刻中的战马,并用来有效地打击敌人。②

从工艺方面看,"西汉时期的石刻非常粗糙,工匠们可能还没有完全掌握圆雕技术。他们更习惯于用陶土作坯制造雕塑。将陶俑放置在墓葬内或旁边作为生人的替代品的传统在战国时期就已经很普遍,到汉代则更为流行。随葬陶俑的数量跟死者的身份密切相关。"③尽管石刻浮雕的做法可能来自西亚,但是,到东汉时期,石刻艺术已经完全本土化,石刻浮雕画像几乎见于中国每个角落……尽管几乎所有汉代艺术母题都已经转化为浮雕题材,但是,汉代浮雕并不是真正的雕刻艺术,它只不过是在扁平石板上的平面雕刻,或者是平面雕刻和一些赋予其质感的背景组合。④ 这样的评述虽然有大量的历史材料给予支持,但未必周延,因为如果以古埃及、古希腊、古罗马的纪念碑性的石质建筑艺术作为对照的样本,中国的雕塑艺术或许确实没有上述文明那么悠久,毕竟我国的建筑传统中以木质材料为主的形制,难以产生墓葬之外的石质雕塑艺术。但是中国的书法刻制艺术却是很早就有的。

其实,我国自古就有将事件铸造、铭刻于金属物或石材上的传统,即所谓"铭之于金石",用于永久保留,以示后人。现在发现的钟鼎文字,在结尾每有"子子孙孙永宝用"的字样,意即在此。⑤ 墓碑是一个重要的器物符号。"立碑就是中国文化中纪念和标准化的主要方式。若为个人修立,则或是纪念他对公共事务的贡献,或更经常的是以回顾视角呈现为死者所写的传记。若由政府所立,则或是颁布儒家经典的官方文本,或是记录意义非凡的历史事件。总之,碑定义了一种合法性的场域,在那里'共识的历史'(consensual history)被建构,并向公众呈现。"⑥可见,器物性的丧葬符号"碑"是一个以竖立凸显的器物对死者进行纪念的方式,包含了大量

① Paludan, A. *The Chinese Spirit Road: the Classical Tradition of Tom Statuary*. Part 2. New Haven and London: Yale University Press,1991.另见[英]迈克尔·苏立文:《中国艺术史》,徐坚译,上海:上海人民出版社,2014年版,第83页。
② [英]迈克尔·苏立文:《中国艺术史》,徐坚译,上海:上海人民出版社,2014年版,第81页。
③ 同上书,第83页。
④ 同上书,第89页。
⑤ 参见陕西省博物馆、李域铮等编著:《西安碑林书法艺术》,西安:陕西人民美术出版社,1997年版,第3页。
⑥ [美]巫鸿:《废墟的故事:中国美术和视觉文化中的"在场"与"缺场"》,肖铁译,北京:三联书店,2012年版,第36页。

历史记忆的符码,重大公共事件、事物的记录,对社会公共伦理的宣告和传播,对个人功德、功绩的颂扬,以告示后人。在家族范围,墓碑与牌位相互建构,前者与尸骨同葬一处,它不被移动,永久性地标识死者的所葬的地点,供后人在特殊的时刻(社会公共节日,比如清明节等),或家族内部特定的时间进行悼念、祭扫活动。而牌位则随所属的家庭、因扩大的分支、因迁徙、因移居等而被随身携带,竖立在新的家屋的主厅的正位上。在家族的世系传承中,牌位意味着祖先与活人家族并没有分开,也有庇护的意味。

树碑立传除了实际上的功能外,还有象征和垂范的意义和意思,即以一种对逝者特殊的对待"规格"以表彰其生前作为。所以,视觉性除了有"面对"先辈的缅怀外,还有感受典范的作用。那些制作者、制造者、工匠绝对无法料想到,他们的"作品"竟然可以被活者所见到。他们更是无法想象这些作品成为艺术遗产后,将面临着被人品头论足,面临着不断"被阐释"的情形。那么,如何对丧葬艺术作品进行具有视觉性的观察和分析呢?对此,巫鸿先生对武梁祠中画像艺术的研究值得借鉴。对于墓葬艺术的视觉性研究,图像的形式符号是一个重要入口。巫鸿先生对此进行了极具价值的阐释:

> 所有对艺术品所做的历史研究都是阐释性的,每种识别、分类或分析都仅仅是一种阐释,而非唯一的阐释。无论持形式主义观的研究者和考古学家,还是专攻图像志的研究者,或是持社会学观点的学者,他们的阐释都具有自己的理由和特殊观点。但这不等于说阐释理论是一成不变的或独立自主的。从一个角度看,每个学科的工具,即理论和方法论,在探索充满未知数的过去历史时是必要的。①

而且,任何视觉图像和符号,都不过是提供给读者和观众的媒介,读者和观众完全可能在同一个视觉图像符号中拥有自己的阐释权。这也是艺术最具魅力之处。不过,任何阐释都是有条件的、限制性的。这就是艺术图像符号本身所拥有的"权力";仿佛一个人在镜子面前,镜子所呈现的必定是"那个人"。至于不同的观者对于那个"镜像"有何看法,做何阐释,都是根据那个既定的"镜像"做出的个性化的感受和阐释。这便是"镜像权力"。②

对于墓葬艺术品的视觉性符号而言,情势还更为复杂,这里涉及多重因素:1. 墓葬艺术作品原本是给"死人"看的,今天的人们可以看见,其实涉及一种"禁忌",

① [美]巫鸿:《武梁祠:中国古代画像艺术的思想性》,柳扬等译,北京:三联书店,2006年版,第79页。
② 参见邓启耀:《我看与他观——在镜像自我与他性间探问》,北京:清华大学出版社,2013年版,第19页。

即我们的所作所为正是传统观念中最忌讳的"掘祖坟"的事情。在这个道德范畴，每位观者都有意回避这一忌讳，并刻意不去思考这一问题。然而，"己所不欲，勿施于人"，最困难的事情就是"设身处地"，即因为那不是我和我的家族。但是，其中出现了一种有意思的现象：作为一般的平头百姓，墓葬没有什么值钱的随葬，墓碑的作用主要在于纪念、记忆和记号。而帝王和贵胄便不一样，大量的随葬品对人们欲望的勾引，早已突破掘墓禁忌和丧葬伦理的"底线"。这就形成了一种怪异的现象：地上面有墓碑的没有什么值钱的随葬品；反之，有珍贵明器的，地面上不树墓碑。于是，这就引导盗墓者去"发现"；为了"发现"，史上还出现了诸如"洛阳铲"，即专门用于勘探古墓中明器的工具。有意思的是，洛阳铲后来被逐渐改进，最早广泛使用于盗墓，而今却成为考古学工具。考古学家卫聚贤在1928年目睹盗墓者使用洛阳铲的情景后，将其改进运用于考古钻探，在中国著名的殷墟、偃师商城等古城址的发掘过程中，发挥了重要作用。2.墓葬艺术作品大多有其特定时代的价值性功能。这是美学与功用相配合，即"美"不能脱离"用"，至少中国的情形是这样。比如南越王所着玉衣。玉衣是汉代帝王和贵胄死时穿着的殓服。玉衣又称玉匣，由2291块青玉用丝线连缀，称"丝缕玉衣"。这也是我国所发现的第一件形制完备的西汉玉衣。在南越王的玉衣殓服头顶有一个圆形的"出口"，是作为"魂归西天"的通道。至于像"松""鹤"等形象，被赋予了特殊的意义。3.欣赏墓葬艺术品与欣赏当世之艺术家的作品完全不同；具有其时和古时对话的媒介性质。后者的作品是给活人看的，作品的创作必须考虑"在世"价值；而墓葬艺术则属于"后世性"，虽然创作者都是"在世者"。4.由于墓葬艺术作品给死人看，死人是没有现世的物理"时间制度"的，具有"不朽"的价值凭附，因此，所有材料、颜料等也格外讲究，比如玉、金、朱砂等。这些材料也被用于在艺术上表达"不朽"：既是材质上的难以"腐朽"，也是价值上经久"不朽"。

概而言之，死事若生事，并非只是复制，阴阳相效，为宗法世系故；为逝者树碑，并非只为逝者，生者为之，为垂青史故；给死人看的艺术，并非"死"艺术，活人分享，为续遗产故。

发生在泉州的故事

我国方圆辽阔，地缘甚殊，很难言说周圆，"此地"的规则，置于"彼处"可能完全是另外一个样；"此群"的适用，换到"他群"便可能不适。文化多样性在我国的艺术遗产中有充分的显示。墓葬形制也是这样，甚至有些墓碑上的符号和形象足以反映远远超越家族的历史印迹。发生在"海上丝绸之路"之重要口岸的历史名城泉州

的情形便可为证。任何文化都是交流和交通的,尤其在历史上由人所"携带"的文化进入另一文明形态中,一些"异邦人"死于他乡、葬于他乡,也会通过墓碑的修立将他们在世的事迹用文字、符号镌刻在墓碑上。真切地反映了不同形象的艺术表现方式。基督教在中国东南沿海——福建省泉州地区所发现的石碑、墓碑上的十字符号形象便是如此。长期以来,西方传教士的"东方使命"一直受到不同时期、不同国家的殖民政治、经济、军事和文化等因素作用表现出明显的殖民政治化变迁;对西方传教士形象的历史评价也因同样的原因大幅起伏。然而,基督教在"东方遗迹"的器物性符号中留下的文化含义却相对稳定;特别是一些符号的意义经过地方化、本土化,或者其形象经过不同民族、地方性群体的接受、融合而成为一种新的符号形象之后,以一种特殊的艺术性视觉方式存留下来,值得研究。

近一个世纪以来,在中国东南沿海,特别是泉州地区陆续发现(包括考古挖掘)一些刻有十字架、天使、华盖、莲花、人像及八思巴文铭符的墓碑。此举两例:

碑1　　　　　碑2

第一块石碑于1926年在泉州奏魁宫被发现。现藏于泉州海外交通史博物馆。属元代作品。石碑为尖拱形。碑上雕刻有一位头项乌纱帽,端坐于云朵之上、长着两对天使翅膀的男性,他的背后是一个十字架。当地人称之为"蕃丞相"。在泉州发现的"蕃丞相"石碑共有三方,形象大同小异。同类墓碑上有些还有梅花、有飘带的宽袖服饰,有的形象长耳垂肩等等。20世纪30年代,德国学者艾克(Gustav Ecke)曾在北平天主教大学杂志上撰文,认为泉州这方"蕃丞相"的宗教背景为基督教(景教)。① 石碑是古希腊和波斯有翼神像与基督教天使相结合的产物。这种形象通过基督教徒为传播媒介,经过叙利亚、亚美尼亚,向东传入中国。② 第二块墓

① 景教即于唐代传入中国的基督教聂斯脱利派,以 Nestorius 命名。元代蒙古族入主中原,该教与当时传来的天主教统称也里可温教——蒙古语对基督教的称谓,意为"有福缘的人"。

② 参见吴幼雄:《泉州宗教文化》,厦门:鹭江出版社,1993年版,第253—256页。

碑系古基督教徒的碑石,墓碑雕刻着两个符号:十字架、莲花,此外还有中文"柯存诚,侍者长"。该墓碑现存于厦门大学人类博物馆。

类似的墓碑还有不少,比如1979年在泉州北门外的后茂村发现的一块墓碑,为基督教徒王克忠夫妇的合葬墓。墓碑上部镌刻着英文,下部镌刻着中文符号。总体上看,泉州出土的古基督教墓碑多数属于也里可温的。① 在这些墓碑中,有的雕刻叙利亚文字拼写的中亚地区方言,有的掺杂了蒙古语,有的是回鹘文字拼写的当地方言,有的则是蒙古的八思巴文字拼写的汉语。王铭铭教授猜测"它可能是蒙古人或色目人冒充汉人,或汉人信奉也里可温教的墓碑碣"②。

这些墓碑符号形象曾引起西方学者和传教士们的注意和重视,穆尔教授(A. C. Moule)、艾克博士(G. Ecke)、奈斯教授(T. Rice)、克兹博士(O. Kurz)、弗郎多(Ferrando)、摩雅教父(S. Moya)等或亲自到泉州稽考,或对墓碑进行解释。尽管对这些不同宗教背景"粘贴式"符号渊源的解释迄今为止仍见仁见智,但对诸如十字、天使形象等与西方基督教有关的符号却有一个共识,即西方形象的东方化、中国化、地方化。克兹博士甚至用了"完全的中国化"。奈斯教授则以"东方化"概括之。福斯特在《刺桐城墙的十字架》③一文中认为,这些符号形象受到"一般基督教的影响"而不仅仅为景教。④

毫无疑问,对于这些随西方基督教而来的符号所构成的形象意义我们至少需要进行两个层面的解读:一、符号形象的缘生意义;二、中国的地方化过程。十字符号的意义大致有以下几种:最有代表性的当然指基督教把象征思考的地理位置的十字形点状与耶稣的十字架相关联。与之联系的传说是在天使的指引下,诺亚让儿子闪(Shem)和孙子麦基泽德(Melchizedek)把亚当的遗骨从埋葬的洞穴转移到地球的中点。而人们更为熟知的十字架是基督教象征——处决耶稣的刑具;通过再生,十字架又成了永恒的生命象征。十字符号同时具有空间意义,它是上下左右的交汇点。在不同民族的文化理解中,它大都有方位,特别在丧葬、建筑等方面超越了简单的丈量性器具的功能指示,而与教堂、庙宇、墓地等生命(肉体和精神)象征联系在一起。它具有对称价值,人们还可以从形体结构中附加不同的含义。当然,十字符号还有一个较为普遍的指喻,即象征着"生命树"。总之,十字符号的生命理解和宗教含义大都与"生-死-再生"的原型相伴相属。泉州墓碑中的符号形

① "也里可温"是元朝人对基督徒和教士的通称,即唐代《大秦景教流行中国碑》所见的"达娑",是袭用波斯人对基督徒的称呼。
② 王铭铭:《逝去的繁荣:一座老城的历史人类学考察》,杭州:浙江人民出版社,1999年版,第79页。
③ "刺桐"为泉州的古称。
④ Foster, F. *Crosses from the Walls of Zaitun*. See *Journal of the Royal Asiatic Society*. Parts 1—2, 1954.

象自然与"生－死－再生"的原型息息相关,只不过"东方化"罢了。

基督教十字符形象在泉州的墓碑中显然演变出了崭新的意思。人们看到,石碑上的十字符号、天使羽翼属于古基督教的;莲花、"华盖"属于佛教性质的;乌纱帽、梅花则属于中国本土的东西。由于这些墓碑多为元代遗物,自然少不了蒙古文化的因子,如八思巴文。事实上,在泉州地方还有大量回教等的符号。我们当然不会因此做出那些墓碑的拥有者——人或家族同时笃信多种宗教,隶属于多种教派这样的判断。纵使是教徒,他们也只能皈依其中的一种宗教。事实上,宋元时期,世界上的主要宗教都有过传入泉州的史迹:有印度教、回教、基督教、摩尼教、喇嘛教,且留下了许多派别的痕迹。① 所以,我们偏向于认为,那些墓碑上的宗教符号更多地属于"形象的借用"。它的意思与当地人的生死观念相吻合。总之,这样的符号形象借助是在"地方知识"(local knowledge)背景中完成的。但是,为什么从宋、元到明初这一历史时期在中国东南边陲沿海会出现如此集中罕见的宗教文化交流和交融现象,为什么像泉州这样的地方可以接纳多种不同背景的文化等问题,值得我们进一步探讨。

宋元时期,特别是在元代,泉州扼地理之显要而成为对外贸易、海外交通和文化交流的盛极一时的东方大港。外国人纷至沓来。除了汉人和蒙古人外,还有来自阿拉伯、波斯、叙利亚、也门、亚美尼亚、印度、爪哇以及遥远的非洲和欧洲各地的人们。他们中有商人、传教士、教徒、旅游者、水手、骑士、妇女和儿童,也有王子、贵族和使节。泉州海外贸易之兴盛,诚如元代著名文人吴澄所说:"泉,七闽之都会,番货远物异宝珍玩之所渊薮,殊方别城富商巨贾之所窟宅,号为天下最。"②马可波罗在他的《游记》中记述了他抵达时的情况:"……抵达宏伟的刺桐城。在它的沿岸有一个港口,以船舶来往如梭出名。船舶装载商品后,远到蛮子各地销售。运到那里的胡椒,数量非常可观,但运往亚历山大供应西方世界各地需要的胡椒,就相形见绌,恐怕不过它的百分之一吧。刺桐是世界上最大的港口之一。大批商人云集这里,货物堆积如山,的确难以想象。"③泉州自归元后,元朝政府对海外贸易采取了积极提倡的政策。除了政治、经济、军事、外交及多元民族关系等因素外,还鼓励外蕃贸易。至元十四年(1277年)元世祖便下令在泉州设置市舶司,实行"每岁集舶商于蕃邦,博易珠翠香货等物,及次年回帆,然后听其货卖。"④允许"番舶诸人往

① 参见韩振华:《宋元时代传入泉州的外国宗教古迹》,《海交史研究》1995年第1期。
② 吴澄:《送姜曼卿赴泉州路录事序》,《吴文正公集》卷16。
③ 见陈开俊等译:《马可波罗游记》第3卷第6章"爪哇岛"、第2卷第82章"泉州港及德化市"。
④ 《元史》卷94《市货二,市舶》。

来互市,各从所欲。"①结果,不仅交通驿站遍布中国境内,而且贯穿欧亚大陆。及至元末,泉州的海外贸易空前兴盛,被誉为"东方第一大港"。②

这样的历史背景和海外交通上的重要港口也必然促使各种文化集聚到泉州。元代的欧洲人由海路往返于中国者,大多先在泉州登陆,经福州,溯闽江,越仙霞岭,达钱塘江,然后再沿运河北上至汗八里,从陆路则由北京居庸关,经大同、河套、宁夏、凉州、甘州、肃州、嘉峪关往西域。元代基督教之传入泉州亦循此海陆二路。比如意大利圣芳济各会所派传教士就有先抵刺桐(泉州)港,再由此北上者。1313年,基督教还在泉州设了一个主教区,派日辣多(Gerado)为第一任主教。③ 而由陆路和海路到泉州的教徒略有不同:"从海路来的景教徒大多兼营贸易。"④藉此可见,基督教曾在泉州留下大量遗迹,并延续至明代。关于泉州与海外交通和交流上的密切关系在西方学者的著述中也多有提及。比如赫德逊在《欧洲与中国》一书中提到最早到中国来的欧洲人为葡萄牙人,而葡萄牙人在中国最早的居留地是福建泉州和宁波。⑤

根据考古挖掘,泉州的景教碑刻被称为"刺桐十字架"不断被发现。明万历四十七年(1619年)泉郡南邑西山古圣架碑出土。崇祯十一年(1638年)在泉州仁风门外东禅寺附近发现古十字石。同年在泉州水陆寺也发现了古十字石。1906年,西班牙天主教士塞拉菲莫雅在泉州奏魁宫发现一个胸前有十字架的石刻。20世纪三四十年代,在拆除泉州古城墙的时候,出土了许多景教碑刻。加之近年来的发现,泉州古基督教石刻多达三十余方,其中属于景教的有二十余方。⑥ 对于泉州碑刻中的那些基督教符号形象的文化成因,除了上面的历史原因外,不同的知识体系和观念价值无疑也是本文关注的重点。

不言而喻,一种符号形象进入另外一个文化体系至少存在以下三种因素:一、该符号形象的知识和观念为另一个社会所接受。不管这种接受是主动的抑或被动的。二、接受方具备接纳不同背景的社会价值的足够的开放度。三、地方社会对"异形象"的接受并非全盘移植,而是一种以主体社会知识和价值观念为原则的融化和整合。所以,即使是同一个十字符号,泉州地方碑刻与基督教的符号意义已经产生了巨大的距离。它已经被赋予了新的意义。那么,究竟泉州墓碑上的"新形象"是怎样产生的呢?

① 《元史》卷10《世祖纪七》。
② 参见庄景辉:《海外交通史迹研究》,厦门:厦门大学出版社,1996年版,第101—110页。
③ 王铭铭:《逝去的繁荣:一座老城的历史人类学考察》,杭州:浙江人民出版社,1999年版,第79页。
④ 见李玉昆:《泉州海外交通史略》,厦门:厦门大学出版社,1995年版,第136页。
⑤ 参见[英]赫德逊:《欧洲与中国》,王遵仲等译,北京:中华书局,1995年版,第216—217页。
⑥ 李玉昆:《泉州海外交通史略》,厦门:厦门大学出版社,1995年版,第139页。

我们相信,造成碑刻符号形象的因素不是单一性的,但我认为其中最重要的两个原因是所谓的"合儒"现象和地方性的知识融汇。所谓"合儒",指西方基督教传教士们借助中国传统的儒家文化所做的融合,具有明确的策略性。"合儒"现象虽然在利玛窦之后形成了一种明确的宗教"改造"策略,但我们相信,任何宗教在进入另一个国家或民族的社会过程中都必须借助传统的力量。虽然元代的统治者为蒙古人,毕竟中华之主体民族为汉人。泉州的碑刻同样包含了"合儒"形象。

对于"合儒"的必要性,利玛窦认为:"儒教是中国的正宗,是中国最古老的宗教。它统治全国,有大量的文献记载,因此比其他两个宗教(释、道)更享有盛名。"中国人对它百分之百的相信。对于"合儒"的可能性,利玛窦认为基督教神学与儒家思想并不存在多大分歧。"儒教的普遍提法和最终目的是使国家和平安定,家庭和睦相处……它与理性之光——基督教信仰是很一致的。儒家思想除个别特殊外,与基督教并没有多大的差异。"利玛窦从儒家的特点中看出它与基督教没有根本冲突,信仰儒家经典不妨碍信仰基督教教义。祭祖、祭孔与基督教礼仪也不矛盾,因此,儒家经典可以为基督教神学吸收,吸收的最终目的还是为了使中国人更容易全盘接受基督教教义。① 然而,基督教制定的"合儒"方略除了所谓的"补儒""益儒""超儒"工作外,它对儒家还有一个辨识前提,即所谓的儒为"先儒"(指回归孔孟)而非"后儒"(宋明理学)。对后者天主教基本上是排斥的。比如艾儒略(Giulio Aleni)与其先辈利玛窦等人一样,以证明"天"即"上帝",驳斥理学将"天"视为非人格的机械秩序。由于他在福建传教活动中致力"合儒"而在"闽中被称为'西来孔子'"。② 为了达到有效的"合儒",基督教对于其他两教——佛教和道教都持排斥态度。③ 我们从泉州碑刻中的十字、天使与头顶乌纱帽的儒生结合的形象分明看出"合儒"现象。

泉州碑刻符号形象中除了有"合儒"印记外,还有其他宗教,如佛教、道教、回教等的痕迹,与所谓"合儒"的追求相抵触。这种现象一方面说明泉州曾经积陈了各种宗教遗留和融合,任何一种外来宗教都无法取得一神教的统治格局。另一方面,泉州属于远离中华帝国中心的边陲地带,除了在正统传承上具有汉人的文化认同外,还生成出许多地方性、海洋性的宗教信仰,如"天后(妈祖)崇拜"等的糅杂,流露出明显的地方性色彩。这也使得泉州成为名副其实的宗教博物馆。这种地方性的知识体制和价值系统事实上成为各类文化的"集装箱"(container)和"搅拌机"。它

① 参见《16世纪的中国——利玛窦1583至1610年日记》,转引自林金水:《利玛窦与中国》,北京:中国社会科学出版社,1996年版,第220—224页。
② 参见林金水:《艾儒略与明末福州社会》,《海交史研究》1992年第2期,第57页。
③ 参见何兆武:《中西文化交流史论》,北京:中国青年出版社,2001年版,第19—22页。

不仅可以融合来自西方、官方和地方文化,也能贯通朝政、精英和民间的各类文本,进而整合出一种全新的形象。①

 对于泉州墓碑上的复杂符号形象,我们认为它完全不是各种宗教符号的简单移植,而是在一个具有悠久历史的复杂性地方社会中的价值再生产和形象再创造。西方的十字符号等不过是这些价值再生产和形象再创造过程中的"原材料"。那些新产生的"符号形象"已经不再属于符号借用的原始形貌,而属于生产它的那一个地方性社会。

① Peng Zhaorong. *The Image of the "Red-Haired Barbarian" in Chinese Official and Popular Discourse*. See Meng Hua & Sukehiro Hirakawa ed. *Images of Westerners in Chinese and Japanese Literature*. Amsterdam: Rodopi, 2000.

参考文献

一、中文著作

陈梦家:《殷墟卜辞综述》,北京:中华书局,1988年版。
陈梦家:《殷墟卜辞综述》,北京:科学出版社,1958年版。
陈文和:《中国古代易占》,北京:九州出版社,2008年版。
陈苏镇:《恢宏与古朴:秦汉魏晋南北朝的特质文明》,北京:北京大学出版社,2009年版。
陈广忠:《淮南子》(上),北京:中华书局,2012年版。
程树德等:《中华国学文库:论语集释》,《论语·雍也》,北京:中华书局,2013年版。
常任侠:《中国舞蹈史话》,北京:北京出版社,2015年版。
慈怡法师:《佛光辞典》,北京:北京图书馆出版社,2005年版。
察仓·尕藏才旦:《热贡唐卡》,西宁:青海人民出版社,2011年6月版。
成一农:《古代城市形态研究方法新探》,北京:社会科学文献出版社,2009年版。
程章灿:《石刻刻工研究》(第三辑),上海:上海古籍出版社,2008年版。
岑家梧:《图腾艺术史》,上海:学林出版社,1986年版。
邓福星:《艺术的发生》,北京:三联书店出版社,2010年版。
邓启耀:《媒体世界与媒介人类学》,广州:中山大学出版社,2015年版。
邓启耀:《我看与他观——在镜像自我与他性间探问》,北京:清华大学出版社,2013年版。
单国强:《中国美术史:明清至近代》,北京:中国人民大学出版社,2014年版。
戴念祖:《古代的物质结构观念》,中华文化通志编委会编,上海:上海人民出版社,1998年版。
[清]丁佩、姜昳:《绣谱》,北京:中华书局,2013年版。
丁山:《中国古代宗教与神话考》,上海:上海辞书出版社,2011年版。
董维松等:《民族音乐学译文集》,北京:中国文联出版公司,1985年版。
杜廼松:《杜廼松说青铜器与铭文》,上海:上海辞书出版社,2012年版。
[南朝宋]范晔:《后汉书·南蛮西南夷列·邛都夷》,北京:中华书局,2007年版。
费孝通、王同惠:《花篮瑶社会组织》,《费孝通文集》第1卷,群言出版社,1999年版。
费孝通:《乡土中国 生育制度》,北京:北京大学出版社,1998年版。
费孝通:《简述我的民族研究经历和思考》,《北京大学学报》1997年第2期。
方诗铭、王修龄:《古本竹书纪年辑证》(修订本),上海:上海古籍出版社,2008[2005]版。
傅安辉(侗族):《侗族大歌被发现的经过》,《苗侗文坛》1995年第2期。
樊祖荫:《多声部民歌研究四十年》,《中国音乐》1993年第1期。

傅举有:《马王堆汉墓·丝国·丝绸之路》,湖南省博物馆编:《马王堆汉墓研究文集——1992 年马王堆汉墓国际学术讨论会论文选》,长沙:湖南出版社,1994 年版。

方敏:《考古学与神话学的碰撞——从沂南汉墓画像中"羽人"与"大傩"的讨论谈起》,载《东南文化》2013 年第 1 期。

冯忠莲:《古书画副本的摹制技法研究引言》,载中央文史研究馆编:《谈艺集》(上),北京:中华书局,2011 年版。

高兵强等:《工艺美术运动》,上海:上海辞书出版社,2011 年版。

顾颉刚、钱小柏:《史迹俗辨》,上海:上海文艺出版社,1997 年版。

顾颉刚:《圣贤文化与民众文化》,钟敬文记录整理,《民俗》1929 年第 5 期。

顾朴光:《贵州安顺地戏调查报告》,贵阳:贵州人民出版社,1992 年版。

龚产兴:《美术史话》,北京:社会科学文献出版社,2012 年版。

关鸿等主编:《旧学新探——王云五论学文选》,上海:学林出版社,1997 年版。

[晋]葛洪撰:《西京杂记》,北京:中华书局,1985 年版。

苟欣文、王林:《从西南出发——全球化语境下中国当代艺术十人谈》,成都:四川美术出版社,2015 年版。

龚鹏程:《中国传统文化十五讲》,北京:北京大学出版社,2006 年版。

谷衍奎:《汉字源流字典》,北京:语文出版社,2008 年版。

郭晓川:《画说中华文化形象》,南宁:广西教育出版社,1997 年版。

郭净:《心灵的面具:藏密仪式表演的实地考察》,上海:上海三联书店出版社,1998 年版。

郭沫若:《青铜时代》,北京:中国人民大学出版社,2009 年版。

古敬恒:《汉字趣谈》,长沙:湖南文艺出版社,1991 年版。

管建华:《从经典物理学到相对论的音乐王国》,《中国音乐学》,1993 年版。

[明]胡文焕:《香奁润色》,朱毓梅等编著,北京:中华书局,2012 年版。

[唐]韩愈著,马其昶校注,马茂元整理:《韩昌黎文集校注》,上海:上海古籍出版社,1986 年版。

韩振华:《宋元时代传入泉州的外国宗教古迹》,《海交史研究》1995 年第 1 期。

韩敬:《法言精》,北京:中华书局,2012 年版。

汉宝德:《东西方建筑十讲》,北京:三联书店,2016 年版。

胡适:《中国中古思想史二种》,北京:北京师范大学出版社,2014 年版。

胡厚宣、胡振宇:《殷商史》,上海:上海人民出版社,2008 年版。

何兆武:《中西文化交流史论》,北京:中国青年出版社,2001 年版。

何小兵:《中国音乐落后论的形成背景》,《音乐研究》1993 年第 2 期。

黄强、色音:《萨满教图说》,北京:民族出版社,2002 年版。

黄苗子:《艺林一枝:古美术文编》,北京:三联书店,2011 年版。

贾晓伟:《美术二十讲》,天津:天津人民出版社,2009 年版。

蒋勋:《此生:肉身觉醒》,上海:上海文艺出版社,2013 年版。

康有为:《诸天讲》,楼宇烈整理,北京:中华书局,1990 年版。

［清］李斗：《扬州画舫录》，王军评注，北京：中华书局，2013年版。
［北魏］郦道元著，陈桥驿校正：《水经注·校注·卷八·济水》，北京：中华书局，2007年版。
林语堂：《生活的艺术》，西安：陕西师范大学出版社，2006年版。
林雅嫄：《三星堆遗址的人类学研究》，北京：世界知识出版社，2013年版。
林金水：《艾儒略与明末福州社会》，《海交史研究》1992年第2期。
林金水：《利玛窦与中国》，北京：中国社会科学出版社，1996年版。
林岫：《紫竹斋艺话（两则）》，中央文史研究馆编：《谈艺集》（上），北京：中华书局，2011年版。
鲁迅：《鲁迅全集》卷6，北京：人民文学出版社，1973年版。
李亦园：《和谐与超越》，《李亦园自选集》，上海：上海教育出版社，2002年版。
李亦园：《文化的图像》，台北：允晨文化实业股份有限公司，1992年版。
李域铮等：《西安碑林书法艺术》，西安：陕西人民美术出版社，1997年版。
李辰：《西方古代壁画史》，北京：北京大学出版社，2007年版。
李济：《殷墟陶器研究》，上海：上海人民出版社，2007年版。
李玉昆：《泉州海外交通史略》，厦门：厦门大学出版社，1995年版。
李学勤：《新出青铜器研究》，北京：文物出版社，1990年版。
李学勤：《东周与秦代文明》，北京：文物出版社，1984年版。
李学勤：《陶寺特殊建筑基址与〈尧典〉的空间观念》，载《文物中的古文明》，北京：商务印书馆，2013年版。
李学勤主编：《中国古代文明与国家形成研究》，昆明：云南人民出版社，1997年版。
李冬生：《中国古代神秘文化》，北京：人民出版社，2011年版。
李友谋：《裴李岗文化发现十年》，《中原文物》1989年第3期。
李零：《中国方术续考》，北京：东方出版社，2001年版。
李霖灿：《天雨流芳——中国艺术二十二讲》，桂林：广西师范大学出版社，2010年版。
李安宅：《〈仪礼〉与〈礼记〉之社会学的研究》，上海：上海世纪出版集团2005年版。
李福顺：《绘画史话》，北京：社会科学文献出版社，2011年版。
李军：《穿越理论与历史——李军自选集》，上海：上海人民出版社，2012年版。
楼庆西：《装饰之道》，北京：清华大学出版社，2011年版。
罗哲文：《古迹》，北京：中华书局，2016年版。
罗宏才：《中国时尚文化史：先秦至隋唐卷》，济南：山东画报出版社，2011年版。
刘简：《中文古籍整理分类研究》，台北：文史哲出版社，1978年版。
刘庆柱：《汉代骨签与汉代工官研究》，载《陕西历史博物馆馆刊》第四辑，西安：西北大学出版社。
梁思成：《中国建筑史》：北京：三联书店，2011年版。
梁思成著，林洙编：《拙匠随笔》：北京：北京出版社，2016年版。
林徽因：《林徽因谈建筑》，南京：译林出版社，2015年版。
雷从云、陈绍棣、林秀贞：《中国宫殿史》，天津：百花文艺出版社，2008年版。

吕思勉：《中国文化史》，北京：新世界出版社，2016年版。

拉康等著，吴琼编：《视觉文化的奇观：视觉文化总论》，北京：中国人民大学出版社，2005年版。

李建纬：《成器之道——中国先秦至汉代对黄金的认识与工艺技术研究》，《台北艺术大学美术学报》2011年第4期。

黄苗子：《艺林一枝：古美术文编》，北京：三联书店，2011年版。

马大勇、王彬等：《中国雕塑的故事》，济南：山东画报出版社，2008年版。

马成俊：《热贡艺术》，杭州：浙江人民出版社，2005年版。

孟晖：《花间十六声》，北京：三联书店，2014年版。

纳日碧力戈：《民族三元观：基于皮尔士理论的比较研究》，北京：民族出版社，2015年版。

彭兆荣：《文学与仪式——酒神及其祭祀仪式的发生学原理》，北京：北京大学出版社，2004年版。

彭兆荣：《文化特例：黔南瑶麓社区的人类学研究》，贵州人民出版社，1997年版。

彭兆荣：《寂静与躁动：一个深山里的族群》，浙江人民出版社，2000年版。

彭兆荣：《饮食人类学》，北京：北京大学出版社，2013年版。

彭兆荣等：《热贡唐卡考察录》，北京：民族出版社，2012年版。

彭兆荣：《人类学仪式的理论与实践》，北京：民族出版社，2007年版。

彭兆荣：《文化遗产学十讲》，昆明：云南教育出版社，2012年版。

彭兆荣：《文化遗产关键词》第二辑，贵阳：贵州人民出版社，2016年版。

彭兆荣：《文化遗产关键词》第三辑，贵阳：贵州人民出版社，2016年版。

彭兆荣：《文化遗产关键词》第四辑，贵阳：贵州人民出版社，2017年版。

彭兆荣等：《南方少数民族音乐文化》，广西人民出版社，1995年版。

彭兆荣：《山族—贵州瑶麓青裤瑶人类学调查手记》，杭州：浙江人民出版社，1999年版。

彭兆荣等：《传统音乐的消解与重构—中国南方少数民族音乐提示》，《东方丛刊》1984年第1期。

彭兆荣：《文学与仪式：文学人类学的一个文化视野——酒神及其祭祀仪式的发生学原理》，北京：北京大学出版社，2004年版。

彭兆荣：《"祖先在上"：我国传统文化遗续中的"崇高性"》，《思想战线》2014年第1期。

彭兆荣：《"以德配天"：复论我国传统文化遗续的崇高性》，《思想战线》2015年第1期。

彭兆荣：《原生态的原始形貌》，《读书》2010年第2期。

彭兆荣：《结构·解构·重构：中国传统音乐现代化的必然选择》，《中国音乐学》1995年第2期。

彭兆荣：《民族志视野中"真实性"的多种样态》，《中国社会科学》2006年第2期。

彭兆荣：《族性的认同与音乐的发生》，《中国音乐学》1999年第3期。

彭兆荣：《线路遗产简谱与"一带一路"战略》，《人文杂志》2015年第8期。

彭兆荣：《连续与断裂：我国文化遗续的两极现象》，《贵州社会科学》2015年第3期。

彭兆荣：《家园遗产：现代遗产学的人类学视野》，《徐州工程学院学报》（社会科学版）2013年第5期。

彭兆荣、Graburn，N. H.、李春霞：《艺术、手工艺和非物质文化遗产：动态中操行的体系》，《贵州社会科学》2012年第9期。

彭兆荣:《文化遗产关键词系列之"本草"》,《民族艺术》2014年第1期。

彭兆荣:《博物体:一种中国特色的生态概念与模式》,《福建艺术》2010年第2期。

彭兆荣:《体性民族志:基于中国传统文化语法的探索》,《民族研究》2014年第4期。

彭兆荣:《此"博物"抑或彼"博物":这是一个问题》,《文化遗产》2009年第4期。

彭兆荣:《物的表述与物的话语》,《北方民族大学》2009年第6期。

彭兆荣:《遗事物语:民族志对物的研究范式》,《厦门大学学报》2009年第2期。

潘鼐编著:《中国古天文图录》,上海:上海科技教育出版社,2009年版。

潘年英:《民族·民俗·同间》,贵阳:贵州民族出版社,1994年版。

潘少梅:《一种新的批评倾向》,《读书》1993年第9期。

泰祥洲:《仰观垂象:山水画的观念与结构研究》,北京:中华书局,2011年版。

钱穆:《中国古代文化史导论》(修订本),北京:商务印书馆,1994年版。

钱存训:《书于竹帛:中国古代的文字记录》,上海:上海世纪出版集团,2006年版

钱存训:《汉代书刀考》,《史语所集刊外编》,台北:"中研院"史语所,1961年版。

邱振中:《神居何所:从书法史到书法研究方法论》,北京:中国人民大学出版社,2011年版。

邱衍文:《中国上古礼制考辨》,台北:文津出版社,1990年版。

曲六乙:《建立傩戏学引言》,《贵州民族学院学报》1987年第2期。

[清]阮元校刻:《十三经注疏》(清嘉庆刊本),北京:中华书局,1980年版。

任常泰:《中国陵寝史》,台北:文津出版社有限公司,1995年版。

[汉]司马迁:《史记(全十册,二十四史繁体竖排)》,北京:中华书局,2013版。

[宋]苏易简:《文房四谱》,石祥编著,北京:中华书局,2011年版。

[明]宋应星著,潘吉星译注:《天工开物译注》,上海:上海古籍出版社,2008年版。

[明]宋濂、王祎:《元史》卷94《市货二,市舶》,北京:中华书局,1976年版。

[明]宋濂、王祎:《元史》卷10《世祖纪七》,北京:中华书局,1976年版。

[清]邵晋涵:《尔雅正义》卷7,清乾隆五十三年面水层轩刻本。

宋治民:《汉代手工业》,成都:巴蜀书社,1992年版。

宋伯胤、黎忠义:《从汉画像石探索汉代织机构造》,《文物》1962年第3期;

石守谦:《洛神赋图:一个传统的形象与发展》,《台湾大学美术史研究集刊》。

石守谦等:《中国古代绘画名品》,杭州:浙江大学出版社,2012年版。

石璋如:《小屯殷代建筑遗迹》,《"中央研究院"历史语言研究所集刊》第二十六本。

史宗:《20世纪西方宗教人类学文选》(上卷),上海:上海三联书店,1995年版。

苏聪:《斯托克豪森及其音乐创作》,《音乐研究》1984年第3期。

苏夏:《和声的技巧》,上海:上海文艺出版社,1984年版。

沈括:《梦溪笔谈》,张富详译注,北京:中华书局,2011年版。

沈尹默:《二王书法管窥——关于学习王字的经验谈》,中央文史研究馆编:《谈艺集》(上),北京:
 中华书局,2011年版。

邵宏:《西方设计:一部为生活制作艺术的历史》,长沙:湖南科学技术出版社,2010年版。

帅学剑：《安顺地戏》，杭州：浙江人民出版社，2008年版。
孙作云：《评〈沂南古画像石墓发掘报告〉》，《考古通讯》1957年第6期。
唐仲山：《热贡艺术》，西宁：青海人民出版社，2010年版。
唐兰：《中国文字学》，上海：上海世纪出版集团，2006年版。
田自秉：《中国工艺美术史》，北京：东方出版中心，2015年版。
田沐禾：《"家"与"豕"：文字与人类学的探析》，《百色学院学报》2015年第2期。
陶家俊：《思想认同的焦虑》，北京：中国社会科学出版社，2008年版。
佟柱臣：《从考古材料试探我国的私有制和阶级的起源》，《考古》1975年第4期。
王铭铭：《心与物游》，桂林：广西师范大学出版社，2006年版。
王铭铭：《逝去的繁荣：一座老城的历史人类学考察》，杭州：浙江人民出版社，1999年版。
王海龙：《视觉人类学新编》，上海：上海文艺出版社，2016年版。
王云五：《尔雅义疏》，卷三，台北：商务印书馆，1965年版。
王云五：《中外图书统一分类法·序》，上海：商务印书馆，1928年版。
王心怡：《商周图形文字编》，北京：文物出版社，2007年版。
王胜利：《帛书〈天文气象杂占〉中的彗星图占新考》，湖南省博馆编：《马王堆汉墓研究文集》，长沙：湖南出版社，1994年版。
王玉德、王锐编著：《宅经》，北京：中华书局，2013年版。
王国维：《宋元戏剧史》，北京：东方出版社，1996年版。
王国维：《观堂集林》卷六《释礼》，北京：中华书局，2006年版。
王国维：《人间词话》（重订），黄霖等导读，上海：上海古籍出版社，1998年版。
[清]王先谦撰集：《释名疏证补》，上海：上海古籍出版社，1984年版。
[汉]王逸著，[唐]欧阳询、汪绍楹校注：《艺文类聚》，上海：上海古籍出版社，1999年版。
[东汉]王充：《论衡注释》，北京：中华书局，1979年版。
王耀华、刘春曙：《福建南音初探》，福州：福建人民出版社，1985年版。
王世仁：《皇都与市井》，天津：百花文艺出版社，2006年版。
王尔敏：《先民的智慧：中国古代天人合一的经验》，桂林：广西师范大学出版社，2008年版。
王明珂：《华夏边缘：历史记忆与族群认同》，台北：允晨文化实业股份有限公司，1997年版。
王嵩山：《文化传译：博物馆与人类学想象》，台北：稻乡出版社，1990年版。
王仁湘：《新石器时代葬猪的宗教意义》，《文物》1981年第2期。
王德恭：《〈石鼓文〉的艺术特点》，中央文史研究馆编：《谈艺集》（上），北京：中华书局，2011年版。
汪晓云：《一"器"之下："翠玉白菜"何以为"镇国宝"》，厦门：厦门大学出版社，2015年版。
汪涛：《汪涛谈中国文物在西方拍卖市场》，上海书评选萃《画可以怨》，南京：译林出版社，2013年版。
吴兴帜：《遗产的抉择：文化旅游情境中的遗产存续》，北京：世界知识出版社，2016年版。
吴澄：《送姜曼卿赴泉州路录事序》，《吴文正公集》。
吴毓江撰，孙启治校：《墨子校注》，北京：中华书局，1993年版。

吴树平等:《十三经》(标点本),北京:北京燕山出版社,1991年。

吴幼雄:《泉州宗教文化》,厦门:鹭江出版社,1993年版。

吴琼编:《视觉文化的奇观:视觉文化总论》,北京:中国人民大学出版社,2005年版。

吴雪杉:《画与诗:读唐伯虎〈班姬团扇图〉》,《美术向导》2014年第4期。

乌恩溥:《周易:古代中国的世界图式》,长春:吉林文史出版社,1988年版。

武家璧:《试释良渚文化石钺上的图语与文字》,北京联合大学文化遗产保护协会编:《文化遗产与公众考古》2016年第二辑。

吴秀杰:《多元化博物馆视野中的物质文化与非物质文化保护——德国民族学、民俗学博物馆的历史与现状概述》,《河南社会科学》2008年11月第16卷第6期。

武敏:《吐鲁番出土蜀锦的研究》,《文物》1984年第6期。

[明]徐上瀛、徐樑编:《溪山琴况》,北京:中华书局,2013年版。

[明]项穆著,李永忠编著:《书法雅言》,北京:中华书局,2012年版。

[汉]许慎撰,[清]段玉裁注:《说文解字注》,上海:上海古籍出版社,1981年版。

[汉]许慎撰:《说文解字句讀》清刻本,卷十下,中国基本古籍库(爱如生)。

[清]谢启昆:《广西通志》卷二七八。

[南北朝梁]萧统编,李善注:《文选·卷十一·赋己·宫殿》,上海:上海古籍出版社,1986年版。

邢义田:《画为心声:画像石、画像砖与壁画》,北京:中华书局,2011年版。

徐新建:《民歌与国学:民国早期"歌谣运动"的回顾与思考》,新北(台湾):花木兰文化出版社,2014年版。

徐新建:《傩与鬼神世界》,《傩·傩戏·傩文化》,北京:文化艺术出版社,1989年版。

夏明澄编著:《中国工艺美术史》,杭州:浙江人民美术出版社,2016年版。

徐艺乙:《手工艺的文化与历史》,上海:上海文化出版社,2016年版。

许进雄:《中国古代社会:文字与人类学的透视》,北京:中国人民大学出版社,2008年版。

许倬云:《求古编》,北京:商务印书馆,2014年版。

修海林:《古乐的沉浮》,济南:山东文艺出版社,1989年版。

谢端琚、马文宽:《陶瓷史话》,北京:社会科学文献出版社,2012年版。

萧兵:《傩蜡之风:长江流域宗教戏剧文化》,南京:江苏人民出版社,1992年版.

萧劳:《书法散论》,载中央文史研究馆编:《谈艺集》(上),北京:中华书局,2011年版。

余世谦:《中国饮食文化的民族传统》,《复旦学报(社会科学版)》2002年第5期。

许新国、赵丰:《都兰出土丝织品初探》,《中国历史博物馆馆刊》1991年第15—16期。

易中天:《艺术人类学》,上海:上海文艺出版社,1992年版。

杨伯俊:《春秋左传注》,北京:中华书局,1981年版。

杨樱林:《黄宾虹》,北京:中国人民大学出版社,2009年版。

杨仁恺:《中国书画》,上海:上海古籍出版社,1990年版。

杨秀敏:《筑城史话》,天津:百花文艺出版社,2010年版。

杨伯俊:《春秋左传注》,北京:中华书局,1981年版。

杨宽:《古史新探》,北京:中华书局,1965年版。

杨晋涛:《民族遭遇与民族艺术——变迁社会中的少数民族艺术》,《民族艺术》1998年第4期。

杨泓、李力:《美源:中国古代艺术之旅》,北京:三联书店,2008年版。

于省吾:《甲骨文字释林》,北京:商务印书馆,2010年版。

于振波:《略论秦汉时期的工匠》,载《简牍与古代史研究》,北京:北京大学出版社,2012年版。

余光中:《从徐霞客到梵高》,北京:国际文化出版公司,2014年版。

叶舒宪:《中国神话哲学》,西安:陕西人民出版社,2005年版。

叶舒宪主编:《文学与治疗》,北京:社会科学文献出版社,1999年版。

叶舒宪:《文学与人类学——知识全球化时代的文学研究》,北京:社会科学文献出版社,2003年版。

叶舒宪:《诗经的文化阐释——中国诗歌的发生研究》,武汉:湖北人民出版社,1994年版。

叶舒宪:《亥日人君》,西安:陕西人民出版社,2008年版。

叶舒宪:《熊图腾:中华先祖神话探源》,上海:上海文艺出版社,2007年版。

叶舒宪:《从汉字〈國〉的原型看华夏国家起源》,《百色学院学报》2014年第3期。

叶维廉:《与当代艺术家的对话:中国画的生成》,南京:南京大学出版社,2011年版。

袁宣萍、赵丰:《中国丝绸文化史》,济南:山东美术出版社,2009年版。

袁琛:《面具表演中的文化权力问题研究》,复旦大学博士论文,2015年版。

姚春鹏:《黄帝内经》,北京:中华书局,2014年版。

[宋]朱长文著,林晨编:《琴史》,北京:中华书局,2010年版。

[清]朱象贤著,方小壮编:《印典》,北京:中华书局,2011年版。

朱光潜:《文艺对话集》,北京:人民文学出版社,1980年版。

朱狄:《艺术的起源》,北京:中国社会科学出版社,1982年版。

朱乃诚:《考古学史话》,北京:社会科学文献出版社,2011年版。

郑元者:《艺术之根——艺术起源学引论》,长沙:湖南教育出版社,1998年版。

[汉]郑玄注,[唐]贾公彦疏:《周礼注疏》(下)上海:上海古籍出版社,2010年版。

[汉]郑玄注,[唐]贾公彦疏:《周礼注疏·考工记》,上海:上海古籍出版社,2010年版。

[汉]郑玄注,[唐]贾公彦疏:《仪礼注疏》卷一七《大射》,《十三经注疏》标点本,北京:北京大学出版社,1999年版。

[汉]郑玄注,[唐]贾公彦疏:《周礼注疏·天官冢宰第一》,上海:上海古籍出版社,2010年版。

[汉]郑玄注,[唐]贾公彦疏:《礼记正义》,北京:中华书局,1980年版。

郑重:《中国古代文明探源》,北京:东方出版中心,2016年版。

郑昶:《中国美术史》,上海:上海古籍出版社,2015年版。

储兆文:《中国园林史》,上海:东方出版中心,2008年版。

张松辉译注:《抱朴子内篇》,北京:中华书局,2011年版。

张仲葛:《中国畜牧史料集》,北京:科学出版社,1986年版。

张光直:《考古学专题六讲》,北京:文物出版社,1986年版。

张光直:《中国青铜时代》,北京:三联书店,2014年版。
张光直:《商文明》,北京:三联书店,2013年版。
张光直:《美术、神话与祭祀》,郭净译,沈阳:辽宁教育出版社,2002年版。
张杰春:《中国服饰文化》(第2版),北京:中国纺织出版社,2009年版。
[清]张廷玉:《明史·刘大夏传》,北京:中华书局,1974年版。
赵诚:《甲骨文简明词典——卜辞分类读本》,北京:中华书局,2009年版。
赵丰:《汉代踏板织机的复原研究》,《文物》1996年第5期。
赵廷光:《论瑶族传统文化》,昆明:云南人民出版社,1990年版。
赵汀阳:《天下体系:世界制度哲学导论》,北京:中国人民大学出版社,2011年版。
赵一凡:《话语理论的诞生》,《读书》1993年第8期。
周贻白:《中国戏剧史讲座》,北京:中国戏剧出版社,1981年版。
周恒山:《侗族大歌的精气神》,《贵州文化》1991年第4期。
周永丰:《千年伊始 百年如初——百年中国写实水墨人物画的回顾》,《福建省美术馆》,2014年1—2合刊。
载孟悦、罗钢:《物质文化读本》,北京:北京大学出版社,2008年版。
庄英章:《家族与婚姻》,台北:"中研院"民族学研究所,1994年版。
庄景辉:《海外交通史迹研究》,厦门:厦门大学出版社,1996年版。
臧克和:《说文解字的文化说解》,武汉:湖北人民出版社,1995年版。
钟遐:《从河姆渡遗址出土猪骨和陶猪试论我国养猪的起源》,《文物》1976年第8期。

二、译著

[美]阿瑟·丹托:《寻常物的嬗变——一种关于艺术的哲学》(陈岸瑛译),南京:江苏人民出版社,2012年版。
[美]爱德华·W.萨义德:《东方学》(王宇根译),北京:三联书店,1999年版。
[美]艾兰:《早期中国历史、思想与文化》(杨民等译),北京:商务印书馆,2011年版。
[美]珀内乐(H. C. Purnoll):《论优勉瑶婚礼歌中的声调与音调》(彭兆荣译),第三届国际瑶学研讨会论文(法国·图鲁兹),1990年版。
[美]大卫·卡里尔:《博物馆怀疑论:公共美术馆中的艺术展览史》(丁宁译),南京:江苏美术出版社,2009年版。
[美]道格拉斯·弗雷塞:《原始艺术的发现》(徐志啸译,周宪等编)《当代西方艺术文化学》,北京:北京大学出版社,1988年版。
[美]弗朗兹·博厄斯:《原始艺术》(金辉译),贵阳:贵州人民出版社,2004年版。
[美]古塔、弗格森:《人类学定位:田野科学的界限与基础》(骆建建等译),北京:华夏出版社,2005年版。
[美]哈里斯:《文化唯物主义》,北京:华夏出版社,1989年版。
[美]汉娜·阿伦特:《人的境况》(王寅丽译),上海:上海人民出版社,2009年版。
[美]韩森:《开放的帝国:1600年前的中国历史》(梁侃等译),南京:江苏人民出版社,2009年版。

[美]华莱士·马丁:《当代叙事学》(伍晓明译),北京:北京大学出版社,1990年版。

[美]怀特:《文化科学》(曹锦清等译),杭州:浙江人民出版社,1988年版。

[美]克利福德·格尔兹:《文化的解释》(纳日碧力戈等译),上海:上海人民出版社,1999年版。

[美]克利福德·吉尔兹:《地方性知识:阐释人类学论文集》(王海龙等译),北京:中央编译出版社,2000年版。

[美]克莱门特·格林伯格:《艺术与文化》(沈语冰译),桂林:广西师范大学出版社,2015年版。

[美]L. A. 怀特:《文化的科学》(沈原等译),济南:山东人民出版,1988年版。

[美]蓝道夫·史达恩(Randolph Starn):《文艺复兴时期君侯房间的视觉文化》,林·亨特:《新文化史》(江政宽译),台北:麦田出版,2002年版。

[美]理查德·舒斯特曼:《身体意识与身体美学》(程相占译),北京:商务印书馆,2011年版。

[美]理查·桑内特(Richard Sennett):《肉体与石头》(黄煜文译),台北:麦田出版(城邦文化事业股份有限公司),2008[2003]年版。

[美]理查德·加纳罗、特尔玛·阿特休勒:《艺术让人成为人》(舒予等译),北京:北京大学出版社,2014年版。

[美]鲁道夫·P. 霍梅尔:《手艺中国:中国手工业调查图录(1921—1930)》(戴吾三等译),北京:北京理工大学出版社,2012年版。

[美]罗伯特·戈德沃特:《现代艺术中的原始主义》(殷泓译),南京:江苏美术出版社,1993年版。

[美]罗伯特·芬雷(Robert Finlay):《青花瓷的故事:中国瓷的时代》(郑明萱译),海口:海南出版社,2015年版。

[美]罗伯特·威廉姆斯:《艺术理论:从荷马到鲍德里亚》(第2版)(许春阳等译),北京:北京大学出版社,2009年版。

[美]路易斯·亨利·摩尔根:《古代社会》(新译本,上册),(杨东莼等译),北京:商务印书馆,1977年版。

[美]马歇尔·萨林斯:《石器时代经济学》(张经纬等译),北京:三联书店出版社,2009年版。

[美]乔治·E. 马尔库斯等:《作为文化批评的人类学:一个人文学科的实验时代》(王铭铭、蓝达居译),北京:三联书店1998年版。

[美]马文·哈里斯:《文化的起源》(黄晴译),北京:华夏出版社,1988年版。

[美]迈克尔·波伦:《植物的欲望》(王毅译),上海:上海人民出版社,2005年版。

[美]摩尔:《蛮性的遗留》(李小峰译),海口:海南出版社,1994年版。

[美]乔治·E. 马尔库斯、弗雷德·R. 迈尔斯:《文化交流:重塑艺术和人类学》(阿嘎佐诗等译),桂林:广西师范大学出版社,2010年版。

[美]Tim Cresswell:《地方:记忆、想象与认同》(徐苔玲等译),台北:群学出版有限公司,2006年版。

[美]唐纳德·L.哈迪斯蒂:《生态人类学》(郭凡等译),北京:文物出版社,2002年版。

[美]史徒华:《文化变迁的理论》(张荣启译),台北:远流出版事业股份有限公司,1989年版。

[美]施坚雅:《中华帝国晚期的城市》(叶光庭等译),北京:中华书局,2000年版。

[美]苏独玉:《民歌与意识形态的关系·导论》,《中国音乐》1992年第1期。

[美]雷贝嘉·索尔尼:《浪游之歌——走路的历史》(刁筱华译),台北:麦田出版,2001年版。

[美] V. M. 希尔耶:《艺术的性格》(秦传安译),北京:中央编译出版社,2010年版。

[美]温迪·阿什莫尔 罗伯特·J.沙雷尔:《考古学导论》(沈梦蝶译),上海:上海社会科学院出版社,2011年版。

[美]温尼·海德·米奈:《艺术史的历史》(李建君等译),上海:上海人民出版社,2007年版。

[美]巫鸿:《废墟的故事:中国美术和视觉文化中的"在场"与"缺场"》(肖铁译),北京:三联书店,2012年版。

[美]巫鸿:《时空中的美术》(梅枚等译),北京:三联书店,2009年版。

[美]巫鸿:《武梁祠:中国古代画像艺术的思想性》(柳扬等译),北京:三联书店,2006年版。

[美]巫鸿:《中国古代艺术与建筑中的"纪念碑性"》(李清泉等译),上海:上海人民出版社,2009年版。

[美]余定国:《中国地图学史》(姜道章译),北京:北京大学出版社,2006年版。

[美]约翰·基西克:《理解艺术:5000年艺术大历史》,海口:海南出版社,2003年版。

[美]张光直:《美术、神话与祭祀》(郭净译),北京:民族出版社,1999年版。

[美]珍妮特·马斯汀编著:《新博物馆理论与实践导论》(钱春霞等译),南京:江苏美术出版社,2008年。

[英]A. C. 哈登:《人类学史》(廖泗友译),山东人民出版社,1988年版。

[英]爱德华·B. 泰勒:《原始文化》(连树声译),上海:上海文艺出版社,1992年版。

[英]阿尔弗雷德·C.哈登:《艺术的进化——图案的生命史解析》(阿嘎佐诗译),桂林:广西师范大学出版社,2010年版。

[英]彼得·伯克:《图像证史》(杨豫译),北京:北京大学出版社,2008年版。

[英]彼得·伯克(Peter Burke):《文化史的风景》(丰华琴等译),北京:北京大学出版社,2013年版。

[英]班纳迪克·安德森:《想象的共同体:民族主义的起源与散布》(吴睿人译),台北:时代文化出版股份有限公司,2000年版。

[英]保罗·约翰逊(Paul Johnson):《创作大师:从乔叟、丢勒到毕加索和迪士尼》(蔡承志译),北京:中信出版社,2014年版。

[英]达尔文:《物种起源》(苗德岁译),南京:译林出版社,2013年版。

[英]菲奥纳·鲍伊:《宗教人类学导论》(金泽等译),北京:中国人民大学出版社,2004年版。

[英]贡布里希(E. H. Gombrich):《艺术与人文科学:贡布里希文选》(范景中编造),杭州:浙江摄影出版社,1988年版。

[英]戈登·柴尔德:《历史的重建:考古材料的阐释》(方辉等译),上海:上海三联书店,2012年版。

[英]赫德逊:《欧洲与中国》(王遵仲等译),中华书局,1995年版。

[英]赫伯特里德:《艺术的意义:美学思考的关键问题》(第二版)(梁锦鋆译),台北:远流出版事

业股份有限公司,2015年版。

[英]简·艾伦·哈里森:《古代艺术与仪式》(刘宗迪译),北京:三联书店,2008年版。

[英]杰西卡·罗森:《祖先与永恒:杰西卡·罗森中国考古艺术文集》(邓菲等译),北京:三联书店,2011年版。

[英]柯律格:《时代和图像与视觉性》(黄晓鹃译),北京:北京大学出版社,2011年版。

[英]莱顿:《艺术人类学》(李东晔等译),桂林:广西师范大学出版社,2009年版。

[英]罗兰(Michael Rowland):《重新定义的博物馆中的物品——中国遗产的'井喷'》(汤芸译),《西南民族大学西南民族研究院他山通讯》2013年第19辑。

[英]罗兰(Michael Rowlands):《器物之用——物质性的人类学探究》(汤芸译),《民族学刊》2015年第5期。

[英]雷蒙德·弗思:《人文类型》(费孝通译),北京:商务印书馆,1991年版。

[英]罗伊·莫克塞姆:《茶:嗜好、开拓与帝国》(毕小青译),北京:三联书店,2010年版。

[英]马尔科姆·安德鲁斯:《寻找如画美:英国的风景美学与旅游,1760—1800》(张箭飞等译),南京:译林出版社,2014年版。

[英]马凌诺夫斯基:《西太平洋的航海者》(梁永佳等译),北京:华夏出版社,2002年版。

[英]迈克尔·苏立文:《中国艺术史》(徐坚译),上海:上海人民出版社,2014年版。

[英]尼古拉斯·佩夫斯纳:《美术学院的历史》(陈平译),北京:商务印书馆,2016年版。

[英]R.J.约翰斯顿:《哲学与人文地理学》(蔡运龙等译),北京:商务印书馆,2010年版。

[英]维多利亚·D.亚历山大:《艺术社会学》(章浩等译),南京:江苏美术出版社,2009年版。

[英]王斯福:《帝国的隐喻:中国民间宗教》(赵旭东译),南京:江苏人民出版社,2009年版。

[英]约翰厄里:《游客凝视》(杨慧等译),桂林:广西师范大学出版社,2009年版。

[法]A.雷阿-古鲁安:《艺术的起源》(彭梅译),周宪等编:《当代西方艺术文化学》,北京:北京大学出版社,1988年版。

[法]艾黎·福尔:《法国人眼中的艺术史》(文艺复兴时期的艺术)(付众译),长春:吉林出版集团有限责任公司,2010年版。

[法]布封:《自然史》(陈筱卿译),南京:译林出版社,2013年版。

[法]保罗·克拉瓦尔:《地理学思想史》(郑胜华等译),北京:北京大学出版社,2007年版。

[法]贝尔纳·斯蒂格勒:《技术与时间》(裴程译),南京:译林出版社,2012年版。

[法]丹纳:《艺术哲学》(傅雷译),天津:天津社会科学出版社,2004年版。

[法]达尼埃尔·阿拉斯:《拉斐尔的异象灵见》(李军译),北京:北京大学出版社,2014年版。

[法]E.杜尔凯姆:《宗教生活的基本形式》,载史宗主编:《20世纪西方宗教人类学文选》(上卷),上海:上海三联书店,1995年版。

[法]克洛德·列维-斯特劳斯:《面具之道》(张建祖译),北京:中国人民大学出版社,2009年版。

[法]克洛德·列维-斯特劳斯:《看·听·读》(顾嘉琛译),北京:中国人民大学出版社,2005年版。

[法]列维-布留尔:《原始思维》(丁由译),北京:商务印书馆,1981年版。

[法]列维-斯特劳斯:《野性的思维》(李幼蒸译),北京:商务印书馆,1987年版。

[法]罗兰·巴特:《S/Z》(屠友祥译),上海:上海人民出版社,2000年版。

[法]米歇尔·福柯:《知识考古学》(谢强、马月译),北京:三联书店,1998年版。

[法]米歇尔·福柯:《临床医学的诞生》(刘北成译),南京:译林出版社,2001年。

[法]米歇尔·福柯:《规训与惩罚》(刘北成等译),北京:三联书店,1999年版。

[法]米歇尔·福柯:《词与物——人文科学考古学》(莫伟民译),上海:上海三联书店,2001年版。

[法]米盖尔·杜夫海纳:《美学文艺学方法论》(朱立元等译),北京:中国文联出版公司,1992年版。

[法]马塞尔·莫斯、爱弥尔·涂尔干、亨利·于贝乐:《论技术、技艺与文明》,北京:世界图书出版公司,2010年版。

[法]让-皮埃尔·韦尔南:《古希腊的宗教与神话》(杜小真译),北京:三联书店,2001年版。

[法]韦尔南,让-皮埃尔:《希腊的思想起源》(秦海鹰译),北京:三联书店,1996年版。

[德]阿尔弗雷德·韦伯:《文化社会学视域中的文化史》(姚燕译),上海:上海世纪出版集团,2006年版。

[德]格罗塞:《艺术的起源》(蔡慕晖译),北京:商务印书馆,1984年版。

[德]黑格尔:《美学》(朱光潜译),北京:商务印书馆,1984年版。

[德]雷德侯:《万物:中国艺术中的模件化和规模化生产》(张总等译),第四卷,北京:三联书店,2005年版。

[德]莱辛:《拉奥孔》(朱光潜译),北京:人民文学出版社,1979年版。

[德]尼采:《悲剧的诞生》(周国平译),北京:三联书店,1986年版。

[德]恩格斯:《家庭、私有制和国家的起源》,见《马克思恩格斯选集》,第四卷,北京:人民出版社,1972年版。

[德]恩斯特·卡西尔:《人论》(甘阳译),上海译文出版社,1985年版。

[日]坂垣鹰穗:《近代美术史潮论》(鲁迅译),北京:中国摄影出版社,2001年版。

[日]白川静:《常用字解》(苏冰译),北京:九州出版社,2010年版。

[日]关口千佳:《日本传统织物的保护、继承及其意义》,载海南非物质文化遗产保护中心编:《黎族传统纺染织绣技艺保护与传承国际学术研讨会》,海口:南方出版社,2014年版。

[日]关卫:《西方美术东渐史》(熊得山译),上海:上海世纪出版集团,2007年版。

[日]长泽规矩也:《民国四年无锡县图书馆油印本》(梅宪华等译),《中国版本目录学书籍题解》,北京:书目文献出版社,1990年版。

[日]柳宗悦:《工艺文化》(徐艺乙译),桂林:广西师范大学出版社,2006年。

[日]饶宗颐、池田大作、孙立川:《文化艺术之旅——鼎谈集》,桂林:广西师范大学出版社,2009年版。

[希]柏拉图:《文艺对话集》(朱光潜译),北京:人民文学出版社,1980年。

[希]亚里斯多德:《诗学》(罗念生译),北京:人民文学出版社,1982年版。

[意]维科:《新科学》(朱光潜译),北京:人民文学出版社,1987年版。

［奥］李格尔：《罗马晚期的工艺美术》（陈平译），北京：北京大学出版社，2010年版。

［奥］荣格：《探索心灵奥秘的现代人》（黄奇铭译），北京：社会科学文献出版社，1987年版。

［苏］塞尔格叶夫：《古希腊史》，北京：高等教育出版社，1957年版。

［苏］伊·杜波夫斯基、斯·叶甫谢耶夫等：《和声学教程》，北京：人民音乐出版社，1981年版。

［加］诺思罗普·弗莱：《批评的剖析》，天津：百花文艺出版社，1998年版。

三、外文著作

Augé, M. *Non-Places: Introduction to an Anthropology of Super-modernity*. London: Verso, 1995.

Alpers, S. "The Museum as a Way of Seeing". In I. Karp & S. Lavine (Eds.) *Exhibiting Cultures: The Poetics and Politics of Museum Display*. Washington DC: Smithsonian Institution Press, 1992.

Becker, Howard S. *Art World*. Berkeley: University of California Press, 1982.

Barnara T. Hoffman. *International Art Transactions and the Resolution of Art and Culturak Property Dispites: A United States Perspective*. In *Art and Cultural Heritage: Law, Policy and Practice*. (ed. by Barnara T. Hoffman) Cambridge: Cambridge University Press, 2006.

Barth, F. *Ethnic Groups and Boundaries*. Edited by Fredrik Barth, Boston: Little, Brown and Company, 1969.

Barfield, T. (ed.) *The Dictionary of Anthropology*. Malden, MA: Blackwell Ltd., 1997.

Bazin, Claude-Marie. *Industrial Heritage in the Tourism Process in France*. Translated by Kunang Helmi. In Marie-Françoise Lanfant, John B. Allcock & Edward M. Bruner (eds.) *International Tourism: Identity and Change*. London, Thousand Oaks, California: SAGE Publications, 1995.

Boas, F. *Primitive Art*. New York: Dover, 1955 [1927].

Boas, F. *Primitive Art*. Cambridge, MA: Harvard University Press, 1927.

Boas, F. *The Central Eskimo*. Sixth Annual Report of the Bureau of American Ethnology, Smithsonian Institute, Washington, DC., 1888.

Block, M. *Symbols, Song, Dance and the Features of Articulation: Is Religion an Extreme Form of Traditional Authority*. In *European Journal of Sociology*. 15. 1974.

Clifford, J. *Routes: Travel and Translation in the Late Twentieth Century*. Massachusetts: Harvard University Press, 1997.

Clifford, J. & G. E. Marcus (ed.) *Writing Culture: The Poetics and Politics of Ethnography*. Berkeley: University of California Press, 1986.

Crew, S. & Sims, J. "*Locating Authenticity*". In I. Karp & S. Lavine (Eds.) *Exhibiting Cultures: The Poetics and Politics of Museum Display*. Washington: Smithsonian Institution Press, 1991.

Costanza, R. R. d'Arge, Rudolf G., et al. *The Value of the World's Ecosystem Services and Natural Capital. Nature*, 1997.

Chang, K. C. *Continuity and Rupture: Ancient China and the Rise of Civilizations*, Manuscript being prepared for publication.

Colpe, C. *The Sacred and the Profane in Encyclopedia of Religion*. Vol. II, Micea Eliade (ed.), New York: Mac Millan Publishing Co., 1987.

Durkheim, E. and Mauss, M. *Primitive Calssification*. London: Routledge, 1970(1903).

Durkheim, E. *The Rule of Sociological Method*. Trans. S. Solvay and J. Mueller. New York: Free Press, 1964.

Dewey, J. *Ary as Experience*. New York: Putnam, 1934.

Davies, C. A. *Reflexive Ethnography*. London: Routledge, 1999.

Douglas, M. *Natural Symbols, Explorations in Cosmology*. London: Barrie and Rockliff, 1970.

Eriksen, T. H. *Small Places, Large Issues: An Introduction to Social and Cultural Anthropology*. London, Chicago: Pluto Press, 1995.

Evans-Pritchard, E. E. *Social Anthropology and Other Essays*. New York: The Free Press of Glencoe, 1962.

Ellingson, T. *The Myth of the Noble Savage*. Berkeley: University of California, 2001.

Errington, S. *The Death of Authentic Primitive Art and Other Tales of Progress*. Berkeley: University of California Press, 1998.

Eagleton, T. *Literary Theory: An Introduction*. Minneapolis: University of Minnesota Press, 1983.

Foster, F. *Crosses from the Walls of Zaitun*. See *Journal of the Royal Asiatic Society*. Parts 1—2, 1954.

Foucault, M. "Of Other Spaces", Diacritics, 16:1 (1986:Spring).

Frazer, J. G. *The Golden Bough: A Study in Magic and Religion*. New York: The Macmillan Company, 1947.

Farnell, L. R. *The Cults of the Greek States*. (5 Vols.) Oxford University Press, 1909.

Geertz, C. *The Interpretation of Culture*. New York: Basic Books, 1973.

Graburn, N. H. *Learning to Consume: What Is Heritage and When Is It Tradition?* In ALSayyad, N. (ed.) *Consuming Tradition, Manufacturing Heritage*. New York: Routledge, 2001.

Graburn, N. H. *Tourism, Modernity & Nostalgia*. In A. Ahmed and C. Shore (eds.) *The Relevance of Anthropology for the 21st Century*. London: Athlone Press, 1995.

Graburn, N. H. *Introduction: Arts of the Fourth World*. In Graburn H. Nelson. (ed.) Ethnic and Tourist Arts: Cultural Expressions from the Fourth World. Berkeley: University of California Press, 1988.

Graburn, N. H. *Art, Anthropological Aspect*. In Smelser, N. & Baltes, P. (ed.) *International Encyclopedia of the Social and Behavioral Sciences*. London: Elsevier, 2001.

Graburn, N. H. *Anthropology 250 V (Study group), Seminar: Tourism, Art and Modernity* (unpublished manuscript). Berkeley, 2004.

Graburn, N. H. *A Quest for Identity*. In *Museum International* (UNESCO, Paris). No. 199 (Vol. 50. No. 3). Oxford: Blackwell, 1998.

Graburn, N. H. *Ethnic and Tourist Arts Revisited*. In *Unpacking Culture: Art and Commodity in Colonial and Postcolonial Worlds*. Philips, R. B. and Christopher, B. S. (eds.) Berkeley/Los Angeles/London: University of California Press, 1999.

Gell, A. *The Technology of Enchantment and the Enchantment of Technology*. In Coote, J. & Shelton, A. (ed.) *Anthropology Art and Aesthetics*. Oxford: Claredon Press, 1997.

Greenfield, J. *The Return of Cultural Treasures*. Cambridge: Cambridge University Press, 1989.

Harviland, William A. *Cultural Anthropology*. Sixth edition, Holt, Rinechart and Winston, Inc. 1990.

Harrison, M. *The Rise of Anthropological Theory*. New York: Thomas Y. Crowell Co., 1968.

Hester du Plessis. *Culture, Science, and Indigenous Technology*. In *Art and Cultural Heritage: Law, Policy and Practice*. (ed. by Barnara T. Hoffman) Cambridge: Cambridge University Press, 2006.

Hill, S. & Turpin, T. "*Culture in Collision: The Emergence of a New Localism in Academic Research*". Edited by M. Strathern Shifting Contexts: *Transformation in Anthropological Knowledge*, London and New York: Routledge, 1995.

Harvey, D. C. *Heritage Pasts and Heritage Presents: Temporality, Meaning and the Scope of Heritage Studies*. In *International Journal of Heritage Studies*, 2001.

Howard, P. *Heritage Management, Interpretation, Identity*. London, New York: Continuum, 2006.

Howard, K. (ed.) *Music as Intangible Cultural Heritage: Policy, Ideology, and Practice in the Preservation of East Asian Traditions*. Surrey(UK):ASHGATE, 2012.

Homi K. Bhabha. *The Location of Culture*. London and New York: Routledge, 1994.

Harrell, S. (Ed.) *Cultural Encounter on China's Ethnic Frontiers*. Seattle: Washington University Press, 1995.

Henare, A. "*Wai 262: A Maori 'Cultural Property' Claim*". In Latour, Bruno & Peter Weibel (ed.), *Making Things Public: Atmospheres of Democracy*. Cambridge, Massachusetts/ London, England: The MIT Press, 2005.

Heidegger, M. *The Origin of the Work of Art*. In *Philosophies of Art and Beauty: Selected*

Reading in Aesthetics from Plato to Heidegger. A. Hofstadter and R. Kuhns (eds.), Chicago: The University of Chicago Press, 1976.

Inglis, F. *Cultural Studies*. Oxford. UK: Blackwell Publishers, 1993.

Jonaitis, A. *Art of the Northwest Coast*. Seattle and London: University of Washington Press, 2006.

Jonaitis, A. *Art of the Northwest Coast*. Seattle and London: University of Washington Press, 2006.

J. E. Tunbridge and G. J. Ashworth. *Dissonant Heritage: The Management of the Past as a Resource in Conflict*. New York: John Wiley & Sons, 1996.

Johnstorn, F. E. & H. Selby. *Anthropology: The Biocultural View*. U. S. A.: Wm. C. Brown Company, 1978.

Jonaitis, A. *Art of the Northwest Coast*. Seattle and London: University of Washington Press, 2006.

Kirshenblatt-Gimblett, B. *Theorizing Heritage*. In *Ethnomusicology*. Vol. 39, No. 3. Autumn, 1995.

Kottak, C. *Mirror for Humanity*. New York: McGraw-Hill, 2006.

Kister, Daniel. A. *Shamanic Worlds of Korea and Northeast Asia*. Seoul: Jimoondang, 2010.

Kaplan, F. (ed.) *Museums and the Making of Ourselves: The Role of Objects in National Identity*. London/New York: Leicester University Press, 1994.

Leach, E. R. *Ritual in the International Encyclopedia of the Social Science*, Vol. 13, ed. Sills, D. L. New York: Macmillan, 1967.

Leach, E. *Political Systems of Highland Burma*, Cambridge, Mass: Harvard University Press, 1954.

Leach, E. "*Levels of Communication and Problems of Taboo in Appreciation of Primitive Art*. In J. A. Forge (ed.) *Primitive Art and Society*. London: Cambridge University Press, 1973.

Levi-Strauss, C. *La Pensée Sauvage*, Paris: Librairie Plon, 1962.

Lévi-Strauss, C. *The Way of the Masks*. (*La Voie des Masques*, Geneva, 1975) Seattle: University of Washington Press, 1982.

Lailach, M. and Grosenick, U. (Ed.) *Land Art*. Bonn: Taschen, 2007.

Lumsden, C. J. and Wilson, E. O. *Promethean Fire: Reflections on the Origin of Mind*. Cambridge, Mass: Harvard University Press, 1983.

Layton, R. *The Anthropology of Art*. New York: Columbia University Press, 1981.

Morphy, H. *The Anthropology of Art*, In T. Ingold (ed.) *Companion Encyclopaedia to Anthropology*. London: Routledge, 1994.

Myers, F. "*Primitivism*", Anthropology, and the Category of "*Primitive Art*". In Tilley, C.,

Keane, S., Rowlands, M., and Spyer, P. (eds.) *Handbook of Material Culture*. London: SAGE Publications, 2006.

McKenna, T. *Food of the Gods: A Radical History of Plants, Drugs and Human Evolution*. New York: Bantam Books, 1992.

Mills, C. Wright. *The Sociological Imagination*. New York: Oxford University Press, 1959.

March, James G. "*Making Artists out of Pedants.*" In Ralph Stogdill (ed.) *The Process of Model-Building in the Behavioral Science*. New York: Norton, 1970.

Marsden, M. *The Woven Universe*, Estate of Rev. Maori Marsden, Wellington, 2003.

Maleuvre, D. *Museum Memories: History, Technology, Art*. California: Stanford University Press, 1999.

Malinowsky, B. *Argonauts of the West Pacific: an Account of Native Enterprise and Adventure in the Archipelagoes of Melanesian New Guinea*. London: London School of Economics, 1922.

Michael Turner. *50 Objects 50 Stories*. Sydney: The University of Sydney, 2006.

Needham, R. "Introduction", in Durkheim, E. and Mauss, M. *Primitive Calssification* London: Routledge, 1970(1903).

Nash, R. *Wilderness and the American Mind*, New Haven: Yale University Press, 1973.

Ohnuki-Tierney, E. *Culture Through Time: Anthropological Approaches*, Califonia: Stanford University Press, 1990.

Pouilloux, J. *La Forteresse de Rhamnonte*. Paris. See Wiles, D. 1997. *Tragedy in Athens: Performance Space and Theatrical Meaning*. Cambridge: Cambridge University Press, 1954.

Paludan, A. *The Chinese Spirit Road: the Classical Tradition of Tom Statuary*. Part 2. New Haven and London: Yale University Press, 1991.

Radcliffe-Brown, A. R. *The Andaman Islanders*. Cambridge: Cambridge University Press, 1922.

Robertson, N. *Festivals and Legends: the Formation of Greek Cities in the Light of Public Ritual*. Toronto: University of Toronto Press, 1992.

Raburn, N. H. H. *The Ethnographic Tourist*. In Graham M. S. Dann. (eds.) *The Tourist as a Metaphor of the Social World*. Trowbridge: Cromwell Press, 2002.

Renfrew, C. *Loot, Legitimacy and Ownership*. London: Duckworth, 2001.

Rapport, N. and J. Overing. *Social and Cultural Anthropology: The Key Concepts*. London and New York: Routledge, 2000.

Rousseau, Jean-Jacques. *A Discourse upon the Origin and Foundation of the Inequality among Mankind*. By John James Rousseau, Citizen of Geneva. London: R. and J. Dodsley, 1761[1755].

Rhodes, C. *Primitivism and Modern Art*. New York: Thames & Hudson, 1995.

R. D. Sack. *Conceptions of Geographic Space*. In *Progress in Human Geography*. 1980. (4).

Swedberg, R. *The Art of Social Theory*. Princeton and Oxford: Princeton University Press, 2014.

Stewart, J. H. *Theory of Cultural Change*. Urbana: University of Illinois Press, 1955.

Smith, L. *Uses of Heritage*. London & New York: Routledge, 2006.

Tu, W. M. "The Continuity of Being: Chinese Versions of Nature," in. *Confucian Thought*. Albany: State University of New York Press, 1985.

Tunbridge, J. E. & G. J. Ashworth. *Dissonant Heritage: The Management of the Past as a Resource in Conflict*. New York: J. Wiley, 1996.

T. Barfield (ed.). *The Dictionary of Anthropology*. MA: Blackwell Publishing Ltd, 1997.

Tunbridge, J. E. *Dissonant Heritage: The Management of the Past as a Resource in Conflict*. Chichester and New York: John Wiley & Sons, 1996.

Van Gennep, A. *The Rites of Passage*. Translated by Monika B. Vizedom and Gagrielle L. Caffee. Chicago: The University of Chicago Press, 1960.

Williams, R. *Keywords: A Vocabulary of Culture and Society*. New York: Oxford University Press, 1985.

Williams, R. *Key Words*. New York: Oxford University Press, 1976.

Wiles, D. *Tragedy in Athens: Performance Space and Theatrical Meaning*. Cambridge University Press, 1997.

Wycherley, R. E. *How the Greeks Built their Cities*. London. See Wiles, D. 1997. *Tragedy in Athens: Performance Space and Theatrical Meaning*. Cambridge: Cambridge University Press, 1962.

Willett, D. (ed.) *Greece*. Melbourne: Lonely Planet Publication, 1998.

Willard B. *Connecting the Past with the Present: Reflection upon Interpretation in Folklife Museum*, In P. Hall and C. Seemann (ed.). *Folklife and Museum*, 1986.

Whitehead, D. *The Demes of Attica 510 — 250 BC*. Princeton: Princeton University Press, 1986.

Peng, Zhaorong. *The Image of the "Red-Haired Barbarian" in Chinese Official and Popular Discourse*. See Meng Hua & Sukehiro Hirakawa (ed.). *Images of Westerners in Chinese and Japanese Literature*. Rodopi, 2000.

四、其他

论文集

北京大学世界遗产研究中心编:《世界遗产相关文件选编》,北京:北京大学出版社,2004年版。

复旦大学文史研究院编:《都市繁华:一千五百年来的东亚城市生活史》,北京:中华书局,2010年版。

贵州屯堡研究会、贵州省屯堡文化研究中心编:《学术视野下的屯堡文化研究》,贵阳:贵州出版集团,2009年版。

贵州省艺术研究室、贵州民族音乐研究会合编:《贵州艺术研究文丛》(贵州民族音乐文集)第五

期,1989 年版。

湖北艺术学院和声学术报告会办公室编:《和声学学术报告论文汇编》,1979 年版。

文化部外联局编:《联合国教科文组织保护世界文化公约选编》,北京:法律出版社,2006 年版。

中国音乐家协会广西分会编:《多声部民歌研究文选》。

音乐译文编辑部:《音乐译文》,北京:人民音乐出版社,1981 年版。

《藏文化荟萃》系列画册编委会编:《四部医典曼唐画册》,西宁:青海民族出版社,2011 年版。

中国音乐家协会广西分会、广西壮族自治区群众艺术馆合编:《多声部民歌研究文集》。

中央文史研究馆编:《谈艺集》(上、下),北京:中华书局,2011 年版。

报纸

《黔东南报》一版,1986 年 11 月 5 日。

唐兰:《再论大汶口文化的社会性质和大汶口陶器文字》,《光明日报》,1978 年 2 月 23 日。

李寄萍:《蜀后主成南音始祖说及海内外传播》,《八桂桥报》2006 年第 2 期。

网络

百度"蒙娜丽莎的微笑"条目。

百度"中国古代墓葬制度"条目。

David Lowenthal. "Heritage Wars", an edited except from his article "Why sanctions seldom work: reflections on cultural property internationalism", International Journal of Cultural Property. 12, 2005. 资料来源:http://www.spiked-online.com/Printable/0000000CAFCC.htm.

陈晓红、毛锐:《失落的文明:巴比伦》,上海:华东师范大学出版社,2001 年。来源:http://www.china.com.cn/chinese/zhuanti/276657.htm.

董恺忱、范楚玉:《中国科学技术史·农学卷》,北京:科学出版社,2000 年。来源:中国农业历史与文化网站:http://www.agri-history.net/history/chapter62.htm.

Genesis 1:28. Copyright (c) Holynet All rights reserved. Powered by Knowledge Cube, Inc. http://www.kidok.info/BIBLE_cgb/cgi/bibleftxt.php?VR=2&VL=1&CN=1&CV=0.

凯布朗利博物馆主页:http://www.quaibranly.fr/en/the-public-institution/museum-history/index.html.

List of oldest universities in continuous operation. From Wikipedia, the free encyclopedia: http://en.wikipedia.org/wiki/List_of_oldest_universities_in_continuous_operation.

维基百科"艺术与工艺美术运动"词条,http://zh.wikipedia.org [2012-06-16]。

余绮平:《文物回归与全球化无关》,2007 年 3 月 23 日香港《文汇报》。资料来源:http://trans.wenweipo.com/gb/paper.wenweipo.com/2007/03/23/FB0703230001.htm.

中国经济网:http://europe.ce.cn/hqbl/zt/gxy/wmjj/200611/28/t20061128_9612410.html.

中央电视台八集纪录片《梁思成与林徽因》第一集。

中央电视台八集纪录片《梁思成与林徽因》第二集。

中央电视台八集纪录片《梁思成与林徽因》第六集。

后　记

　　历经三年,完成了这部《中国艺术遗产论纲》。2015 年,四川美术学院成立了"中国艺术遗产研究中心",聘我为首席专家。中心的名称由我提出。虽然"艺术遗产"并非由我提出,西方此前已经有这样的概念,我国也有学者言及;但以此为名的中心,此为我国第一家。提出一个新概念并非难事,难的是将这一新概念在新的语境中的逻辑和价值给提出来。

　　本人提出这一概念完全是根据我的研究路向,水到渠成。13 年前,当我作为高级访问学者,到美国伯克利加州大学(UC Berkeley)访学时,合作者是 Nelson H. Graburn 教授,虽然我们主要的合作领域是旅游人类学,但他在"原始艺术"的艺术人类学研究领域成果卓著。我的研究也自然包括遗产学(文化遗产、自然遗产、无形文化遗产等)、工艺美术、博物馆学等。人类学家大都要与原始艺术相遇,因为那些被称为手工技艺的"原始艺术"总是在田野的第一时间吸引你的眼球。

　　我是经历过"文革"的人,"文革"对中华文化遗产的戕害犹在眼前。看到、遇到、碰到、听到太多有关"打、砸、抢"各类今天被称为"文化遗产"的事情。我家原就有一些"传家宝",因担心为"四旧"所砸,而暗中丢弃了。这也是我在著述《生生遗续 代代相承》中称之为"负遗产"的社会历史现象,希望我国从此以后不要再出现将文化遗产扔到垃圾堆去的现象。恰在 20 世纪下半叶,世界兴起了"遗产事业",国内也在 20 世纪末酝酿、兴起由政府主导的"遗产运动"。这是一个大的历史语境。

　　"遗产运动"具有巨大的社会效应,可以快速地在全国形成浪潮,尤其在当代中国。它为人们提供了一套新的"话语"逻辑和表述工具。然而,以"运动"自上而下的推动方式,虽然声势浩大,通常却还来不及做理论上的准备和梳理工作。作为学者,我意识到,这是我们分内的工作。于是,我便有意识地开始对遗产学理论进行梳理,了解联合国教科文组织(UNESCO)有关遗产操作性的政策和法规,同时对一些遗产理论和保护工作做得好的国家做目标性了解。

　　UNESCO 主导的"遗产事业"和我国推导的"遗产运动",给了我们一个新的学科整合的机会,它仿佛洞开了一个新的窗户。2003 年我从美国返回后,就开始专注于文化遗产的研究。或许是因为我"着手"得早,我成为第一个福建省重大课题

"海峡西岸文化生态保护与遗产研究"(2007)和第一个国家社科项目在遗产领域公开招标的重大课题"中国非物质文化遗产体系探索研究"(2011)的首席专家。理论的学习和项目的应用,加上人类学的田野作业,使我有机会观察、观照和思考"遗产话语"的不同维度。"艺术遗产"自然也在考虑范围。

在完成了这两个重大课题之后,自"中国艺术遗产研究中心"成立,我便很自然地进入"艺术遗产"的领域。艺术遗产是一个"新而旧"的研究领域,新者,因为"遗产事业",无论是在全球还是在我国,都是新生的事业。它为我们提供了一个全新的思维视野,观察"遗产"在新语境下所扮演的角色。旧者,"艺术"是一个最为古老的存在,与人类需求、生计、生态、工具、思想、表述、身体践行等相生相伴。它是人类与之俱来的思维、认知、表达和技艺。

然而,在这几年的探索中,我深刻地认识到,不是意识到:努力了,就一定可以把事情做好。对于艺术遗产的研究就是如此。这里主要有几个难点:1.要对"艺术"做完整和圆满的言说,委实非常难,甚至连定义都难。2.既然是"艺术遗产",就要给学者提供一个新的阈限空间和范畴。然而,如果"艺术"的边界不能确定,"艺术遗产"的边界便难以划定。3.中西艺术有着各自的知识谱系,然近代以降,我国的艺术早已"中西合璧,水乳交融",我非艺术家,要做厘清和辨析工作,勉为其难。4.没有"前车可鉴"。

如果说本书有什么特色的话,那就是笔者尝试进行的"三合一"探索:一是人类学,二是遗产学,三是艺术。我的专业是人类学,从艺术遗产和艺术人类学的角度做些"知识考古"的工作,将"器—用""形上—形下""中—外""过去—现在""他者—我者"进行知识形制方面的探索,为学界提供了一种可能的研究范式,尤其是提供一些"原住民"(即少数民族)的案例。显然,这是一个"实验性作品",笔者从未奢望过"满意"。不过,我相信这样的实验性工作可以和可能在一些领域、一些话题上为人们提供思考的余地。

我不谙摄影技术,连爱好者都谈不上。但因人类学田野作业之故,到过世界上的许多地方,尤其是那些原住民、少数族裔生活的地方,几十年来也留下了一些影像资料。我想,书是我写的,就把自己曾经以为不专业的图片记载也一并捎上吧。传统的人类学家大都如此——不求摄影技术,但求真实记录。书中除了少数经典(未署名的照片)是从百度上取来以外,专此说明;其余大多数为自己的"作品"。

我要感谢的人很多。由于"艺术遗产"是在我的重大课题的基础上延伸出来的,所以,我首先要感谢参与国家重大课题的所有团队成员。特别感谢:张颖教授、李春霞教授、闫玉教授、黄玲教授、黄悦教授、田沐禾博士;感谢我的一年级博士研究生:何庆华、布比、周毛、蒋楠楠;感谢许澍小姐为旧照片所做的翻新工作。妻子

是最后要感谢的,也是最为重要的,她的工作是默默的、无私的。如果说这本书稿完成便成为"遗产"的话,那么,它是我们共同的遗产。

<div style="text-align:right">

彭兆荣

2017 年 2 月 18 日于厦门大学

</div>